에로티시즘 시각예술사

에로티씨즘 시각예술사

2023년 9월 25일 초판 1쇄 발행

지은이 김문환
펴낸이 권이지
편 집 권이지·이정아

인 쇄 성광인쇄
펴낸곳 홀리데이북스
등 록 2014년 11월 20일 제2014-000092호
주 소 서울시 금천구 가산디지털1로 16 가산2차 SKV1AP타워 1415호

전 화 02-6223-2302
팩 스 02-6223-2303
E-mail editor@holidaybooks.co.kr

ISBN 979-11-91381-16-0 (03600)

에로티시즘 시각예술사

글·사진 김문환

HOLIDAYBOOKS

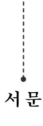

서 문

모처럼 나간 저녁 자리였다. 학연문화사 권혁재 사장님과 전 국립민속박물관 이종철 관장님, 풍수 전문가 김두규 교수님 등과 즐겁게 식사하고 헤어질 무렵 김교수님께서 운을 뗐다. 필자의 졸저『박물관에서 읽는 세계사』가운데 인도 카주라호 신전의 에로틱 조각에 방점을 찍어 주신 거다. 풍수 전문가답게 어느 대목에서 독자들이 관심을 가질지, 청룡(靑龍)이 솟아오르는 혈(穴)자리를 짚어 주셨다고 할까?

30년 넘게 역사 전문 출판사를 운영하는 권혁재 사장님의 얼굴에 화색이 도는 느낌이었다. 아둔하기 이를 데 없지만, 기자라는 눈치 직업병이 깊은 필자의 머리 회로에도 급하게 불이 켜졌다. 지하철 귀갓길은 에로티시즘 예술사의 세계로 떠나는 기차여행이 됐다.

"Vous ou la mort(당신 아니면 죽음)"

서둘러 씻고 책상에 앉았다. 박물관에서 찍은 유물 사진을 정리하며 추억의 샹송을 틀었다. 묵직한 저음의 조 다생이 읊조린다, 1976년 발표한「Et si tu n'existais pas(그리고 당신이 없다면)」. 불혹을 앞둔 조 다생이 38세에 부른 노랫말은 "Et si tu n'existais pas, Dis-moi pourquoi j'existerais(그리고 당신이 없다면 내가 왜 살아야 하는지 그 이유를 말해 주세요)". 조 다생의 인생 결론. 사랑이 인간의 존재 이유(Raison d'Etre)라는 거다. 4년 뒤, 조 다생은 사랑하는 이를 잃은 이유에서일까? 1980년 42세의 나이로

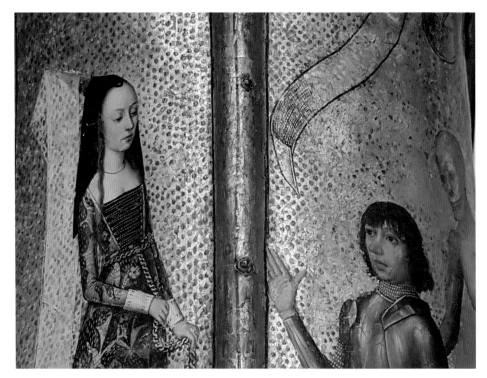

사진1. 궁정 사랑 방패. Vous ou la mort(당신 아니면 죽음). 1475~1500년. 부르고뉴. 대영박물관

남태평양 휴양지 타히티에서 심장마비로 세상을 떠난다.

　조 다생의 목소리를 뒤로 하고, 런던 대영박물관으로 가보자. 언제 가도 흐뭇하다. 서둘러 중세 유럽 전시실로 가면 프랑스 유물 한점이 이방인의 눈길을 사로잡는다. 조선 연산군이 궁중 연애담을 지피던 1475~1500년 사이 제작된 방패다. 나무에 금박을 입혀 화려하기 그지없다. 프랑스 고급 포도주 산지인 부르고뉴 지방 유물이다.

　방패 그림을 보자. 아름다운 귀부인과 그 앞에 무릎 꿇은 기사가 심상찮은 분위기를 자아낸다. 궁정 사랑(Courtly Love). 기사의 애절한 눈빛을 통해 터져 나온 절절한 사랑 고백이 간명한 글귀로 방패가 아닌 후세사람들의 가슴에 꽂힌다.

　"Vous ou la mort(당신 아니면 죽음)".

에로티시즘(Eroticism) 예술 오디세이

사랑한다면 이 정도 절실해야 하지 않을까? 조 다생도 중세의 이름 모를 프랑스 기사도 모두 떠났다. 그렇지만, 후세에 이렇게 목소리, 글, 이미지로 남아 울려 퍼진다.

인간과 동물의 차이점은 무엇일까? 인간의 수면욕, 식욕, 번식욕은 동물과 달리 변곡점을 갖는다. '생존(生存) 욕구'에서 '기호(嗜好) 욕구'로 승화의 비등점이 뚜렷하다. 살기 위함에서 벗어나 안락한 잠자리와 맛난 먹거리에서 기쁨을 찾고, 종의 번식을 넘어 성(性, Sex)의 즐거움에 빠져든다.

놀랍고도 고맙게 인류는 생존 본능에서 기호본능까지 전 과정에 걸쳐 시각 유물을 남겼다. 유적지나 박물관에서 세월의 무게를 안고 미소짓는 유물을 유심히 살펴보면 한가지 결론에 이른다. 인류는 사랑을 시각 이미지로 표현하는데 "당신 아니면 죽음" 식으로 최선을 다했을 거라는 점이다. 동원할 수 있는 최고의 재료와 기술로 관능적 에로티시즘(Eroticism) 시각예술을 빚었다. 그 유물을 찾는 오디세이(Odyssey)에 나선다.

성애(性愛) 유물을 주제로 탐방 여행을 떠나려니 결국 사람부터 아른거린다. 연애사의 고전이라 말할 8세기 당나라 양귀비? 그녀보다 1세기 앞선 인물, 백제와 고구려를 멸망시킨 측천무후? 아니 기원전 1세기 훈족(흉노) 호한야 선우(왕)에 시집간 한나라 원제(元帝)의 후궁 왕소군? 한국사로 와서 조선왕조실록에도 등장하는 희대의 자유 여성 어우동?

그런데 결정적 문제는 그럴싸한 말만 무성할 뿐 이를 보여줄 시각 유물이 없다. 20년 넘게 역사 관련 글을 쓰고 있는 필자의 작업 첫째 조건은 실존하는 시각 유물이다. 문서가 아닌 시각예술로 남은 유물, 그림이나 조각 같은 눈에 잡히는 유물이 필수다. 모시고 싶었던 한국과 중국 여성들은 이 대목에서 후순위다. 중국 서안의 화청지에서 양귀비와 당 현종이 즐기던 목욕탕, 사천성 광원의 측천무후 고향 사당… 유적들을 모두 돌아보며 그들의 사랑 이야기를 쓸 수 있지만, 유적 외에 보여줄 그림이나 조각이라는 시각예술 유물이 없다. 그런데, 왕소군과 동시대 기원전 1세기 지중해의 아름다운 해안 도시 알렉산드리아에 살던 이 여성은 다르다.

클래스 다른 에로티시즘의 상징 '클레오파트라'

클레오파트라. "인간은 생각하는 갈대"라고 꿰뚫은 프랑스 철학자 파스칼은 몰라도 그가 남긴 말은 한 번쯤 들어봤을 거다. "클레오파트라의 코가 좀 낮았다면 지구의 전체 모습이 바뀌었을 텐데". 파스칼이 세상을 떠난 8년 뒤, 1670년 출간된 유고집 『팡세(Pensées)』에 나온다.

클레오파트라는 얼마나 콧대 높고 아름다웠을까? 클레오파트라의 얼굴을 새긴 동전이 대영박물관에서 기다리지만, 이목구비를 뚜렷하게 보기는 어렵다. 클레오파트라로 추정되는 육감적인 누드 조각은 제법 시선을 잡아끈다. 로마 카피톨리니 박물관에서 말이다. 그래도 이 정도로는 약하다. 뭔가 더 에로틱한 매력이 있지 않을까?

클레오파트라는 비록 그리스인이지만, 이집트 통치자였다. 이집트 전통에 따라 결

사진2. 클레오파트라의 사랑. 기원전 30~기원후 30년. 대영박물관

혼한 남동생 2명 외에 2명의 남자와 인연을 더 맺었다. 1명은 사실혼, 다른 1명은 결혼. 전자는 카이사르, 후자는 안토니우스다. 팍스 로마나(Pax Romana)를 구현한 로마 제국 최고 권력자 2명을 품었던 여성이다. 기원전 47년 클레오파트라는 22세에 54세의 카이사르를 만났다. 6년이 흘러 기원전 41년 클레오파트라는 28세에 42세의 안토니우스와 사랑을 불태웠다. 클레오파트라가 뜨거운 모래바람의 나일강에서 세기의 권력자와 나눈 불같은 사랑 장면 조각이 대영박물관에서 기다린다.

지구촌 에로티시즘 예술계 대주주 '비너스'

아프로디테(비너스). 인류사 에로티시즘 예술계의 큰손인 비너스와 관련해 4곳이 떠오른다. 먼저, 파리 루브르. 허리춤까지 흘러내린 옷에 아랑곳없이 무심한 표정을 짓는 기원전 2세기 「밀로의 비너스」. 탐방객이 늘 장사진을 친다. 이 비너스 조각이 발굴된 뜨거운 태양 아래 에게해 서부 밀로스(Milos)섬이 두 번째 장소다. 프랑스어에서 'Milos'의 자음 's'를 발음하지 않아 「밀로의 비너스」로 불린다. 2021년 발굴 장소에서 100여m 떨어진 지점에 복제품이 들어섰다. 이곳에 발을 디디면 비너스 유적지라는 느낌이 물씬 풍긴다.

비너스 조각 예술의 원조가 밀로스섬일까? 아니다. 에게해 동남부 튀르키예 크니도스다. 기원전 4세기 인류 역사상 최초의 실물 크기 여성 누드 조각이 크니도스에 모습을 드러냈다. 에로티시즘 예술사의 새장이 열린 거다. 아테네 출신 조각가 프락시텔레스가 빚은 「크니도스 비너스(Knidos Venus)」 일명 「비너스 푸디카(Venus Pudica, 수줍어하는 비너스)」다. 조각상이 놓였던 신전 터는 2400년 세월의 무상함을 덧없이 웅변할 뿐 썰렁하다. 이 책 잘 팔리면 조각 하나 빚어 기증할까?

비너스 관련 4번째 장소는 키프로스다. 그리스 신화에서 비너스가 태어났다는 고향 '페트라 투 로미우(Petra Tou Romiou)'. 에메랄드빛 바닷물이 눈부신 이곳에서 비너스라는 허상에 붙잡혀 에로티시즘 예술을 논하다 보면 문득 궁금증이 든다. 도대체 인류는 언제부터 에로티시즘 시각예술품을 빚었을까?

사진3. 밀로의 비너스 복제품. 에게해 밀로스

구석기 시대, 호모 사피엔스의 비너스

프랑스 도르도뉴 지방 크로마뇽 동굴. 1868년 철도 개설과정에 산을 깎으며 발굴된 크로마뇽 유골은 4~1만여 년 전 인간으로 밝혀졌다. 크로마뇽인의 조상은 20~16만여 년 전 동아프리카에서 처음 모습을 드러냈다. 현생 인류 호모 사피엔스(Homo Sapiens, 지혜로운 인간, 1758년 린네 명명)다.

호모 사피엔스가 처음 빚은 예술품은 지금까지 발견된 것을 기준으로 할 때 4만여 년 전으로 거슬러 올라간다. 동굴 벽화와 인체 조각이다. 인체조각은 여성의 특정 부위를 강조하는 누드가 주를 이룬다. 이 여성 누드 조각을 '비너스'라고 부른다. 그리스·로마시대 미와 사랑의 여신 비너스를 오마주(Homage)해 붙였다. 물론 두 비너스의 생김은 전혀 다르다. 당시 사람들은 비너스를 통해 무엇을 표현하고 싶었을까? 신석기 비너스로 넘어가면 답이 분명해진다.

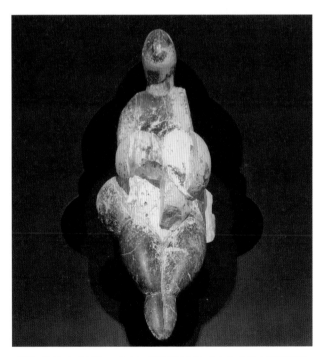

사진4. 구석기 레스퓌그 비너스. 2만7천 년 오리냑기. 파리 인류박물관

남녀의 사랑을 조각한 신석기 시대

튀르키예 차탈회윅. 튀르키예는 우리 역사에서 고구려의 동맹국이자 침략국이던 돌궐(突厥)족이 세운 나라다. 돌궐족은 당나라, 위구르와 싸우다 패해 8세기 말 이후 삶의 터전이던 몽골초원을 떠난다. 중앙아시아, 페르시아를 거쳐 11세기 동로마 제국을 물리치고 튀르키예에 또아리를 튼다. 셀주크 튀르키예다. 지금까지 그 후손들이 1천여년 째 주인행세다.

메소포타미아 문명을 이루는 유프라테스강과 티그리스강은 튀르키예에서 흘러나온다. 이곳이 지구촌 신석기 농사문명의 발상지 가운데 하나다. 12세기 셀주크 튀르키예의 수도 콘야에 신석기 농사문명지 차탈회윅이 자리한다. 차탈회윅에서 출토된 비너스는 같은 시기 유라시아 각지의 비너스와 비교해 압도적인 위용을 뽐낸다. 튀

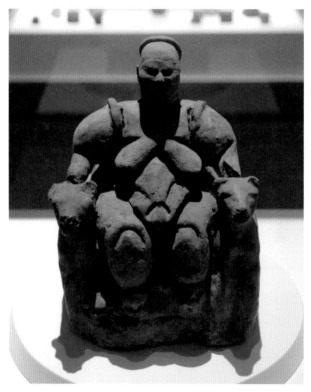

사진5. 신석기 비너스. 기원전 5750년. 앙카라 아나톨리아 문명 박물관

르키예 수도 앙카라의 아나톨리아 문명박물관에 가면 차탈회왹과 하킬라르 등 튀르키예 각지의 신석기 농사 문명지에서 출토된 비너스 조각이 반짝인다. 비너스들 사이로 눈을 번쩍 뜨이게 만드는 조각이 있으니 남녀 사랑 행위 조각이다.

고대 이집트, 매혹적인 여신과 포르노 파피루스

이탈리아 토리노 이집트 박물관. 신석기 농사문명은 메소포타미아, 이집트, 인더스, 중국 4곳에서 집중적으로 진화 발전해 나갔다. 그중 가장 먼저 문자를 발명하며 질적, 양적으로 뛰어난 문화상을 꽃피운 지역은 메소포타미아와 이집트다. 메소포타미아 수메르 신화 『길가메시 서사시』를 보면 우룩왕 길가메시가 신전 창녀 샴하트를 이용해 호적수 엔키두에 맞선다. 엔키두는 샴하트와 섹스를 통해 야생의 생명체에서 문화를 향유하는 인간으로 거듭난다. 성(性, Sex)과 에로티시즘에 이렇게 깊은 의미가

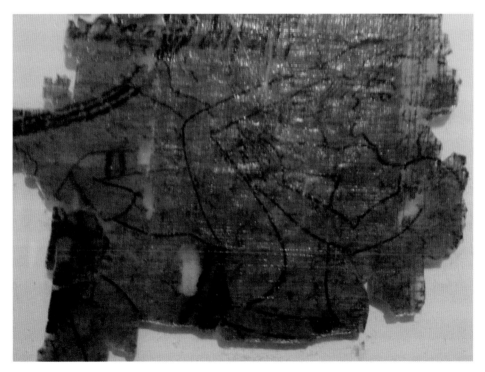

사진6. 포르노 파피루스. 20왕조. 기원전 12-기원전 11세기. 토리노 이집트 박물관

담겨있다니.

메소포타미아와 쌍벽을 이루는 이집트. 다양한 세력의 각축장이던 메소포타미아와 달리 상대적으로 침략과 파괴가 적어 많은 유적과 유물이 오롯하다. 육감적인 몸매의 여신 조각을 빚던 이집트에 인류 역사 최초로 평가되는 포르노 파피루스가 남아 있는 것은 어찌 보면 당연하다. 호나우두가 활약했던 이탈리아 축구팀 유벤투스의 연고지 토리노. 이곳 이집트 박물관에서 고대 이집트판「플레이보이」잡지를 확인하며 인류의 에로티시즘 예술에 새로이 눈뜬다.

심포지온에서 만개한 고대 그리스인의 사랑

이탈리아 파에스툼 박물관. 에게해 섬들과 그리스 본토 땅은 양면적이다. 사진으로 보면 푸른 하늘에 하얀 교회 건물, 파란 돔 지붕은 낙원의 풍경을 연상시킨다. 하

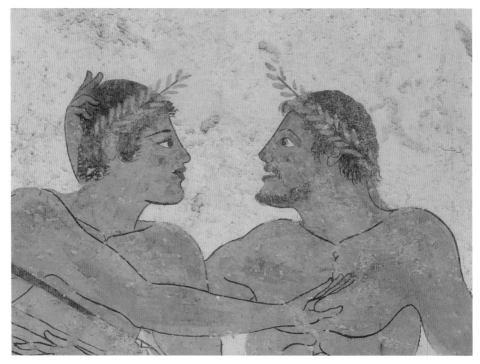

사진7. 심포지온 남성 동성애. 기원전 5세기. 파에스툼 박물관

지만, 돌산이 많아 척박하다. 농사짓기 힘들다. 기원전 7세기 이후 많은 그리스인이 지중해 각지로 새 정착지를 찾아 떠난 이유다. 이들이 성공적으로 일군 땅이 이탈리아반도 남부 나폴리(Napoli)다. 새 도시국가(Nea Polis)의 준말이다. 나폴리 남부 폼페이에서 더 남쪽으로 파에스툼도 그리스 도시다.

포세이돈 신전을 비롯해 도리아식 신전들이 웅장한 파에스툼 유적지 한켠의 아담한 박물관에서 색다른 유물에 눈이 휘둥그레진다. 그리스인들이 즐기던 향연(饗宴), 즉 회식 심포지온(Symposion) 프레스코 그림 때문이다. 어떤 내용을 담았기에? 심포지온에 참석한 남성들이 포도주를 마시며 서로를 어루만진다. 남성 동성애다. 심포지온에는 직업여성도 있었으니 질펀하기 이를 데 없었다. 프레스코나 도자기 그림에 담긴 장면들은 지금까지 고스란히 남아 심포지온 에로티시즘의 전설을 피워낸다.

"카르페 디엠" 로마시대 에로틱 일상

모로코 볼루빌리스. 팍스 로마나 시대 지중해 동쪽 끝은 아나톨리아와 레반트(레바논 시리아), 서쪽 끝은 모로코다. 겨울에도 푸른 하늘에 온화한 날씨다. 1월의 볼루빌리스 로마유적은 푸르른 밀밭 한가운데서 탐방객을 맞는다. 개선문 옆 유흥업소로 가니 큼직한 남근석이 손을 내민다. 이곳이 성을 사고파는 유흥업소임을 알려준다.

지중해 최고 로마 유적지 폼페이로 가보자. 가장 번화한 도로인 아본단자 길 위에 남성 상징이 새겨졌다. 남상 상징의 페니스가 향하는 방향으로 직진하면 성매매 업소가 나타난다. 남근 조각이 일종의 내비게이션이다. 79년 베수비오 화산 폭발로 화산재 아래 묻혔다가 1748년부터 발굴된 폼페이는 로마 문명의 살아 숨을 쉬는 백과사전이자 풍속화첩이다. 로마인들이 누렸던 문화상이 고스란히 되살아났다. 인류사 에로티시즘 예술품의 보고(寶庫)로 손색없다.

"카르페 디엠(Carpe Diem, 날을 잡아라)." 내일로 미루지 말고 오늘 최선을 다해 일하고 즐기는 문화다. 카르페 디엠으로 만끽했던 에로티시즘의 모든 양상이 예술이란 이름 아래 우리 곁에 남았다. 화려한 색상의 선정적인 프레스코 그림과 모자이크, 관능적인 조각은 타 문명과 비교 불가, 소문난 잔치에 먹을 것도 많다.

사진8. 로마시대 '카르페 디엠' 에로화. 3명의 정사. 1세기. 폼페이 교외 목욕탕

엄숙한 종교 시대 중세의 누드 예술

라벤나. 팍스 로마나의 로마제국은 화려한 영광을 뒤로 하고, 5세기 급격히 세를 잃는다. 내부적으로 무능한 지도체제, 밖으로는 몽골 초원에서 이주해간 훈족과 훈족의 압박을 받은 게르만족의 침략으로 바람 잘 날 없었다. 그런 가운데, 395년 로마제국은 테오도시우스 황제의 큰아들 아르카디우스의 동로마, 작은아들 호노리우스의 서로마로 나뉜다. 서로마는 방어에 좋은 아드리아해 바닷가 라벤나로 402년 도읍을 옮긴다. 5세기 중반 로마 예술이 라벤나에서 꽃핀 이유다. 로마의 초기 기독교 예술도 마찬가지다.

그중 놀라운 유적이 탐방객을 맞아준다. 벌거벗은 예수 그리스도. 남성의 상징을

드러낸 예수 그리스도 모자이크가 기독교 예술에 대한 시야를 넓혀 준다. 기독교뿐 아니라 이슬람교, 불교라는 종교가 중세 유라시아 대륙 전역에서 세를 떨쳤다. 종교의 시대, 엄숙한 예술만 남고 누드 예술은 사라졌을까? 누드 부처님과 매혹적인 여성 조각이 유행했던 불교 시대와 초기 이슬람 누드 작품은 호모 사피엔스와 에로티시즘 사이 불가분의 관계를 보여 준다.

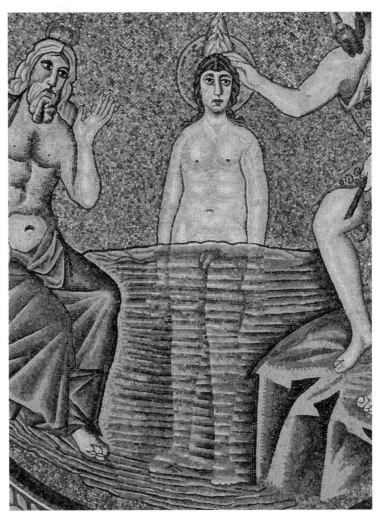

사진9. 예수 그리스도 누드 모자이크. 493년. 라벤나 아리우스파 세례당

르네상스, 미켈란젤로와 보티첼리의 신화와 누드예술 부활

피렌체 시뇨리아 광장 공화국 청사. 종교에 갇혀있던 유럽이 서서히 고대 그리스 로마의 문화를 되살린다. 르네상스(Renaissance). 프랑스어로 Re(다시)+Naissance(태어남). 고대 그리스 로마의 예술로 다시 태어나는 와중에 에로티시즘 예술 본능도 부활의 날갯짓을 편다. 5세기 라벤나의 모자이크에 알몸으로 등장한 것을 마지막으로 예수 그리스도 누드는 사라졌다.

이를 1000년 만에 부활시킨 인물이 독신으로 살았던 고독한 철학자이자 예술가 미켈란젤로. 미켈란젤로 덕에 예수 그리스도의 남성 상징은 거추장스러운 옷을 벗어 던졌다. 물론 미켈란젤로 사후 바티칸 시스티나 예배당 「최후의 심판」의 예수 그리스도 상징은 천에 덮여 누드에서 누더기로 바뀌었다. 미켈란젤로가 예수 그리스도의

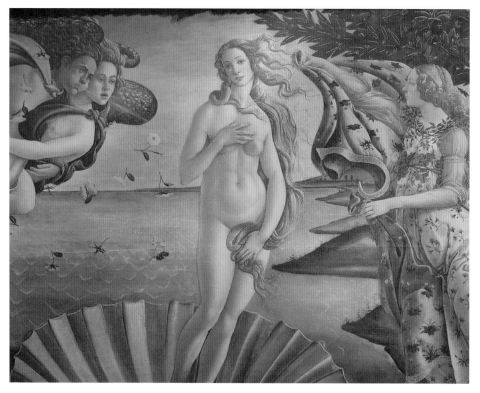

사진10. 비너스의 탄생. 1480년대. 보티첼리. 피렌체 우피치 미술관

누드를 부활시키는 동안 보티첼리는 「비너스의 탄생」을 통해 그리스 신화 속 여신의 누드를 되살려낸다. 안견이 「몽유도원도」를 선물하던 15세기 그리스 로마의 누드 예술이 인류사회로 돌아왔다.

구상 미술 누드의 화룡점정(畵龍點睛), 쿠르베

「세상의 기원(L'Origine du monde)」. 세계 패션과 문화의 중심으로 19세기를 풍미했던 프랑스 파리. 센강을 끼고 강 남쪽에 기차역이던 오르세(Orsay) 미술관이 전 세계 미술 애호가를 불러모은다. 강 건너 루브르에는 19세기 중반 고전주의와 낭만주의 작품까지 전시중이다. 오르세는 19세기 중반 이후 사실주의와 자연주의, 인상주의 작품을 선보인다.

르네상스에서 부활한 누드는 고전주의를 거치며 이상적으로 균형 잡힌 조화의 아름다움을 화폭에 남겼다. 비너스부터 헤라, 아르테미스 같은 여신들이 종교의 가림막을 걷고, 대중 앞에 알몸을 드러냈다.

현실 속 눈에 보이는 세계를 구현하는 구상 미술(具象美術, Figurative Art)은 사실주의 화가 쿠르베의 누드에서 정점을 찍는다. 오르세미술관에 전시 중인 1866년 쿠르베 작 「세상의 기원」은 여성 구상 누드의 마지막 카드를 꺼내 보인 거다. 이후 구상 미술 누드는 하산했다고 할까. 이제 드가, 로트렉 등을 통해 19세기 말과 20세기 초 벨 에포크(Belle Epoque) 시대 물랑루즈 무희로 넘어간 누드는 새 시대를 맞는다.

추상미술 누드의 남상(濫觴), 피카소

「아비뇽의 여인들(Les Demoiselles d'Avignon)」. 누드 에로티시즘 예술에 전혀 새로운 장이 열린다. 입체파(Cubism)의 등장. 현실 세계의 눈에 보이지 않는 부분까지 유추해 표현하는 추상 미술(抽象美術, Abstract Art)이 막을 올린다. 그 중심에 피카소라는 젊은 예술가가 돋보인다. 쿠르베가 1866년 「세상의 기원」으로 구상 미술의 정점에 오른 지 41년만인 1907년 피카소가 「아비뇽의 여인들」로 입체파 추상미술 누드 시대의 개막 테이프를 끊는다. 스페인 서부 카탈루냐의 지중해 연안 문화예술 도시 바르

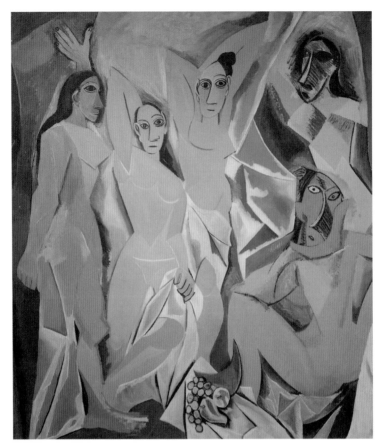

사진11. 아비뇽의 여인들. 1907년. 뉴욕현대미술관(MoMA), 김근철 촬영

셸로나로 가보자. 항구 앞 아비뇽(Avignon) 골목. 피카소는 이곳 성매매 업소 여성들을 주인공으로 추상미술의 새역사를 쓴다. 4만 년 호모 사피엔스의 누드와 성(性). 에로티시즘 예술이 묘사에서 유추와 해석의 영역으로 넘어갔다.

인류사 4만 년 에로티시즘 예술 화보집

호모 사피엔스가 광활한 유라시아에서 4만 년동안 남긴 에로티시즘 예술품을 시대별로 정리해 봤다. 단 17세기 이후 일본의 에도시대 춘화, 16세기 이후 인도나 중국의 에로화는 이 책에서 다루지 않는다.

2000년 SBS 기자 시절 LG 상남언론재단의 지원으로 파리 2대학 언론대학원(IFP)에 1년 유학 나가면서 시작한 지중해와 유라시아 역사예술 탐방. 여윳돈 생기면 비행기를 타, 공항과 야간기차에서 쪽잠 자며 24년간 취재한 수많은 현장 가운데 214개 박물관, 미술관, 전시관에서 촬영한 시각 유물을 모은 결과다. 모든 사진은 직접 촬영했지만, 딱 두장은 예외다. 뉴욕현대미술관(MoMA)에 있는 피카소의 「아비뇽의 여인들」. 아직 뉴욕에 가보지 못했다. 현지에서 언론인으로 활동하는 친구 김근철의 도움을 받았다. 다른 하나는 나폴리 산세베로 교회 박물관에서 탐방객에게만 제공하는 「겸손(Pudicizia, Veiled Truth)」 다운로드 사진이다.

　이 책은 학문적 연구서가 아니다. 오직 현장 박물관 유물이나 유적을 취재하고, 거기 있는 설명을 익힌 뒤, 역사와 유적, 유물, 예술품 전문도서에서 구할수 있는 정보에 필자의 얕은 상상력을 더해 스토리텔링의 성긴 틀을 짰다. 그러니 오류투성이다. 그럼 왜 이 책을 썼는가? 호모 사피엔스의 4만년 예술세계를 현장 취재로 정리해서 그 흐름과 방향, 그 속에 깃든 인간의 역사와 사회문화상을 에로티시즘이라는 잣대로 들여다보는 탐방서. 써 놓고 보니 너무 거창하다. 쉽게 말해 사진 위주로 에로티시즘 시각예술사를 시대 흐름별로 정리한 화보집이다.

　이런 고해성사를 인정하고도 이 책을 보실 모든 분이 매우 행복하시길 빌어드린다. 유물의 세계에 흠뻑 취할 수 있도록 소중한 생명을 주시고 자연으로 돌아가신 부모님에 대한 불효의 회한이 이 순간에도 밀려온다. 그저 감사하고 또 감사할 따름이다. (영혼의 영생이라는 소크라테스의 철학이 맞다면) 억겁의 세월에 우주 어디에선가 반포지효의 기회가 다시 올 수 있기를 빌어본다. 방랑벽 남편 만나 고생 많던 아내 은선에게 결혼 33주년 선물로 이 책을 바친다(이순(耳順)에 이름 불러보니 어색하지만).

　영어가 부족한 아빠를 위해 현장에서 도움 준 딸들도 고맙다. 유치원 다니는 손녀가 머지않아 이 책 사진을 보고 "할아버지 이거 뭐야?" 하고 물을 텐데. 어떻게 답할지 궁리해야겠다.

2024년 8월 한양도성을 바라보며

김 문 환

CONTENTS

1장
선사 에로티시즘 예술의 출발

2장
문자와 신화 속에 꽃핀 에로티시즘

3장
그리스 심포지온 속 에로티시즘

4장
그리스로마 신화 속 에로티시즘

5장
로마시대 카르페디엠 에로티시즘

6장

중세 종교 시대 에로티시즘 예술

7장

중세를 넘어 르네상스 에로티시즘 예술 부활

8장
현대 에로티시즘 예술의 진화

1장
선사 에로티시즘
예술의 출발

인류는 언제부터
시각예술을 시작했을까?

아프리카 대륙의 국가 에티오피아의 수도 아디스아바바는 12월에도 초가을 분위기다. 맑고 쾌적하다는 말이 꼭 어울린다. 교통체증이 심한 게 흠이랄까. 거리에서 커피 볶는 여인들은 커피의 고향이라는 에티오피아 분위기를 한껏 살린다.

아디스아바바 국립박물관. 건물은 낡았지만 예사롭지 않은 기운을 내뿜는다. 뜰에 전시된 우리네 장승 같은 유물을 훑어보고, 서둘러 안으로 들어간다. 그 사람, 아니 그 어린이를 만나기 위해서다.

21세기를 여는 2000년 에티오피아 동북부 디디카에서 온 어린이는 자그마치 330만 년 전에 태어났다. 고인류인 오스트랄로피테쿠스 아파렌시스(*Australopithecus afarensis*). 사망 당시 추정 나이는 안쓰럽게도 세 살이다. 이 어린이의 이름은 '셀람'으로 에티오피아어로 '평화'를 뜻한다. 두개골 화석이 발굴되어 셀람의 생전 얼굴을 볼 수 있는데, 장난기 어린 표정을 지닌 이 여자아이는 현생 인류와 종(種)은 다르지만 같은 호모 속(*Homo* 屬)의 고인류다.

'평화'를 상징하는 셀람 옆에는 루시라는 멋진 이름을 가진 여성의 골반 화석이 기다린다. 화석이 발굴된 1974년 당시 유행하던 비틀즈의 "Lucy in the Sky with

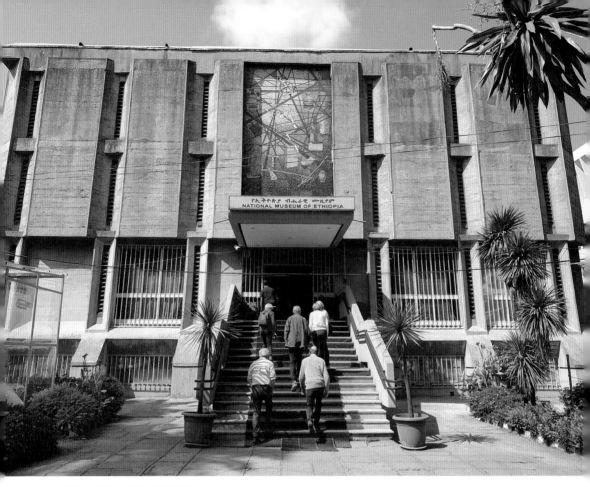

사진1. 아디스아바바 국립박물관

Diamonds(다이아를 가진 하늘의 루시)"라는 노래에서 이름을 따왔다. 셀람과 마찬가지로 320만 년 전 고인류인 오스트랄로피테쿠스 아파렌시스다. 분석 결과 출산 경험이 있는 것으로 밝혀졌다. 루시는 셀람과 같은 지역에서 출토돼 셀람의 엄마라고도 불린다.

고인류는 1000만 년에서 700만 년 사이 같은 유인원류였던 침팬지, 고릴라,

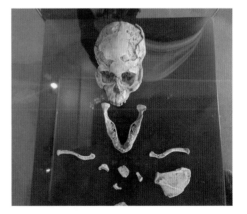

사진2. 셀람의 두개골 화석. 330만 년 전. 아디스아바바 국립박물관

사진3. 셀람의 복원 모형. 아디스아바바 국립박물관

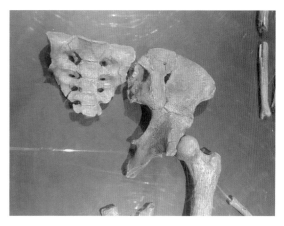

사진4. 뒤 왼쪽에 셀람 복원 모형, 오른쪽에 루시 뼈 복원 모형. 아디스아바바 국립박물관

사진5. 루시의 골반 유골 화석. 320만 년 전. 아디스 아바바 국립박물관

보노보 등과 갈라져 나왔다. 지금까지 발굴된 가장 오래된 고인류 화석은 700만 년 전의 사헬란트로푸스 차덴시스(*Sahelanthropus tchadensis*)다. 이후 나타난 오스트랄

사진6. 주구점 동굴 유적지

사진7. 호모 에렉투스 베이징원인(70만~20만 년 전) 거주지. 베이징원인이 불을 사용한 흔적 지층. 주구점

로피테쿠스 아파렌시스까지 이들 고인류가 예술 활동을 전개할 지능을 가졌을 가능성은 없다고 봐야한다.

중국의 수도 베이징 서북쪽 교외에 위치한 주구점(周口店) 동굴 유적으로 가보자. 1921년 스웨덴인 요한 군나스 안데르손과 미국인 월터 그랜저는 인류의 것으로 추정되는 화석을 발견했다. 이를 시작으로 1929년 중국의 고고학자 배문중이 완전한 형태를 가진 호모 에렉투스(*Homo erectus pekinensis*)의 두개골을 발견했다. 베이징원인이라 불리는 70만~20만 년 전 고인류의 등장이다. 무엇보다 유적에서 불을 사용한 흔적을 찾아냈다. 이들이 예술 활동을 전개했을까? 아직 그럴 단계는 아니다. DNA 조사 결과 현생 인류와 관련성도 없다.

주구점의 상부에서도 유골이 등장했다. 1932, 34년에 후기 구석기시대의 인골이 발견된 것이다. 약 1만 8천년 전의 사람으로 산정상에서 발굴돼 산정동인(山頂洞人,

사진8. 산정동굴. 1만8천년 전 호모 사피엔스 산정동인 발굴지. 주구점

사진9. 호모 사피엔스 크로마뇽인 유골 발굴지. 철도 공사중 1868년 발굴. 레제지

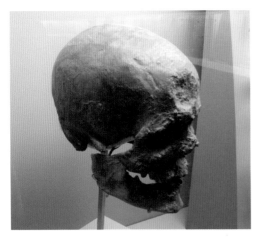

사진10. 크로마뇽인 두개골. 2~1만 년 전. 프랑스 셍제르맹 앙 레 고고학 박물관

또는 상동인)이라 부른다. 이곳에 살던 이들은 씨족 단위로 생활하며 매장풍습도 가졌다. 하지만 베이징원인과 연관성은 전혀 없다. 오히려 현생인류인 호모 사피엔스(*Homo sapiens*)에 속한다.

프랑스 와인의 대명사처럼 불리는 대서양 연안 보르도에서 동쪽으로 뻗은 도르도뉴 지방은 선사 인류 유골과 예술의 보고다. 도르도뉴 지방 베제르 강변의 레제지 크로마뇽에서 1868년 철도 공사 도중 남자 3명, 여자 1명, 어린이 1명의 유골이 나온다. 발견된 곳의 지명을 따 크로마뇽인이라 명명된 이 유골은 현생인류인 호모 사피엔스다.

20만 년 전 아프리카 대륙에 처음 등장한 호모 사피엔스는 10만여 년 전 북으로 올라오며 아프리카를 벗어난다. 오리엔트 지역(요르단, 이스라엘, 레바논, 시리아)에 머물던 이들은 7~6만여 년 전 서쪽 유럽과 동쪽 인도로 이동한다. 크로마뇽인은 이때 유럽으로 들어온 집단의 후예다. 산정동인은 인도에 머물다 약 5~4만 년 전 동아시아로 건너온 호모 사피엔스로 추정된다. 한반도에도 이 무렵 들어온다. 이들이 1만여 년 전 아메리카 대륙으로 건너가면서 호모 사피엔스가 지구촌 전역에 퍼진다.

유럽지역의 고인류 네안데르탈인(*Homo neanderthalensis*)은 호모 사피엔스와 경쟁하다 4~3만여 년 전 멸종한다. 즉 오늘날 우리가 접하는 유라시아 구석기시대 선사 예술품은 호모 사피엔스 즉 현생 인류가 남긴 유물이다. 지혜로운 인간이라는 의미의 호모 사피엔스가 남긴 지혜로운 예술의 세계로 들어가 본다.

구석기시대 회화예술의 진수를 담은 라스코 동굴

레제지에서 베제르 강을 따라 북쪽, 차로 20여 분쯤 가다보면 몽티냑 마을에 이른다. 여기서 더 북쪽으로 30분 정도 걸어 올라가면 야트막한 야산에 숨어있던 선사 동굴 예술의 백미, 라스코가 기다린다.

사진1. 라스코4 전경

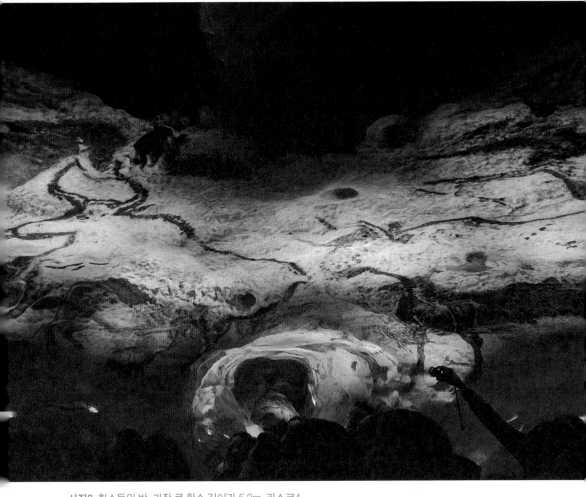

사진2. 황소들의 방. 가장 큰 황소 길이가 5.2m. 라스코4

　제2차 세계대전 중이던 1940년 어느 날, 18세 청년 마르셀 라비다는 친구 셋과 사냥에 나선다. 함께 동행한 개 로보가 그만 발을 헛디뎌 동굴에 빠지고 만다. 1만 9천~1만 2천 년 전 호모 사피엔스가 그려낸 화려한 채색화가 남아 있던 라스코 동굴이 세상에 알려진 계기다. 발굴 당시 신문기사를 보면 지구상에서 가장 아름다운 선사 예술품이라고 치켜세운다. 지금으로부터 약 80년 전 이야기지만 여전히 유효하다.

　라스코 동굴 벽화는 전쟁 직후인 1948년부터 일반에 공개됐다. 1955년 하루 평균

1200명의 관람객이 방문, 호모 사피엔스의 빼어난 예술적 역량에 감탄을 쏟아냈다. 하지만 사람들이 감탄과 함께 쏟아낸 이산화탄소가 벽화에 해를 끼친다. 결국 1963년 문화부 장관인 작가 앙드레 말로가 보호를 위해 동굴 폐쇄 결정을 내린다.

프랑스 정부는 동굴을 똑같이 복제해 1983년 '라스코2'로 이름 붙이고 대중에게 공개했다. 2012년에는 이동 전시용 '라스코3'을 만들어 전 세계 순회 전시를 진행 중이다. 2016년 경기도 광명에서 열린 라스코 벽화 전시회도 그 일환이다. 이어 라스코 동굴을 보다 정교하게 복제한 '라스코4'를 만들어 2016년부터 일반 탐방객을 받기 시작했다.

2002년 '라스코2'를 탐방할 때도 감탄 그 이상이었지만, 2022년 찾아본 '라스코4'는 넋을 잃을 정도다. 길이 245m의 주 동굴에 2개의 가지 동굴로 구성된 복원동굴은 입구에서 가까운 황소들의 방(La Salle des Taureaux)부터 시작해 생동감 그 자체다. 큰

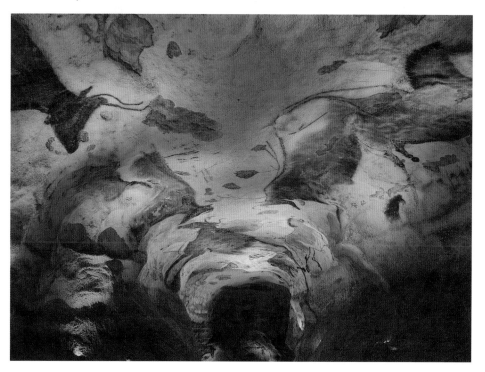

사진3. 동굴 내부. 라스코4

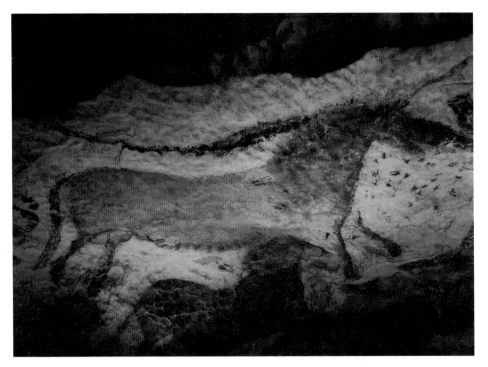

사진4. 말. 라스코4

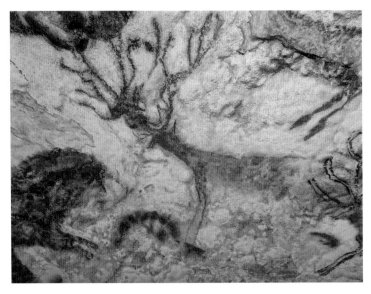

사진5. 사슴. 라스코4

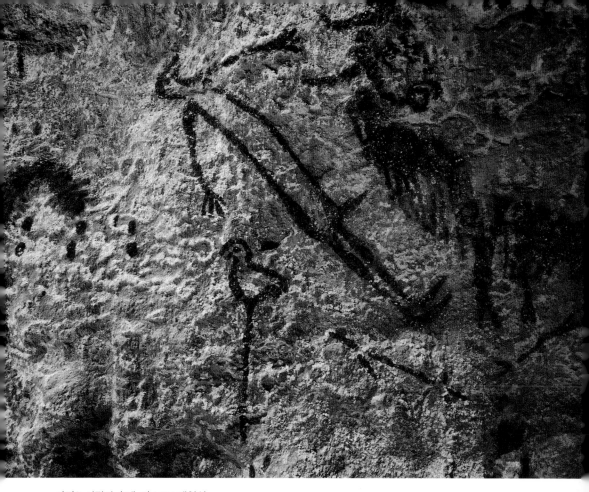

사진6. 사람과 솟대. 라스코4 체험실

뿔을 가진 황소가 금방이라도 벽에서 뛰쳐나올 것처럼 살아있는 느낌을 준다. 가장 큰 황소 그림의 길이는 무려 5.2m에 달한다. 이런 대형 황소 외에도 말, 사슴, 곰 등 36종류 6백여 마리 동물이 울부짖으며 산중 아니 동굴에서 호령 중이다.

라스코 동굴 벽화에는 사람도 그려져 있을까? 딱 한 명 등장한다. 하지만 '라스코 4'에서는 사람 그림을 직접 볼 수 없다. 사람이 그려진 위치가 탐방하기 어려운 곳에 자리하기 때문이다. 그래서 체험실을 만들어 놓고 사람 그림을 볼 수 있는 방법을 마련했다. 체험실에서 본 사람은 새의 머리를 하고 있다. 성별은 남자일까? 그렇다. 남성 상징이 곧추섰다. 앞에는 대형 들소가 있고, 뒤에는 장대 위에 앉은 새, 즉 솟대가 익숙한 분위기를 자아낸다.

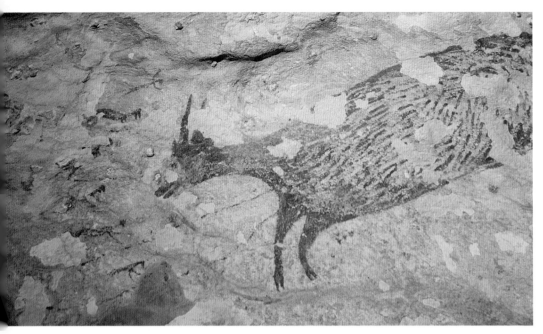

사진7. 인도네시아 술라웨시섬 동굴 사냥 그림 사진. 사냥감은 크게 표현하고 그 앞 사냥꾼들은 작게 그렸다. 반인반수. 4만여 년 전. 프랑스 파리 인류박물관.

새나 솟대는 후대 신석기와 청동기시대 지중해 일원 시각예술에서 신의 출현, 즉 에피퍼니(Epiphany)를 상징하는 대유(환유법)적 장치로 사용된다. 이 구석기시대 동굴 은 신을 모시는 성역소일까? 아니면 동물들을 많이 잡게 해 달라고 기원하는 장소일까?

사진8. 말 그림 사진. 프랑스 쇼베 출토. 3만7천여 년 전. 프랑스 보르도 아키텐 박물관

새 얼굴 인간은 하늘과 소통 하는 제사장 역할로 보인다. 새 의 얼굴을 지닌 사람은 실제 세 계에 없는 허구다. 구석기시대 인류인 호모 사피엔스가 눈에 보이지 않는 세계를 그려낼 수 있는 지적 능력을 소유했음을

사진9. 소 그림. 알타미라 동굴. 스페인 마드리드 고고학 박물관 알타미라 복제관

보여주는 증거다.

현생 인류인 호모 사피엔스는 언제부터 그림을 그리기 시작했을까? 2014년 발견된 인도네시아 술라웨시섬 동굴 사냥 벽화 연대는 4만여 년 전으로 거슬러 올라간다. 프랑스 파리 인류박물관에서 사진으로 만난 벽화에는 특이한 점이 엿보인다. 거대한 사냥감 앞에 선 사냥꾼들 얼굴이 짐승 모습, 즉 반인반수(半人半獸)다. 라스코와 같다. 4만 년 전 호모 사피엔스가 허구의 세계를 그릴 지적 역량을 갖췄음을 뒷받침한다.

3만 7천 ~3만 년 전에 그려진 프랑스 동남부 쇼베 동굴(1994년 발견)의 벽화, 1868년 발견된 스페인 알타미라 동굴 벽화(1만 8천 년~1만 3천 년 전 추정)에도 호모 사피엔스의 예술 역량이 잘 묻어난다. 준비운동을 마쳤으니 이제 이 책의 중심 주제로 옮겨 보자. 에로티시즘 관련 예술 역량과 유물의 시작점으로 말이다.

사진1. 사이요궁 테라스 앞 트로카데로 잔디공원에서 바라본 에펠탑

구석기 조각 예술의 백미, 누드 비너스

프랑스 '파리'하면 센강과 에펠탑이 생각난다. 에펠탑 바로 밑에서는 멋진 사진을 찍기 힘들다. 탑의 전체 모습이 프레임에 잡히지 않아서다. 에펠탑 앞 센강의 이에나 다리까지 가야 탑 전체 모습이 잡힌다.

사진을 찍기 좀 더 안전한 장소를 찾아 다리 건너 트로카데로 잔디공원으로 자리를 옮긴다. 에펠탑을 찍기 좋은 곳은 공원 위 테라스다. 테라스 안쪽에는 파리의 명물 가운데 하나인 샤이요궁(Palais de Chaillot)이 위용을 뽐낸다. 루브르처럼 샤이요도 박물관이다. 왼쪽 건물은 인류박물관, 오른쪽은 건축박물관. 호모 사피엔스가 남긴 조각 예술의 세계가 샤이요궁의 인류박물관에서 일목요연하게 펼쳐진다.

사진2. 사이요궁. 왼쪽이 인류박물관

호모 사피엔스는 언제부터 조각을 남겼을까? 인도네시아 술라웨시섬에 4만 년 전

그림을 남기던 바로 그 무렵, 유럽에서는 사람 조각을 빚었다. 놀라운 것은 그 사람도 반인반수라는 점이다. 얼굴은 사자요, 몸은 인간이다.

사진3. 사자 인간 사진. 독일 홀렌슈타인 슈타델 출토. 4만 년 전. 파리 인류박물관

1939년 독일 남부 홀렌슈타인 슈타델 동굴에서 출토된 31㎝ 크기 상아 재질의 「사자 인간」 조각은 현재 독일 울름 박물관에 전시 중이다. 파리 인류박물관의 사진 전시품으로 대신하는 게 못내 아쉽다. 남자일까, 여자일까. 고

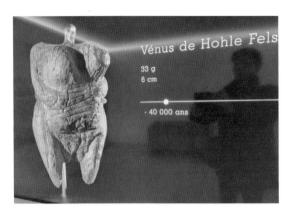

고학자들의 의견이 분분하다. 누드인데, 남자인지 여자인지 연구자마다 결론이 다르다.

「사자 인간」과 같은 시기 제작된 여인 누드 조각이 「홀레 펠스 비너스」다. 홀렌 슈타인 슈타델에서 가까운 홀레 펠스 동굴에서 2008년 출토된 「사자 인간」의 동네 친구다. 큰 가슴과 여성 상징 묘사가 두드러지는 6㎝짜리 누드 조각의 제작연

사진4. 홀레 펠스 비너스 사진. 독일 홀레 펠스 출토. 4만 년 전. 파리 인류박물관

대는 「사자 인간」과 비슷한 4만여년 전. 고고학자들은 고대 그리스로마의 사랑의 여

사진5. 여성 성기 조각. 프랑스 라 페라시 출토. 4만 년 전. 파리 인류박물관

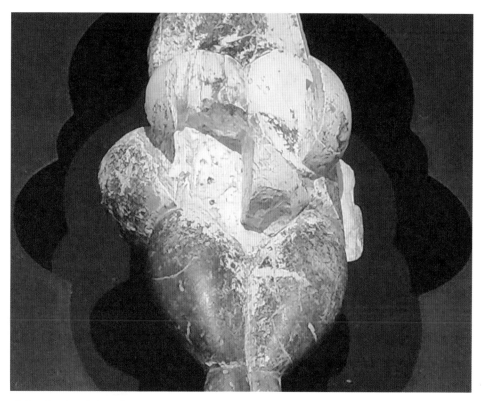

사진6. 레스퓌그 비너스. 맘모스 상아. 프랑스 레스퓌그 출토. 2만7000년. 파리 인류박물관

신이자 미의 여신을 오마쥬해 '비너스'라
고 부른다. 지금까지 출토된 가장 오래
된 비너스 조각으로 평가되는 「홀레 펠
스 비너스」는 현재 독일 남부의 작은 소
도시 블라우뵈른의 선사박물관에 소장
돼 있다.

호모 사피엔스의 선사 예술을 살펴볼
때 파리 인류박물관이 분류한 4가지 시
기를 알아두면 좋다. 오리냑기(4만3000~3
만 년), 그라벳기(3만4000~2만 5000년), 솔

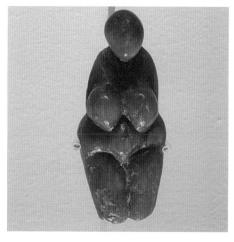

사진7. 그리말디 비너스. 이탈리아 그리말디 출토.
2만6000년. 파리 인류박물관

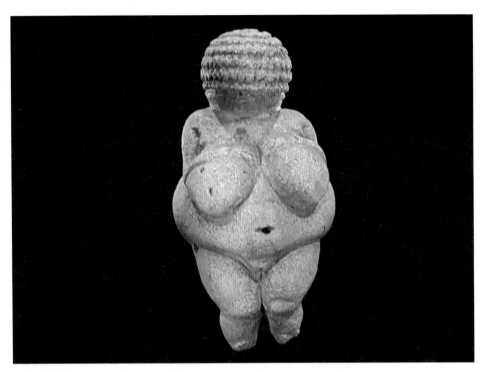

사진8. 빌렌도르프 비너스. 오스트리아 빌렌도르프 출토. 2만9500년. 비엔나 자연사 박물관

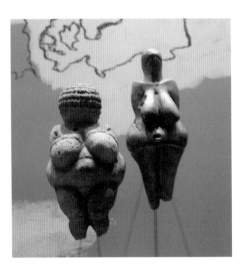

사진9. 돌니 베스토니카 비너스. 복제품. 사진에서 오른쪽 조각이다. 체코 돌니 베스토니카 출토. 3만1000년. 비엔나 자연사 박물관

뤼트레기(2만 6000~1만 7000년), 마들렌기(2만 1천~1만 4천년)다. 유물이 출토된 지명에서 이름을 따왔다. 앞서 살펴본 라스코 동굴 벽화는 마들렌기, 「홀레 펠스 비너스」는 오리냑기다. 오리냑기의 다른 조각들을 살펴보자.

파리 인류박물관에 전시 중인 오리냑기 비너스 조각은 '여성 성기' 자체다. 크로마뇽인 유골 출토지 근처인 도르도뉴 지방 라 페라시 동굴에서 찾아냈다. 이것만이 아니다. 원 안에 삼각형으로 갈

라진 틈을 표현한 여성 상징 조각이 여럿
이다. 호모 사피엔스가 조각 예술의 문
을 열면서 무엇을 표현하려 했는지 잘 읽
힌다.

파리 인류박물관이 자랑하는 최고의
비너스는 1922년 프랑스 남서부 레스퓌
그 지방 리도 동굴에서 출토된 「레스퓌
그 비너스」다. 맘모스 상아를 조각했다.
그라벳기(약 2만 7천년 전) 유물로 밝혀졌
다. 유방과 허벅지, 둔부가 강조된 풍만
한 이미지다. 함께 전시된 「그리말디 비
너스」 역시 외형 기본 구조가 「레스퓌그
비너스」와 닮았다. 프랑스와 접경지대인
이탈리아 그리말디에서 1883~95년 사이
출토된 13점의 「그리말디 비너스」는 풍
만한 가슴과 둔부, 허벅지가 특징이다.
박물관 측은 이 조각의 제작연대를 약 2
만6000년 전이라고 설명한다.

이제 무대를 왈츠의 나라 오스트리아
로 옮긴다. 거리 어디에서나 요한 슈트
라우스의 선율이 흐를 것 같은 분위기.
고풍스럽고 아름다운 수도 비엔나의 명
물, 자연사 박물관으로 가보자. 이곳에
는 1908년 오스트리아 빌렌도르프에서
출토된 비너스가 기다린다. 유난히 크게
부풀린 유방에 풍만한 둔부, 허리, 허벅

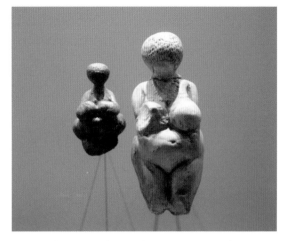

사진10. 가가리노 비너스. 복제품. 사진 오른쪽. 2만
7000년. 비엔나 자연사 박물관

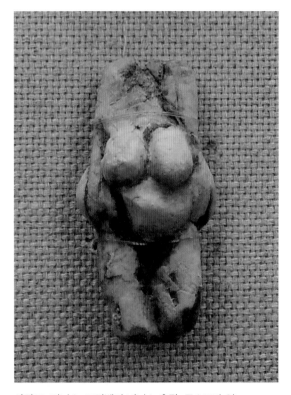

사진11. 비너스. 그라벳기 비너스 추정. 모스크바 역
사박물관

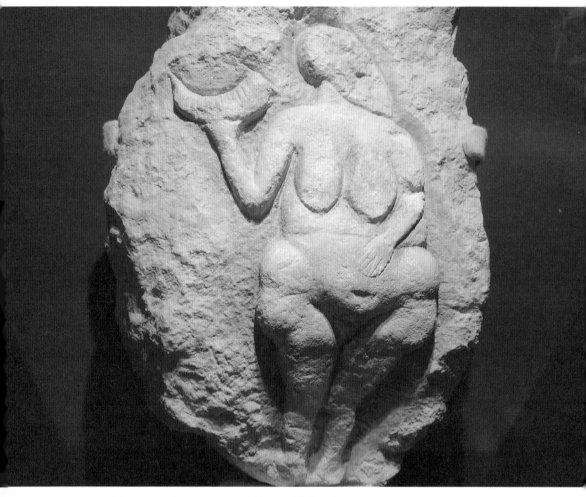

사진12. 로셀 비너스, 2만9000~2만8000년, 보르도 아키텐 박물관

지가 시선을 끈다. 특히 틈이 벌어진 여성 상징이 더욱 눈에 띤다. 박물관 측은 이 조
각이 2만 9500년 전 제작됐다고 설명한다. 길이 11㎝의 이 비너스에서 특히 인상적
인 대목은 머리다. 마치 파마한 것처럼 공들여 손질한 머릿결이 예사롭지 않다. 이미
3만여 년 전 호모 사피엔스도 머리를 꾸미는 데 관심이 있던 것일까?

비엔나 자연사 박물관에는 1924년 체코에서 출토된 오리냐기의 조각 「돌니 베스토
니카 비너스」 복제품도 전시 중이다. 이 비너스는 일단 재료에서부터 다른 유물들과

차별화된다. 진흙으로 빚었다. 신석기 농사문화 시기부터 흙으로 그릇을 빚어 사용
했지만, 이미 구석기 시대부터 진흙을 구워 장식물을 만든 것을 알 수 있다. 「돌니 베
스토니카 비너스」의 제작연대는 3만1000년 경이라고 비엔나 자연사 박물관 측은 추
정한다.

비엔나 자연사 박물관에 전시 중인 러시아 모스크바 동남부 가가리노 지역 출토
(1962년) 「가가리노 비너스」(복제품) 제작연대는 2만7000년 전. 7점이나 출토된 「가가리
노 비너스」는 지리적으로 유럽의 다른 비너스들과 멀리 떨어져 있지만, 생김은 그라벳
기 비너스의 전형적인 특징을 지녔다. 「가가리노 비너스」는 상트페테르부르크 에르미
타주 박물관에 있지만, 2018년 방문 시에는 볼 수 없었다. 수장고에 넣어둔 듯하다.

프랑스 「레스쀀그 비너스」, 이탈리아 「그리말디 비너스」, 오스트리아 「빌렌도르프
비너스」, 체코 「돌니 베스토니카 비너스」, 러시아 「가가리노 비너스」 등 그라벳기 비
너스의 특징은 얼굴에 이목구비가 없다. 머리는 있지만, 눈코입을 묘사하지 않은 것.
왜일까? 얼굴 생김은 의미가 없다는 의미로 읽힌다. 대신 유방과 둔부, 허리, 허벅지,
즉 여성의 몸 자체를 풍만하게 묘사한다. 비록 토르소 상태지만, 4만년 전 독일 오리
냐기의 「홀레 펠스 비너스」 역시 풍만한 육체와 여성 상징을 부각시킨다. 생식 즉 출
산과 관련 있는 것일까⋯

이제 프랑스 보르도로 발길을 돌려 보자. 보르도 아키텐 박물관은 프랑스 남서부
지역 선사유물의 보고다. 특히 그라벳기 지모신 조각 예술의 정수와도 같은 유물이
기다린다. 주인공은 「로셀 비너스」. 높이 46㎝ 부조다. 1911년 아마추어 고고학자
인 의사 가스통 랄란이 로셀 바위에서 찾아내 분리한 「로셀 비너스」 제작연대는 2만
9000~2만8000년. 지금까지 살펴본 그라벳기 다른 환조 작품과 같은 특징을 보인다.
얼굴의 세부내용은 묘사하지 않는다. 아래로 길게 늘어진 유방, 부풀어 오른 허리와
허벅지의 풍만함이 눈에 익숙하다. 특이한 점은 오른손에 든 물건. 뿔처럼 휜 이 물
체가 무엇인지는 정확히 알 수 없다. 권위를 상징하는 장식물, 뿔 나팔, 뿔 잔⋯ 눈금
을 친 점으로 미뤄 수량 측정, 즉 달력이라는 해석도 나온다.

가스통 랄란은 같은 장소에서 또 하나의 비너스를 찾아냈다. 이는 「베를린 비너스」

사진13. 베를린 비너스. 2만5000년. 복제품. 보르도 아키텐 박물관

라고 부른다. 프랑스에서 출토됐는데 왜 베를린 글자가 붙었을까? 가스통 랄란이 2
점을 바위에서 분리한 뒤, 하나는 자신이 소유하다 아키텐 박물관에 기증했고, 다른
한점은 베를린 박물관에 매각한 사실이 뒤늦게 밝혀졌다. 불법 유물 매각이라고 할
까? 아쉽게도 이「베를린 비너스」는 2차 세계대전 기간 미군 폭격으로 파괴되고 말았
다. 복제품만 남기고… 「베를린 비너스」 역시 오른손에 말굽처럼 휜 물건을 들었다.
주술적 의미를 가진 도구로 보인다.

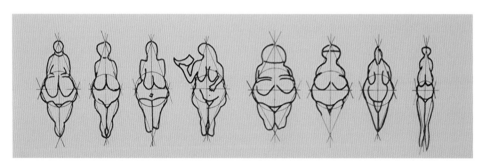

사진14. 마름모 형태 비너스 종류. 앙드레 르루아 구랑 박사의 기준에 따른 표. 왼쪽부터 ① 레스퓌그 비너스(프
랑스), ② 코스티엔키 비너스(러시아), ③ 돌니 베스토니카 비너스(체코), ④ 로셀 비너스(프랑스), ⑤ 빌렌도르
프 비너스(오스트리아), ⑥ 가가리노 비너스(러시아), ⑦ 그리말디 비너스(이탈리아), ⑧ 가가리노 비너스(러시
아). 생제르맹 앙 레 고고학 박물관

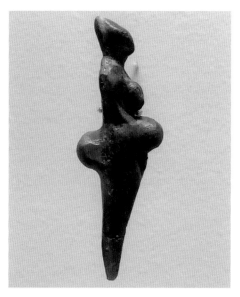

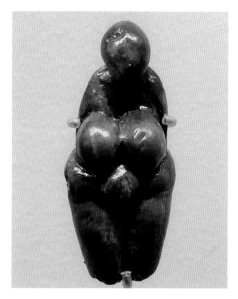

사진15.그리말디 비너스1. 복제품. 생제르맹 앙 레 고
고학 박물관

사진16.그리말디 비너스2. 복제품. 생제르맹 앙 레
고고학 박물관

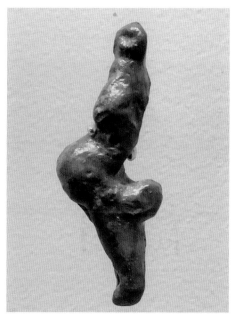

사진17.몽파지에 비너스. 도르도뉴 출토. 복제품. 생
제르맹 앙 레 고고학 박물관

구석기시대
야한 비너스

파리 인류박물관으로 다시 발길을 옮겨보자. 이제 색다른 구석기 비너스를 만난다. 오리냑기 4만 년 전 독일의 「홀레 펠스 비너스」부터 그라벳기의 유럽 내 다양한 지역 비너스들 특징을 한마디로 요약하면 풍만함이다. 유방, 둔부, 허벅지를 부풀어 올랐다고 할 만큼 강조한 측면이 두드러진다.

파리 인류박물관의 마들렌기 1만7000년 전 비너스는 전혀 다르다. 일단 말랐다는 표현이 어울릴 만큼 날씬하다. 프랑스 남서부 도르도뉴 지방 크로마뇽인 발굴지 레제지 근처 로쥬리 바스 동굴에서 1863년 찾아냈다. 프랑스에서 가장 일찍 출토된 비너스다. 맘모스 상아로 만든 이 비너스를 「야한 비너스(Venus Inpudique, Immodest Venus)」라고 부른다. 가슴이나 허리, 둔부, 허벅지 어느 부위도 풍만함과는 거리가 멀다. 살집이 없고, 다리가 길다. 여성의 상징 역시 세밀한 묘사로 사실성을 높였다.

스페인 엘 펜도 동굴에서 출토됐다는 「엘 펜도 비너스」는 날씬함을 넘어 요염하다고 할까? 마치 현대의 비너스 조각을 보는 듯하다. 파리 인류박물관은 2만2000~2만500년 사이라고 표기해 놨다. 「엘 펜도 비너스」를 뒤로 하고 「파토 비너스」를 찬찬히 뜯어보자. 크로마뇽인 발굴지 레제지의 파토 바위에서 1958년 발견된 이 조각 역시

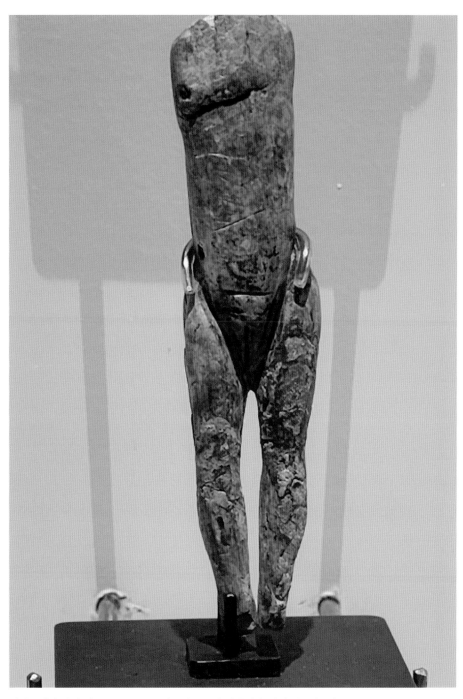

사진1. 야한 비너스(Venus Impudique). 1만7000년 마들렌기. 파리 인류박물관

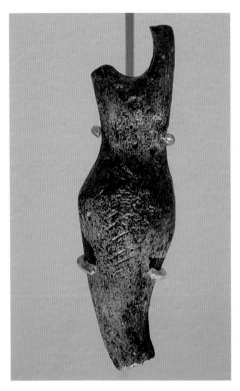

사진2. 엘 펜도 비너스. 2만2000~2만500년. 파리 인류박물관

풍만함과 동떨어진다. 파리 인류박물관이 2만6천년 전 솔뤼트레기 유물이라는 「파토 비너스」의 특징은 얼굴이 측면 프로필이다. 마치 이집트 벽화 같다. 옆을 바라보며 바위에서 솟아오르는 듯한 느낌을 준다. 둔부와 가슴에 비해 허리가 잘록해 야한 비너스의 면모가 잘 묻어난다. 마들렌기 조각으로 독일 올크니츠에서 출토된 「올크니츠 비너스」 역시 가녀린 신체에 엉덩이만 강조한 형태다. 오리냐기나 그라벳기의 풍만한 비너스와 확연히 구분된다.

특기할 비너스 한점이 파리 교외 생제르맹 앙레 박물관에서 기다린다. 구석기 시대 비너스는 통상 이목구비 묘사가 없다. 그런데, 1894년 프랑스 남서부 브라상푸이에서 발굴된 「브라상푸이 비너스」는 다르다. 눈과 코, 입이 뚜렷하다. 더구나 '두건을 쓴 여인'이라는 별칭이 붙은 것처럼 머리에는 격자무늬의 두건을 썼다. 장식이건 의식용이건 공들여 만든 모자를 썼다는 사실이 중요하다. 2만9000~ 2만6000년 전 패션이니 말이다.

보르도 아키텐 박물관에서 1점의 비너스를 더 살펴보자. 「사냥꾼」이라는 이름이 붙은 2만5000년 전 조각이다. 마른 체형의 이 인물을 학자들은 사냥하기 위해 활 쏘는 자세의 남성으로 봤다. 하지만, 요즘은 바뀌었다는 박물관 측 설명이 덧붙었다. 여성 무희. 성인으로 성장하기 이전 사춘기 소녀, 그러니까 가슴이 커지기 전 어린 처녀나 소녀가 춤추는 장면이라는 견해다. 엉덩이가 불룩 튀어나올 만큼 강조된 점도 여인 설에 힘을 싣는다. 풍만하지 않고 날씬한 비너스 반열에 오른다.

사진3. 파토 비너스. 2만6000년 솔뤼트레기. 파리 인류박물관

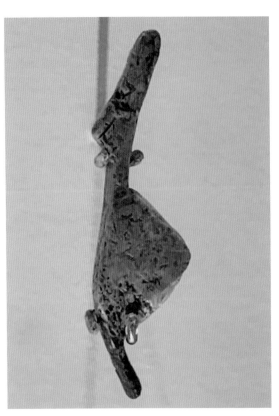

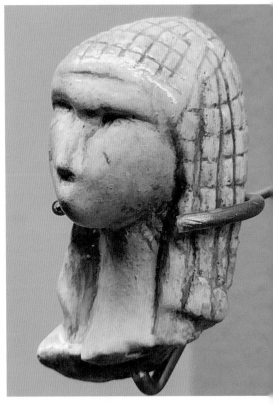

사진4. 올크니츠 비너스. 1만6000~1만4000년. 마들렌기. 파리 인류박물관

사진5. 브라상푸이 비너스. 인류 최초의 자화상으로 불림. 2만9000~2만6000년. 그라벳기. 생제르맹 앙 레 고고학 박물관

사진6. 전통적으로 남성 사냥꾼으로 해석했다. 지금은 젊은 여성 무희설로 바뀌는 추세다. 2만5000년. 파리 인류 박물관

신석기시대
비너스 누드의 위엄

튀르키예 괴베클리테페로 가보자. 지금까지 밝혀진 가장 오래된 신석기 시대 건물 유적지다. 튀르키예 남부 시리아 국경지대 도시 샨르우르파에서 12㎞ 정도 떨어졌다. 이스탄불에서 샨르우르파 행 비행기에 올라 잠시 생각에 잠긴다. 구석기 누드 비

사진1. 괴베클리테페 야외유적 외부 전경

사진2. 괴베클리테페 야외유적 내부 전경

너스를 빚던 시대에서 세월이 흘러 1만 3000여 년 전. 지구는 빙하기에서 따뜻한 간빙기로 접어든다. 적도 근처에 몰려 살던 호모 사피엔스의 생활반경이 넓어진다. 삶의 방식도 바뀐다. 단순히 곡물이나 과일을 따 먹고, 짐승이나 물고기를 잡아먹던 수렵과 채집에서 재배와 사육 단계로 올라선다. 투박하던 석기를 예리하게 갈아 좀 더 실용적인 신석기를 만든다. 수확물을 담아둘 토기도 빚는다.

사진3. 괴베클리테페 야외유적 내부

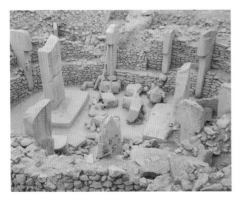

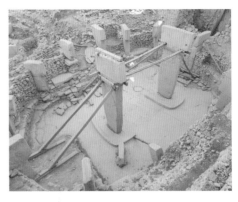

사진4. 괴베클리테페 신전C　　　　　**사진5.** 괴베클리테페 신전D

농사라는 생산 혁명과 도구 혁명의 양 날개를 장착한 호모 사피엔스는 거주지역을 넓히며 세련된 문화를 창조해 나간다. 이런 현상이 집약적으로 일어난 장소가 아나톨리아다. 오늘날 튀르키예의 아시아 땅이다. 아나톨리아 남부는 티그리스강과 유프

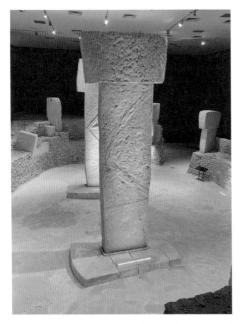

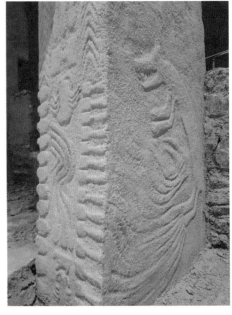

사진6. 괴베클리테페 복원 모형. D신전. 샨르우르파 고고학 박물관

사진7. 다양한 동물 무늬 기둥. 괴베클리테페 D신전 복원 모형. 샨르우르파 고고학 박물관

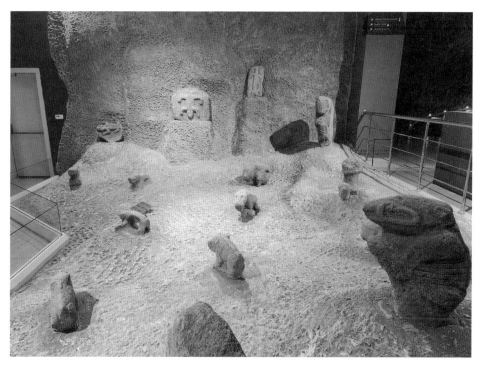

사진8. 동물 조각. 괴베클리테페 출토. 샨르우르파 고고학 박물관

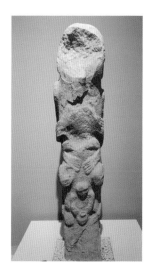

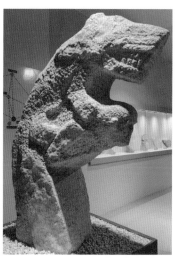

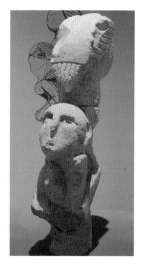

사진9. 토템. 인간보호. 괴베클리테페 출토. 샨르우르파 고고학 박물관

사진10. 표범을 등에 업은 사람. 실물 크기. 카라한테페 출토. 샨르우르파 고고학 박물관

사진11. 토템. 네발리 초리 출토. 샨르우르파 고고학 박물관

라테스강 상류다. 괴베클리테페 역시 유프라테스강 지류 근처다. 생각이 여기 미칠 무렵 비행기가 샨르우르파 공항 활주로에 내린다.

괴베클리테페 유적지는 구릉 위에 자리한다. 기원전 9500~기원전 8000년 유적으로 추정된다. 호모 사피엔스가 남긴 가장 오래된 도시 유적이다. 지금까지 밝혀진 것

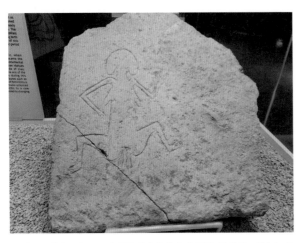

사진12. 비너스 누드. 괴베클리테페에서 출토된 유일한 여성 누드 비너스. 박물관측은 출산이나 성교 장면이라고 설명. 샨르우르파 고고학 박물관

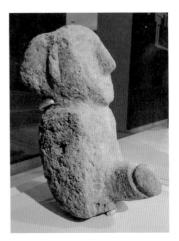

사진13. 남성 누드. 우람한 남근. 괴베클리테페에서 출토된 유일한 남근석. 샨르우르파 고고학 박물관

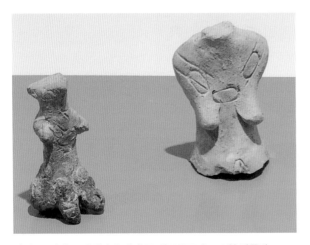

사진14. 비너스. 네발리 초리 출토. 샨르우르파 고고학 박물관

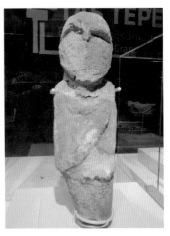

사진15. 사람 조각. 괴베클리테페 출토. 샨르우르파 고고학 박물관

으로 보면 그렇다. 1963년 그 존재가 처음 알려졌고, 1995년부터 지금까지 발굴되고 있는 최신의 따끈따끈한 신석기 시대 유적이다. 육중한 덮개가 씌워진 유적으로 들어가면 가운데 거대한 돌을 세운 구조물이 보인다. 신전으로 추정된다. 여기 돌기둥에는 다양한 동물, 반인반수의 인물이 묘사돼 있다. 동굴에 벽화로 그리다 이제 야외로 나와 조각으로

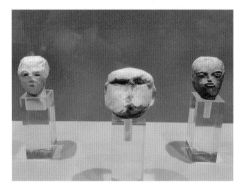

사진16. 사람 얼굴 | 네발리 초리 출토. 샨르우르파 고고학 박물관

남기는 호모 사피엔스 시각예술사의 대전환이다. 생활도구 등이 발굴되지만, 농사와 관련된 유물은 아직 출토되지 않았다. 토기 등이 안 나온 거다. 그래서 이 1만 년도 더 된 인공도시는 새로운 석기를 만들어 사용하는 단계지만, 아직 농사 단계로는 진입하지 못한 것인지, 아니면 농사 단계로 들어갔지만, 이 도시는 성격상 신전이나 성역으로만 활용한 것인지 추가 연구가 필요한 상황이다. 이곳에서 출토한 시각 예술품은 샨르우르파 고고학 박물관에 모셔졌다.

샨르우르파는 구약의 아브라함이 탄생하고 살았던 지역이다. 아브라함 유적지 근처 샨르우르파 고고학 박물관에는 괴베클리테페에서 출토된 다양한 시각 예술품을 전시중이다. 인류가 만든 최초의 도시 신전 유적, 1만 년도 더 된 이 신전 유적지에서도 역시 어김없이 에로티

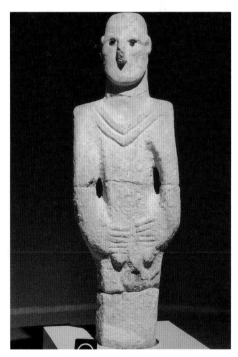

사진17. 발리크리굴 동상. 샨르우르파 출토. 1.8m. 샨르우르파 고고학 박물관

시즘 관련 유물이 나왔다.

시간이 흘러 튀르키예 곳곳에서 신석기 농사 문화가 만개한다. 그 유적지 가운데, 차탈회윅이 돋보인다. 튀르키예 차탈회윅을 탐방하러 콘야로 가보자. 돌궐족 셀주크 튀르키예가 1071년 만지케르트 전투에서 동로마 제국 군대에 승리한 뒤 아나톨리아를 차지하고 삼은 첫 수도다. 이스탄불-콘야 고속철도가 있지만, 비행기를 탔다. 콘야 시내로 버스를 타고 들어가 시외 버스정류장에서 추마 행 버스에 오른다. 1시간여 달려 추마 버스 정류장에서 택시를 탄다. 20여 분 달리니 유네스코 세계문화 유산 차탈회윅이 눈앞에 펼쳐진다.

차탈회윅은 신석기 시대 도시 유적이다. 전시관에 출토 유물과 복제품을 전시하며 당시 생활상을 보여준다. 전시관 뒤에는 8000년 전 주택을 복원해 놓았다. 안으로 들어가 보면 당시 생활문화로 한 발 더 다가서는 느낌이다. 집 내부 벽면은 그림으로 뒤덮였다. 신석기 사람들도 실내 인테리어에 진심이었다. 그림이 그려진 벽 아래는 무덤이다. 망자 역시 집에서 같이 산 거다. 소크라테스가 설파한 영혼(정신)과 육체의 이원론을 굳이 들먹일 필요 없다. 호모 사피엔스는 선사시대부터 육체가 떠나도 영혼이 함께 함을 믿었던 것 같다.

사진18. 차탈회윅 유적지

복원주택 뒤 언덕에 철골로 뒤덮인 8000년 전 차탈회윅 마을 유적이 눈에 들어온다. 한걸음에 달려 올라가 유적 입구의 닫힌 문을 열어젖힌다. 주택과 건물들 사이 골목길이 오롯이 남았다. 이곳 주택 어딘가에 비너스가 놓여 있었다. 「차탈회윅 비너스」. 필자가 유라시아 각지에서 취재한 구석기와 신석기 비너스 가운데 가장 압도적인 카리스마와 완성도를 뽐낸다. 튀르키예 수도 앙카라의 아나톨리아

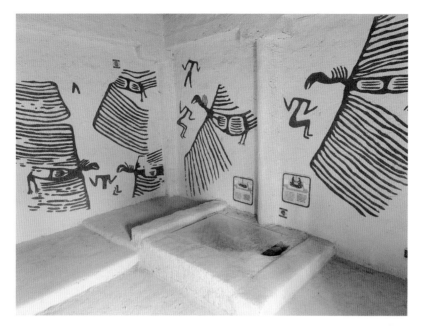

사진19. 차탈회윅 복원주택. 벽을 그림으로 장식했다. 바닥은 무덤이다. 차탈회윅 유적지

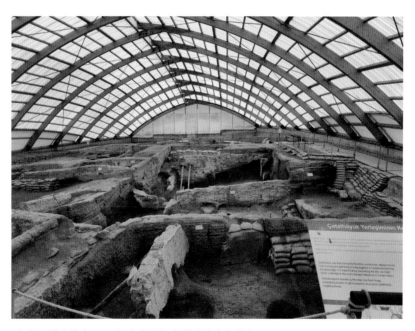

사진20. 차탈회윅 8000년 전 마을 유적. 차탈회윅 유적지

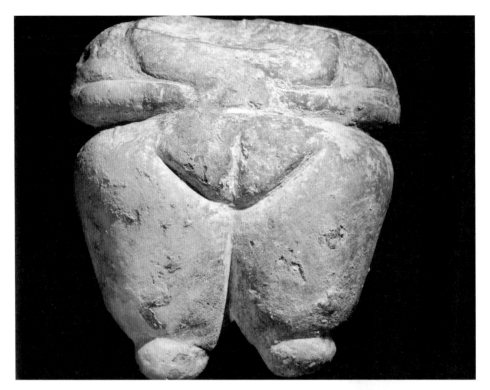

사진21. 신석기 비니스. 복제품. 차탈회윅 전시관

문명박물관에 모셔놨다.

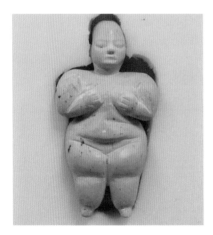

사진22. 신석기 비니스. 콘야 고고학 박물관

앙카라 아나톨리아 문명박물관의 진흙으로 빚은 「차탈회윅 비니스」는 일단 근엄하다. 엄숙함 그 자체다. 둘째, 옥좌에 앉았다. 지금이야 의자에 앉는 의미가 크지 않다. 실생활에서 의자는 생필품이다. 누구나 의자에 앉는다. 하지만, 신석기 시대 의자의 의미는 남다르다. 최고의 권위, 신이나 권력자를 상징하는 대유적 표현이다. 국가가 등장한 뒤, 정치권력자도 마찬가지다. 옥좌를 꼼꼼히 들여다보자. 세 번째 의미가 읽힌다. 비니스가 양손을 뻗어 잡은

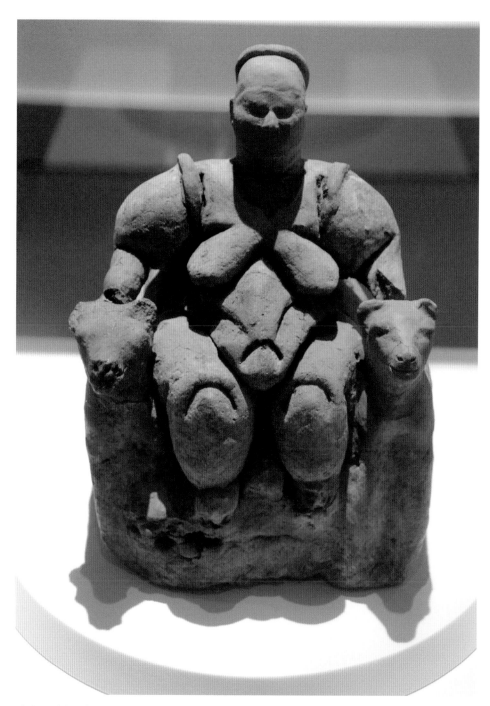

사진23. 차탈회윅 비너스. 기원전 5750년. 차탈회윅 출토. 앙카라 아나톨리아 문명박물관

사진24. 신석기 비너스. 기원전 5000년 대. 차탈회윅 출토. 앙카라 아나톨리아 문명박물관

사진25. 신석기 비너스. 기원전 5000년 대. 차탈회윅 출토. 앙카라 아나톨리아 문명박물관

것은 단순한 팔걸이가 아니다. 맹수 2마리다. 자연의 힘과 공포를 상징하는 맹수를 두 팔로 제압하는 모습. 최고 권력을 상징하는 또 다른 수식 장치, 대유적 비유다.

사진26. 비너스. 튀르키예 하킬라르 출토. 기원전 5600~기원전 5200년. 안탈리아 박물관

넷째, 비너스의 유방이 아래로 길게 늘어졌다. 여성의 상징, 생식의 상징이다. 풍만한 몸집, 배, 허벅지도 마찬가지다. 이런 모습을 에로틱하게 느꼈을까? 미에 대한 기준이나 가치는 시대와 문화에 따라 달라지므로 정확히 알 길은 없다. 4만 년 전 오리냑기, 그라벳기 비너스 조각 기법과 닮은 꼴이다. 박물관 측이 공개한 「차탈회윅 비너스」 제작 시기는 기원전 5750년. 신석기 농사 문화 초기, 인류 도시 문화 초기 비너스의 생생한 면모다.

사진27. 비너스. 아나톨리아 출토. 기원전 5600년. 바티칸 박물관

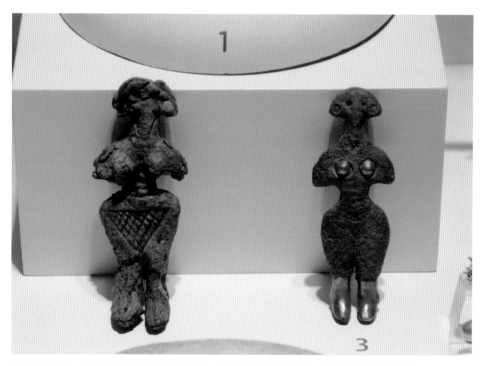

사진28. 비너스. 알라사회윅 출토. 기원전 2500~기원전 2250년. 앙카라 아나톨리아 문명박물관

신석기시대
메소포타미아 좌상

이스라엘 수도 예루살렘 이스라엘 박물관으로 가보자. 유라시아 여러 박물관 가운데 가장 오래된 신석기 비너스를 전시중이다. 박물관 설명으로는 기원전 1만1500~기원전 6500년 사이다. 비너스의 가슴과 엉덩이, 허벅지 등이 풍만하게 표현돼 구석기 이후 비너스 전통이 느껴진다. 앉은 자세다. 하지만, 「차탈회윅 비너스」와 달리 의자 없이 바닥에 앉았다. 「차탈회윅 비너스」를 빚은 사회가 훨씬 더 발전된 사회경제 시스템을 갖췄음을 말해준다. 농사는 오리엔트의 초승달 지역, 그러니까 튀르키예의 아나톨리아 남부에서 시리아 동부와 이라크의 메소포타미아, 시리아와 레바논의 레반트, 이스라엘과 요르단, 이집트에서 닻을 올린다.

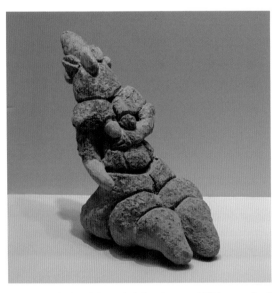

사진1. 비너스. 기원전 1만1500~기원전 6500년. 예루살렘 이스라엘 박물관

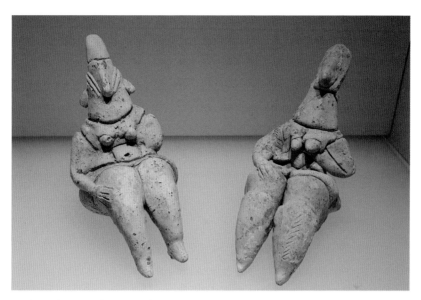

사진2. 비너스. 기원전 6000년. 예루살렘 이스라엘 박물관

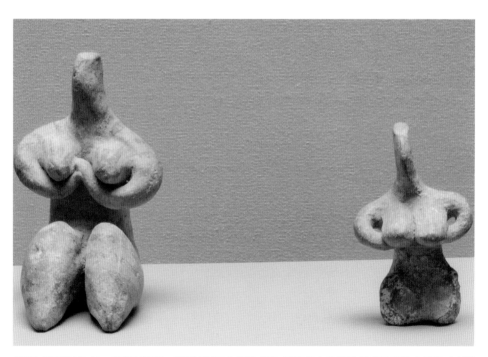

사진3. 할라프 비너스. 기원전 6000~기원전 5100년. 우선 앉고, 둘째 양손을 유방 아래로 올린다. 유방과 허벅지 등이 발달한 형태다. 루브르 박물관

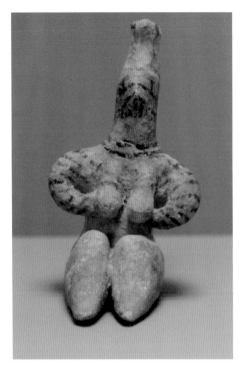

농사 문명 유적지에서 나오는 다양한 유물 가운데 하나가 비너스다. 「할라프 비너스」도 그렇다. 시리아 북동부의 메소포타미아 문명지 할라프에서 출토된 「할라프 비너스」의 특징은 다음과 같다. 첫째, 앉아 있고, 둘째, 커다란 유방을 두 손으로 받치고, 셋째, 전체적으로 볼륨감 있는 풍만한 몸매다. 「할라프 비너스」는 조금씩 변형된 형태로 에게해와 그리스, 혹해 연안 동유럽, 페르시아, 요르단, 아라비아 사막까지 폭넓게 나타난다. 할라프에서 먼저 출토돼 「할라프 비너스」라는 이름이 붙었을 뿐 「할라프 비너스」가 다른 지역으로 전파됐다는 가설은 아니다.

사진4. 할라프 비너스. 기원전 5000년. 루브르 박물관

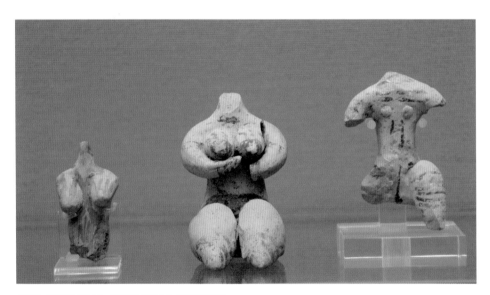

사진5. 할라프 비너스. 기원전 5000년. 대영박물관

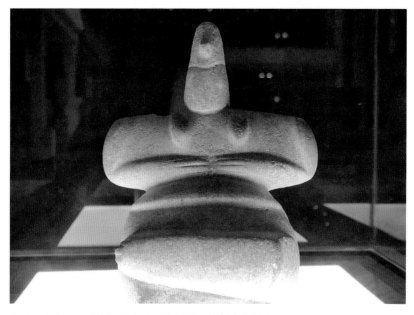

사진6. 비너스. 기원전 4000년. 에게해. 브뤼셀 예술역사박물관

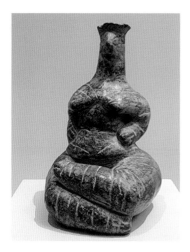

사진7. 비너스. 에게해 크레타 출토. 기원전 5300~기원전 3000년. 헤라클레이온 고고학 박물관

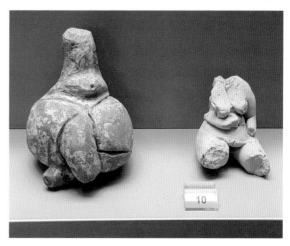

사진8. 비너스. 그리스 테살리아. 기원전 6500~기원전 5300년. 아테네 고고학 박물관

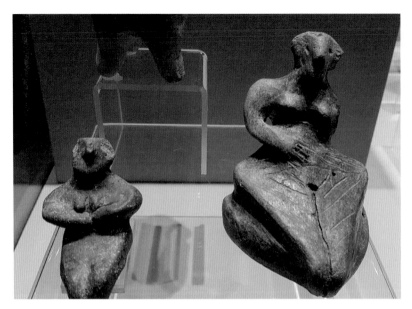

사진9. 비너스. 기원전 4000년 대. 소피아 고고학 박물관

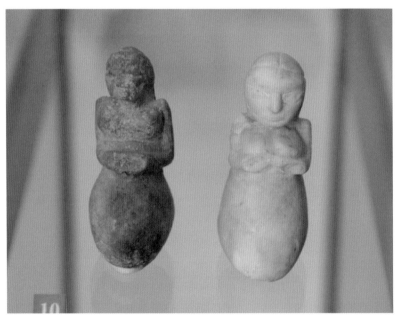

사진10. 비너스. 수사 출토 기원전 4200~기원전 3800년. 루브르 박물관

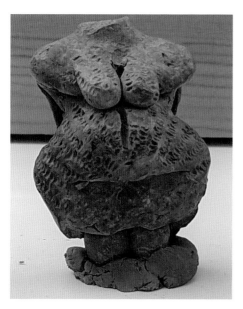

사진11. 비너스. 암만 고고학 박물관

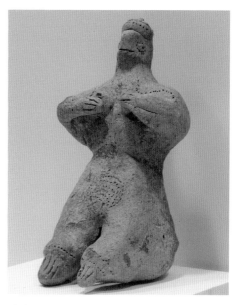

사진12. 비너스. 기원전 1000년 대. 리야드 국립박물관

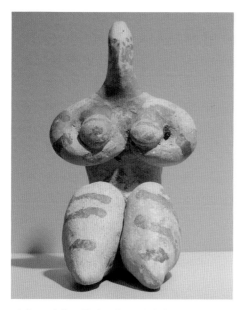

사진13. 비너스. 할라프 출토. 기원전 4000년 암스테르담 고고학 박물관

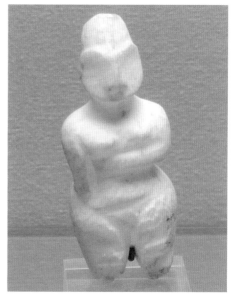

사진14. 메소포타미아 비너스 기원전 6000년 티그리스강 사완 출토. 루브르 박물관

S라인이 강조된
신석기시대 이집트 입상

런던 대영박물관으로 가보자. 이집트
전시실에 기원전 5000년 이후 비너스 여
러 점이 반갑게 맞아준다. 그런데 생김
이 전혀 다른 비너스다. 같은 오리엔트
초승달 농사 문화지역이지만, 메소포타
미아 계열과 확연히 다르다. 우선, 비너
스가 서 있는 입상 자세다. 둘째, 체형이
갸름하다. 날씬한 여인의 몸매라고 하
는 표현이 어울린다. 셋째, 간혹 지나치
게 강조된 S라인 몸매다. 허리가 비정상
적으로 잘록하다. 넷째, 여인의 하체 상
징을 부각시킨다. 갈라진 틈을 강조하거
나 아랫배에서 사타구니의 서혜부를 삼
각 형태로 구분 짓는다. 다른 신체 부위

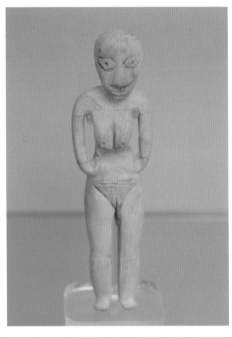

사진1. 이집트 입상 비너스. 양손을 가슴 아래 놓는
다. 하반신 여성 상징도 두드러진다. 기원전 5000년.
대영박물관

와 구분돼 강조 효과가 두드러진다. 기원전 5000년 대부터 기원전 3000년 대 나카다 문화 시기까지 오랜 기간 일관된 현상이다. 특이한 점은 이집트의 날씬한 입상 비너

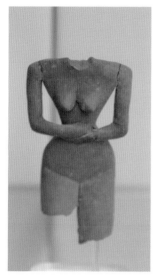

사진2. 이집트 입상 비너스. 기원전 5000년. 대영박물관

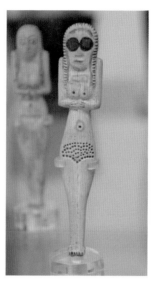

사진3. 이집트 입상 비너스. 강조된 눈이 특이하다. 기원전 4000~기원전 3600년. 대영박물관

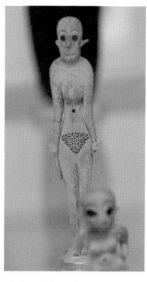

사진4. 이집트 입상 비너스. 기원전 4000~기원전 3600년. 대영박물관

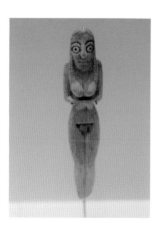

사진5. 이집트 입상 비너스. 기원전 4000~기원전 3600년. 루브르 박물관

사진6. 에게해 입상 비너스. 기원전 6500~기원전 5900년. 헤라클레이온 고고학 박물관

사진7. 에게해 입상 비너스. 펠로폰네소스 반도 출토. 기원전 7000~기원전 3000년. 아테네 키클라데스 박물관

스에서도 두 팔은 유방 아래 댄다. 상하체의 여성 상징을 모두 돋보이게 만드는 일석이조 효과를 거둔다. 입상 비너스는 이집트뿐 아니라 에게해와 그리스, 흑해 서부의 불가리아나 몰도바, 흑해 북부의 우크라이나, 흑해 동부의 투르크메니스탄 등지에서도 나온다.

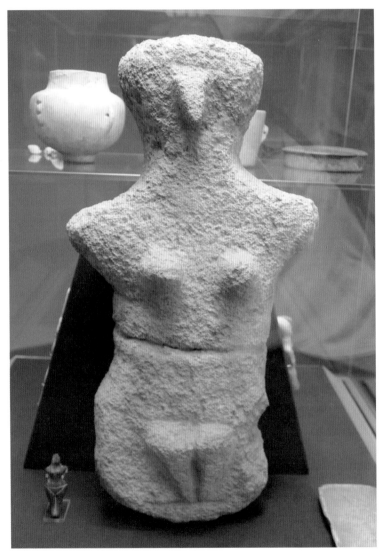

사진8. 에게해 입상 비너스. 대영박물관

사진9. 중부유럽 입상 비너스. 헝가리 출토 기원전 4000년. 부다페스트 헝가리 국립박물관

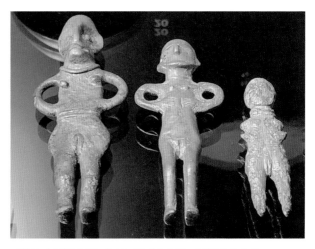

사진10. 북유럽 입상 비너스. 덴마크 출토. 기원전 8세기. 코펜하겐 국립박물관

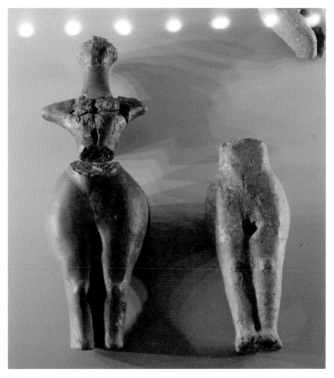

사진11. 흑해 입상 비너스. 불가리아 출토. 기원전 5000~기원전 4000년. 비엔나 자연사 박물관

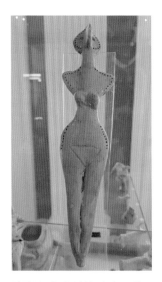

사진12. 흑해 입상 비너스. 몰도바 출토. 몰도바 키시나우 국립박물관

사진13. 흑해 입상 비너스. 우크라이나 출토. 기원전 2000년. 키이우 역사박물관

사진14. 흑해 입상 비너스. 투르크메니스탄 출토. 기원전 3000년. 상트페테르부르크 에르미타주 박물관

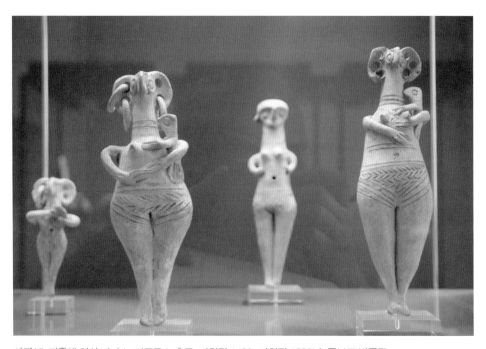

사진15. 지중해 입상 비너스. 키프로스 출토. 기원전 1400~기원전 1230년. 루브르 박물관

사진16. 에티오피아 입상 비너스. 기원전 10세기. 아디스아바바 국립박물관

사진17. 흑해 비너스. 도기 형태. 불가리아 출토. 기원전 5000년. 소피아 고고학 박물관

사진18. 이집트 비너스. 기원전 3900~기원전 3500년 스톡홀름 지중해 박물관

사진19. 이집트 비너스.치아를 드러낸 모습이 특이하다.스톡홀름 지중해 박물관

사진20. 이집트 비너스. 새 형상 얼굴. 스톡홀름 지중해 박물관

아시아의
신석기시대 비너스

대만의 타이페이시 국립 고궁박물원으로 가보자. 1949년 중국 국공내전에서 패한 장제스의 국민당은 미군의 도움을 받아 대만으로 옮겨간다. 그때까지 수집된 문화유산도 함께 가져가 국립 고궁박물원을 차린다. 국립 고궁박물원 유물만 해도 양적, 질적으로 그 가치를 헤아리기 어려울 정도다.

중국은 유구한 역사에 광범위한 영토를 가진 나라다. 1949년 이후 수습된 많은 문화재는 지금 베이징 천안문광장 국가박물관에서 대륙의 찬란한 역사를 되새겨준다.

신석기 시대 중국의 여러 지역에서 농사문화가 꽃폈다. 전통적으로 널리 알려진 황하 문

사진1. 옥 비너스. 기원전 5000~기원전 4000년. 흥륭와 문화. 타이페이 국립 고궁박물원

사진2. 곰 형상 옥 비너스. 기원전 3500~기원전 3000년. 홍산 문화. 타이페이 국립 고궁박물원

화권, 양자강 문화권, 그리고 최근 비너스 제작과 관련해 주목받는 북쪽 홍산 문화권이다. 지리적으로 내몽골 적봉이나 요령성 건평 등이 홍산 문화권의 중심지다. 기원전 5000~기원전 3000년대 이 지역에서 농사문화를 꽃피운 주역이 누구인지는 불분명하다. 중국 한족(漢族) 영역은 아니지만, 출토 유물을 보면 황하의 한족 문화권과 밀접한 관련을 보인다. 타이페이 국립 고궁박물원에 소장중인 가장 오래된 비너스 조각 연대는 기원전 5000~기원전 4000년. 중국 한족이 오랫

사진3. 비너스 얼굴 조각. 건평 우하량 유지 박물관

동안 최고의 보석으로 치는 옥으로 만들었다. 내몽골 적봉 기반의 홍륭와 문화기다. 범홍산 문화권의 일부다. 기원전 3500년대 홍산 문화 곰 형상의 비너스 조각도 눈길을 끈다.

요령성 건평 우하량 유적지로 가보자. 입구에 커다란 비너스 얼굴 조각 복제품을 세워놨다. 이곳에서 출토된 비너스 얼굴 조각을 모델로 삼았다. 우하량 유적지 박물

사진4. 비너스 복원상. 건평 우하량 유지 박물관

사진5. 옥 비너스. 건평 우하량 유지 박물관

사진6. 비너스 좌상. 적봉 박물관

사진7. 비너스 상반신. 호화호특 내몽골 박물원

사진8. 여인 토르소. 울산 신암리 출토. 국립중앙박물관

사진9. 여인 누드가 조각된 도기. 북경 국가박물관

관에서는 입상 형태의 비너스 조각을 여럿 만난다. 호화호특 내몽골 박물원에서도 마찬가지다. 적봉 박물관 비너스는 좌상이다. 등받침 있는 큼직한 옥좌에 앉은 여신은 튀르키예「차탈회윅 비너스」를 떠올려 준다.

중국에 다양한 비너스 조각이 출토되는 것과 달리 한국에서는 드물다. 여인 누드 즉 비너스 조각이라 추정할 유물은 울산 신암리 출토품이 유일하다. 1974년 발굴된 이 조각은 얼굴과 팔다리가 훼손된 토르소다. 손가락 크기로 작지만, 봉긋하게 솟은 유방 형태가 또렷하다. 반면 일본에서는 토르소 형태 여인 누드 조각이 곳곳에서 출토된다. 일본 선사 문화의 보고인 오사카 지역 카시하라 고고학 자료관에 특히 많다. 한국이나 일본의 여인 누드 조각의 제작연대를 정확히 특정하지 못하는 점은 아쉽다.

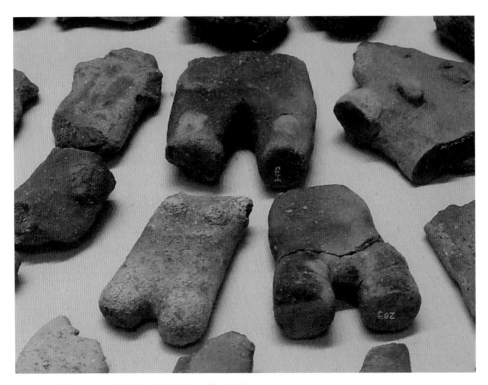

사진10. 여인 토르소. 조몬시대. 카시하라 고고학 자료관

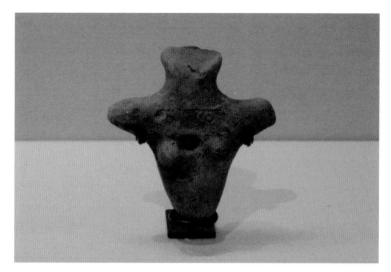

사진11. 여인 토르소. 도쿄 국립박물관

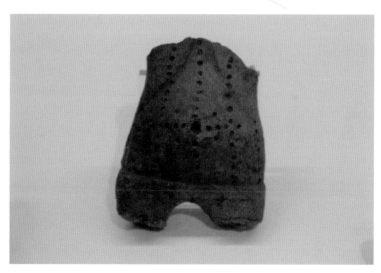

사진12. 여인 토르소. 나라 국립박물관

남신의 생식력을
상징하는 우람한 남근

구석기나 신석기를 거친 선사시대에는 여성 누드만 있었던 것은 아니다. 비너스에 비해 적지만, 남성 누드 역시 곳곳에서 우람한 남근을 꺼내 보인다. 지금까지 유라시아 주요 박물관에서 확인한 남근 가운데 시기적으로 가장 오래된 남근은 예루살렘 이스라엘 박물관의 남성 누드 조각이다. 박물관 측은 기원전 1만4500~기원전 8000년 사이라고 소개한다. 이스라엘이나 요르단은 아프리카에서 올라온 호모 사피엔스의 첫 기착지다. 빙하기에서 간빙기로 들어선 기원전 1만3000년 전후해 농사문명이 시작된 발원지 가운데 한 곳으로 여겨진다. 지모신이나 남근 조각 역시 이른 시기부터 나타나는 것은 자연스럽다. 루브르에 있는 기원전 5000~기원전 3000년 사이 남근석 역시 이스라엘 네게브 사막에서 나왔다.

카이로 고고학 박물관에 있는 기원전 3200년경 남근상은 금박을 입었다. 단순한 남근상이 아니라 신적인 존재나 절대권력을 상징한다고 보는 근거다. 루브르 박물관의 이집트 나카다 문화 1기 기원전 3800~기원전 3500년 상아 남근도 마찬가지다. 남근이 실제 이상으로 크게 묘사돼 신성, 권력을 강조한 조각상으로 보인다. 아테네 고고학 박물관의 기원전 4500~기원전 3000년 도기 인물 조각은 이름부터 남다르다.

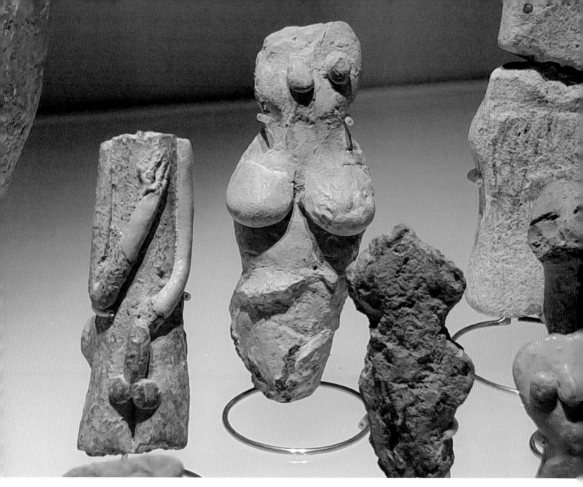

사진1. 남근상. 기원전 1만4500~기원전 8000년. 예루살렘 이스라엘 박물관

「생각하는 사람」. 오른손을 머리에 대고 먼 하늘을 응시하는 포즈가 마치 깊은 생각에 잠긴 인물로 비친다. 현대 조각의 거장 로댕의 1880년 작 「생각하는 사람」을 오마주 한 이름으로 보인다. 음경이 훼손됐지만, 고환이 잘 남았다. 당초 커다란 남성 상징이 달려 있었음을 말해준다.

유라시아 곳곳에서 확인한 로마 시대 이전 남근 조각 가운데, 페니스가 가장

사진2. 남근상. 기원전 5000~기원전 3000년. 이스라엘 출토. 루브르 박물관

사진3. 남근상. 기원전 3200년. 이집트 나카다 문화. 카이로 이집트 박물관

사진4. 남근상. 기원전 3800~기원전 3500년. 나카다 문화. 루브르 박물관

사진5. 생각하는 사람. 기원전 4500~기원전 3000년. 아테네 고고학 박물관

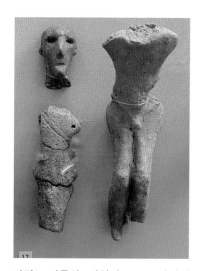

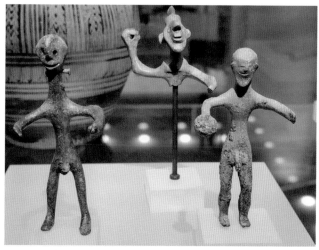

사진6. 남근상. 기원전 4000~기원전 2000년. 키이우 역사박물관

사진7. 남근 청동상. 기원전 1000년. 코펜하겐 글립토테크 박물관

큰 유물은 어디 있을까. 덴마크 수도 코펜하겐 국립박물관에서 웅장한 모습을 뽐낸다. 기원전 600년 유물이다. 참나무 남근 조각이 어찌나 큰지, 신이라는 박물관 측 설명에 고개가 끄덕여진다.

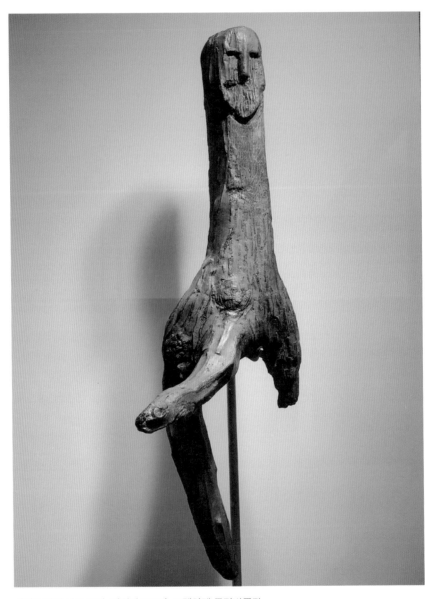

사진8. 거대 남근 조각. 기원전 600년. 코펜하겐 국립박물관

우리 역사에서 남근석이나 비너스 조각은 흔치 않다. 앞서 살펴봤듯이 비너스 조각은 울산 신암리에서 출토된 것 단 1개뿐이다. 남근 묘사 유물도 신라 이전 선사시대에는 지금까지 딱 1점 알려졌다. 국립중앙박물관 측은 대전 괴정동에서 입수한 기원전 4세기 고조선 유물이라고 소개한다. 솟대 앞에서 한 남자가 농기구로 경작하는 모습을 음각으로 새겼다. 남근이 길게 아래로 늘어졌다.

설렁탕의 유래가 된 서울 제기동 선농단(왕의 모심기)이나 성북동 선잠단(왕비의 누에치기)에서 알 수 있듯이 농업사회에서

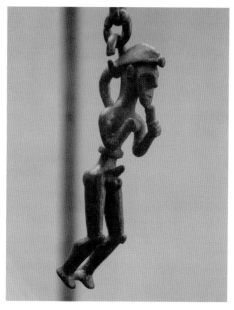

사진9. 청동 남근상. 기원전 6-기원전 5세기. 모스크바 역사박물관

봄철 농사 시작은 최고 지도자의 임무다. 그런 의미에서 농사철을 맞아 긴 남근으로 상징되는 지도자급 인사가 농사의 시작을 알리는 의식을 진행하는 것으로 추정해 볼 수 있겠다. 평범한 농부의 일상을 풍경화로 소개할 만큼의 사회문화 환경, 경제 여건이었을지에 대해서는 회의적이다.

사진10. 고조선 시대 남근이 담긴 청동 조각. 기원전 4세기. 국립중앙박물관

사진11. 고조선 시대 남근 청동 조각 세부 확대 모습. 기원전 4세기. 국립중앙박물관

선사유물 속
노골적 정사 조각

탐방 장소를 다시 튀르키예 수도 앙카라의 아나톨리아 문명박물관으로 옮겨보자. 오스만 튀르키예 시절 바자르(지붕이 덮인 긴 골목 형태의 시장)였다. 박물관 선사 유물실의 옥좌에 앉은 「차탈회윅 비너스」 옆 유물로 시선을 돌려본다. 놀라움을 금하기 어렵다. 알몸의 남녀가 뒤엉켰다. 기원전 5000년대 「정사」. 관능적 사랑을 나누는 육체의 향연일까? 에로틱 「정사」 조각은 말이 없다. 추정해 가설을 세우는 일은 허락해 준다. 여신 비너스와 남신의 신성한 결합, 대지와 하늘의 만남. 이 결합에서 자연이 형성되고, 모든 생물과 인간이 태어난다. 탄생, 번식, 종족 번영의 축복이자 기원이 아닐까.

튀르키예 신석기 농사 유적 하킬라르에서 출토된 「정사」 조각은 2개다. 하나는 남녀신 2쌍이 포옹하는 장면이다. 집단 정사 퍼포먼스다. 이게 흔한 말로 요즘의 집단 성행위를 의미하는 것인지는 정확히 알기 어렵다. 관능적 에로티시즘이 아닌 생식 관련 주술적 의미라면 신들의 향연이라고 볼 수 있겠고. 다른 하나는 한 쌍의 남녀가 다리를 걸고 포옹하는 노골적 러브 어페어다.

이처럼 하킬라르, 차탈회윅 2군데 신석기 농사 유적지에서 정사나 포옹 관련 조각

사진1. 남녀 2쌍 정사. 기원전 5000년 대. 하킬라르 출토. 앙카라 아나톨리아 문명박물관

사진2. 남녀 정사. 기원전 5000년 대. 하킬라르 출토. 앙카라 아나톨리아 문명박물관

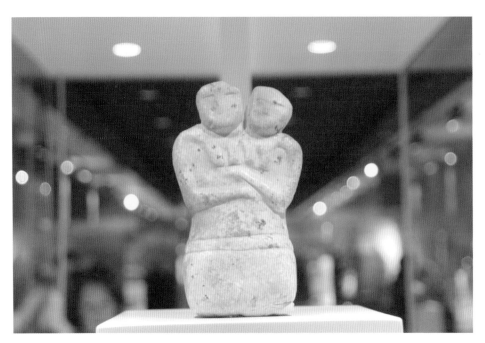

사진3. 남녀 포옹. 차탈회윅 출토. 앙카라 아나톨리아 문명박물관

이 출토된 점은 무슨 의미일까? 남녀의 사랑을 다루는 조각 문화가 적어도 한 지역만의 특수한 현상이라기보다 다양한 지역에서 벌어진 보편적 현상이라는 추론이 가능하다. 조각의 주인공을 신으로 설정한다 해도 실제 행위는 인간이 벌인다. 기원전 5000년대 신석기 시대 사람들이 정사의 개념을 어떻게 정의했는지와 관계없이 이런 유물을 조각하는 사회 분위기였다는 점은 분명하다.

뱃속 태아까지 묘사한
생명의 잉태 조각

남녀가 정사를 벌이면 그 결과는? 소중한 생명의 잉태다. 선사시대 사람들도 이를 알고 소중한 생명의 잉태를 기원하고 축복했을 증거를 보자. 여성의 배가 점점 불러오면 소중한 생명이 여성의 뱃속에서 잘 자라고 있음을 말해준다. 「임신 비너스」 조각은 유라시아 전역에서 나온다. 중국, 심지어 일본에서도 발굴된다. 아직 한국에서는 「임신 비너스」 전시 박물관을 본 적이 없다. 특기할 것은 기원전 13세기 이스라엘 박물관 소장 「임신 비너스」다. 뱃속의 아기, 태아까지 조각에 선명하게 담겼다. 쌍둥이 2명의 태아가 어머니 뱃속에서 탄생의 날을 기

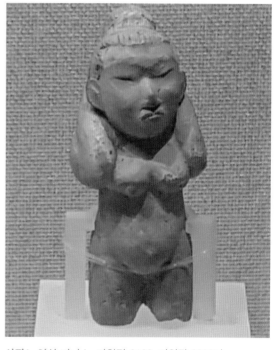

사진1. 임신 비너스. 기원전 3100~기원전 3000년. 호화호특 내몽골 박물원

사진2. 임신 비너스. 낙양 박물관

사진3. 임신 비너스. 홍산 문화. 북경 국가박물관

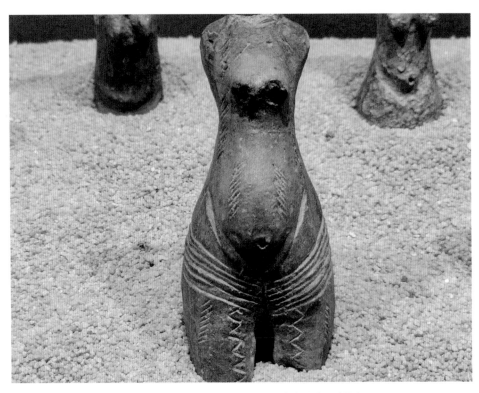

사진4. 임신 비너스. 기원전 5000~기원전 4000년. 이집트 출토. 뮌헨 이집트 박물관

다리고 있는 모습에서 건강한 출산, 다산, 건강한 육아를 기원하던 호모 사피엔스의 열망이 잘 읽힌다. 당대의 기준으로 여체의 아름다움을 관능적으로 묘사하기 위한 목적이 있다 해도, 「임신 비너스」를 통해 비너스류 조각의 주요한 목적 가운데 하나가 생명 탄생과 연계돼 있음을 확인해 본다.

사진5. 임신 비너스.기원전 4500~기원전 3500년. 예루살렘 이스라엘 박물관

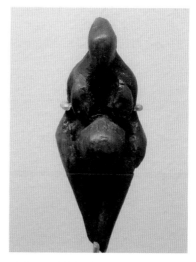

사진6. 그리말디 임신 비너스 2만9000~2만2000년. 복제품. 셍제르맹 앙레 고고학 박물관

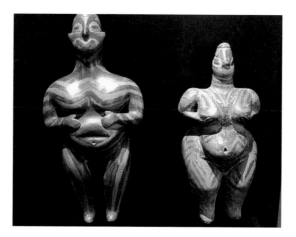

사진7. 임신 비너스. 베를린 노이에스 박물관

사진8. 임신 비너스. 기원전 5000년. 이집트 출토. 뮌헨 이집트 박물관

사진9. 임신 비너스. 불가리아 출토. 바르나 고고학 박물관

사진10. 임신 비너스. 기원전 5000년. 불가리아 출토. 비엔나 자연사 박물관

사진11. 임신 비너스. 기원전 5800~ 기원전 5300년. 그리스 출토. 암스테르담 고고학박물관

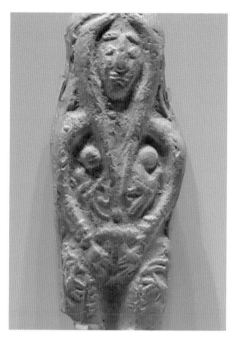

사진12. 잉태 장면 묘사. 뱃속에 쌍생아가 있다. 기원전 13세기. 예루살렘 이스라엘 박물관

사진13. 임신 비너스. 신석기 시대. 아테네 베나키 박물관

생명 탄생의 순간도 조각으로 표현

프랑스 보르도의 아키텐 박물관으로 가면 구석기 선사 시각예술, 누드 예술의 새로운 세계를 경험하며 깜짝 놀란다. 2만5000년 된 바위 부조다. 박물관 측은 「2명」이라는 제목을 붙였다. 위에 1명 아래 1명. 위의 인물을 보자. 이목구비 없는 동그란 머리 아래로 유방이 큼직하다. 전형적인 구석기 그라벳기 인물 묘사다. 배 아래로 삼각 형태의 사타구니, 서혜부다. 팔다리는 생략됐다. 놀랍게도 서혜부 아래 또 한 명의 인물이 나온다. 머리가 바닥을 향한다. 박물관측 설명을 보자. 출산 장면을 묘사한 아주 희귀한 구석기 시대 시각예술품. 태아가 머리부터 태어나는 순산 장면을 묘사한 거다. 선사시대 여인 누드 비너스, 남근, 정사, 임신, 출산 조각까지. 선사 누드 조각에 대한 생명 관련 주술적 가설의 스토리텔링이 완성된다.

필자가 취재한 출산 조각을 하나 더 보자. 루브르 박물관 페르시아 유물 전시실로 가면 기원전 8세기-기원전 6세기 구리거울이 기다린다. 거울 뒷면 「출산」 조각에 눈이 휘둥그레진다. 여인이 양손으로 유방을 움켜쥔다. 여인은 가랑이를 벌린 상태다. 가랑이 사이로 아기가 머리부터 나온다. 소중한 생명이 태어나는 장면을 이렇게 생생하게 묘사할 수가... 여인 머리에는 꽃장식이 놓였다. 4개의 장미 꽃받침도 여인을

사진1. 2명. 출산 장면. 여인의 하체에서 아이가 머리부터 태어나는 장면을 묘사했다. 2만5000년. 프랑스 로셀 출토. 보르도 아키텐 박물관

감싼다. 장미 꽃받침은 이집트나 메소포타미아 문명권에서 고귀함의 환유법적 비유다. 양옆으로 사슴 2마리가 춤춘다. 유라시아 대륙에서 사슴은 고귀함에 더해 신성함을 상징하는 환유법적 비유의 하나다. 아기 출산, 생명 탄생을 축복하거나 기원하는 염원을 담은 조각이라는 결론이 어렵지 않게 나온다. 그러니, 조각 속에 등장하는 산모는 장삼이사 여인이라기보다 여신관 아니 여신이라는 가설에 힘이 더 실린다.

태어난 아기는 엄마 젖을 잘 먹어야 무럭무럭 자란다. 수유. 생명을 잉태한 「임신 비너스」 조각이 유라시아 대륙 전체에 고루 분포하는 것과 달리 「수유」 조각 출토지는 동쪽으로는 인더스강부터 서쪽 지중해 연안 각지다. 중국이나 한국의 동아시아에서는 아직 「수유」 조각이 발견되지 않는다.

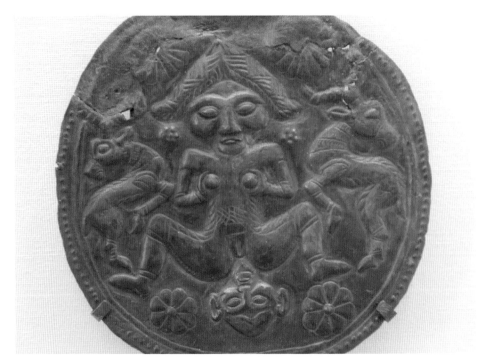

사진2. 출산. 기원전 8~기원전 6세기. 청동거울 뒷면. 이란 루리스탄 출토. 루브르 박물관

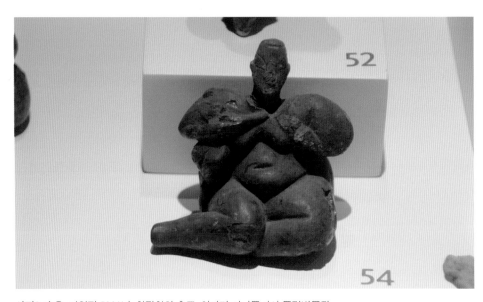

사진3. 수유. 기원전 5000년. 차탈회윅 출토. 앙카라 아나톨리아 문명박물관

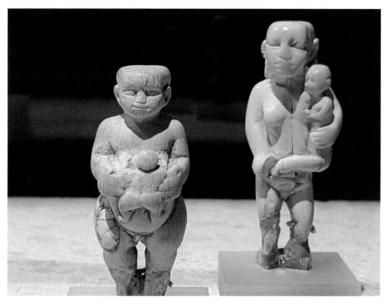

사진4. 수유. 기원전 3000년. 베를린 노이에스 박물관

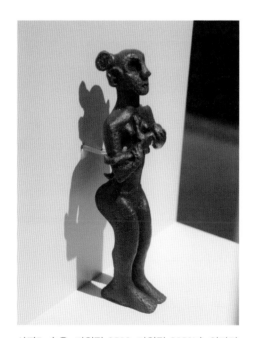

사진5. 수유. 기원전 2500~기원전 2250년. 앙카라
아나톨리아 문명박물관

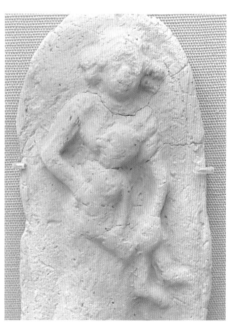

사진6. 수유. 우르 출토. 대영박물관

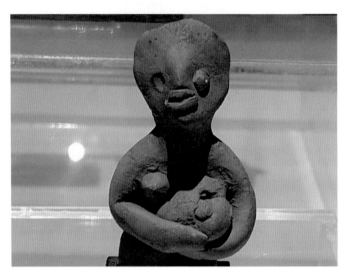

사진7. 수유. 기원전 2700~기원전 2000년. 인더스강 출토. 뉴델리 국립박물관

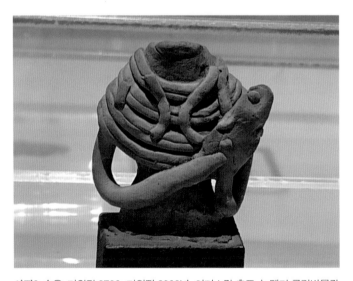

사진8. 수유. 기원전 2700~기원전 2000년. 인더스강 출토. 뉴델리 국립박물관

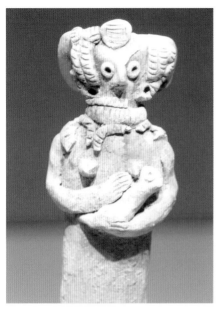

사진9. 수유. 메소포타미아 출토. 도쿄 국립박물관

사진10. 수유. 건강한 출산 기원 조각이라고 박물관은 소개. 기원전 700~기원전 500년. 대영박물관

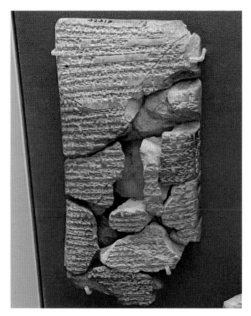

사진11. 불임 유산 치료 점토판. 바빌론 출토. 대영박물관

선사시대에 왜
비너스 조각을 만들었을까?

파리 인류박물관 측은 유럽에서 4만 년부터 1만5000년 사이 그라벳기와 마들렌기에 집중적으로 폭넓게 비너스가 조각됐다고 설명한다. 초기에는 둥글고 큰 유방, 풍만한 엉덩이와 허리, 허벅지에 방점을 찍는다. 후대로 가면서 날렵한 형태의 몸매로 바뀐다. 용도는 5가지다. ① 장식, ② 신분 상징, ③ 의식 활용, ④ 모성 상징, ⑤ 풍요 기원이다. 인류박물관 측은 어느 한 지역에서 하나의 용도로 비너스를 조각했을 가능성은 적다고 본다. 지역별로 또 시대별로 위 5가지 용도가 단독으로 활용되거나 혼용됐을 것으로 추정한다. 그러니까 구석기 시대 비너스 조각이 에로티시즘 관점의 관능적 아름다움 묘사라는 설명은 없다.

사진1. 구석기 비너스. 트라시멘 출토. 3만5000~2만7000년. 오리냑기. 파리 인류박물관

이제 예루살렘 이스라엘 박물관의 비

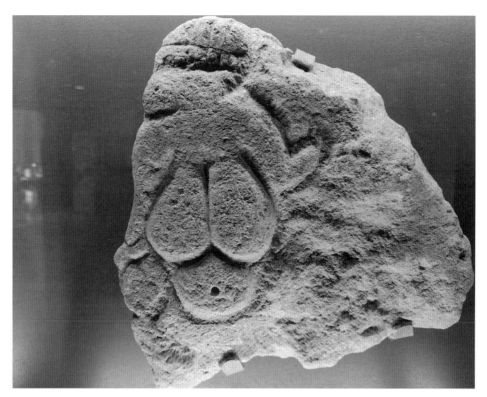

사진2. 구석기 비너스. 격자무늬 머리 비너스. 2만5000년. 보르도 아키텐 박물관

너스 조각 설명문을 보자. 오리엔트 지역에서 기원전 6000년대부터 비너스 조각 문화가 널리 퍼져 있었다고 밝힌다. 신석기 시대와 청동기 시대다. 여인 누드 비너스, 남녀 커플, 수유 조각이 주를 이룬다고 들려준다. 여인 누드의 경우 여성의 성기나 출산 관련 신체 부위를 강조하는 특징을 보인다고 덧붙인다. 그러면서 목적을 3가지로 나눈다. ① 즐거운 성생활, ② 행복한 가정, ③ 자손 번창. 파리 인류박물관의 구석기 비너스 설명에 없는 에로티시즘 관점 설명이 나온다. 성생활이 즐거우면 가정은 행복해지고, 자손 번창으로 이어진다. 에로티시즘 관점으로 신석기시대 비너스 문화를 정리해 보면 이렇다. 성적 욕망의 대상인 여성의 몸을 1차적으로 찬미하고, 이를 생식과 연계해 주술적 대상으로 승화시킨다. 결국 자손을 번창시켜 종을 보존하는 동시에 더 잘살고 행복해지는 염원을 담는다.

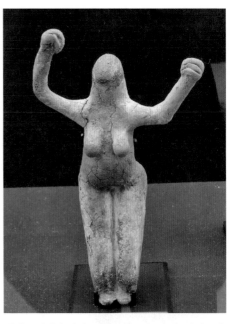

사진3. 이스라엘 골란고원 출토 비너스. 23만 3000
년. 예루살렘 이스라엘 박물관

사진4. 신석기 비너스. 기원전 3000년 대. 이집트 출
토. 브뤼셀 예술역사 박물관

참고로, 예루살렘 이스라엘 박물관에 23만3000년 전 비너스가 눈을 번쩍 뜨이게 만
든다. 박물관 측은 세계에서 가장 오래된 여인 조각이라는데… 골란 고원에서 출토한
이 조각이 정말 23만여년 전 것일까? 박물관 측은 인간이 생각했던 것보다 훨씬 오래
전부터 예술 행위를 시작했다는 설명을 곁들이며 23만년 연대에 대해 스스로도 놀라
는 입장이다. 지금까지 밝혀진 현생 인류 호모 사피엔스의 상한 연대는 20만 년 정도.

예루살렘 박물관의 비너스가 진짜 23만 년 전 것이라면 둘 가운데 하나다. 호모 사
피엔스 출현과 이동 시기를 기존보다 훨씬 앞당겨야 한다. 둘째, 그렇지 않다면 호모
사피엔스가 아닌 네안데르탈인이나 아직 알려지지 않은 다른 종의 고인류가 예술 행
위를 펼쳤다는 거다. 이스라엘 박물관 측은 유럽에서 온 네안데르탈인과 아프리카에
서 온 호모 사피엔스가 이스라엘 지역에서 동시에 살았고, 그들은 비슷한 매장문화
를 갖고 있었다고 설명한다. 23만3000년 전 조각, 과연 가능했을까? 이스라엘 박물
관 유물과 설명을 소개하는 것으로 그친다.

사진5. 신석기 비너스. 불가리아 출토. 플로브디프 박물관

사진6. 그리말디 비너스 2만9000~ 2만2000년. 복제품. 셍제르맹 앙레 고고학박물관

사진7. 브라상푸이 비너스(일명 두건쓴 여인). 2만9000~2만6000년. 브라상푸이 출토. 생제르맹 앙 레 고고학박물관

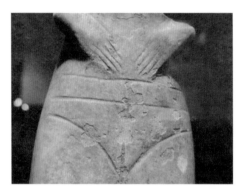

사진8. 신석기 비너스. 펠로폰네소스 반도 출토. 기원전 7000~기원전 3000년 키클라데스 박물관

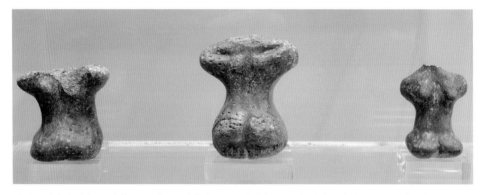

사진9. 신석기 비너스. 파이스토스 출토. 기원전 4400~기원전 3000년. 헤라클레이온 고고학 박물관

2장
문자와 신화 속에 꽃핀 에로티시즘

최초의 역사서
『길가메시 서사시』 속 사랑

기원전 3000년을 전후해 메소포타미아와 이집트에서 문자 생활이 닻을 올린다. 기록의 시대다. 역사 시대로 접어든다. 역사 이전 선사시대 커뮤니케이션 수단은 그림과 조각의 시각 이미지가 전부였다. 시각예술을 빚어낸 사람의 정확한 의도를 누구도 알 수 없다. 추정하며 가설을 만들어낼 뿐. 이제 달라진다. 개념화된 단어로 기록하기 때문에 커뮤니케이션 내용의 정확도가 높다. 문자의 첫 출발은 메소포타미아

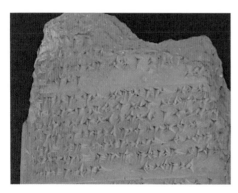

사진1. 길가메시 서사시. 기원전 13세기. 하투사 출토. 베를린 노이에스박물관

사진2. 길가메시 서사시. 훔바바 관련 부분. 코펜하겐 국립 박물관

다. 메소포타미아 문명에서 에로티시즘의 시원은『길가메시 서사시』다. 19세기 다양한 박물관 단지로 조성된 베를린 슈프레강 박물관 섬으로 가서『길가메시 서사시』를 만나보자. 노이에스(신) 박물관 메소포타미아 전시실에 기원전 13세기『길가메시 서사시』점토판이 기다린다. 고대 철기 문명의 주역 히타이트의 수도이던 튀르키예 하투사 왕실 문서고에서 출토된 점토판이다.

N. K. 샌더스의『길가메시 서사시(범우사, 이현주 역, 2002년 4판 2쇄)』를 통해 내용을 정리해 보면 다음과 같다. 기원전 3천 년 경 메소포타미아 도시국가 우룩 왕 길가메시는 대홍수로 세상이 파괴된 뒤, 살아남은 세상의 지배자다. 성욕이 너무 강해 국가의 처녀들이나 군인의 아내 가릴 것 없이 제 것으로 삼는다. 그의 욕심을 채우는데 남아 나는 여성이 없을 정도다. 그러면서도 관대하고 지혜로운 지도자로 평가받았

사진3. 두 마리 황소를 굴복시키는 황소 인간(엔키두 추정). 루브르 박물관

다. 신들이 길가메시를 벌하기 위해 인간 형상이지만, 야생의 괴수 같은 엔키두를 창조해 내려보낸다. 이에 길가메시는 사랑의 신전 창녀 샴하트(Shamhat, 부드럽고 야한)를 보내 엔키두를 길들인다. 방법은 성(性, Sex). 특기할 것은 샴하트는 엔키두를 처음 만났을 때 가슴을 보여준다. 유방이 성적인 매력, 관심을 불러일으키는 제1요인이라고 메소포타미아 수메르인들은 본 것일까?

인간 형상이지만, 짐승과 어울리던 야생 상태의 엔키두. 발가벗은 샴하트의 유방과 알몸을 보는 순간 욕정이 솟구친다. 하지만, 엔키두는 욕정만 타올랐지, 섹스하는 방법을 몰랐다. 마음이 불타 샴하트 위에 올라탔지만, 쩔쩔매기만 할 뿐. 이때 경험 많은 샴하트가 자세한 기술을 일러준다. 욕정을 해소하는 인간의 방법을 터득한 엔키두. 무려 6박7일을 함께 보내며 쉬지 않고 사랑을 나눈다. 이후 엔키두는 야성을 잃고, 지혜로운 인간으로 변한다. 성(性, Sex)에 이렇게 깊은 뜻이 담겨 있는지를 고대

사진4. 태양신 샤마시(수메르의 우투). 기원전 2000년대. 루브르박물관

사진5. 지하세계의 신 네르갈. 기원전 2000년. 예루살렘 이스라엘 박물관

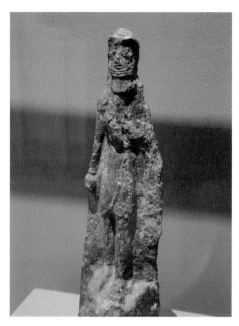

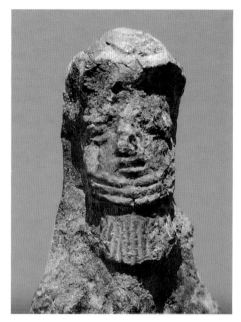

사진6. 훔바바 얼굴을 든 길가메시 조각. 에쉬누나 출토. 기원전 2000~기원전 1600년. 루브르박물관

사진7. 길가메시 얼굴 조각. 에쉬누나 출토. 기원전 2000~기원전 1600년. 루브르박물관

로부터 배운다.

샴하트의 소개로 만난 길가메시와 엔키두. 치고받는 대결을 펼친다. 승부를 보지 못하는 용호상박. 둘은 친구가 되기로 손잡는다. 이어 숲속의 적 훔바바를 치러 함께 간다. 성공적으로 훔바바를 없애지만 엔키두는 목숨을 잃는다. 영생을 얻어 신이 되고자 했던 길가메시도 결국 자연으로 돌아간다. 성철 스님이 말한 "산은 산이요 물은 물이다". 즉 인간은 인간이라는 귀결이다. 사랑하다 결국 죽는다.

인류 역사에서 문자를 이용해 기록한 최초의 문학작품이자 역사책『길가메시 서사시』는 언제 쓰였을까? 코펜하겐 국립박물관은 기원전 2000년 대 초반이라고 설명한다. 아카드인의 수메르 정복 뒤에 수메르 쐐기문자를 차용해 아카드어로 기록했다는 것이다. 그러니『길가메시 서사시』가 후대 기원전 8세기 그리스 호메로스의 트로이 전쟁 서사시『일리아드』보다 1000년 이상 앞선다.『길가메시 서사시』내용 가운데, 성(性, Sex)과 관련된 대목만 정리해 보자. 먼저, 초기 국가 시대 사랑의 신전에 창

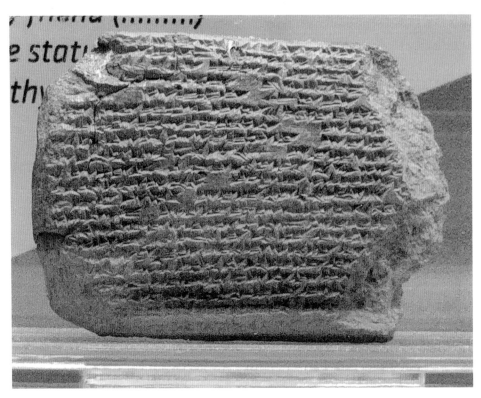

사진8. 길가메시 서사시 점토판. 엔키두의 죽음을 슬퍼하는 길가메시. 샨르우르파 고고학박물관

녀가 있었다는 점이다. 다수의 남성에게 성을 제공하는 창녀의 존재가 이채롭다. 둘째 에로티시즘에 대한 가치관. 남녀 사랑과 섹스를 통해 야생 상태의 인간이 이성을 갖춘 인간으로 변한다는 거다. 동물과 인간의 가장 큰 차이점? 성(性, Sex)의 승화, 성을 통해 상식과 합리를 가진 인간이 된다는 통찰이다. 인간이 에로티시즘에 대해 표현할 수 있는 최상, 최고의 정의를 내린 것 아닌지. 이미 문자 초기 시대에 말이다.

메소포타미아 사랑의 여신
'이나나'와 '이슈타르'

선사시대 비너스는 무명씨(無名氏)였다. 선사시대 사람들도 언어를 구사했으니 이름을 붙여 줄수는 있고, 아마 그렇게 했을 가능성이 크다. 하지만, 문자가 없으니 기록할 방법이 없다. 문자 시대 호모 사피엔스의 가장 큰 특징은 비너스에 이름을 부여하고 기록한 점이다. 얼굴 없는 신에서 이름을, 나아가 이름에 걸맞는 얼굴과 몸의 품격을 빚는다. 인류 역사 최초로 이름을 갖고 등장한 비너스는 이나나(Inanna). 메소포타미아 농사 문명의 주역, 인류 역사 최초로 문자를 만든 수메르인의 비너스다.

훗날 기원전 2000년대 초반 메소포타미아를 정복하며 수메르를 통합한 아카드인의 언어로 이슈타르(Ishtar). 지중해 연안 각지에서 만나는 메소포타미아의 여신은 수메르를 접수한 아카드 시대 즉 기원전 2000년 이후 유물, 이슈타르다.

튀르키예 중부의 중심도시, 과거 몽골 초원에서 떠난 돌궐족 셀주크 튀르키예가 수도로 삼았던 콘야로 가보자. 고고학 박물관에 관능적인 몸매를 선보이는 「이슈타르」가 기다린다. 잘록한 허리에 유난히 강조된 엉덩이는 사랑과 싱(Sex)의 여신 이름에 걸맞는다. 박물관 측은 기원전 2000~기원전 1750년 사이 조각이라고 밝힌다. 메소포타미아에서 신의 상징은 주름 고깔모자다. 등에 날개를 단다. 이슈타르는 주름

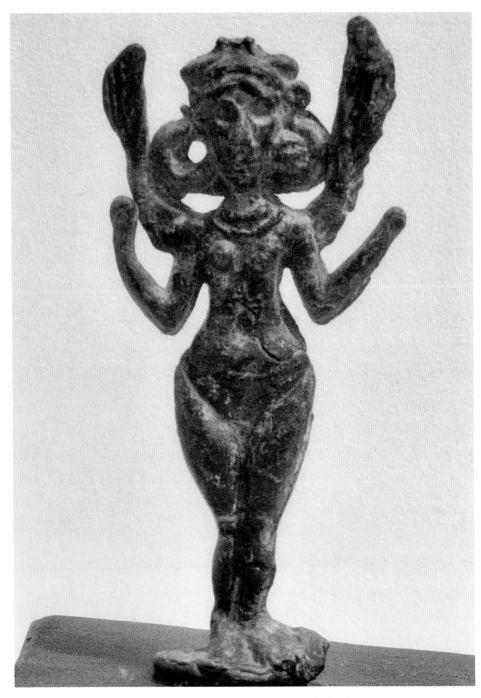

사진1. 사랑의 여신 이슈타르. 기원전 2000~기원전 1750년. 콘야 고고학 박물관

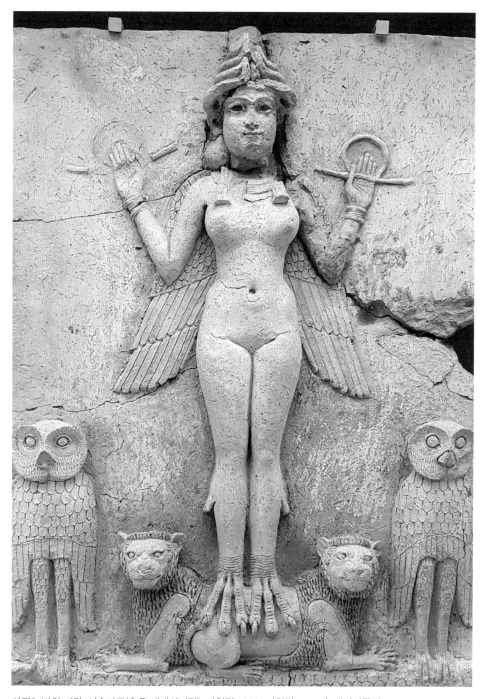

사진2. 밤의 여왕. 이슈타르(혹은 에레쉬키갈). 기원전 1850~기원전 1790년. 대영박물관

사진3. 메소포타미아 여신. 기원전 2000~기원전 1500년. 암스테르담 고고학박물관

사진4. 메소포타미아 수사 여신. 기원전 2340~기원전 1500년. 루브르 박물관

고깔모자를 쓰고, 날개 단 모습으로 요염한 자태를 드러내 보이려 멋진 포즈를 취한다.

런던 대영박물관으로 가서 「밤의 여왕(Queen of the Night, 과거 Burney Relief)」이라 불리는 여신 조각을 세밀하게 살펴보자. 대영박물관은 이슈타르 여신이라면서도 이슈타르의 동생이자 라이벌인 지하세계 여신 에레쉬키갈 가능성도 덧붙인다. 에레쉬키갈은 지하세계의 신 네르갈의 부인이다. 대영박물관 「밤의 여왕」 이슈타르는 균형 잡힌 몸매가 돋보인다. 마치 그리스 고전기 여성 누드 조각을 보는 느낌이다. 머리에는 신을 상징하는 주름 고깔모자를 쓰고, 어깨에 날개를 달았다. 손에는 홀(막대)과 정의를 상징하는 원형 링을 들었다. 이 역시 메소포타미아에서 신을 상징하는 환유법 비유다.

이슈타르의 발끝은 올빼미 다리다. 이슈타르 발치 양쪽에 올빼미 2마리가 눈을 동그랗게 뜨고 앞을 바라본다. 그리스로마 신화에서 지혜의 여신 아테나(미네르바)는 올빼미를 자신의 상징처럼 곁에 뒀다. 지혜, 혹은 아테나 여신을 상징하는 환유법 비유가 올빼미다. 또 하나눈여겨볼 점은 이슈타르가 사자 2마리

사진5. 메소포타미아 알레포 여신. 기원전 8~ 기원전 6세기. 루브르 박물관

사진6. 폴로(긴 모자) 쓴 여신. 기원전 2500~기원전 2400년. 시리아 마리 이나나 신전 출토. 루브르박물관

등 위에 양발을 딛고 선 거다. 차탈회윅에서 출토된 신석기 농사문화 시기 비너스가 맹수 2마리를 양손으로 누르는 모습과 같은 맥락이다.

이 조각은 1924년 시리아의 골동품상이 구해왔다. 대영박물관은 1933년 조각을 검증한 뒤, 1935년 구매 의사를 접었다. 그러자 시드니 버니(Sidney Burney)가 구매했고, 1936년 언론에 알려졌다. 일명 「Burney Relief」라고 불리는 이유다. 다른 경매에서 일본인에게 팔렸던 것을 대영박물관이 1980~1991년 임시 전시를 거쳐 2003년 사들였다. 대영박물관 개관 250주년 기념으로 150만 파운드에 구매해 소장중이다. 1935년 구매했으면 싸게 샀을 텐데…. 메소포타미아에서는 사랑과 전쟁의 여신 이슈타르 외에 수호여신 라마도 숭배했다. 라마는 머리에 고깔모자를 쓰고, 두 손을 공손하게 가슴 아래 모은 자세다. 물론 누드다.

사진7. 이슈타르 게이트. 기원전 6세기. 신바빌로니아 제국 수도 바빌론 왕궁. 베를린 페르 가몬 박물관

사진8. 사자 모습의 이슈타르. 기원전 6세기 바빌론. 베를린 페르가몬 박물관

'일쳐다부제'
금지법

이스탄불 고고학박물관으로 가면 희귀 점토판들을 만나는 기쁨이 쏠쏠하다. 그중 하나가 지구상에서 가장 오래된 연시다. 니푸르에서 출토된 기원전 2037~기원전 2029년 점토판이다. 4000년 전 사랑을 읊은 시. 메소포타미아 수메르 문화에서 남녀 사랑은 어떤 모습이었을까? 매혹적인 몸매를 가진 사랑의 여신 이슈타르는 실제 어떤 사랑을 나눴을까? 『길가메시 서사시(범우사, 이현주 역, 2002년 4판)』를 다시 펼쳐 보자. 이슈타르는 길가메시에게 사랑을 고백하고 자신과 결혼하자며 육체의 씨앗을 자신에게 뿌려 달라고 매달린다. 잠자리를 함께하자는 거

사진1. 가장 오래된 연시 점토판. 기원전 2037~기원전 2029년. 니푸르 출토, 이스탄불 고고학박물관

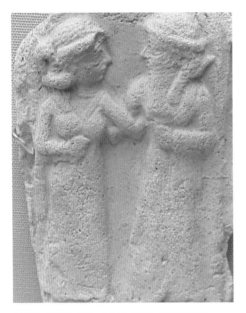

사진2. 사랑의 커플. 메소포타미아. 대영박물관

다. 이에 길가메시가 여신의 고백을 물리며 이런 이유를 댄다.

그동안 이슈타르 당신이 사랑했던 남자가 몇 명이고, 그들이 모두 어떻게 됐냐고 묻는다. 길가메시가 열거한 이슈타르 여신의 남자는 생명의 신인 탐무즈를 시작으로 모두 6명이다. 탐무즈에 이어 카나리아 새, 사자, 종마, 목동, 산지기. 신 1명에 짐승 3마리, 인간 2명…. 이슈타르는 이들에게서 육체적 향락의 즐거움만 취하고 가차 없이 버린다. 그들은 모두 고통에 빠진다. 이를 아는 길가

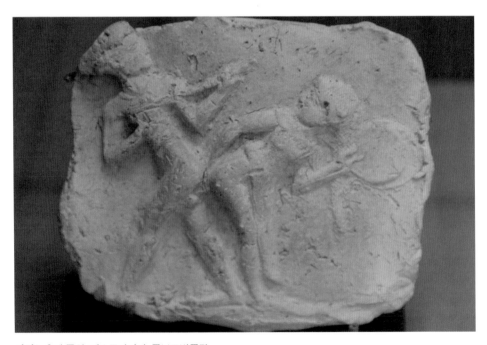

사진3. 축제 무희. 메소포타미아. 루브르박물관

사진4. 향수병을 든 여성. 기원전 2100~기원전 1800년, 메소포타미아, 대영박물관

사진5. 여성 누드. 메소포타미아. 대영박물관

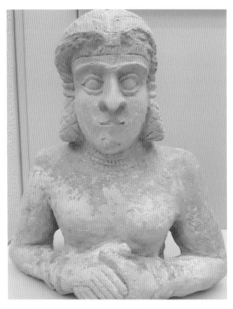

사진6. 여성 누드 상반신. 기원전 2000~기원전 1600년. 우르 출토. 대영박물관

메시가 자신도 불행에 빠질 것을 염려해 거부한 거다. 길가메시에게 사랑 고백을 거절당한 이슈타르는 노발대발. 하늘의 신인 아버지 아누에게 길가메시를 죽여 달라는 청을 넣는다. 서운함을 느끼는 순간 사랑은 차갑게 식는다. 미움을 넘어 저주로 바뀐다.

사랑의 여신이 이렇게 분방하게 사랑하는 남자를 만날 수 있다면, 일반 여성들은 어땠을까?『길가메시 서사시(범우사, 이현주 역, 2002년 4판)』에서 우룩에 있는 사랑의 신전 창녀 샴하트가 엔키두에게 들려주는 말을 되새겨 보자.

"우룩에서는 남녀가 호화로운 옷을 입고 매일 축제를 벌이는데, 젊은 사내와 여성들은 볼수록 아름답다"는 자랑을 늘어놓는다. "그들의 육체에서 아름다운 향이 나고, 매일 아침 침대에서 일어난

사진7. 여성 장신구. 우르 왕실 묘지 출토. 기원전 25세기. 대영박물관

다"고 들려준다. 이렇게 축제와 사랑으로 날이 새고 지는 우룩의 삶. 무엇보다 여성들이 거리낌 없이 구애받지 않고 원하는 남성들과 사랑을 나눴을 것으로 보인다. 네덜란드 암스테르담 고고학 박물관의 이라크 출토 조각은 당시 성 풍속도를 잘 보여준다. 술집 정사 장면이다. 술집 여주인이 빨대로 맥주를 마시고, 남자가 뒤에서 정사를 시도하는 모습을 담았다. 기원전 2000~기원전 1600년 고바빌로니아 왕국 시절 유물이다. 함무라비 법전이 만들어지던 시기다.

사진8. 왕비 푸아비 복원도. 기원전 2500년. 대영박물관

헤로도토스의 『역사』(Histories apodexis, 천병희 역, 도서출판 숲) 1권 199장을 보면 메소포타미아 바빌론의 특이한 성풍습이 나온다. 여성들은 일생에 한 번 사랑의 여신 신전으로 가서 앉아야 한다. 여성들이 앉아 있으면 남성들이 가서 보고 마음에 드는 여성에게 돈을 던져 준다. 돈을 받은 여성은 그 남성과 잠을 자야 한다. 그 의무를 일생에 한 번 해야 한다고 헤로도토스는 바빌론의 풍습을 전한다. 고대 메소포타미아에서 한 명의 여성이 여러 남자를 데리고 사는 것도 가능했으리라 추정해 볼 수 있는 근거를 이제 살펴본다.

한 명의 여자가 여러 명의 남자를 거느리며 사는 근거는 이스탄불 고고학박물관에서 기다린다. 메소포타미아 사회문화상을 들여다볼 수 있는 여러 점토판 가운데, 지금까지 밝혀진 가장 오래된 법을 보자. 인간이 만들어낸 가장 오래된 법전 점토판은 라가시왕 우르카기나 개혁 법안. 언제? 기원전 2351~기원전 2342년 사이. 기원전 2333년 단군 할아버지의 아빠 환웅이 나라를 세운 때와 비슷한 연대다. 이때부터 메소포타미아 수메르인들이 성문법 체계를 갖췄다는 점이 놀랍다. 더욱 놀라운 것은 법전 내용이다.

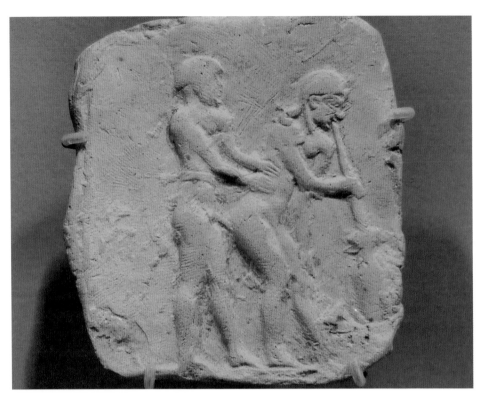

사진9. 술집 정사 전경. 술집 여주인이 빨대로 맥주를 마시고, 남자가 뒤에서 정사 시도. 기원전 2000~기원전 1600년. 고바빌로니아 왕국. 이라크 출토. 암스테르담 고고학 박물관

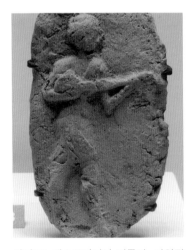

사진10. 메소포타미아 연주자. 기원전 2000~기원전 1500년. 루브르박물관

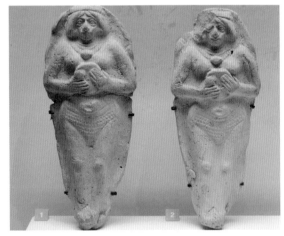

사진11. 메소포타미아 연주자들. 기원전 2000~기원전 1500년. 루브르박물관

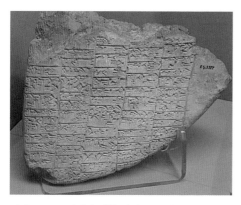

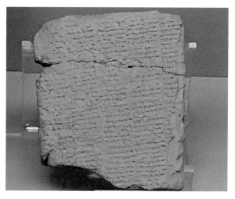

사진12. 우르카기나 개혁 법안 점토판. 인류사 최초의 성문법. 일처다부제 금지. 기원전 2350년 경. 이스탄불 고고학박물관

사진13. 우르남무 법전. 외도 유부녀 사형. 기원전 2112~기원전 2095년. 이스탄불 고고학박물관

 메소포타미아 연구 권위자 크라메르(S. M. Cramer)가 1964년 우르카기나 개혁 법안 점토판 해독결과를 세상에 내놓는다. 일처다부(一妻多夫, polyandry) 금지. 일부다처(一夫多妻)가 아니다. 한 명의 여자가 여러 명의 남자를 데리고 사는 것을 금지하는 내용을 개혁 법안으로 낸 거다. 그러니까 환웅이 나라를 세우시던 기원전 2333년 무렵. 메소포타미아 남부 라가시 왕국에서 여성은 여러 남자와 살 수 있었다. 그 길이 이제

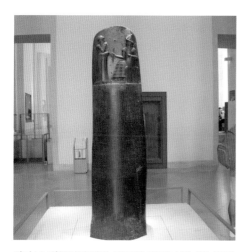

사진14. 함무라비 법전. 기원전 1772년 경. 루브르박물관

사진15. 불륜 남녀 사형판결 내용 점토판. 메소포타미아. 코펜하겐 국립박물관

사진16. 결혼 증서 점토판. 기원전 1974~기원전 1954년. 니푸르 출토. 이스탄불 고고학박물관

사진17. 결혼 계약 점토판. 퀼테페 출토. 고 아시리아. 기원전 19세기. 이스탄불 고고학박물관

막힌거다.

미국의 페미니스트 작가 프렌치(M. French). 『여성의 방(The Women's Room)』이란 작품으로 널리 알려진 그녀는 2008년 『저녁에서 새벽까지:여성의 역사(From Eve to Dawn: A History of Women)』에서 다음과 같이 주장한다. 우르카기나 개혁 법안이 여성 인권의 퇴보를 기록한 첫 문서라고 말이다.

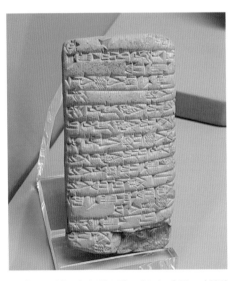

사진18. 파혼 판결 점토판. 지르수 출토. 기원전 2035년경. 이스탄불 고고학박물관

여러 명의 남자와 자유롭게 사랑을 나누던 문화가 사라진다. 이제 그런 행동은 불륜의 올가미를 뒤집어쓴다. 후속 법률로 확인할 수 있다. 이스탄불 고고학박물관에 전시중인 또 다른 점토판을 보자. 우르남무 법전. 기원전 2112~기원전 2095년 사이 법전이다. 우르남무는 아카드의 메소포타미아 점령 이후 잠시 부활한 우르의 수메르 3왕조 왕이다. 이라크 니푸르에서 출토된 이 법전 역시 크라메르가 1952년 그 뜻을 풀었다. 충격적인

대목은 유부녀가 다른 남성과 잠자리를 가지면? 여성을 죽인다. 그러나 남성은 처벌하지 않는다. 페미니스트가 아닌 누가 봐도 차별적이다. 과부와 결혼 계약 없이 잠자리를 가질 때 아무런 대가를 지불하지 않아도 된다는 조항은 또 다른 함의를 갖는다. 남성 권력 시대로 확실히 접어들었다는 거다.

파리 루브르박물관으로 가보자. 학창시절부터 누구나 한 번쯤 들어왔을 함무라비

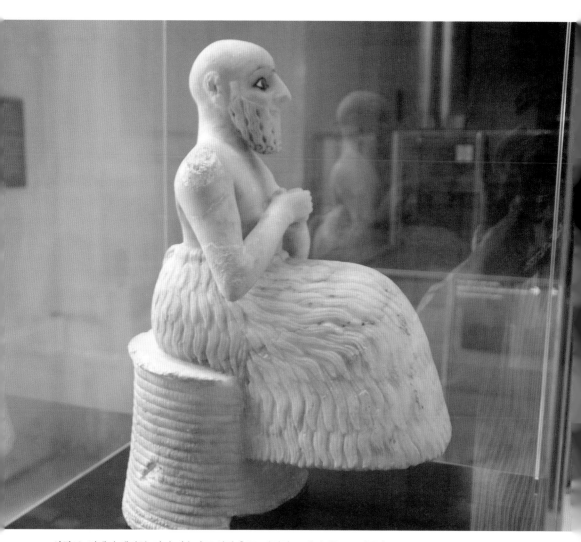

사진19. 지배자 에비일. 마리 이슈타르 신전 출토. 기원전 25세기. 루브르박물관

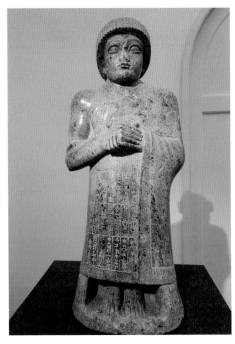

사진20. 아카드왕 나람신. 기원전 2250년. 루브르박물관

사진21. 라가시 왕 구데아. 기원전 21세기. 코펜하겐 글립토테크 박물관

법전이 탐방객을 맞아준다. 기원전 1772년쯤 제정된 법전으로 1901년 프랑스 이집트 학자 제퀴에(G. Jequier)가 이란의 수사에서 찾아냈다. 법 조항은? 서문을 덧붙여 282개 조항이나 된다. 모세의 십계명이나 고조선의 8조법과 비교도 안 될 만큼 조항이 많다. 그만큼 촘촘한 법치체계를 갖췄다는 의미다. 마모된 부분을 빼고 246개 조항의 내용이 밝혀졌다. 시카고 대학 하퍼(R. F. HARPER) 박사가 발굴 3년 뒤, 해독해 펴낸『The Code of Hammurabi(함무라비 법전, 1904년)』129조 조항이 눈에 띈다. "남편 있는 여성이 다른 남자와 누워 있으면 둘 다 강물에 집어 던진다". 일처다부제의 좋던 시절은 이제 멀리 갔다.

이렇게 여성의 애정 생활이 극도로 제한되는 가운데 시각예술사 측면에서 특기할 내용이 나타난다. 남성 권력자 조각의 등장이다. 문자가 없던 선사시대 조각의 대부분은 비너스다. 대지의 생명력이나 출산능력을 상징하는 비너스, 에로티시즘을 상징

하는 비너스.

문자 시대로 진입한 상태에서 조각은 다르다. 주 문자 사용층은 국가 지배계급이다. 정치권력자, 정치권력에 정당성을 부여해주는 신관…. 생명력을 상징하는 무명씨 비너스 조각에서 이름 가진 권력자 조각으로 시각예술의 흐름이 바뀐다. 남성 중심 문화가 뿌리내린 것이다. 왕이나 제사장 같은 권력자가 조각 문화의 대세를 이룬다.

여신이 줄고 이름을 가진 남신이 늘어난다. 가령 수호여신 라마(Lama)는 신 아

사진22. 무릎 꿇고 기도하는 왕실 남자. 라르사. 기원전 2000년 대 초반. 루브르박물관

사진23. 라마수. 기원전 9세기. 대영박물관

사진24. 메소포타미아 누드 왕 혹은 제사장. 남성 상징을 드러내는 조각은 희귀한 경우다. 기원전 3300년. 우룩. 루브르박물관

시리아 시대 기원전 9세기 이후 라마수(Lamassu)로 이름은 물론 성별도 남자로 바뀐다. 아름다운 여성 얼굴에서 근엄한 남성 얼굴로, 관능적인 신체 누드에서 우람한 사자나 황소 몸통으로 달라진다. 여성의 미적 아름다움과 생식 능력에서 비롯된 여성의 권위와 지위 표시 조각에서 남성 권력을 강조하고 확인하는 조각으로 바뀐다.

신들의 근친혼과
현모양처 이시스

이집트는 메소포타미아와 거의 동시대 혹은 약 100년 늦게 기원전 31세기에 문자
생활에 들어간다. 이름을 가진 신과 지배자 조각이 나타난다. E. A 월리스 버지가 쓴
『Legends of the Egyptian Gods(이집트 신들의 전설, 1994년)』를 인용해 기원전 7~기원

사진1. 하늘 누트. 이집트 신화에서 만물의 어머니다. 누트의 여성상징
이 노출된 상태다. 그 아래 아버지 슈. 스톡흘름 지중해 박물관

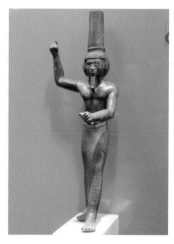

사진2. 슈(오누리스). 루브르박물관

사진3. 왼쪽이 이집트 천지창조 전경. 맨 위에 태초신 아툼(케프리, 슈의 아버지)가 원반으로 그려졌다. 그 아래 하늘 누트. 누드 차림이다. 그 아래 서 있는 남자가 슈. 그 밑에 땅 게브가 누워 있다. 오른쪽은 숭배자들. 스톡홀름 지중해 박물관

사진4. 누드 차림의 누트 여신이 양팔과 다리를 뻗어 엎드린 자세다. 그 아래 슈가 서 있고, 밑에 게브가 누워 있다. 스톡홀름 지중해 박물관

사진5. 프레스코를 그림으로 표현. 스톡홀름 지중해 박물관

사진6. 케프리. 풍뎅이 모습으로 표현. 대영박물관

사진7. 케프리. 베를린 노이에스박물관

사진8. 오시리스. 루브르박물관

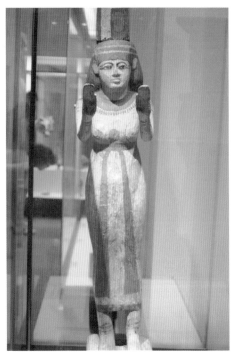

사진9. 이시스. 머리에 옥좌를 이고 있다. 루브르 박물관

사진10. 네프티스. 머리에 그릇을 이고 있다. 루브르 박물관

전 4세기 작성된 것으로 보이는 고대 이집트 천지창조를 들춰보자. 우주의 영원한 신 네베르트케르가 풍뎅이 모습인 케프리로 변신해 심연의 바다 누에서 언덕 벤벤을 딛고 솟아오른다.

대혼돈의 누에서 태어난 케프리는 헬리오폴리스에서 자신의 그림자와 결합해(일설에는 자위행위) 자식을 본다. 슈(오누리스, 남자, 공기)와 테프누트(여자, 물) 남매다. 둘은 남매이자 최초의 부부다. 슈와 테프누트 부부는 땅의 신 게브(남자)와 하늘의 여신 누트(여자)를 낳는다. 이 무렵 원시 바다 누가 입에서 태양을 뱉는다. 태양이 떠 있는 낮에 누트와 게브는 서로 떨어진다. 밤이 되면 누트는 하늘에서 내려와 게브와 사랑을 나눈다.

이집트 천지창조를 묘사한 생생한 프레스코 그림을 스웨덴 스톡홀름 지중해 박물관에서 만나보자. 프레스코 그림은 두 부분으로 나뉜다. 오른쪽은 숭배자들, 왼쪽이

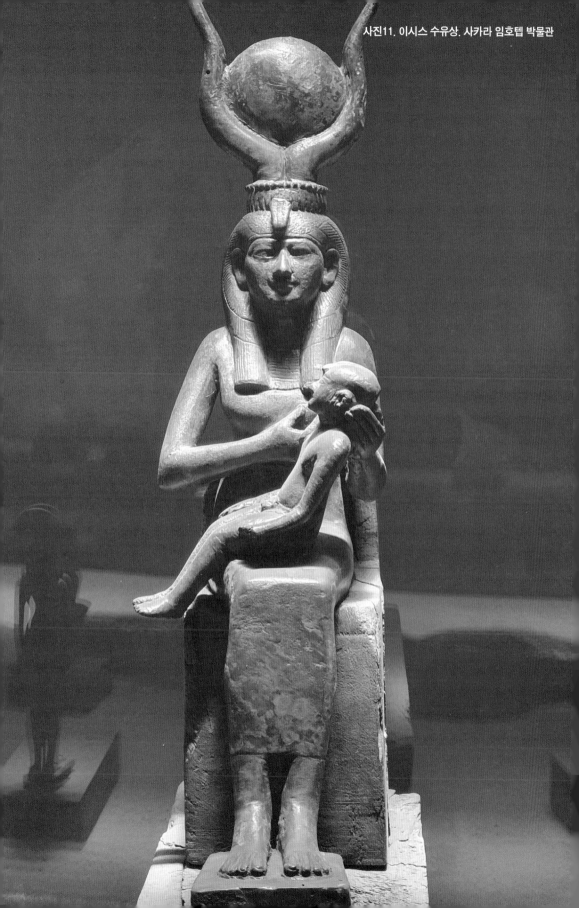

사진11. 이시스 수유상. 사카라 임호텝 박물관

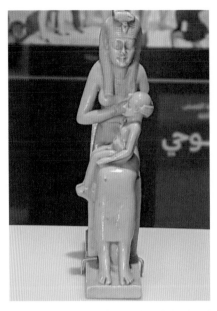
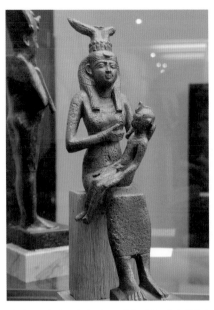

사진12. 이시스 수유상. 기원전 7세기. 베를린 노이에스박물관

사진13. 이시스 수유상. 브뤼셀 예술 역사박물관

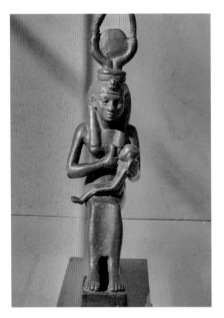
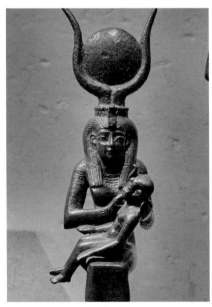

사진14. 이시스 수유상. 바르셀로나 이집트박물관

사진15. 이시스 수유상. 기원전 3세기. 뮌헨 이집트박물관

천지창조다. 천지창조 장면의 맨 위는 태초신 아툼(케프리, 슈의 아버지)이다. 그 아래로 슈가 딸 누트를 떠받치는 모습이다. 누트는 누드로 묘사된다. 상징이 그대로 드러난다. 슈 아래 바닥에는 아들 게브가 누워 있는 모습이다. 슈가 아들과 딸 부부를 밤낮으로 떼 놓는 장면이다. 사랑의 열매는 5명의 자식 탄생으로 이어진다. 오시리스(Osiris), 이시스(Isis), 호루스(Horus), 세트(Set), 네프티스(Nephthys). 오시리스와 이시스 남매, 세트와 네프티스 남매가 결혼한다. 호루스는 훗날 오시리스와 이시스의 아들로 바뀐다.

오시리스는 누이동생 이시스와 결혼한 뒤, 남동생 세트에게 살해당한다. 오시리스의 시신은 갈기갈기 찢겨 나일강에 던져진다. 아내 이시스와 또 다른 여동생이자 세트의 아내였던 네프티스가 시신 조각을 찾아 장례를 치른다. 이어 이시스는 주술로 오시리스에 생명을 불어넣는다. 되살아난 오시리스는 저승의 신, 즉 염라대왕 자리에 오른다. 그러나 아기를 낳으려는 이시스에게 문제가 생겼다. 죽은 오시리스를 부활시킬 때 남성 상징을 못 찾은 것이다. 그러니까 오시리스는 남성이되, 더 이상 남성 구실을 할 수 없었다. 합궁할 수 없는 부부. 이시스는 주술을 걸어 스스로 임신, 일종의 성령 잉태로 아들 호루스를 낳는다.

이시스는 지극정성으로 아들 호루스를 키운다. 이시스가 호루스를 양육하는 내용을 상징적으로 표현한 예술작품이 「수유상」이다. 이시스가 아들 호루스에

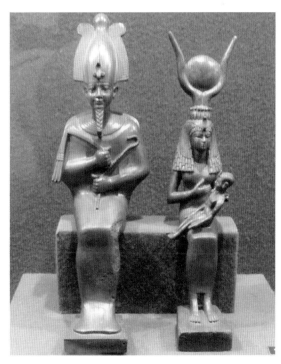

사진16. 오시리스, 이시스, 호루스 3인 조각. 상트페테르부르크 에르미타주 박물관

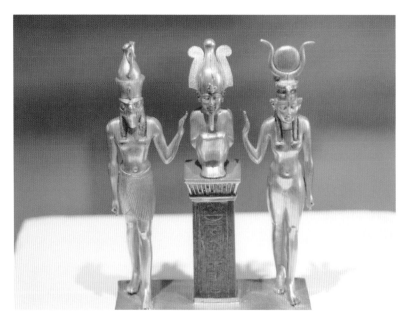

사진17. 오시리스, 이시스, 호루스 3인 황금조각. 이집트 22왕조 오소르콘 2세 시기. 기원전 780년 경. 루브르박물관

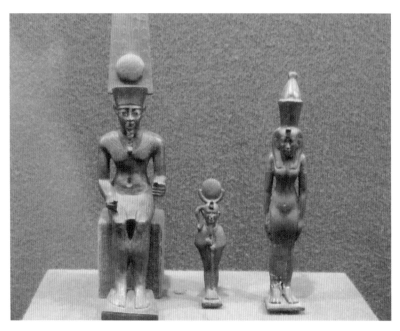

사진18. 아몬, 무트, 콘수 3인 조각. 상트페테르부르크 에르미타주 박물관

사진19. 네페르툼. 루브르박물관

사진20. 프타. 미라 차림. 기원전 14세기. 토리노 이집트박물관

사진21. 아몬. 양의 모습으로 등장한다. 룩소르 카르낙 신전

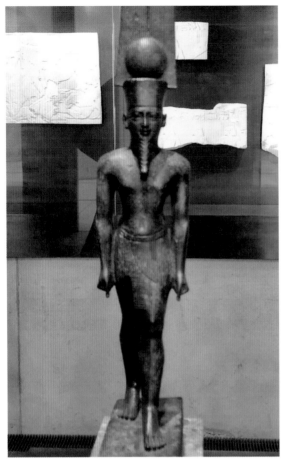

게 젖을 먹이는 장면은 지극한 모성애를 상징하는 대유(제유법)다. 이시스는 에로틱한 느낌의 여신이 아니라 현모양처 이미지의 여신으로 자리매김된다. 지중해 연안 전역에 자리한 다양한 이집트 유물 전시 박물관에 빠지지 않고 등장하는 유물인 이시스의 호루스 「수유상」. 그만큼 많이 제작됐다는 의미다. 가정을 중히 여기는 사회문화 속에 오시리스, 이시스, 호루스의 가족 3인 조각(Triad), 또 태양신 아몬과 아내 무트, 아들 콘수 3인 조각이 인기를 모았다. 이집트의 고대문화가 가정과 부부의 사랑에 기반하는 증거다. 나중에 성인이 된 호루스는 아버지의 원수를 갚는다.

사진22. 아몬. 사람으로 표현될 때 머리에 태양 원반과 밀 이삭관을 쓴다. 뮌헨 이집트 박물관

 태초에 혼돈의 누에서 태어난 것이 케프리가 아니라 태양신 아툼(Atum)이라는 설도 있다. 태양신 아툼은 라(La), 상이집트에서는 아몬(Amon)이라고 불렀다. 그러니까, 케프리, 아툼, 라, 아몬은 같은 말이다. 신왕국 시대 아몬과 라를 합친 아몬라도 마찬가지다. 네페르툼, 프타도 천지창조 시기 태초의 신으로 여겼다.

남근을 자랑하며
풍요를 기원하는 신

이집트는 다신교 사회다. 지역별로 사람들은 여러 다른 신들을 모셨다. 그러다 특정 신에 대한 인기가 높아지면 전국 신으로 떠오른다. 여신도 많다. 사람들은 모시는 신을 조각으로 빚었다. 현재까지 유물로 오롯이 남았다. 여신들은 하나같이 아름답고 육감적인 몸매다. 누드거나 상반신만 누드, 옷을 입었다 해도 몸에 짝 달라붙어 관능미가 넘쳐흐른다. 남신의 경우 대개 옷을 입고 근엄한 표정이다. 예외적으로 큼직한 남근을 자랑하는 예도 있으니 바로 민(Min)이라는 이름의 신이다.

민은 수의를 입는다. 미라 차림을 한 것이 창조의 신 프타와 같다. 그런데 수의 밖으로 남성 상징이 곧추선다. 민은 왜 불끈 솟은 남성 상징을 달고 있을까? 생식과 풍요의 신이

사진1. 하토르. 아몬의 딸로 호루스의 아내. 덴데라 신전

사진2. 사테트. 나일강의 풍요 상징 여신. 크눔의 아내. 루브르박물관

사진3. 무트. 태양신 아몬의 아내. 뮌헨 이집트박물관

기 때문이다. 자손이 태어나 잘 자라고, 가축이 새끼를 많이 낳도록 보호해준다. 남성 상징이 불끈 잘 솟아야 생명의 씨를 뿌려 새로운 생명을 탄생시킨다. 농사도 마찬가지다. 풍년은 덤으로 따라온다. 사람은 물론 가축, 작물까지 잘되게 해달라는 주술 차원에서 민은 큼직한 상징을 달고 사람들의 숭배를 받았다.

민 외에 수호신 베스 역시 때로 남성 상징을 달고 나타난다. 베스는 배불뚝이에 흉측한 얼굴이다. 그러면서도 밉상이거나 괴기하기보다 해학적인 표정을 짓는다. 사악한 기운을 막아주고 무병장수를 지켜주기 안성맞춤. 남녀 성의 상징을 풍요와 번영으로 연결시킨 이집트 문화. 쾌락을 안겨 주는 성이 결국 인간의 번영과 행복까지 보장한다고 믿는 문화에서 성은 부정적일 수 없다. 긍정적이다. 신이나 인간을 가리지 않고 에로틱한 분위기의 누드 예술품을 많이 만든 배경이 아닐까. 민이나 베스를 비롯해 여러 신의 모습을 하나로 합친 판테(萬神)도 남근을 단 모습으로 표현된다.

사진4. 베스. 남근이 달렸다. 코펜하겐 국립박물관

사진5. 민. 루브르박물관

사진6. 민. 데르 엘 메디나 신전

사진7. 민. 데르 엘 메디나 신전

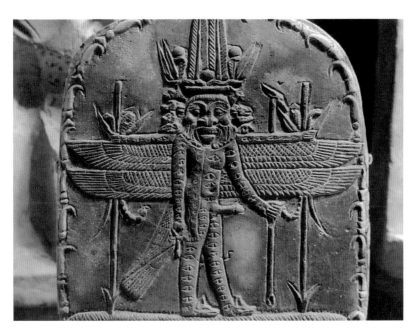

사진8. 판테(만신)의 남근. 기원전 664~기원전 525년. 이집트 22왕조. 루브르박물관

사진9. 네이스. 전쟁과 사냥의 여신. 바르셀로나 이집트박물관

사진10. 세크메트. 얼굴은 사자, 몸은 여성. 프타의 아내. 룩소르 메디나트 하부

사진11. 누트. 하늘의 여신. 게브의 아내. 루브르박물관

사진12. 이집트 여신. 부다페스트 미술관

사진13. 이집트 여신. 룩소르 박물관

사진14. 로마시대 이시스. 바르셀로나 이집트박물관

관능미 가득한
이집트 신전 축제

이집트 고왕국 4왕조 피라미드의 계곡 신전이나 5왕조 태양 신전 벽면에 축제 내용이 빼곡하다. 4500년이 넘은 그림이다. 365일 달력에 기초한 축제 일람표를 만들었는데 달력에 따라 진행된 축제 일정과 내용은 지역마다 다르다. 당연하다. 모시는 신이 지역에 따라 다르니 말이다.

사진1. 카르낙 신전

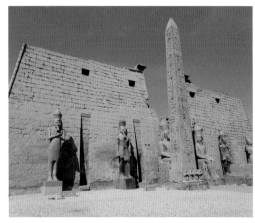

사진2. 룩소르 신전

사진3. 신상 이동용 배. 에드푸 호루스 신전　　　　**사진4.** 신상 이동 장면. 룩소르 라메세움

　　지역별 여러 축제 가운데 이집트 역사고도 룩소르의 카르낙 아몬 신전의 '오페트 축제(Opet Festival)'와 '계곡의 아름다운 축제(Beautiful Feast of the Valley)'가 흥미롭다. '오페트 축제'는 나일강 아크헤트(홍수철) 두 번째 달에 열린다. 축제의 핵심은 카르낙

사진5. 나일강. 룩소르

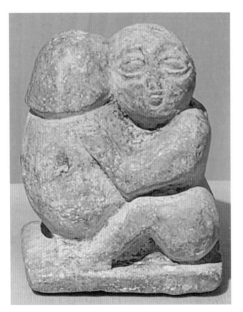
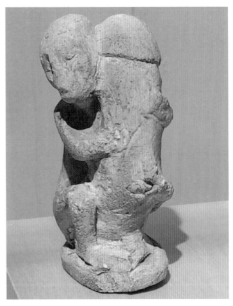

사진6. 사랑 조각1. 바르셀로나 이집트박물관 **사진7.** 사랑 조각2. 바르셀로나 이집트박물관

아몬 신전의 트리아드 3신 아몬, 무트, 콘수 가족 신상을 2㎞ 떨어진 룩소르 신전으로 옮기는 거다. 신관들이 신성한 배에 태운 신상을 직접 어깨에 멨다. 요즘 종교에 비유하면 십자가나 불상을 옮기는 의식이라고 할까.

'헤브 네페르 엔 이네트(Heb nefer en inet)'로 불린 '계곡의 아름다운 축제'는 스헤무 (수확철) 두 번째 달에 펼쳐진다. 죽은 사람들의 영혼을 위로하는 축제다. 고대 이집트 인이 이승은 물론 저승에서 영생을 얻어 행복하게 사는데 많은 관심을 쏟은 결과다. 우리로 치면 한식이라고 할까. 물론 추석이나 설날에도 돌아가신 조상에게 감사의 예를 올린다. 핼러윈 축제도 죽은 자의 영혼을 위로하는 데서 나온다.

주목할 축제는 에드푸에서 열린 '아름다운 만남의 축제(Festival of the Beautiful Meeting)'. 여름철 그러니까 스헤무(수확철) 3번째 달의 첫날 벌어지는 풍경을 유심히 들여다보자. 초승달이 떠오를 무렵. 하토르 여신의 조각을 옮긴다. 어디로? 남편 호루스 신의 조각이 있는 곳으로. 신들의 합방장소는 신전의 탄생 전. 새로운 생명이 태어나려면 합방 정사가 전제조건이다. 하룻밤 만남으로 가능할까? 여성의 가임 주

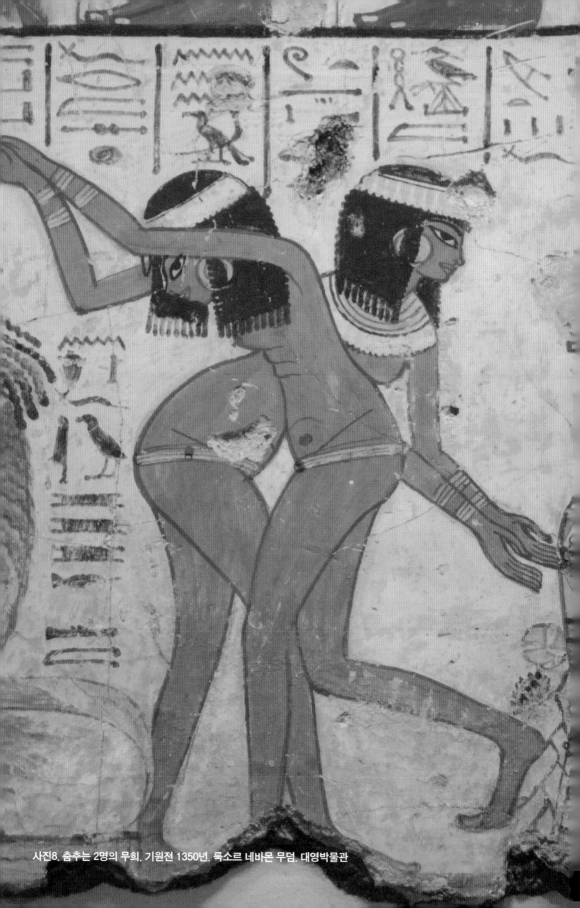

사진8. 춤추는 2명의 무희. 기원전 1350년. 룩소르 네바몬 무덤. 대영박물관

사진9. 무희(혹은 시녀). 신관이나 고관 가족의 시중을 드는 중이다.
기원전 1350년. 룩소르 네바몬 무덤. 대영박물관

사진10. 무희(혹은 시녀). 네바몬 무덤 프레스코. 기원전 1350년. 대영박물관

사진11. 여성 악사들. 기원전 1350년. 룩소르 네바몬 무덤. 대영박물관

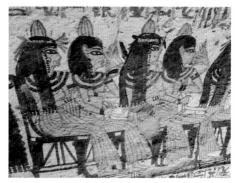

사진12. 신전 축제 참석자들. 센누텀 무덤 프레스코. 룩소르 데르 엘 메디나

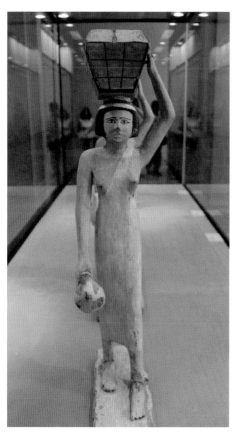

사진13. 공물 봉헌 여성. 가슴을 노출한 패션. 기원전 1950년. 루브르박물관

기를 고려해 새로운 생명이 잉태되기에 나름 부족하지 않은 시간을 준다. 신들의 합방기간은 초승달이 보름달이 될 때까지 보름 정도다. 새로운 생명의 건강한 탄생을 염원하는 축제다.

대영박물관 이집트 전시실로 가보자. 신전 축제와 관련한 희귀 그림을 만난다. 신전 축제의 주인공은 누구였을까? 일단 신관이 떠오른다. 요즘으로 생각하면 부처님 오신날이나 크리스마스 등의 행사 주역은 스님, 신부님, 목사님이다. 그 다음은 정치인 같은 권력자들이 얼굴을 내민다. 재력이 풍부한 분들은 막대한 재물을 바친다. 그리고 수많은 신도가 자리를 지키며 믿음과 숭배라는 종교적 분위기를 만든다. 아직 2% 모자라다. 모든 행사는 스펙타클이다. 종교행사도

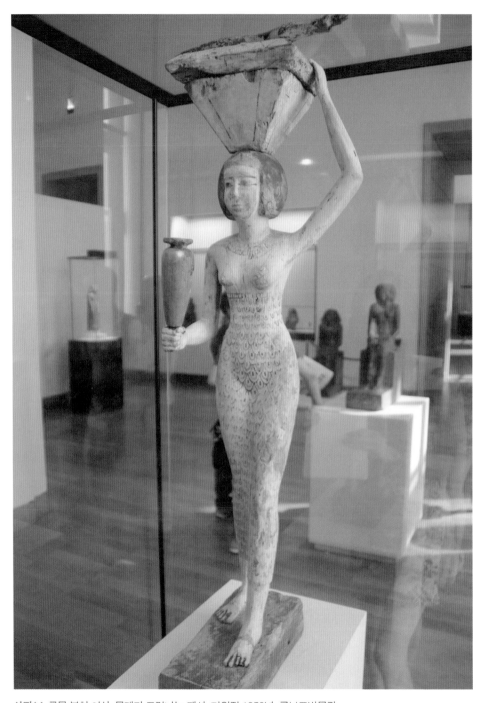

사진14. 공물 봉헌 여성. 몸매가 드러나는 패션. 기원전 1950년. 루브르박물관

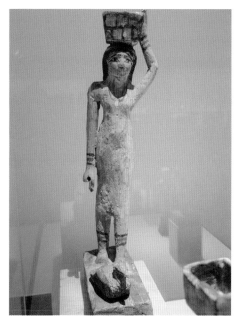

사진15. 공물 봉헌 여성. 기원전 21~기원전 17세기.
바르셀로나 이집트박물관

사진16. 공물 봉헌 여성. 기원전 20세기. 베를린 노이
에스박물관

마찬가지다. 신전 축제에서 시각 퍼포먼스를 빼놓을 수 없다. 보여주는 시각 행위예술. 송가를 부르거나 춤으로 경건한 신심을 내보인다. 그렇다면 고대 이집트 축제를 수놓았을 시각예술 차원의 주역이 자연스럽게 그려진다. 춤추는 무희(舞姬)다.

대영박물관 이집트 프레스코에 등장하는 누드 무희는 이런 가설에 정확한 답을 안긴다. 룩소르 아몬 신전의 회계 네바몬의 무덤 프레스코다. 기원전 1350년경 그림이다. 아몬 신전 축제 장면을 자신의 무덤에 묘사했을 것이다. 무희는 허리에 띠 하나만 둘렀다. 축제에 참여한 신관과 고관, 그 가족들에게 봉사하는 시녀들은 사실상 누드다. 목에 우세크를 차고, 허리에 띠 하나 두른 게 전부다. 그러다 보니 허리띠 아래로 체모(體毛)가 삼각형으로 검게 드러난다. 누드 종교 축제. 신전 행사에 봉헌할 공물을 이고 나르는 여성 조각 역시 관능미 자체다.

여성 파라오와
여신관의 관능 조각

이집트에서 여성 파라오, 왕비, 파라오의 딸인 공주의 몸을 시각 예술품으로 빚었을까? 이집트 역사고도 룩소르로 가보자. 이집트 문명에서는 나일강이 생명의 원천이자 기준이다. 나일강 동쪽은 해가 뜨는 지역이니 살아있는 사람들의 도시. 궁궐과 주택, 신전을 짓는다. 나일강 서쪽은 해가 지는 곳. 망자들의 도시. 무덤과 망자 기념물을 만든다. 룩소르에서 나일강 서안으로 가면 하트셉수트 장제전(장례를 치르고 기념하는 신전)이 탐방객을 불러 모은다.

사진1. 하트셉수트 장제전. 기원전 15세기. 룩소르 서안

하트셉수트는 기원전 15세기 이집트 신왕국 18왕조 여성 파라오다. 장제전에서 출토된 하트셉수트 얼굴 조각이 카이로 이집트박물관에서 탐방객을 맞아준다. 하지만, 하트셉수트의 전신 조각이 발굴되지는 않아 에로틱한 분위기를 느껴볼 자료는 없다. 얼굴만으로는 판별 불가. 특히 하트셉수트 파라오 얼굴의

사진2. 하트셉수트 얼굴 조각. 기원전 15세기. 카이로 이집트박물관

사진3. 네페르티티 얼굴 조각. 기원전 14세기. 베를린 노이에스박물관

사진4. 네페르티티 누드 조각. 기원전 14세기. 베를린 노이에스박물관

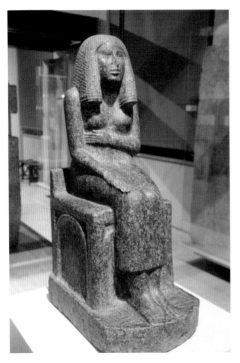

사진5. 레지. 3왕조 공주. 기원전 27세기. 토리노 이집트박물관

경우 수염을 다는 등 남성 이미지를 가미해 남녀 가늠이 어려울 정도로 중성 이미지다. 아마도 여성 파라오가 가질 유약함을 가리려는 취지로 읽힌다.

베를린 노이에스박물관으로 가면 상황이 조금 달라진다. 기원전 14세기 이집트의 왕비이자 파라오 자리에도 올랐던 네페르티티(아케나텐의 왕비) 얼굴 조각이 경탄을 자아낸다. 사실적 인물 묘사와 살아 움직이는 듯한 표정, 뛰어난 색감이 3400여 년의 세월을 무색하게 만든다. 여기서 그치지 않는다. 네페르티티의 누드 조각도 있으니 말이다. 메소포타미아와 이집트에서 역사 시대 여신도 누드로 빚은 것을 감안 하면 여성 지도자나 왕비를 누드로 표현하는 것은 일견 당연해 보인다. 중국에서 황후, 한국에서 중전마마, 일본에서 천황 부인 누드를 조각할까?

유물로 남은 가장 오래된 유명인사 여성의 시각 예술품을 만나러 이탈리아 북부 공업 도시 토리노 이집트박물관으로 가자. 자기 이름을 달고 몸 예술을 시연하는 최초의 주인공은 공주 레지. 이집트 3왕조 기원전 27세기 공주다. 3왕조 때 조성된 인류 역사 최초의 피라미드, 계단 피라미드의 도시 사카라에서 출토됐다. 어깨까지 내려오는 가발을 쓰고, 왼손을 가슴 위에 얹은 모습으로 의자에 앉았다. 고왕국 시대 전형적인 자세다. 몸에 달라붙는 원피스를 입어 젖가슴이 드러난다. 그러나, 조각 기법이 투박해 관능적인 아름다움을 느끼기는 어렵다. 3천여년 고대 이집트 역사에서 고귀한 신분 여성들의 조각은 여럿 남아 서유럽 주요 박물관을 인기 탐방 장소로 만든다.

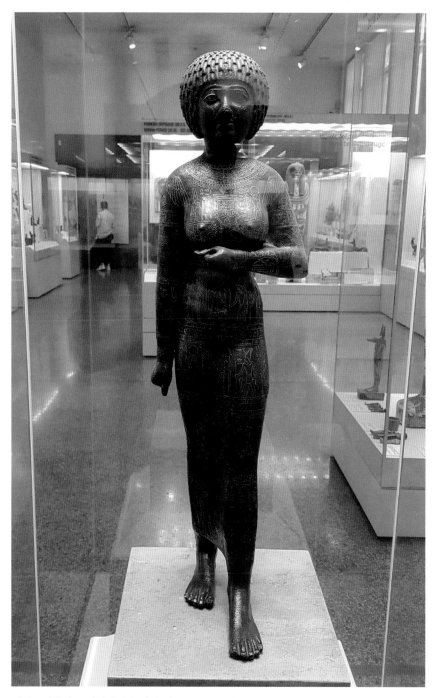

사진6. 타쿠쉬트. 리비아 혈통 여성. 기원전 670년. 아테네 고고학 박물관

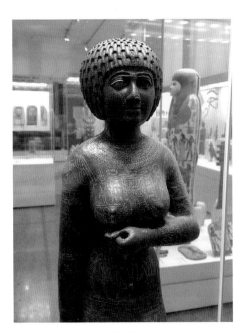

사진7. 타쿠쉬트 조각 상반신. 기원전 670년. 아테네 고고학 박물관

그리스 아테네 고고학 박물관으로 발길을 옮겨 만나보자. 「타쿠쉬트(Takushit)」의 조각이 보인다. 이집트를 수단 출신 흑인 왕조가 지배하던 시기 나일강 하구의 리비아 출신 지배자 아카누아사의 딸이다. 그러니까 토착 이집트인은 아니라는 얘기다. 조각이 제작된 시점은 기원전 670년 경. 발견된 시점은 1880년, 장소는 나일강이 지중해와 만나는 알렉산드리아 근처 마리우트 호숫가의 콤 토루가 마을이다.

박물관 측은 고대 이집트 조형 예술,

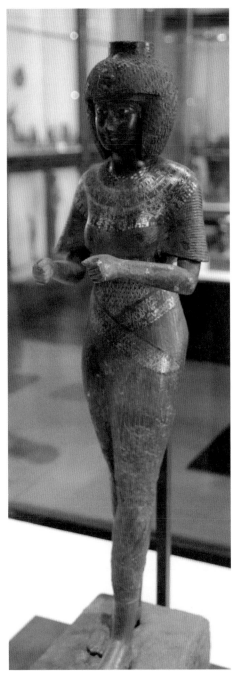

사진8. 카로마마. 리비아 출신 이집트 22왕조 오소르콘 2세의 딸. 기원전 850년. 루브르박물관

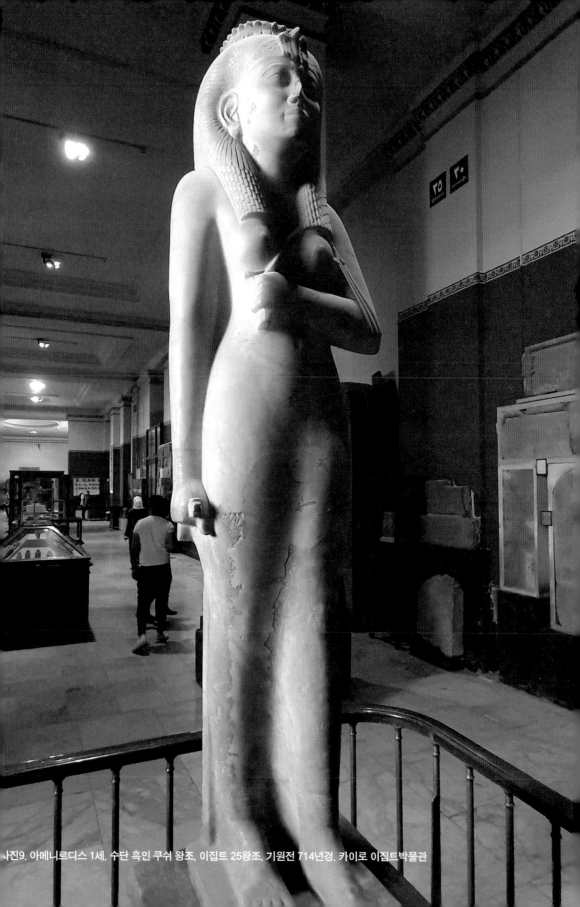

사진9. 아메니르디스 1세, 수단 흑인 쿠쉬 왕조, 이집트 25왕조, 기원전 714년경, 카이로 이집트박물관

사진10. 네페르타리. 람세스 2세 왕비. 기원전 13세기. 아부심벨 신전

오 오소르콘 2세(재위 기원전 874-기원전 850년)의 딸이다. 공주마마다. 역시 전통 이집트인은 아니다.

사진11. 메리타문. 람세스2세의 딸이자 왕비. 기원전 13세기. 카이로 이집트 박물관

관능적 누드 예술의 걸작인 타쿠쉬트 조각이 그녀가 여신관으로 일하던 당시 만들어졌을 것으로 추정한다. 여신관은 태양신 '아몬의 부인(Wife of Amon)'이라 불렸다. 신왕국 이후 파라오의 딸이나 최고 지배 권력층 여성이 맡았다. 그 기원은 기원전 20세기 중왕국 12왕조 시기로 거슬러 올라간다. 그때는 일반 여성이 맡았다. 아몬의 부인이 살아있을 때 그녀 조각을 신전에 모시고, 죽으면 무덤에 봉헌물로 넣었다.

이에 필적할 또 하나의 지체 높은 여성 조각은 「카로마마(Karomama)」. 파리 루브르박물관에서 에로틱한 관능미로 탐방객의 시선을 사로잡는다. 이집트를 리비아 출신 이민족이 지배하던 시기 파라오 오소르콘 2세(재위 기원전 874-기원전 850년)의 딸이다. 공주마마다. 역시 전통 이집트인은 아니다. 룩소르 카르낙 아몬 신전의 여신관으로 공식 호칭은 타쿠쉬트처럼 아몬의 부인(Wife of Amon)이다. 아몬의 부인은 기원전 9세기 이후 그 중요성이 최대로 높아졌다. 카르낙 아몬 신전에서 출토된 아몬의 부인 카로마마 조각은 구리와 은을 섞어 만들었다. 최종적으로는 표면에 금으로 도금해 찬란한 분위기를 강조한 형태다. 카로마마의 조각 기법

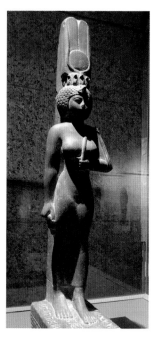

사진12. 오우레스트. 이집트 중왕국 12왕조 세스토리스 2세 왕비. 기원전 1870년. 루브르박물관

사진13. 공주. 이집트 26왕조. 기원전 7세기. 아스완 누비아 박물관

사진14. 헬레니즘 시대 이집트 왕비. 그리스인. 기원전 3-기원전 1세기. 나폴리 국립 고고학박물관

을 후대 타쿠쉬트 조각에 원용한 것으로 보인다.

「아메니르디스(Amenirdis) 1세」 석조 누드 조각도 눈여겨볼 만하다. 아메니르디스 1세는 흑인이다. 수단 거점의 흑인 쿠쉬 왕조 지배자 카흐타의 딸이다. 그녀의 오빠 피안키(피예)는 이집트를 정복해 이집트 25왕조 즉 흑인 왕조를 세웠다. 피안키의 뒤를 이어 또 다른 오빠 샤바카가 파라오로 있을 무렵 기원전 714년 카르낙 아몬 신전 여신관, 아몬의 부인 자리에 올랐다. 정숙한 이미지이면서도 관능적인 몸매가 잘 드러나는 조각이다. 얼굴은 흔히 연상하는 흑인 얼굴이 아니다. 왜 그럴까? 수단 흑인의 경우 이목구비가 중앙아프리카의 흑인과 다르다. 무엇보다 당시 조각을 전통 아몬 신전 여신관(아몬의 부인) 얼굴의 예에 따라 빚었을 테니, 실제 생김과 달랐을 가능성도 있다. 최고위 계급 여신관을 관능적으로 빚은 이집트의 가치관이 요즘과 사뭇 다르다.

생활소품에도 등장하는
여성 누드 조각

파리 루브르박물관으로 가보자. 루브르는 이집트 관련 유물이 가장 많은 곳은 아니다. 하지만, 체계적으로 잘 정리해 놔 이집트 문명을 이해하는 데 많은 도움을 준다. 고왕국 시절 이집트 3왕조 기원전 2700년쯤 이름을 가진 일반 여성 조각이 처음 나온다. 일반인이라고 하지만, 왕실 최고위 관리의 부인이거나 딸이다. 「네사(Nesa)」. 이집트 3왕조 시기이던 기원전 2700~기원전 2620년 사이다.

네사는 3왕조 고위 신관이던 세파의 아내다. 숱이 풍성한 검은색 가발을 쓰고 곧게 선 자세다. 오른손을 자연스럽게 내리고, 왼손은 가슴에 댄다. 옷이 몸

사진1. 네사. 이집트 3왕조 기원전 2700~기원전 2620년. 고관 세파의 부인. 루브르박물관

사진2. 헤넨. 이집트 중왕국 11-12왕조 기원전 21~기원전 18세기. 루브르박물관

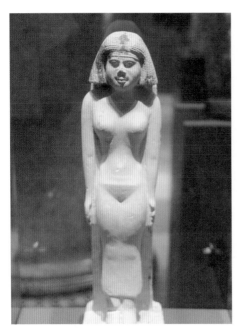

사진3. 여성 조각. 이집트 6왕조 기원전 24세기. 비엔나 미술사 박물관

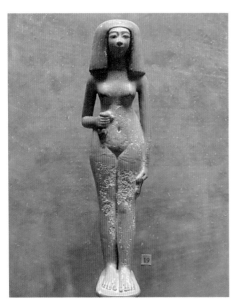

사진5. 병을 든 하녀. 기원전 1400년. 루브르 박물관

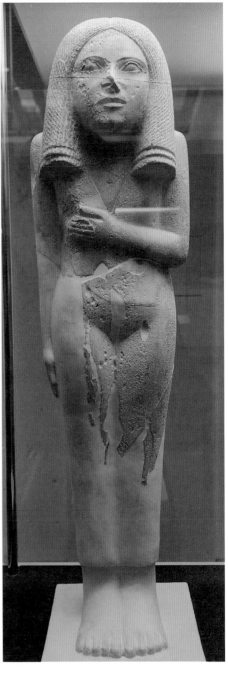

사진4. 여성 조각. 이집트 4왕조 기원전 2550년. 브뤼셀 예술역사 박물관

에 꽉 끼어 젖가슴의 윤곽은 물론 젖꼭지까지 자연스럽게 도드라진다. 이제 브뤼셀 예술역사 박물관에서 4왕조 기원전 2550년 경 전신 조각을 보자. 앞선 3왕조 네사 조각과 모습이 같다. 가발, 왼손 자세, 복장. 옷을 입지 않은 일반 여성의 완전 누드 조각은 없는가?

이집트 역사에서 혼란과 쇠퇴의 1중간기(7~10왕조, 기원전 22~기원전 21세기)를 지나 중왕국(11-12왕조, 기원전 21~기원전 18세기)의 중흥기가 온다. 중왕국 시기에 누드 조각도 나타난다. 이 시기 재무관이던 나크티의 부인 헤넨의 나무 조각을 루브르에서 만나보자. 검은 숱의 가발 길이가 좀 짧아지면서 전체적으로 얼굴과 상반신의 균형이 잘 잡혔다. 얼굴묘사도 세밀화처럼 정교하다. 짙은 눈썹, 동그랗게 뜬 호기심 어린 눈은 총명해 보인다. 목에는 크지 않지만 우세크 형태의 장식물을 찼다. 팔찌와 발찌도 잊지 않았다. 봉긋하게 솟은 유방에 색이 다른 젖꼭지를 선명하게 드러냈다. 엉덩이를 필요 이상으로 풍만하게 강조하지 않았음에도 허리가 잘록해 풍만함이 넘친다.

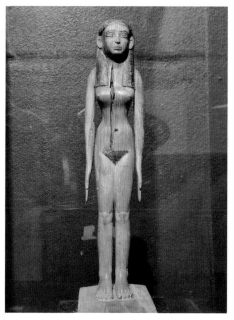

사진6. 여성 누드. 이집트 중왕국 11-12왕조 기원전 20세기. 아테네 고고학 박물관

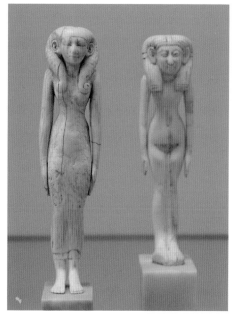

사진7. 여성 조각. 옷입은 조각과 누드 2가지 유형. 이집트 중왕국 12왕조 기원전 20세기. 루브르박물관

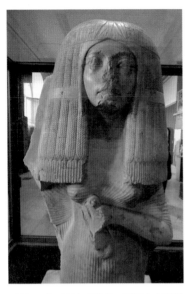

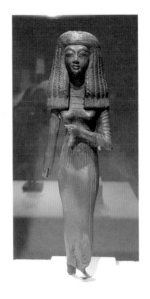

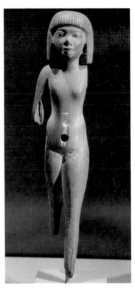

사진8. 나크트민 상반신. 이집트 신왕국 18왕조 기원전 14세기. 카이로 이집트박물관

사진9. 여성 조각. 기원전 1380년. 베를린 노이에스박물관

사진10. 누드 여성 조각. 기원전 1350년. 뮌헨 이집트박물관

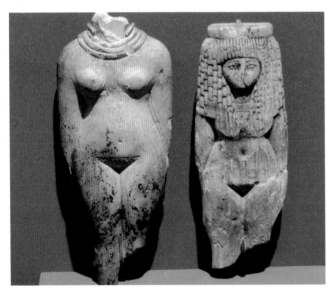

사진11. 누드 여성 조각. 뮌헨 이집트박물관

사진12. 누드 도자기 조각. 토리노 이집트박물관

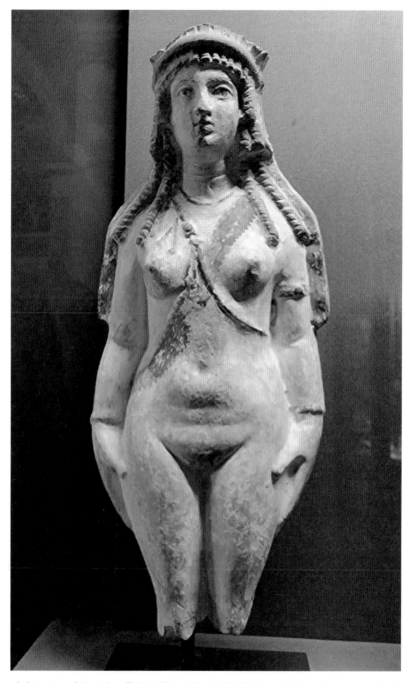

사진13. 누드 여성 조각. 프톨레마이오스 왕조 시기. 기원전 3~기원전 1세기. 그리스 여성 얼굴이다. 루브르박물관

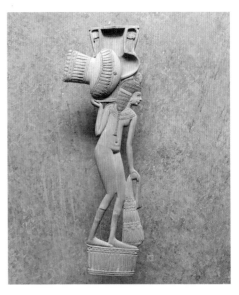

사진14. 흑인 여성 조각. 임신상. 기원전 3세기. 수단 출토. 뮌헨 이집트박물관

사진15. 물단지 여성 누드. 화장품 숟가락. 이집트 신왕국. 기원전 15~기원전 12세기. 루브르박물관

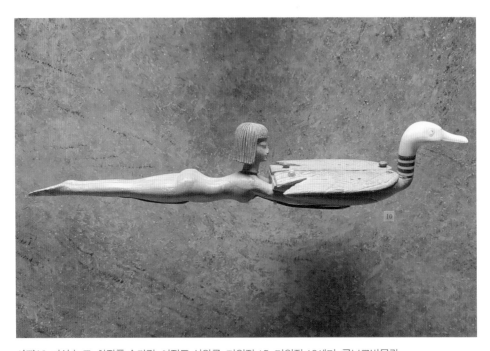

사진16. 여성 누드. 화장품 숟가락. 이집트 신왕국. 기원전 15~기원전 12세기. 루브르박물관

사타구니 서혜부의 여성 상징을 검은색 삼각형으로 표현해 돋보인다. 에로틱한 면모가 절정에 이른다. 샌들을 신어 멋을 한껏 부렸다. 4000년 전 이집트의 고관 부인 헤넨 조각의 키워드는 관능미라고 할까.

생활소품에도 누드가 끼어든다. 아름다운 여성 누드로 화장품 숟가락이나 거울 손잡이를 만들었다. 일상에 여성 누드가 녹아든 거다. 인간의 삶이 다 거기에서 거기 같으면서도 차이가 참 크다. 이집트 예술을 동시대 지구촌 다른 지역과 비교해 보면 화성과 금성을 비교하는 것처럼 이질적이다. 동시대 중국에서 정확한 나라 이름은커녕 문자도 등장하기 전부터 관능적인 면모가 물씬 풍기는 여성 조각을 이름을 붙여 조각한 것이 놀랍다.

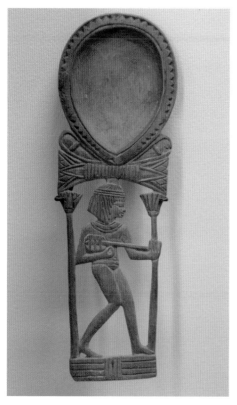 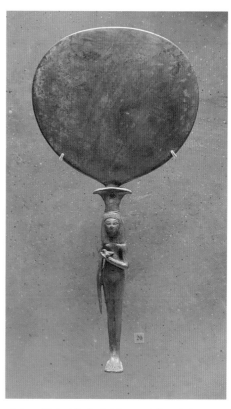

사진17. 악기연주 여성 누드. 화장품 숟가락. 이집트 신왕국. 기원전 15~기원전 12세기. 루브르박물관

사진18. 구리 거울 손잡이 누드. 이집트 신왕국. 기원전 15~기원전 12세기. 루브르박물관

프레스코에
가득 담아낸 누드

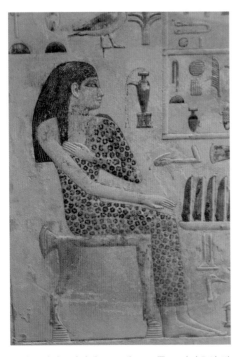

사진1. 네페르티아베트. 프레스코. 쿠프 파라오의 딸이다. 기원전 26세기. 루브르박물관

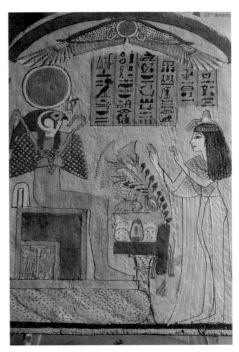

사진2. 네헤메스바스테트 묘지석. 태양신 라의 은총을 받는 장면. 기원전 850년. 룩소르 박물관

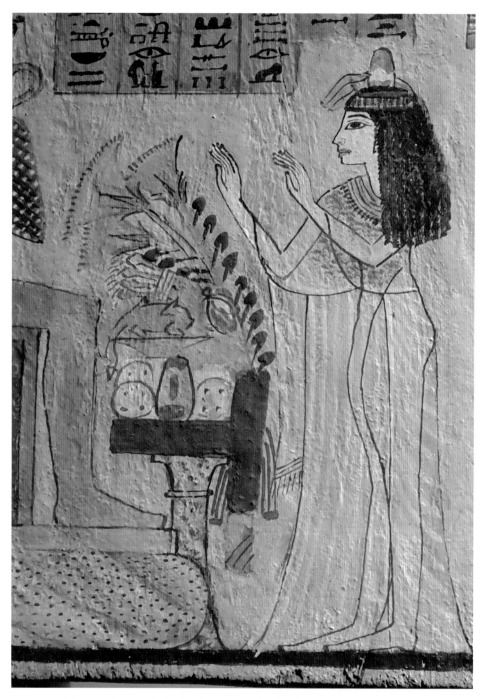

사진3. 네헤메스바스테트 묘지석 누드. 기원전 850년. 룩소르 박물관

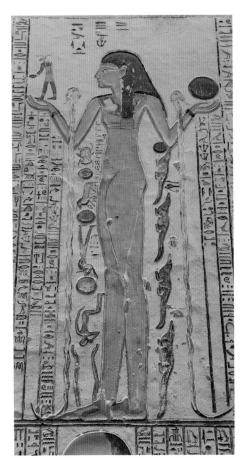

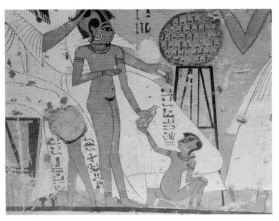

사진5. 이네르카 무덤 누드. 데르 엘 메디나

사진4. 무덤 프레스코 누드. 람세스 5-6세
무덤. 기원전 12세기. 룩소르 왕가의 계곡

사진6. 타페레트 부인 묘지석. 시스루 차림. 22왕조 기원전 10
세기. 루브르박물관

 파리 루브르 이집트 전시실의 「네페르티아베트」. 이집트 기자에서 보는 가장 큰 피라미드의 주인공 쿠프 파라오의 딸이니, 공주다. 아버지인 쿠프 피라미드 옆에 만든 마스타바(무덤) 벽에 그린 프레스코다. 신관처럼 표범 무늬 가죽옷을 입은 공주마마의 포스가 예사롭지 않다. 기원전 2565~기원전 2500년 사이다. 단군 할아버지보다 더 오래된 공주마마의 몸 예술. 공주마마만이 아니다. 고대 이집트인들은 사후에도 영생을 위해 살아생전 모습의 조각이나 그림을 그려 무덤에 넣었다. 많은 공물을 넣고, 그림으로 그리고, 글씨로 적었다. 영원히 먹고 살 수 있도록 많은 양을 넣었노라

사진7. 네스타론트 부인 묘지석. 이집트 22왕조 기원전 900년. 루브르박물관

사진8. 향수 맡는 여성. 이집트 신왕국 기원전 14~기원전 12세기. 루브르박물관

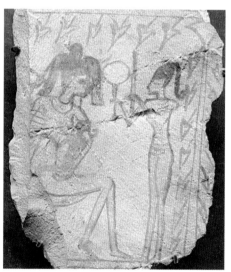

사진9. 화장하는 여성. 기원전 1200년. 루브르박물관

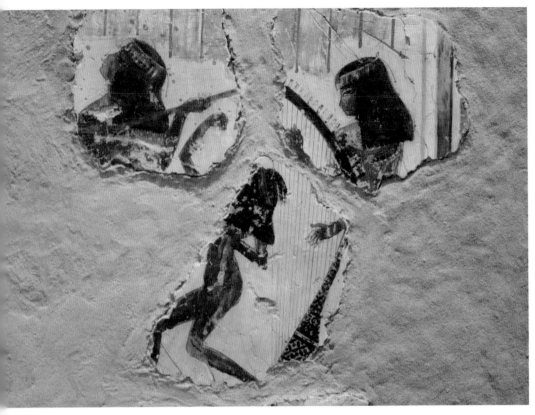

사진10. 류트(기타)와 하프 연주, 무희. 기원전 14세기. 토리노 이집트박물관

사진11. 곡예. 이집트 19-20왕조. 기원전 13~기원전 12세기. 토리노 이집트박물관

사진12. 장례식 참여 남녀. 기원전 14세기.룩소르박물관

고 망자에게 고하듯이 말이다. 자식들로부터 공양받는 효도 장면을 프레스코로 그렸다. 대개 옷을 입은 모습이지만, 어린이의 경우 누드다.

성인 누드는 없을까? 경건해야 할 무덤에서 누드를 찾는 것은 저급한 마음일까? 중요한 것은 요즘 사람들 가치관이 아니라 고대 이집트인의 정신세계다. 누드나 시스

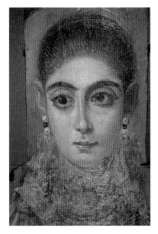

사진13. 미라 초상화. 1-4세기. 루브르박물관

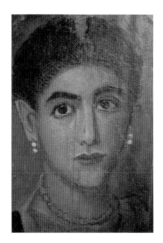

사진14. 미라 초상화. 1-4세기. 루브르박물관

사진15. 미라 초상화. 1-4세기. 아테네 베나키 박물관

사진16. 미라 초상화. 1-4세기. 부다페스트 미술관

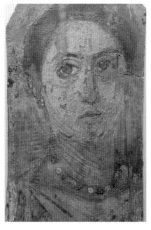

사진17. 미라 초상화. 1-4세기. 아테네 고고학 박물관

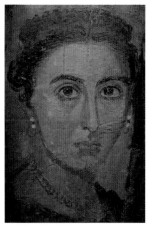

사진18. 미라 초상화. 1-4세기. 비엔나 미술사 박물관

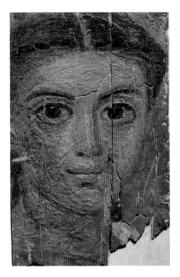

사진19. 미라 초상화. 1-4세기. 스톡홀름 지중해 박물관

루 복장을 무덤에 그려도 괜찮다고 생각한 것 같다. 기원전 16세기 신왕국 이후 묘지석을 무덤 속에 넣는 풍습이 생긴다. 이때 묘지석에 신이 망자에게 은총을 베푸는 장면을 그렸다. 천수를 누렸다면 나이가 더 들었을 텐데, 그림 속 주인공은 최고의 몸매를 가졌을 때의 젊은 여성이다. 그것도 누드이거나 시스루 차림이다. 젊어서 가장 잘 나갈 때 모습을 영원히 무덤에 남기고 싶어하는 고대 이집트인의 욕망 덕에 에로틱 시각예술의 폭이 더 넓어졌다.

특기할 것은 그리스로마시대 이집트다. 기원전 332년 알렉산더가 이집트를 정복한 뒤로 이집트는 그리스인 지배 시기를 맞는다. 이어 기원전 30년 로마가 이집트를 정복하고 다스린다. 7세기 아랍 이슬람 세력이 들어오기 전까지 이집트는 로마 제국을 이어 동로마 제국 관할이었다. 이때 이집트에 살던 그리스로마인은 이집트 미라풍습을 받아들였다. 사후에 시신을 미라로 만들어 관에 넣었다. 알렉산더 시신도 이집트 미라 기술자가 미라로 만들었다. 관에는 젊은 시절 전성기를 구가하던 시기의 아름다운 혹은 잘생긴 얼굴을 그렸다. 인생은 잠시 폈다 지는 꽃과 같은 것인데, 망자는 그 활짝 폈던 꽃같은 시절을 기억하며 우주의 먼지가 돼 날아간다.

파라오의 위엄 가득한 매력 찾기

카이로 이집트박물관에 가면 지금까지 기록으로 남은 가장 오래된 실명 인물 조각이 기다린다. 지구가 태어나고, 수많은 생명체가 명멸하는 가운데 20만~16만년 전 호모 사피엔스가 현생 인류로 지구촌의 새장을 열었다. 그 호모 사피엔스 가운데 자신의 시각 이미지에 이름을 남긴 최초 인물은 누구일까? 이집트 왕조 시대를 개막한 최초의 파라오, 나르메르, 일명 메네스. 이집트 역사는 처음 통일 왕조가 들어선 0왕조부터 31왕조까지 이어진 뒤, 알렉산더의 그리스에 무너진다. 기원전 30세기 0왕조로 시작해 31왕조로 기원전 332년 멸망할 때까지 3000년 가까운 이집트 역사. 첫 테이프를 끊은 나르메르(메네스) 파라오. 문자 시대여서 가능한 일이다. 고대 이집트에서는 화장품이나 물감을 섞는 도구 팔레트를 소중한 유물로 여겼다. 나르메르 파라오를 묘사한 팔레트가 카이로 이집트박물관에서 탐방객을 흥분시킨다.

그렇게 시작된 파라오 조각사에서 가장 많은 조각을 남긴 파라오는 기원전 13세기 람세스 2세다. 람세스 2세는 아흔살을 넘겨 살며 강력한 권력을 휘둘렀다. 재위 기간 곳곳에 조각을 만들었다.

또 1명을 기억하고 넘어가자. 투탕카멘. 불과 18세에 숨진 청년 파라오가 어떻게

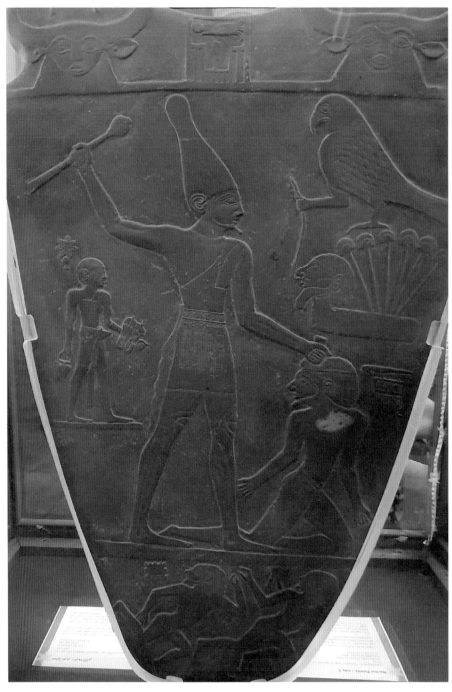

사진1. 나르메르. 인류 역사 최초의 실명 시각 이미지. 기원전 30세기. 카이로 이집트박물관

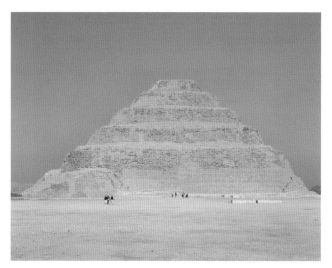

사진2. 계단 피라미드. 인류 최초 피라미드. 기원전 27세기. 사카라

사진3. 조세르. 사카라 계단 피라미드 주인. 기원전 27세기. 카이로 이집트 박물관

사진4. 쿠프 피라미드. 기원전 26세기. 기자

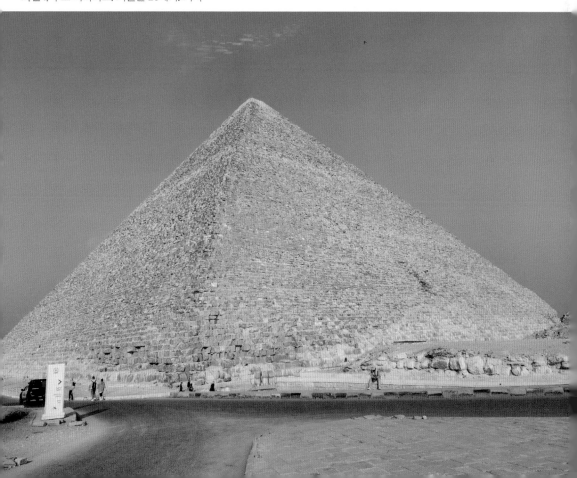

많은 조각을 남겼을까? 역대 파라오 무덤 가운데 도굴되지 않고, 1922년 유일하게 발굴된 덕분이다. 파라오 누드는 없다. 선디트(Shendyt)라는 짧은 치마 차림이다. 기원전 15세기 이후 신왕국 시대 파라오들은 튼실한 육체를 자랑하는 조각을 공들여 만들었다. 왕비나 공주들의 조각이 관능적 여성미를 강조했다면 파라오는 위엄, 그리고 신왕국 시대에는

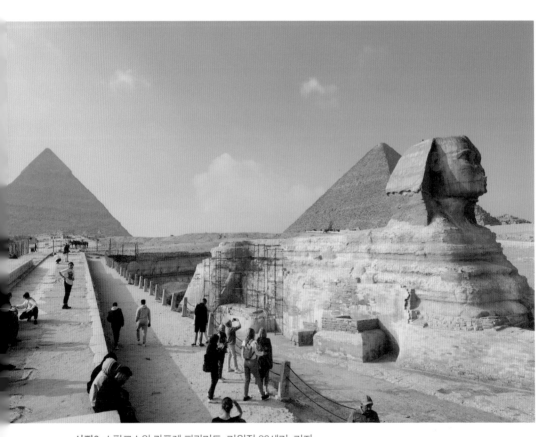

사진6. 스핑크스와 카프레 피라미드. 기원전 26세기. 기자

육체적 강인함을 강조하는 측면이 크다.

일반 남성 조각은 크게 3종류로 나뉜다. 먼저, 책상다리 좌상. 무릎 위에 파피루스 스크롤을 올리고 펜을 든 모습, 즉 서기 차림이다. 문자 시대 문자를 해독하고 사용할 수 있는 능력은 사회 지배층의 필수조건이다. 지식과 정보를 습득하고, 기록하며

사진7. 카프레. 기원전 26세기. 카이로 이집트박물관

사진8. 우세르카프 피라미드. 기원전 23세기. 사카라

사진9. 우세르카프. 기원전 23세기. 카이로 이집트박물관

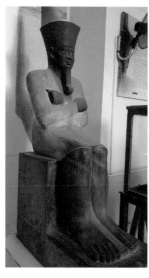

사진10. 멘투호테프 1세. 11왕조. 기원전 21세기. 카이로 이집트박물관

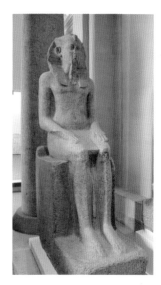

사진11. 소벡호테프 4세. 13왕조. 기원전 1725년. 루브르박물관

사진12. 투트모스 1세. 18왕조. 기원전 1450년. 대영박물관

사진13. 아멘호테프 2세. 18왕조. 기원전 15세기. 멤피스

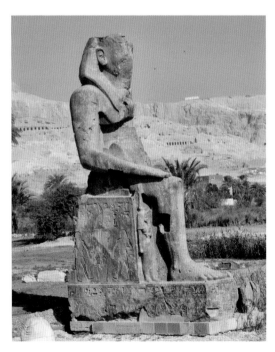

사진14. 아멘호테프 3세. 18왕조. 기원전 14세기. 룩소르

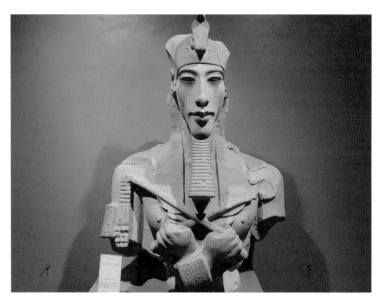

사진15. 아케나텐(아멘호테프 4세). 18왕조 기원전 14세기. 룩소르 박물관

사진16. 투탕카멘 황금 전신조각. 18왕조 기원전 14세기. 카이로 이집트박물관

사진17. 투탕카멘 얼굴 알라바스터 조각. 18왕조 기원전 14세기. 카이로 이집트박물관

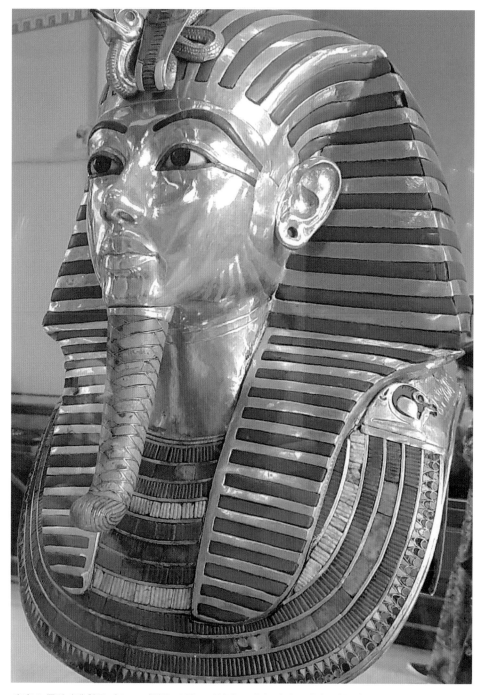

사진18. 투탕카멘 황금 마스크. 이집트 18왕조 기원전 14세기. 카이로 이집트박물관

사진19. 투탕카멘 미라. 이집트 18왕조 기원전 14세기. 룩소르 투탕카멘 무덤

사진20. 람세스 2세. 멤피스

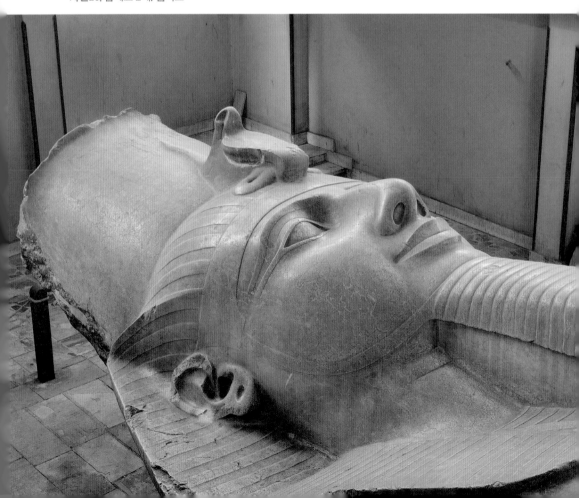

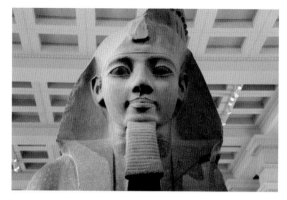

사진21. 람세스 2세, 대영박물관

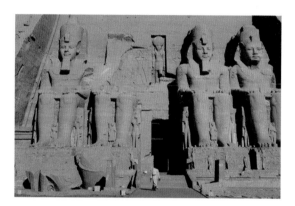

사진22. 람세스 2세, 아부심벨

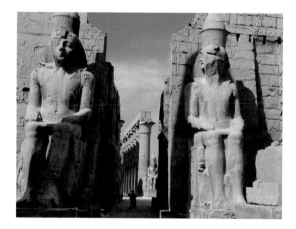

사진23. 람세스 2세, 룩소르 신전

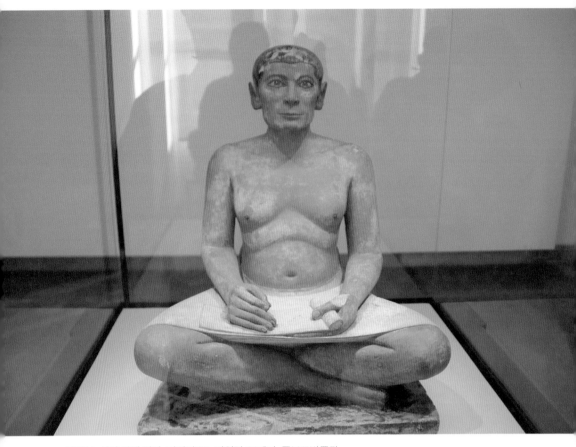

사진24. 서기 차림 왕자. 기원전 26~기원전 24세기. 루브르박물관

사진25. 서기 차림 조각. 기원전 25세기. 카이로 이집트박물관

사진26. 데르 세메지. 서기 차림. 기원전 25세기. 베를린 노이에스박물관

사진27. 입호텝 좌상. 3왕조. 파리 국립도서관

사진28. 페헤르네페르 좌상. 4왕조 관리. 기원전 26 세기. 루브르박물관

사진29. 카이 좌상. 5왕조 관리. 기원전 24세기. 루브 르박물관

전달하는 모습은 권위이자 권력 그 자체다. 지배층 남성들은 지식을 상징하는 서기 차림으로 조각을 빚었다. 루브르박물관을 비롯해 각지에 있는 고왕국 시대 서기 조 각은 대부분 실제 서기가 아니다. 서기 차림을 한 당대 왕실 일원이나 최고위 관리들 이다. 서기 차림으로 자신을 조각한 거다.

이렇게 생각해 보자. 골프는 부와 명예를 상징하는 스포츠다. 남녀불문하고 골프 장에서 멋진 샷 장면을 사진으로 찍어 자신의 상징 이미지로 쓴다. SNS 프로필로 말 이다. 3000년쯤 지나 유물이 됐다고 치자. 후대 사람들이 그 주인공을 타이거 우즈나 박세리 같은 골프선수로 볼 수 없는 것과 같다.

둘째, 남성 조각 유형은 의자 좌상. 의자는 단순히 서 있기 힘들 때 앉는 도구가 아

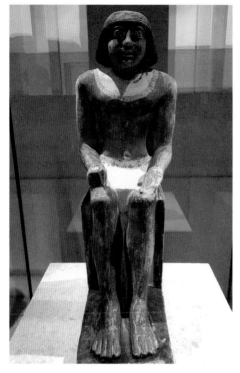 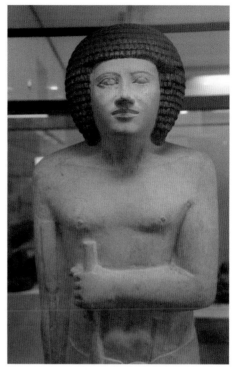

사진30. 헤테프니 좌상. 6왕조 관리. 기원전 2200년. 베를린 노이에스박물관

사진31. 세파 입상. 3왕조 관리. 기원전 27세기. 루브르박물관

니다. 선사시대부터 권위를 나타내는 환유법적 비유다. 옥좌. 권력의 국가 시대에도 최고 권력자나 신관만 옥좌에 앉는다. 실물 크기 남성 조각의 대부분은 무덤에 영생을 위해 넣는다. 따라서, 자신의 가장 멋진 모습을 서기 차림이나 옥좌 좌상으로 빚은 거다.

셋째, 남성 조각 유형은 입상. 그런데 가만히 서 있는 것이 아니고, 걸어가는 자세다. 왼발을 앞으로 살짝 내밀고, 양손을 아래로 자연스럽게 내린다. 신체를 바로 펴고 정면을 바라본다. 권위를 상징하는 지팡이 즉 홀을 든다.

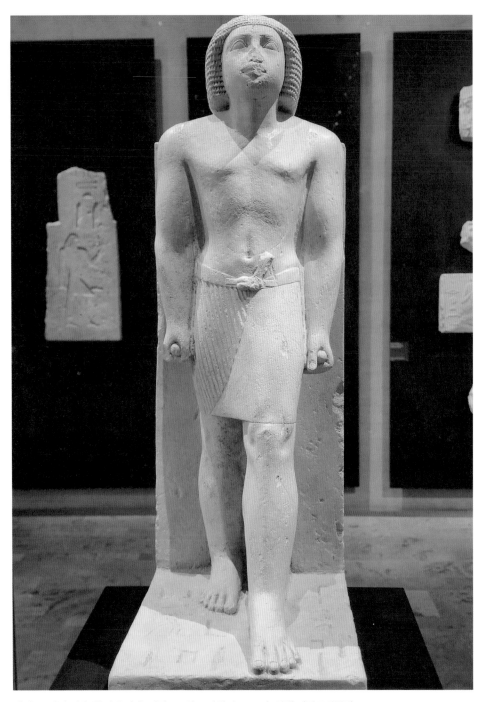

사진32. 이피 입상. 궁정 음악가. 이집트 4왕조 기원전 2600년. 뮌헨 이집트박물관

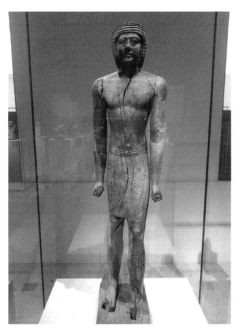

사진33. 페르헤르네프레트. 이집트 6왕조 기원전 24세기. 베를린 노이에스박물관

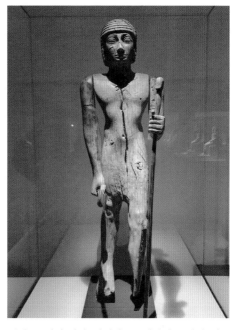

사진34. 남성 입상. 기원전 24~기원전 22세기. 바르셀로나 이집트박물관

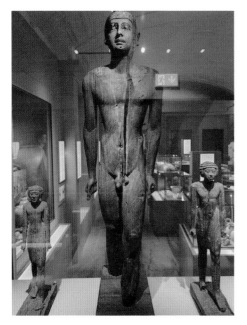

사진35. 고위공직자 미트리 나무 조각 전신. 예외적으로 셴디트를 입지 않고 남성 상징을 노출시켰다. 이집트 고왕국 기원전 26~기원전 24세기. 스톡홀름 지중해 박물관

사진36. 고위공직자 미트리 나무 조각. 남성 상징. 이집트 고왕국 기원전 26~기원전 24세기. 스톡홀름 지중해 박물관

애정을 과시하는
부부 조각들

카이로 이집트박물관을 따뜻한 분위기로 온기 가득 넣어주는 조각을 보자. 「라호
테프와 노프레트」 부부 조각. 방금 색칠을 마친 듯 물감이 뚝뚝 떨어질 것처럼 선명
하다. 살아 움직일 듯한 생생한 색상과 표정이다. 션디트를 입은 라호테프는 121㎝.
얼굴을 통통하게 묘사하는 고왕국 일반적 기법과 달리 사실적으로 갸름하다. 동그랗
게 뜬 눈에는 석영과 크리스탈이 박혔다. 수천 년을 반짝이는 비결이다. 머리에는 라
호테프나 노프레트 모두 가발을 썼다. 라호테프 머리는 짧은데 그것도 가발이다. 라
호테프의 콧날 아래 짧은 콧수염은 강인하면서도 소탈한 느낌을 준다. 상체는 근육
질로 다듬었다. 머리 양옆에 있는 상형문자는 라호테프가 왕자이자 헬리오폴리스 대
신관, 건축과 원정 책임자라는 사실을 알려준다.

아내 노프레트는 122㎝. 옷차림을 보자. 옷이 타이트하게 몸을 감싼다. 어깨 아래
속옷이 드러난다. 양손은 나란히 접어 몸에 붙였다. 목에 찬 우세크가 화사한 빛을
발한다. 우세크는 파라오나 왕족, 귀족의 상징물로 대유(제유법) 표현이다. 노프레트
의 머리는 남편과 달리 가발 숱이 풍성하다. 머리띠 꽃장식은 고결함의 상징으로 대
유(환유법)적 비유다. 남편은 짙은 황토색, 아내는 연한 살색. 고대 이집트 시각 이미

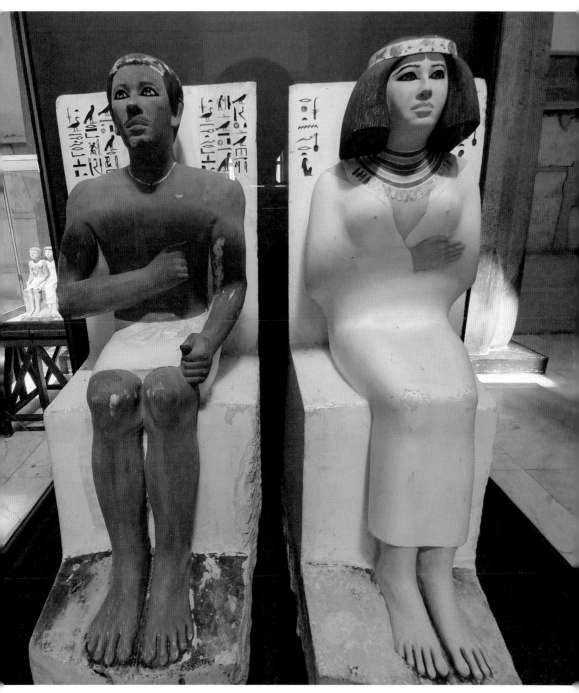

사진1. 라호테프와 노프레트 부부조각. 기원전 2600년 전후. 카이로 이집트박물관

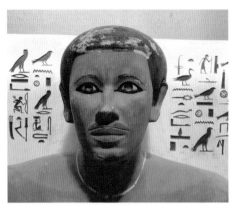

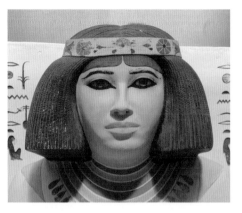

사진2. 라호테프 왕자. 기원전 2600년 전후. 카이로 이집트박물관

사진3. 노프레트 부인. 기원전 2600년 전후. 카이로 이집트박물관

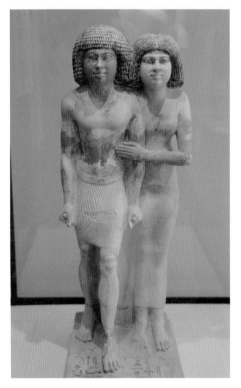

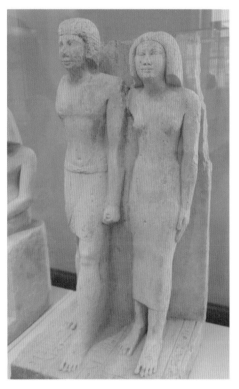

사진4. 라헤르카와 부인 메르세안크. 기원전 2350년. 루브르박물관

사진5. 외교관 카네페르와 아내. 기원전 26세기. 루브르박물관

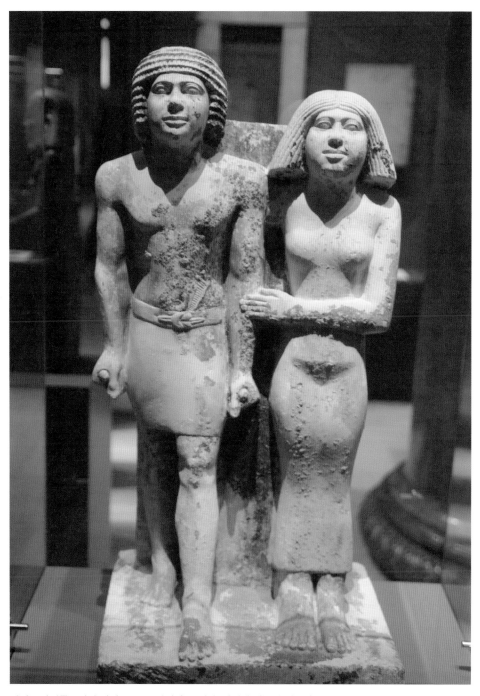

사진6. 카이푸프타와 이페프 부부. 기원전 25세기. 비엔나 미술사 박물관

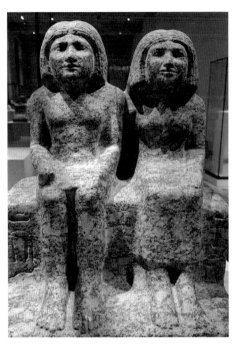
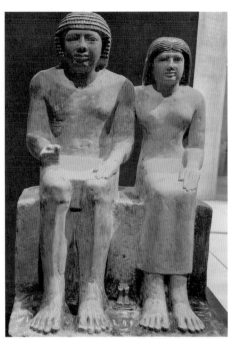

사진7. 델센지와 네프레트카 부부. 기원전 25세기. 베를린 노이에스박물관

사진8. 사부와 메리티테스 부부. 기원전 2400년. 뮌헨 이집트박물관

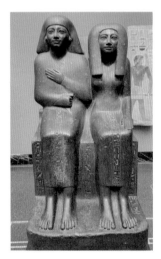
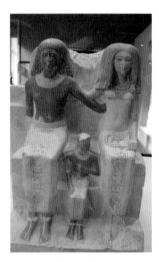

사진9. 부부와 자식. 기원전 24~기원전 22세기. 비엔나 미술사 박물관

사진10. 신관 아흐모스와 어머니. 기원전 15세기. 코펜하겐 글립토테크 박물관

사진11. 아몬신전 신관 카미넨과 가족. 기원전 14세기. 루브르박물관

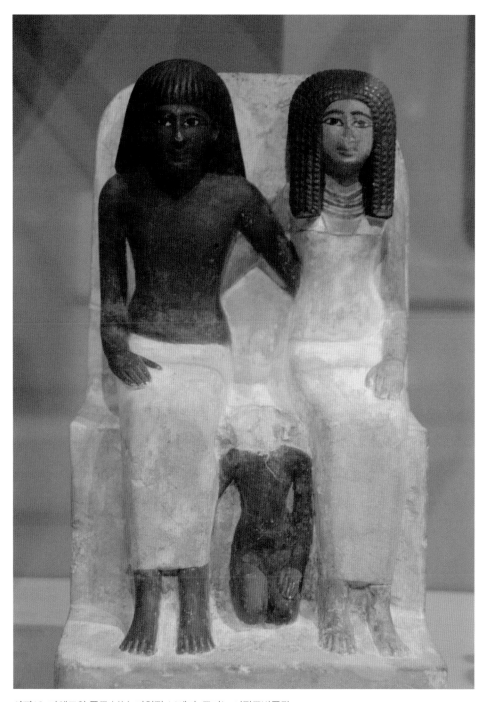

사진12. 파웨르와 무트 부부. 기원전 14세기. 토리노 이집트박물관

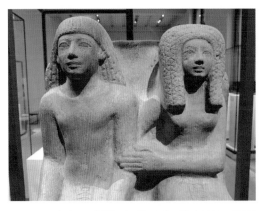

사진13. 아멘호테프와 타네트와지 부부. 기원전 15세기 베를린 노이에스박물관

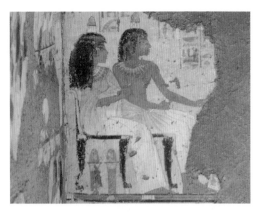

사진14. 마야 부부 프레스코. 토리노 이집트박물관

지에 활용하던 표현기법이다.

과감한 애정표현도 서슴지 않는 정 겨운 부부 조각을 보자. 고위관리「라헤르카와 부인 메르세안크」입상. 높이 52㎝. 둘 다 가발을 썼다. 남자는 왼발을 내밀어 걷고, 여자는 차렷 자세다. 고왕국 조각의 특징 그대로다. 아내가 남편의 팔을 감싸 안는 은은한 애정표현. 역시 고왕국 시기 특징을 담는다. 아내가 적극적으로 애정을 표현할 수 있는 문화다. 보름달처럼 둥근 얼굴에 포동포동한 몸집 역시 고왕국 시기 조각에서 흔히 볼 수 있다.

부부애를 과시하는 조각은 고왕국에서 중왕국을 거쳐 신왕국까지 이

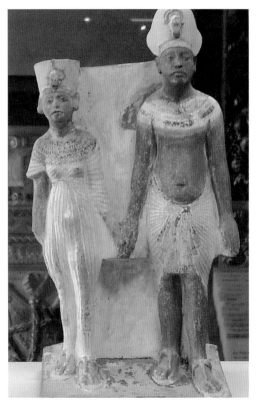

사진15. 파라오 아케나텐과 왕비 네페르티티. 기원전 14세기. 루브르박물관

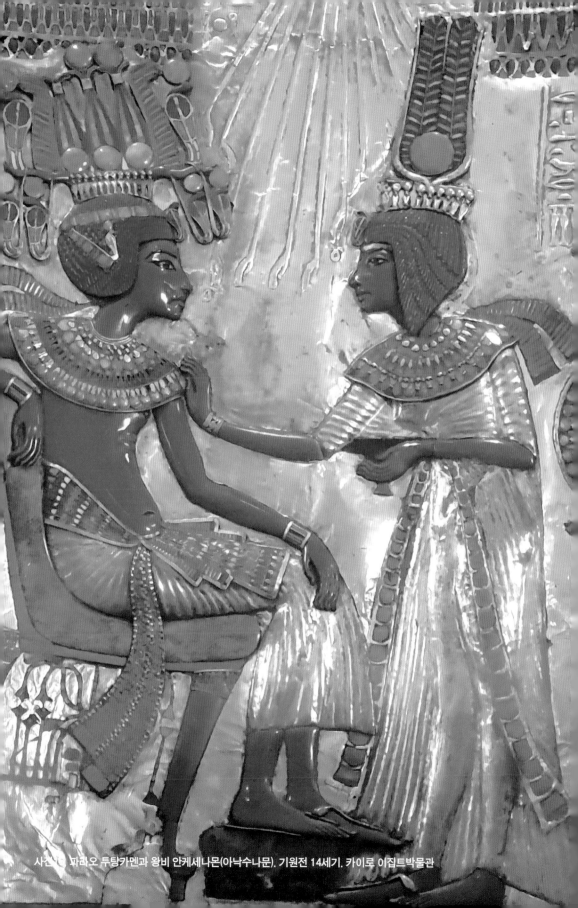

사진 2 파라오 투탕카멘과 왕비 안케세나문(아낙수나문). 기원전 14세기. 카이로 이집트박물관

어진다. 특히, 자식까지 함께 넣어 마치 요즘 가족사진 분위기를 자아낸다. 각별한 부부애, 가족애를 과시하던 고대 이집트 문화가 새삼 놀랍다. 신왕국 18왕조 파라오 「아케나텐(아멘호테프 4세)과 왕비 네페르티티」의 다정한 조각, 「투탕카멘과 누나이자 왕비 안케세나몬(아낙수나문)」의 다정한 포즈에서도 따뜻한 가족사랑 문화가 잘 묻어 난다.

사진17. 왕실 커플 프레스코. 기원전 1335년. 베를린 노이에스박물관

포르노
파피루스

이탈리아 북부 공업도시 토리노로 가보자. 1860년 이탈리아 통일의 주역 사보이 왕국, 나아가 통일 이탈리아 왕국의 첫 수도였다. 사보이 왕국은 이탈리아 다양한 국가 가운데 가장 부유했고, 일찍부터 유물 수집에도 적극적이었다.

토리노 이집트박물관은 18세기 말부터 이집트 유물을 모은 세계 최대 규모 이집트 전문 박물관이다. 여기에 특이한 파피루스 2점이 탐방객을 설레게 만든다. 먼저 이집트 역사 첫 「연시 파피루스」. 메소포타미아에서 첫 연시는 기원전 20세기 점토판에 남아 전한다. 이집트에서 사랑을 노래한 연시는 신왕국 시절 그러니까, 기원전 15~기원전 12세기 사이 파피루스에 오롯이 남았다. 타 문명권과 비교할 수 없을 만큼 따사로운 부부애를 과시하는 조각, 남녀 간 사랑을 읊은 연시. 한 발 더 나

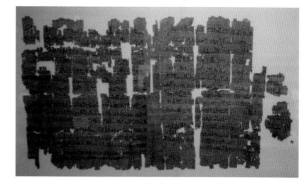

사진1. 연시 파피루스. 신왕국 기원전 15~기원전 12세기. 토리노 이집트박물관

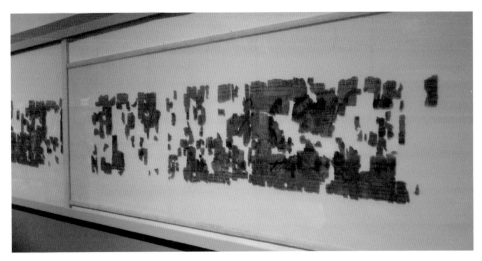

사진2. 포르노 파피루스 전경. 이집트 20왕조 기원전 1186~기원전 1076년. 데르 엘 메디나 출토. 토리노 이집트박물관

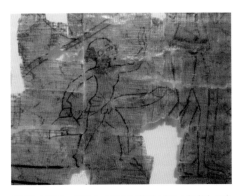

사진3. 포르노 장면1. 가운데 거대 남근 난쟁이 1명, 오른쪽 성인 알몸 여성 1명. 이집트 20왕조 기원전 1186~기원전 1076년. 네르 엘 메디나 출토. 토리노 이집트박물관

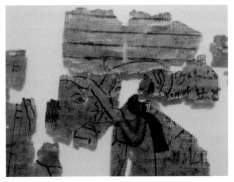

사진4. 포르노 장면2. 포옹. 이집트 20왕조 기원전 1186~기원전 1076년. 데르 엘 메디나 출토. 토리노 이집트박물관

가 인류 역사 최초라고 평가할 만한 포르노로 이어진다. 토리노 이집트박물관에는 상상 속 섹스 묘사 「포르노 파피루스(Torini Erotic Papyrus)」가 있다. 독보적인 유물이 시선을 빼앗는다.

　1824년 룩소르 서안 데르 엘 메디나에서 출토된 「포르노 파피루스」는 양쪽에 다른 내용을 다룬다. 한쪽 면은 짐승들의 인간 흉내 풍자다. 이솝우화라고 할까. 다른 면

사진5. 포르노 장면3. 왼쪽 젊은 알몸 여성 2명, 오른쪽 거대 남근 난쟁이 1명, 거대 남근 성인 1명. 이집트 20왕조 기원전 1186~기원전 1076년. 데르 엘 메디나 출토. 토리노 이집트박물관

에는 정사 장면을 담았다. 박물관 측은 고대 인도의 '카마수트라'에 견준다. 카마수트라는 인도의 성애 교과서다.

등장인물들은 마치 곡예 같은 포즈를 선보인다. 박물관 측은 상상 속 행위라고 설명한다. 파피루스 속 남성은 상류층 차림새가 아니다. 난쟁이에다 대머리고, 수염도 깎지 않았다. 반면 여성들은 젊고 아름답다. 이집트 시각예술에 교범처럼 등장하는 미인 이미지다. 이를 어떻게 해석해야 할까? 박물관 측은 상류층 남성들이 성적 환타지를 높이기 위해 낮은 신분 남성처럼 위장했다고 풀어준다.

고대 이집트에서 이렇게 노골적인 성애 묘사를 공식적으로 표현하기는 어려웠을

사진6. 포르노 장면4. 왼쪽 누운 여성. 오른쪽 거대 남근 난쟁이. 이집트 20왕조 기원전 1186~기원전 1076년. 데르 엘 메디나 출토. 토리노 이집트박물관

것이다. 여성들의 누드나 관능적인 면모를 강조할 수는 있지만, 남성 권력자나 상류층은 엄숙하고 위엄있는 모습만 내세웠다. 드러내놓을 수 없는 성에 대한 원초적 욕망을 반대의 상황으로 묘사했다는 해석이다. 파피루스 자체가 상류층 물품이지, 하류층에서는 구경도 하기 어려운 재료다.

3000년 전의 「포르노 파피루스」는 많이 훼손된 상태지만 크게 4장면으로 나눠 살펴보자. 장면① 거대 남근을 가진 대머리 난쟁이 1명과 성인 여성 1명이 걸어간다. 둘 다 알몸 상태다. 장면② 남녀가 껴안는다. 장면③ 4명이 나온다. 맨 왼쪽에 젊은 여성 1명이 다리를 벌린 채 의자에 앉았다. 옆에도 의자에 앉은 여성이다. 그 앞은 대머리 난쟁이. 의자에 앉은 여성에게 거대한 남근을 들이댄다. 그 오른쪽에 선 남성은 난쟁이가 아니다. 역시 거대 남근을 가졌다. 장면④ 누워 있는 젊은 여자에게 대머리 난쟁이가 다가선다. 거대 남근으로 삽입을 시도하는 중이다.

미국의 포르노 잡지 「플레이보이」는 1960년대 중반에서야 겨우 비키니 차림 여성을 등장시킬 수 있었다. 「허슬러」 창업자 래리 플랜트는 1970년대 반대론자로부터 총을 맞았다. 3000년전 이집트 포르노 파피루스가 얼마

사진7. 소들의 사랑. 이집트 6왕조 시조 테티(기원전 2345~기원전 2333년) 파라오의 재상 메레루카 마스타바. 사카라

사진8. 소들의 사랑. 이집트 6왕조 기원선 24세기. 관리 아켄테테프 마스타바. 루브르박물관

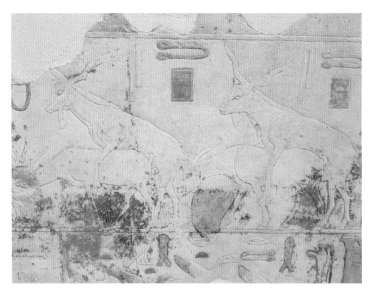

사진9. 소들의 사랑1. 이집트 5왕조 기원전 2430년 베를린 노이에스박물관

사진10. 소들의 사랑2. 이집트 5왕조 기원전 2430년 베를린 노이에스박물관

나 시대를 앞서갔는지 모른다.

소들이 나누는 사랑 장면도 있다. 교미 프레스코다. 고대 이집트에서 부부 금슬이 좋아서 그런가. 무덤 프레스코에 소들의 사랑 장면도 다뤘다. 다른 지역 문화권에서는 없는 일이다. 사카라의 메레루카 마스타바로 가보자. 메레루카는 6왕조 시조 테티(재위 기원전 2345~기원전 2333년) 파라오 때 재상을 지낸 최고위 권력자다. 정확히 우리 단군 할아버지 시기와 일치한다. 메레루카 마스타바는 거대한 지하무덤으로 많은 방을 뒀다. 방마다 다양한 프레스코가 벽을 가득 뒤덮는다. 그중 하나의 방에서 소들이 사랑을 나누는 소리가 들려온다.

루브르박물관에는 이집트 기원전 24세기 관리 아켄테테프 마스타바의 무덤 일부를 뜯어다 재설치해 놨다. 여기에도 소들의 사랑이 탐방객의 호기심을 자아낸다. 베를린 노이에스박물관으로 가도 기원전 2430년 소들이 사랑을 나누며 지르는 교성이 탐방객 귓전에 들린다. 이곳 프레스코에서는 소들이 내는 소리가 더 크다. 한 쌍이 아닌 두 쌍이 동시에 사랑을 나눈다.

인더스 문명과 중국 문명 속
에로틱 조각

인도의 수도 뉴델리 국립박물관으로 가보자. 청동기 시대 문자를 만들어 역사 시대로 진입한 메소포타미아, 이집트에 이어 인더스 문명권도 기원전 25세기 문자를 만든다. 모헨조다로, 하랍파 등 인더스강 여러 유적지에서 상형문자 유물이 나온다. 문제는 메소포타미아나 이집트와 달리 상형문자를 아직 해독하지 못했다는 점이다.

인도 뉴델리 국립박물관에 전시 중인 인더스 문명의 조각은 크게 여신, 남신, 남근석으로 나뉜다. 모헨조다로에서 출토한 기원전 2700~기원전 2000년 무희는 알몸으로 여성 상징이 도드라진다. 하랍파에서 출토된 무희는 머리와 팔이 훼손된 상태다. 그래도 누드 무희들이 의식을 진행했음을 유추하는 데 어려움은 없다. 흙으로 빚은 남신이나 큼직한 남근석도 인더스 문명권의 남근 문화를 보여준다.

한국에서 가장 가까운 산동성 성도, 지난(제남)의 산동성박물관으로 가보자. 특이한 유물 한점이 탐방객의 눈길을 사로잡는다. 청동 함이다. 알몸 여성 4명이 청동함의 다리를 받친다. 시선을 청동함 뚜껑으로 옮긴다. 남녀가 마주 보고 앉았다. 둘 다 알몸이다. 무릎을 꿇고 마주 보는 남녀. 기도중인가? 아니다. 왼쪽의 남자를 보면 가운데 상징이 곧추섰다. 마주한 여성은 왼손으로 자신의 상징을 가리킨다. 곧 무슨 일

사진1. 무희 누드. 모헨조다로 출토. 기원전 2700~기원전 2000년. 뉴델리 국립박물관

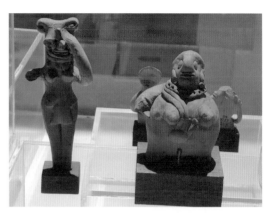

사진2. 무희 누드. 하랍파 출토. 기원전 2700~기원전 2000년. 뉴델리 국립박물관

사진3. 여신. 하랍파 출토. 기원전 2700~기원전 2000년. 뉴델리 국립박물관

이 벌어질지 예측 가능하다. 박물관 측에서 자세한 설명을 붙여놓지 않아 언제, 어디서 출토된 유물인지 또 어느 시대 것인지도 알 수 없다. 산동성에서 만든 것인지 외

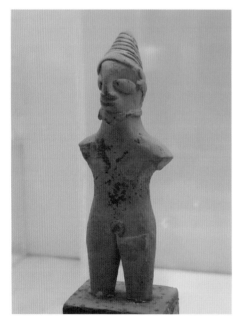

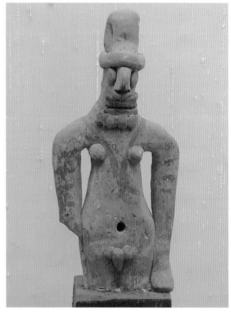

사진4. 여신. 하랍파 출토. 기원전 2700~기원전 2000년. 뉴델리 국립박물관

사진5. 남신. 하랍파 출토. 기원전 2700~기원전 2000년. 뉴델리 국립박물관

지에서 들어온 것인지도 쉽게 판단하기 어렵다. 단지 산동성박물관에 전시중이니 산동성에서 출토됐다는 점, 그리고 청동 유물이니 적어도 은(상)나라 이후 그러니까 기원전 15세기 이후 유물이란 점만 추정해 볼 수 있다. 이제 자세히 뜯어보자.

남자는 머리에 끝이 뭉툭하게 말린 모자를 썼다. 흑해 연안과 중앙아시

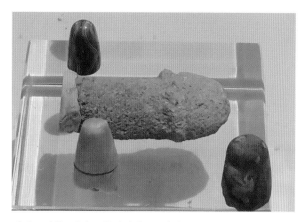

사진6. 남근. 인더스 문명지 출토. 기원전 2700~기원전 2000년. 뉴델리 국립박물관

아 초원지대에 널리 퍼진 모자다. 중국의 전통 모자는 아니다. 여성도 머리에 두건을 쓴 차림새다. 프로필이라 얼굴 생김을 정확히 볼 수는 없지만, 높이 솟은 코나 갸름한 얼굴 모습을 보면 몽골인종이 아닐 수 있다는 생각이 든다. 황하강 유역을 벗어나면 오늘날 감숙성 서부, 신장 위구르 자치구, 몽골 초원은 중국 한족 영역이 아니다. 이 지역에서 발굴되는 고대 미라나 유골에는 백인도 많다. 심지어 금발도 있다. 신장 위구르 자치구에는 지금도 위구르나 타지크인 같은 백인이 산다. 이런 상황을 감안해 중국의 여러 지역에서 출토되는 유물을 바라보면 좋다.

중국 각 성의 성도에 있는 박물관과 그 외 주요 유적지 박물관을 대부분 다녀봤다. 에로틱 관련 유물을 딱 1개 더 볼 수 있었을 뿐이다. 그런데 그 지역도 내몽골 초원 호화호특 내몽골박물원이다. 과거 거란족의 주요 거점이었고, 선사시대부터는 이민족의 영역이다.

이곳 박물관의 에로틱 유물은 적봉

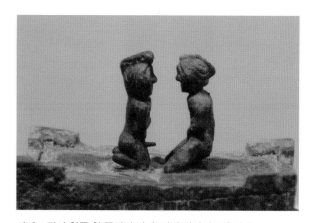

사진7. 정사 성동 함 뚜껑의 남녀. 남성 상징이 곧추섰다. 지난 산동성 박물관

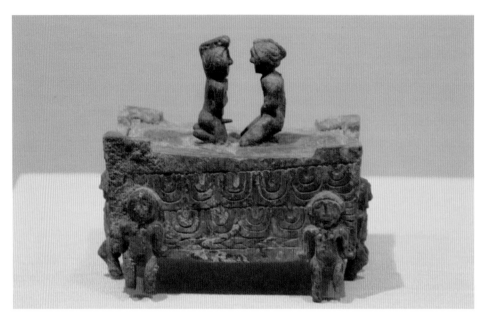

사진8. 정사 청동 함. 다리 4개는 누드 여성상이다. 지난 산동성 박물관

사진9. 남녀일체형 손잡이를 가진 비파형 청동검. 적봉 출토. 호화호특 내몽골박물원

사진10. 남녀일체형 조각 손잡이. 적봉 출토. 호화호특 내몽골박물원

에서 출토한 청동 비파형 동검이다. 비파형 동검은 한국에서도 다수 출토된다. 적봉 출토 비파형 동검의 손잡이가 예사롭지 않다. 남녀일체 인물 조각 장식이다. 손잡이의 한쪽 면은 남성 알몸, 다른 한쪽은 여성 알몸이다. 중국 창조신화에서 복희씨와 여와씨가 일심동체, 남녀 자웅체로 묘사된다. 여와씨가 인류를 창조했다는 것인데, 복희씨와 결혼했다는 식의 스토

사진11. 남성 조각 부분. 적봉 출토. 호화호특 내몽골 박물원

사진12. 여성 조각 부분. 적봉 출토. 호화호특 내몽골 박물원

리텔링은 없다. 메소포타미아나 이집트 신화와 차이다. 이 남녀일체 조각이 복희씨나 여와씨 신화를 반영한다는 의미는 아니다. 한족 영역이 아니니 말이다.

중국에서도 신석기 농사문화가 1만 3000여 년 전에 열린다. 여러 농사문화 유적지에 비너스도 남긴다. 기원전 15세기 은나라 이후 문자 시대의 막도 올린다. 메소포타미아나 이집트와 비슷한 발전 단계를 거친다. 하지만, 이름을 가진 신이나 지배자의 시각 유물을 남기지 않았다. 그러니, 에로티시즘 관련 실명 유물은 더더군다나 찾을 수 없다. 유구한 중국 문명이 메소포타미아, 이집트와 구분되는 대목이다.

사진13. 복희씨와 여와씨 그림. 7-8세기. 투르판 아스타나 출토. 뉴델리 국립박물관

사진14. 복희씨와 여와씨 그림. 투르판 아스타나 출토 복제품. 국립중앙박물관

3장

그리스 심포지온 속 에로티시즘

아테네 중심가 신타그마 광장으로 가보자. 국회의사당과 무명용사비, 경비병 교대식이 펼쳐진다. 여기서 리카비토스 언덕 방향으로 10분여 걸으면 키클라데스박물관이 나온다. 키클라데스는 무엇인가? 에게해 중심부 그러니까 남쪽 산토리니부터 북쪽 미코노스까지를 가리킨다. 이곳에서 독특한 문화 양상이 나타난다. 누드 여성 조각이다. 남성은 극히 일부다. 이 시기가 그리스 역사의 출발인 키클라데스기(기원전 3000년 이전~ 기원전 2000년)다. 이후 미노아기(기원전 2000~기원전 1450년), 미케네기(기원전 1700~기원전 1200년), 암흑기(기하학기, 기원전 12~기원전 9세기), 아르카이크기(기원전 8세기~기원전 479년), 고전기(기원전 479~기원전 331년), 헬레니즘기(기원전 331~기원전 30년)로 이어진다. 그리스 문명권은 기원전 30년 로마에 흡수되며 사라진다.

아테네 키클라데스박물관, 아테네 고고학박물관, 런던 대영박물관, 파리 루브르 등 서유럽 각지 박물관에 다양한 유형의 키클라데스 조각이 얼굴을 내민다. 영국 고고학자 렌프루(A. C. Renfrew) 교수 분류에 기초해 대영박물관은 키클라데스 조각을 2종류로 나눈다. 첫째, 그로타-펠로스(Grotta-Pelos) 유형, 시기적으로 앞서 키클라데스 1기(기원전 3000년대 초반~기원전 2000년대 중반)로 부른다. 둘째, 케로스-시로스(Keros-Syros) 유형, 시기적으로 후대에 나타나 키클라데스 2기(기원전 2000년대 중반)로 불린다.

그로타
-펠로스 누드

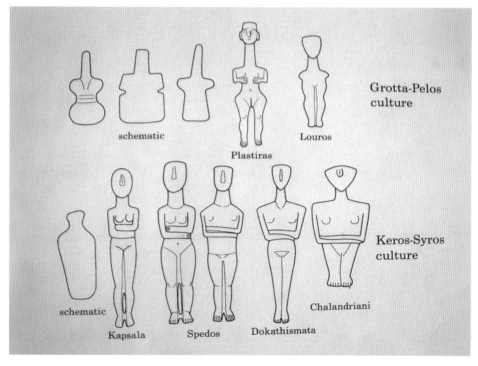

사진1. 그림으로 본 키클라데스 조각 유형. 위쪽이 그로타-펠로스, 아래쪽이 케로스-시로스 유형. 대영박물관

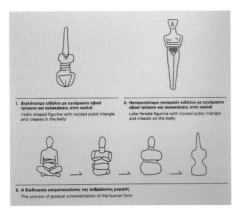

사진2. 그림으로 본 키클라데스 조각 변화. 아테네 키클라데스박물관

먼저, 키클라데스 1기, 그로타-펠로스 유형부터 살펴보자. 낙소스섬과 밀로스 섬 유적지 이름에서 따온 그로타-펠로스 유형은 ① 플라스티라스(Plastiras)형, ② 루로스(Louros)형, 그리고 간소화한 형태의 ③ 스키마틱(Schematic) 바이올린(Violin)형, ④ 스키마틱 삽(Spade)형으로 나뉜다. ① 플라스티라스형은 있는 그대로의 인체 ② 루로스형은 간소화, ③ 스

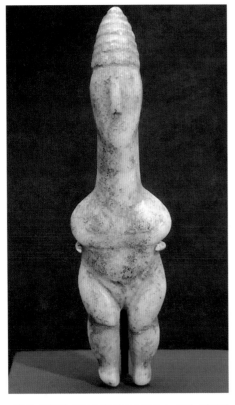

사진3. 그로타-펠로스의 플라스티라스 유형. 기원전 2800년. 키클라데스박물관

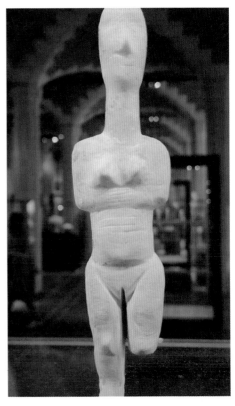

사진4. 그로타-펠로스의 플라스티라스 유형. 기원전 3200~ 기원전 2750년. 루브르박물관

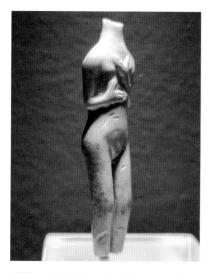

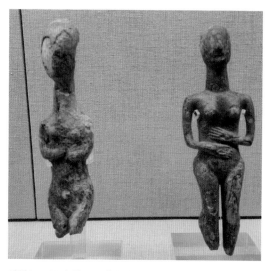

사진5. 그로타-펠로스의 플라스티라스 유형. 기원전 2200년. 테베 고고학 박물관

사진6. 그로타-펠로스의 플라스티라스 유형. 산토리니 선사 박물관

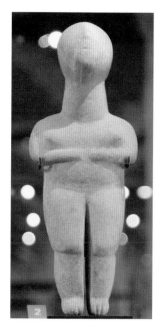

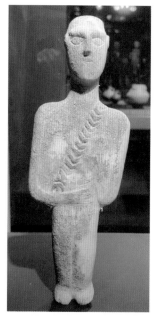

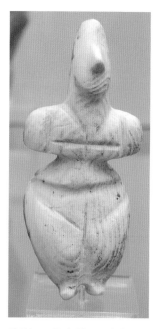

사진7. 그로타-펠로스의 플라스티라스 유형. 루브르박물관

사진8. 그로타-펠로스의 플라스티라스 유형. 키클라데스박물관

사진9. 그로타-펠로스의 루로스 유형. 뮌헨 고미술품박물관

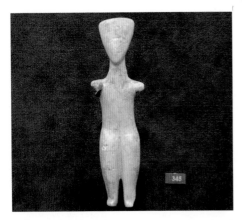
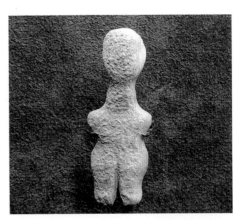

사진10. 그로타-펠로스의 루로스 유형. 키클라데스박
물관

사진11. 그로타-펠로스의 루로스 유형. 키클라데스박
물관

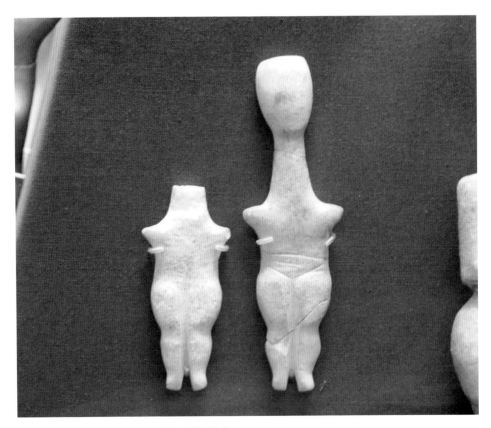

사진12. 그로타-펠로스의 루로스 유형. 대영박물관

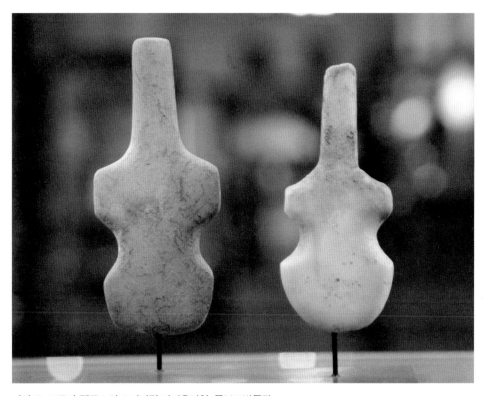

사진13. 그로타-펠로스의 스키마틱 바이올린형. 루브르박물관

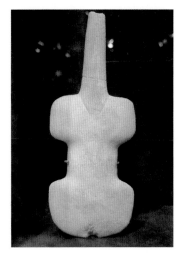

사진14. 그로타-펠로스의 스키마틱 바이올린형. 키클라데스박물관

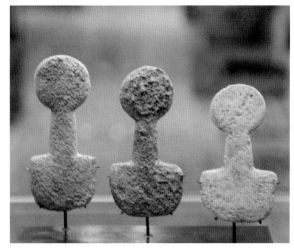

사진15. 그로타-펠로스의 스키마틱 삽형. 루브르박물관

키마틱형은 극도로 간소화한 인체 묘사기법을 보여준다.

그로타-펠로스 유형의 양손은 가슴에 한 줄로 모은다. 스키마틱에는 얼굴과 다리가 없다. 스키마틱 바이올린형은 긴 목에 가운데가 잘록한 몸체만 남긴다. 스키마틱 삽형은 자루 달린 삽 모양으로 긴 목과 사각형 몸체가 전부다. 키클라데스 조각은 주술적 성격의 여신을 나타낸 것으로 보인다.

남성 키클라데스 조각을 전시 중인 곳은 오직 아테네 키클라데스박물관과 에게해 산토리니 선사박물관, 낙소스 고고학박물관뿐이다. 남근이 우람하지 않고 소박하다.

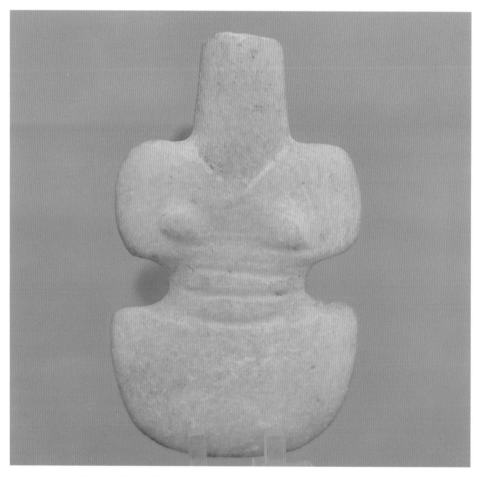

사진16. 그로타-펠로스의 바이올린형. 신체 각 부위가 새겨져 있다. 낙소스 고고학박물관

사진17. 남성 조각. 그로타-펠로스의 플라스티라스 유형. 산토리니 선사 박물관

사진18. 남성조각. 낙소스 고고학 박물관

케로스
-시로스 누드

케로스-시로스(Keros-Syros) 유형은 케로스섬과 시로스섬에서 처음 출토돼 붙은 이름이다. 케로스는 낙소스와 산토리니 사이, 시로스는 미코노스 서쪽에 위치한다. 시기적인 흐름으로 치면 키클라데스 2기다. 기원전 2000년대 중반이다. 케로스-시로스 유형은 ① 캅살라(Kapsala), ② 스페도스(Spedos), ③ 도카티스마타(Dokathismata), ④ 칼란드리아니(Chalandriani)로 나뉜다.

① 캅살라형은 얼굴이 타원 형태다. 두 팔은 가슴에서 위아래 2줄로 묘사된다. 1줄로 만나는 그로타-펠로스의 플라스티라스형과 차이다. 다리는 마치 스쿼트 하

사진1. 케로스-시로스의 캅살라 유형. 기원전 2800년. 아테네 고고학박물관

사진2. 케로스-시로스의 칸살라 유형. 루브르박물관

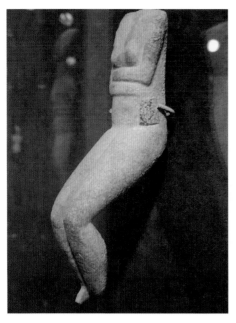

사진3. 케로스-시로스의 캅살라 유형. 키클라데스박물관

사진4. 케로스-시로스의 캅살라 유형. 대영박물관

듯이 반쯤 구부린다. ② 스페도스형은 키클라데스 조각 가운데 가장 많다. 머리는 사다리꼴, 직사각형이다. ③도카티스마타형은 역삼각형 몸체다. 그만큼 어깨가 넓다. ④칼란드리아니형은 얼굴이나 몸체의 역삼각형 형태가 더욱 두드러진다. 아울러 ①캅살라-②스페도스-③도카티스마타-④칼란드리아니로 갈수록 구체적 인체묘사가 생략되는 간소화(스키마틱화) 양상을 띤다.

임신한 키클라데스 조각은 아테네 키클라데스박물관과 덴마크 코펜하겐 국

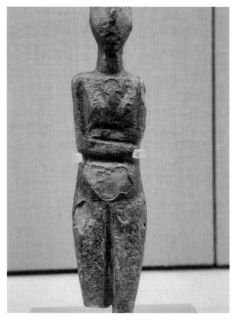

사진5. 케로스-시로스의 캅살라 유형. 산토리니 선사박물관

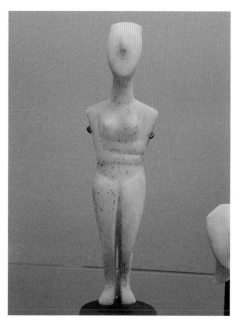

사진6. 케로스-시로스의 스페도스 유형. 기원전 2700~기원전 2300년. 코펜하겐 국립박물관

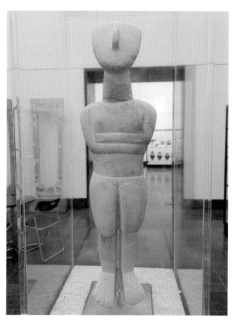

사진7. 케로스-시로스의 스페도스 유형. 기원전 2600~기원전 2400년. 뮌헨 고미술품박물관

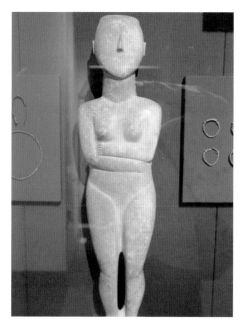

사진8. 케로스-시로스의 스페도스 유형. 대영박물관

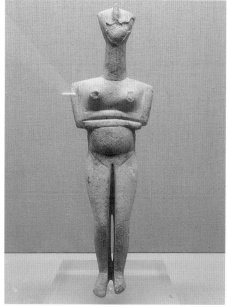

사진9. 케로스-시로스의 스페도스 유형. 산토리니 선사 박물관

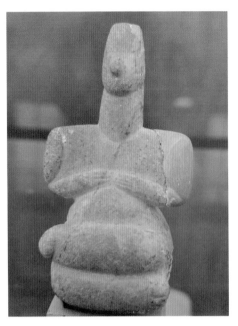

사진10. 키클라데스 좌상1. 낙소스 고고학 박물관　　**사진11.** 키클라데스 좌상2. 낙소스 고고학 박물관

사진12. 키클라데스 좌상3. 낙소스 고고학 박물관　　**사진13.** 키클라데스 좌상4. 낙소스 고고학 박물관

립박물관에서 볼 수 있다. 임신을 강조하기 위해 지나치게 배를 부풀리던 구석기나 신석기 초기 비너스와 다르다. 적정한 수준의 사실적 묘사가 눈길을 끈다.

 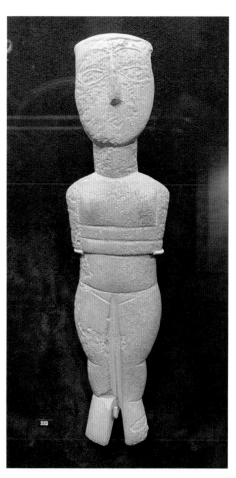

사진14. 케로스-시로스의 스페도스 유형. 루브르박물관 **사진15**. 케로스-시로스의 스페도스 유형. 키클라데스 박물관

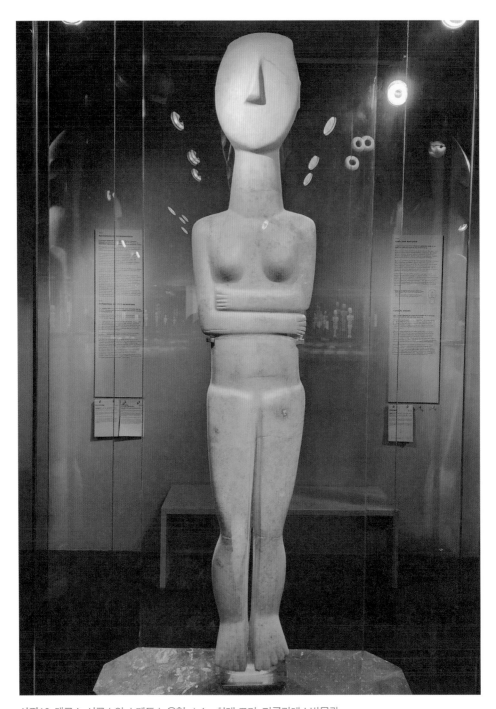

사진16. 케로스-시로스의 스페도스 유형. 1.4m 최대 크기. 키클라데스박물관

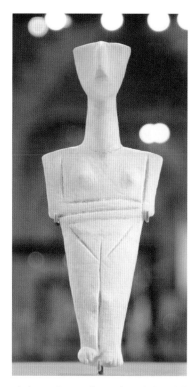

사진17. 케로스-시로스의 도카티스마타
유형. 루브르박물관

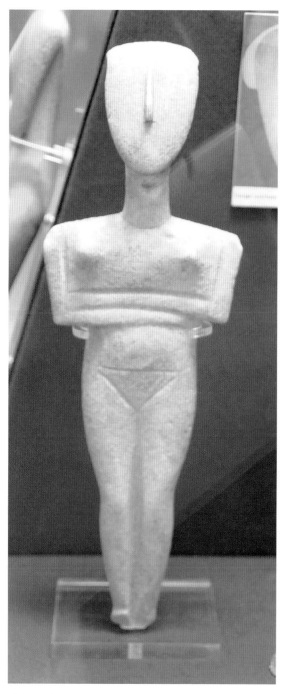

사진18. 케로스-시로스의 도카티스마타 유형. 대영박물관

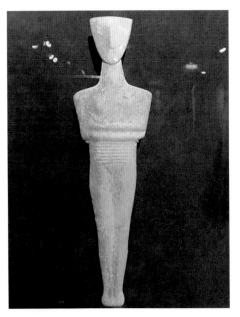

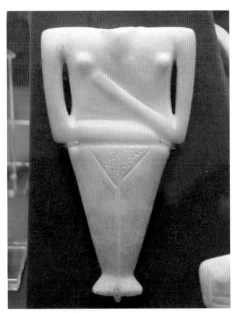

사진19. 케로스-시로스의 도카티스마타 유형. 키클라데스박물관

사진20. 케로스-시로스의 칼란드리아니 유형. 대영박물관

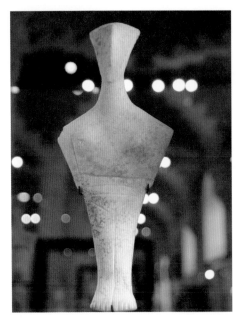

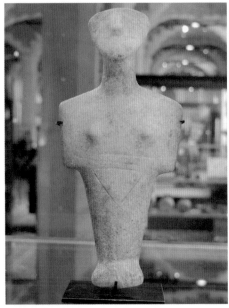

사진21. 케로스-시로스의 칼란드리아니 유형. 루브르박물관

사진22. 케로스-시로스의 칼란드리아니 유형. 루브르박물관

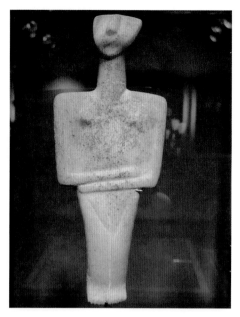

사진23. 케로스-시로스의 칼란드리아니 유형. 키클라데스박물관

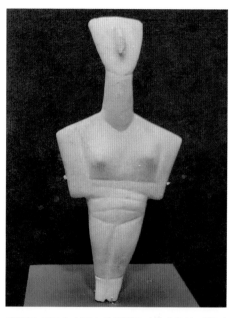

사진24. 케로스-시로스의 칼란드리아니 유형. 키클라데스박물관

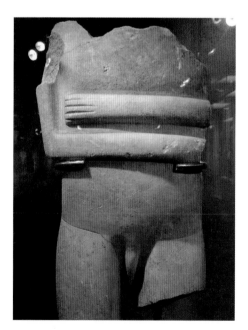

사진25. 남성 조각. 케로스-시로스의 스페도스 유형. 아테네 키클라데스박물관

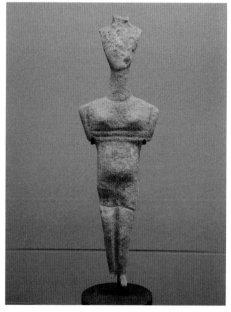

사진26. 임신 조각. 케로스-시로스의 스페도스 유형. 기원전 2600~기원전 2300년. 코펜하겐 국립박물관

산토리니의
여성 중심 예술 세계

에게해의 낭만, 산토리니섬으로 가보자. 화산지형의 기암괴석 검은색 현무암, 푸른 하늘, 넘실대는 검푸른 바닷물, 여기에 흰색 건물이 빚어내는 강렬한 색대비가 황홀경을 안긴다. 산토리니 중심지 피라 시가지 한복판의 선사 박물관은 미노아 프레

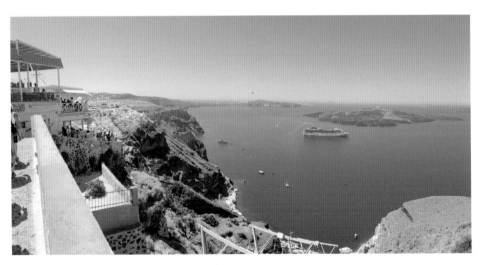

사진1. 산토리니 전경

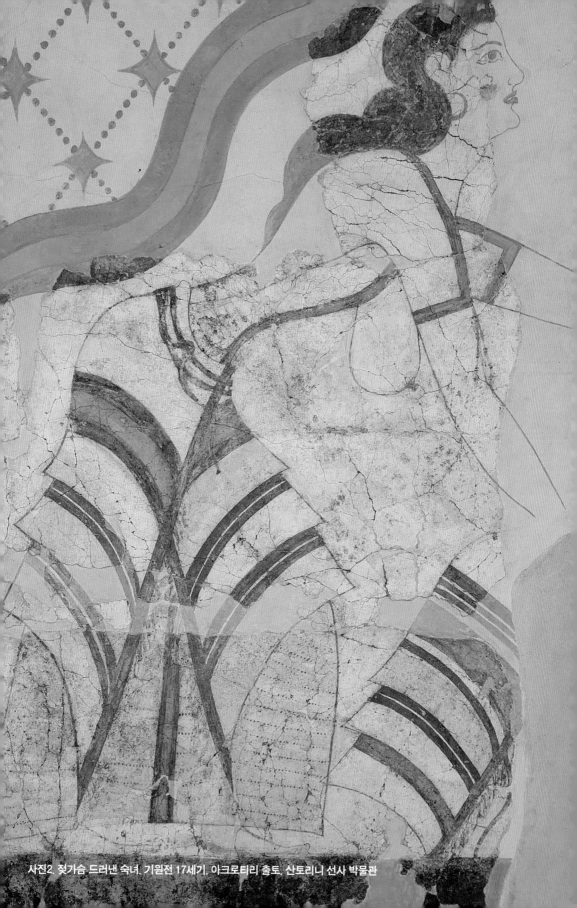

사진2. 젖가슴 드러낸 숙녀, 기원전 17세기, 아크로티리 출토, 산토리니 선사 박물관

사진3. 여신(관) 전경. 기원전 17세기. 아크로티리 출토. 산토리니 선사 박물관

사진4. 여신(관) 상반신. 목에 크로쿠스 꽃술, 머리에 올리브 가지를 꽂은 모습. 기원전 17세기. 아크로티리 출토. 산토리니 선사 박물관

스코 예술의 진수를 보여준다. 산토리니 섬 맨 남쪽에 자리한 아크로티리에서 걷어온 프레스코는 자연과 인물, 특히 여신 묘사에서 현란한 아름다움 그 자체다. 프레스코 보존상태가 매우 뛰어나다. 산토리니 화산 폭발 당시 화산재와 진흙에 그대로 묻혔다가 발굴돼 손상을 덜 입은 덕분이다.

산토리니 프레스코 그림 기법은 다음과 같다. 돌로 건물 벽체를 세우고, 표면에 황토와 짚을 엮어 덧붙인다. 여기에 회반죽(Plaster)을 두껍게 바르고, 그 위에 회반죽을 이번에는 얇게 바른다. 회반죽이 마르기 전 노끈이나 뾰족한 도구로 긁어 밑그림을 그린다. 이어 젖은 상태에서 천연염료로 그림을 그려 말린다. 이렇게 완성된 프레스코는 내구성이 뛰어나다. 기원전 17세기 이런 기법으로 그린 산토리니 여신(혹은 여신관)과 여성들이 탐방객에게 어서 오라 미소를 보낸다. 3차원의 입체감 없이 2차원 평면 표현에 그친 점은 아쉽지만, 3700년 전 예술세계를 평가절하할 이유가 되지 않는다.

흰 피부에 울긋불긋한 화장은 강력한 색채감에다 화려함을 최대치로 끌어올린다. 다양한 장신구를 걸치고, 찼으며 달았다. 여기에 현란한 디자인과 찬란한 색상의 옷은 여성들을 인간계에서 선계로 이끈다. 고귀함과 풍요로움, 아름다움이 넘쳐흐른다.

산토리니 프레스코에서 중심은 여신(관)과 여성들이다. 키클라데스기 여성 누드를 기초로 한 조각의 세계를 계승하며 여신(관)과 여성 중심 예술세계를 이어간 거다. 아크로티리 유적 숙녀의 집

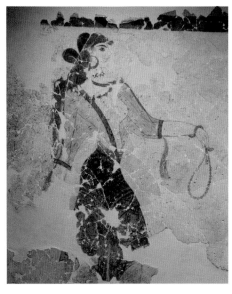

사진5. 산토리니 여성. 화려한 디자인의 옷을 입은 모습. 기원전 17세기. 아크로티리 출토. 산토리니 선사 박물관

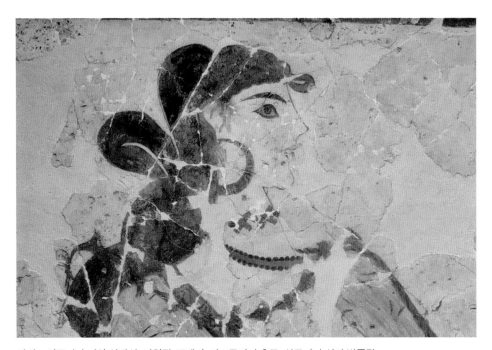

사진6. 산토리니 여성 상반신. 기원전 17세기. 아크로티리 출토. 산토리니 선사 박물관

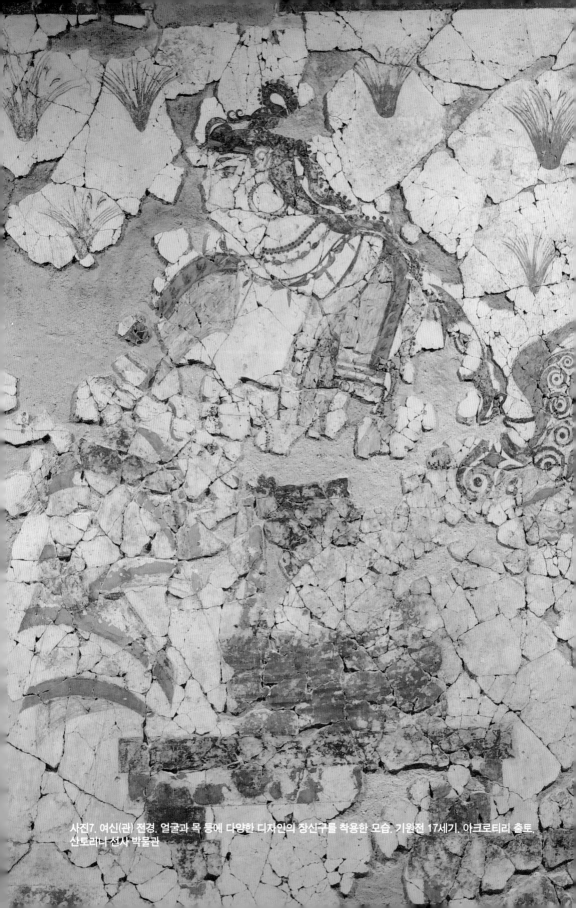

사진7. 여신(관) 전경. 얼굴과 목 등에 다양한 디자인의 장신구를 착용한 모습. 기원전 17세기, 아크로티리 출토, 산토리니 선사 박물관

에서 출토한 프레스코에서 여성은 희고 풍만한 젖가슴에 선홍색 젖꼭지까지 드러낸다. 남성은 생선을 들고 가는 정도의 부수적 역할에 그친다. 산토리니 프레스코에서 또 하나의 특징은 여성들이 크로쿠스 꽃술을 따거나 여신(관)의 목에도 크로쿠스 꽃술을 매단다. 크로쿠스 꽃술은 향신료 사프란의 재료다. 사프란은 금에 맞먹을 만큼 비싼 향신료다. 신이나 신전에 향신료 봉헌은 오늘날 제전이나 의식에서 향을 피우는 풍습으로 맥을 잇는다.

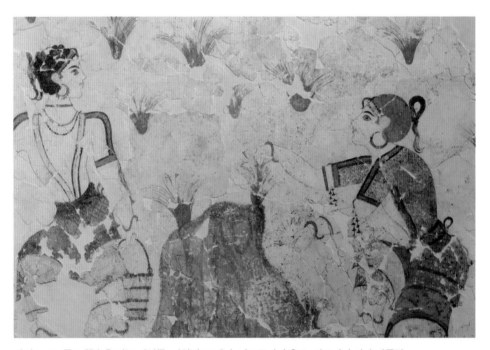

사진8. 크로쿠스 꽃술을 따는 여성들. 기원전 17세기. 아크로티리 출토. 산토리니 선사 박물관

크레타의
파리지엔(Parisienne)

미노아 문명의 중심지 크레타로 가보자. 오리엔트의 이집트, 메소포타미아, 페니키아 문화가 서진해 바다를 건너 에게해로 올 때 제일 먼저 크레타에서 닻을 내린다. 크레타섬과 산토리니섬의 미노아 문명이라는 말은 어떻게 나왔을까? 1900년부터 크노소스 궁전 발굴을 시작한 영국의 고고학자 아더 에반스 경이 만든 조어다. 제우스의 아들 미노스(Minos)왕에서 미노아 문명(Minoan Civilization) 이름을 따왔다. 신화를 보면 이렇다. 제우스가 페니키아 공주 에우로파(Europa)의 미모를 탐해 황소로 변장한 뒤, 페니키아 티레에 나타난다. 멋진 황소에 호기심을 느낀 에우로파가 소에 접근해서 만져보려는 순간. 제우스는 에우로파를 둘러업고 바다를 건너 서쪽으로 간다.

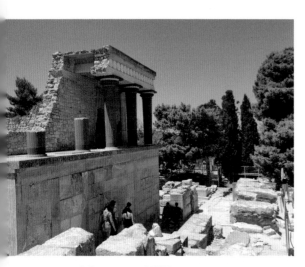

사진1. 크노소스 북쪽문

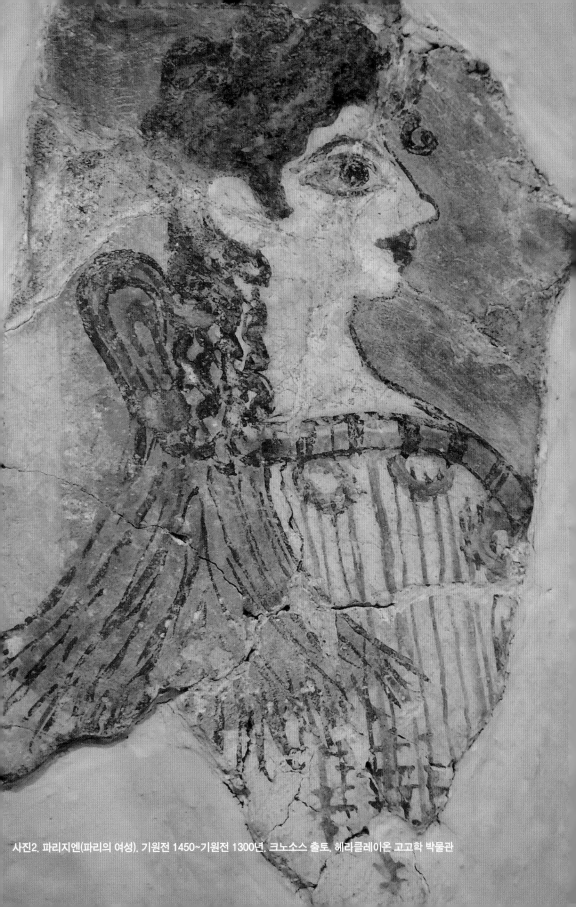

사진2. 파리지엔(파리의 여성), 기원전 1450~기원전 1300년, 크노소스 출토, 헤라클레이온 고고학 박물관

크레타섬에 내려 신접살림을 차린다. 아들 3명이 태어난다. 큰아들이 미노스다. 미노스는 훗날 신의 아들임을 입증하면서 크레타의 왕위에 오른다. 이런 신화 내용은 동방의 페니키아 문화가 서쪽 에게해 크레타에 전파된 것을 은유적으로 담아낸다. 페니키아 공주 에우로파에서 유럽(Europe) 이름도 나왔다. 아울러, 문명의 척도, 문자도 마찬가지다. 그리스 문자는 페니키아 문자

사진3. 크노소스 여성. 기원전 1650~기원전 1500년. 크노소스 출토. 헤라클레이온 고고학 박물관

를 살짝 바꾼 거다. 그리스 문자는 크레타와 에게해에서 시작돼 그리스 본토로 옮겨

사진4. 크노소스 여성들. 기원전 1650~기원전 1500년. 크노소스 출토. 헤라클레이온 고고학 박물관

간다. 기원전 26세기부터 화려하게 꽃핀 이집트 프레스코 예술은 크레타로 와서 기원전 17세기 절정에 오른다. 대표작은 크노소스 궁정 프레스코다.

크노소스 유적지에서 보는 프레스코는 복원품이다. 진품은 시내 헤라클레이온 고고학 박물관으로 옮겨 났다. 크노소스 궁정 프레스코는 산토리니 프레스코처럼 원형이 잘 남아있지는 않다. 순식간에 화산재와 진흙에 뒤덮인 산토리니와 달리 크레타 크노소스 궁정 프레스코는 파괴와 오랜 기간 쇠락으로 훼손된 탓이다.

세밀한 복원작업으로 되살아난 크노소스 궁전 프레스코 가운데 단연 시선을 사로잡는 작품은「파리지엔(Parisienne, 파리의 여성)」. 지금 당장 파리 샹젤리제 거리에 나타나도 전혀 어색하지 않을 만큼 세련된 화장과 장신구, 무엇보다 아름다운 미모를 선보인다. 발굴 당시 에반스 경이 감탄하며「파리지엔」이라는 이름을 붙였다.「파리지엔」이외에도 흰 피부에 뚜렷한 이목구비, 풍성한 머리숱을 가진 미모의 크노소스 여성 프레스코가 탐방객에게 행복한 상상을 안긴다. 산토리니 프레스코와 함께 미노아 사회의 여신, 여성 중심 문화가 잘 읽힌다.

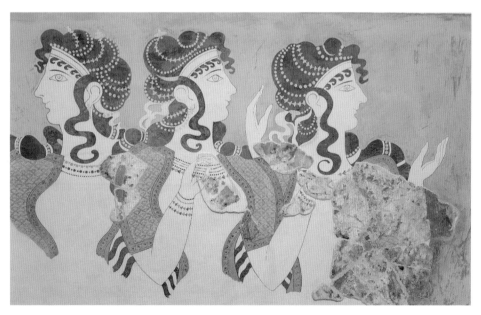

사진5. 푸른 배경의 여성들. 기원전 1600~기원전 1450년. 크노소스 출토. 헤라클레이온 고고학 박물관

관능적 여신 강림과
뱀을 휘감은 여신

여신 프레스코에서 이제 여신 조각의 세계로 눈길을 돌린다. 헤라클레이온 고고학 박물관은 미노아 문명이 낳은 조각 예술의 보고(寶庫)다. 크레타섬의 중심 유적 크노소스를 비롯해 크레타 각지의 미노아 유적지에 출토한 조각과 금세공품이 즐비하다. 크레타 장인들이 뛰어난 금세공술로 주옥같은 유물을 남긴 덕분이다. 금반지에 당시 종교문화를 들여다볼 수 있는 내용을 음각으로 새겼다. 핵심 모티프는 여신이다. 문자를 동반하지 않아 정확한 내용을 확인하기는 어렵지만, 그림만으로도 충분히 여신숭배 문화가 들여다보인다. 미노아인들이 금반지에 새기고자 했던 내용은 여신의 「에피퍼니(Epiphany, 출현)」이다. 하늘에서 여신이 내려오는 여신 강림. 헤라클레이온 고고학 박물관에 전시 중인 미노아 시대 금반지 4개를 통해 미노아 시각예술 수준과 여신 중심 사회상을 들여다보자.

먼저 1번째 반지. 작은 공간이지만, 3단계로 나눠 묘사한 여신 출현 구도가 분명하게 눈에 잡힌다. ①작은 몸집의 여신이 공중에서 날아와 ② 축성(祝聖) 뿔이 달린 성역소 위에 앉았다가 ③해마(海馬) 머리 형태의 뱃머리를 지닌 배를 향해 간다. 남녀 숭배자는 성스러운 나무, 즉 성수(聖樹)를 흔들며 여신 출현, 강림을 열광적으로 반긴

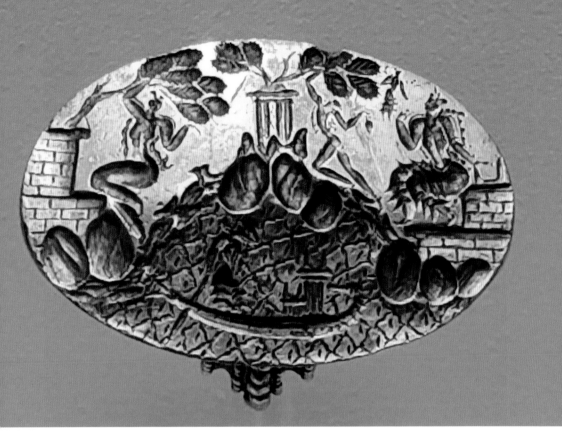

사진1. 반지1. 여신 출현. 기원전 1450~기원전 1400년. 크노소스 출토. 헤라클레이온 고고학 박물관

다. 여신은 하늘과 땅과 바다라는 3개의 공간, 우주를 지배하는 이미지로 비친다.

2번째 반지를 보자. 여신이 가운데 앉았다. 오른쪽에 열정적 여성 숭배자가 성수(聖樹)를 흔들며 나무숭배(tree worship)에 빠져든다. 왼쪽에서는 숭배자가 성스러운 돌을 껴안고 기도를 올린다.

3번째 반지를 보자. 왼쪽 위 하늘에서 여신이 내려온다. 땅 위 꽃밭에서는 4명의 여신관들이 팔을 들어 올린다. 팔을 들어 올리는 자세는 여신 출현을 반기는 열광적인 환영, 혹은 기도라고 박물관 측은 풀어준다.

4번째 반지에서는 여신이 왼쪽에 앉았다. 연단 위에서 기도하는 남성과 대화를 나눈다. 주변에는 새들이 난다. 새는 신의 사자다. 새가 나는 것은 신이 출현하는 것을

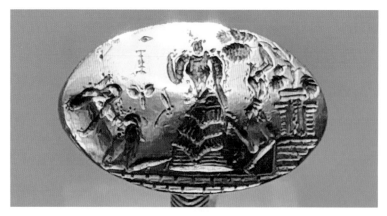

사진2. 반지2. 여신(여신관). 나무, 돌 숭배. 기원전 1700~기원전 1450년. 아르카네스 출토. 헤라클레이온 고고학 박물관

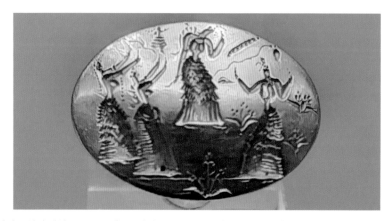

사진3. 반지3. 신전 의식. 크노소스 출토. 기원전 1500~기원전 1450년. 헤라클레이온 고고학 박물관

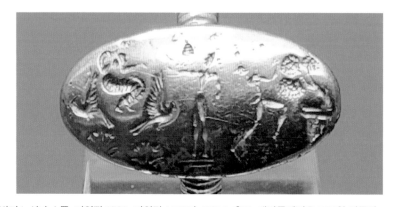

사진4. 반지4. 신과 소통. 기원전 1500~기원전 1450년. 포로스 출토. 헤라클레이온 고고학 박물관

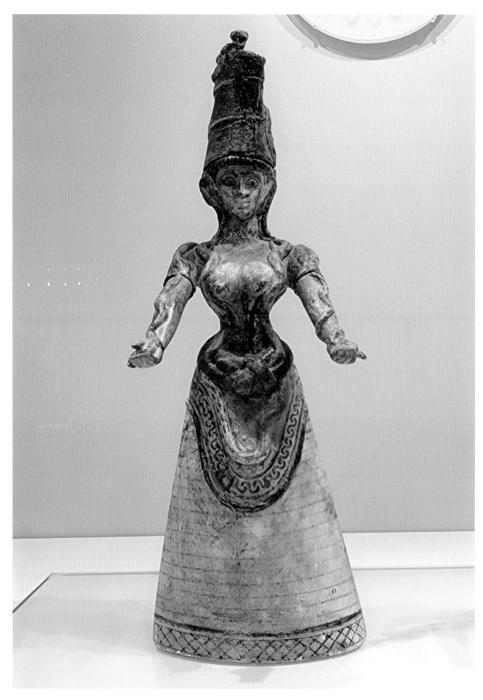

사진5. 뱀을 몸에 휘감은 여신 전신상. 기원전 1650~기원전 1550년. 크노소스 출토. 헤라클레이온 고고학 박물관

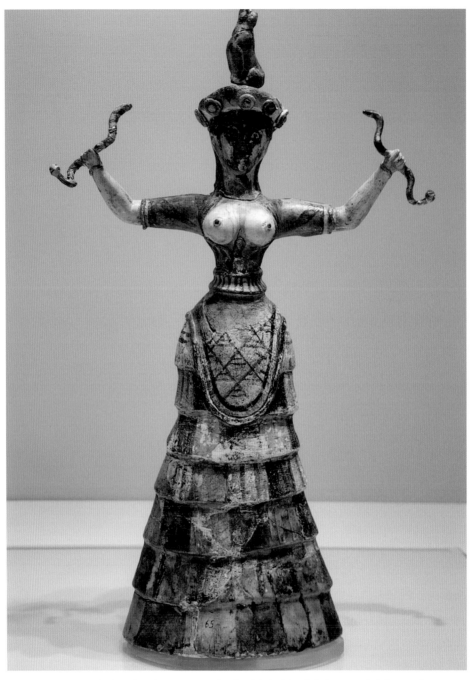

사진6. 뱀을 든 여신 전신상. 양손에 뱀을 들고 고양이를 머리에 얹음. 기원전 1650~기원전 1550년. 크노소스 출토. 헤라클레이온 고고학 박물관

상징하는 환유법적 표현이다. 오른쪽에는 숭배자가 나무를 흔든다. 나무 숭배, 신에 대한 복종이다. 가운데 작은 크기로 여신 강림을 보여준다. 여신과 여신관들은 모두 상반신을 벗었다. 유방은 풍만하고, 허리는 잘록해 관능적이다.

가슴을 드러낸 세밀한 묘사의 여신 조각 2점을 더 들여다본다. 크노소스에서 출토해 헤라클레이온 고고학 박물관에 전시 중인 2개의 청동 조각. 육감적인 면모가 물씬 풍긴다. 박물관 측은 여신들의 화려한 의상과 몸에 꽉 끼는 상체 옷은 관능적인 몸매의 에로틱 면모라기보다는 여성의 생식력을 강조하는 것이라고 풀이한다. 특기할 것은 몸에 뱀이 칭칭 감겼다. 또 손에 뱀을 들었다. 박물관 측은 뱀이 지하세계를 상징하기 때문에 뱀을 든 여성은 저승은 물론 야생 생태계를 지배하는 여신이라고 해석한다. 자연을 지배하는 절대자의 이미지다.

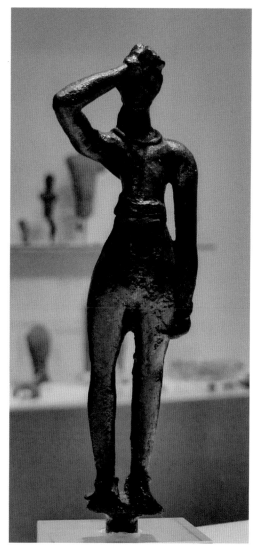

사진7. 남성 숭배자. 크레타 출토. 기원전 1600~기원전 1450년. 헤라클레이온 고고학 박물관

머리에 얹은 고양이 역시 마찬가지다. 고양이는 야행성이다. 고양잇과 동물은 밤의 최고 포식자다. 어둠의 세계를 다스린다. 이 고양이를 애완동물처럼 길들인 모습은 자연의 지배자임을 말해 준다.

황금반지 속
여신의 관능적 누드

　미노아기 에게해의 화려한 해양문화 주역. 여신을 숭배하고 여신관 위주의 신앙체계를 가졌던 미노아 세계의 산토리니와 크레타가 무너진다. 공격자는 대륙의 그리스 본토에서 배를 타고 바다를 온 미케네 세력. 기원전 1450년경 크노소스를 비롯해 크레타의 미노아 문명지들이 파괴된다. 산토리니도 마찬가지다.

　미노아 사회를 붕괴시킨 미케네 문명의 주력 도시는 그리스 본토 펠로폰네소스 반도의 미케네다. 트로이를 발굴한 하인리히 슐레이만이 1876년 발굴한 미케네로 가보자. 산악지대 암벽 위에 높게 쌓은 성벽과 사자가 포효

사진1. 미케네 사자문

하는 성문을 보는 순간 강력한 힘이 느껴진다. 왜 미노아 사회가 굴복당했는지 의문이 풀린다. 산토리니 아크로티리 유적지나 크레타의 크노소스, 말리아, 파이스토스 등에서 볼 수 없는 군사적 목적의 성벽과 성문이다.

미케네는 군사적으로 미노아를 정복했지만, 미노아의 선진문화와 예술을 그대로 받아들인다. 미케네, 티린스 같은 미케네 문명권 도시 건물도 미노아처럼

사진2. 미케네 여성. 신전 축제 행렬에 참여하는 여성이 손에 백합을 들었다. 기원전 13세기, 미케네 원형 무덤 옆 성역소 출토. 아테네 고고학박물관

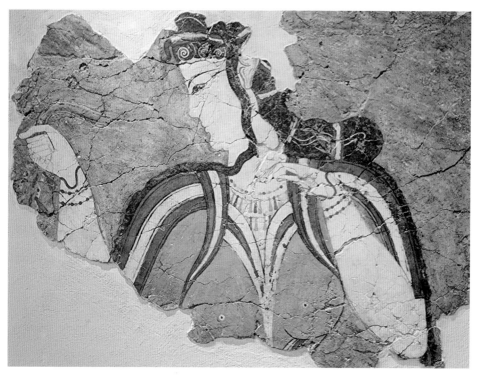

사진3. 미케네 여신. 행렬 참가자들로 받은 선물 목걸이 등을 손에 들고 있는 여신 모습. 기원전 13세기, 미케네 원형 무덤 옆 성역소 출토. 아테네 고고학박물관

사진4. 여신 얼굴. 흰 피부, 헤어 스타일이 미노아풍이다. 기원전 13세기. 미케네 원형 무덤 옆 성역소 출토. 아테네 고고학박물관

사진5. 여신 목걸이와 장식품. 기원전 13세기. 미케네 원형 무덤 옆 성역소 출토. 아테네 고고학박물관

사진6. 미케네 여성 의상. 신전 행렬에 참여중인 여성. 화려한 색상과 디자인의 옷과 풍성한 헤어스타일은 미노아풍. 티린스 궁전 출토. 기원전 14~기원전 13세기. 아테네 고고학박물관

사진7. 미케네 여성 얼굴. 신전 행렬에 참여중인 여성. 티린스 궁전 출토. 기원전 14~기원전 13세기. 아테네 고고학박물관

프레스코 그림으로 화려함을 뽐낸다. 미케네 문명 프레스코는 아테네 고고학박물관에서 탐방객을 기다린다. 산토리니처럼 대작은 아니지만, 미노아풍 여신과 신전 행사에 참석중인 여성 프레스코 여러 점이 미케네의 전설을 길어 올린다. 전투적 분위기가 강하던 미케네 사회에서도 화려한 차림의 아름다운 여성들이 거리를 활보하며 밝은 분위기를 조성했을 것으로 보인다.

미케네 성 사자문을 지나면 오른쪽으로 원형 무덤이 나타난다. 하인리히 슐레이만은 이 원형 무덤에서 1876년 수많은 황금유물을 찾아냈다. 그중 여신 관련 황금유

사진8. 미케네 여성. 미노아풍 미인도. 기원전 13세기. 미케네 출토. 미케네박물관

물을 살펴보자. 아테네 고고학박물관에 소장된 황금유물의 핵심은 여신과 새다. 여신 머리 위에 새가 날거나 앉았다. 앞서 미노아의 황금 반지에서 여신이 강림할 때 그 징표로 새가 등장하는 모습을 살펴봤다. 미노아의 여신과 새라는 신앙 요소가 미케네 사회로 전파된 것으로 보인다. 미케네 유물들 제작연대는 기원

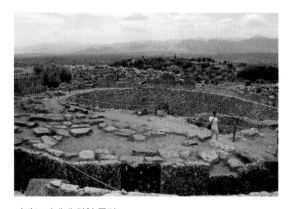

사진9. 미케네 원형 무덤

사진10. 여신. 머리에 큼직한 새가 앉았다. 누드 여신의 여성 상징이 잘 보인다. 기원전 16세기. 미케네 원형무덤 출토. 아테네 고고학박물관

사진11. 여신. 머리는 물론 양손에도 새가 한 마리씩 앉았다. 여성 상징이 잘 드러난다. 기원전 16세기. 미케네 원형무덤 출토. 아테네 고고학박물관

사진12. 여신. 미노아풍 주름치마에 젖가슴이 드러난다. 기원전 16세기. 미케네 원형무덤 출토. 아테네 고고학박물관

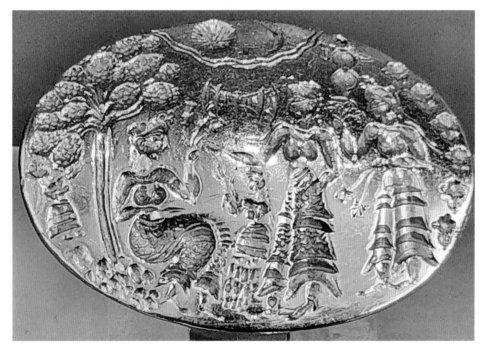

사진13. 반지. 왼쪽 나무 아래 여신이 앉고, 그 앞에 여성들이 공물을 바친다. 미노아 풍이다. 기원전 15세기. 미케네 원형무덤 출토. 아테네 고고학박물관

사진14. 여신. 상아 재질. 기원전 15~기원전 14세기. 미케네 출토. 아테네 고고학박물관

전 16세기. 미노아 사회 붕괴는 기원전 15세기다. 결국 미노아 사회와 평화적으로 교류하며 문물을 주고받던 미케네 사회가 훗날 미노아 사회를 침략해 멸망시켰다는 가설이 가능하다. 미케네 황금유물의 또 하나 특징은 여신 누드다. 여성 상징이 적나라하게 드러난다. 미노아 여신에서 여성상징을 완전히 드러낸 누드는 아직 발굴되지 않는다.

미케네 황금 반지도 눈여겨볼 만하다. 미노아에서 수입했거나 미노아의 영향을 받아 자체 제작한 것으로 보인다. 반지에 묘사된 내용을 구체적으로 들여다보자. 왼쪽 성스러운 나무 아래 여신은 치마를 입고, 상반신은 벗은 상태다. 젖가슴이 풍만하게 드러난다. 여신의 머리에는 크로쿠스 꽃술이 꽂혔다. 왼손에 백합을 쥐었다. 여신 앞에 작은 여성이 공물을 들

사진15. 여신 커플과 어린이. 기원전 15~기원전 14세기. 미케네 출토. 아테네 고고학박물관

었다. 그 뒤로 주름치마 입은 여성 2명이 서서 공물을 바친다. 앞쪽 여성은 손에 양날 도끼 라브리스, 맨 오른쪽 여성은 손에 꽃을 쥔 모습이다. 미노아 기법을 받아들인 결과다. 관능적인 몸매를 지닌 상아 재질의 여신 조각들도 미케네 무덤에서 출토돼 당시 사회상을 전해준다. 미케네는 비록 유물은 적지만, 미노아보다 누드 표현에서 더 과감했던 면모다.

솟대와 함께 하는
화려한 치장의 여신관

크레타 헤라클레이온 고고학 박물관으로 다시 가보자. 크레타 하기아 트리아다에서 출토된 기원전 1370~기원전 1300년 사이 유물이다. 미케네 세력이 미노아 사회를 평정한 뒤, 제작된 거다. 직사각형의 석회석 석관 양면에 프레스코 그림이 가득하다. 장례의식을 다뤘다. 그림을 꼼꼼히 뜯어 보자. 1면은 2부분으로 나뉜다. 오른쪽 무덤 앞에 망자의 영혼이 서 있고, 남자들이 공물을 바친다. 왼쪽에서는 여신관이 커다란 크라테르에 포도주를 붓는 리베이션 의식을 치른다. 뒤에는 모자 쓴 여신관이 포도주를 들고 뒤따른다. 특기할 것은 여신관들 앞 기둥. 위에 신성

사진1. 석관 1면 전경. 하기아 트리아다 출토. 기원전 1370~기원전 1300년. 헤라클레이온 고고학 박물관

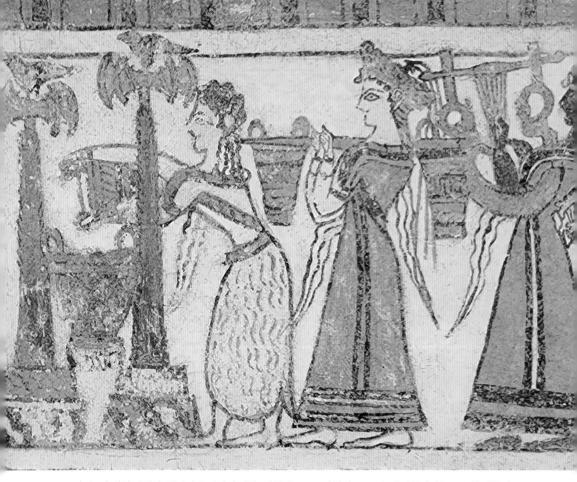

사진2. 솟대와 여신관. 하기아 트리아다 석관. 기원전 1370~기원전 1300년. 헤라클레이온 고고학 박물관

사진3. 석관 2면 전경. 하기아 트리아다. 기원전 1370~기원전 1300년. 헤라클레이온 고고학 박물관

한 양날 도끼 라브리스가 놓였다. 그 위에 새가 앉았다. 솟대다. 새는 신의 강림을 뜻하는 환유법적 비유다. 신의 뜻을 전하러 온 새들 앞에서 여신관이 포도주를 바치며 망자의 명복을 빈다. 2명의 여신관 뒤에는 남성이 리라처럼 생긴 현악기의 줄을 튕긴다. 음악은 신전 의식에서 빼놓을 수 없다.

2면 그림을 보자. 희생 동물이 제단 위

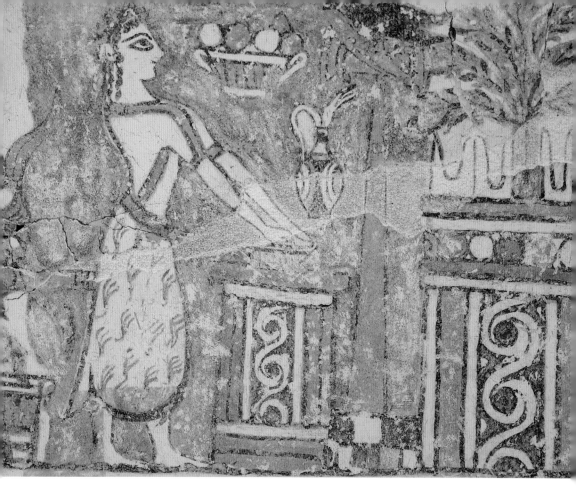

사진4. 여신관 봉헌. 하기아 트리아다 석관. 기원전 1370~기원전 1300년. 헤라클레이온 고고학 박물관

사진5. 제단과 희생제물. 하기야 트리아다 석관. 기원전 1370~기원전 1300년. 헤라클레이온 고고학 박물관

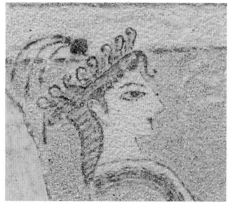

사진6. 여신관 얼굴. 하기아 트리아다 석관. 기원전 1370~기원전 1300년. 헤라클레이온 고고학 박물관

에 꽁꽁 묶였다. 오른쪽 제단 위에 물병이 놓였다. 여신관은 과일 바구니를 바친다. 봉헌의식. 앞에는 신성한 축성 뿔 장식을 올린 성역소(신전)다. 여신관과 신전 사이에 기둥이 높이 섰다. 기둥 위 장식은 라브리스와 새다. 새와 여신관, 여신의 관계가 잘 읽힌다. 여신관들 옷차림이 화려하다. 얼굴은 한결같이 똑 부러지게 예쁘다. 미노아 시기부터 이어지는 한결같은 묘사다.

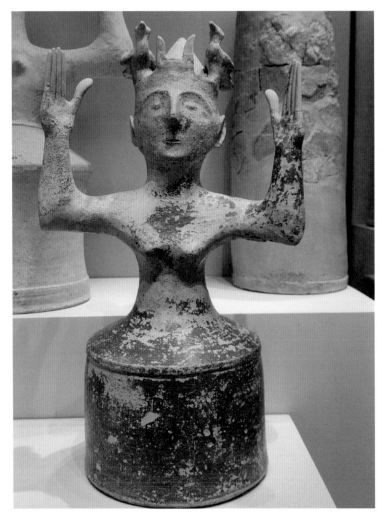

사진7. 여신관 도기. 머리 위에 새가 앉았다. 크노소스 근처 출토. 기원전 1370~기원전 1100년. 헤라클레이온 고고학 박물관

실물 크기 남성 누드의
첫 등장

아테네 고고학박물관으로 가보자. 우
리가 이해하고 있는 실물 크기 남성이나
여성 누드 조각이 처음 등장해 어떻게 진
화했는지 알려 줄 조각들이 반갑게 맞아
준다.

먼저 그리스 역사를 잠깐 살펴보자. 미
케네 문명이 한창이던 기원전 1200년경
해양민족(Sea Peoples)이라는 정체불명
의 무력 집단이 나타난다. 미케네 사회는
파괴됐고, 400여 년의 세월이 흐른다. 그
리스 역사에서 암흑기(Dark Age, 기원전 12
세기~기원전 9세기)다. 요즘은 다른 표현을
쓴다. 소량 출토되는 당시 유물에 기하학
무늬가 있어 기하학기(Geometric Period)

사진1. 우상. 봉헌물. 기원전 8세기. 테살리아 출토.
뮌헨 고미술품박물관

사진2. 남성. 델포이 고고학 박물관

라 부른다.

　기원전 8세기가 되면 그리스 역사에 새장이 열린다. 두 가지만 소개하면 먼저 그리스 문자의 등장이다. 앞선 미노아 시대와 미케네 시대에도 상형문자와 선문자를 썼다. 이를 벗어나 쉽고 간명한 그리스 알파벳을 만들었다. 페니키아 문자를 차용한 거다. 기원전 8세기 초 호메로스의 서사시 『일리아드』와 『오디세이』를 인류문화 유산으로 선보인 비결은 그리스 문자다. 둘째, 기원전 776년 1회 올림픽 개최. 지금도 4년마다 펼치는 지구촌 행사다. 이 새로운 시기는 아르카

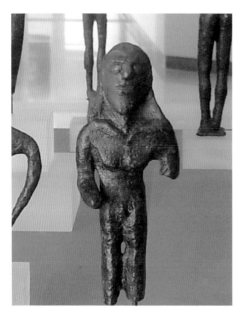
사진3. 우상. 봉헌물. 기원전 540년. 아테네 아고라 박물관

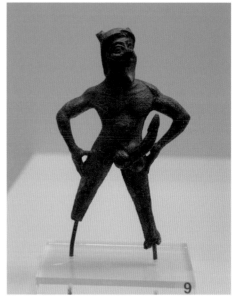
사진4. 실레노스. 기원전 6세기. 올림피아박물관

이크기(Archaic Period, 기원전 8세기~기원전 479년)다.

조각에도 새로운 장이 열린다. 미노아나 미케네 시대부터 만들던 작은 봉헌물 차원의 남근 조각 소품을 벗어나 전혀 새로운 차원의 조각이 얼굴을 내민다. 실물 크기 남성 누드, 쿠로스(Kuros, 청년)다. 기원전 600년경 처음 등장한 쿠로스는 점진적으로 진화하며 고전기(Classic Period, 기원전 479~기원전 331년)에 완벽한 인체 예술 조각으로 이어진다.

기원전 6세기 쿠로스 조각의 진화과정을 아테네 고고학박물관 전시 유물로 살펴보자. 처음 등장한 쿠로스는 인체 실물보다 조금 크다. 똑바로 서서 정면을 응시하고, 왼발을 앞으로 내디디며 걷는 자세다. 각지고 떡 벌어진 어깨는 지나치게 넓다. 허리는 비정상적으로 잘록하다. 전체 골격과 근육, 자세가 자연스럽지 않다. 얼굴의 눈은 아몬드형으로 그리스인의 일반적인 모습과 다르다. 옅은 미소를 머금지만, 표

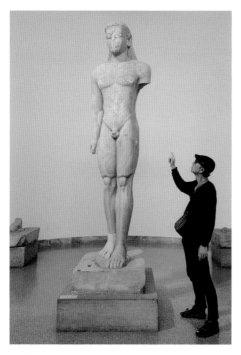

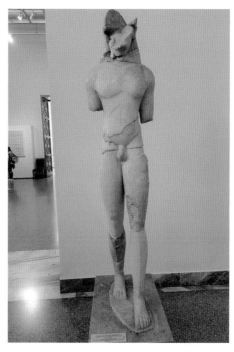

사진5. 쿠로스1. 그리스 조각사 첫 실물 크기 남성조각. 아테네 고고학박물관

사진6. 쿠로스2. 기원전 580년. 아테네 고고학박물관

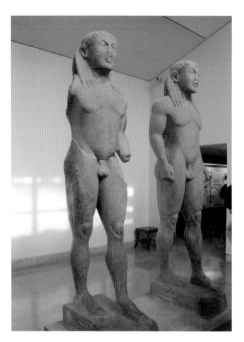

사진7. 쿠로스3. 기원전 6세기 중반. 델포이 고고학
박물관

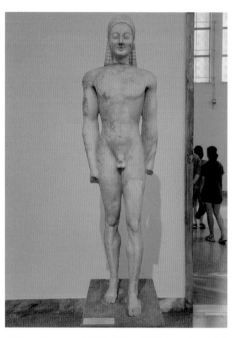

사진8. 쿠로스4. 기원전 560~기원전 550년. 아테네
고고학박물관

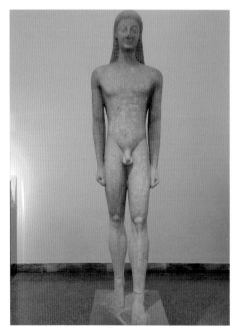

사진9. 쿠로스5. 기원전 550년. 아테네 고고학박물관

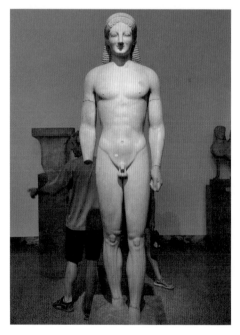

사진10. 쿠로스6. 기원전 540~기원전 530년. 아테네
고고학박물관

정은 다소 어색하다.

이후 100여 년의 시간이 흐르면서 쿠로스는 점점 더 실제 모습에 가까워진다. 인체 해부를 통해 얻은 지식으로 자연스러운 골격과 근육을 다듬었다. 이목구비도 그리스인의 얼굴에 부합하는 방향으로 바뀐다. 표정도 자연스러워진다. 백문이 불여일견. 쿠로스의 120년 동안의 진화과정을 유물 사진으로 살펴보자. 변화과정이 쉽게 머리로 들어온다.

사진11. 쿠로스7. 기원전 530년. 아테네 고고학박물관

사진12. 쿠로스8. 기원전 510~기원전 500년. 아테네 고고학박물관

사진13. 쿠로스9. 기원전 490년. 아테네 고고학박물관

실물 크기 여성 조각
'코레'

여성 실물 크기 누드도 있어야 하지 않은가? 그렇지 않다. 키클라데스기-미노아기-미케네기를 거치면서 꾸준히 등장하던 여성 누드, 즉 누드 여신은 감쪽같이 사라진다. 누드 쿠로스에 대응해 등장한 인체 실물 크기 조각은 옷을 입은 여성 조각 코레(Kore, 여성)다.

아테네 고고학박물관의 코레는 쿠로스에 비해 상대적으로 양이 적다. 보존상태도 양호하지 않다. 하지만, 코레의 등장 시기는 쿠로스보다 조금 앞선다. 기원전 7세기 중반 나타난다. 조각도 코레의 경우 입상과 좌상 2가지다. 먼저 입상부터 보자. 아테네 고고학박물관에 전시 중인 가장 오래된 코레는 기원전 650년경 델로스 제작품이다. 쿠로스보다 50여 년 이르다. 아테네 북방 보이오티아에서 출토된 코레 역시 기원전 7세기 중반으로 추정된다. 아테네 고고학박물관의 코레 2점은 쿠로스처럼 차렷 자세로 정면을 바라 본다.

보존상태가 완벽한 코레는 파리 루브르박물관에서 기다린다. 일명「옥세르 부인(Dame d'Auxerre)」. 크레타 엘레우테르네에서 출토된 기원전 640~기원전 620년 작품이다. 오른손을 가슴까지 올렸다. 나머지 묘사는 아테네 고고학박물관의 코레 2점과

사진1. 코레1. 기원전 650년. 델로스 출토. 아테네 고고학박물관

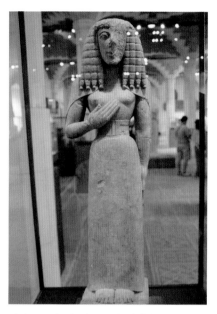

사진2. 코레2. 옥세르 부인. 기원전 640~기원전 620년. 크레타 출토. 루브르박물관

사진3. 코레3. 기원전 7세기. 보이오티아 출토. 아테네 고고학박물관

사진4. 코레 좌상1. 기원전 630년. 펠로폰네소스 반도 트리폴리스 출토. 아테네 고고학박물관

비슷하다. 풍성한 가발 머리를 어깨까지 늘어트린다. 발등까지 내려오는 긴 원피스를 입는다. 허리에는 폭이 넓은 벨트를 찬다. 잘록해진 허리가 돋보인다. 옷이 꽉 끼기 때문에 젖가슴 윤곽이 잘 드러난다. 풍만하다. 전체적으로 얼굴이나 신체의 비례 균형이 맞지 않는다. 골격도 자연스럽지 않다. 눈은 쿠로스와 다르다. 아몬드형이 아니라 동그랗고 크다.

아테네 고고학박물관에 전시 중인 기원전 630년경 코레 좌상을 보자. 양손을 가지런히 무릎 위에 올려놓았다. 이를 제외하면 의상이나 헤어스타일은 입상과 닮았다. 하지만, 기원전 6세기로 접어들면서 의상에 변화가 생긴다. 꽉 끼는 원피스를 벗는다. 그리스 여성들이 입는 느슨하게 주름진 숄 형식의 원피스 페플로스(Peplos) 차림으로 바뀐다. 하지만, 얼굴 윤곽 등을 알기는 어렵다. 훼손 정도가 심하다. 아르카이크기 실제 여성들 얼굴은 어떤 모습이었을까? 미노아나 미케네기 프레스코에 나오는 여신이나 여신관들처럼 미인일까? 아르카이크기 여성을 묘사한 그림들을 미코노스 고고학 박물관과 아테네 고고학박물관에서 보자. 흰 피부에 금발, 야무지고 당찬 이미지의 미인도다. 미노아-미케네-아르카이크를 계승하며 이어지는 전통이다.

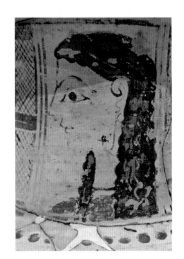

사진5. 코레 좌상2. 기원전 600~기원전 580년. 밀레토스 출토. 대영박물관

사진6. 코레 좌상3. 기원전 560~기원전 550년. 밀레토스 출토. 대영박물관

사진7. 파로스 섬 여인1. B.C7~B.C6 세기 도자기 그림. 미코노스 고고학 박물관

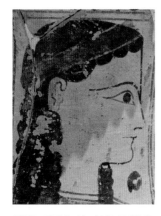 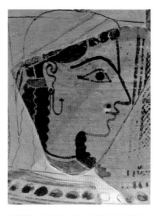 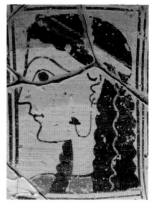

사진8. 파로스 섬 여인2. B.C7-B.
C6세기 도자기 그림. 미코노스 고
고학 박물관

사진9. 파로스 섬 여인3. B.C7-B.
C6세기 도자기 그림. 미코노스 고
고학 박물관

사진10. 파로스 섬 여인4. B.C7-B.
C6세기 도자기 그림. 미코노스 고
고학 박물관

사진11. 여성 프레스코2. 종교행렬 참여. 시키온 출토. 기원전 6세기. 아테네 고고학박물관

그리스 조각의 기원,
이집트

 왜 그리스 조각 쿠로스는 아몬드형 눈에 그리스인과 생김이 달랐을까? 대영박물관 그리스 전시실로 가보자. 키클라데스 제도 조각들부터 시작해 미노아와 미케네 시대 황금유물을 본 뒤 방향을 오른쪽으로 틀면 아르카이크기 조각과 도자기 전시공간이 나온다. 조각 앞으로 다가가면 의아하다는 생각이 든다. 그리스 전시실인데 이집트 조각이 전시돼 있기 때문이다. 의문은 곧 풀린다. 이집트 조각과 그리스 조각을 나란히 세웠다. 둘을 물끄러미 바라보면 이내 둘이 하나라는 결론에 이른다. 왼발을 앞으로 내딛는 동작. 손을 내리고 곧게 서 정면을 응시하는 자세. 넓은 어깨, 부자연스러운 골격과 근육. 왼쪽 이집트 조각은 기원전 630년경, 오른쪽 그리스 쿠로스는 기원전 570년경 유물이다. 이집트 조각이 그리스 아르카이크기 조각의 원형임을 말해준다. 그러니 초기 쿠로스 생김에 이집트적 요소가 스몄다. 마치 그리스 조각이 인도로 전파돼 초기 아폴론의 외형을 가진 간다라 불상이 빚어진 것과 같은 맥락이다.

 여성 조각도 마찬가지다. 앞서 살펴본 이집트 여성 조각으로 돌아가 보자. 인류 역사상 처음으로 이름을 걸고 등장한 여성 조각은 이집트 3왕조 때 여성「네사」다. 기원전 27세기 초다. 루브르에 있는 이 조각과 역시 루브르에 있는 그리스 아르카이크

사진1. 이집트 조각과 그리스 쿠로스. 이집트 조각은 기원전 630년, 그리스 쿠로스는 기원전 570년. 대영박물관

기 기원전 7세기 코레 「옥세르 부인」을 보면 2천년 세월을 넘어 하나로 겹친다. 그리스 코레 조각의 원형도 이집트 조각이었다. 기원전 7세기 동지중해에서 어떤 일이 일어난 것일까?

튀르키예 남부 카리아 지방에 살던 그리스인들이 무역 혹은 해적질을 위해 이집트 나일강 하구로 들어간다. 기원전 7세기 중반이다. 당시 이집트는 리비아와 흑인 출신 왕조 통치시대와 신아시리아 지배기를 마치고 자주적인 국가를 세우려던 참이다. 독자적인 군사력이 필요했던 이집트 26왕조 프삼티크 1세는 기원전 630년경 그리스

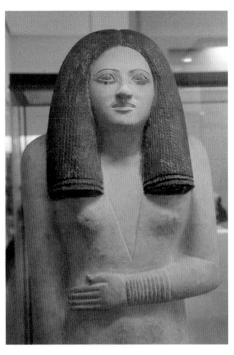

사진2. 넨크헤프카. 이집트 6왕조 기원전 2200년. 대영박물관

사진3. 네사. 이집트 3왕조 기원전 2700~기원전 2620년. 루브르박물관

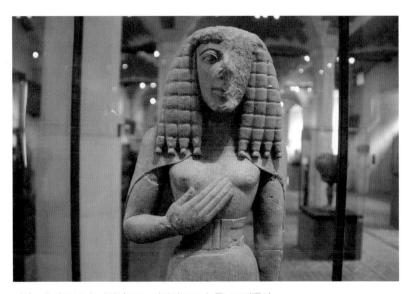

사진4. 옥세르 부인. 기원전 640~기원전 620년. 루브르박물관

사진5. 레지 공주 좌상. 이집트 3왕조 기원전 27세기. 사카라 출토. 토리노 이집트 박물관

사진6. 코레 좌상. 기원전 630년. 트리폴리스 출토. 아테네 고고학박물관

인들을 용병으로 쓴다. 나일강 하구에 살도록 땅도 내준다. 나일강 하구 지방 나우크라티스는 그리스인이나 다양한 국적을 가진 사람들이 살던 국제도시로 커졌다. 이후 크게 늘어난 그리스인과 그리스 용병을 위해 파라오 아마시스(재위 기원전 570~기원전 526년)는 나우크라티스를 그리스인 단독도시로 만들어준다. 이집트에 그리스 타운이 형성된 거다. 당나라 시대 산동 지방의 신라인 거주지 신라방처럼 말이다. 이집트에 들어온 그리스인들은 이집트의 석조건축이나 조각, 프레스코 그림, 학문 등을 배운다. 그리스인들은 배운 지 1세기 만에 이를 기반으로 창의성을 가미해 인류 역사상 독보적인 시각 예술품을 빚어낸 거다. 그 세계로 들어가 보자.

티라노마키아와
숨고미 3대 작가

나폴리가 참 좋은 이유는? 물가가 싸다. 호텔비도, 맛난 피자나 스파게티도. 물론 주옥같은 로마 유물의 보고 나폴리 고고학박물관은 화룡점정이다. 폼페이 유적은 로마 문명의 하드웨어. 나폴리 고고학박물관 소장 유물은 로마 문명의 소프트웨어. 나폴리 고고학박물관에서 조각 변천사와 관련해 주목해 볼 작품이 기다린다. 「티라노마키아(Tyrannomachia, 참주참살)」. 공룡 이름이 아니다. 작품은 1개인데 인물은 2명이다. 「하르모디오스」와 「아리스토게이톤」. 어찌 된 영문인지 그 사연 속으로 들어간다.

기원전 514년 참주 정치에 신음하던 아

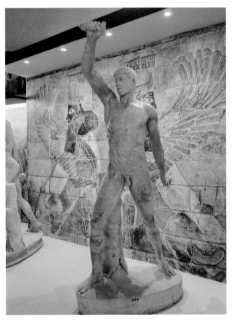

사진1. 하르모디오스. 기원전 470년. 크리티오스와 네시오테스 청동 원작. 기원전 2세기 대리석 복제. 최초 원작은 기원전 509년 안테노르 청동작. 나폴리 국립 고고학 박물관

테네. 참주 히피아스의 막내 동생 헤게시스트라토스가 치정(癡情)사건에 휘말린다. 동성애가 흠이 아니던 당시 헤게시스트라토스가 하르모디오스라는 늠름한 젊은이를 가슴에 품는다. 연정(戀情)을 토로했지만, 퇴짜를 맞자 복수극을 펼친다. 하르모디오스의 흉을 보며 다닌 것. 아테네 수호신 아테나를 기리는 판아테나이아 제전에서 하르모디오스의 여동생이 행진하는 것을 막은 건 해코지다. 하르모디오스는 당시 동성애 파트너이던 아리스토게이톤과 모의해 민주혁명을 꿈꾼다. 참주 히피아스와 헤게시스트라토스 등 참주 일가를 참살하자는 모의다. 헤게시스트라토스의 형 히파르코스를 죽이는 데 성공했지만, 하르모디오스도 그 자리에서 죽는다. 아리스토게이톤은 붙잡혀

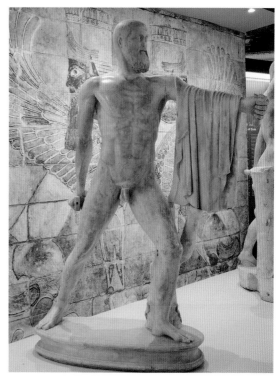

사진2. 아리스토게이톤. 기원전 470년. 크리티오스와 네시오테스 청동 원작. 기원전 2세기 대리석 복제. 최초 원작은 기원전 509년 안테노르 청동작. 나폴리 국립 고고학 박물관

고문 속에 숱한 거짓 공모자 이름을 대고 저승으로 떠난다. 참주 히피아스는 폭군으로 변해 복수의 칼날을 휘두른다. 민주주의 지도자 클레이스테네스는 스파르타 클레오메네스 왕의 군사 도움을 얻어 혁명을 성공시킨다. 민주주의의 회복이다.

아테네 시민들은 민주혁명의 기폭제가 된 하르모디오스와 아리스토게이톤을 기념해 기원전 509년 「티라노마키아(참주참살)」 청동 조각을 세운다. 조각가 안테노르가 맡았다. 이 청동 조각을 기원전 480년 2차 페르시아 전쟁 때 페르시아가 징발해 수사로 가져간다. 150년 뒤 알렉산더가 페르시아를 멸망시키면서 조각을 되찾아 온다. 하지만 이는 나중 일이고 기원전 479년 2차 페르시아 전쟁을 승리로 일군 아테네 시민들은 페르시아에 빼앗긴 청동 조각을 다시 만들기로 뜻을 모은다. 새 청동 조각 제

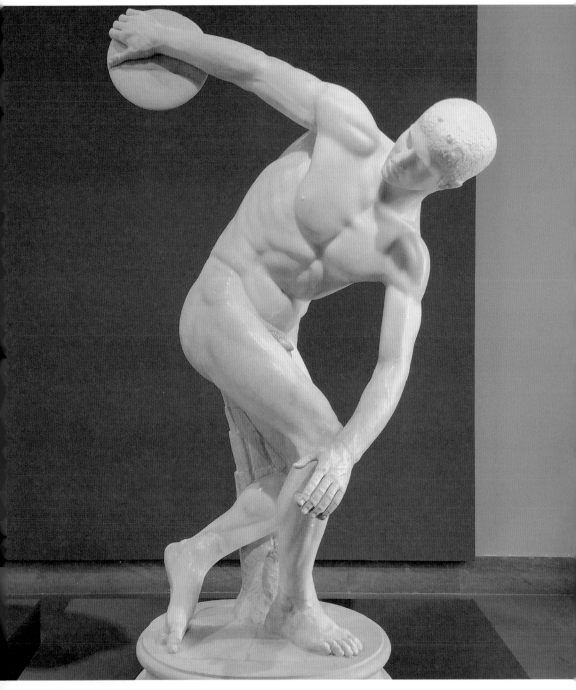

사진3. 디스코볼로스. 기원전 5세기 미론 청동 원작. 로마 복제품. 로마 팔라조 마시모 박물관

작을 기원전 470년 조각가 크리티오스와 네시오테스에게 맡긴다. 이를 기원전 2세기 로마시대 대리석으로 재제작한 것이 오늘날 나폴리 고고학 박물관에서 보는 작품이다. 이제 고전기(기원전 479~기원전 331년)로 막 들어선 상황. 넓은 어깨 등 아르카이크기의 경향이 남았다. 그럼에도 나머지 신체 부위 라인이 상당히 유연해지고 자연스러워지면서 고전기 남성 누드 전성기를 알린다.

사진4. 디스코볼로스 얼굴. 숭고미를 상징한다. 기원전 5세기 미론 청동 원작. 로마 복제품. 로마 팔라조 마시모 박물관

「티라노마키아(참주참살)」 작품이 열어젖힌 고전기 조각 예술은 고전기 3인방의 손으로 활짝 꽃핀다. 고전기 예술은 어떤 배경 아래 만개한 것일까? 기원전 480년 아테네 앞바다 살라미스 해전 승리, 기원전 479년 아테네 북방 플라타이아 육상전투 승리. 궤멸적인 피해를 본 페르시아가 퇴각하면서 아테네 전성시대가 열린다. 무엇보다 페르시아 재침을 대비해 결성한 델로스 동맹의 금고를 델로스에서 아테네로 옮기면서 경제적으로도 넉넉해진다. 돈은 문화를 부른다. 그리스 문명권의 많은 학자와 예술가들이 아테네로 몰려든다. 기원전 479년 이후 아테네는 민주정치, 학문, 문학, 연극, 조형 예술 등 전 분야에서 당대 지구촌 다른 사회와 비교조차 할 수 없을 정도로 월등한 성과를 낸다. 현대 민주정치와 학예의 원류는 이렇게 싹을 틔운다.

이탈리아 수도 로마의 팔라조 마시모 박물관으로 가서 고전기 3인방 가운데 미론을 살펴본다. 그리스 조각 예술인데 왜 이탈리아로 가서 봐야 할까? 그리스 고전기 조각들은 이미 2500년 전 것으로 남은 게 거의 없다. 대신, 로마가 지중해 패권 국가로 등장한 이래 특히 2세기 하드리아누스 황제 때 그리스문화예술 열풍으로 고전기 조각 복제 붐이 인다. 그 1800여 년 전 복제품들이 오늘날 다수 발굴되는 거다. 무엇보다 당대 고전기 그리스 조각은 대부분 청동이다. 그러니 훗날 이를 녹여 다른데 사

용하고 만다. 로마 시대 복제품은 대리석. 그러니 녹여서 재활용할 수도 없고. 결국 땅에 묻혔다 되살아 난다.

로마 팔라조 마시모 박물관의 「디스코볼로스(Discobolos, 원반 던지는 남자)」. 이를 빚은 예술가는 미론. 기원전 480년에서 기원전 445년 사이 활약한 조각가다. 청동 조각에 뛰어난 재능을 보인 미론은 고전기 양식이라는 조각의 새 지평을 연 인물로 칭송받는다. 무엇이 고전기 양식인가? 「디스코볼로스」를 보자. 올림픽 경기에서 원반을 가장 멀리 던지기 위해 있는 힘을 다하는 순간. 몸은 가장 역동적이다. 온몸의 뼈와 근육이 긴장하며 가장 극적으로 작동하는 순간, 얼굴 표정은? 사력을 다해 고통스럽게 힘을 쏟아붓는 모습이어야 사실적이다. 그런데, 「디스코볼로스」 얼굴은 무표정. 몸은 가장 동(動)적인 순간에 얼굴은 가장 정(靜)적이다. 역설의 아름다움. 인간의 육체가 고통의 절정에 올랐음에도 그 감정을 얼굴에 표출하지 않고, 내적으로 승화시키는 정신력. 고결한 정신승리다. 숭고미(崇高美), 고전기 조각의 특징이다.

사진5. 파르테논 신전. 아테네

사진6. 파르테논 신전 모형과 조각 배치. 아테네 아크로폴리스 박물관

고전기 조각 3인방 가운데 2번째 페이디아스를 보러 아테네 아크로폴리스의 파르테논 신전으로 올라가자. 전 세계 그리스 문화를 경험해 보고 싶은 사람들에게 영원한 로망, 파르테논 신전이 처음 모습을 드러낸 것은 기원전 6세기. 그러나, 기원전 480

년 2차 페르시아 전쟁 때 페르시아가 불
태운다. 기원전 448년 아테네와 페르시
아간 칼리아스 화약이 성립되고, 평화
를 얻은 아테네인들이 수호여신 아테나
에게 감사의 표시로 이듬해 기원전 447
년 재건 공사에 들어간다. 9년만인 기원
전 438년 낙성식을 갖는다. 이때 ① 동서
박공(博栱, 페디먼트)에 동상(환조), ② 남북
대(大)프리즈(frieze)에 판아테나이아 행
렬(부조), ③ 동서 메토프, 소(小)프리즈에
부조를 페이디아스가 맡았다. 아쉽지만,
파르테논 신전에서는 신전이라는 뼈대
만 즉 하드웨어만 남았다. 조각은?

파르테논 신전에 페이디아스가 구현한
숭고미 조각들은 런던 대영박물관에서
기다린다. 1802년 영국의 이스탄불 대사
엘긴 경이 당시 오스만 튀르키에 정부에
힘을 써 영국으로 반출한 결과다. 1753
년 개관한 대영박물관은 파르테논 신전
페이디아스 조각 전시를 염두에 두고 19
세기 초 현재 건물을 새로 지어 지금까지
전 세계 탐방객들을 맞는다.

미론이 고전기 숭고미 양식을 창시했
다면 페이디아스는 완성자로 불린다. 특
히 페이디아스는 신상(神像) 제작에 뛰어
난 역량을 선보여 신상 제작의 대가로 꼽

사진7. 파르테논 아테나. 기원전 5세기 페이디아스
원작의 모작. 아테네 고고학박물관

사진8. 파르테논 아테나 얼굴. 기원전 5세기 페이디
아스 원작의 모작. 아테네 고고학박물관

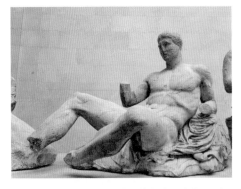

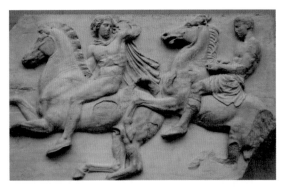

사진9. 디오니소스. 기원전 5세기 페이디아스. 파르테논 신전. 대영박물관

사진10. 기마 부조. 기원전 5세기 페이디아스. 파르테논 신전. 대영박물관

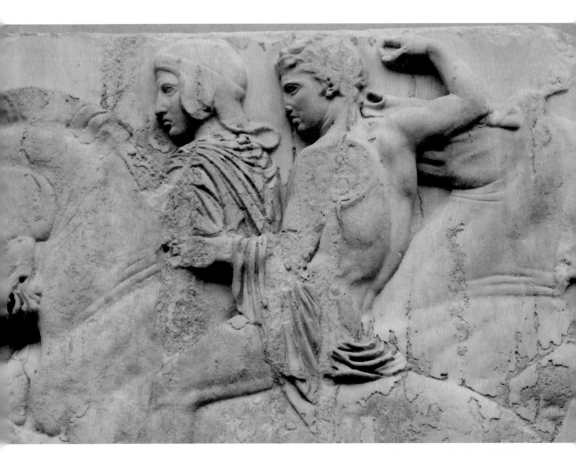

사진11. 기마 부조. 말의 동작은 역동적이지만, 기수는 무표정의 숭고미를 담아낸다. 기원전 5세기 페이디아스. 파르테논 신전. 대영박물관

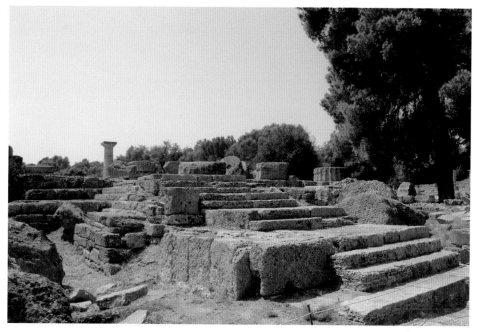

사진12. 제우스 신전. 올림피아.

사진13. 제우스 신전 서쪽 페디먼트 조각. 라피타이족
과 켄타우로스 싸움. 기원전 5세기. 올림피아박물관

사진14. 제우스 신상. 모형. 루브르박물관

사진15. 헤라클레스와 아테나. 고전기 숭고미 표정을 잘 보여준다. 페이디아스 조각. 올림피아 제우스 신전 기원전 460년. 루브르박물관

힌다. 파르테논 신전의 아테나 조각, 올림피아 제우스 신전의 제우스 조각도 페이디아스가 맡았다. 작품의 경향과 특성은 미론의 숭고미 그대로다. 육체적 격동을 인내와 해탈의 정신으로 승화시킨다. 육체를 극복하고 정신의 승리를 일군다. 대영박물관 파르테논 조각 등장인물들의 표정을 보면 고전기 숭고미가 잘 묻어난다.

수학 활용한 인체 미학과
'S'라인 조각

고전기 3인방 가운데 3번째 조각가 폴리클레이토스. 아테네 고고학박물관으로 가보자. 「디아두메노스(Diadumenos, 승리의 머리띠를 매는 남자)」. 고대 그리스에서는 올림픽이나 각종 체육경기에서 우승할 경우 승리의 여신 니케가 주는 띠를 머리에 맸다. 최고의 영예다. 고대 올림픽은 요즘처럼 금메달을 주지 않았다. 금전적인 보상이 없다. 물론 올림피아에서 경기를 끝내고 자국으로 돌아가면 포상금을 받는 경우가 많았다. 하지만, 대회 자체에서는 승리의 올리브관, 승리의 머리띠, 동상을 세워주는 게 전부다. 고대 아테네를 비롯한 그리스 청년들에게 최고의 영예다.

올림픽에서 우승하고 승리의 머리띠를 매는 남자. 혼신의 힘을 다해 격한 경기를 마치고 기진맥진한 상태에서 승리의 머리띠를 받아 매는 우승자. 기쁨으로 가득한 미소를 지어야 정상적이다. 영예를 거머쥔 승자의 환호와 기쁨은 보이지 않는다. 무표정이다. 지칠 대로 지친 몸, 승리의 환희, 힘들거나 지치거나, 즐겁거나 이런 감정을 내부적으로 녹여내고 외부적으로 드러내지 않는 고고한 정신. 폴리클레이토스는 「디아두메노스」에서 모든 감정을 극복한 차분한 정신 상태를 얼굴 표정에 담아낸다. 차가울 정도로 정제된 표정의 숭고한 정신력이 잘 묻어난다.

사진1. 디아두메노스 전신. 폴리클레이토스 원작. 기원전 450~기원전 425년. 로마 복제품. 아테네 고고학박물관

폴리클레이토스의 작품에서 또 하나 주목할 대목은 정신의 숭고미 외에 인체의 비율이다. 폴레클레이토스는 인체 비례를 고려해 조각을 빚었다. 얼굴을 신체의 7분의 1로 빚는 7등신 조각이다. 그는 이런 수학적 원리를 적용한 조각 원칙을 『카논(Canon)』이라는 책으로 펴냈다. 7등신 미학론의 결정판이 「디아두메노스」다. 물론 아테네 고고학박물관에서 보는 「디아두메노스」는 폴리클레이토스의

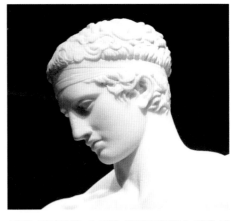

사진2. 디아두메노스 얼굴. 폴리클레이토스 원작. 기원전 450~기원전 425년. 로마 복제품. 아테네 고고학박물관

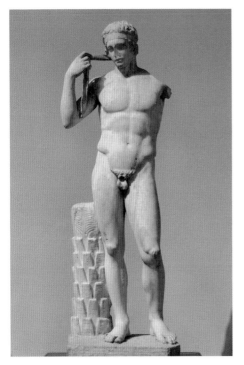

사진3. 디아두메노스. 폴리클레이토스 원작. 기원전 450~기원전 425년. 로마 복제품. 대영박물관

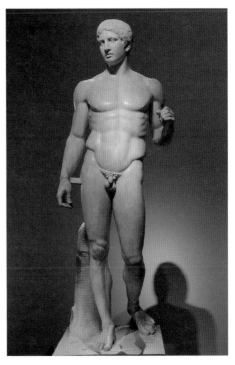

사진4. 도리포로스 전신. 폴리클레이토스 원작. 기원전 450~기원전 425년. 로마 복제품. 나폴리 국립 고고학 박물관

청동상을 로마 시대 대리석으로 복제한 작품이다. 폴리클레이토스가 빚은 또 다른 7 등신 조각은 「도리포로스(Doriphoros, 창을 든 남자)」다. 그리스 청동상은 남아 있지 않고 나폴리 국립박물관에서 로마시대 대리석 복제품을 만나볼 수 있다. 남자 육체의 아름 다움을 집대성하고, 여기에 차가운 이성의 인격까지 부여한 고전기 3인방 작가의 조 각 예술. 호모 사피엔스 남성 육체가 얼마나 매력적일 수 있는지, 여기에 정신의 아름 다움까지 담아 보여준 고전기 3인방 시각예술 철학에 고개가 절로 숙여진다.

고전기 후반인 기원전 4세기가 되면 조각의 흐름이 바뀐다. 이를 확인하러 그리스 펠로폰네소스 반도 올림피아로 가보자. 기원전 776년 제1회 올림픽이 열린 스타디온 유적 옆에 출토 유물을 전시하는 박물관이 아담하다. 헤르메스 조각이 탐방객을 부 드럽게 맞아준다. 탐방객은 왜 부드러운 느낌을 받을까? 이 조각을 빚은 작가는 프락 시텔레스다. 아테네 조각가로 기원전 4세기 최고의 명성을 누린 프락시텔레스는 알 렉산더를 위해서도 작품을 빚었다. 프락시텔레스의 작품 철학은 2가지. 먼저, 젊음. 기존의 제우스나 포세이돈 같은 늙은 이미지의 신이 아니라 아폴론, 헤르메스, 디오 니소스 같은 올림포스 2세대 젊은 신을 다룬다.

둘째, 숭고미 탈피와 우아미 창조. 엄숙한 이미지가 아니라 부드러운 이미지다. 우 아한 여성성을 강조하며 고안해 낸 장치가 곡선미(曲線美), 구체적으로 S-curve다. 요 즘 말 'S라인'은 2400년 전 고전기 프락시텔레스가 저작권을 갖는다. 아르카이크기 쿠로스 이후 지속되던 직선미의 인물상에서 활처럼 부드럽게 휜 S라인 분위기의 우 아한 조각을 빚은 거다. 올림피아박물관에서 헤르메스의 S라인을 보는 순간 웬지 모 를 부드러운 이미지에 매료된 거다. 고전기 전반기의 '숭고미'를 대신하는 고전기 후 반기 '우아미'다.

프락시텔레스와 함께 고전기 후반 우아미를 개척한 3인방의 나머지 2명은 스코파 스와 리시포스다. 리시포스의 경우, 새로운 인체 비례를 제안하는데, 바로 8등신이 다. 폴리클레이토스가 기원전 5세기 세웠던 7등신을 기원전 4세기 리시포스는 8등신 으로 진화시켰다. 이 8등신 미학이 2400년째 이어져 현대의 8등신 비율을 낳았다.

사진5. 올림피아 스타디온

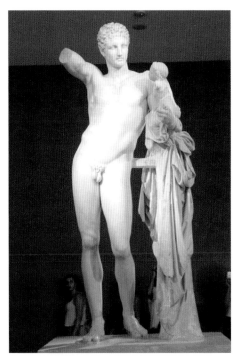

사진6. 헤르메스. 기원전 340~기원전 330년 프락시텔레스 원작. 로마 복제품. 올림피아박물관

사진7. 헤르메스. 프락시텔레스 원작 추정. 로마 복제품. 바티칸박물관

사진8. 아폴론. 로마시대 복제품. 로마
팔라조마시모 박물관

사진9. 아폴론. 로마시대 복제품. 루브
르박물관

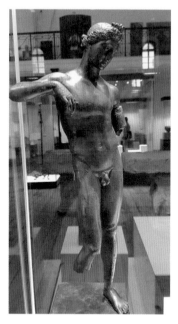

사진10. 아폴론. 로마시대 복제품. 소
피아 고고학박물관

사진11. 디오니소스. 로마시대 복제품.
비엔나 미술사박물관

사진12. 디오니소스. 로마시대 복제품. 아테네 고고학박물관

사진13. 프리기아 모자를 쓴 남자. 로마시대 복제품. 코펜하겐 글립토테크 박물관

그리스 고전기의
섬세한 여성 조각

이제 무대를 런던의 대영박물관으로 옮긴다. 의복을 갖춰 입은 여성 조각, 마치 살아 움직이는 듯 생생하고 섬세한 고전기 대리석 여성 조각의 세계를 살펴본다. 필자가 박물관에서 확인한 가장 오래된 고전기 실물 크기 여성 조각 원작은 기원전 460년 「페플로스 입은 여성」. 튀르키예 남부 리키아 지방의 크산토스 유적에서 출토한 거다. 머리 부분이 훼손돼 얼굴을 볼 수 없지만, 아마 고전기 숭고미 기법을 따라 근엄한 표정을 지었을 것이다.

올림피아박물관의 올림피아 제우스 신전 출토 「라피타이족 여성 강탈」은 기

사진1. 페플로스 입은 여성 기원전 460년 대영박물관

사진2. 라피타이족 여성 강탈. 기원전 457년. 켄타우로스가 겁탈하려 달려드는 장면. 올림피아 제우스 신전 서쪽 페디먼트. 올림피아박물관

원전 457년 작품이다. 올림피아의 제우스 신전이 완공된 해다. 켄타우로스가 욕정을 주체하지 못하고 라피타이족 여성을 겁탈하려는 순간을 담았다. 최고신 제우스 신전 페디먼트를 여성 겁탈 장면으로 장식했다는 사실에서 에로티시즘에 대한 고대 그리스인의 인식이 드러난다. 아테네 조각가 페이디아스 작품이다. 페이디아스가 빚어낸 여성 조각 원작들은

사진3. 환호하는 여성. 기원전 438년. 파르테논 신전 서쪽 페디먼트. 대영박물관

대영박물관에 여럿이다. 기원전 438년 완공한 파르테논 신전에서 수습해온 작품들이다. 하지만, 부조나 환조 모두 얼굴이 훼손돼 표정을 볼수 없는 아쉬움이 크다.

고전기 여성 조각 가운데 인상적으로 아름다운 작품 하나는 올림픽 제전의 현장 올림피아 제우스 신전 앞에 높이 세웠던 승리의 여신 「니케」다. 아테네가 기원전 421

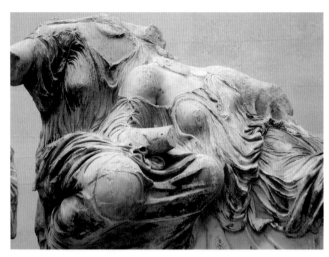

사진4. 행렬 여성. 기원전 438 년. 파르테논 신전 동쪽 페디먼트. 대영박물관

사진5. 아프로디테와 디오네. 기원전 438년. 파르테논 신전 동쪽 페디먼트. 대영박물관

년 스파르타와 펠로폰네소스 전쟁기간 전투 승리를 기념해 올림피아에 기증한 작품이다. 할키디키 출신 파에오니오스가 조각한 니케 여신의 옷차림과 날아오르는 듯한 동작에 마음 빼앗긴다. 조각 옆에서 한참을 떠나지 못할 만큼 흠뻑 빠져든다.

펠로폰네소스 반도 아르골리드 신전 페디먼트를 장식하던 기원전 400년 조각은 코펜하겐 글립토테크 박물관에서 만날 수 있다. 기원전 4세기로 넘어가면 튀르키에

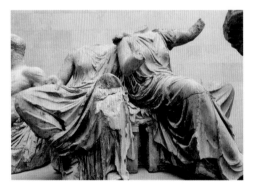

사진6. 데미테르와 페르세포네. 기원전 438년. 파르테논 신전 동쪽 페디먼트. 대영박물관

사진7. 판아테나이아 제전 참여 여성. 기원전 438년. 파르테논 신전 메토프. 대영박물관

남부 과거 리키아 영토의 크산토스 유적지 네레이드 기념물(기념 신전) 조각이 대영박물관을 빛낸다. 기원전 390~기원전 380년 사이 완성된 네레이드 3명의 모습은 마치 지금 살아서 움직이는 듯한 생생한 면모로 고전기 그리스 조각의 예술적 성취를 유감없이 보여준다.

튀르키에 남서부 보드룸(과거 할리카르나소스)에는 헬레니즘 시대 7대 불가사의 건축물의 하나인 마우솔레움이 자리한다. 지금은 무너져 터만 남았지만, 무덤 주인 마우솔로스와 부인 아르테미시아의 조각을 대영박물관에 옮겨 놨다. 기원전 350년 고전기 후반기 작품이다. 페르시아인 무덤이지만, 조각은 그리스인이 맡은 결과다. 의복을 갖춰 입었지만, 육감적인 몸매와 인체 라인에서 관능적인 아름다움이 압도적으로 뿜어져 나온다. 그리스인이 호모 사피엔스 동료 인류에게 선사한 위대한 선물이다.

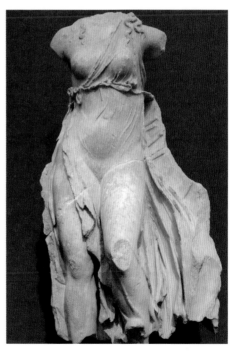

사진8. 니케. 기원전 421년. 올림피아 제우스 신전 앞. 아테네가 스파르타와 전투 승리 기념으로 올림피아에 기증. 할키디키 출신 파에오니오스 작품. 올림피아 박물관

사진9. 바람의 여신. 기원전 400년. 펠로폰네소스 반도 아르골리드 신전 페디먼트. 코펜하겐 글립토테크 박물관

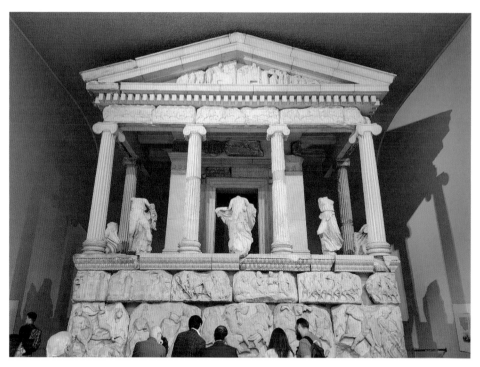

사진10. 네레이드 기념물. 기원전 390~기원전 380년. 크산토스. 대영박물관

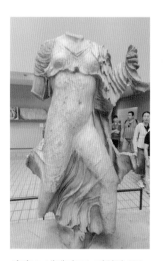

사진11. 네레이드1. 기원전 390~
기원전 380년. 크산토스. 대영박
물관

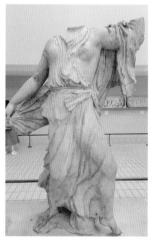

사진12. 네레이드2. 기원전 390~
기원전 380년. 크산토스. 대영박
물관

사진13. 네레이드3. 기원전 390~
기원전 380년. 크산토스. 대영박
물관

사진14. 마우솔레움 터. 튀르키에 보드룸

사진15. 아르테미시아. 페르시아 총독 마우솔로스의 여동생이자 부인. 기원전 350년. 대영박물관

인류 역사 최초의
실물크기 여성 누드
'크니도스 비너스'

크니도스(Knidos) 가는 길은 멀고도 가까웠다. 갈 때는 튀르키예 남부 해양 휴양도시 마르마리스에서 택시로 갔다. 3시간 가까이 걸렸다. 직선거리도 멀지만, 좁고 길게 뻗은 다차 반도의 산악길이 험해서 그렇다. 에게해를 향해 뻗은 다차 반도 끝지점이 고대 그리스 도시 크니도스다. 지금은 폐허 유적지만 남았을 뿐 사람이 살지는 않는다. 에게해 무인도 델로스섬과 같다. 델로스는 한때 에게해 노예무역의 중심지로 번영했지만, 지금은 유적만 남았다. 이렇게 먼길을 가깝다고 표현한 것은 올 때 중간지점 다차항에서 보드룸으로 가는 배를 탄 덕분이다. 2시간여 만에 튀르키예 남서부 역사관광의 중심지 보드룸에 닿았다.

크니도스 유적지 바로 앞 아담한 선착장에 여가용 요트들이 정박해 그림이 따로 없다. 매표소를 지나 입구로 들어서면 오른쪽에 고대 그리스 극장이 바다를 향해 관중석을 내보인다. 고대 그리스 시절 해가 뉘엿뉘엿 지며 석양이 물들 무렵 연극의 막이 오르고, 관객들은 바다와 석양, 배우들 연기가 한데 어우러진 전원 교향곡 같은 공연을 즐겼을 것이다.

여기서 아고라를 지나 서쪽으로 걸으면 고대 항구가 나온다. 여기서 다시 북으로

사진1. 크니도스 항구

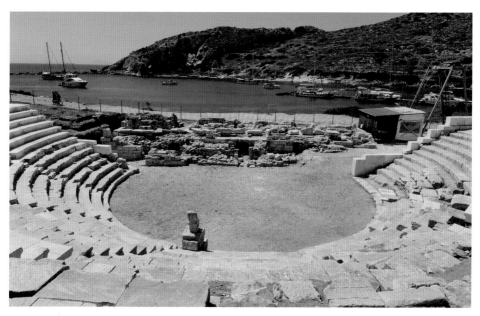

사진2. 크니도스 극장

사진3. 크니도스 아프로디테 신전 터. 시가지 꼭대기다. 여기에 크니도스 비너스가 설치됐을 것으로 추정된다.

난 항구길을 걸어 산 중턱으로 올라가면 아프로디테 신전 터다. 고대 소아시아 지역 도리아 헥사폴리스(8대 도시)의 하나로 번영하던 크니도스는 아프로디테(비너스) 신전으로 유명세를 탔다. 기원전 4세기 중반 이곳 신전에 인류 역사상 최초로 실물 크기 여성 누드 조각상이 모습을 드러냈다. 크니도스 비너스(Knidos Venus)다.

아테네에서 활동하던 고전기 후반기 우아미 3대 작가의 한 명, 프락시텔레스가 제작한 크니도스 비너스는 어떻게 생겼을까? 결론부터 말하면 정확한 모습을 알 수 없다. 로마 시대 복제품이나 모작들은 다수 남았지만, 진품이 사라졌기 때문이다.

학자들이 추정하는 모습은 ①누드, ②오른손으로 하체의 여성 상징을 가리고, ③왼손으로 옷을 들고, ④옷을 든 왼손은 가슴 높이로 올리고, ⑤왼발 옆에 물병을 놓고, ⑥고개를 살짝 왼쪽으로 돌리는 포즈다. 특기할 대목은 누드지만, 상하체 상징을 손으로 일부 가리는 점이다. 상징이 드러나는 것을 수줍어하고 부끄럽게 느낀다. 그래서 크니도스 비너스를 라틴어로 「비너스 푸디카(Venus Pudica, 수줍어하는 비너스)」라고 부른다.

사진4. 비너스 푸디카. 메디치 비너스. 기원전 4
세기 프락시텔레스 크니도스 비너스 유형. 로마
복제품. 피렌체 우피치 미술관

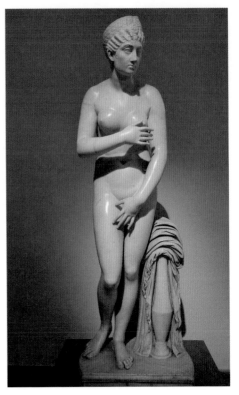

사진5. 비너스 푸디카. 카피톨리니 비너스. 기원전 4세기 프락시텔레스 크니도스 비너스 유형. 로마 복제품. 로마 카피톨리니 박물관

사진6. 비너스 푸디카. 카피톨리니형 비너스. 기원전 4세기 프락시텔레스 크니도스 비너스 유형. 로마 복제품. 나폴리 국립 고고학 박물관

프락시텔레스가 조각한 「크니도스 비너스」가 어찌나 아름다웠던지, 후일 헬레니즘 시대 기원전 3세기 중반 튀르키예 북부의 비티니아왕 니코메데스 1세가 크니도스에 꿔준 막대한 부채를 탕감하는 조건으로 조각을 요구했다. 크니도스 시민들의 답은? 노. 아름다움은 돈으로도 살 수 없다는 뜻에서다. 「크니도스 비너스」가 실물 모델을 기반으로 한 작품일까? 프락시텔레스가 「크니도스 비너스」의 모델로 삼은 여성이 있다는 게 일반적인 결론이다. 아테네 북방에 있던 도시국가 테스피아이 출신의 유명 헤타이라, 프리네(Phryne)다.

당시 밤 시간대 유흥업에 종사하던 여성 직업 헤타이라. 아테네 여성들은 밤에 나갈 수 없으므로 헤타이라는 외국 출신이 맡았다. 미인의 경우 큰 인기를 얻은 것은 물론 막

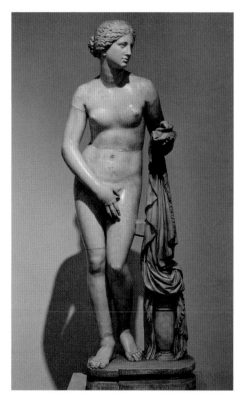

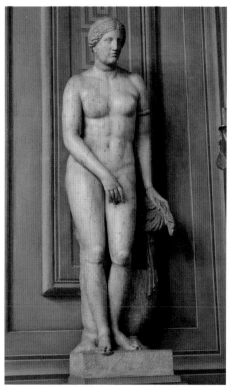

사진7. 비너스 푸디카. 기원전 4세기 프락시텔레스 크니도스 비너스 유형. 로마 복제품. 로마 팔라조 알템프스 박물관

사진8. 비너스 푸디카. 기원전 4세기 프락시텔레스 크니도스 비너스 유형. 로마 복제품. 피렌체 피티 궁전

대한 재산을 모았다. 밤의 명사이자 대부호, 두 마리 토끼를 잡았던 여성 프리네. 그녀를 모델로 했을 거라는 프락시텔레스의 「크니도스 비너스」는 왜 오늘날 사라진 걸까?

팍스 로마나 시기 395년 로마가 테오도시우스 황제 사후 동서로마 제국으로 분할될 때, 동로마 제국 수도 콘스탄티노플로 조각을 옮겼다. 하지만, 472년 콘스탄티노플 황궁에 큰불이 났다. 이때 화마에 희생돼 역사에서 자취를 감췄다. 인류 역사 최초의 실물 크기 여성 누드라는 이름을 남기고, 지중해 전역에 이를 본뜬 로마 시대의 많은 모작을 남긴 채.

「크니도스 비너스」 모작 가운데 가장 이름 높은 작품은 피렌체 우피치 미술관에 전시 중인 「메디치 비너스」다. 메디치 가문이 수집해서 붙인 이름이다. 나폴레옹이 이

작품에 매료돼 이탈리아 침략 당시 파리 루브르로 가져갔다. 하지만, 1814년 나폴레옹이 워털루 전투에서 패하고 이후 유럽이 1789년 프랑스 대혁명 이전 체제로 돌아간다. 모든 국경선과 습득 노획물도 원상태로 되돌린다. 이때 「메디치 비너스」도 루브르에서 피렌체로 제집 찾아간다. 아쉬워하던 프랑스인들의 공허한 가슴을 채워준 누드 여성이 「밀로의 비너스」다. 6년 뒤 1820년 에게해 밀로스섬의 비너스를 루브르로 가져오니 말이다. 이 이야기는 뒤에 다시… 메디치 비너스 관람이 아쉬운 점은 작품 보호를 위해 전시실 가운데 놓고, 탐방객들은 문 밖에서 봐야 하는 거다. 줌으로 당겨서 촬영하다 보니 사진 상태가 선명하지 못하다.

로마의 카피톨리니 박물관에 전시 중인 「카피톨리니 비너스」도 「크니도스 비너스」의 모작으로 널리 사랑받는다. 「카피톨리니 비너스」는 1670년 로마에서 발굴됐다.

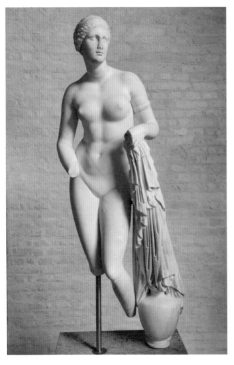

사진9. 비너스 푸디카. 기원전 4세기 프락시텔레스 크니도스 비너스 유형. 로마 복제품. 뮌헨 글립토테크 박물관

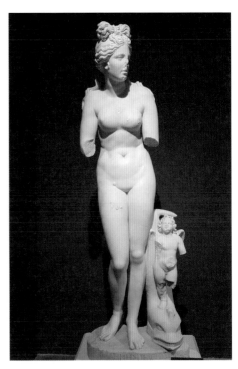

사진10. 비너스 푸디카. 기원전 4세기 프락시텔레스 크니도스 비너스 유형. 로마 복제품. 안탈리아 박물관

「메디치 비너스」에 비해 가슴 윤곽 등이 좀 인위적이라는 느낌을 준다. 오른손으로 가슴을 가리고 왼손으로 하체 상징을 가리는 모작들을 '카피톨리니 비너스 유형'이라고 부른다. 나폴리 국립박물관으로 가면 폼페이 도심저택 도무스에서 발굴한 여러 점의 「비너스 푸디카」 작품들이 어서 오라 손짓을 날린다. '카피톨리니 비너스 유형', 하반신만 가린 채 상반신을 노출하는 작품 등 다양하다. 피렌체 피티 궁전에 전시된 「비너스 푸디카」는 자연스러운 몸매가 돋보인다. 아테네 고고학박물관으로 가면 「시라쿠사 아프로디테」라고 부르는 조각이 유혹한다. 오른손으로 상반신을 가리는 동시에 하체 상징을 망토 비슷한 겉옷 히마티온으로 살짝 덮는 형태다. 시라쿠사라는 이름이 붙은 이유는 발굴지가 이탈리아 반도 남부로 과거 '마그나 그라이키아(대 그리스 연방)' 지역이기 때문이다. '마그나 그라이키아'의 중심도시가 시칠리아 시라쿠사다.

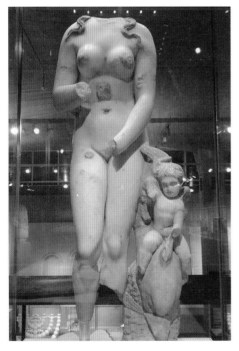

사진11. 비너스 푸디카. 기원전 4세기 프락시텔레스 크니도스 비너스 유형. 로마 복제품. 예루살렘 이스라엘 박물관

사진12. 비너스 푸디카. 시라쿠사 아프로디테. 히마티온으로 여성 상징 가리는 유형. 기원전 4세기 프락시텔레스 크니도스 비너스 유형. 로마 복제품. 아테네 고고학박물관

완벽한 신체 비례를 가진 '아나디오메네 비너스' 조각

키프로스로 가보자. 튀르키예 남쪽 지중해에 위치해 서유럽보다 훨씬 가깝지만, 더 멀게 느껴진다. 인구도 많지 않아 교역량이 크지 않기 때문에 한국과 교류도 활

사진1. 페트라 투 로미우. 해변과 바다 위 바위. 키프로스

사진2. 페트라 투 로미우. 바다 위 바위. 키프로스

발하지 않다. 1월에 찾아 보니 겨울에도 해안가는 섭씨 20도를 웃돈다. 물론 산악지대는 눈이 내린다. 한마디로 키프로스는 그리스다. 그리스 민족이고, 그리스어를 사용하고, 그리스 정교를 믿는다. 역사적으로도 미노아 문명부터 그리스 문명권과 같은 궤를 걷는다. 그리스 신화와 관련 지으면 미의 여신 비너스가 태어난 비너스의 고향이다. 키프로스 남서부 유적지 파포스 근처 바닷가에 페트라 투 로미우(Petra tou Romiou, 로마의 바위)라는 그림 같은 장소가 에메랄드 빛 바다 위로 고개를 내민다. 은빛 백사장을 앞에 두고, 바위 몇 개가 아늑하게 놓였다. 여기서 미의 여신 비너스가 태어났다는 거다. 제우스의 아버지 크로노스가 아버지 우라노스의 거시기를 낫으로 잘랐을 때 떨어진 정액과 핏방울이 바다를 떠돌다 이곳에서 사람의 몸으로 태어났다는 것이다. 분위기로만 보면 그럴듯하다.

비너스가 태어나는 장면은 고대 그리스는 물론, 로마 시대, 중세는 건너뛰고, 르네상스 이후 근현대 화단에서 주요한 예술 모티프였다. 고전기 말기 화가들은 비너스

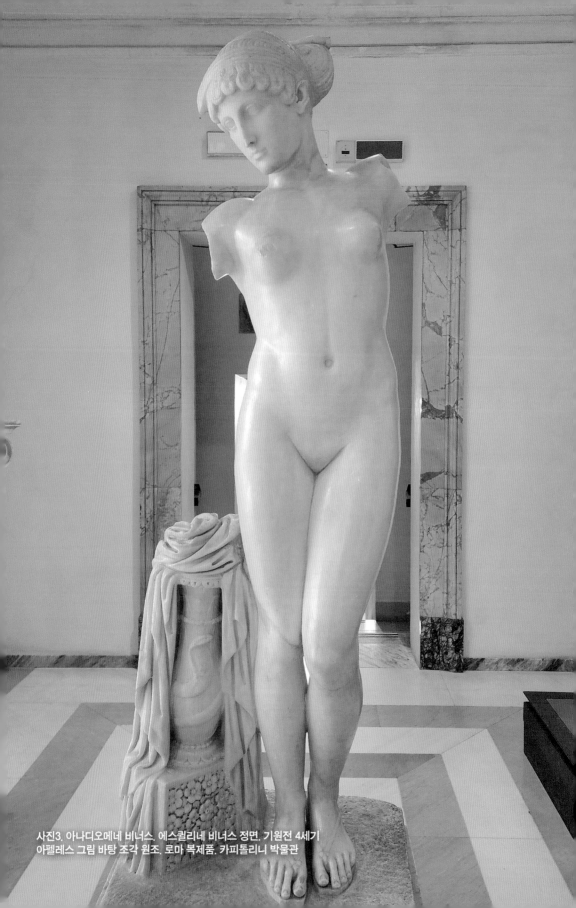

사진3. 아나디오메네 비너스. 에스퀼리네 비너스 정면. 기원전 4세기
아펠레스 그림 바탕 조각 원조. 로마 복제품. 카피톨리니 박물관

가 바닷물을 헤치고 수면 위로 솟아오르며 태어나는 장면을 화폭에 담았다. 알렉산더 궁정화가 아펠레스가 대표적이다. 아펠레스의 그림은 곧 조각가들에게도 영감을 안겼다. 그렇게 태어난 비너스 탄생 조각을 「아나디오메네 비너스(Anadyomene Venus)」라고 부른다.

「아나디오메네 비너스」 조각의 진수를 보려면 로마의 카피톨리니 박물관으로 가야 한다. 「에스퀼리네 비너스」를 만나기 위해서다. 로마 에스퀼리네 언덕에서 출토된 「에스퀼리네 비너스」는 양팔이 훼손된 상태지만, 균형미를 생명으로 삼던 고전기 조각 우아미의 진수다. 그만큼 신체 비례가 완벽하다. 여기에 가슴을 지나치게 강조하거나 허리를 잘록하게 줄이는 등의 인위적인 볼륨감 강조가 없다. 다이어트와 운동으로 단련돼 군살 없이 자연스러운 신체 라인을 보여준다. 특히 왼쪽 다리를 살짝 오른쪽으로 굽혀서 상징을 조금이라도 가려보려는 수줍음을 보인다. 그래서 더 관능적이다. 적당하고 알맞은 크기의 엉덩이도 육감적이다.

몸은 에로틱 자체지만, 얼굴은 정반대다. 차가운 이성과 지성이 혼합돼 똑소

사진4. 아나디오메네 비너스. 에스퀼리네 비너스 뒷면. 기원전 4세기 아펠레스 그림 바탕 조각 원조. 로마 복제품. 카피톨리니 박물관

사진5. 아나디오메네 비너스. 에스퀼리네 비너스 얼굴. 기원전 4세기 아펠레스 그림 바탕. 로마 복제품. 머리에 마케도니아 스타일 머리띠를 한 모습이어서 클레오파트라라는 추정도 있다. 카피톨리니 박물관

사진6. 아나디오메네 비너스. 기원전 4세기 아펠레스 그림 바탕 조각 원조. 로마 복제품. 피렌체 우피치 미술관

사진7. 아나디오메네 비너스 소품. 기원전 4세기 아펠레스 그림 바탕 조각 원조. 로마 복제품. 루브르박물관

사진8. 아나디오메네 비너스 소품. 기원전 4세기 아펠레스 그림 바탕 조각 원조. 로마 복제품. 뮌헨 고미술품박물관

사진9. 아나디오메네 비너스 소품. 기원전 4세기 아펠레스 그림 바탕 조각 원조. 로마 복제품. 라바트 고고학박물관

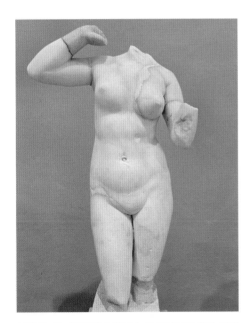

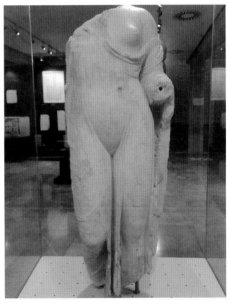

사진10. 아나디오메네 비너스. B.C2-B.C1세기. 델로스 고고학 박물관

사진11. 비너스 제네트릭스(Venus Genetrix, Aphrodite Frejus). 어머니 비너스. 카이사르가 강조한 개념. 헬레니즘 원형. 왼쪽 어깨 드러냄. 코르도바 고고학 박물관

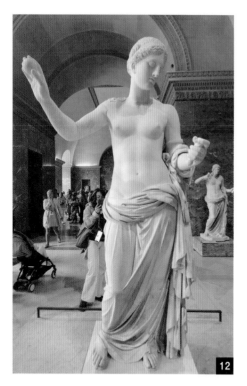

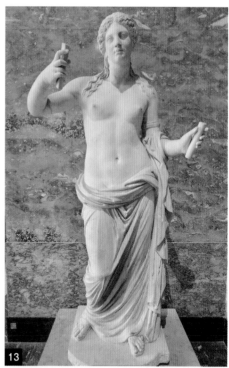

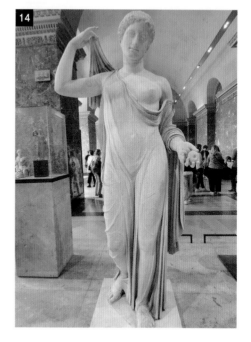

사진12. 루브르 전시 비너스 유형1. 아를 비너스. 프
랑스 아를 로마극장에서 1651년 출토. 1681년 루이
14세에게 헌정. 프랑수아 지라르동이 손에 파리스의
심판에 나오는 사과를 넣어 보수. 프락시텔레스의 기
원전 360년 초기작품 추정. 이후 1세기 로마 복제품.
프락시텔레스가 완전 누드 크니도스 비너스를 기원
전 350년경 제작하기 전 단계. 보이오티아 지방 테스
피아이에 만들어 '테스피아이 비너스'라고 불리던 작
품의 모작 추정. 루브르박물관

사진13. 루브르 전시 비너스 유형1. 아를 비너스 유
형. 테스피아이 비너스 유형 조각을 1~2세기 로마시
대 모작한 것으로 추정. 아를 비너스와 같은 형태여서
아를 비너스 유형이라고 부름. 루브르박물관

사진14. 루브르 전시 비너스 유형2. 비너스 제네트릭
스(어머니 비너스). 기원전 400년 경 그리스 칼리마코
스 원작 추정. 기원전 46년 카이사르 명령 이후 모작.
루브르박물관

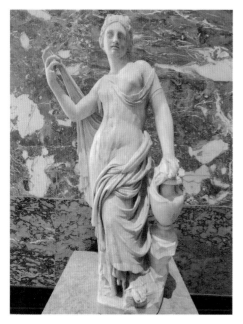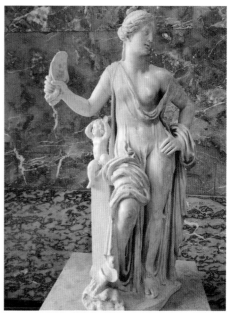

사진15. 루브르 전시 비너스 유형3. 비너스 푸디카 (비너스 제네트릭스 가미). 칼리마코스 원작을 변형한 160년경 로마 모작 추정. 루브르박물관

사진16. 루브르 전시 비너스 유형4. 비너스 불가리스 (보통의 라는 뜻). 오른손에 아들 에로스의 날개를 쥠. 비너스 제네트릭스의 변형. 2세기 로마 모작. 루브르박물관

리 난다고 할까. 적어도 얼굴만큼은 중성적 이미지여서 에로틱한 분위기를 찾기 어렵다. 고전기 숭고미의 잔영이 아닌지…. 결론적으로 몸은 육감적, 얼굴은 이지적이다. 두 이미지의 화학적 결합에 인체의 매력이 완벽하게 스며들었다고 할까? 옥의 티는 두 팔이 훼손돼 전체 포즈가 어떤 자세였을지 쉽게 확인하기 어렵다는 점이다.

우피치 미술관에 전시 중인 「아나디오메네 비너스」는 훼손되지 않은 로마 시대 복제품이다. 바닷물에서 막 올라와 왼손으로 옷을 입으며 아래 상징을 가리고, 오른손으로 물에 젖은 머리를 매만지는 포즈다. 물론 원형으로 추정되는 아펠레스 그림이 남아 있지 않아, 「아나디오메네 비너스」의 원형이 어떤 모습이었는지 정확히 알 수 없다. 훼손되지 않은 채 남은 소품 조각에서 원형을 추정해 볼 수 밖에 없다. 소품들은 우피치 미술관의 실물 크기 완제품과 팔의 위치가 다르다. 루브르, 뮌헨 고미술품 박물관, 모로코 라바트 국립박물관의 대리석과 청동 「아나디오메네 비너스」 소품을

보면 두 팔 모두 위로 올려 물에 젖은 머리를 매만지는 자세다. 물론 고개와 몸을 기울여 머리의 물기를 터는 각도나 방향은 제각각이다. 각지에서 다른 작가들이 나름의 시각으로 제작했음을 보여준다.

「비너스 제네트릭스(Venus Genetrix, 어머니 비너스)」는 전혀 다른 개념의 비너스다. 관능적인 에로틱 비너스가 아니다. 정숙한 이미지다. 비너스에 이렇게 어울리지 않는 새로운 역할을 부여한 인물은 카이사르다. 역설적이다. 카이사르는 천하의 소문난 바람둥이였다.

로마인은 스스로를 비너스의 후손이라 여겼다. 그래서 어머니 비너스라는 이름을 붙인 거다. 어머니인 만큼 누드는 적절하지 않다고 로마인들도 생각한 모양이다. 그리스 고전기 처음 조각된 「비너스 제네트릭스」는 그리스 여성 망토인 히마티온을 걸친 상태다. 그럼에도 불구하고 몸에 짝 달라붙어 몸의 윤곽이 도드라진다. 왼쪽 젖가슴도 드러난다. 엄숙한 어머니로서 비너스뿐 아니라 사랑의 여신이라는 육감적이고 관능적인 이미지도 반영시킨 타협의 산물 아닐까.

한국인이 많이 찾는 파리 루브르박물관에는 다양한 유형의 비너스가 전시돼 있다. 이곳의 비너스 조각을 루브르박물관이 규정한 이름 그대로 4개 유형으로 나눠 소개한다. 밀로의 비너스(헬레니즘 시대 작품)는 별도로 다룬다.

여성 누드 조각의 백미
'밀로의 비너스'

　시각예술사에서 여성 누드라면 루브르박물관의 비너스를 연상하기 쉽다. 속칭 「밀로의 비너스」. 에게해 밀로스(Milos) 섬에서 출토한 작품이어서 「밀로의 비너스」라고 부른다. 프랑스어에서는 단어 끝자음을 발음하지 않는다. 「밀로의 비너스」가 탄생한 헬레니즘 시대에 대해 잠시 살펴보자. 알렉산더의 궁정화가 아펠레스가 「아나디오메네 비너스」를 그리고, 이를 조각으로 표현하던 무렵 알렉산더가 페르시아 제국을 멸

사진1. 알렉산더 조각. 이스탄불 고고학박물관

사진2. 프톨레마이오스1세. 루브르박물관

망시킨다. 그해 기원전 331년 이후를 헬레니즘 시대로 부른다. 알렉산더가 죽은 뒤, 부하 장군들이 제국을 나눠 통치할 때 이집트를 차지한 프톨레마이오스 장군은 기원전 305년 이집트에 그리스 왕조를 연다. 프톨레마이오스 왕조는 지중해 최고의 부국으로 헬레니즘 시대 학문적 예술적 성취를 일궈낸다. 프톨레마이오스 왕조가 기원전 30년 클레오파트라

사진3. 프톨레마이오스1세. 파라오 스타일 조각. 대영박물관

를 마지막 왕으로 멸망하며 헬레니즘도 막을 내린다.

이제 루브르「밀로의 비너스」발굴 현장을 찾아가 보자. 2023년 8월에 도착한 밀로스 섬 공항은 에게해의 작은 섬들 공항 가운데서도 유난히 작다. 활주로 비행기에서 1층짜리 청사까지 잡풀 무성한 길을 걷다 보면 그냥 들녘 느낌이다. 택시를 타고 시

사진4. 밀로스 공항

사진5. 밀로의 비너스 발굴 장소

사진6. 밀로스 항구

사진7. 밀로의 비너스를 발견한 장소에 붙인 안내 표지석

사진8. 밀로의 비너스 복제품. 2022년 세움. 밀로스

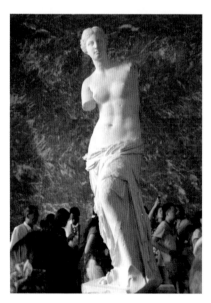

사진9. 밀로의 비너스 전신상. 기원전 2세기.
루브르박물관

내 중심 항구를 거쳐 고지대로 올라간다. 트리피티(Trypiti) 마을. 현장에 도착하니 2022년 세운 루브르 「밀로의 비너스」 복제품이 새물내 물씬 풍기며 탐방객을 맞아준다. 에게해가 내려다보이는 고즈넉한 산중에 하얗게 빛나는 복제품이 낯설지만, 그것마저 없다면 이곳이 어디인지를 말해 줄 방법이 없어 고맙기도 하다. 복제 조각에서 200여m 떨어진 지점이 발굴장소다.

1820년 4월 8일 요르고스 켄트로타스라는 농부가 밭갈이 도중 우연히 돌덩이 하나를 들어 올렸다. 이 소식을 접한 오스만 튀르키에

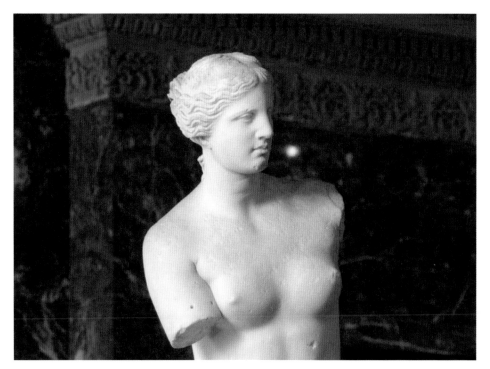

사진10. 밀로의 비너스 상반신. 기원전 2세기. 루브르박물관

주둔 프랑스 해군 장교가 1821년 주 튀르키예 프랑스 대사를 설득해 사들인다. 그리스가 1820년 튀르키예에 대해 독립을 선언하고 투쟁에 들어갔지만, 에게해 섬들은 아직 튀르키예 지배에 있던 시기다. 프랑스 대사는 조각을 당시 프랑스 국왕 루이 18세에 바쳤다. 이후 루브르에 전시돼 200년 넘게 지구촌 관광객을 끝없이 불러 모은다. 돈을 갈퀴로 긁는다. 이 작품은 당초 고전기 말에 우아미 조각술을 완성시킨 프락시텔레스 작품으로 여겼다. 하지만, 조사 결과 안티옥(안타키아)의 알렉산드로스가 기원전 150~기원전 125년 헬레니즘 시대 제작한 것으로 밝혀졌다. 길이 204cm로 실물보다 다소 크다. 탐방객들이 모두 탄성을 자아내지만, 19세기 말 딱 한 명의 화가가 삐딱하게 바라봤다. 르누아르. "멋대가리 없는 키 큰 경찰". 혹평에 가깝다. 물론 지금도 그 말에 동의하지 않는 수많은 전 세계 탐방객이 비싼 돈 내고 긴 줄 서가며 「밀로의 비너스」 앞에서 탄성을 자아낸다.

몸을 웅크려 더 아름다운
'크라우칭 비너스'

에게해 동남부 로도스섬으로 가보자. 항구가 자리한 중심도시 로도스에는 중세 십자군 기사단장 궁전이 장엄한 모습으로 남아 탐방객을 압도한다. 이 해양 성벽 도시는 이미 헬레니즘 시대 7개 불가사의 가운데 하나인 콜로수스가 자리할 만큼 유명세를 치렀다. 태양신 헬리오스의 거대한 청동 조각을 빚어 로도스 항구에 세웠다. 헬리오스의 두 다리 밑으로 배가 드나드는 구조다. 항구는 헬레니즘 시대와 로마를 거쳐 지금까지도 오롯하다. 하지만, 위압적인 헬리오스 거상 콜로수스는 사라졌다. 그 자리에 앙증맞은 사슴이 천진한 표정으로 탐

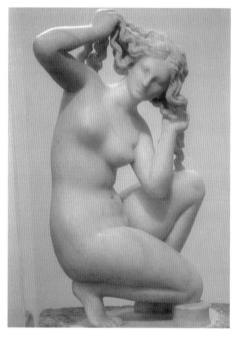

사진1. 로도스 비너스. 크라우칭(웅크린) 비너스. 기원전 3~기원전 2세기 비티니아 도이달사스 원작. 로마 복제품. 로도스 고고학박물관

방객을 맞아준다. 성 내부 기사단장 궁
전에 자리한 로도스 고고학박물관으로
가면 「로도스 비너스(Venus of Rhodes)」가
유혹의 손길을 내민다. 일명 「크라우칭
비너스(Crouching Venus, 웅크린 비너스)」다.

왜 웅크렸을까? 쪼그리고 앉아 몸을
닦는 중이다. 다시 말해 목욕 중. 목욕하
는 여성의 몸을 훔쳐보는 듯한 느낌이랄
까. 오른쪽 무릎을 꿇어 땅에 댔다. 왼발
무릎을 세운 뒤, 구부려 앉은 자세다. 이
렇게 앉으면 여성의 상징이 숨을 곳이 생
긴다. 자연스럽게 가려진다. 두 팔을 들
어 머리를 감는 중이다. 덕분에 젖가슴
은 시원하게 드러난다. 목욕하는 비너스
를 처음 조각한 사람은 비티니아 그러니
까 오늘날 튀르키에 아나톨리아 땅의 북
서부에 있던 나라다. 비티니아의 조각가
도이달사스가 기원전 3세기 말이나 기원
전 2세기 초 처음 제작한 것으로 알려져
있다. 비티니아 왕 니코메데스 1세가 기
원전 3세기 중반 「크니도스 비너스」를 탐
했으니… 비티니아는 비너스에 심취한
나라였나 보다. 도이달사스의 「크라우칭
비너스」는 헬레니즘 세력권인 동지중해
전역으로 퍼져 수많은 모작을 낳았다.

대영박물관에 그중 한 작품 「렐리 비

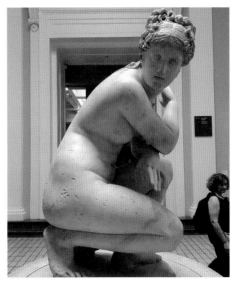

사진2. 렐리 비너스. 크라우칭(웅크린) 비너스. 기원
전 3~기원전 2세기 비티니아 도이달사스 원작. 로마
복제품. 대영박물관

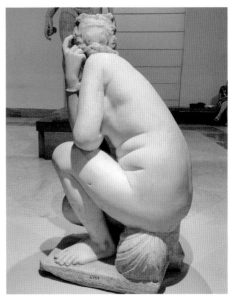

사진3. 크라우칭(웅크린) 비너스. 기원전 3~기원전 2
세기 비티니아 도이달사스 원작. 로마 복제품. 나폴리
국립 고고학 박물관

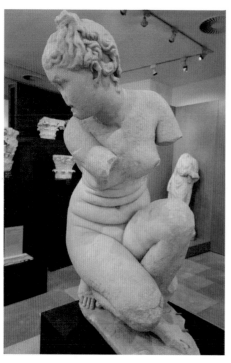

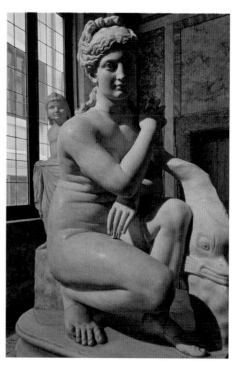

사진4. 크라우칭(웅크린) 비너스. 기원전 3~기원전 2세기 비티니아 도이달사스 원작. 로마 복제품. 코르도바 고고학박물관

사진5. 크라우칭(웅크린) 비너스. 기원전 3~ 기원전 2세기 비티니아 도이달사스 원작. 로마 복제품. 로마 팔라조 알템프스 박물관

사진6. 크라우칭(웅크린) 비너스. 기원전 3~기원전 2세기 비티니아 도이달사스 원작. 로마 복제품. 팔라조 마시모 박물관

사진7. 크라우칭(웅크린) 비너스. 기원전 3~기원전 2세기 비티니아 도이달사스 원작. 로마 복제품. 루브르박물관

사진8. 목욕하는 비너스 소품. 라바트 고고학박물관

사진9. 목욕하는 비너스 소품. 콘스탄타 고고학박물관

사진10. 목욕하는 비너스 소품. 사모스 피타고레이온 고고학박물관

너스(Lely Venus)」가 열심히 때를 민다. 렐리(Lely)라는 사람이 소장했던 작품이다. 오른쪽 무릎을 꿇어 땅에 대고, 왼쪽 무릎을 세워 쪼그린 자세는 「로도스 비너스」와 같다. 하지만, 상반신이 완전히 다르다. 오른손을 들어 젖가슴을 감싸며 왼쪽 어깨를 닦는다. 2중 효과다. 젖가슴 노출을 막으면서 동시에 목욕하는 효과를 냈으니 말이다. 차이는 또 있다. 로도스의 비너스에서는 고개를 들어 전방을 바라본다. 「렐리 비너스」는 고개를 오른쪽으로 돌려 무엇인가를 쳐다보는 포즈다. 누군가 자신의 목욕하는 알몸을 볼까 경계하는 눈빛이 역력하다. 나폴리 고고학박물관, 스페인 코르도바 고고학박물관, 루브르박물관, 로마의 팔라조 마시모 박물관에서도 대영박물관의 「렐리 비너스」와 같은 포즈의 비너스가 목욕탕 분위기를 자아낸다. 실물 크기 「크라우칭 비너스」 외에 청동이나 알라바스터, 대리석 등으로 빚은 소품도 다수 유물로 남았다. 목욕을 위해 신발이나 옷을 벗는 포즈의 조각들도 눈에 띈다.

세 명의 미의 여신 카리테스,
생식과 번영의 상징 아르테미스

　　루브르박물관으로 가서 여성 누드와 관련한 흥미로운 작품을 살펴보자. 그리스 로마 조각 전시실로 가면 1명도 아니고 3명의 알몸 여성이 실물 크기로 서 있어 흠칫 놀란다. 삼미신(三美神). 아름다운 미의 여신 3명. 아글라이아(Aglaea), 에우프로시네(Euphrosyne), 탈리아(Thalia)다. 로마시대 라틴어로 그라티아이(Gratiae), 그리스시대 그리스어로 카리테스(Charites, 혹은 Charis)다. 영어 우아함(Grace), 자선(Charity)의 어원이다. 이 현대 영어 단어를 통해 삼미신의 의미가 잘 읽힌다. 미의 여신이되, 비너스와 같은 외면의 아름다움, 관능적이고 육감적인 아름다움, 그리고 성(性, Sex)이라는 육체적 사랑에 탐닉하는 캐릭터에 대한 찬미가 아니다. 정신적 아름다움과 선량한 마음에서 나오는 따뜻한 사랑, 함께 하는 베품과 나눔의 아름다움을 상징한다.

　　비록 누드로 표현하지만, 비너스 조각에서 보는 관능적인 섹시함은 보이지 않는다. 육감적이지 않은 누드. 에로틱한 분위기나 성적인 매력을 발산하지는 않는다. 그냥 예쁘고 아름다운 여성의 누드다. 로마 시대 삼미신을 조각해 정원에 세우거나 벽에 프레스코 그림, 바닥에는 모자이크로 설치해 일상에 늘 가까이 모셨다. 누구든지 삼미신의 덕을 배우면 좋으니까.

사진1. 삼미신 조각. 로마 시대. 루브르박물관

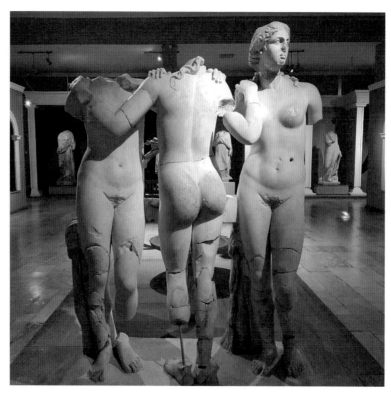

사진2. 삼미신 조각. 2세기. 안탈리아 고고학 박물관

사진3. 삼미신 조각. 2세기. 비엔나 미술사박물관

사진4. 삼미신 모자이크. 4세기. 바르셀로나 고고학 박물관

사진5. 에페소스

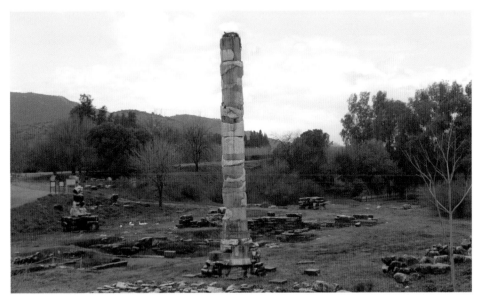

사진6. 아르테미스 신전 유적. 셀죽

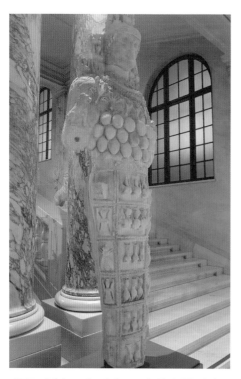

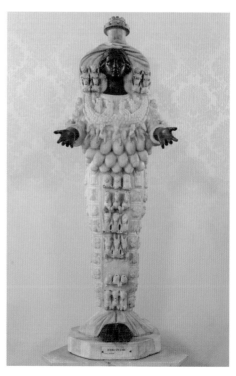

사진7. 에페소스 아르테미스 조각. 헬레니즘 원작 복제품. 비엔나 에페소스 박물관

사진8. 아르테미스 조각 전신. 에페소스 아르테미스 모작. 로마시대. 카피톨리니 박물관

아르테미스 여신 누드는 남다르다. 튀르키에 에페소스로 가보자. 폼페이를 제외하고 지중해 연안에 남은 로마 도시 유적 가운데 보존상태가 가장 좋다. 튀르키에 탐방의 핵심 명소여서 한국인도 많이 찾는다. 고대 그리스 로마 도시 유적 에페소스에서 현대 시가지 셀죽으로 나오면 아르테미스 신전터가 기다린다. 아르테미스 신전은 기원전 2세기 헬레니즘 시대 그리스인들이 선정한 생전 꼭 봐

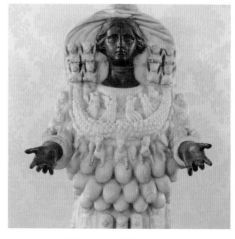

사진9. 아르테미스 조각 상반신. 에페소스 아르테미스 모작. 로마시대. 카피톨리니 박물관

야할 경이스러운 건축물 7개 가운데 하나로 꼽혔다. 그만큼 규모가 크고 아름다웠던 신전이지만 지금은 터만 남아 화려한 전설을 애잔하게 피워내는 폐허다. 사냥의 여신 아르테미스 신전은 처음 기원전 7세기 초 1, 2차에 걸쳐 건축됐다가 기원전 650년 리디아의 공격으로 불탄다. 기원전 560년, 리디아 크로이소스왕이 에페소스를 점령하면서 건축가 메타게네스에게 명령해 기원전 550년경 3차 신전을 짓는다. 너비 16.43m, 길이 23.2m 규모다.

하지만 기원전 356년 10월, 헤로스트라토스라는 남자의 방화로 다시 불에 탄다. 시민 성금을 모아 다시 지으려 할 때 기원전 331년 정복왕 알렉산더가 건축기금을 대겠다고 나선다. 하지만, 이를 알렉산더에 대한 굴종으로 받아들인 시민들은 "신이 다른 신의 건물을 지을 수는 없다"는 기막힌 언술로 알렉산더의 제안을 물리친다. 자체 자금으로 기원전 3세기 중반 헬레니즘 시대 완성시킨다. 가로 55m, 세로115m, 높이

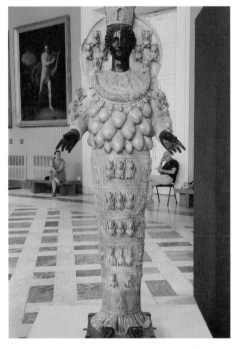

사진10. 아르테미스 조각. 에페소스 아르테미스 모작. 로마시대. 나폴리 국립 고고학 박물관

사진11. 아르테미스 조각. 에페소스 아르테미스 모작. 로마시대. 예루살렘 이스라엘 박물관

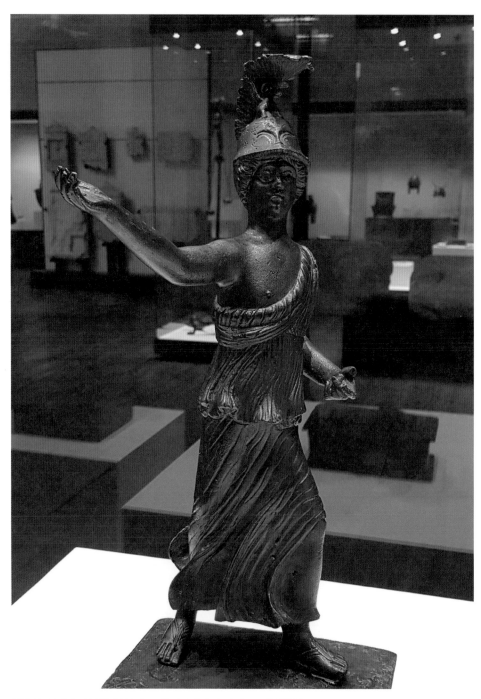

사진12. 아테나 여신 상반신 누드 조각. 1-2세기. 소피아 고고학박물관

19m의 초대형이다. 아테네 파르테논 신전의 가로 30.87m, 세로 69.51m보다 2배 가까이 크다. 그리스 문명권 최대 신전으로 많은 순례객이 찾던 이곳에 아르테미스 여신 조각을 모셨다.

조각은 독보적일 만큼 특이하다. 서 있는 아르테미스 여신의 온몸에 유방이 달렸다. 아르테미스 여신이 사냥의 여신일 뿐 아니라 생식, 즉 생명을 탄생시키고 자라도록 해주는 측면을 고려한 디자인이다. 생명체는 여체에서 잉태돼 태어난 뒤, 모유 수유로 자란다. 이를 상징화해 수많은 유방을 주렁주렁 매단 형태의 독특하면서도 일견 그로테스크한 조각이 탄생한 거다. 이는 뒤에 다시 살펴볼 헬레니즘 바로크 양식의 영향이기도 하다.

아르테미스 여신 조각은 에페소스 옆 셀죽 박물관에 소장 중이다. 두 차례나 탐방했지만, 갈 때마다 전시하지 않아 결국 진품 사진은 촬영하지 못했다. 대신 똑같은 복제품이 비엔나 에페소스 박물관에 전시 중이어서 아쉬움을 달랜다. 이를 모방한 로마 작품들은 지중해 주변 여러 박물관에 모셔져 생명의 탄생과 번영을 기원하는 그리스 로마인들의 정신세계를 들려준다.

전쟁의 여신 아테나 상반신 누드 조각은 누드이되 누드 같지 않다. 아르테미스나 아테나는 순결을 고집한 여신으로 자신의 알몸 노출을 극도로 꺼렸다. 따라서 관능적 아름다움을 뽐내는 조각을 만들지 않았다. 에페소스 유형 아르테미스 역시 비록 유방을 노출하지만, 관능미와는 거리가 멀지 않은가. 불가리아에서 출토된 아테나 조각의 상반신 노출 역시 육감적인 매력과는 무관하다. 오른쪽 가슴을 드러냈지만, 남성 가슴과 다를 바 없다. 에로틱한 분위기의 비너스 조각과 구별된다.

헤르마프로디테, 그리스의 사방지

아테네 고고학박물관에 전시 중인 마에나드 조각상을 보자. 마에나드는 포도주의 신 디오니소스를 따르며 춤추는 무희다. 관능적 아름다움을 지닌다. 조각에 그대로 담겼다. 폭신한 쿠션 침대에 엎드려 곤히 자는 모습이 포근하고 편안해 보인다. 왼 뺨을 바닥에 대고 오른뺨을 내보이며 새근새근 잠든 여성. 곤히 자는 얼굴 아래로 보일 듯 말듯 봉긋한 젖가슴이 육감적이다. 이제 무대를 로마의 팔라조 마시모 박물관으로 옮긴다. 비슷한 콘셉트의 조각이 눈에 들어온다. 멀리서 바라보면 아름다운 몸매의 여성이 침대에 엎드러 이늑한 분위기 속에 휴식을 갖는다. 조금 다가가서 보자. 적당히 큰 젖가슴을 드러내 놓고 자는 아름다운 여성. 탐스러운 몸매의 영락없는 여성인데.

시선을 하체로 옮겨 보자. 놀랍게도 남성의 상징이 달려있지 않은가! 상체에는 여성이 달리고 하체에는 남성이 달린 자웅동체의 호모 사피엔스. 조선의 사방지가 떠오른다. 조선 왕조 세조시대 남성으로 태어나 여성으로 자랐지만, 끝내 남성 구실로 여승과 대갓집 수절과부, 여종들과 러브 어페어를 일으킨 조선조 최대 성 스캔들 주인공 사방지.

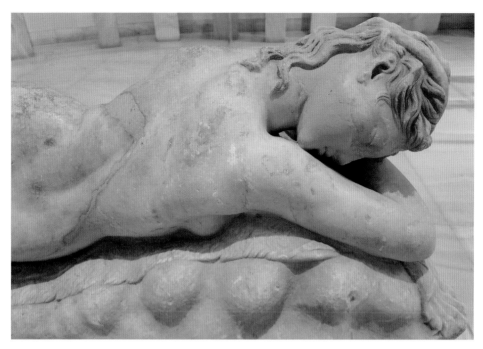

사진1. 마에나드. 디오니소스 호종 무희. 헬레니즘 원작 로마 복제품. 아테네 고고학박물관

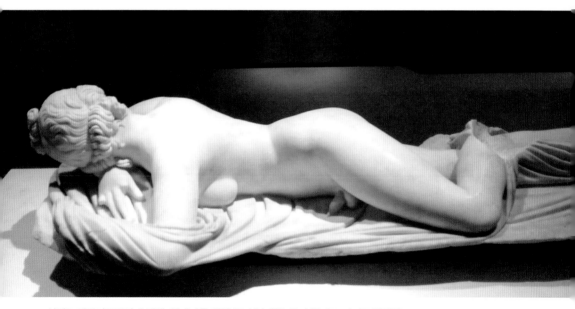

사진2. 헤르마프로디테 전신. 헬레니즘 원작 로마 복제품. 로마 팔라조 마시모 박물관

사진3. 헤르마프로디테 상반신. 헬레니즘 원작 로마 복제품. 로마 팔라조 마시모 박물관

그리스에도 사방지가 있다. 이름은 헤르마프로디테. 아빠는 헤르메스, 엄마는 아프로디테다. 아프로디테가 혼외정사로 낳은 헤르마프로디테는 원래 남자다. 그것도 잘생긴 남자. 너무 미남이어서 요정 살마키스의 구애를 받는다. 헤르마프로디테는 쳐다보지도 않는다. 고민하던 살마키스는 헤르마프로디테에게 달려들어 몸을 하나로 합쳐버린다. 사랑을 이루는 방법도 참 여러 가지다.

그리스 수도 아테네로 가보자. 1896년 1회 현대 올림픽이 열린 판아테나이아 스타디온이 자리한다. 당시 축구 종목이 없어 운동장은 긴 타원형이다. 안쪽 제일 깊숙한 곳에 2개의 동상이 서로 마주 본다. 하나의 동상에 2명을 붙였다. 한쪽에는 수염이 없는 젊은 남자, 다른 쪽에는 수염이 긴 남자. 남자인 줄 어떻게 알까? 얼굴 아래

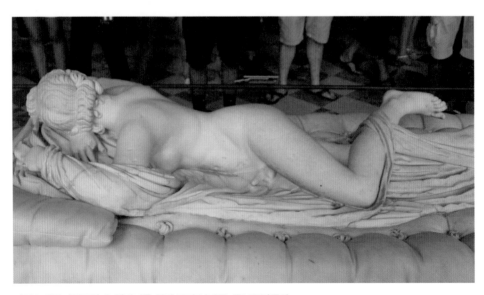

사진4. 헤르마프로디테. 헬레니즘 원작 로마 복제품. 루브르박물관

나무토막처럼 긴 직사각형 몸체 중간쯤에 남성 상징이 덩그렇게 달렸다. 헤르마(Herma)라고 부른다. 헤르메스 신에서 따온 이름이다.

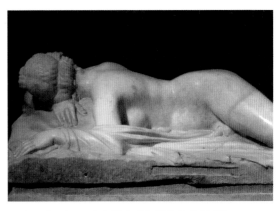

사진5. 헤르마프로디테. 헬레니즘 원작 로마 복제품. 피렌체 우피치 미술관

고대 그리스 사람들은 멀리 여행을 떠나거나 장사하러 나설 때 안전을 빌었다. 그때 돌을 하나씩 던져 쌓았다. 동네가 끝나는 지점, 이웃 도시와 경계지점에 돌무더기가 생겼다. 훗날 돌무더기 대신 돌 조각을 세웠다. 그리고 여행자와 상인을 보호하는 신, 헤르메스를 따 '헤르마'로 이름 붙였다. 기원전 6~기원전 5세기 도자기 그림도 고대 그리스인의 헤르마 숭배와 주술 풍습을 잘 보여준다.

큼직한 남근을 단 그리스 조각의 주인공은 한 명 더 있다. 사티로스. 디오니소스를 호종하는 남자 시종이다. 마에나드가 아름다운 여성 시종이자 무희라면 사티로스는 큼직한 상징을 단 남성 시종이다. 넘치는 색욕으로 틈만 나면 마에나드와 일을 벌이려 달려든다. 이는 왕성한 생식력의 표상이다. 자손 번창과 집안 번영을 기원하는 의미에서 사티로스 조각을 세우는 풍습이 생겼다. 폼페이 '파우노의 집'에 가면 실내정원 아트리움에 파우노(사티로스)를 세워 놓았다. 로마인의 사티로스 주술 풍습이 잘 담겼다.

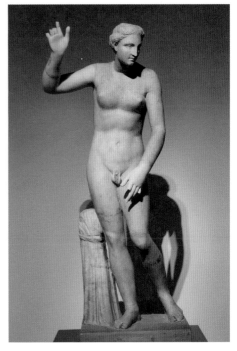

사진6. 헤르마프로디테. 폼페이 출토. 나폴리 국립 고고학 박물관

사진7. 판아테나이아 스타디온. 운동장에 헤르마 2개

사진8. 헤르마. 아데네 핀아테나이아 스타디온

사진9. 헤르마. 기원전 5세기. 테베 고고학 박물관

사진10. 헤르마. 기원전 500~기원전 480년. 아테네 비문 박물관

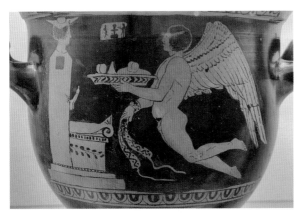

사진11. 헤르마와 에로스. 기원전 5세기. 브뤼셀 예술역사박물관

사진12. 헤르마 도자기 그림. 기원전 450년. 아테네 고고학박물관

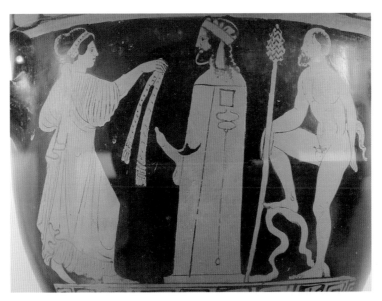

사진13. 헤르마, 마에나드, 사티로스. 기원전 5세기. 브뤼셀 예술역사박물관

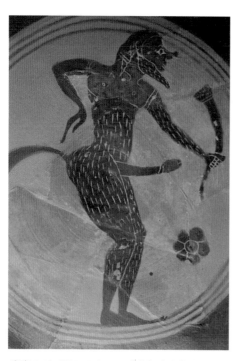 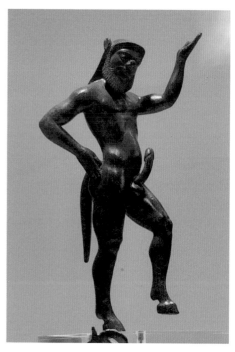

사진14. 사티로스. B.C560. 아테네 베나키 박물관 　　　**사진15.** 사티로스 남근. 아테네 고고학박물관

사진16. 사티로스(파우노) 복제품. 폼페이 파우노의 집 아트리움

저승길 동행 미녀
'타나그라'

파리 루브르박물관으로 가보자. 다른 박물관과 비교를 허용하지 않는 문화예술 유물의 보고다. 그리스 전시실로 가면 헬레니즘 시대 특이한 조각 소품들이 찬란한 빛을 발한다. 눈이 부시다는 표현이 전혀 과장되지 않다. 빼어난 미모의 여성을 다룬 조각 소품들이 탐방객의 눈을 의심하게 만든다. 흰 피부, 금발, 푸른 눈이라는 서양 사회 미인의 기본 조건을 고루 갖췄다. 손에 부채를 들거나 세련된 형태의 모자를 쓰는 등의 패션에도 신경 쓴 흔적이 역력하다. 새물내 풍긴다는 표현이 무색하지 않을 만큼 색상도 선명하게 영롱하다. 요즘 패션, 연예 잡지 모델로 써도 무방할 정도다. 「타나그라」 조각이다. 「푸른 여인(Dame en bleu)」을 비롯해 다수의 작품이 탐방객에게 고혹적인 미소를 짓는다.

타나그라는 그리스 아테네 북방 역사고도 테베 동쪽에 있는 작은 도시다. 역사적으로 특별할 필요가 없던 이곳에서 19세기 인형이 대거 출토됐다. 주로 무덤에서다. 타나그라 조각이라는 이름이 붙은 이유다. 연구 결과 기원전 4세기 말~기원전 3세기 그러니까 헬레니즘 초기 만들어져 각지로 팔려나갔다. 지금도 지중해 전역의 무덤에서 발견되는 이유다. 그럼 고대 헬레니즘 시대 그리스인들은 무슨 용도로 무덤에 이

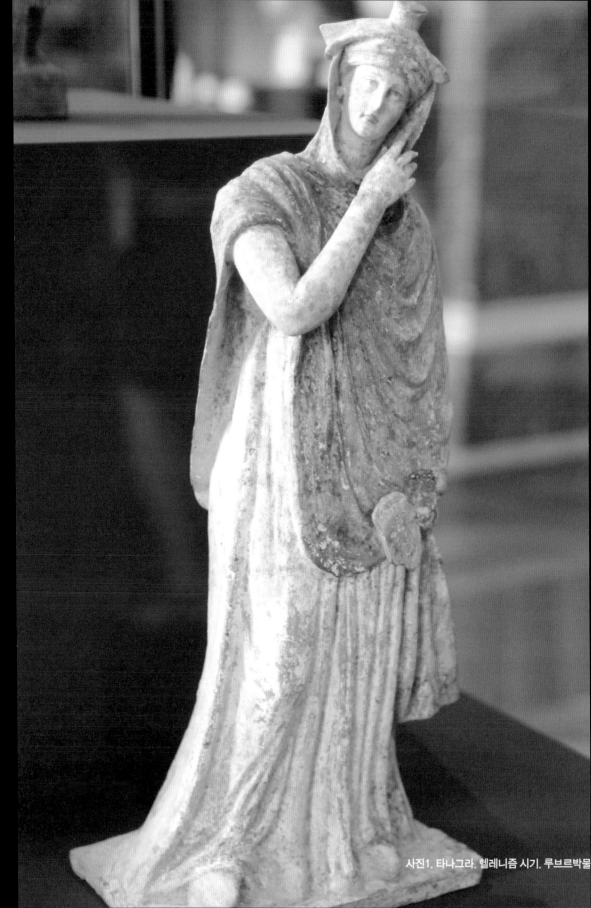

사진1. 타나그라, 헬레니즘 시기, 루브르박물

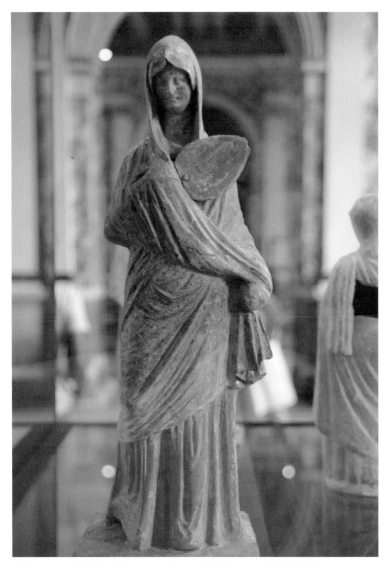

사진2. 타나그라 푸른 여인(Dame en bleu). 헬레니즘 시기. 루브르박물관

리도 아름다운 여성 조각을 넣었을까?

아무도 알 수 없지만, 다른 문화권의 유사한 매장 유물에서 답을 구해볼 수는 있다. 기원전 20세기 이후 고대 이집트와 기원전 2세기 이후 중국 한나라다. 연관성이 없어 보이는 두 문화권에서 사용된 매장용 여성 조각 소품은 사후세계에서 수발을

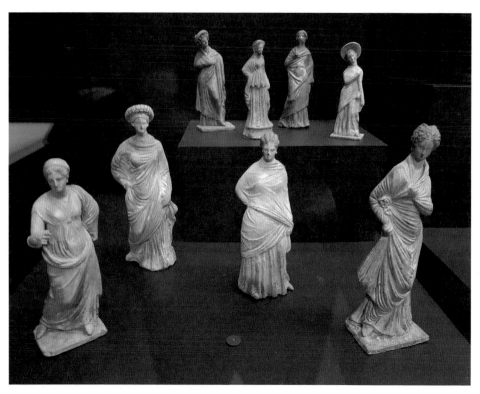

사진3. 타나그라. 기원전 340~기원전 250년. 스페인 타라고나 출토. 마드리드 고고학박물관

들어주는 하녀다. 이집트에서는 '샤브티'라고 불렀다. 특별히 여성만은 아니었고 남자도 다수 만들었다. 한나라의 무덤 발굴품을 박물관에서 보니 남녀 숫자가 거의 비슷했다. 그리스 타나그라는 여성 조각이다. 영생을 얻어 무한으로 살아가는 피장자가 일상에서 부리는 하녀, 타나그라 인형. 같은 값이면 다홍치마, 동가홍상(同價紅裳)이다. 보통 향단이가 아니라 예쁜 향단이를 만들어 넣은 것 아닐까?

기원전 5세기 페르시아 전쟁 뒤, 아테네 중심으로 에게해 주변 도시국가들이 모여 동맹을 맺은 섬, 델로스에서 출토한 해학적인 「비너스와 판」 조각을 보자. 육감적인 몸매의 비너스(아프로디테)가 알몸으로 서 있다. 이때 호색한, 목축의 신, 정욕의 화신 판이 다가와 손을 잡아끌며 수작을 부린다. 목축의 신 판은 머리에 염소 뿔이 나 있고, 염소 다리다. 추한 용모의 판을 미의 여신 비너스가 받아줄 리가 없다. 신고 있던

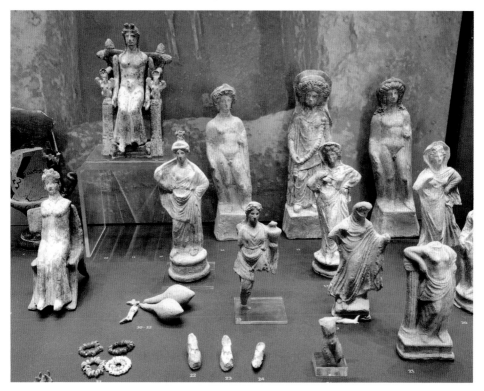

사진4. 타나그라. 테베 고고학 박물관

슬리퍼를 벗어 때리는 시늉을 하며 저리 가라고 뿌리친다. 비너스의 아들 에로스도 거든다. 이 못난 놈아 저리 가라는 의미로 판의 뿔을 잡아 밀친다.

에로틱한 장면을 연출해낸 조각의 잔상을 담고, 브뤼셀 예술역사박물관으로 가면 숲속에서 사티로스가 마에나드를 유혹하는 소리가 들려온다. 피렌체 우피치 미술관에서는 에로스와 프시케가 나누는 키스 조각이 진한 여운을 남긴다. 이제 무대를 그리스 북부의 중심도시 테살로니키로 옮긴다. 테살로니키는 헬레니즘을 상징한다. 다른 그리스 도시들이 대부분 아르카이크기나 고전기부터 발달해 왔다. 테살로니키는 헬레니즘 시대를 연 알렉산더의 이복 여동생 이름 테살로니케에서 나왔다. 기원전 323년 알렉산더가 죽고 나서 알렉산더의 고국 마케도니아를 장악한 인물은 카산드로스다. 그가 기원전 315년 이곳에 새도시를 건설하며 아내 테살로니케의 이름을 붙

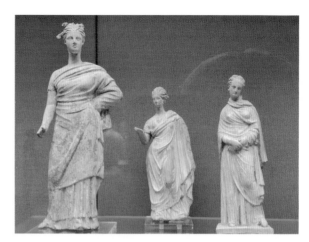

사진5. 타나그라. 코펜하겐 국립박물관 **사진6.** 타나그라. 대영박물관

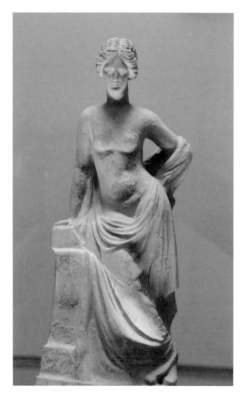

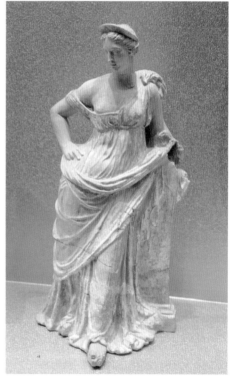

사진7. 누드 타나그라. 루브르박물관 **사진8.** 누드 타나그라. 아테네 고고학박물관

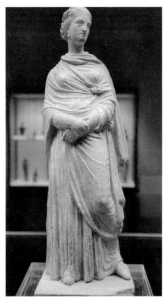

사진9. 타나그라. 뮌헨 고미술품박물관

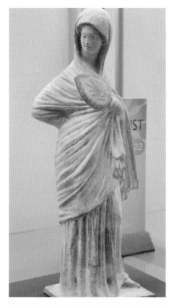

사진10. 타나그라. 브뤼셀 예술 역사 박물관

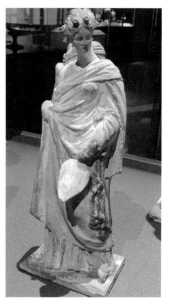

사진11. 타나그라. 비엔나 미술사박 물관

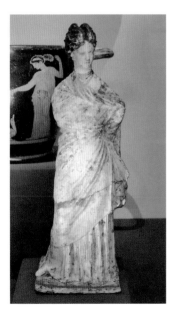

사진12. 타나그라. 테살로니키 고고 학 박물관

사진13. 타나그라. 키클라데스박물관

사진14. 타나그라. 콘스탄타 박물관

사진15. 아프로디테와 판. 기원전 100년. 델로스 출토. 아테네 고고학박물관

사진16. 에로스와 프시케. 기원전 2세기 헬레니즘 원작 2세기 로마 복제품. 피렌체 우피치 미술관

사진17. 마에나드와 사티로스. 기원전 3~기원전 2세기. 브뤼셀 예술 역사박물관

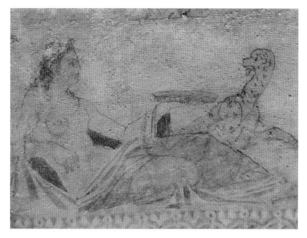

사진18. 침대 위 여성 누드 프레스코 그림. 기원전 300년. 테살로니키 고고학 박물관

사진19. 데르베니 크라테르. 기원전 4세기. 테살로니키 고고학 박물관

사진20. 디오니소스와 아리아드네. 데르베니 크라테르. 기원전 4세기. 테살로니키 고고학 박물관

사진21. 사티로스와 마에나드. 포옹. 데르베니 크라테르. 기원전 4세기. 테살로니키 고고학 박물관

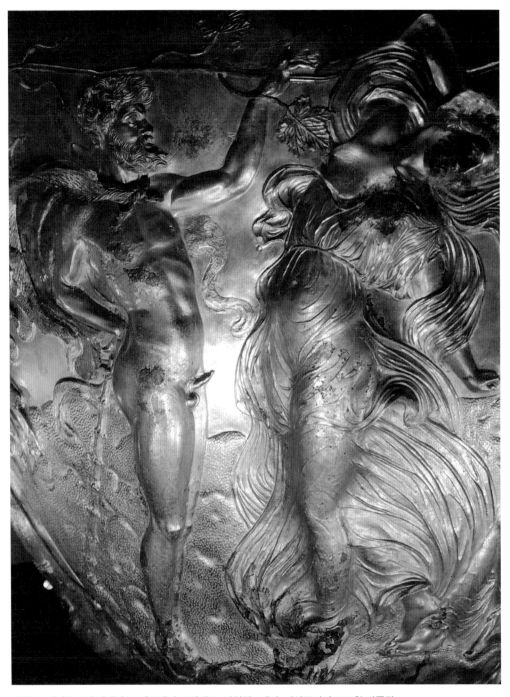

사진22. 사티로스와 마에나드. 데르베니 크라테르. 기원전 4세기. 테살로니키 고고학 박물관

였다. 그리스 북부 마케도니아 중심 도시이자 그리스 제2의 도시 테살로니키 고고학박물관에 전시 중인 「데르베니 크라테르(Derveni Krater)」.

테살로니키 근교 데르베니의 헬레니즘 시대 무덤에서 1962년 출토됐다. 무게가 무려 40kg. 크라테르는 포도주 혼합기다. 포도주 원액과 물을 섞어 농도를 조절하는 용기다. 언뜻 보면 금빛으로 빛나지만, 금으로 만든 것은 아니다. 구리 85%, 주석 15% 비율로 섞어 금빛을 만들어낸 걸작이다. 제작은 아테네에서 이뤄졌다. 기원전 4세기 말 아테네의 청동제작술을 잘 보여준다. 「데르베니 크라테르」 표면 조각의 중심 모티프는 디오니소스와 아리아드네의 사랑이다. 포도주의 신 디오니소스 부부의 다정한 모

사진23. 에페드리스모스 게임. 2명의 젊은 여인이 펼치던 게임이다. 고대 그리스. 암스테르담 고고학 박물관

습, 그 주변을 뜨겁게 달구는 사티로스와 마에나드의 에로틱한 정경은 헬레니즘 조각 예술의 진수로 손색없다.

헬레니스틱 리얼리즘과
헬레니스틱 바로크

왈츠의 나라 오스트리아 수도 비엔나 미술사박물관으로 가보자. 그리스로마 전시실에 특이한 묘사의 여성 조각상이 맞아준다. 헬레니즘기 만들어진 뒤, 2세기 로마 시대 복제된 이 조각의 모델은 아마존이다. 조각을 찬찬히 뜯어보면 아마존임을 알

사진1. 아마존. 헬레니즘 시대 원작. 2세기 복제품. 비엔나 미술사박물관

사진2. 아마존 멜라니페. 로마 모자이크. 샨르우르파 모자이크박물관

사진3. 권투선수. 로마 팔라조 마시모 박물관

사진4. 운동선수. 기원전 1세기. 이즈미르 고고학박물관

사진5. 소년 기수. 기원전 150년. 아테네 고고학박물관

사진6. 라오콘 군상. 기원전 200~기원후 70년. 바티칸박물관

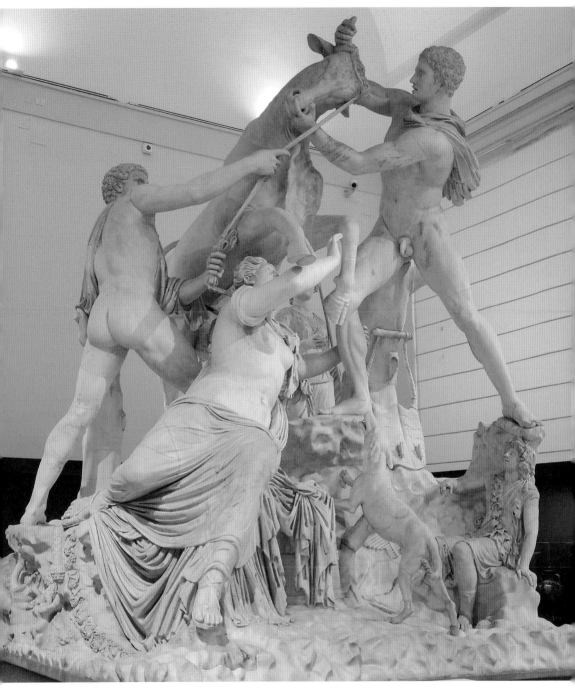

사진7. 파르네제 황소. 기원전 2세기 원작. 2세기 로마 복제품. 나폴리 국립 고고학 박물관

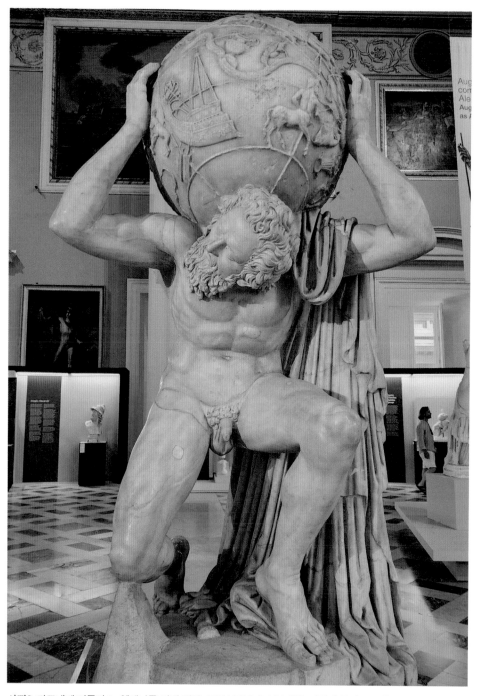

사진8. 파르네제 아틀라스. 헬레니즘 시대 원작. 로마시대 2세기 복제품. 나폴리 국립 고고학 박물관

아챈다. 졸음을 참지 못하고 스르르 잠에 빠져드는 미모의 여성이 고개를 왼쪽으로 숙였다. 얼굴 아래로 가슴을 보자. 오른쪽 가슴은 옷을 입은 상태지만, 왼쪽 가슴은 옷이 벗겨져 젖가슴이 드러났다. 한쪽 가슴을 드러낸 것은 아마존의 제유법적 비유다. 그리스 신화에서 머나먼 동쪽 땅 아마존은 여성들끼리만 살며 전투 시 불편함을 제거하기 위해 한쪽 젖가슴을 잘라낸다. 고대 그리스 미술에서 이 대목을 실제 젖가슴을 자른 모습이 아니라 한쪽 젖가슴을 드러내는 것으로 순화시킨다. 고전기 조각에서 아마존은 신전 조각의 부수적 인물이었다. 하지만, 헬레니즘기 조각에서 아마존은 주인공으로 올라선다. 무슨 변화가 찾아온 것일까?

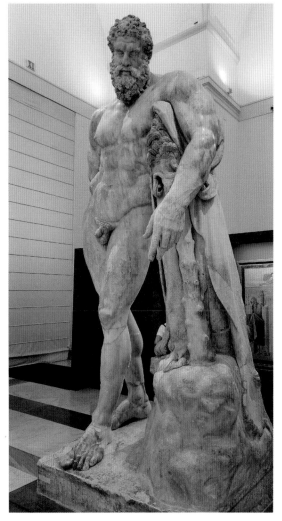

사진9. 파르네제 헬라클레스. 헬레니즘 시대 원작. 로마시대 3세기 복제품. 나폴리 국립 고고학 박물관

고전기 예술가들은 신 혹은 이상화된 숭고미의 그리스 남녀를 빚었다. 엄숙하며 우아한 유토피아 인물상이었다. 헬레니즘기에는 유토피아의 천상에서 사바 세계로 내려온다. 이상이 아닌 현실을 다룬다. 숭고하고 우아한 아름다움이 아닌 현실 속의 있는 그대로의 모습, 표정을 담는다. 소재는 외국인, 이방인, 여성, 어린이, 노예, 짐승... 현실 사회에서 마주치는 누구라도 있는 그대로의 모습으로 접근한 예술철학이 헬레니스틱 리얼리즘(Hellenistic Realism)이다.

또 하나 특징은 조화의 균형미를 탈피해 비정렬의 뒤틀린 인체에 관심을 둔다. 규

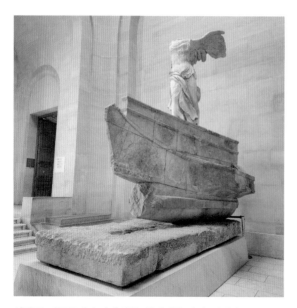

모도 커진다. 거대하고 기괴해서 그로테스크해 보인다. 이를 헬레니스틱 바로크(Hellenistic Baroque)라고 부른다.

로마 바티칸 교황청의 박물관으로 가보자. 이곳에 다녀온 경험이 없어도 누구나 이 조각 사진을 한 번쯤 봤을 것이다. 「라오콘 군상」. 가로 208㎝, 세로 163㎝, 높이 112㎝ 「라오콘 군상」은 땅속에 묻혔다가 1506년 햇빛을 봤다. 트로이 신관 라오콘과 두 아들 안티판테스, 팀브라에우스가 포세이돈이 보낸 바다뱀에 휘감겨 죽는 모습이다. 로마의 大플리니우스는 79년 폼페이 대분화 때 죽기 전 쓴 책『박물지』에서 「라오콘 군상」이 티투스 황제 궁정 정원에 있다고 묘사한다. 그러면서 로도스섬 아게산드로스, 아테노도로스, 폴리도루스 3명의 작품이라고 적었다. 아쉽게도 제작 시기에 대한 언급은 없다. 아게산드로스가 기원전 1세기 활약한 점을 감안하면 후기 헬레니스틱 바로크 양식이다. 기원전 200년경 페르가몬 유파 작가들의 청동상을 대리석으로 재제작한 것으로 보인다.

나폴리 국립박물관으로 가면 '파르네제 콜렉션(Farnese Collection)'이 눈길을 끈다. 파르네제는 북이탈리아 파르마에 거점을 둔 집안으로 1369년 교황 우르반 5세를 배출하면서 유력 가문으로 떠올랐다. 교황 바울 3세(1534~1549년)의 16세기 절정의 위력을 떨쳤다. 이때 막강한 재력을 바탕으로 수집한 많은 그리스로마 조각을 '파르네제 콜렉션'이라고 부른다. 대부분 216년 문을 연 로마의 카라칼라 목욕탕에서 출토된 점으로 미뤄, 목욕탕 정원을 장식하던 조각들로 보인다.

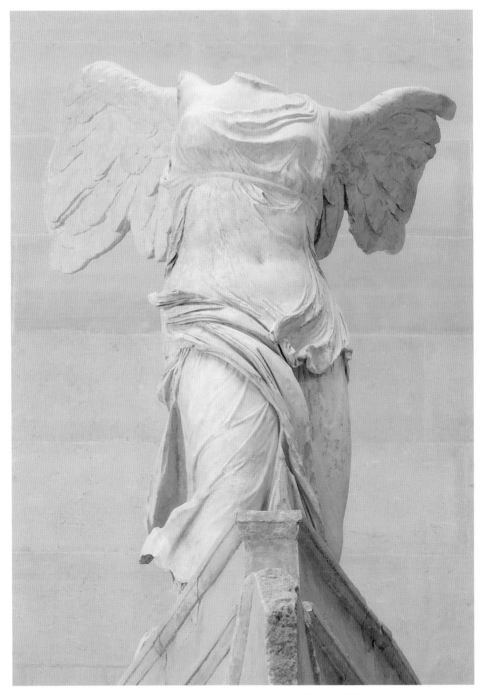

사진11. 사모트라키 니케. 헬레니즘 시대. 기원전 200~기원전 190년. 루브르박물관

파르네제 가문의 상속자가 1737년 끊긴 이후 그들이 소유하던 작품들은 나폴리 고고학박물관 등으로 흩어졌다. 나폴리 고고학박물관에 전시된 「파르네제 황소(Farnese Bull)」는 하나의 돌을 깎아 만든 가장 큰 그리스로마 조각이다. 大플리니우스는 이 작품을 기원전 2세기 로도스섬의 아폴로니오스가 조각했다고 적는다. 로마로 수입해 온 사람은 기원전 1세기 공화파 정치인 아니우스 폴리오라고 덧붙인다. 1546년 카라칼라 황제 목욕탕에서 출토된 이 작품은 大플리니우스가 언급한 헬레니즘기 청동상을 2세기 이후 대리석으로 복제한 거다.

「파르네제 아틀라스(Farnese Atlas)」. 제우스의 벌을 받은 아틀라스가 천구를 고통스러운 표정으로 떠받친다. 헬레니즘 바로크 기법이 엿보인다. 최근 과학적 연구결과 기원전 129년 천문학자 히파르코스의 연구 성과가 반영된 조각이라는 주장이 나왔다. 이게 사실이라면 기원전 2세기말 헬레니즘 시기 작품을 2세기 중반 대리석으로 재제작한 복제품이다.

「파르네제 헤라클레스(Farnese Heracles)」는 헬레니즘 초기 기원전 4세기 말 청동작품으로 보인다. 원작은 1204년 콘스탄티노플에 침략한 4차 십자군, 즉 베네치아 군이 녹여서 돈으로 바꿨다. 우람한 근육이 돋보이는 현 작품은 로마 시대 3세기 초 대리석으로 다시 만든 거다.

헬레니즘 시대 거대 작품 하나 더 살펴보자. 「사모트라키 니케」. 헬레니즘 시대 기원전 200~기원전 190년 사이 거대 작품으로 헬레니즘 시대 진품 대리석 조각이어서 가치가 더욱 높다. 니케 여신의 높이는 2.73m, 받침대까지 포함하면 5.57m에 이른다. 1863년 프랑스의 터키 아드리아노폴리스 총영사 샤를 샹뿌아조가 에게해 북단 사모트라키 섬에서 발굴해 1864년 루브르박물관으로 가져왔다. 뛰어난 조형미를 기반으로 한 거대 작품으로 눈길을 끈다. 날개를 단 여신 니케의 얼굴은 비록 훼손됐지만, 균형잡힌 몸매에서 여신의 아우라가 뿜어져 나온다.

학술행사?
밤새도록 포도주 마시던
'심포지온'

"바닥은 술잔이나 손처럼 깨끗하다. 참석자들은 화환을 머리에 썼다. 포도주 혼합기 크라테르는 즐거움을 가득 담았다. 그 속에서 유향(乳香)이 성스러운 향기를 흩뿌린다. 포도주는 시원한 물이고, 달콤하고 순수하다. 가까이에 금빛 빵이 놓였고, 격조 있는 탁자 위에 치즈와 진한 꿀이 안주로 먹음직스럽다. 무엇보다 노래와 흥겨운 연회의 기운이 집안을 감싸고 돈다(크세노파네스)" 이오니아 출신으로 남부 이탈리아와 시칠리아에서 살았던 기원전 6세기 그리스인 크세노파네스(Xenophanes)의 글을 스페인 마드리드 고고학박물관이 인용해 놓았다. 무슨 내용인가? 고대 아르카이크기와 고전기에 걸쳐 그리스인들이 즐기던 심포지온(Symposion) 풍경 묘사다. 2500년 전 그리스인들이 즐겼던 심포지온 문화는 어떤 것이었나? 그리스인들이 도자기에 남겨놓은 그림을 통해 심포지온의 알파부터 오메가까지 톺아 본다.

먼저 브뤼셀 예술역사박물관에 있는 도자기 그림. 남성 상징을 곧추세운 남자. 누구일까? 엉덩이에 말꼬리가 달렸으면 사티로스다. 포도주의 신 디오니소스의 호종 수행원, 욕정의 화신 사티로스. 오른손에 포도주잔 칸타로스를 들고 커다란 자루 위에 앉았다. 포도주 원액이 담긴 자루에서부터 심포지온이 닻을 올린다. '심포테인

사진1. 심포지온. 포도주 자루. 브뤼셀 예술역사박물관

사진2. 심포지온. 포도주 자루와 크라테르. 기원전 510년. 뮌헨 고미술품박물관

사진3. 심포지온 준비. 시종이 포도주와 물을 섞는 포도주 혼합기 크라테르 앞에 서있다. 오른손에 오이노코에 (술 주전자)를 들고 크라테르에서 포도주를 퍼올린다. 왼손에 포도주잔 퀼릭스를 들었다. 루브르박물관.

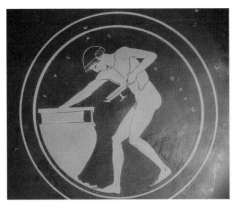

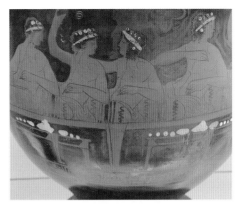

사진4. 심포지온 준비. 기원전 490~기원전 480년. 아테네 키클라데스박물관

사진5. 심포지온 참석자. 브뤼셀 예술역사박물관

사진6. 심포지온 참석자. 나폴리 국립 고고학 박물관

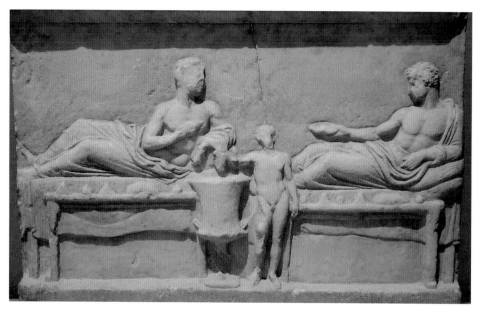

사진7. 심포지온 조각. 기원전 380년. 테살로니키 고고학 박물관

(Sympotein)'은 '함께 마신다'는 뜻이다. 그리스어 장소 접미사 '온(on)'이 붙어 굳이 직역하자면 '함께 마시는 술자리'가 심포지온이다. 그러니, 심포지온은 그냥 쉽게 회식, 조금 품격있게 연회(宴會)다. '혼술'은 심포지온이 될 수 없다. 심포지온은 로마시대에도 그대로 이어졌다.

로마 라틴어의 장소 접미사는 '움(um)'이다. '심포지온'이 '심포지움(Symposium)'으로 바뀐다. 로마에서는 '콘비비움(Convivium)'이라고도 불렀다. 로마의 용어 심포지움이 게르만 민족의 영어로 전달돼, 오늘날까지 쓰인다. 영어식 발음은 '심포지엄'이다. 내용도 바뀌었다. 포도주 마시기는 쏙 빠지고, 대화와 토론의 학구적 형식만 남은 학술행사다. 『심포지온』을 저술한 플라톤이나 심포지온을 즐겼던 스승 소크라테스가 현대의 심포지엄에 참석하면 무척 당황스러울 것이다. 포도주가 없어서. 특히 두주불사 주당인 소크라테스는 밤새 포도주를 즐겼으니 더욱 적응이 안 돼 좌불안석일 듯하다.

심포지온은 어떤 때 여는 걸까? 우리네 회식과 똑같다. 축하할 일이 있을 때 회식하듯, 그리스도 그랬다. 플라톤의 『심포지온』은 기원전 416년 소크라테스의 제자 아가톤이 디오니시아 비극 경연 수상을 기념해 열렸다. 하지만, 아무 뜻 없이 그냥 먹고 마시고 즐기기 위해 여는 경우가 더 많다. 장소는 집이다. 고대 그리스 주택은 남자 주인의 사랑채 안드론(Andron)과 여성들의 안채 기나이케이온(Gynaikeion)으로 나뉜다. 사랑채 안드론에 긴 돌벤치를 여러 개 놓고, 푹신한 쿠션을 깔고 열었다. 왼팔을 대고 비스듬히 눕는 자세로 앉아 술을 마시며 대화를 나눴다. 참석인원은? 서너 명에서 20여명까지다. 심포지온 개최 전문 식당도 있었다.

심포지온 날. 하인들은 일단 포도주를 저장고 자루에서 꺼내온다. 자루를 풀고 커다란 크라테르에 쏟는다. 뮌헨 고미술품박물관에 있는 기원전 510년 도자기 그림을 보면 남성 상징을 곧추세운 사티로스가 자루를 풀어 크라테르로 쏟는다. 마드리드 고고학박물관 그림은 크라테르 안으로 머리를 넣고 포도주 양을 들여다본다. 해학적이다. 루브르박물관의 도자기 그림을 보면 시종이 오른손에 오이노코에(술 주전자), 왼손에 포도주잔 퀼릭스를 들었다. 크라테르에 포도주 원액과 물을 섞어 농도를 맞춘 뒤, 오이노코에에 담아 나른다. 취할 거면 물을 적게 타 진하게, 대화에 치중할 거면 물을 많이 타 묽게 마신다. 쿠션을 깐 돌벤치에는 남자 1명 혹은 2명씩 앉는다. 참석자는 남자뿐이다. 머리에는 올리브관이나 월계관, 담쟁이관을 쓴다. 그리스인들은 행사장에 나갈 때 화관을 쓰는 것이 관례였다.

흥을 돋우기 위한
포도주 뿌리기 놀이
'코타보스'

심포지온에서 술만 마신 것은 아니다. 그리스는 학구적인 분위기가 넘쳐흘렀다. 비결은 대화다. 고대 그리스인들은 쓰기보다 구술(口述) 문화, 즉 말하기를 즐겼다. 소크라테스는 단 한 권의 책도 쓰지 않았다. 대화식 문답의 변증(辨證, Dialectic)으로 제자들의 무지를 깨우쳤다. 아리스토텔레스가 리케이온에서 제자들과 산책하며 대화를 통해 지식을 가다듬은 데서 소요학파(逍遙學派)라는 말이 나왔다. 민주사회이다 보니 대중의 호응을 끌어낼 연설 능력이 필요했고, 엘리트층은 수사학(修辭學)을 공들여 배웠다. 이렇게 말하기의 구술중시 문화가 저녁 술자리와 합쳐져 술 마시며 대화하는 심포지온 문화가 꽃폈다. 플라톤의 『심포지온』에서 대화 주제는 에로스(Eros) 즉 사랑이었다.

흥을 돋우기 위해 놀이도 즐겼다. 요즘도 회식하면서 당구를 치거나 카드, 화투 놀이로 시간을 보낸다. 심포지온에서 그리스인들이 즐긴 놀이는 코타보스(kottabos). 술잔에 포도주를 담은 뒤, 원하는 위치의 대상물로 뿌려 맞춘다. 또, 물에 띄운 술잔에 멀리서 포도주를 뿌려 가라앉혔다. 때로는 공중에 매단 접시에 포도주를 뿌려 채운 뒤, 아래 물건으로 쏟아지도록 하며 즐겼다. 술에 취해서 술을 뿌렸으니 포도주가

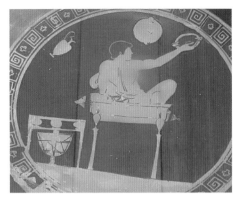

사진1. 코타보스. 기원전 480년. 대영박물관

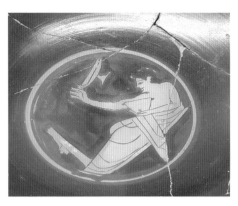

사진2. 코타보스. 기원전 510년. 아테네 아고라박물관

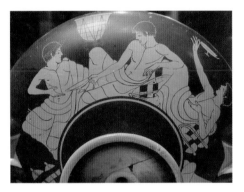

사진3. 코타보스. 기원전 490~기원전 480년. 아테네 키클라데스박물관

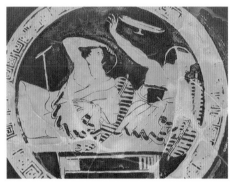

사진4. 코타보스. 브뤼셀 예술역사박물관

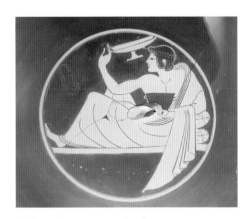

사진5. 코타보스. 루브르박물관

사진6. 코타보스 그림. 아테네 키클라데스박물관

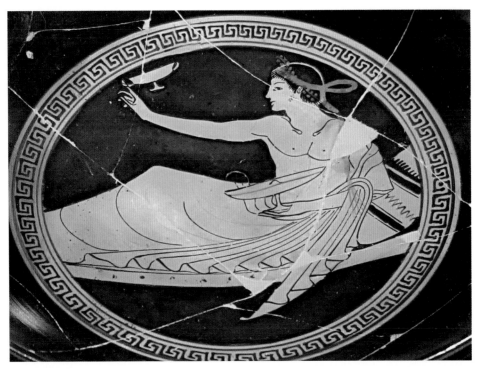

사진7. 코타보스. 기원전 480년. 비엔나 미술사박물관

원하는 위치로 제대로 갈 리 없다. 포도주를 여기저기 흘려 심포지온 장소는 포도주 냄새로 진동했을 것이다.

그리스인들도 노래와 춤을 즐겼을까? 답은 그렇다. 나이 든 남자들이 자리를 지키고 앉아 있으면 젊은 남자들이 피리(목관이 2개인 이중피리) 아울로스를 불거나, 현악기 키타라를 켰다. 크로탈라(캐스터네츠)를 치며 흥겹게 춤도 췄다. 알몸의 남성들이 상징을 세우고 흥겹게 춤 삼매경에 빠진 도자기 그림들이 유물로 남아 심포지온의 전설을 길어 올린다.

사진8. 심포지온 악기연주. 뮌헨 고미술품박물관

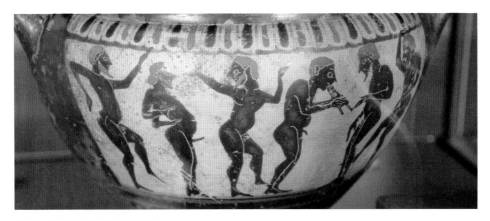

사진9. 심포지온 춤. 루브르박물관

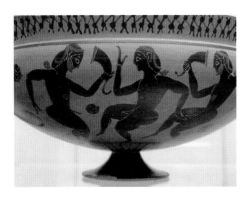

사진10. 심포지온 춤. 기원전 560년. 뮌헨 고미술품 박물관

사진11. 심포지온 춤. 루브르박물관

사진12. 크로탈라 남성. 기원전 510년. 아테네 아고 라박물관

사진13. 소변보는 취객. 브뤼셀 예술역사박물관

조선 시대 기생에 견줄 헤타이라의 연주와 춤

대영박물관에서 기원전 440~기원전 430년경 도자기 그림을 보자. 심포지온에 참석 중인 남성 앞에 여성이 앉아 대화를 나눈다. 심포지온에 여성도 참여한 것인가? 조선을 대표하는 기생 황진이를 떠올리면 쉽다. 술을 준비해 따라 주고 현학적인 대화도 주고받는다. 황진이의 경우 시를 쓰며 선비들과 문학적 시담(詩談)도 나눴다. 같은 맥락이다.

사진1. 심포지온 헤타이라 대화. 기원전 440~기원전 430년. 대영박물관

사진2. 술시중 헤타이라. 기원전 490~기원전 480년. 대영박물관

사진3. 술시중 헤타이라. 브뤼셀 예술역사박물관

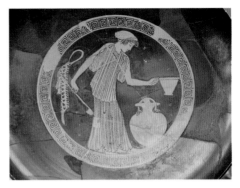

사진4. 술시중 준비하는 헤타이라. 브뤼셀 예술역사 박물관

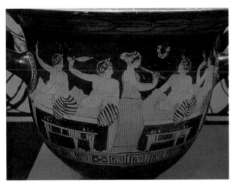

사진5. 아울로스(이중피리) 연주 헤타이라. 기원전 5세기 마드리드 고고학박물관

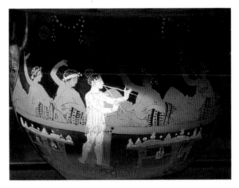

사진6. 아울로스(이중피리) 연주 헤타이라. 기원전 480년. 비엔나 미술사박물관

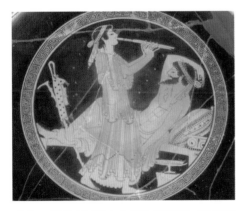

사진7. 아울로스(이중피리) 연주 헤타이라. 루브르박물관

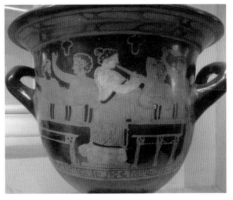

사진8. 아울로스(이중피리) 연주 헤타이라. 상트페테르부르크 에르미타주 박물관

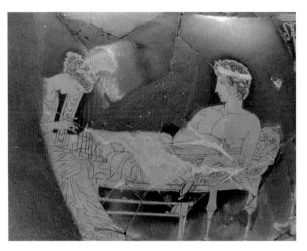

사진9. 키타라 연주 헤타이라. 기원전 5세기. 아테네 고고학박물관

사진10. 춤추는 헤타이라. 기원전 480년. 대영박물관

 그리스 심포지온에 참석하는 기생과 비슷한 여성을 헤타이라(Hetaira)라고 부른다. 마드리드 고고학박물관의 기원전 5세기 도자기 그림을 보면 네 명의 심포지온 참석 남성들 앞에서 관이 두 개 달린 이중피리 아울로스를 부는 헤타이라의 모습이 나온다. 아울로스를 불거나, 키타라를 켜고, 서정시 엘레게이아(Elegeia, 연가, 戀歌)를 불렀다. 춤도 췄다. 이런 여성은 아울레트리스(Auletris, 복수형 아울레트리데스, Auletrides)라고도 불렀다. 그러니까 헤타이라는 접객업 종사 여성이라는 포괄적인 개념, 아울레트

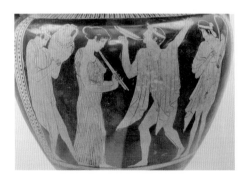
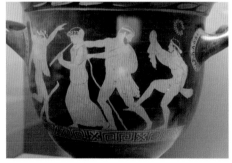

사진11. 귀가. 심포지온 뒤 헤타이라의 연주에 맞춰 고성방가 속에 귀가. 기원전 480~기원전 460년. 팔레르모 고고학 박물관

사진12. 귀가. 기원전 440~기원전 430년. 아테네 키클라데스박물관

사진13. 아울로스를 든 헤타이라. 아테네 아크로폴리스 박물관

사진14. 아울로스를 불고 있는 헤타이라. 루브르박물관

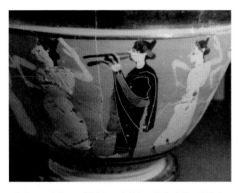

사진15. 아울로스를 불고 춤추는 헤타이라. 기원전 6세기. 테베 고고학 박물관

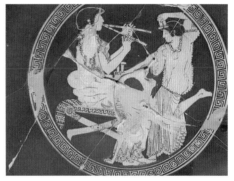

사진16. 2명의 헤타이라. 기원전 490년 대영박물관

리스는 아울로스(Aulos)를 불거나 키타라를 연주하고 노래하고 춤추는 쪽으로 특화된 여성을 부르는 하위 개념으로 보면 쉽다.

플라톤의『심포지온』. 소크라테스가 참석한 기원전 416년 아가톤 주최 심포지온에도 헤타이라가 참여했을까? 그렇다. 하지만, 상황이 좀 특이하다. 헤타이라를 불렀는데, 심포지온 참석자들 협의를 통해 심포지온에 참석시키지 않기로 했다. 그날 참석자들이 '사랑'을 주제로 한 토론에 치중하기로 정한 거다. 토론중심 심포지온이어서 술도 권하지 말고, 자기 주량껏 마시자는 결정을 내린다. 그러다 보니 불러 놓은 헤타이라가 할 일이 없어졌다. 그래서 안채에서 여성들과 시간을 보내게 하든지 다시 돌

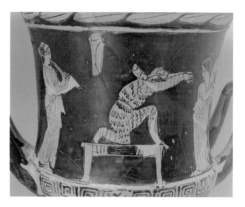

사진17. 춤추는 헤타이라. 상트페테르부르크 에르미
타주 박물관

사진18. 헤타이라 연주와 공연. 기원전 5세기. 아테네
고고학박물관

사진19. 헤타이라 교육1. 기원전 430년. 대영박물관

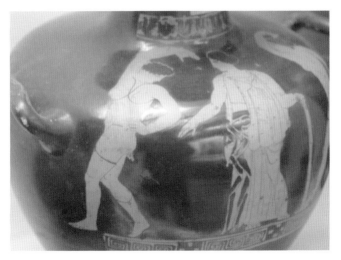

사진20. 헤타이라 교육2. 기원전 440~기원전 430년. 대영박물관

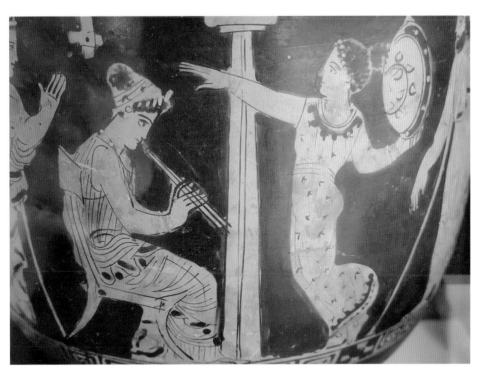

사진21. 연주와 춤 기원전 425~ 기원전 400년. 암스테르담 고고학 박물관

려보내자는 식으로 어정쩡하게 묘사하고 만다. 플라톤의 저술에 나오는 헤타이라는 아울레트리스 성격이 강했던 거다. 보통 심포지온을 끝내고 집으로 돌아갈 때 헤타이라 연주에 맞춰 참석자들이 노래 부르거나 춤추며 뒤따른다. 소리도 질러 댔으니. 심포지온이 끝난 뒤, 밤 시간 고성방가. 에티켓은 제로였던 아테네 밤문화다.

아울로스를 불거나 키타라를 켜고, 혹은 춤을 추며 심포지온의 분위기를 살리는 여성, 헤타이라는 누가 하는 걸까? 아테네 여성은 밤에 밖에 나가지 않는다. 따라서 밤 늦게까지 진행되는 심포지온에 참여할 헤타이라가 될 수 없다. 외국인은 필요조건이다. 외국인이라고 해서 전혀 다른 나라 사람이 아니다. 아테네를 제외한 나머지 그리스 문명권 내 폴리스들을 가리킨다. 언어와 문화가 같다. 지적 대화를 나눌 수 있을 만큼의 정신적 역량은 충분조건이다. 수고비가 천정부지로 솟는다. 외국에서 온 여성들이 바로 심포지온에 참석할 수는 없다. 왜일까?

런던 대영박물관에 전시 중인 기원전 430년 도자기 그림에 답이 있다. 요즘 연예인 연습생 뽑아 훈련시키듯 소녀들을 선발해 춤과 기예를 가르친다. 일제강점기 총독부가 운영하던 기생교육 전문기관이자 조합 성격을 지닌 권번(券番)과 비슷하다. 앳돼 보이는 젊은 여성 2명이 키가 훨씬 크고 히마티온을 격식 있게 입은 여성의 지도를 받아 춤을 배운다. 헤타이라 직업학교라고 할까? 이렇게 직업 교육을 통해 다양한 기예를 배워 심포지온의 여흥을 돕는다면 단순한 아울레트리스라고 불러도 무방하다. 뛰어난 지적 역량을 갖춰, 지적 대화를 나눌 수 있는 헤타이라는 아울레트리스에 비해 비싼 수고료를 받았다.

심포지온 참석자와
헤타이라 성매매

심포지온에 젊은 여성이 함께 한다면 혹시 어떤 외설적인 행위도 벌어졌을까? 2500년 전 생활도자기 그림으로 진실에 접근해 보자. 아테네 북쪽 자동차로 1시간 20분여 거리 보이오티아 지방에 자리한 테베는 아테네에 필적할 강력한 도시국가였다. 소포클레스의 비극『오이디푸스 왕』이 태어난 나라다. 테베박물관의 기원전 5세

사진1. 누드 연주 헤타이라. 기원전 5세기. 테베 고고학 박물관

사진2. 누드 헤타이라. 기원전 380년. 대영박물관

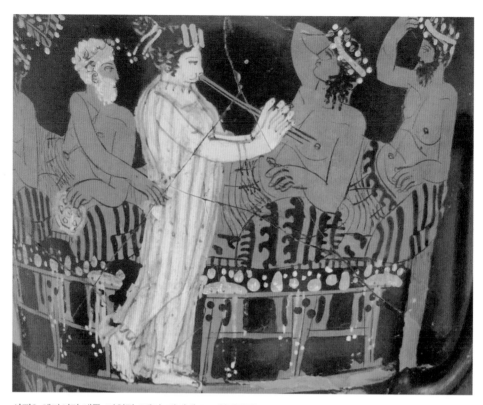

사진3. 헤타이라 애무. 기원전 4세기. 아테네 고고학박물관

사진4. 헤타이라와 심포지온 남성. 루브르박물관

사진5. 헤타이라와 심포지온 남성. 루브르박물관

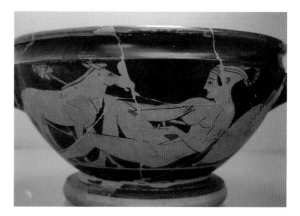

사진6. 3사람 정사. 남자 2명과 여자 1명. 기원전 5세기. 루브르박물관

사진7. 누드 헤타이라. 나폴리 국립 고고학 박물관

사진8. 누드 헤타이라와 참석자1. 기원전 500~기원전 490년. 아테네 키클라데스박물관

사진9. 누드 헤타이라와 참석자2. 기원전 500~기원전 490년. 아테네 키클라데스박물관

기 도자기를 보면 심포지온에서 이중피리 아울로스를 불며 흥을 돋우는 헤타이라는 누드다. 머리를 단정하게 빗어 올린, 날씬한 몸매의 알몸 헤타이라가 눈을 동그랗게 뜨고 아울로스를 분다. 런던 대영박물관의 기원전 380년 도자기에도 오똑한 콧날의 예쁜 얼굴, 날씬한 몸매의 누드 헤타이라가 나온다. 같은 박물관의 기원전 550년 도자기에는 알몸의 여성들과 옷입은 남성들이 함께 춤을 춘다.

이제 아테네 고고학박물관의 기원전 4세기 도자기를 보자. 4명의 남성이 심포지온 의자에 앉고, 가운데 1명의 헤타이라가 아울로스를 분다. 헤타이라 왼쪽에 앉은 흰머

리 남성을 보자. 노인으로 추정
되는 이 남자의 오른손이 헤타이
라의 엉덩이를 만진다. 헤타이
라는 속이 비치는 시스루 드레스
를 입었다. 에로틱한 장면이 연
출됐음은 루브르박물관의 도자
기 접시 그림에서 더 명확해진
다. 남성 상징을 드러낸 남자가
가슴을 드러낸 여성을 오른손으
로 감싸 안으며 그윽한 눈길로
바라본다. 심포지온 의자는 등

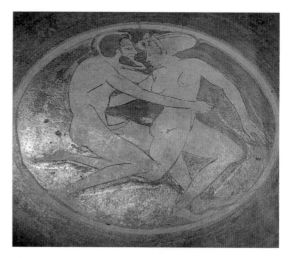

사진10. 헤타이라 정사. 기원전 5세기. 아테네 고고학박물관

장하지 않지만, 이 장면은 심포지온이 틀림없다. 여성이 심포지온에서 연주하는 악
기 키타라를 손에 들었기 때문이다. 남자 역시 심포지온에서 포도주 마실 때 쓰는 포
도주잔 퀼릭스를 손에 들어 심포지온 참석자임을 말해 준다. 루브르에 있는 또 다른
도자기 접시 속 남녀는 좀 더 적극적이다. 시스루 차림의 여성이 의자에 앉아 남성의
몸을 끌어당긴다. 알몸 차림의
남성이 여성을 바라보며 다가서
는 중이다. 에로틱 분위기 그 자
체다.

이제 장소를 나폴리 고고학박
물관으로 옮겨 포도주잔 칸타로
스에 묘사된 헤타이라의 모습을
보자. 공연용으로 추정되는 모
자를 쓴 헤타이라가 왼손에 포도
주잔 칸타로스를 들었다. 가슴
을 드러낸 채 알몸상태로 비스듬

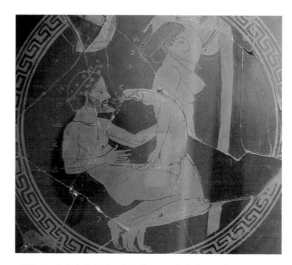

사진11. 헤타이라 정사. 기원전 500~기원전 490년. 대영박물관

사진12. 심포지온 정사 장면 담긴 물단지 히드라. 기원전 510~기원전 500년. 브뤼셀 예술역사박물관

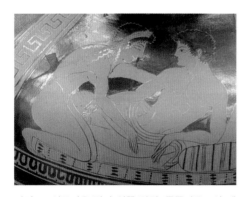

사진13. 심포지온 정사 왼쪽 장면. 폴룰라오스와 헤길라. 기원전 510~기원전 500년. 브뤼셀 역사예술박물관

사진14. 심포지온 정사 오른쪽 장면. 클레오크라테스와 세클리네. 기원전 510~기원전 500년. 브뤼셀 역사예술 박물관

히 눕듯 앉았다. 아테네 키클라데스박물관으로 가면 분위기가 후끈 달아오른다. 기원전 500~기원전 490년 도자기에 젊은 남성 참석자 2명이 2명의 알몸 헤타이라와 즐긴다. 젊은 남성들 상징이 모두 곧추섰다. 손으로 알몸의 헤타이라를 잡아끈다. 아테네 고고학박물관과 대영박물관의 도자기에도 모자를 쓴 헤타이라가 참석자와 정사를 나눈다.

좀 밋밋하다. 에로티시즘 예술사를 논하기 더 적합한 유물을 찾아 이제 벨기에 수도 브뤼셀 예술역사박물관으로 가자. 기원전 510~기원전 500년 도자기가 반갑게 맞아준다. 이탈리아 북부의 에트루리아 도시 불치에서 출토된 히드라다. 물을 담는 항아리다. 표면에 적색 인물 기법으로 묘사한 심포지온 현장이 적나라하다. 의자 위에 4명의 인물이 나온다. 남녀 1명씩 2쌍이다. 박물관 측은 2쌍 사이 가운데 벽에 걸린 물품 그림이 2명 여자의 신분, 헤타이라임을 말해준다고 써 붙였다. 바구니에 담긴 물품은 이중 피리 아울로스다. 헤타이라가 심포지온에서 부는 악기다. 심포지온에서 이어진 자리라고 짐작해볼 단서다.

왼쪽 커플을 보자. 남성이 아래 누웠다. 오른쪽 커플은 여성이 비스듬히 누운 자세다. 두 남자 얼굴에 수염이 없다. 면도해서 그런가? 아니다. 아직 수염이 나기 전의 젊은 청년임을 말해준다. 혹시 미성년자? 16살 넘으면 당시는 성인이니 현대적 의미로는 미성년이 맞다. 심포지온에서 이런 뜨거운 장면을 연출하는 앳된 남자들이 누구인지 알 수 있을까? 신원을 공개하면 명예훼손 아닐까? 그럴 걱정이 없다. 도자기에 남자들 이름을 적어 놨으니 말이다. 박물관 측 프랑스어 설명문을 읽어 보면(벨기에는 영어 설명이 드물다) 왼쪽 청년은 폴룰라오스(Polulaos), 오른쪽 청년은 클레오크라테스(Kleokrates). 자신의 이름을 밝히고 심포지온에서 정사를 벌이는 그리스 문화는 좀 놀랍다.

그런데 여기서 그치면 그리스 에로틱 문화상을 아직 반만 이해하는 꼴이다. 그럼 뭔가? 설마 여성 이름도? 그렇다. 헤타이라의 여성 이름도 버젓이 도자기 접시에 적어 놓았다. 떳떳하게 자신의 신분을 밝힌 헤타이라 이름을 보자. 왼쪽이 헤길라(Hegilla), 오른쪽은 세클리네(Sekline)다. 폴룰라오스와 헤길라, 클레오크라테스와 세

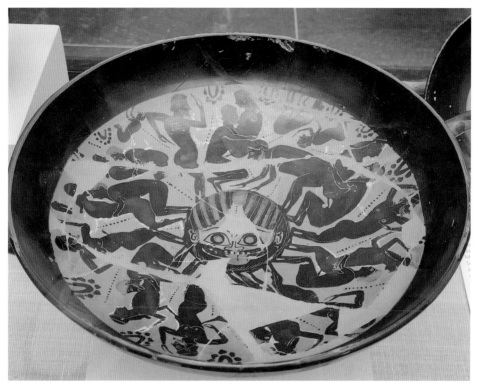

사진15. 정사 심포지온 접시. 기원전 510년. 뮌헨 고미술품박물관

사진16. 정사1. 정사 심포지온 접시. 기원전 510년. 뮌헨 고미술품
박물관

사진17. 정사2. 정사 심포지온 접시.
기원전 510년. 뮌헨 고미술품박물관

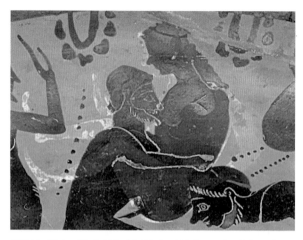

사진18. 정사3. 정사 심포지온 접시. 기원전 510년. 뮌헨 고미술품박물관

사진19. 정사4. 정사 심포지온 접시. 기원전 510년. 뮌헨 고미술품박물관

클리네. 청년과 헤타이라의 심포지온 정사다.

아직 이 정도에 놀라면 곤란하다. 그리스의 에로틱 문화를 제대로 보지 못하는 거다. 그리스 심포지온을 겉만 보는 우를 범하기 십상이다. 이제 무대를 독일 뮌헨으로 옮긴다. 뮌헨 고미술품박물관의 기원전 510년 도자기 접시 그림을 보자. 가운데 메두사 얼굴을 그렸다. 메두사를 둘러싸고 7쌍이 다양한 체위의 정사를 벌인다. 정사 장면 사이사이에는 남녀 누드를 그렸다. 다양한 체위의 정사를 책에서 자세히 묘사하는 것은 아무리 에로티시즘 예술사라도 좀 민망하다. 사진을 잘 살펴보고 각자 음미할 일이다.

박물관 측은 여성들을 심포지온 참석 헤타이라로 소개한다. 고매한 철학자 플라톤의 『심포지온』에 나오지 않는 심포지온의 한 장면, 불편한 진실이다. 왜 그리스 심포지온에 일반 여성들은 참석할 수 없는지 "이제는 말할 수 있다". 아니 이해할 수 있다. 심포지온이 결국 헤타이라와 심포지온 참석 남성 간의 정사로 갈무리되기도 하는 거다. 물론 남성과 헤타이라의 정사는 꼭 심포지온에서 펼쳐지는 게 아니다. 그렇다면 어디에서?

사진20. 성풍경 도자기 접시 전경. 기원전 510년. 루브르 박물관

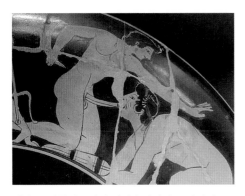

사진21. 성풍경 도자기 접시의 펠라티오. 기원전 510년. 루브르 박물관

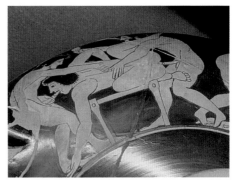

사진22. 성풍경 도자기 접시의 3명 관계. 기원전 510년. 루브르 박물관

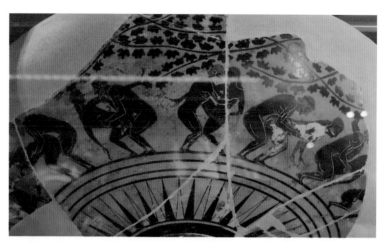

사진23. 집단 정사 장면 도자기 그림 전경. 기원전 5세기. 루브르박물관

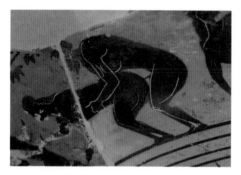

사진24. 정사1. 집단 정사 장면 도자기. 기원전 5세기. 루브르박물관

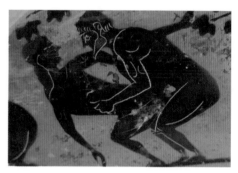

사진25. 정사2. 집단 정사 장면 도자기. 기원전 5세기. 루브르박물관

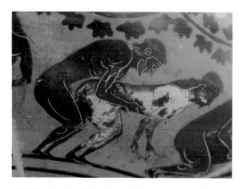

사진26. 정사3. 집단 정사 장면 도자기. 기원전 5세기. 루브르박물관

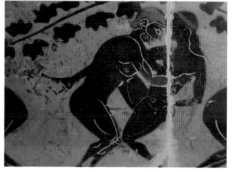

사진27. 정사4. 집단 정사 장면 도자기. 기원전 5세기. 루브르박물관

...심포지온의 흥을 돋우는 연주장면으로 한창 심포지온이 무르익고 있음을 상징한다. 오른쪽 부분은 위아래로 나뉜다. 아랫부분은 알몸...
...남자가 남성상징을 드러낸 채 바닥에 누워 있다. 아마 술에 취한 결과일수도 있다. 그 위에서 소년 시종이 스폰지로 남자의 몸을 닦아주는
...다. 이제 이 조각의 하이라이트인 오른쪽 상단 부분. 심포지온용 침대의자에 헤타이라가 누운 자세로 알몸의 굴곡진 몸매를 드러내 보...
...나. 겉옷 히마티온은 벗겨졌고, 머리는 풀어져 흘러내렸다. 박물관측은 열정적인 사랑의 몸짓이 빚어낸 결과라고 소개한다. 헤타이라 뒤...
...2로 오른 손에 리라를 든 남자와 러브 어페어를 벌이는 중이다. 제한된 공간 안에 심포지온에서 벌어지는 연주와 음주, 러브 어페어의 서...
...를 담은 빼어난 조각이라고 박물관은 평가한다. 심포지온이 어떤 모습이었는지 생생하게 보여주는 2500년전 조각이다. B.C6세기. 코스
...고학 박물관

심포지온 밖의
헤타이라 '포르나이'

심포지온과 관계없이 전문적으로 업소에서 혹은 거리에서 성을 주고받았다. 포도주를 곁들인 연회 심포지온 없이 애초에 성적인 만남만을 원하는 남성들이 있고, 또 그들을 상대로 하는 헤타이라가 있었다. 포르나이(Pornai)다. 돈에 팔려온 노예 상태, 주로 외국출신 여성이다. 도자기 그림에 남자 손님들이 돈주머니를 들고 포르나이와 흥정하는 장면들이 나온다. 아리스토파네스의 희곡『뤼시스트라테』에서도 기원전 5

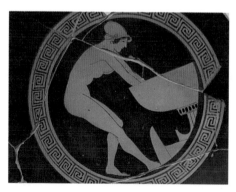

사진1. 헤타이라 목욕. 기원전 480년. 대영박물관

사진2. 헤타이라 목욕. 기원전 500년. 아테네 아고라 박물관

사진3. 알몸 머리 감기. 크림반도 케르치 고고학 박물관

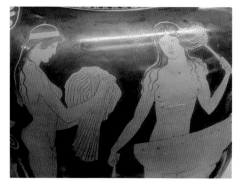

사진4. 목욕 뒤 머리 빗기. 기원전 440~기원전 430년. 뮌헨 고미술품박물관

사진5. 목욕 장면. 상트페테르부르크 에르미타주 박물관

사진6. 헤타이라 옷입기. 기원전 510년. 대영박물관

사진7. 사랑과 창녀의 여신 아프로디테와 판. 펠라 고고학 박물관

세기 아테네 사회에 전문적인 성매매 여성과 업주가 있었음을 알려준다. 기원전 594년 아테네 지도자로 등극해 다양한 사회개혁을 추진했던 솔론은 공창제도를 도입할 정도였다. 공인된 문화, 허가받은 직업이다. 용어를 재정리하면 헤타이라는 유흥업에 종사하는 여성을 가리키는 포괄적인 단어다. 심포지온에서 단

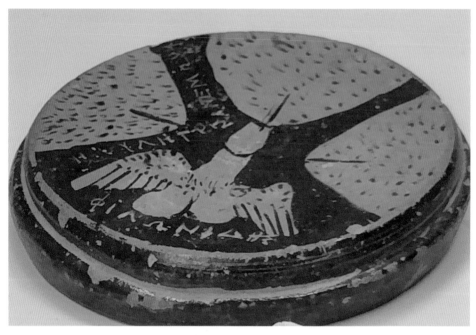

사진8. 여성상징 3개와 남성상징 1개. 정사 상징. 기원전 450~기원전 425년. 아테네 고고학박물관

순히 연주만 하는 아울레트리스, 매춘까지 겸하는 포르나이. 모두 헤타이라다.

최고급 헤타이라의 경우 심포지온에 군이 나가지 않아도, 손님들이 개별적으로 돈을 들고 찾아가 일을 벌인다. 그리고 이런 고급 헤타이라는 돈만 가져온다고 쉽게 손님을 받지도 않는다. 이들은 사회 저명인사들과 교분을 갖는다. 자기 관리에 철저하다. 함부로 손님을 받지 않는다. 사교계의 거물이라고 할까. 그런 헤타이라의 경우 이미 엄청난 재산을 모은 터라 돈에 갈증을 느끼지도 않는다. 미모와 지적 역량을 동시에 소유한 아울레트리스나 포르나이 둘 다 부르는 게 값이다.

가장 유명한 헤타이라는 기원전 5세기 중반 아테네 최고 정치지도자이자 최고 명문가 출신 페리클레스의 두 번째 아내 아스파시아(Aspasia)다. 페리클레스가 상처한 뒤, 정부로 삼은 사실상의 부인 아스파시아는 헤타이라 일을 그만두지 않았다. 요즘 상상이나 할 수 있는가? 대통령이나 총리, 장관의 동거 여성, 사실상 부인이 밤생활을 하는게 말이다. 프락시텔레스가 조각한 크니도스 비너스의 모델 프리네(Phryne)

역시 아스파시아처럼 외국 출신 헤타이라였다. 인류 역사 최초의 실물 크기 누드 조각 주인공으로 호모 사피엔스의 역사에 영원히 이름을 올린다.

알렉산더가 총애한 타이스는 권력 그 자체였다. 알렉산더가 그리스 연합군을 결성해 기원전 334년 페르시아 정벌을 떠날 때 데리고 간 아테네의 고급 헤타이라 타이스. 정복 전쟁 중에도 저녁이면 심포지온을 열었다. 기원전 331년 페르시아 제국을 정복하고, 페르시아 제국 수도 페르세폴리스에 머물 때 일화다. 타이스가 심포지온 석상에서 알렉산더에게 페르세폴리스 파괴를 제안했다고 한다. 150여년 전 기원전 480년 2차 페르시아 전쟁 때 페르시아가 아테네 파르테논 신전을 파괴한 것에 대한 복수였다.

알렉산더가 타이스의 제안을 받아들여 페르세폴리스를 불태운다. 알렉산더가 햇불을 맨 처음 던지고, 이어 타이스가 두 번째로 던진 뒤, 마케도니아 장군들이 뒤따랐다. 헤타이라 타이스의 권력서열이 2위임을 보여준다.

기원전 323년 알렉산더가 죽은 뒤, 알렉산더의 부하 프톨레마이오스 장군이 이집트 총독이 돼 알렉산드리아로 타이스를 데리고 간다. 프톨레마이오스는 총독에서 기원전 305년 왕을 선언한다. 타이스의 알렉산드리아에서 삶이 기록에서 사라져 타이스가 왕비가 된 것인지 언제 어떻게 생을 마감했는지는 알 수 없다. 단지 헬레니즘의

사진9. 헤타이라(포르나이)와 손님 흥정. 기원전 430년. 아테네 고고학박물관

사진10. 정사. 기원전 480년. 대영박물관

두 남자, 알렉산더와 프톨레마이오스의 총애를 받은 것만 분명히 남겼다.

「타이스 명상곡(Thais Meditation)」. 스트레스를 받거나 정신이 혼란스러울 때 들으면 편안해 지는 곡이다. 태어난 사연이 이렇다. 프랑스 소설가 아나톨 프랑스가 1890년 소설 『타이스』를 발표한다. 소설을 보고 프랑스 작곡가 쥘 마스네가 4년 뒤, 1894년 오페라 「타이스」를 세상에 내놓는다. 소설과 오페라의 주인공은 4세기 알렉산드리아의 헤타이라 타이스다. 아마 프톨레마이오스와 함께 알렉산드리아로 온 타이스를 모델로 한 것이리라. 알렉산드리아는 로마 시대에도 지중해 최고의 무역과 학문 도시로 북적였다. 술집이나 헤타이라도 많았다. 기독교 수도사 아타나엘은 타이스를 환락의 세속에서 영적인 세계로 인도하려 설득하고, 타이스는 속세를 잊고 영적인 세계로 가야하는지 고뇌에 빠진다.

바로 이 장면에서 오페라 1막과 2막 중간 「타이스 명상곡」이 흐른다. 결론은 비극적이다. 타이스는 세속에서 영적 생활로 마음을 바꾸지만, 수도사 아타나엘은 영적 생활에서 타이스를 향한 욕정에 불타오르는 세속으로 빠져드니 말이다. 너는 상행선, 나는 하행선.

사진11. 정사. 나폴리 국립 고고학 박물관

심포지온에서 무르익던 남성 동성애

이탈리아 남부로 가보자. 그리스인들이 기원전 7세기 이후 개발한 네아 폴리스(Nea Polis, 신도시) 나폴리(Napoli)는 낭만 그 자체다. 나폴리만의 아늑하고 푸근한 해안선, 저 멀리 병풍처럼 둘러친 베수비오 화산의 하늘지붕선, 겨울에도 온화한 날씨. 복받은 자연환경이다. 그리스인들은 지중해 전역을 돌아다니며 이런 곳을 골라 식민도시를 만들었다. 그중 한곳이 나폴리에서 남쪽으로 폼페이를 지나 파에스툼(Paestum)이다. 시칠리아 아그리젠토와 함께 지중해 유역에서 그리스 도리아 양식 신전이 가장 장엄하게 그것도 여러 개 남아 있는 대표적인 유적지다. 파에스툼박물관은 심포지온과 관련한 색다른 아니 깜짝 놀랄 풍속도를 생생하게 보여준다.

사진1. 포세이돈 신전. 기원전 5세기. 파에스툼

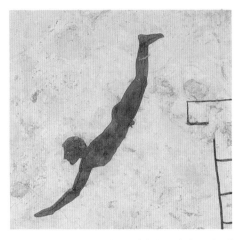

사진2. '다이빙하는 남자' 무덤 출토 프레스코 전시실. 5점 프레스코 전시. 파에스툼박물관

사진3. 다이빙하는 남자. '다이빙하는 남자 무덤'. 기원전 470년. 파에스툼박물관

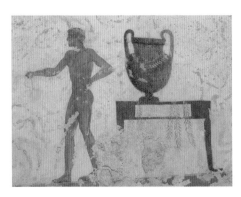

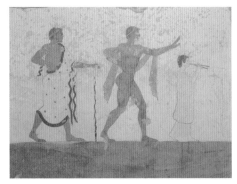

사진4. 프레스코1. 심포지온 준비. '다이빙하는 남자 무덤'. 기원전 470년. 파에스툼박물관

사진5. 프레스코2. 심포지온 참석자 2명. '다이빙하는 남자 무덤'. 기원전 470년. 파에스툼박물관

　　파에스툼박물관 프레스코 전시실로 가면 떠들썩, 왁자지껄한 분위기가 절로 느껴진다. 심포지온. 지중해 전역에 자리한 박물관들은 대부분 그리스 도자기를 전시 중이고, 심포지온을 묘사한 도자기도 여럿이다. 이를 통해 2500년 전 심포지온을 마치 옆에서 지금 벌어지는 연회처럼 엿본다. 그런데, 도자기 그림의 적색인물기법이나 흑색인물기법은 2색 컬러다. 선명하지 않고 무엇보다 작은 도자기에 표현돼 현실감이 좀 떨어진다. 파에스툼의 무덤 프레스코 심포지온 장면은 총천연색이다. 더구나

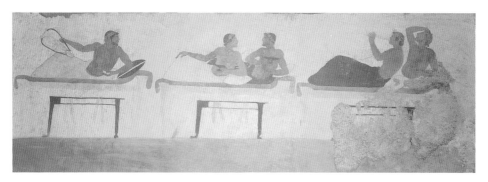

사진6. 프레스코3. 심포지온 장면1 전경. '다이빙하는 남자 무덤'. 기원전 470년. 파에스툼박물관

사진7. 프레스코3. 심포지온 장면1 대화. '다이빙하는 남자 무덤'. 기원전 470년. 파에스툼박물관

사진8. 프레스코3. 심포지온 장면1 연주. '다이빙하는 남자 무덤'. 기원전 470년. 파에스툼박물관

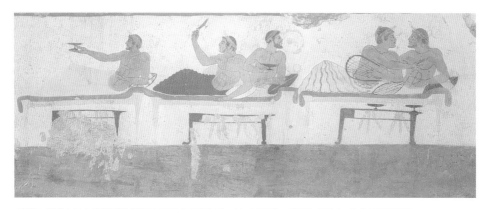

사진9. 프레스코4 심포지온 장면2 전경. '다이빙하는 남자 무덤'. 기원전 470년. 파에스툼박물관

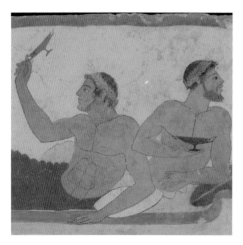

사진10. 프레스코4 심포지온 장면2 코타보스 놀이. '다이빙하는 남자 무덤'. 기원전 470년. 파에스툼박물관

작은 도자기가 아니라, 큼직한 벽화다. 실감, 생동감 자체가 다르다.

심포지온 프레스코는 1968년 파에스툼 유적 남쪽 1.2㎞ 지점 무덤에서 출토됐다. 기원전 470년경 무덤이니 2500년 만에 땅 밖으로 나왔다. 5점의 프레스코 그림에 멋진 다이빙 장면이 있어 '다이빙하는 남자 무덤'으로 불린다. 허공을 날렵하게 날아 물속으로 뛰어드는 남자 1점과 함께 출토된 나머지 4점은 심포지

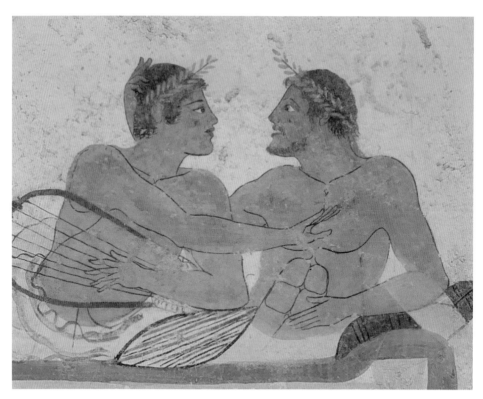

사진11. 프레스코4 심포지온 장면2 남성 동성애. '다이빙하는 남자 무덤'. 기원전 470년. 파에스툼박물관

온 장면을 다뤘다.

① 프레스코1. 알몸 시종이 크라테르 옆에서 심포지온에 쓸 포도주를 준비한다.

② 프레스코2. 심포지온 참가자 2명이 화려하게 차려입고 심포지온 장소로 간다.

③ 프레스코3. 참석자 5명이 의자에 앉아 심포지온을 즐긴다. 맨 왼쪽 참석자는 키타라를 들었다. 가운데 남성 참석자 2명이 포도주잔 퀼릭스를 들고 대화를 나눈다. 오른쪽에 앉은 남성 2명 가운데 1명은 아울로스를 불고, 다른 1명은 앞을 바라본다.

사진12. 소크라테스. 대영박물관

④ 프레스코4. 여기도 5명이다. 아마 같은 심포지온 장소에서 같은 사람들이 즐기는 장면인데, 프레스코 3보다 시간이 더 흐른 뒤 심포지온이 무르익은 상황으로 보인다. 술도 어지간히 취했을 것이다. 왼쪽에 혼자 앉은 참석자 1명이 포도주잔 퀼릭스를 들고 포도주를 더 달라는 제스처를 보인다. 취기 오른 표정이 읽힌다. 가운데 앉은 2명의 참석자도 퀼릭스를 들었다.

사진13. 플라톤. 바티칸박물관

이제 하이라이트. 오른쪽 2명의 참석자로 시선을 돌린다. 참석자 표정을 자세히 보자. 왼쪽 남자는 젊고 앳되다. 아직 수염도 안났다. 오른쪽 남자는 얼굴에 수염을 길렀다. 둘 다 머리에는 올리브관을 썼다. 멋지게 장식한 거다. 젊은 남자와 중년 남자. 이럴 수가. 서로의 몸을 어루만진다. 남성 동성애다.

그리스 사회 남성 동성애는 요즘과 달랐다. 능력 있는 중년 남자와 잘생긴 젊은 청년 사이 남성 동성애는 흠이 아니었다. 중년 남자가 얼굴에 수염이 나기 전의 앳된 미소년, 청년과 동성애를 나누는 것은 오히려 자랑이었다. 중년 남자를 에라스테스(Erastes), 젊은 청년을 에로메노스(Eromenos) 혹은 파이디카(Paidika)라고 불렀다.

고대 그리스 원전을 한국어로 많이 번역한 천병희는 에라스테스를 '사랑하는 사람'의 뜻으로 연인(戀人), 에로메노스를 '사랑받는 아이'라는 의미로 연동(戀童)으로 옮긴

사진14. 토끼를 든 남자와 미소년. 루브르박물관

사진15. 제우스와 가니메데스. 가니메데스가 든 토끼는 성적 욕망을 상징하는 환유. B.C5세기. 미코노스 고고학 박물관

사진16. 토끼를 든 2명의 남자와 미소년. 루브르박물관

다. 참고로 알아두면 좋겠다.

이제 앞서 봤던 심포지온, 남자 2명씩 앉은 장면을 다시 보자. 1명은 수염을 안기른 앳된 남자, 다른 1명은 수염을 기른 중년 남자다. 에라스테스와 에로메노스다. 이제 그리스 심포지온의 면모가 전혀 다른 각도에서 보인다. 꼭 그런 것은 아니지만, 심포지온 참석 남성들 가운데는 이런 에라스테스와

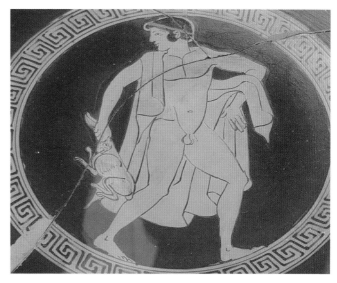

사진17. 토끼 선물을 받은 미소년. 기원전 480년. 대영박물관

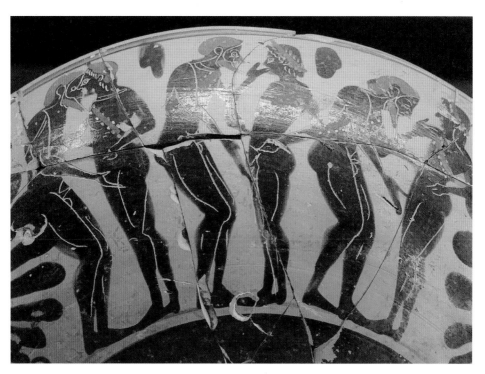

사진18. 남성 동성애. 5세기. 루브르박물관

사진19. 남성 동성애. 기원전 420년. 대영박물관

사진20. 남성 동성애. 나폴리 국립 고고학 박물관

에로메노스의 경우가 많다. 그러니까 심포지온은 헤타이라를 불러 질편한 자리를 갖는 동시에 남성 참석자들 동성애장이었다.

플라톤의『심포지온』을 보면 제자 알키비아데스가 에로메노스로서 에라스테스인 스승 소크라테스와 육체적인 관계를 맺기 위해 애썼던 노력이 절절하게 묘사된다. 소크라테스 역시 젊은이는 자신을 사랑해줄 에라스테스, 나이든 사람은 자신이 사랑해줄 에로메노스를 갖는 것이 그 어느 것보다 큰 축복이라고 플라톤의『심포지온』에서 말할 정도다.

물론 소크라테스는 동시대 그리스 중장년 남자와 달리 에로메노스에게 정신적 측면에서 사랑을 쏟아줄 뿐 육체적으로 관계 맺는 데는 철저하게 선을 그었다. 그래서 많은 젊은이들이 소크라테스를 존경하고 흠모했다. 알몸으로 달려드는 에로메노스를 물리치는 절제력을 존경했기 때문이다. 서경덕과 황진이. 심포지온은 현학적인 토론의 장이기도 했지만, 포도주 연회, 헤타이라와 유흥, 남성 동성애가 복합적으로 어울려진

사진21. 사포 광장의 사포 동상. 레스보스

사진22. 사포와 제자들. 기원전 430년. 아테네 고고학박물관

지적, 육체적 유희의 장이었다.

　루브르박물관으로 가자. 특이한 도자기 접시 그림이 호기심을 자아낸다. 흥미롭다. 수염이 난 중년 남자가 정욕의 환유적 상징인 토끼를 선물로 들고 수염이 나지 않은 앳된 미소년 앞에 서 있다. 이제 이 장면을 쉽게 이해할 수 있다. 나이 많은 남성 에라스테스와 앳된 남성 에로메노스의 동성애를 알았으니 말이다. 그리스 사회에서는 심포지온이 아니라 거리에서 나이든 남성을 상대로 몸을 허락하는 앳된 청소년이 있었다. 직업적이다. 이런 청소년을 카타미테(Katamite)라고 부른다. 훗날 로마에서는 카타미투스(Catamītus)로 바뀌었다. 그리스 신화에서 제우스의 사랑을 받은 트로이 출신 양치기 소년 가니메데스(Ganymedes)에서 나온 이름이다. 물질적 보상을 하며 젊은이의 환심을 사는, 아니 몸을 사는 중년 남자의 모습이 도자기 그림에 잘 남

아 그 시절의 전설을 피워낸다. 루브르 도자기 속 남성들이 에라스테스와 에로메노스, 아니면 중년 남성 고객과 카타미테. 어느 관계인지는 분명하지 않다.

에게해 북동부 레스보스(Lesbos) 섬으로 가보자. 기원전 4세기 중반 아리스토텔레스가 결혼해 살며 식물학을 연구하던 곳이다. 아리스토텔레스가 살기 300여 년 전 레스보스섬에 살던 여류시인이 있었다. 사포(기원전 7세기 말~기원전 6세기 중반 생존)라는 이름의 여성은 빼어난 미모를 가졌지만 일찍 남편과 사별했다. 이후 자신을 따르는 소녀 제자들에게 시를 가르쳐 주며 살았다. 그런데 그만 제자들과 여성 동성애에 빠졌다는 소문도 돌았다. 여기에서 레즈비언(Lesbian)이란 말이 생겼다는 설이다.

사포가 실제 동성애를 즐겼는지는 정확히 알 길은 없다. 하지만, 자신이 살던 고향 레스보스섬의 이름을 따 레즈비언이라는 말이 후세 생겼다는 사실을 알면 어떤 생각이 들까? 레스보스섬으로 가면

사진23. 사포 조각. 그리스 원작, 로마 복제품. 이즈미르 출토. 이스탄불 고고학박물관

사진24. 사포 모자이크. 로마시대. 스파르타 고고학박물관

바닷가 항구에 사포 광장이 자리한다. 그 한구석에 새물내 물씬 풍겨 오히려 낯선 여성 동상이 멀뚱한 표정으로 탐방객의 인사를 받는다. 사포의 동상이다.

엘레지의 여왕이라는 말을 자주 사용한다. 우리나라에서는 가수 이미자를 상징하는 말이다. 하지만 인류 문학사에서 엘레지의 여왕은 사포다. 영어로는 엘레지, 그리

사진25. 여성 동성애를 읊은 아나 시워드의 시. 1783년. 런던 브리티시 라이브러리

스어로 엘레게이아. 기원전 8세기 초 그리스 문자로 쓴 첫 작품은 서사시, 역사를 읊은 시다.

호메로스의 트로이 전쟁 이야기 『일리아드』와 오디세우스 장군의 귀향 모험담 『오디세이』. 이후 시는 역사 이야기에서 인간의 감정을 읊는 서정시로 바뀐다. 그 주역이 사포다. 인간의 감정이라면 사랑부터 떠오른다. 미의 여신 비너스를 찬양하고, 연모의 정을 애틋하게 담은 서정시가 '엘레게이아(Elegeia)'다. 사포는 훗날 도자기 그림, 조각, 모자이크의 주요 모티프였다. 사포에 대한 소문과 달리 아직 그리스 로마시대 여성 동성애 관련 유물을 박물관에서 취재한 적은 없다.

디오니소스를 찬양하는
환락의 축제

기원전 7세기 이후 아테네 시민사회의 중심지 아고라에 가면 판아테나이아 도로(Panathenaic Road)가 오롯하다. 이 길을 통해 도시 꼭대기 신들의 공간 아크로폴리스로 올라간다. 이 길에서 크게 2개의 행사가 펼쳐졌다. 먼저 판아테나이아

사진1. 판아테나이아 도로.

사진2. 디오니시아. 디오니소스와 마에나드, 사티로스의 행렬. 기원전 5세기. 팔레르모 고고학 박물관

사진3. 카네포로이. 디오니시아 행렬 가운데 바구니를 들고 가는 여성. 기원전 5세기. 대영박물관

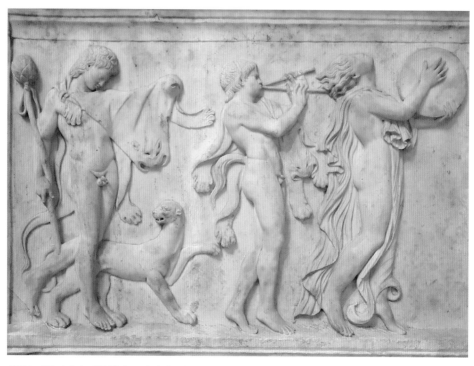

사진4. 디오니시아 연주 행렬. 로마시대 1세기 조각. 대영박물관

사진5. 사티로스와 마에나드. 디오니시아 행렬. 로마 시대 4세기. 주석 그릇. 대영박물관

(Panathenaea) 제전. 아테네 수호여신 아테나를 찬양하는 제전이다. 스포츠 경기와 함께 행렬, 일종의 퍼레이드인 폼페(Pompe)가 수일 동안 열린다. 두 번째 행사는 디오니시아(Dionysia). 포도주의 신 디오니소스 찬양 축제다. 디오니시아는 시골 디오니시아(Rural Dionysia), 도시 디오니시아(City Dionysia) 2종류로 나뉜다.

시골 디오니시아는 아테네보다 아테네 주변의 수도권 아티카 지방에서 펼쳐진다. 포도 수확에 이어 포도주 담그기가 끝난 겨울에 열린다. 축제의 핵심 행사는 행렬

사진6. 디오니시아 춤 공연과 남근. 폼페이 출토. 로마시대 1세기. 나폴리 국립 고고학 박물관

사진7. 디오니시아 춤 공연. 폼페이 출토. 로마시대 1세기. 나폴리 국립 고고학 박물관

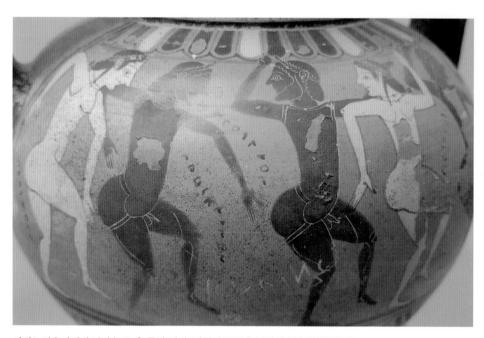

사진8. 디오니시아 남녀 누드 춤 공연 전경. 기원전 550년. 브뤼셀 예술역사박물관

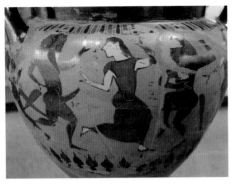

사진9. 디오니시아 남녀 누드 춤 공연. 기원전 550년. 브뤼셀 예술역사박물관

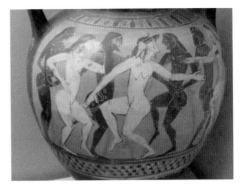

사진10. 디오니시아 남녀 누드 춤 공연. 기원전 550년. 대영박물관

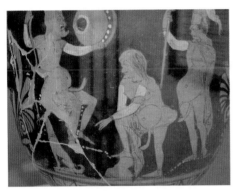

사진11. 디오니시아 연극 공연. 기원전 5세기 도자기 그림. 나폴리 국립 고고학 박물관

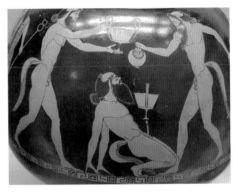

사진12. 디오니시아 연극 공연. 기원전 490년. 대영박물관

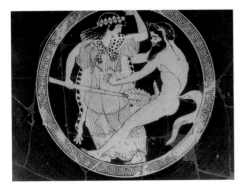

사진13. 사티로스와 마에나드. 기원전 480년. 뮌헨 고미술품박물관

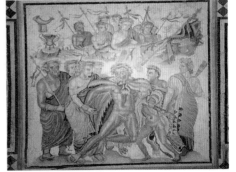

사진14. 디오니소스가 술취한 헤라클레스의 얼굴을 만지는 장면. 로마 모자이크. 리용 갈로로망 박물관

사진15. 디오니시아 정사 암포라. 기원전 575~기원전 550년. 뮌헨 고미술품박물관

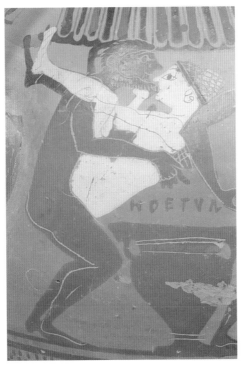

사진16. 정사1. 디오니시아 정사 암포라. 기원전 575~
기원전 550년. 뮌헨 고미술품박물관

사진17. 정사2. 디오니시아 정사 암포라. 기원전 575~기원전 550
년. 뮌헨 고미술품박물관

사진18. 정사3. 디오니시아 정사 암포
라. 기원전 575~기원전 550년. 뮌헨
고미술품박물관

에서 성스러운 남근 팔로이(Phalloi) 봉송이다. 팔로포로이(Phallophoroi)로 불리는 여성들이 남근을 정성스럽게 나른다. 이어 카네포로이(Kanephoroi)라는 젊은 여성들이 꽃과 공물이 담긴 바구니를 들고 뒤따른다. 오벨리아포로이(Obeliaphoroi)는 빵, 스카페포로이(Skaphephoroi)는 다른 여러 공물들, 히드리아포로이(Hydriaphoroi)는 물단지, 아스코포로이(Aaskophoroi)는 포도주 단지를 들거나 머리에 이고 행렬에 나선다.

행렬이 끝난 뒤에는 노래와 춤 경연이 펼쳐지고, 디오니소스 찬양시 디시람브(Dithyramb, 디오니소스의 별명 디시람보스Dithyrambos에서 나온 이름)를 열광적으로 찬송하는 합창대회가 이어진다. 이 합창대회가 나중에 비극 공연, 이어 희극 공연으로 진화한다. 합창대회가 발전한 최초의 연극, 즉 비극 공연은 아테네에서 기원전 534년 상연됐다. 기원전 6~기원전 5세기 그리스 도자기에는 디오니시아에서 벌어진 행렬과 춤, 공연, 연극이 생생하게 남아 있다. 도자기 그림을 자세히 뜯어보다 흠칫 놀란다. 행렬에는 옷 입은 사람들이 나오지만, 춤이나 연극 공연으로 가면 대부분 남근을 드러내거나 알몸이다.

뮌헨 고미술품박물관에 전시 중인 기원전 575~기원전 550년 사이 도자기 그림은 디오니시아의 실상을 잘 보여준다. 남녀가 벌이는 정사가 적나라하다. 디오니소스의 남자 시종 사티로스, 여자 시녀 마에나드. 둘이 벌이는 정사는 디오니시아 묘사의 절정, 하이라이트다. 이 역시 구체적으로 묘사하기 민망하니 각자 그림을 한 장면씩 잘 살펴 음미해보면 되겠다. 도자기는 일상에서 널리 쓰이는 생필품이다. 남녀노소를 떠나 가족 구성원 모두가 접하는 도자기 그림이 에로틱한 분위기의 누드로 가득한 점. 그리스 아르카이크기와 고전기 문화상이 잘 읽힌다.

음담패설에 가까운
그리스 희곡과
작품 속 자위행위

아테네 모나스티라키(Monastiraki) 광장으로 가보자. 현재 아테네의 심장부다. 고
대 아고라는 물론 아크로폴리스 파르테논 신전으로 올라가는 출발점이다. 많은 숙소
와 맛집, 관광객 상대 상점들이 몰려 있다. 아테네 공항이나 피레우스 항으로부터 전

사진1. 모나스티라키 광장

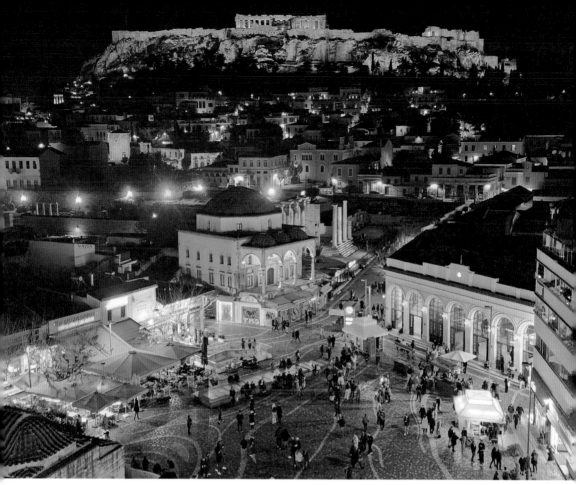

사진2. 모나스티라키 광장 야경

철로 쉽게 모나스티라키 지하철 역에 도착한다. 아테네를 찾는 많은 관광객들이 밤
낮으로 북적인다. 아크로폴리스로 향하는 길목 상점에 큼직한 남근 모조품이 눈길을
끈다. 실제 활용되는 제품이 아니라 기념품이다. 아테네가 암스테르담이나 함부르크
같이 널리 알려진 성문화 관광지도 아닌데 왜 이런 기념품을 길거리에서 파는 것일
까. 역사적으로 살펴보자.

　도서출판 숲이 펴낸『아리스토파네스 희곡전집(천병희 번역, 2010)』2권 서문에 그리
스 역사 전문가 천병희 역자는 이렇게 적는다. "연극 공연에 3-4명의 배우와 24명으로
코러스를 구성한다. 코러스의 가면과 의상, 춤은 오늘날의 뮤지컬에서 볼 수 있을 정
도의 볼거리였다. 남자로 분장할 때는 대개 발기된 커다란 남근이 달린 옷을 입고 그

들이 던지는 농담은 아무런 제약이 없어서 음담패설에 가까울 때가 많았다"

아리스토파네스의 희곡전집 2권 첫 작품 『뤼시스트라테(Lysistrate, 여자의 평화, 천병희 번역, 2010)』 내용을 보자. 이 작품은 기원전 411년 쓰였다. 기원전 431년 발발한 펠로폰네소스 전쟁이 20년째 이어지며 아테네 시민들의 희생과 피로감이 극에 달하던 때다. 수많은 남자들이 전쟁터에 끌려가 숨지고 가정은 파괴되고,

사진3. 남근 상품 상점과 아크로폴리스. 모나스티라키 광장

살림살이도 나날이 피폐해지는 상황에서 평화를 간절히 열망하며 쓴 작품이다. 이런 주제의식을 갖고 아리스토파네스가 작품을 통해 제시한 전쟁종식, 평화추구 해법은 무엇일까?

만약 남성들이 전쟁을 멈추지 않고 평화를 선택하지 않으면 성(性, Sex)을 거부하자고 외친다. 전쟁 앙숙 아테네와 스파르타 여성들이 뭉쳤다. 아테네 여성 뤼시스트라테(군대를 해산하는 여자라는 뜻)와 스파르타 여성 람피트를 비롯해 각국 여성들 외침과 다짐은 남성들에게 치명적이다. 여성들 제안을 남성들이 받아들이면서 아테네와

스파르타가 평화조약을 체결한다는 해피엔딩이다. 아리스토파네스 관점으로는 결국 조국보다 성이다. 나라를 위한 충성보다 개인의 성 행복 추구권이 앞선다. 전쟁과 평화라는 인간 공동체의 가장 중요한 과제를 성(性, Sex)이라는 인간의 원초적 본성과 결부시킨 작품 의도가 놀랍다. 하지만, 더 놀라운 것은 작품 안에 나오는 야한 대화들이다. 작품의 맨

사진4. 남근 상품. 모나스티라키 광장

첫 부분부터 보자. 주인공 뤼시스트라테와 아테네 여성 칼로니케의 도입부 대화는 이렇다.

> 칼로니케 : "대체 무슨 일로 우리를 불렀죠? 무슨 일이에요? 얼마나 커요?"
>
> 뤼시스트라테 : "아주 커요."
>
> 칼로니케 : "굵지는 않겠죠?"
>
> 뤼시스트라테 : "아주 굵다니까요."
>
> 칼로니케 : 그런데 왜 (여자들이) 모이질 않았죠."
>
> 뤼시스트라테 : (자신의 말이 오해를 불러일으킴을 알고) "그런 게 아니라. 그런 일이라면 금방 모였겠죠. 이건 내가 몇 날 며칠을 밤잠도 못자고 이리저리 몸을 뒤척이며 궁리해낸 거예요."
>
> 칼로니케 : "이리저리 몸을 뒤척였다면 좀 가늘었겠네요."
>
> 뤼시스트라테 : "그래요. 미묘해요. 전체 헬라스의 구원이 이젠 우리 여자들 손에 달렸을 정도로요."
>
> 칼로니케 : "여자들 손이라고? 그럼 오래 끌지는 못하겠네요."

이런 식의 풍자다. 모든 대화를 노골적인 성적 대화로 연계시켜 나눈다. 당대 그리스 사회 여성들의 성(性, Sex)에 담긴 인식도 드러난다. 더 읽어 보자.

> 뤼시스트라테 : "우리가 곱게 화장하고는 집안에 앉아 있고, 아모르고스산 속옷을 입되, 아랫도리에는 아무 것도 걸치지 않고, 삼각주의 털을 말끔히 뽑은 채 남편들 앞을 지나가면 남편들은 발기가 돼서 하고 싶어질 거예요. 그때 우리가 다가가지 않고, 딱 잘라서 거절하는 거예요."
>
> 람피토 : "여자가 남근 없이 혼자 잔다는 것은 어려운 일이죠."
>
> 뤼시스트라테 : "그럼 페레크라테스의 말처럼 개의 껍질을 벗기는 거죠."
>
> 칼로니케 : "하지만 그런 대용품은 실감이 안나요."

이게 무슨 표현이냐 하면 페레크라테스는 아테네의 인기 희극 작가다. 그가 작품 속에서 했다는 말이다. 당시 여성용 자위행위 기구, 즉 모조 남근을 짐승 가죽, 특히 개가죽으로 만들었다. 그리고 "개의 껍질을 벗긴다"는 표현은 모조 남근을 사용해 여성이 자위행위 하는 것을 의미한다. 그러니, 아테네 여성 칼로니케는 개가죽으로 만든 모조 남근, 대용품으로는 실감이 나지 않고, 실제 남성과 섹스가 좋다는 것을 말한 거다. 모조 남근 유물이 발굴된 적은 없다. 가죽이니 다 썩었을 것이다. 이집트처럼 건조한 사막이 아니니 말이다. 하지만, 모조 남근을 묘사한 유물은 남았다. 도자기 그림을 통해서다.

런던 대영박물관 그리스 전시실 도자기 구역에 가면 알몸의 여성을 다룬 도자기 접시를 만난다. 가만히 들여다보면 다리를 벌리고 앉은 여성이 왼손에 무엇인가를 들었다. 모조 남근이다. 이를 입에 갖다 댄 포즈다. 구강성교 가운데 펠라티오(Fellatio)를 연상시킨다. 기원전 510년 만들어진 도자기다. 놀라움은 여기서 그치지

사진5. 아크로폴리스와 파르테논 신전.『뤼시스트라테』의 무대배경

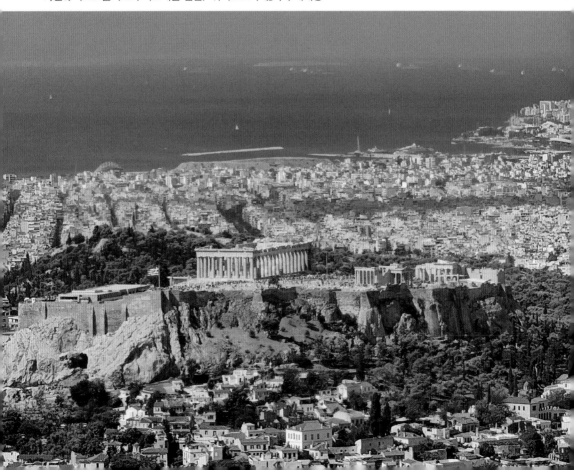

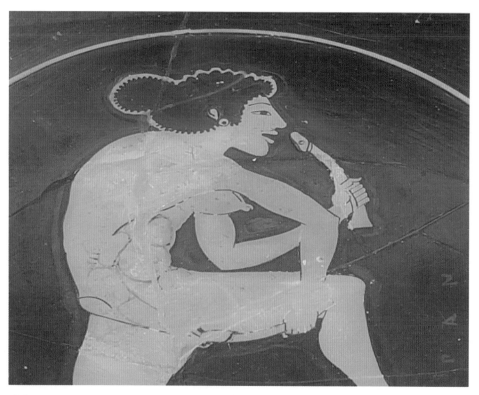

사진6. 여성 자위. 모조 남근을 입과 하체에 각각 1개씩 댄 여성. 기원전 510년. 대영박물관

않는다. 여성의 오른손을 보자. 오른손에도 모조 남근을 들었다. 그리고 하체에 갖다 댄다.

이제 러시아의 문화수도 상트페테르부르크 에르미타주 박물관으로 발길을 옮겨 보자. 도자기에 묘사된 여성은 무릎을 굽히고 앉는 듯한 포즈다. 양손에 하나씩

사진7. 여성 자위. 모조 남근을 2개 든 여성. 기원전 515년. 상트페테르부르크 에르미타주 박물관

2개의 모조 남근을 들었다. 기원전 515년 도자기 접시 그림이다. 여성들이 하나도 아닌 2개의 모조 남근을 갖고 성적 유희를 즐겼다는 추정이 다소 민망하지만 아리스토파네스의 희곡이나 도자기 그림을 통해 증명된다. 당시 성풍속도가 적나라하게 속살을 드러내 보인다.

사진8. 남성 자위행위를 다룬 도자기 냄비. 기원전 510년. 브뤼셀 예술역사박물관

남성의 자위행위를 다룬 유물도 물론 있다. 벨기에 수도 브뤼셀 예술역사박물관으로 가면 도자기 냄비가 탐방객을 맞는다. 기원전 510년에 만들어진 이 냄비에 그

사진9. 남성 자위행위. 기원전 510년. 브뤼셀 예술역사박물관

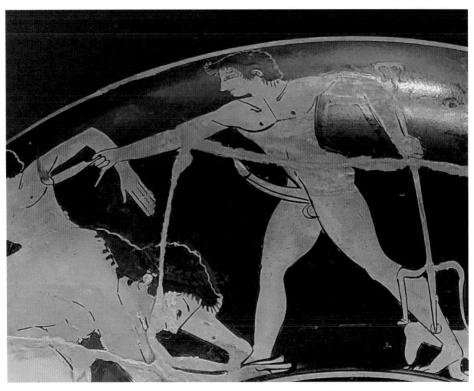

사진10. 오른손에 모조 남근을 든 남성. 도자기 그림. 기원전 510년. 루브르박물관

려진 장면은 포도주 혼합기 크라테르 앞에 청년이 무릎 꿇고 앉은 모습. 머리에 올리브관을 쓰고 망토를 벗어 등에 걸친 사실상의 알몸 차림이다. 머리를 살짝 들어 허공을 바라본다. 옅은 미소 속에 기쁨이 묻어난다. 희열. 왜 기뻐할까? 오른손으로 눈길을 주자. 곧추선 남성 상징을 잡은 상태다. 그리고 그 앞 허공에 점점이 무엇인가 뿌려졌다. 자위행위로 사정하는 순간을 묘사한 도자기 그림이다.

사진11. 밀레토스 모조 남근. 복제품. 가죽으로 만들고 속에 말린 버섯을 넣는다. 젖으면 부피가 커진다. 에게해 튀르키예 연안 학문의 도시 밀레토스에서 생산돼 지중해 전역으로 수출됐다. 프라하 섹스머신 박물관

생명의 숭고함도 함께 그려낸
그리스 도자기 문화

　고대 그리스 여성들의 결혼과 출산, 육아를 다룬 유물들을 보자. 심포지온에 참석하거나 거리 혹은 업소에서 웃음을 파는 여성, 헤타이라의 성(性, Sex)이 아니다. 여염집 침실에서의 성이다. 고대 아테네 남성은 30세 무렵, 여성은 15세 전후 결혼했다. 사랑으로 맺기보다 집안의 만남, 그리고 여성의 역할은 남성의 대를 이을 아들을 낳아주는 것이었다. 여성에게 오직 필요한 것은 순결이었다. 그래야 남성의 순수 혈통을 이어줄 수 있다는 생각에서다. 결혼과 관련한 도자기 그림도 남아 있는데, 신랑, 신부, 신부 어머니가 함께 등장하는 도자기 그림을 보자.

　월계관을 쓴 신랑이 손을 내밀어 신부를 맞아들인다. 베일을 쓰고 다소곳한 표정의 신부가 고개를 살짝 들어 신랑을 올려본다. 신부 뒤에는 신부 어머니가 걱정스러운 표정으로 딸의 몸을 잡고 이끈다. 베일을 벗겨 신랑에게 보여준다. 이제 신랑과 신부는 손을 잡고 신방으로 들어갈 참이다. 아테네 고고학박물관의 기원전 410년 도자기 그림은 신방 침대에 앉아 화관을 머리에 쓴 채 옷을 벗는 여성을 담았다. 아마 신부도 이렇게 했을 것이다. 부부의 포옹 장면은 헤타이라와 손님의 포옹과 다르다. 헤타이라의 경우 주로 모자를 쓴다.

사진1. 신랑, 신부, 신부 어머니. 기원전 425~기원전 420년. 아테네 고고학박물관

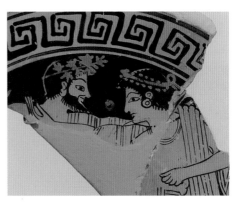

사진2. 남녀. 기원전 430년. 대영박물관

사진3. 포옹1. 기원전 5세기. 아테네 고고학박물관

이제 아이를 갖고, 출산하는 조각을 보자. 산모와 산파. 산파가 뒤에서 산모를 안고 출산을 돕는 장면이 이색적이다. 소크라테스 어머니 직업이 산파다. 신생아가 엄마 뱃속에서 머리부터 나오는 모습에서 생명의 신비가 느껴진다. 소중한 생명이 태어나면 잘 길러야 한다. 아이에게 수유하는 엄마의 조각 유물이 지중해 전역에 많다. 선사시대부터 그리스로마시대까지 이어지는 잉태와 수유 조각. 모성애가 사회의 가장 중요한 가치였음을 전한다. 이 모든 것을 끝없이 시각예술품으로 빚어낸 지중해 문화에 새삼스럽게 놀란다.

사진4. 포옹2. 기원전 5세기. 아테네 고고학박물관

사진5. 키스. 루브르박물관

사진6. 침대에 앉은 여성. 기원전 410년. 아테네 고고학박물관

사진7. 출산 장면 조각. 기원전 5세기. 아테네 고고학박물관

사진8. 머리부터 나오는 태아. 기원전 5세기. 아테네 고고학박물관

사진9. 수유 조각. 기원전 5세기. 대영박물관

사진10. 수유 조각. 코펜하겐 국립박물관

사진11. 수유 조각. 기원전 4세기. 마드리드 고고학박물관

사진12. 묘지석 수유 로마 조각. B.C1세기. 코스 고고학 박물관

사진13. 수유 조각. 로마 시대. 튀니지 니블 박물관

사진14. 수유 모자이크. 로마 시대. 이스탄불 모자이크 박물관

4장
그리스로마 신화 속
에로티시즘

신들의 고향 올림포스산,
딕타이온 안드론

에게해 남단 크레타로 발길을 돌린다. 중심도시 헤라클레이온에서 차를 타고 2시간 거리 내륙 산악지대로 가보자. 자동차가 험악한 산악길을 헐떡거리며 오르면 넓은 라시티 고원지대가 나온다. 고원 위 산등성이로 올라타면 예사롭지 않은 느낌의 동굴에 이른다. 딕타이온 안드론(Diktaion Andron). 그리스 신화에서 신들의 지배자, 신화 속에서 제우스가 갓난 아기 시절을 보낸 동굴이다.

석회 동굴 내부로 들어가면 종유석과 석순이 절경을 빚어낸다. 맨 밑바닥은 연못이다. 연못물이 제우스를 먹인 염소의 젖, 대지의 젖이었을까. 제우스의 아버지 크로노스는 아내 레아가 아기를 낳을 때마다 집어삼킨다. 엄마 레아는 막내 제우스를 낳고는 기지를 발휘해 돌덩이를 대신 준다. 갓난 제우스를 이곳 동굴에 숨긴다. 여신 아말테이아가 염소젖을 뿔에 받아 먹여 키운다. 어른이 된 제우스가 아버지 크로노스를 제압하고, 이미 삼킨 형과 누나들을 토하도록 해 살려낸다. 이어 형제들과 힘을 합쳐 경쟁 신들을 물리치고 세상을 손아귀에 둔다. 그 중심에 선 신들을 올림포스 12신이라 부른다.

이제 올림포스 12신이 사는 올림포스산으로 무대를 옮긴다. 올림포스산은 그리스

사진1. 딕타이온 안드론 입구에서 내려다본 라시티 고원지대

신화의 주역 제우스와 부인 헤라, 그 외 제우스의 누나, 형, 자식들로 구성된 올림포스 12신의 거주지다. 올림포스 산은 그리스 중부 테살리아 지방과 북부 마케도니아 지방의 경계를 이룬다. 험준한 산악지대로 모두 52개의 봉우리와 수많은 협곡이 빼곡하다. 이 가운데 미티카스(Mytikas)봉이 2천917m로 가장 높다. 바로 옆 해안선에서부터 올라간 높이여서 장엄하기 이를 데 없다. 이 미티카스 봉 위 하늘에 올림포스 12신이 산다.

그리스 북부 마케도니아 중심도시 테살로니키 시외버스 정류장에서 버스를 타면 1시간 30분 정도 걸려 리토코로(Litochoro) 마을에 이른다. 정류장에 내리자마자 미티카스 봉이 바라다 보인다. 장관이다. 시골 마을이라 그 맛난 수블라키 가격도 저렴하다. 여기서 택시를 타고 40분여 가면 차를 타고 갈 수 있는 마지막 지점, 프리오니아(Prionia)가 나온다. 여기서부터 4시간 이상을 걸어 올라가야 정상에 이른다. 정상 마

사진2. 딕타이온 안드론 내부. 제우스가 염소젖을 먹고 자라던 동굴. 크레타

지막 구간은 암벽타기 코스다. 보통 겨울에 눈이 많아 동절기 정상은 물론 프리오니아 가는 길도 끊긴다. 기후 변화 탓인가. 2024년 2월 찾은 프리오니아는 봄날처럼 포근하다. 택시기사는 눈이 예전처럼 많이 오지 않는다고 들려준다.

사진3. 딕타이온 안드론 연못. 제우스가 염소젖을 먹고 자라던 동굴. 크레타

미티카스 봉 정상에 사는 12신은 다음과 같다. ① 제우스(유피테르, 쥬피터, 최고신), ② 헤라(유노, 쥬노, 제우스의 누

나이자 아내), ③ 포세이돈(넵투누스, 넵튠, 제
우스의 형, 바다의 신), ④ 데미테르(케레스, 제
우스 누나, 곡물 여신, 제우스와 봄의 여신 페르
세포네를 낳음), ⑤ 아테나(미네르바, 제우스와
메티스의 딸, 지혜와 전쟁의 여신), ⑥ 아폴론
(아폴로, 제우스와 레토의 아들, 태양의 신), ⑦
아르테미스(디아나, 다이아나, 아폴론의 쌍둥
이 누나, 달의 여신), ⑧ 아프로디테(베누스,
비너스, 미의 여신), ⑨ 아레스(마르스, 제우스
와 헤라의 아들, 전쟁의 신), ⑩ 헤르메스(메르
쿠리우스, 머큐리, 제우스와 마이아의 아들, 제우
스 전령), ⑪ 디오니소스(바쿠스, 바커스, 제우
스와 세멜레의 아들, 포도주의 신), ⑫ 헤파이
스토스(불카누스, 벌칸, 제우스와 헤라의 아들,
아프로디테의 남편, 대장장이의 신)이다.

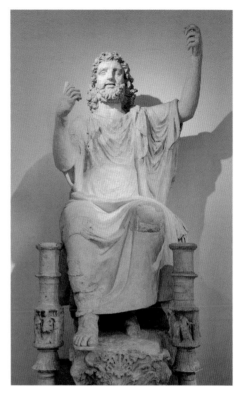

사진4. 제우스. 팔레르모 고고학 박물관

사진5. 올림포스산 미티카스봉. 리토코로

사진6. 올림포스산 미티카스봉.

사진7. 프리오니아. 차로 갈수 있는 올림포스산의 마지막 지점. 이후 등산코스다.

사진8. 제우스 69~96년 셀죽 박물관

사진9. 헤라(유노). B.C5세기. 로마 팔라티노 박물관

못 말리는
'로맨티스트' 제우스

제우스는 아내 헤라를 두고 숱한 여신이나 인간 여인과 러브 어페어를 벌인다. 그중 유럽 역사와 관련해 빠질 수 없는 에우로파와의 사랑이 먼저 떠오른다. 페니키아 공주 에우로파의 미모를 탐한 제우스가 멋진 황소로 변해 나눈 사랑 이야기는 앞서 미노아 문명에서 자세히 살펴봤다. 여기서는 이를 소재로 다룬 모자이크를 본다.

레다 역시 제우스가 군침을 흘렸던 여인이다. 레다와 백조로 변한 제우스 커플은 로마시대 모자이크의 인기 모티프였다. 레다는 스파르타의 왕비다. 미모가 뛰어나 제우스가 올림포스 산 위에서 호시탐탐 노렸다. 마침내 때를 만났다. 레다가 숲속 연못에서 목욕할 때 제우스는 백조로 변해 사냥꾼에 쫓기는 것처럼 꾸몄다. 이때 가짜 사냥꾼 역할은 아들 헤르

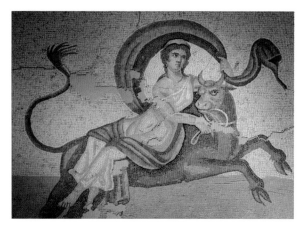

사진1. 에우로파와 소로 변한 제우스. 로마 모자이크. 레바논 출토. 베이루트 국립박물관

사진2. 에우로파와 소로 변한 제우스. 로마 모자이크. 에게해 코스 서쪽 발굴지구

사진3. 에우로파와 소로 변한 제우스. 로마 모자이크. 메리다 고고학 박물관

메스가 맡았다. 아들이 아버지의 불륜을 도운 것이니 효자로 봐야 하는지. 레다가 쫓겨온 백조를 가여워하며 품어주는 사이 제우스는 욕심을 채운다. 이 짧은 만남에서 태어난 절세가인이 헬레네다. 트로이 전쟁의 원인이 된 경국지색의 미인이다.

제우스의 로맨스와 관련해 살펴봐야 할 또 하나는 남색이다. 제우스는 양성애자로 남자도 마다하지 않았다. 트로이 산중에 살던 양치기, 지구상 남자 가운데 몸매가 가장 뛰어나다는 가니메데스를 탐냈다. 독수리를 보내 올림포스산 미티카스봉 위 하늘궁전으로 불러올렸다. 명분

사진4. 레다와 백조. 복제 사진. 키프러스 출토. 키프로스 니코지아 박물관 진품. 대영박물관.

사진5. 레다와 백조. 로마 프레스코. 나폴리 국립 고고학 박물관

사진6. 레다와 백조. 로마 모자이크. 엘젬 박물관

사진7. 레다와 백조. 로마 조각. 헤라클레이온 고고학 박물관

사진8. 레다와 백조. 로마 조각. 뮌헨 고미술품박물관

은 신들의 연회에서 넥타 따르는 시종으로 삼겠다는 것. 그동안 이 일을 멀쩡하게 잘하던 친딸 헤베(제우스와 헤라 사이 딸)를 해고하고 그 자리에 앉힌 거다. 딸도 물리치고, 남자 파트너를 중용한 제우스는 못 말리는 '로맨티스트'였다.

사진9. 레다와 백조. 그리스 조각 로마 복제품. 피렌체 우피치미술관

사진10. 레다와 백조. 로마 조각. 우즈베키스탄 타슈켄트미술관

사진11. 가니메데스와 독수리. 로마 모자이크. 튀니지 출토. 엘젬 박물관

사진12. 가니메데스. 로마 모자이크. 안타키아 박물관

사진13. 가니메데스. 그리스 도자기. 루브르박물관

사진14. 가니메데스와 독수리. 로마 조각. 우피치미 술관

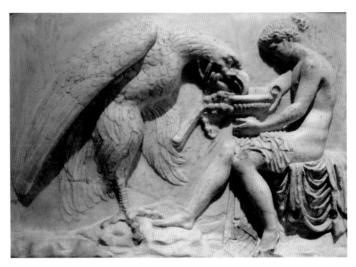

사진15. 가니메데스와 독수리. 로마 조각. 상트페테르부르크 에르미타주 박물관

외간 남자를 사랑하던 아프로디테의 로맨스

아프로디테가 아름다운 여신으로 탄생하던 순간을 묘사한 모자이크를 보자. 튀르키예 가지안테프 제우그마 모자이크 박물관에 소장 중인 「비너스의 탄생」이다. 가지안테프 교외 유프라테스 강변의 고대 헬레니즘 도시 제우그마에서 출토된 모자이크 속 비너스는 큰 조개 앞에서 알몸으로 서 있다. 대영박물관에도 영국에서 출토된 「비너스의 탄생」 모자이크를 전시 중이다. 조개에서 탄생하는 모습인데 상반신이 훼손돼, 하반신만 남았다. 뮌헨 고미술품박물관으로 가면 조개에서 태어나는 조각이 기다린다.

이렇게 태어난 미의 여신 비너스는 최고신 커플 제우스와 헤라 사이 아들 헤파이스토스와 결혼식을 치른다. 최고 혈통 집안 신랑과 백년가약 맺은 것은 좋았는데 문제는 헤파이스토스의 한쪽 다리가 불편한 것뿐 아니라 시칠리아 애트나화산 아래 대장간에서 풀무질에만 몰두하는 워커홀릭이었다는 점이다.

최고의 미인이자 사랑의 여신, 그것도 육체적 사랑의 여신 비너스와 헤파이스토스의 금슬이 좋을 리 없다. 고대 그리스로마 시대 둘을 함께 묘사한 예술품은 그림이든, 조각이든, 모자이크든 필자는 아직 단 한 점도 취재해 본 적이 없다. 르네상스 이후 그리스로마 신화의 러브 어페어를 주요 소재로 활용하던 시기의 그림만 봤을

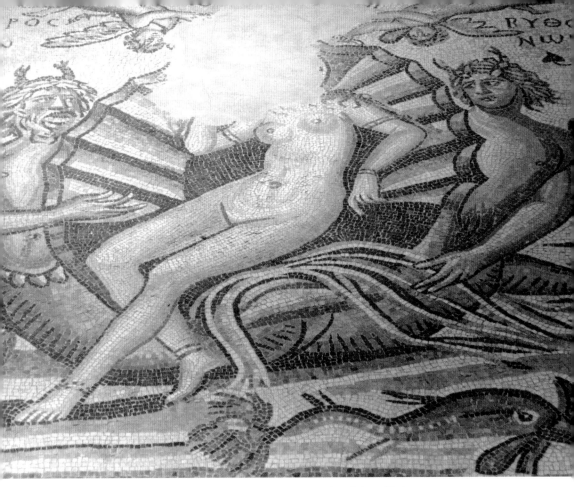

사진1. 아프로디테의 탄생. 로마시대 모자이크. 가지안테프 제우그마 모자이크 박물관

사진2. 아프로디테의 탄생. 로마시대 모자이크. 대영 박물관

사진3. 아프로디테의 탄생. 로마시대 조각. 뮌헨 고미 술품박물관

뿐이다.

　반면 비너스가 시동생이자 공식 연인, 전쟁의 신 아레스와 벌이는 애정행각은 로마 프레스코나 모자이크로 다수 남았다. 또 비너스가 연인 아레스의 눈을 피해 슬쩍 만난 인간 남자가 있는데 아도니스다. 고대는 물론 르네상스 이후에도 둘의 사랑이 많은 화가들의 붓끝에서 수시로 피어났다.

　비너스가 사랑한 인간 남자는 한 명 더 있다. 트로이에 살던 안키세스다. 그러고 보면 고대 그리스 신화에서 트로이는 미남의 고장이다. 제우스가 탐한 지구상 최고 몸매의 가니메데스, 트로이 전쟁의 파리스, 비너스의 사랑을 받은 안키세스. 비너스는 아도니스와 사이에 자식을 두지 않았지만, 안키세스와는 아들을 한 명 낳았다. 훗날 로마의 조상이 되는 아이네이아스다.

사진4. 아프로디테와 헤파이스토스. 지울리오 피피 1520~1530년. 루브르박물관

사진5. 아프로디테와 헤파이스토스. 반다이크 1630~1632년. 루브르박물관

사진6. 애트나 화산. 타오르미나 극장. 연기나는 애트나 화산 지하에 헤파이스토스의 작업장이 있다고 그리스인들은 믿었다.

사진7. 아프로디테와 아레스1. 폼페이 출토. 나폴리 국립 고고학 박물관

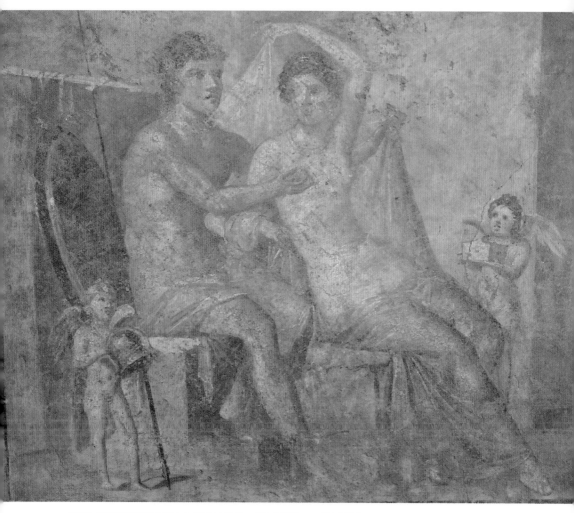

사진8. 아프로디테와 아레스2. 폼페이 출토. 나폴리 국립 고고학 박물관

사진9. 아프로디테와 아도니스. 루카 캄비아소 1568년. 로마 보르게제 미술관

사진10. 아프로디테와 안키세스. 파리스 보르돈 1540년. 루브르박물관

포세이돈의
심술로 태어난
미노타우로스

에우로파가 제우스와 사이에서 낳은 아들 미노스가 크레타 왕위에 오른다. 미노스는 제우스의 아들임을 입증하는 과정에 큰아버지 바다의 신 포세이돈의 도움을 얻는다. 멋진 황소를 보내 미노스가 신의 아들임을 입증해 준 거다. 왕이 된 미노스는 큰아버지의 은공을 잊고, 황소를 돌려주지 않는다. 노한 포세이돈이 조카에게 벌을 준다. 그런데 그 벌이란 것을 말로 꺼내기 민망하다. 미노스의 아름다운 왕비 파시파에가 황소와 하룻밤을 보내고 싶어 안달나도록 만든 것.

사진1. 에로스와 황소. 사랑의 신 에로스가 황금 화살을 황소에게 쏘는 모습. 로마 모자이크. 가지안테프 제우그마 모자이크 박물관

그런데 파시파에가 아무리 미인이라고 한들, 황소가 파시파에를 보고 연정을 품을 수는 없는 노릇 아닌가. 이를 해결해 준 인물이 천하의 목수 다이달로스다. 그는 톱을 발명한 조카 페르딕스(탈로스)를 시기해 벼랑에서 떨어트린 혐의로

사진2. 파시파에. 로마 모자이크. 가지안테프 제우그마 모자이크 박물관

사진3. 파시파에와 다이달로스. 로마 프레스코. 폼페이 출토. 나폴리 국립 고고학 박물관

사진4. 다이달로스와 이카로스의 나무 황소 제작. 로마 모자이크. 가지안테프 제우그마 모자이크 박물관

사진5. 미노타우로스. 기원전 5세기 그리스 도자기. 마드리드 고고학박물관

아테네에서 쫓겨나 크레타 미노스왕에게 의탁해 살던 망명 목수였다.

다이달로스가 아들 이카로스와 함께 정교한 기술로 암소를 빚는다. 황소는 살아있는 암소로 착각해 거시기를 곧추세우고 달려든다. 이때 파시파에가 암소의 그 자리에 대신 들어가 황소의 그것을 받아들였다. 임신한 파시파에가 10달 뒤 낳은 생명체가 미노타우로스. 머리는 소요, 몸뚱이는 사람이다. 미노스의 황소라는 뜻이다. 충격을 받은 미노스 왕은 일단 미노타우로스를 지하 미궁(迷宮, 미로, 迷

路, Labyrinth)에 가둔다. 한번 들어가면 나오지 못하도록 설계된 건축물을 다이달로스가 아들 이카로스와 만든 거다. 그런데, 미노스가 암소 조각의 진실을 뒤늦게 확인하고, 다이달로스 부자도 옥에 넣는다.

다이달로스는 최고 기술의 목수답게 새의 깃털로 날개를 만들어 밀랍으로 붙인 뒤, 하늘로 날아간다. 아들 이카로스는 하늘에 올라온 것이 너무 좋아 더 높이 올라간다. 그만 뜨거운 태양열에 밀랍이 녹아 날개가 떨어지면서 바다로 추락한다. 다이달로스는 죽은 아들 이카로스를 바다에서 건져 섬에 묻어준다. 이카로스가 떨어져 죽은 섬을 이카로스의 이름을 따 이카리오스 섬이라고 부른다. 이카리오스 섬에 가 보니 '이카로스의 날개'를 조각해 항구에 높게 세워 놨다. 알 수 없는 새로운 세계를 향한 인간의 동경, 또 그 위험성을 동시에 전해 준다.

사진6. 이카로스의 날개. 에게해 이카리오스 섬

테세우스와 아리아드네의
사랑의 도피

나폴리 고고학박물관은 로마 문화유산의 보고다. 베수비오 화산 분화시 매몰된 폼페이, 에르콜라노, 보스코레알레, 스타비아, 오플론티스에서 발굴한 유물을 소장 전시하기 때문이다. 무엇보다 주옥같은 프레스코 벽화들이 많다. 지진으로 집이 흔들

사진1. 아테나의 인도를 받은 테세우스와 미노타우로스. 기원전 420년. 마드리드 고고학박물관

려 붕괴된 것이 아니라 화산재나 진흙등이 쌓이면서 매몰돼 벽체가 그대로 보존된 덕이다. 프레스코 가운데 아테네 왕자이자 영웅 테세우스가 울고 있는 아테네 아이들과 함께 있는 장면에 눈길을 던진다. 당시 아테네는 어린이들을 크레타 미궁에 갇힌 미노타우로스 먹이로 바쳤다. 테세우스는 아버지 아에게우스왕에게 인신 공물의 폐습을 끊겠다는 결기를 보인다.

아버지의 허락으로 공물로 바쳐질 아

사진2. 테세우스와 아테네 아이들. 로마 프레스코. 폼페이 출토. 나폴리 국립 고고학 박물관

사진3. 테세우스의 미노타우로스 처단. 그리스 도자기. 브뤼셀 예술 역사박물관

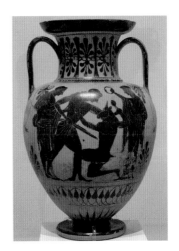

사진4. 테세우스의 미노타우로스 처단. 그리스 도자기. 아테네 고고학박물관

사진5. 테세우스의 미노타우로스 처단. 그리스 도자기. 루브르박물관

사진6. 테세우스의 미노타우로스 처단. 그리스 도자기. 나폴리 국립 고고학 박물관

이들과 함께 크레타에 온 테세우스. 여기에서 신의 도움을 받아 기막힌 작전을 편다. 크레타 공주, 그러니까 미노스와 파시파에 사이에서 태어난 큰 딸 아리아드네를 유혹한 것이다. 아테네로 가서 행복하게 살자는 말에 아리아드네는 홀딱 넘어간다. 사랑에 눈이 멀어 조국과 부모님을 배신하는 일은 인간사 다반사다. 아리아드네는 테세우스의 맹세를 곧이곧대로 믿고 그에게 칼과 실패를 준다. 미궁 문고리에 실을 걸어 지하로 내려간 테세우스는 칼로 미노타우로스를 처단한 뒤, 실을 잡고 미궁을 벗어난다. 이어 약속대로 아리아드네와 함께 배를 타고 크레타를 빠져 나온다.

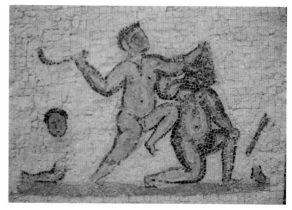

사진7. 테세우스의 미노타우로스 처단. 로마 모자이크. 리스본 고고학박물관

사진8. 테세우스의 미노타우로스 처단. 로마 모자이크. 튀니스 바르도 박물관

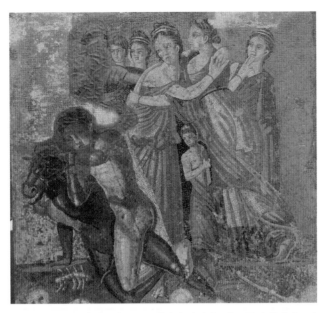

사진9. 테세우스의 미노타우로스 처단과 아리아드네1. 로마 모자이크. 1
세기. 폼페이 출토. 나폴리 국립 고고학 박물관

사진10. 테세우스의 미노타우로스 처단과 아리아드네2. 로마 모자이크. 1
세기. 폼페이 출토. 나폴리 국립 고고학 박물관

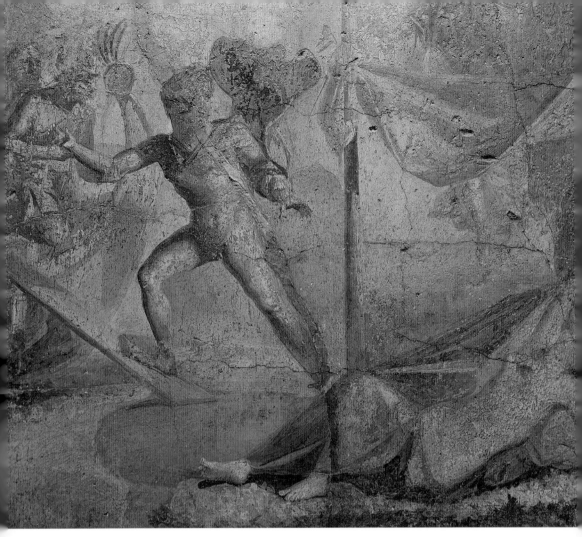

사진11. 낙소스에 버려진 아리아드네 프레스코1. 1세기. 폼페이 출토. 나폴리 국립 고고학 박물관

테세우스의 미노타우로스 처단은 그리스 시대 도자기 그림, 로마 시대 프레스코나 모자이크 모티프로 인기였다. 에르콜라노와 폼페이에서 출토된 모자이크가 흥미롭다. 테세우스가 미노타우로스와 혈투를 벌일 때 이를 안타깝게 지켜보는 여인의 걱정어린 눈망울이 보인다. 아리아드네다. 이렇게 마음 졸이며 사랑하는 남자의 결투를 돕고, 같이 사랑의 도피행각에 나섰지만, 해피엔딩일까?

낙소스섬. 에게해 중앙에 자리해 에게해 섬들 탐방의 중간기착지 역할로 제격이다. 크레타에서 탈출해 정신없이 노를 저은 배가 낙소스섬에 테세우스와 아리아드네

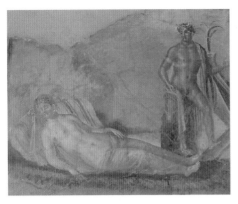 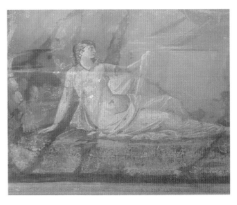

사진12. 낙소스에 버려진 아리아드네 프레스코2. 1세기. 폼페이 출토. 나폴리 국립 고고학 박물관

사진13. 낙소스에 버려진 아리아드네 프레스코3. 1세기. 에르콜라노 출토. 대영박물관

사진14. 아폴론 신전에서 바라본 낙소스 항구와 시가지

를 내려준다. 크레타에서 아테네로 가는 중간에 잠시 쉬며 물도 마시기 위해 잠깐 닻을 내린다. 그때 너무 피곤했던 아리아드네가 양지바른 바위에서 깊은 잠에 빠진다. 테세우스는 슬그머니 아리아드네를 둔 채 배를 타고 아테네로 줄행랑을 놓는다. 테세우스는 아테네로 돌아가 영웅 대접을 받는다. 목적을 달성하고 여인을 버리는 신파극. 우리 속담에 아닌 밤중에 홍두깨도 유분수(有分數)지. 자고 일어났더니 세상이 바뀌었다는 말을 가장 절감할 사람은 아리아드네일 것이다.

1959년 이탈리아 영화 '형사'에서 알리다 켈리가 16살에 사랑의 슬픔과 심정을 읊은 노래. 「시노메 모로(Sinno Me Moro, 죽도록 사랑해)」. "사랑, 사랑, 사랑, 내사랑이여, 죽을 때까지 당신과 함께 있고 싶어요)." 일본 여가수 이츠와 마유미의 1980년 곡 「고이비토요(恋人よ, 연인이여)」의 절절한 노랫말 "연인이여 곁에 있어 주세요. 추위에 떨고 있는 제곁에 있어 주세요"도 실연당해본 사람의 아픔을 대신해 준다.

7080 청춘스타 전영록이 1989년 작사작곡해 김지애에게 넘겨준 「얄미운 사람」의 가사. "사랑만 남겨놓고 떠나가느냐, 얄미운 사람. 정주고, 마음 주고, 사랑도 줬지만, 이제는 남이 되어 떠나가느냐…" 이 가사가 바로 아리아드네의 심정이었을 것이다. 온다 간다 말도 없이 내빼버린 테세우스. 그것도 모르고 곤히 잠든 아리아드네. 하지만 인생은 그렇게 비극적이지만은 않다.

실연한 아리아드네에게
청혼한 포도주의 신 디오니소스

낙소스 항구에서 4㎞ 거리에 디오니소스 성역소가 자리한다. 낙소스는 디오니소스 숭배의 중심지다. 터만 남은 디오니소스 성역소는 썰렁하다. 여름날 땡볕 아래 뛰다시피 걸어간 보람도 없이 기둥 하나 세워 놓은 게 전부라니. 테세우스가 줄행랑을 친 소식과 홀로 남은 아리아드네 이야기를 디오니소스가 이곳에서 들었을 것이다.

디오니소스는 입가에 회심(會心)의 미소를 지으며 가슴이 뻥 뚫린 채 버려진 아름다운 아리아드네 있는 곳으로 달려간다. 디오니소스와 아리아드네의 첫 만남이다.

그리스 테살로니키박물관으로 가면 바로 이 장면을 묘사한 로마 모자이크가 귀한 사랑 이야기를 피워낸다. 아리아드네는 떠나버린 테세우스를 그리며 눈물지을 겨를도 없이 새롭게 다가온 디오니

사진1. 디오니소스 성역소. 낙소스는 디오니소스를 상징하는 섬이다. 낙소스

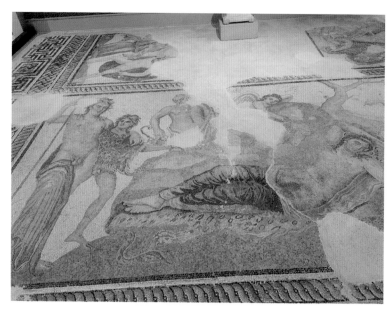

사진2. 디오니소스와 아리아드네의 첫 만남. 3세기 로마 모자이크. 테살로니키 고고학 박물관

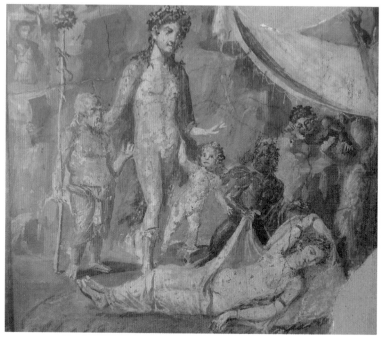

사진3. 디오니소스와 아리아드네의 첫 만남. 1세기 로마 프레스코. 나폴리 국립 고고학 박물관

소스의 사랑을 받아들인다.

'홧김에 서방질'이라는 우리 속담도 있지만, 상처 난 가슴을 보듬어 주는 따듯한

사진4. 신부 아리아드네. 1세기 로마 모자이크. 나폴리 국립 고고학 박물관

사진5. 디오니소스와 아리아드네 결혼식. 1세기 로마 모자이크. 나폴리 국립 고고학 박물관

사진6. 신랑 디오니소스. 1세기. 로마 모자이크. 나폴리 국립 고고학 박물관

손길을 거부할 수는 없는 일. 그리스 출신 나나 무스꾸리가 부른 샹송 「사랑의 기쁨(Plaisir d'amour)」이 울려 퍼진다. 디오니소스는 버림받은 여심을 어루만지며 청혼했고, 둘의 결혼식이 열린다. 둘의 행복한 웨딩마치가 울려 퍼지던 결혼식 장면은 나폴리 고고학박물관에서 로마 모자이크로 승화돼 기다린다. 신랑 디오니소스와 신부 아리아드네, 결혼을 축하하는 낙소스섬의 동식물이 한데 어우러진다.

사진7. 디오니소스와 아리아드네 결혼식. 3세기 모자이크. 튀니스 바르도 박물관

사진8. 디오니소스와 아리아드네 결혼식1. 기원전 4세기 도자기 그림. 아테네 고고학박물관

사진9. 디오니소스와 아리아드네 결혼식2. 기원전 4세기 도자기 그림. 아테네 고고학박물관

사진10. 디오니소스와 아리아드네 조각. 2세기. 대영박물관

사티로스와
마에나드의 정사

디오니소스를 추종하는 수행단은 3명이다. 어린 디오니소스를 길러준 아버지 같은 노인 실레노스. 생식력을 대표하는 남자 시종 사티로스, 늘 남성의 상징을 곧추세운다. 번영을 의미한다. 아름다운 몸매의 여성 무희 마에나드, 사티로스와 한 쌍으로 춤추고 연주하며 흥겨운 축제 분위기를 자아낸다. 사티로스와 마에나드는 수시로 에로틱한 분위기를 연출한다. 둘이 포옹하거나 정사를 벌이는 프레스코나 모자이크가 오늘날까지 유물로 다수 남았다.

튀르키예 가지안테프 박물관의 마에나드 모자이크를 살펴보자. 신비스러운 마법과도 같은 아름다움이라고 할까? 헝클어진 듯 자연스럽게 흘러내린 머리카락. 빗지도 않고, 장식도 없는 무공해 순수함. 바람을 가르며 초원을 달리는 야생마의 갈기처럼 흩날리는 머릿결. 거리낌 없이 마음껏 꽃을 따며 초원을 이리저리 노니는 여인. 그러다 무엇인가에 화들짝 놀라 눈을 크게 뜨고 고개를 든 여인 이미지. 리본도 매지 않고, 화장기 없는 민낯에 곱고 아름답다기보다 우수에 젓은, 페이소스 가득한 표정. 연민의 정을 느끼게 하는 맑고 큰 갈색 눈동자의 이 여인은 누구일까?

가지안테프 박물관 측은 '집시 소녀'라는 이름을 붙여 놓았지만, 고대 그리스로마

사진1. 마에나드 얼굴. 로마 모자이크. 가지안테프 제우그마 모자이크박물관

사진2. 마에나드. 스트로피움을 찬 모습. 로마 모자이크. 베를린 알테스 박물관

사진3. 마에나드. 로마 모자이크. 베를린 알테스 박물관

사진4. 춤추는 마에나드. 로마 모자이크. 쾰른 로마 박물관

사진5. 춤추는 마에나드. 로마 모자이크. 팔레르모 고고학 박물관

시대에 집시가 있을 리는 없다. 집시(Gypsy)는 서유럽에서 '이집션(Egyptian, 이집트 사람)'의 오해로 생긴 근대 이후 용어다.

육지에 마에나드와 사티로스가 있다면 바다에는 트리톤과 네레이드가 있다. 트리톤은 바다의 신 포세이돈의 아들이다. 상반신은 사람이요, 하반신은 해마(海馬)다. 네레이드가 트리톤을 타고 바다 위를 질주하거나 멋진 포즈로 등장하는 모자이크. 지중해 곳곳의 박물관에 잘 보존돼 있다.

네레이드와 트리톤의 관계는 마에나드와 사티로스의 관계와 다르다. 마에나드와 사티로스는 에로틱한 분위기를 자아내며 성적으로 만난다. 네레이드와 트리톤은 바다의 동료라고 할까? 튀르키예 안타키아 박물관 로마 모자이크에 네레이드가 트리톤에 매달리는 듯한 포즈가 있지만, 예외적이다. 대부분은 알몸의 네레이드가 트리톤의 등에 타 이동하는 바다친구, 바다의 동료다.

사진6. 춤추는 마에나드. 로마 모자이크. 엘젬 박물관

사진7. 춤추는 마에나드. 로마 모자이크. 수스 박물관

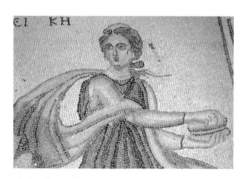

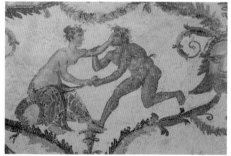

사진8. 춤추는 마에나드. 로마 모자이크. 가지안테프 제우그마 모자이크박물관

사진9. 마에나드를 유혹하는 사티로스. 로마 모자이크. 수스 박물관

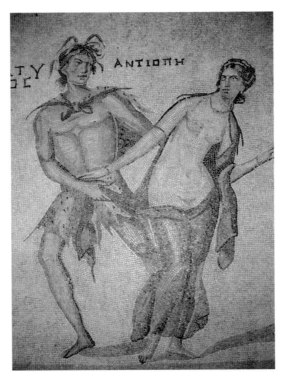

사진10. 마에나드를 유혹하는 사티로스. 로마 모자이크. 가지
안테프 제우그마 모자이크박물관

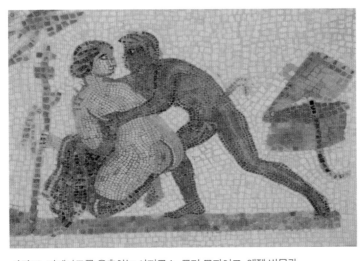

사진11. 마에나드를 유혹하는 사티로스. 로마 모자이크. 엘젬 박물관

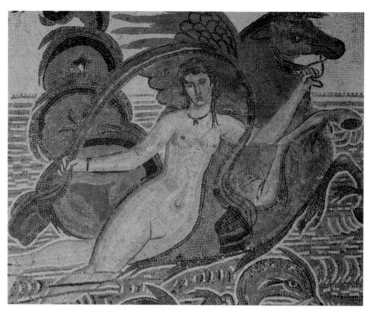

사진12. 해마를 탄 네레이드. 로마 모자이크. 엘젬 박물관

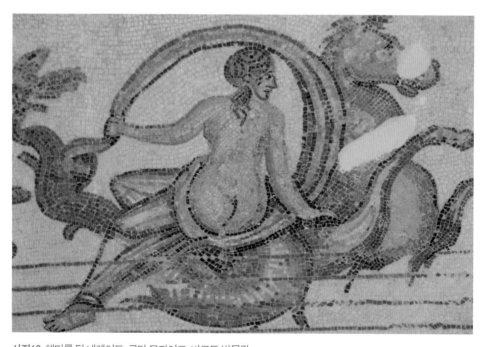

사진13. 해마를 탄 네레이드. 로마 모자이크. 바르도 박물관

사진14. 해마를 탄 네레이드. 로마 모자이크. 코르도바 알카자르 전시관

사진15. 네레이드. 로마 모자이크. 피아자아르메리나

사진16. 네레이드와 트리톤. 로마 모자이크. 레스보스 고고학 박물관

사진17. 네레이드외 트리톤. 로마 석관조각. 피사 콤포산토

파리스와 헬레네
사랑의 도피와
트로이 전쟁

그리스 신화 속 로맨스를 얘기할 때 파리스와 헬레네 이야기를 빼놓을 수 없다. 신들의 장난에 내던져진 인간의 운명을 호메로스와 헤시오도스의 저작을 통해 재구성해 본다. 아킬레스의 아버지인 인간 펠레우스와 어머니인 바다요정 테티스의 결혼식. 인간과 여신의 결혼에는 사연이 깃들었다. 바다요정 50명의 네레이드 가운데 가

사진1. 호메로스. 기원전 5세기. 그리스 도자기 그림. 대영박물관

장 예쁘다는 테티스가 아들을 낳으면 아버지를 능가한다는 예언이 있었다. 여신 테미스의 말이다. 제우스나 포세이돈 같은 바람둥이 남자 신들이 테티스의 빼어난 미모에도 불구하고, 감히 접근하지 않았다. 혹시 아들이라도 태어나면 자신들이 제거당할 것을 염려해서다. 테티스는 남자 신들의 프로포즈를 받지 못하는 가여운 운명으로 전락한다. 이때 언젠가 죽어야 하는 인간 펠레우스가 불사의 여

사진2. 호메로스 무덤. 에게해 이오스.

사진3. 테티스와 펠레우스 결혼식. 대영박물관

사진4. 테티스와 펠레우스 결혼식. 헨드릭 판 발렌 1618년. 루브르박물관

신 테티스에게 다가온다. 테티스는 거절하지만 펠레우스는 켄타우로스 키론의 코치를 받아 열 번 나무 찍는 자세로 들이댄다. 지친 테티스가 청혼을 받아들여 성대한 결혼식이 치러진다.

결혼식에 모든 신들이 초대받아 피로연을 즐겼다. 딱 한 명 예외. 불화의 여신 에리스가 초대받지 못한다. 초대받지 못한 손님은 화가 나기 마련. 에리스는 가장 아름다운 여신이 그 주인이라며 피로연장에 황금사과를 내던진다. 헤라, 아테나, 아프로디테가 나선다. 인류 역사 아니 그리스 신화 최초의 이 미인대회 심판은 트로이의 왕자이자 이다산 양치기 파리스가 맡는다. 제우스의 명령이었다. 헤르메스신으로부터 이 말을 전해들은 파리스의 심판에 심각한 부정이 개입하고 만다.

헤라는 파리스를 불러 자신을 가장 예쁘다고 하면 아시아의 왕으로 삼아 권력을 누리게 해주겠다고 구슬린다. 아테나는 파리스를 불러 자신을 가장 예쁘다고 하면

모든 전쟁에서 승리하는 최고의 전사 능력을 주겠다고 꼬드긴다. 아프로디테는 지구상 가장 아름다운 여인을 주겠다고 은밀한 제안을 내놓는다. 파리스는 누구 손을 들어줬을까? 아프로디테의 손을 들었다. 아프로디테가 은혜를 갚기 위해 고른 여인은 스파르타 왕비 헬레네. 헬레네는 아프로디테의 마법에 걸려 딸 헤르미오네와 스파르타의 왕인 남편 메넬

사진5. 파리스와 헬레네의 트로이행 배 승선. 기원전 735~기원전 720년. 대영박물관

사진6. 파리스의 심판. 2세기. 루브르박물관

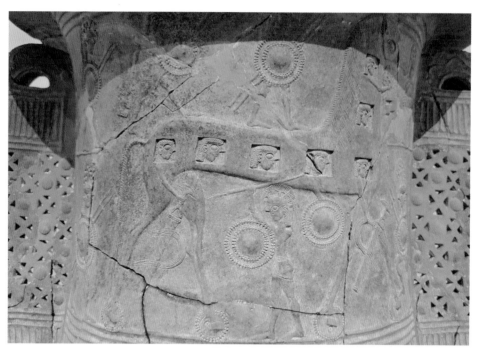

사진7. 트로미 목마에 탄 그리스 병사들과 목마를 창으로 찌르는 트로이 신관 라오콘. B,C7세기 그리스 도기 조각. 미코노스 고고학 박물관

라오스를 두고 외간 남자 파리스를 따라 트로이로 간다.

화가 난 메넬라오스는 형 미케네왕 아가멤논에게 요청해 그리스 각지에서 군사를

사진8. 목마. 트로이

끌어모은다. 그리스 연합군이 트로이로 쳐들어가 트로이 전쟁이 터진다. 목마자전으로 그리스가 승리하고, 트로이는 철저히 짓밟힌다. 메넬라오스는 다시 만난 헬레네를 죽이려 달려든다. 하지만 그 눈부신 아름다움에 그만 마음이 바뀐다. 저도 모르게 칼을 내려놓는다. 대신 사랑의 마

음이 다시 불타오른다.

그리스 신화에서 아름다움은 모든 죄의 근원이요, 모든 죄의 사면장치다. 둘은 함께 귀국해 검은 머리 파뿌리 될 때까지 산다. 그 과정에 얼마나 많은 사람이 전쟁으로 죽으며 비극을 겪어야 했는지. 황태자 부부의 암살로 시작돼 수많은 인명을 살상한 제1차 세계대전도 그렇고, 전쟁이란 게 참 얄궂다.

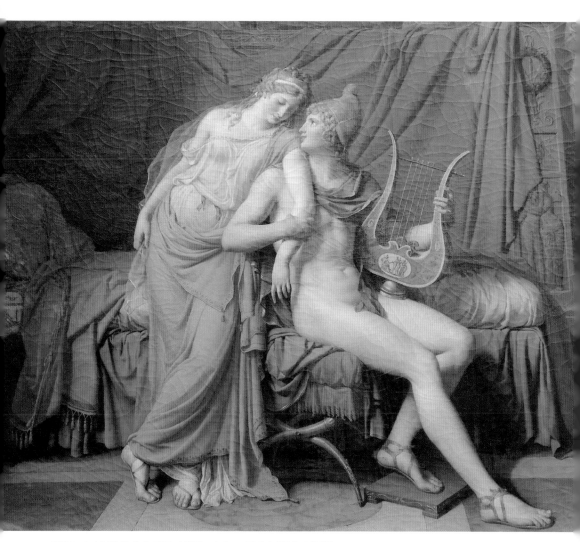

사진9. 파리스와 헬레네. 트로이 궁정. 다비드 1788년. 루브르박물관

사진10. 파리스와 헬레네. 트로이 궁정. 기원전 5세기. 루브르박물관

사진11. 헥토르와 메넬라오스 대결. 기원전 600년. 대영박물관

사진12. 트로이에서 재회한 메넬라오스와 헬레네. 기원전 5세기 도자기. 뮌헨 고미술품박물관

그리스 최고 용장
아킬레스의 순애보

트로이 전쟁에서 그리스 연합군 최고의 장수인 아킬레스가 태어난 지 얼마 안 돼 부모의 금슬에 금이 간다. 어머니 테티스는 친정이 있는 바닷속 용궁으로 돌아간다. 아버지는 아킬레스의 교육을 켄타우로스 키론에게 맡긴다. 테티스는 트로이 전쟁이 날 경우 아들이 살기 어렵다는 예언을 듣는다. 아들의 목숨을 구하기 위해 아킬레스를 스키로스 리코메데스왕 궁정에 맡긴다. 리코메데스 왕의 딸들 속에 여장을 시켜 숨긴 것이다. 꾀돌이 오디세우스의 기지로 아킬레스의 여장 병역기피가 들통나고 아킬레스는 결국 남자로 돌아와 트로이 전쟁에 나간다. 그런데 아킬레스는 리코메데스 궁정에서 로맨스를 벌였다. 공주 데이다메이아와 정분이 났던 것. 데이다메이아는 아킬레스의 아기를 가졌고, 아킬레스는 첫사랑 데이다메이아와 뱃속의 아이를 두고 전장으로 떠난다.

사진1. 테티스(아킬레스 어머니). 로마 모자이크. 키프러스 파포스 아이온의 집

사진2. 아킬레스 발각. 로마 모자이크. 가지안테프 제우그마 모자이크박물관

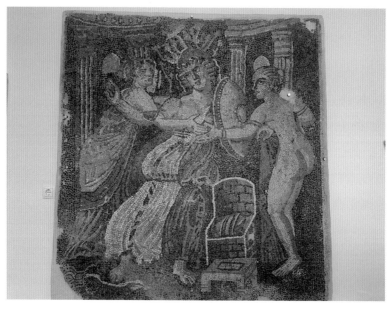

사진3. 아킬레스와 데이다메이아. 4세기. 스파르타 고고학 박물관

그리스 연합군은 트로이를 찾지 못해 10년 방황, 이어 트로이를 찾아가 10년 전쟁. 무려 20년 세월을 보낸다. 오랜 전쟁 기간, 아킬레스가 전장에서 겪은 첫 번째 사랑은 일견 기괴하다. 트로이 편이 돼 참전한 아마존 부대와 전투를 치르면서 아마존 여왕 펜테질리아를 죽인다. 그런데 죽어가는 펜테질리아의 얼굴을 보면서 아킬레스가 사랑을 느끼고 만 것

사진4. 아킬레스와 펜테질리아. 기원전 460년 뮌헨 고미술품박물관

이다. 이 비극적인 사랑은 고대 그리스로마에서 도자기 그림이나 모자이크 모티프로 다시 태어난다.

순간적인 플라토닉 러브를 넘어 아킬레스가 에로틱한 관계를 나누며 진정 사랑한 여인이 또 있었으니 브리세이스다. 아킬레스는 전투 도중 포로로 잡은 브리세이스의 미모에 반해 곁에 둔다. 하지만, 문제가 터진다.

총사령관 아가멤논이 브리세이스의 4촌 크리세이스를 포로로 잡아 역시 자신의 처소에 두고 깊이 사랑했는데. 크리세이스의 아버지 크리세스(아폴론 신전 신관)가 딸을 되찾기 위해 보물을 잔뜩 싸짊어지고 찾아와 아가멤논에게 딸을 돌려달라고 매달린다. 아가멤논은 단칼에 거절. 당신 딸을 진정 사랑하니 고국으로 데려가 결혼할 것이라며 돌려보낸다. 딸을 못 찾은 크리세스는 자신이 모시는 신 아폴론에게 고해바친다. 아가멤논이

사진5. 펜테질리아. 로마 모자이크. 킹스턴 어폰 헐 이스트 앤드 라이딩 박물관

사진6. 아가멤논과 크리세스. 로마 모자이크. 나블 박물관

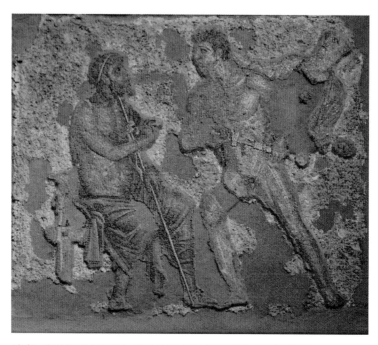

사진7. 아가멤논과 아킬레스. 로마 모자이크. 나폴리 국립 고고학 박물관

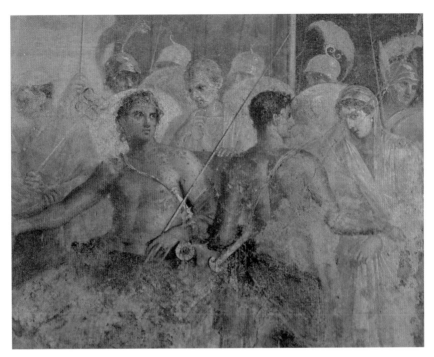

사진8. 아킬레스와 파르토클로스, 브리세이스. 로마 프레스코. 나폴리 국립 고고학 박물관

사진9. 브리세이스. 로마 프레스코. 나폴리 국립 고고학 박물관

사진10. 아킬레스와 브리세이스 은쟁반. 4세기. 뮌헨 고미술품박물관

사진11. 브리세이스. 4세기. 뮌헨 고미술품박물관

아폴론을 업신여긴 거니 벌을 내려 달라는 것이다.

아폴론이 아가멤논을 괘씸하게 여겨 그리스 연합군에 큰 피해를 안긴다. 이에 그리스 연합군 측에서는 크리세이스를 돌려주라는 요구가 빗발친다. 아가멤논은 마지못해 이를 받아들이면서 그녀의 4촌인 브리세이스를 달라고 떼를 쓴다. 자기 여인을 달라는 말에 화가 머리끝까지 치민 아킬레스가 아가멤논을 죽이려고 칼을 뽑아 달려든다.

하지만 그리스 연합군을 수호하는 아테나 여신이 뜯어말린다. 분통을 터트리던 아킬레스는 마음을 진정시키고. 그리스 연합군 승리를 위해 브리세이스를 내준다. 브리세이스가 아킬레스 처소를 떠나 아가멤논에게 가는 장면은 그리스 도자기, 로마 모자이크와 프레스코의 단골 모티프였다. 브리세이스를 내준 아킬레스는 전의를 상실하고 삶의 의욕을 잃은 채 귀국 준비에 나선다. 그 심정을 수천 년 뒤 블랙 사바스(1975년)와 스틸 하트(1990년)가 멜랑콜리한 록발라드 선율로 옮겼다. 「She is gone(그녀가 떠났다)」.

꽃미남 나르시소스와 힐라스의 운명

바다요정 네레이드 가운데 아킬레스의 어머니 테티스에 버금가는 미모를 자랑하던 암피트리테. 바다의 신 포세이돈이 적극적인 구애를 편다. 암피트리테는 포세이돈의 바람기에 질려 결혼을 피했지만, 포세이돈의 끈질긴 구애에 그만 손을 들고 만다. 둘의 행차 장면은 그리스로마 예술 소재로 자주 쓰였다.

아폴론의 로맨스에서 다프네가 어찌나 가련한지. 요정 다프네는 절세가인이지만, 순결을 지키자는 맹세가 굳었다. 아폴론은 다프네를 향한 뜨거운 욕망을 억제하지 못하고 다프네를 강제로 범하려 달려든다. 놀란 다프네가 도망가고 힘에 부쳐 아폴론의 억센 손길에 잡힐 위기에 몰린다. 이때 다프네의 아버지 강의 신 라돈이 나타난다. 딸의 순결을 지켜주기 위해 딸을 나무로 바꿔준다. 요즘 법으로 하면 아폴론은 큰 벌을 받고 감옥에 들어간다. 하지만, 고대 그리스에서 그럴 수는 없었다. 가녀린 다프네만 나무가 돼 요정으로서의 정체성을 잃는다. 그 나무가 월계수다. 아폴론은 다프네에 대한 미련을 버리지 못하고 월계수를 자신의 보호수로 삼는다. 그 잎으로 관을 만들어 최고의 영예를 나타내는 상징으로 쓴다.

나르시시즘(Narcissism). 미남 나르시소스는 자신의 얼굴을 보는 순간까지만 살 수

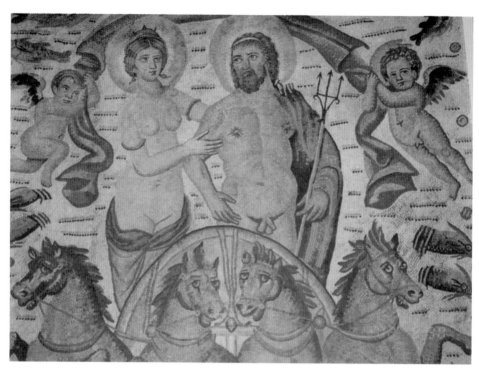

사진1. 암피트리테와 포세이돈, 로마 모자이크, 알제리 출토, 루브르박물관

사진2. 아폴론과 다프네, 1세기, 나폴리 이탈리아 갤러리

사진3. 프시케와 에로스, 로마 모자이크, 코르도바 알카자르 전시관

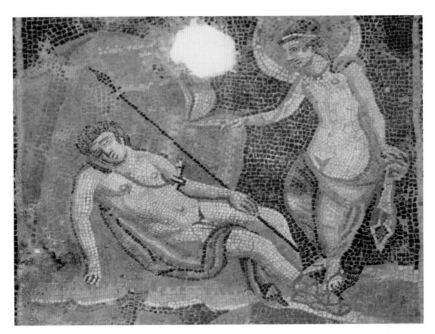

사진4. 셀레네와 엔디미온. 로마 모자이크. 튀니지 출토. 엘젬 박물관

사진5. 에코와 나르시소스. 로마 모자이크. 안타키아 박물관

사진6. 요정들의 힐라스 납치. 1820년 폼페이에서 로마시대 모자이크가 발굴된 이후 영감을 얻어 그린 작품. 나폴리 피그나텔리 코르테스 박물관

있다는 신탁을 받는다. 거울이 귀한 시절이니 그럭저럭 거울을 보지 않고 청년으로 자란다. 하루는 사냥으로 산을 뛰어다니다 목이 말라 숲속 샘가에 앉는다. 물을 마시려고 얼굴을 샘물에 대는 순간 나르시소스는 그만 자기 얼굴을 보고 만다. 이럴 수가. 샘물 속에 너무나 잘생긴 남자가 있는 게 아닌가.

나르시소스는 샘물 속 남자와 헤어지기 싫어 샘을 떠나지 못하고, 굶어 죽는다. 그를 사랑했던 요정 에코 역시 사랑하는 남자 곁을 지키며 굶는다. 에코는 신이니 죽지 않는다. 결국 말라서 공기가 돼 퍼진다.

사진7. 요정들의 힐라스 납치. 로마 오푸스 섹틸레. 로마 팔라조 마시모 박물관

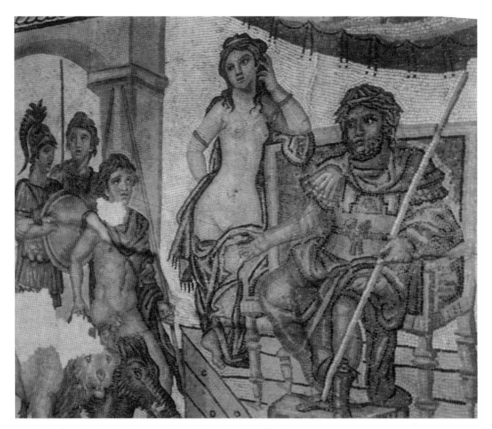

사진8. 알케스티스와 아드메토스. 로마 모자이크. 님 예술박물관

숲속에서 큰 소리를 내면 그대로 따라 하는 메아리, 에코(Echo)는 그렇게 생겨난다.

아리아드네의 여동생 파이드라는 형부가 될 뻔한 테세우스를 찾아간다. 테세우스는 이미 아마존 여왕 히폴리테와 결혼해 아들 히폴리토스를 둔 상태였음에도 파이드라를 아내로 맞아들인다. 그런데 파이드라는 그만 의붓아들 히폴리토스에게 연정을 품는다. 히폴리토스는 의붓어머니 파이드라의 고백을 물리친다. 자존심 상한 파이드라는 히폴리토스가 자신을 유혹하려 한다며 테세우스에게 거짓으로 일러바친다. 우둔한 테세우스는 아들을 죽게 해달라고 기도하고, 히폴리토스는 마차 사고로 죽는다. 이를 각색한 장면이 1967년 영화 「페드라(Phaedra, 파이드라)」의 자동차 사고 엔딩이다. 사랑하는 의붓어머니와 헤어진 주인공이 절규할 때 배경으로 깔린 격한 오르

사진9. 데이아네이라와 켄타우로스 네소스. 로마 모자이크. 부다페스트 아킨쿰 박물관

간 연주가 울려 퍼지는 듯하다.

달의 여신 셀레네가 사랑했던 목동 엔디미온은 셀레네의 사랑을 받아들이지 못한 채 영원한 잠에 빠져 안타까움을 자아낸다. 바람기 많던 여신 에오스의 사랑을 받은 티토노스. 숲속 샘으로 물을 뜨러 갔다가 요정들에게 납치돼 행방불명 처리된 아르고호 미남 대원 힐라스. 멧돼지와 사자를 하나의 굴레에 묶어 절세가인 알케스티스와 결혼한 아드메토스…

이들의 기막힌 사연도 모자이크나 도자기 그림에 전설로 남는다. 겁도 없이 헤라클레스의 아내 데이아네이라를 겁탈하려다 죽은 켄타우로스 네소스 이야기도 마찬가지다. 그리스 신화가 마냥 막장은 아니다. 페르세우스와 안드로메다처럼 첫눈에 반해 결혼하고, 해로하는 지고지순한 사랑 이야기도 있다.

사진10. 헤라클레스와 네소스. 기원전 5세기. 브뤼셀 예술역사박물관

사진11. 파이드라와 시녀. 1세기. 로마 프레스코. 나폴리 국립 고고학 박물관

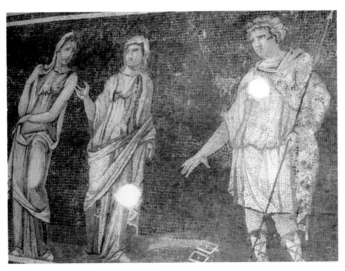

사진12. 파이드라와 히폴리토스. 로마 모자이크. 안타키아 박물관

사진13. 안드로메다와 페르세우스. 1세기. 로마 프레스코. 나폴리 국립 고고학 박물관

사진14. 카시오페아. 안드로메다의 어머니. 키프로스 파포스 아이온의 집

여성 이미지를
활용한 로마시대 밈

그리스로마에서는 여성의 이미지가 다양한 상징으로 쓰였다. 봄, 여름, 가을, 겨울을 여인 얼굴로 나타냈다. 학문과 예술을 수호하는 9명의 뮤즈도 여인 얼굴로 나타냈다. 9명 자매 여신 가운데 맏언니 ① 칼리오페는 서사시. 왁스로 칠한 목판 필기 공책 딥티콘(Diptychon)을 손에 든다. ② 클레이오(클리오)는 역사. 두루마리 책 스크롤을 상징으로 삼는다. ③ 에우테르페는 음악. 목관이 두 개 달린 이중피리 아울로스를 들고 다닌다. ④ 테르프시코레는 춤. 춤출 때 연주를 곁들여야 하니, 개량형 리라인 키타라를 든 모습으로 나타난다. ⑤ 에라토는 서정시. 리라로 표현한다. ⑥ 멜포메네는 비극. 비극 가면을 곁에 둔다. ⑦ 탈리아는 희극. 희극 가면을 손에 든다. ⑧ 폴리힘니아는 종교시. 엄숙한 옷차림이거나 베일을 쓴다. ⑨ 우라니아는 천문학. 천체를 측정하는 각도기나 천구도를 옆에 그린다.

그리스로마 시대에는 도시나 지역을 수호하는 여신도 많았다. 가령 아테네의 경우 지혜의 여신 아테나를 수호신으로 모셨다. 로마 폼페이는 아프로디테(비너스)다. 도시를 상징하는 여성 이미지는 각지에 유물로 남아 전한다. 집을 지을 때 거실 바닥에 「크티시스」 모자이크를 깔았다. 크티시스는 우리네 건축에서 「정초(定礎)」와 비슷하

사진1. 계절 상징 여신. 폼페이 출토. 나폴리 국립 고고학 박물관

사진2. 봄의 여신 얼굴. 장미화관을 머리에 얹었다. 로마 모자이크. 비엔느 박물관

사진3. 봄의 여신 전신. 장미꽃 바구니를 들었다. 로마 모자이크. 카르타고 박물관

다. '집의 기초를 놓는다'는 뜻으로 건축이 잘되길 바라는 의미다. 크티시스는 여기서 한 걸음 더 나아가 집안의 안정, 번영 의미를 담는다. 집안이 평안하라는 「아메림니아」, 힘내라는 「디나미스」 등 다양하다.

이런 전통은 현대 서양 사회로 그대로 이어진다. 1876년 미국 독립 100주년을 기념해 프랑스가 1884년 완공해 미국 뉴욕 맨하탄에 1886년 설치한 자유의 여신상도 자유라는 추상명사를 여성으로 표현하는 서구사회 전통이다. 시각 이미지 활용에 소극적이던 동양 사회와 다르다.

로마 시대에는 여성 얼굴 밈도 인기를 끌었다. 정형화된 포맷은 다음과 같다. 목판 2개를 이어 붙여 접도록 한 공책 딥티콘과 펜을 들고 골똘히 생각에 잠기는 모습. 지적이고 세련된 도회 이미지다.

사진4. 여름 여신 얼굴. 밀 이삭을 머리에 얹었다. 로마 모자이크. 영국 키렌케스터 박물관

사진5. 여름 여신 전신. 낫과 밀짚단을 들었다. 로마 모자이크. 튀니스 바르도 박물관

사진6. 가을 여신 얼굴. 포도송이를 머리에 얹었다. 로마 모자이크. 비엔느 박물관

사진7. 가을 여신 전신. 포도송이를 머리에 얹었다. 로마 모자이크. 튀니스 바르도 박물관

사진8. 겨울 여신 얼굴. 베일을 썼다. 로마 모자이크. 비엔느 박물관

사진9. 겨울 여신 전신. 베일을 썼다. 로마 모자이크. 튀니스 바르도 박물관

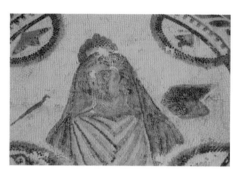

사진10. 칼리오페와 딥티콘. 서사시. 로마 모자이크. 엘젬 박물관

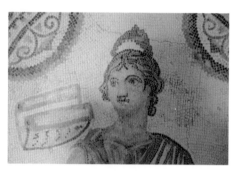

사진11. 클레이오(클리오)와 스크롤(두루마리 책). 역사. 로마 모자이크. 엘젬 박물관

사진12. 에우테르페. 아울로스(이중피리). 음악. 로마 모자이크. 엘젬 박물관

사진13. 테르프시코레. 키타라(리라의 단순형). 춤. 로마 모자이크. 엘젬 박물관

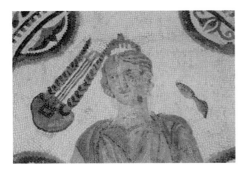

사진14. 에라토. 리라. 서정시. 로마 모자이크. 엘젬
박물관

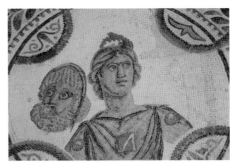

사진15. 멜포메네. 비극 가면. 비극. 로마 모자이크.
엘젬 박물관

사진16. 탈리아. 희극 가면. 레스보스 고고학 박물관

사진17. 폴리힘니아. 성가(종교시). 베일, 로마 모자
이크. 엘젬 박물관

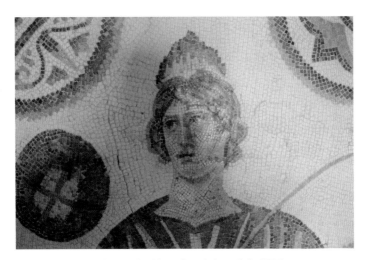

사진18. 우라니아. 각도기, 천문학. 로마 모자이크. 엘젬 박물관

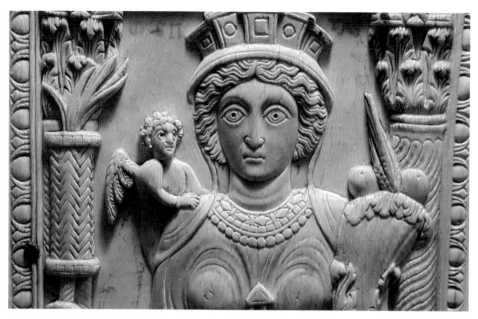

사진19. 콘스탄티노플(이스탄불) 여신. 6세기 조각. 비엔나 미술사박물관

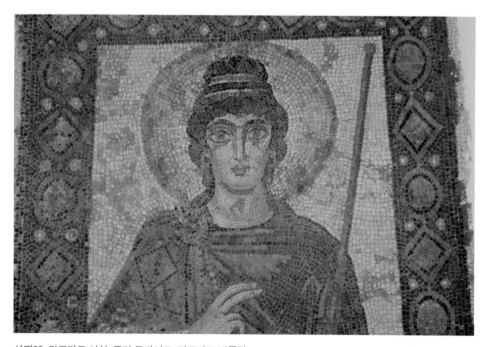

사진20. 카르타고 여신. 로마 모자이크. 카르타고 박물관

사진21. 할리카르나소스(보드룸) 여신. 로마 모자이크. 대영박물관

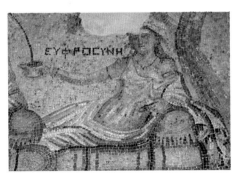

사진22. 강의 여신. 로마 모자이크. 가지안테프 제우그마 모자이크 박물관

사진23. 낭트 여신. 프랑스 콩코르드 광장

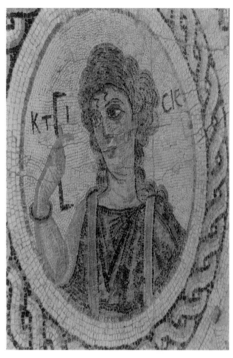

사진24. 나일강 풍요 여신 하피. 이집트 22왕조 기원 전 8세기. 대영박물관

사진25. 크티시스(번영). 로마 모자이크. 키프로스 키티온

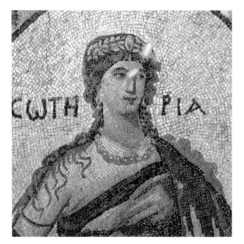

사진26. 소테리아(부활). 로마 모자이크. 안타키아 박물관

사진27. 디나미스(힘). 로마 모자이크. 루브르박물관

사진28. 크레시스(부). 로마 모자이크. 안타키아 박물관

사진29. 풍요. 자크 조르당 17세기. 브뤼셀 벨기에 왕립 미술관

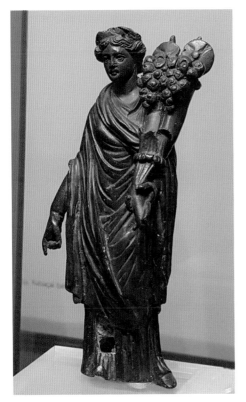

사진30. 포르투나(행운) 조각. 2세기. 리스본 고고학 박물관

사진31. 겸손(Pudicizia), 일명 베일에 가린 진실(Veiled Truth). 안토니오 코라디니 1752년. 나폴리 산세베로 교회 박물관(탐방객에게만 제공하는 다운로드 사진)

사진32. 오감. 5가지 감각(시각, 청각, 후각, 미각, 촉각)을 여인의 형상으로 표현했다. 프란스 프란켄 2세 1620
년. 루브르박물관

사진33. 여성 얼굴 밈1. 오른손에 펜, 왼손에 딥티콘을 든다. 로마 프레스코. 1세기. 폼페이 출토. 나폴리 국립 고고학 박물관

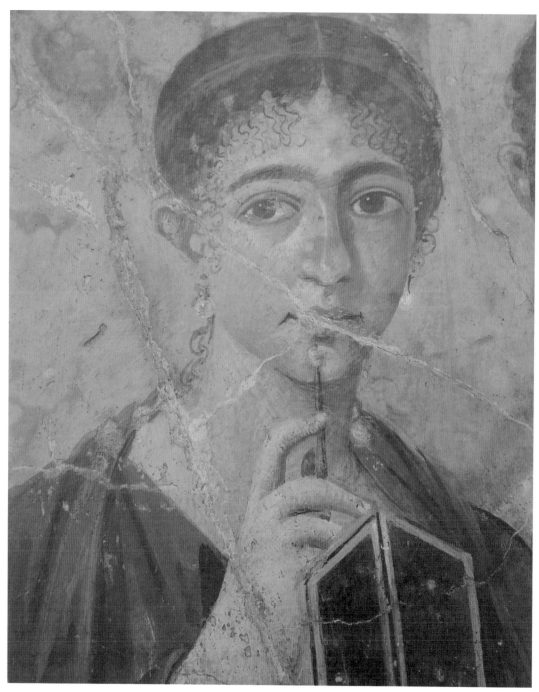

사진34. 여성 얼굴 밈2. 오른손에 펜, 왼손에 딥티콘을 든다. 로마 프레스코. 1세기. 폼페이 출토. 나폴리 국립 고고학 박물관

5장

로마시대 카르페디엠 에로티시즘

아이네이아스와 디도의 슬픈 사랑, 로마 건국

북아프리카 카르타고. 로마시대 내내 번영하던 카르타고는 그림처럼 아름다운 해안선을 무대배경처럼 두른다. 카르타고 유적지 옆 신시가지는 현대 튀니지 수도 튀니스다. 튀니스 도심 한가운데 지구상에서 가장 큰 로마 모자이크 박물관이 우뚝 솟았다. 바르도박물관이다. 그리스로마시대 유행한 건축 포장기법이자 예술 양식 모자이크를 가장 많이 소장한 곳이 이탈리아나 그리스가 아니라 북아프리카라는 점이 놀랍다. 북아프리카는 지중해를 중심으로 전개된 그리스로마 문화권이다.

튀니스 바르도박물관에 전시 중인 수많은 로마 모자이크 가운데 눈길을 끄는 작품은 「베르길리우스와 뮤즈」다. 오른쪽에 비극 가면을 든 비극 담당 뮤즈

사진1. 베르길리우스와 뮤즈. 로마 모자이크. 튀니스 바르도박물관

사진2. 치료받는 아이네이아스. 아들 아스카니오스가 옆에서 울고 어머니 비너스가 위에서 내려다본다. 폼페이 출토. 1세기. 로마 팔라조마시모박물관

멜포메네, 왼쪽에 스크롤을 든 역사 담당 뮤즈 클레이오. 가운데 앉은 인물은 기원전 1세기 지중해 유일 제국 건설 뒤, 황제 옥타비아누스의 명으로 로마 민족 서사시 『아이네이스』를 쓴 베르길리우스(기원전 70~ 기원전 19년)다.

그리스로마시대 사람들은 자신이 아닌 뮤즈가 준 능력으로 학문적, 문학적, 예술적

사진3. 비너스와 아이네이아스의 만남. 아들이 어머니보다 더 늙었다. 신은 늙지 않는 만년 청춘인 데 반해 아들은 늙어야 하는 인간. 피에트로 다 코르토나 16세기. 루브르박물관

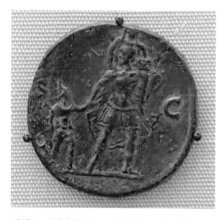

사진4. 아이네이아스, 안키세스, 아스카니오스. 아이네이아스가 아버지를 업고 아들의 손을 잡은 채 트로이를 탈출하는 장면. 2세기 주화. 대영박물관

성취를 일군다고 믿었다. 그래서 글이 잘 안 써지면 더 기도하면 된다 생각했다. 그런 기도 끝에 뮤즈의 도움을 받아 쓴 베르길리우스의 『아이네이스』는 로마 건국 서사시다. 건국 시조는 그리스 문명권 트로이 사람으로 그리스어 이름은 아이네이아스. 그의 어머니는 미의 여신 아프로디테다. 아버지는 트로이 남자로 당대 최고 미남 안키세스. 아이네이아스는 트로이 공주 크레우사와 결혼한 부마도위. 트로이 왕 프리아모스의 사

위다. 파리스나 헥토르의 매형인 셈이다.

목마작전 뒤 트로이가 파괴될 때, 아이네이아스는 어머니 아프로디테의 도움으로 늙은 아버지 안키세스, 아내 크레우사, 아들 아스카니오스를 데리고 트로이를 빠져나온다. 지중해 각지를 떠돌며 모험과 고난을 겪던 도중 아내와 아버지를 잃는다.

카르타고에 도착한 아이네이아스는 여왕 디도와 뜨거운 사랑을 나눈다. 하지만 로마를 건국해야 한다는 신의 계시로 디도를 떠나 이탈리아반도 라티움으로 간

사진5. 아이네이아스, 안키세스, 아스카니오스. 아이네이아스가 아버지를 업고 아들의 손을 잡은 채 트로이를 탈출하는 장면. 로마 조각. 로마 팔라조마시모박물관

사진6. 아이네이아스, 안키세스, 아스카니오스. 아이네이아스가 아버지를 업고 아들의 손을 잡은 채 트로이를 탈출하는 장면. 페데리코 바라치. 1598년. 로마 보르게제 미술관

사진7. 카르타고.

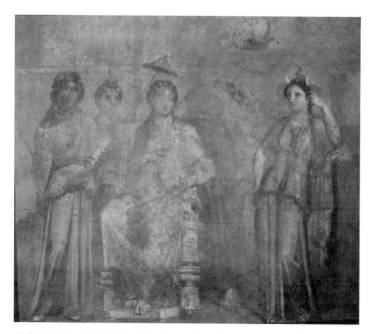

사진8. 디도와 아이네이아스의 만남. 카르타고 여왕 디도가 시녀들과 있다. 멀리 아이네이아스 일행의 배가 들어온다. 오른쪽 여인은 아프리카 상징 여신. 머리에 뱀이 앉았고, 뿔이 났다. 코브라와 코끼리 상아로 아프리카를 상징하는 제유법이다. 폼페이 출토. 나폴리 국립 고고학 박물관

다. 실연한 디도는 목숨을 끊고 만다.

이 비극적인 로맨스는 훗날 카르타고가 로마에 의해 멸망될 것을 암시하는 복선(伏線)이다. 아이네이아스는 라티움에 정착해 라티움 왕의 딸 라비니아와 결혼하며 라틴 민족, 즉 로마의 조상 반열에 오른다. 아이네이아스 관련 일화는 고대부터 현대까지 숱한 예술작품의 모티프로 인기를 누리고 있다.

사진9. 카르타고 여왕 디도. 로마 모자이크 350년. 영국 로함 출토. 톤턴 박물관

사진10. 아이네이아스와 디도의 포옹. 로마 모자이크 350년. 영국 로함 출토. 톤턴 박물관

사진11. 아이네이아스와 디도. 피에르 나르시스 게렝 1815년. 루브르박물관

사진12. 아이네이아스와 아스카니오스의 라티움 도착. 오른쪽에 일행이 타고 온 배가 보인다. 왼쪽 라티움 땅의 돼지는 라티움이 후진 사회였음을 말해주는 환유법이다. 로마시대 조각. 대영박물관

사진13. 디도의 자살. 사랑하는 남자 아이네이아스가 떠나자 디도는 자살한다. 루벤스 1638년. 루브르박물관

로마 시조 로물루스의
사비니족 여성 강탈

나폴리 고고학박물관으로 가보자. 로마문화의 풍속화첩과도 같은 곳이다. 폼페이
에서 출토한 프레스코를 하나 보자. 로마 건국 시조 로물루스의 탄생장면을 그렸다.
우리로 치면 단군신화다. 그림은 2부분으로 나뉜다. 먼저 윗부분은 전쟁의 신 마르

사진1. 로마 건국 시조 탄생 프레스코.
폼페이 출토. 나폴리 국립 고고학 박물관

사진2. 마르스와 실비아의 만남. 폼페이 출토. 나폴리 국립 고고학
박물관

사진3. 마르스와 실비아. 로마 주화. 대영박물관

사진4. 헤르메스와 아프로디테, 늑대 젖을 먹는 로물루스와 레무스. 폼페이 출토. 나폴리 국립 고고학 박물관

사진5. 늑대와 로물루스, 레무스. 로마 모자이크. 영국 출토. 리즈 박물관

사진6. 늑대와 로물루스, 레무스. 카피톨리니 박물관

사진7. 로물루스와 레무스. 루벤스. 카피톨리니 박물관

사진8. 양치기 파우스툴루스, 로물루스, 레무스. 피에토르 다 코르토나 16세기. 루브르박물관

스(그리스 신화로는 아레스)가 아이네이아스의 여자 후손인 실비아를 만나는 장면이다. 실비아는 베스타(헤스티아) 신전 여신관으로 미모가 뛰어나 전쟁의 신 마르스가 호시탐탐 노렸다. 마침 실비아가 신전 앞에서 잠잘 때, 마르스가 완전 무장 한 채 하늘에서 내려와 실비아와 사랑을 나눈다.

이제 그림 아랫부분을 보자. 실비아는 쌍둥이 아들 로물루스와 레무스를 낳는다. 순결을 지켜야 하는 베스타 신전 여신관이 아기를 낳았으니 기를 수 없다. 아기들을 바구니에 담아 강물에 띄워 보낸다. 버려진 아이들을 늑대가 거둬 젖을 먹인다. 이를 양치기 파우스툴루스가 발견해 키운다. 프레스코 그림 아래쪽 중간에 늑대 젖을 빠는 아기들이 나온다. 그 아래로 로마의 티베레강이 흐르고, 메르쿠리우스(헤르메스)와 베누스(아프로디테)가 이를 바라본다. 그림 왼쪽 아래는 티베레강을 상징하는 남신, 그

사진9. 사비니 여인. 로마 모자이크. 시칠리아 피아자 아르메리나

림 왼쪽 아래는 풍요를 상징하는 여신이다.

성인이 된 로물루스 형제는 티베레 강변의 로마로 온다. 형은 카피톨리니 언덕, 동생 레무스는 팔라티노 언덕을 중심으로 지지자들과 터전을 일군다. 그러다 추수 시기 다툼이 생긴다. 형 로물루스가 아우 레무스를 죽이면서 세력을 하나로 합친다. 기원전 753년, 로마의 건국이다. 인류 역사에 가장 큰 영향을 미친 로마제국은 형제 살인으로 출발한 거다.

문제는 새로 생긴 나라 로마에 남자들만 득실거릴 뿐, 여성이 없었다는 것. 근처 사비니 부족을 초대해 축제를 열고, 사비니 여성들을 가로챈다. 사비니족과 라틴족 사이 전쟁이 터진다. 결국 이미 라틴족 사내들의 아내가 된 여성들의 중재로 평화가 성립된다. 라틴족과 사비니족 연합국 로마다. 로마의 왕은 로물루스와 사비니족 타티우스가 공동으로 맡는다. 하지만 곧 타티우스가 암살되고, 로물루스 단독 통치 시대를 맞는다. 로마 왕정사는 이렇게 닻을 올린다.

사진10. 사비니 여인 강탈. 니콜라 푸생. 1638년. 루브르박물관

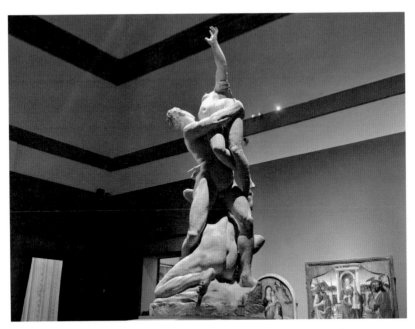

사진11. 사비니 여인 강탈 조각. 지암볼로냐 1581년. 피렌체 아카데미아 갤러리

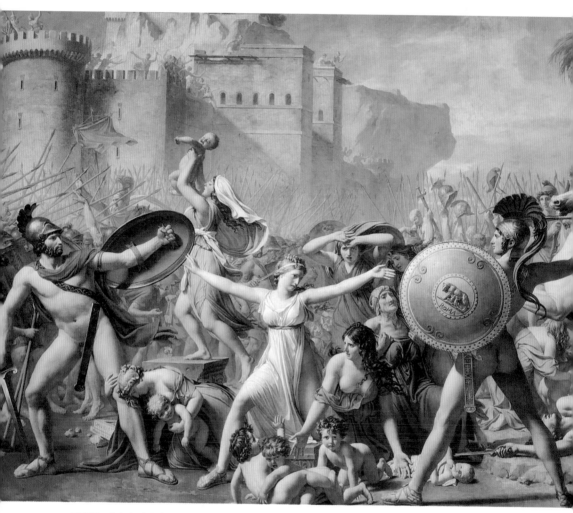

사진12. 사비니 여인의 중재. 다비드 1799년. 루브르박물관

54세 카이사르와 22세 클레오파트라, 정략적 사랑

　　알렉산드리아로 가보자. 기원전 332년 알렉산더의 지시로 건설됐다. 알렉산더가 죽고 부하 프톨레마이오스 장군이 이집트 총독으로 와서 기원전 305년 프톨레마이오스 왕조를 세운다. 프톨레마이오스 1세의 7대손인 프톨레마이오스 12세가 기원전 51년 66세의 나이로 죽는다. 프톨레마이오스 12세는 아들 프톨레마이오스 13세와 딸 클레오파트라 7세를 공동 파라오로 삼아 왕위를 물려 준다. 그리고 둘의 갈등을 없애기 위해 결혼시킨다. 둘은 이복 남매가 아니고 어머니 클레오파트라 5세에게 태어난 동복 남매다. 순수 마케도니아 혈통 유지를 위한 결혼이다. 클레오파트라 7세가 그 유명한 클레오파트라다.

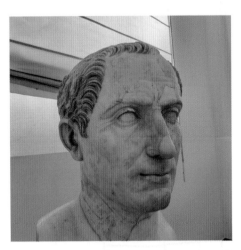

사진1. 카이사르. 살짝 대머리다. 나폴리 국립 고고학 박물관

　　남매 부부의 금슬이 좋을 리가 없다.

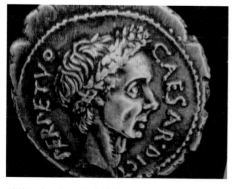

사진2. 카이사르. 로마 주화. 영국 키렌케스터 박물관

기원전 51년 결혼 당시 클레파트라는 19세, 프톨레마이오스 13세는 고작 11세로 추정된다. 3년이 흘러 기원전 48년 14살이 된 프톨레마이오스 13세가 신하 포티누스와 짜고 스물 둘의 누나 클레오파트라를 내친다. 클레오파트라는 군대를 이끌고 지중해안 펠루시움에 가서 남동생이자 남편 프톨레마이오스 13세와 맞선다. 이 와중에 여동생 아리스노에 4세가 기원전 48년 파라오를 선언한다. 삼남매가 서로 파라오를 선언하는 기현상이 벌어진 것이다.

이 무렵 기원전 49년 카이사르가 로마의 삼두정치를 깨고 쿠데타를 일으킨다. 공

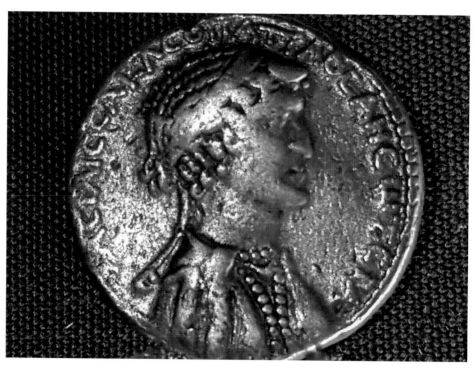

사진3. 클레오파트라 주화. 머리에 마케도니아 왕실 특유의 머리띠를 둘렀다. 비엔나 미술사박물관

사진4. 클레오파트라 주화. 머리에 마케도니아 왕실 특유의 머리띠를 둘렀다. 대영박물관

사진5. 야자수를 들고 악어를 탄 클레오파트라. 2세기. 대영박물관

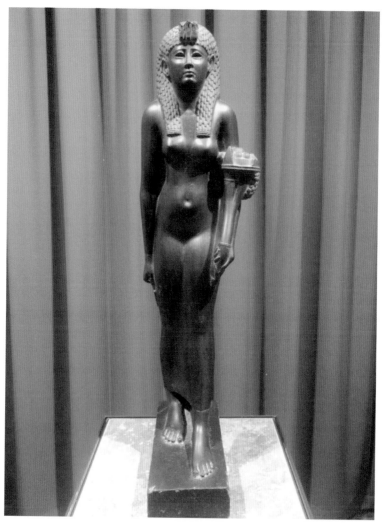

사진6. 클레오파트라. 이집트 파라오 차림. 상트페테르부르크 에르미타주 박물관

화파를 대변하는 폼페이우스와 내전을 치른다. 기원전 48년 그리스 파르살로스 전투에서 크게 패한 폼페이우스가 이집트로 도망친다. 프톨레마이오스 13세의 권신 포티누스와 아킬라스는 카이사르를 응원하며 폼페이우스를 죽인다.

뒤따라온 카이사르는 분노해 포티누스를 죽이고, 클레오파트라에게 왕위를 준다. 반발하던 프톨레마이오스 13세가 작은 누나 아리스노에 4세와 손잡고 대항하지만,

사진7. 부르투스. 카이사르 암살 주역. 로마 팔라조마 시모박물관

사진8. 알렉산드리아 미인. 5세기. 뮌헨 이집트 박물관

물에 빠져 죽고만다. 카이사르는 이집트 왕조에 남녀 통치체제를 만들어주기 위해 기원전 47년 클레오파트라와 또 다른 남동생 프톨레마이오스 14세를 결혼시킨다.

프톨레마이오스 14세는 12세 소년이었다. 당연히 23세의 누나와 정상적인 부부가 될 수 없다. 결국 밤의 부부는 55세의 카이사르와 23세의 클레오파트라였다. 무덥던 나일강의 여름밤을 더욱 뜨겁게 달궜다. 1년 전 B.C 48년 처음 만난 둘 사이에 아들 카이사리온이 기원전 47년 6월 태어난다. 기원전 44년 1월 카이사르가 로마에서 종신 집정관이 돼 사실상 왕위에 오른다. 클레오파트라는 세 살짜리 아들 카이사리온을 데리고 로마로 간다. 아들을 상속자로 인정하라고 요구하기 위해서다. 당시에 카이사르는 딸이 하나 있었을 뿐이었다. 클레오파트라는 자기 아들이 로마의 패권자가 될 것이란 희망에 부풀었다.

그러나 꿈은 잠시, 바람둥이 카이사르는 교묘한 말솜씨로 발뺌하며 아들을 상속자로 인정한다는 답을 주지 않았다. 대신 클레오파트라의 동상만 로마에 세워준다. 그러던 차에 기원전 44년 3월 15일 브루투스를 중심으로 한 공화파 원로원 의원들의 칼에 찔려 카이사르는 불귀의 객으로 떠난다. 이에 놀라 알렉산드리아로 복귀한 클레오파트라는 일단 남편이자 남동생 프톨레마이오스 14세를 기원전 44년 6월에 죽인다. 이어 세 살이던 아들을 프톨레마이오스 15세로 삼는다.

클레오파트라와 안토니우스의 운명적 사랑과 결혼

카이사르 암살 뒤 로마의 상황은 한 치 앞을 내다보기 어려웠다. 카이사르가 후계자로 유언장에 지목한 건 클레오파트라와 사이에서 낳은 친아들 카이사리온이 아니다. 누나의 손자인 19세 옥타비아누스다. 발군의 지도력과 교활함, 잔인함을 갖춘 인물이다. 카이사르 추종 세력을 결집해 자신의 권력 기반으로 삼는다.

사진1. 안토니우스. 로마 주화. 비엔나 미술사박물관

카이사르가 치른 어려운 전투마다 곁을 지켰던 백전노장 안토니우스. 자신이 후계자가 될 것으로 철석같이 믿었다. 그러나 카이사르에 배신당한 안토니우스는 카이사르의 계승자인 옥타비아누스, 레피두스와 함께 2차 삼두정치에 나선다. 옥타비아누스는 이탈리아와 갈리아, 레피두스는 북아프리카와 이베리아 반도, 안토니우스는 그리스와 이집트의 동방을 맡는다.

사진2. 옥타비아. 로마 조각. 안토니우스와 딸 2명을 낳는다. 로마 팔라조마시모박물관

사진3. 안토니아. 로마 조각. 안토니우스와 옥타비아 사이 딸. 코펜하겐 글립토테크 박물관

사진4. 클레오파트라와 안토니우스 사랑. 나일강 배 위에서 정사. 로마 조각. 기원전 30~기원후 30년. 대영박물관

사진5. 이집트 프톨레마이오스 왕조 왕비 모자이크. 헬레니즘 시대. 알렉산드리아 국립박물관

이렇게 재편된 권력구도 아래 클레오파트라는 이집트를 맡은 안토니우스에게 접근할 필요가 생겼다. 울고 싶은데 뺨 맞는 일이 터진다. 안토니우스로부터 튀르키예의 타르수스로 카이사르 암살 관련 재판을 받으러 오라는 소환장이 날아든다.

기원전 41년 클레오파트라는 재판이라는 위기를 안토니우스와 사랑이라는 기회로 만든다. 전화위복. 클레오파트라는 화려하게 치장한 배를 타고 향수로 은은한 향을 내며 거의 나신으로 안토니우스가 연 재판정으로 들어선다. 흐지부지 끝난

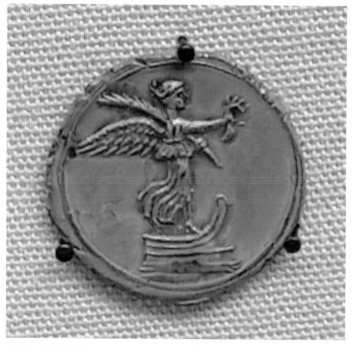

사진6. 악티움 해전 옥타비아누스 승리 기념주화. 기원전 29~기원전 27년. 대영박물관

사진7. 클레오파트라의 죽음. 귀도 카그니치 1659년. 비엔나 미술사박물관

재판정에선 모락모락 사랑이 피어오른다. 같은해 11월, 안토니우스는 클레오파트라의 초청을 받아 알렉산드리아를 방문한다.

알렉산드리아 바닷가는 지금도 아름답다. 하지만 클레오파트라가 살던 알렉산드리아 궁정은 지금 알렉산드리아 앞바다에 가라앉았다. 지진으로 땅이 주저앉은 거다. 바닷속으로 가라앉은 궁궐과 도시 유적에서 클레오파트라는 다시 한번 사랑을 불태운다. 300년 가까이 이어진 이집트 프톨레마이오스 왕조 파라오 가운데 유일하게 상형문자와 이집트 말을 이해했던 클레오파트라. 숱하게 묘사된 미모보다 지혜와 치밀한 전략이 더 빛났던

사진8. 유바 2세. 클레오파트라의 사위. 로마 조각. 코펜하겐 글립토테크박물관

사진9. 프톨레마이오스. 클레오파트라의 외손자. 로마 조각. 라바트 고고학박물관

여인은 사랑과 전략이 뒤섞인 로맨스를 빚는다. 안토니우스는 기원전 40년 봄 이집트를 떠난다. 그해 서른 살의 클레오파트라는 아들딸 쌍둥이를 낳는다.

안토니우스는 그사이 정적이자 삼두정치 동료 옥타비아누스와 동맹 강화 차원에서 옥타비아누스의 누나 옥타비아와 결혼한다. 그리고 기원전 39년과 기원전 36년 두 딸을 보니 이중결혼을 한 셈이다.

사달이 벌어진다. 안토니우스가 둘째 딸을 본 이듬해 클레오파트라가 튀르키예 안티옥으로 안토니우스를 찾아온 것이다. 클레오파트라 곁에는 세살짜리 쌍둥이 자식이 칭얼댄다. 여자아이 이름은 클레오파트라 8세이자 클레오파트라 셀레네 2세. 셀레네는 달의 여신이다. 남자아이는 알렉산더 헬리오스. 헬리오스는 태양신이다. 안토니우스는 자식들을 처음 보고 마음이 흔들린다. 그 와중에 클레오파트라는 기원전 36년 여름 안토니우스와 사이에 아들 한 명을 더 낳는다. 기원전 34년 안토니우스는 자신에게 충실하고 자신의 곁에 머무르고자 했던 옥타비아를 버린다. 두 집 살림을 청산한 것이다. 그리고 이집트 알렉산드리아에서 거대한 열병식을 진행하며 클레오파트라와 결혼식을 올린다.

여기에서 '알렉산드리아의 유증(Donations of Alexandria)'이 나온다. 카이사리온을 '왕 중 왕'으로 선언하고, 카이사르의 상속자로 규정한다. 여섯 살짜리 쌍둥이 아들 알렉

산더 헬리오스는 아르메니아와 이란 지방의 왕, 쌍둥이 딸 셀레네는 북아프리카 키레네와 크레타섬, 두 살짜리 막내아들 프톨레마이오스 필라델푸스는 시리아와 킬리키아 지방의 왕으로 삼는다.

결국 안토니우스와 옥타비아누스의 협약은 깨진다. 서로 로마인들의 마음을 얻기 위한 선전전을 펼친다. 그러다 기원전 31년 그리스 악티움 앞바다에서 붙는다. 전쟁에서 패한 안토니우스는 스스로 목숨을 끊는다. 마흔살의 클레오파트라도 기원전 30년 자결하고 만다. 지중해 마지막 그리스 왕조인 이집트 프톨레마이오스 왕조가 무너진다. 헬레니즘 시대 종막을 알리는 조종(弔鐘)이 지중해 전역에 울려퍼진다.

로마의 호수가 된 지중해에는 옥타비아누스 단독 지배체제 아래 팍스 로마나가 열린다. 클레오파트라는 죽기 전 안토니우스 곁에 묻어달라는 유언을 남긴다. 그 무덤은 지금 알렉산드리아 앞바다에 잠겼다. 대신 둘이 나일강가에서 뜨겁게 나누던 사랑은 대영박물관에 조각으로 남았다. 인류에게 에로틱 로맨스를 선사한다. 배에서 펼치는 정사 장면에서 권력은 무상하고, 성(性, Sex)은 영원하다는 외침이 들려오는 듯하다.

클레오파트라가 낳은 아들들은 로마로 끌려가 전부 살해된 것으로 추정된다. 대신 딸 셀레네는 살아남는다. 로마 협력국인 마우레타니아(모로코) 왕국 유바 2세와 결혼해 북아프리카로 간다. 그 사이에서 태어난 프톨레마이오스는 아버지를 이어 마우레타니아 왕위에 오른다. 하지만 기원후 40년, 로마 황제 칼리굴라는 프톨레마이오스를 죽이고, 마우레타니아를 로마로 합병한다. 그리스 혈통의 왕조는 지중해 서쪽 모로코에서 완전히 끊기고 만다.

팍스 로마나의 첫 황제
아우구스투스의 권력과 사랑

열여섯살에 카이사르의 양자로 지목된 옥타비아누스(기원전 27년 아우구스투스 칭호 얻음). 경쟁자 안토니우스가 클레오파트라와 로맨스를 벌이는 사이 자신도 사랑의 서사시를 쓴다. 유부녀와 사랑에 빠진 것이다. 그것도 이미 아들 2명을 낳고, 뱃속에 한 명을 더 품고 있던 유부녀 리비아에 인생을 건다. 권력을 이용해 리비아와 남편 티베리우스 클라우디우스 네로를 강제 이혼시킨다. 이어 기원전 37년 결혼에 성공한다.

사진1. 옥타비아누스. 기원전 27년 원로원에서 아우구스투스 칭호를 받는다. 메리다 고고학 박물관

사진2. 리비아. 옥타비아누스 황후. 셀죽 박물관

사진3. 마르켈루스. 옥타비아누스의 조카이자 사위. 로마 카피톨리니박물관

사진4. 아그리파. 옥타비아누스의 절친이자 사위. 코펜하겐 글립토테크박물관

그때가 옥타비아누스 26세, 리비아 22세일 때다.

하지만, 이게 웬일. 아들을 셋이나 낳은 리비아와 옥타비아누스와 사이에 임신 소식은 끝내 들리지 않는다. 옥타비아누스는 76세, 리비아는 84세까지 당시 기록적으로 장수하면서 해로했지만, 둘 사이에 자식은 없다.

혹시 옥타비아누스의 남성 능력이 결핍되었을까? 그렇지는 않다. 옥타비아누스 역시 리비아와 만나기 전 첫 결혼에서 딸 율리아를 뒀다. 둘 다 생식능력을 입증했는데, 왜 둘 사이에는 51년을 함께 살아도 자식이 생기지 않은 걸까? 결혼 첫날부터 각방살이? 아마 둘 사이에 아들이 나왔다면 리비아가 데리고 온 3명의 아들은 일찌감

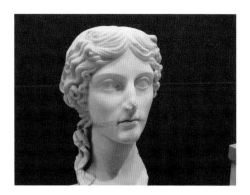

사진5. 大아그리피나. 아그리파와 율리아의 큰딸. 이스탄불 고고학박물관

사진6. 가이우스 카이사르. 아그리파와 율리아의 큰아들. 대영박물관

사진7. 小아그리피나. 大아그리피나의 딸. 코펜하겐 글립토테크박물관

치 생을 접었을 것이다.

팍스 로마나의 첫 황제로 절대권력을 쥔 옥타비아누스도 아내를 마음대로 하지는 못했다. 결국 리비아와 결혼에서 아들 낳기 계획을 접는다. 딸 율리아를 결혼시켜 외손자로 대를 잇는 전략으로 갈아탄다. 바람둥이 딸이지만 율리아는 아버지에게 효도한다.

율리아의 첫 번째 남편은 사촌인 마르켈루스다. 그러나 옥타비아누스의 조카이자 사위인 마르켈루스가 요절하고 만다. 옥타비아누스가 맺어준 율리아의 두 번째 남편은 최고의 군사 전략가이자 행정가, 엔지니어인 아그리파였다. 옥타비아누스는 아그리파를 강제 이혼시킨 뒤, 율리아와 결혼시킨다. 옥타비아누스는 자신의 결혼도 그렇고, 강제이혼 전문가인가?

율리아는 아그리파와 사이에 아들을 3명이나 내리 낳았다. 옥타비아누스는 손자들을 자신의 아들로 입적시킨다. 큰 외손자이자 아들 가이우스 카이사르. 둘째 루키우스 카이사르를 후계자로 키운다.

권력 쟁취 과정에서 손에 피를 너무 많이 묻힌 업보일까? 가이우스와 루키우스가 너무 이른 나이인 23세와 18세에 죽는다. 이들의 동생이자 셋째 외손자는 망나니, 방탕아다. 옥타비아누스는 76살까지 당시로서는 아주 드물게 오래 산 뒤, 리비아가 데려온 양아들 티베리우스에게 기원후 14년 제위를 넘긴다. 통치권자의 세습. 8백여 년 로마 역사상 초유의 일이 벌어졌다. 로마 왕정 시기에도 왕은 선출 종신직이지, 세습직은 아니었기 때문이다.

아그리파와 율리아가 낳은 큰딸은 아버지 이름을 따 아그리피나. 앞에 큰대자를 붙여 大아그리피나로 불린다. 초대 황제 옥타비아누스의 외손녀. 大아그리피나의 딸이 小아그리피나다. 칼리굴라 황제의 여동생이다. 이 小아그리피나의 아들이 네로 황제다.

그리스식 동성애에 빠진
네로 황제와 하드리아누스 황제

폭군으로 알려진 네로 황제. 그를 상징하는 건물이 수도 로마의 콜로세움(Colosseum) 이다. 콜로세움 터는 네로의 궁정과 연못이 있던 자리다. 네로는 기원후 68년 강제 자살로 생을 접는다. 이후 3명의 경쟁자를 물리치고, 황제에 오른 인물은 베스파시아 누스다. 그는 네로의 잔영을 지우기 위해 네로 궁정과 연못을 없앤다. 그 자리에 초 대형 검투경기장을 짓는다. 원래 네로 궁정 자리에 대형 네로 동상이 서 있었다. 대 형동상을 콜로수스(Colossus)라고 한다.

그 콜로수스가 있던 자리라고 해서 새로 지은 초대형 검투 경기장 이름을 콜로세 움으로 정한 거다.

네로는 어머니 小아그리피나, 황후 포 파에아를 죽이는 폭군 중의 폭군이었다. 남의 아내를 가로채는 것에서 나아가 기 원후 67년 그리스 방문 중에 만난 미소 년 스포루스와 결혼하는 촌극을 벌인다.

사진1. 네로. 로마 팔라조마시모박물관

사진2. 하드리아누스 황제. 로마 팔라조마시모박물관

사진3. 사비나. 하드리아누스 황후. 로마 팔라조마시모박물관

사진4. 안티노우스. 로마 팔라조마시모박물관

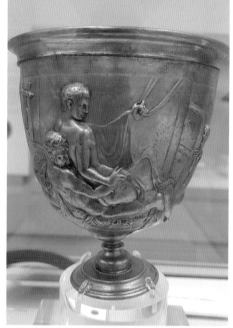

사진5. 워렌 컵. 기원전 15~기원후 15. 예루살렘 근교 출토. 대영박물관

남성과도 사랑을 나눈 양성애자인 것이다. 네로는 이듬해인 68년에 죽으면서 그와의 결혼 기간은 그리 길지 않았다.

하드리아누스(재위 117~138년) 황제는 남성 동성애의 새 장을 연다. 117년 41세의 나이로 제위에 오른 하드리아누스는 그리스 마니아다. 그리스 학문을 숭상하고 자신이 그리스 학문에 정통했다고 믿었다. 로마에 학교를 처음 세운 뒤, 아테네를 따 '아테나움'이라 명명할 정도로 푹 빠졌다.

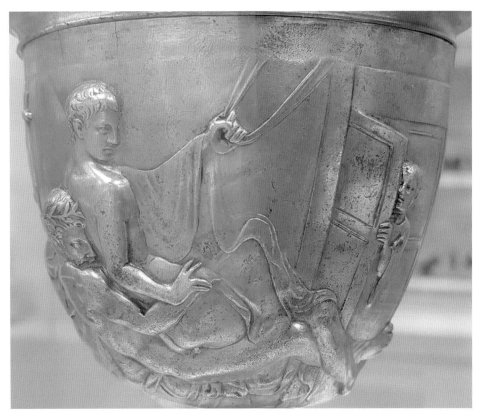

사진6. 남성 동성애 장면1. 기원전 15~기원 후 15. 워렌컵. 예루살렘 근교 출토. 대영박물관

하드리아누스는 황제가 되기 전 트라야누스 황제의 조카 마틸다의 딸 사비나와 결혼한다. 이 결혼으로 하드리아누스는 트라야누스로부터 차기 황제 자리를 넘겨받는다. 당시 제위 계승은 좀 독특했다. 세습이 아닌 선양. 96년 도미티아누스 황제가 암살되면서 원로원은 네르바를 황제로 뽑는다. 네르바는 트라야누스를 지명하고, 트라야누스는 하드리아누스에게 물려준다. 혈연 자식이 아닌 검증된 인물을 양자로 삼은 거다.

황후 사비나와의 사이에서 자식을 두지 못하던 하드리아누스는 123~124년 오늘날 튀르키에 지역을 순방하면서 안티노우스라는 사춘기 미소년을 만난다. 한눈에 반해 데리고 다닌다. 130년 이집트 순방 도중 안티노우스가 나일강에 빠져 익사할 때까지

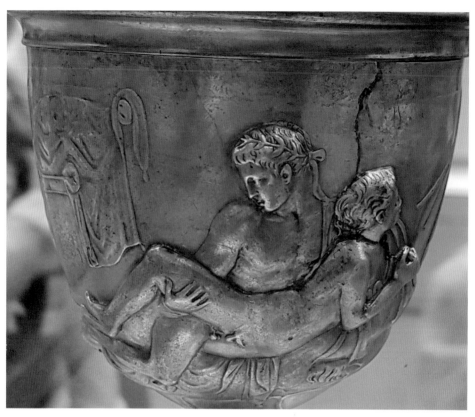

사진7. 남성 동성애 장면2. 기원전 15~기원 후 15. 워렌컵. 예루살렘 근교 출토. 대영박물관

그랬다. 사고인지, 자살인지 밝혀지지는 않았다. 50대 중반의 황제는 크게 상심해 엉엉 운다. 그것도 모자라 안티노우스를 이집트 국가신의 반열에 올려준다. 왕의 동성애 파트너가 신이 되다니, 심지어 사고 지역에 '안티노폴리스'란 도시까지 세운다. 해로한 황후 사비나를 위해 도시를 만들었다는 기록이 없는 것으로 봐 안티노우스를 더 사랑했나 보다.

로마 주택 도무스와
빌라에 담긴 에로티시즘

로마인들은 어떻게 살았을까? 그들의 주택이 어떤 모습인지 확인하기 위해 폼페이 '베티의 집'으로 가보자. 주택에는 거주하는 사람의 일상 문화가 스며든다. 입구에서 부터 분위기가 남다르다. 로마 주택은 집 입구 현관 오스티움, 이를 지나 좁고 짧은 복도 파우케, 그 안쪽에 실내정원 아트리움, 남자 주인의 사랑방 타블리눔, 여기를 지

사진1. 폼페이 베티의 집

사진2. 베티의 집 입구 오스티움. 폼페이

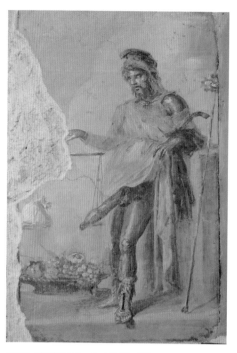

사진3. 프리아포스. 베티의 집 입구 오스티움. 폼페이

나면 야외 정원 페리스틸리움, 페리스틸리움 주변으로 야외 식당 트리클리니움, 다양한 방 쿠비쿨룸으로 구성되어 있다.

베티의 집 오스티움(현관) 오른쪽을 보면 눈이 휘둥그레진다. 반 누드의 하체에 큼직하다는 말을 넘어 거대한 남근이 길게 뻗었다. 핵심은 그게 아니다. 남근을 다루는 해학적 면모다. 이 남자는 자신의 커다란 남근을 저울 위에 올려놓고 그 무게를 잰다.

일단 놀라고, 이어 웃음을 자아내는 거대 남근 소유자 이름은 프리아포스. 고향은 프리기아 스타일 모자에서 알 수 있듯이 튀르키에 북서부, 다다넬즈 해협 남단의 프리기아 지방이다. 그의 부모님은 여러 설이 있는데, 미의 여신 아프로디테와 포도주의 신 디오니소스 사이 자식이라는 설이 유력하다.

사진4. 프리아포스. 프레스코. 폼페이 출토. 나폴리 국립 고고학 박물관

사진5. 팔루스. 로마 모자이크. 수스 박물관

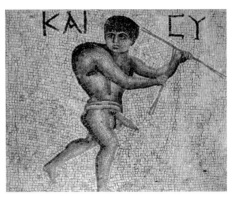

사진6. 팔루스. 로마 모자이크. 안타키아 박물관

사진7. 팔루스. 로마 모자이크. 안타키아 박물관

혈통보다 중요한 것은 프리아포스의 역할이다. 튼실한 남근은 생식능력의 대유(제유법)적 비유다. 출산과 자손 번창, 집안 번영을 기원하는 주술적 의미가 크다. 로마에서는 시각 효과 만점의 이미지로 잘 살게 해달라고 빈 거다. 다양한 형태의 팔루스 조각이나 모자이크를 설치해 악을 막고 복을 불렀다.

폼페이 분화 때 매몰됐다 발굴된 에르콜라노 '포세이돈과 암피트리테의 집'으로 가 보자. 입구에서 안으로 들어가면 실내정원 아트리움이 나온다. 바닥에는 모자이크를

사진8. 팔루스. 로마 모자이크. 안타키아 박물관

사진9. 실내정원 아트리움. 분수 모자이크. 에르콜라노 포세이돈과 암피트리테의 집

사진10. 포세이돈과 암피트리테. 분수 모자이크. 에르콜라노 포세이돈과 암피트리테의 집

사진11. 지하주택 아트리움. 로마시대. 튀니지 불라 레지아

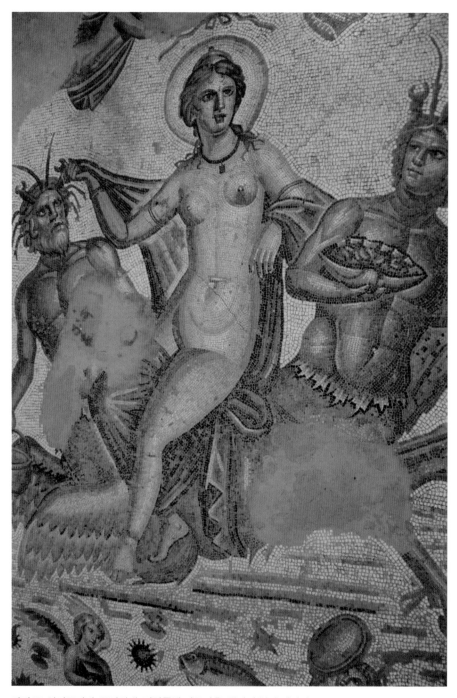

사진12. 암피트리테. 로마시대. 지하주택 아트리움. 튀니지 불라 레지아

사진13. 페리스틸리움. 폼페이 비너스의 집

설치하고 벽에 프레스코 그림을 그린다. 부유층의 경우 벽에 분수 모자이크를 설치해 주거 공간을 예술 공간으로 바꿨다. 이곳 아트리움에서 빛나게 아름다운 분수 모자이크가 탐방객을 황홀경으로 이끈다. 반라의 아름다운 암피트리테가 매혹적인 자태를 뽐낸다. 분수 모자이크는 대리석보다 유리를 많이 써 더욱 반짝인다.

폼페이 '비너스의 집'으로 발길을 옮긴다. 아트리움에서 밖으로 나가면 넓은 야외 정원 페리스틸리움이 펼쳐진다. 이곳에는 나신의 비너스가 요염한 자태로 탐방객과 시선을 마주친다. 비너스 앞 정원 한가운데 연못 비비다리움이 보인다. 로마

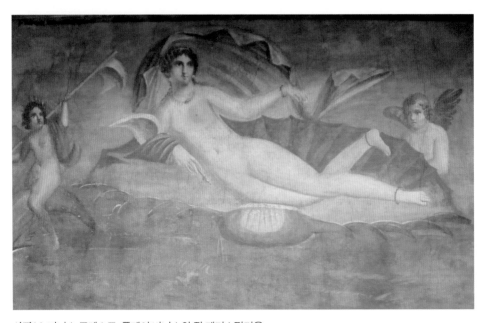

사진14. 비너스 프레스코. 폼페이 비너스의 집 페리스틸리움

저택에서 보통 시원스레 물이 흐르는 페리스틸리움 사방 벽에 아름다운 프레스코를 그렸다. 이곳에 또 야외 식당 트리클리니움을 뒀다. 지중해 주변에서는 예나 지금이나 음식을 야외에서 즐긴다.

가장 인상적인 트리클리니움(야외식당)은 폼페이 외곽 '신비의 빌라'에서 볼 수 있다. 트리클리니움 벽면 전체가 화려한 프레스코로 뒤덮였다. 디오니소스 숭배의식으로 추정되는 신비 의식이 탐방객을 신비로운 세계로 데려간다. 반라 혹은 나신의 아름다운 여인들이 비장하면서도 에로틱한 분위기를 자아낸다. 당장이라도 벽에서 나와 손이라도 잡아줄 태세다. 식당 벽에 프레스코를 그리는 것과 달리 바닥에는 모자이크를 설치한다. 식당인 만큼 연회장면이나 먹거리 음식이 다수다.

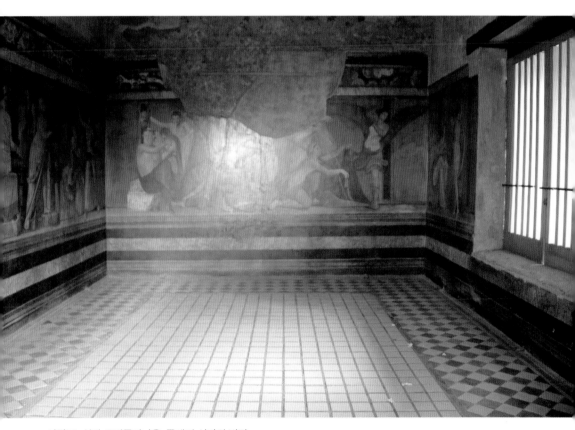

사진15. 식당 트리클리니움. 폼페이 신비의 빌라

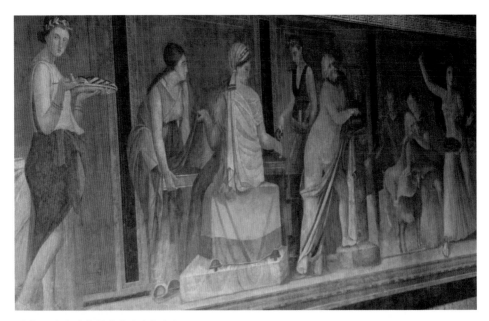

사진16. 신비 의식. 폼페이 신비의 빌라

사진17. 신비 의식. 폼페이 신비의 빌라

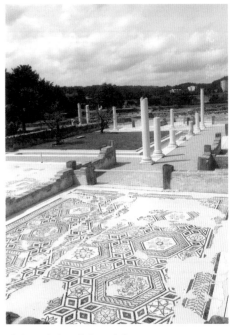

사진18. 식당 모자이크. 비엔느

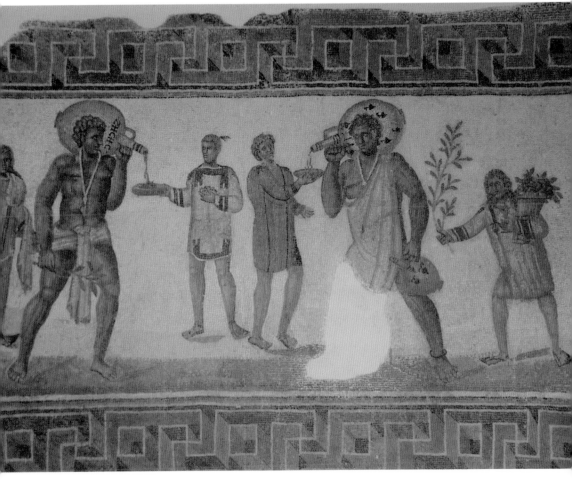

사진19. 식당 심포지온 모자이크. 튀니스 바르도박물관

로마 주택 침실,
불타오르는 사랑 장식

시칠리아 피아자 아르메리나로 가보자. 로마 주택에서 가장 은밀한 곳 침실 쿠비쿨룸을 어떻게 장식했는지 들여다보기 좋다. 침실 바닥은 모자이크, 벽은 프레스코다. 바닥 모자이크가 인상적이다. 기하학적 무늬, 계절의 여신 사이 중심에 예사롭지 않은 장면이 눈에 들어온다. 불꽃이 튄다. 남녀의 눈길에서 말이다. 「정사」 장면이다.

남성이 한 손에 꽃바구니를 들고, 한 손으로는 여성을 격렬하게 껴안는다. 여성으로 시선을 옮긴다. 이미 옷은 흘러내리고 풍만한 엉덩이가 드러났다. 남성을 적극적으로 안는다. 두 사람의 눈에서는 강렬한 그 무엇이 용솟음친다. 부부의 침실은 사랑을 나누는 공간이다. 사랑의 욕구를 돋우는 시각 예술품이 어울린다.

폼페이로 가면 '파우노의 집'이 많은 탐방객을 불러 모은다. 그 유명한 알렉산더와 다리우스 3세의 전투를 다룬 「이수스 전투」 모자이크가 설치된 집이다. 이곳 침실에도 「정사」 모자이크로 후끈 달아오른다. 사티로스와 마에나드의 러브스토리를 다룬다. 둘이 소중한 그곳을 바라보며 일을 벌이려는 순간을 포착했다. 물론 「이수스 전투」나 「정사」 모자이크 모두 지금은 나폴리 고고학박물관으로 가야 만날 수 있다.

로마의 팔라조마시모박물관으로 무대를 옮긴다. 침실의 벽을 장식했던 프레스코

사진1. 침실 모자이크. 피아자 아르메리나

사진2. 정사. 침실 모자이크. 피아자 아르메리나

사진3. 스트로피움(브래지어) 찬 로마 여인 뒷모습.
비엔나 미술사 박물관

그림을 생생하게 느껴보자. 부부가 침
대에 앉아 정사를 나누려는 순간을 그렸
다. 일촉즉발로 달아오른 분위기에 탐방
객의 입이 마른다. 눈길을 끄는 대목은
물이라든가 기타 준비물을 시중드는 하
인들이 주변에 같이 묘사된 점이다. 하
인들이 바라보는 가운데 정사를 치렀다
는 의미인가? 그보다는 하인들의 다양한
시중을 받으며 정사를 치른다는 의미로
읽힌다. 로마 시대 에로틱 그림이나 조
각의 표현 양식이라고 할까. 성애 묘사
에서 하인들이 마치 보조장치처럼 그림

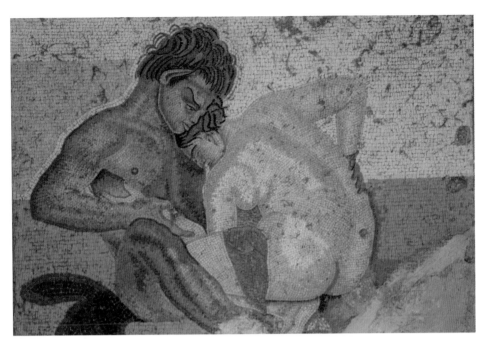

사진4. 정사. 침실 모자이크. 폼페이 파우노의 집. 나폴리 국립 고고학 박물관

사진5. 침실 전경. 로마 프레스코. 팔라조마시모박물관

사진6. 침실 정사 전경. 로마 프레스코. 팔라조마시모박물관

사진7. 침실 전경. 1세기. 로마 프레스코. 팔라조마시모박물관

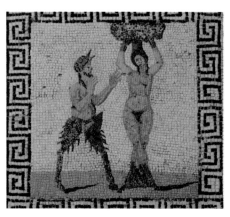

사진8. 침실 정사 전경. 1세기. 로마 프레스코. 팔라조 마시모박물관

사진9. 판과 하마드리아데스. 1세기. 로마 모자이크. 나폴리 국립 고고학 박물관

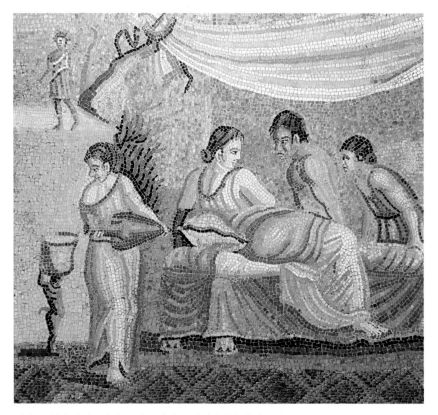

사진10. 침실 전경. 2세기. 로마 모자이크. 비엔나 미술사 박물관

사진11. 나일강 풍경. 1세기. 로마 흑백 모자이크. 나폴리 국립 고고학 박물관

사진12. 뱃놀이 정사. 1세기. 로마 흑백 모자이크. 나폴리 국립 고고학 박물관

사진13. 나일강 풍경. 2세기. 로마 흑백 모자이크. 팔라조마시모박물관

사진14. 뱃놀이 정사. 2세기. 로마 흑백 모자이크. 팔라조마시모박물관

구도에 끼어든다.

　침실 바닥에는 나일강에서 뱃놀이를 하며 정사를 나누는 모습을 모자이크로 그려냈다. 이 모자이크는 로마가 이집트를 차지한 기원전 30년 이후 등장한다. 대영박물관에서 살펴본 클레오파트라와 안토니우스의 정사 조각도 이 시기와 비슷하다. 나일강 정사 모자이크는 흑백인데 이탈리아반도나 프랑스, 스페인 등지에서 나타난다. 모자이크를 처음 실내장식에 활용한 동지중해의 그리스나 튀르키예, 이집트, 레바논

등의 그리스 문화권에서는 흑백 모자이크가 없다. 컬러 모자이크는 설치 비용이 많이 들고 까다롭다. 고도의 기술력이 필요하다. 경제적으로나 문화적으로 그리스 문화권에 비해 당시 뒤떨어졌던 로마 문화권 서유럽 지역에서 흑백 모자이크가 널리 쓰인 이유다.

나일강 뱃놀이 정사의 단골 레퍼토리는 예외 없이 후배위다. 이국적 향취에 대한 동경이 빚은 결과가 아닐까 싶다. 로마인들에게 이집트와 나일강은 신비의 세계다. 로마에서 볼 수 없는 사막, 거대한 강, 하마, 코브라, 뱃놀이, 그리고 나일강 하구 삼각주의 부와 풍요까지.

우리 조상들이 중국의 기암괴석 산봉우리를 동경하고, 현대 한국인들이 남국의 야자수 바닷가나 눈으로 뒤덮인 북극 혹은 남극, 알프스 초원 등을 동경하며 예술작품이나 인테리어에 활용하는 것과 같다. 이국적 향취 가득한 지역을 소재로 다루면서 정사 체위도 평소와 다른 스타일로 묘사한 것 아닌지 추측해본다.

또 하나, 디자인 패턴북의 영향도 있을 것으로 보인다. 모자이크 장인을 길러내는 학교, 모자이크 설치 업소에는 교재나 교본으로 쓰이는 패턴북이 있었다. 하나의 패턴북이 만들어지면 다른 지역에서도 활용하던 관행 때문에 나일강 뱃놀이 정사 모자이크는 천편일률적으로 후배위 정사를 묘사한 것으로 보인다.

사진15. 여성용 수블리가쿨룸(팬티). 로마시대. 런던 출토. 런던 박물관(Museum of London)

사진16. 수블리가쿨룸 입은 로마 여인 상상도. 런던 박물관

바람에 살랑이는
에로틱 남근 풍경(風磬)

나폴리 고고학박물관은 폼페이 출토 유물의 보고다. 폼페이 현장은 하드웨어. 즉 건물 유적만 남았다. 바닥에 설치된 모자이크와 벽에 그려진 프레스코는 훌륭하다. 하지만, 집이나 다양한 건물에서 출토된 수많은 생활용품이나 조각, 그리고 모자이

사진1. 로마 남근 팔루스. 폼페이 출토. 나폴리 국립 고고학 박물관

사진2. 로마 남근 팔루스 더미. 폼페이 출토. 나폴리 국립 고고학 박물관

사진3. 팔루스. 박물관은 펠리치타(행복)로 소개. 폼페이 출토. 나폴리 국립 고고학 박물관

사진4. 로마 남근 팔루스. 머리 위에 남근이 난 모습. 폼페이 출토. 나폴리 국립 고고학 박물관

사진5. 로마 프리아포스 조각. 인체 표현. 폼페이 출토. 나폴리 국립 고고학 박물관

크와 프레스코 소품들은 대부분 나폴리 고고학박물관으로 옮겼다.

이곳의 숨겨진 명소는 2층 왼쪽 비밀의 방(Secret Cabinet)이다. 폼페이 출토 유물 가운데 성(性, Sex), 즉 에로티시즘 관련 유물만 모아 놓은 은밀한 방이다. 일부 탐방객들은 박물관이 워낙 크다 보니 이런 전시공간이 있는 줄 모르고 지나친다. 비밀의 방에서 가장 많은 유물이 바로 남근이다. 단순히 남근만 소재로 빚은 조각 팔루스(phallus, 그리스어 phallos에서 온 라틴어)와 커다란 남근을 가진 남자 프리아포스(Priapus)의 유물이다. 둘을 구분하지 않고 팔루스나 프리아포스 하나로 통일해서도 쓴다. 일종의 부적이다. 생식, 자손 번창, 집안 번영 등 주술의 결과다.

흥미로운 것은 나폴리 박물관은 팔루스를 '펠리치타(Felicita, 행복)'로 소개하는 점이다. 남성이 건강하게 잘 작동하고, 그래서 자손을 여럿 두면 집안이 번창한다. 그게 행복이다. 남근 신앙의 최종 귀착점은 행복, 나아가 에로티시즘의 종착역 역시 행복이란 의미다.

사진6. 로마 프리아포스 조각. 폼페이 출토. 나폴리 국립 고고학 박물관

사진7. 로마 프리아포스 조각. 폼페이 출토. 나폴리 국립 고고학 박물관

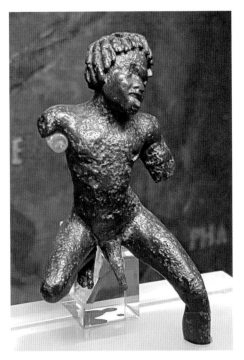

사진8. 프리아포스 조각. 코르도바 고고학박물관

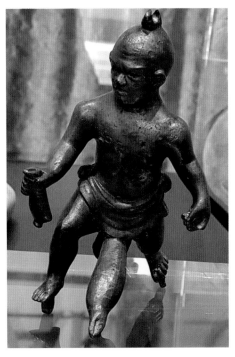

사진9. 프리아포스 조각. 리스본 고고학박물관

사진10. 프리아포스 조각. 타라
고나 고고학박물관

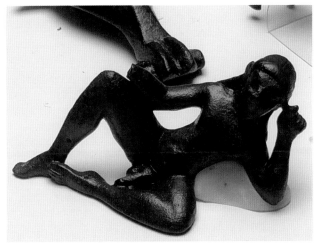

사진11. 프리아포스 조각. 기원전 6~기원전 3세기. 카디스 박물관

바르셀로나 고고학박물관으로 무대를 옮겨 전혀 새로운 유물을 만나보자. 팔루스, 프리아포스 부적 가운데 가장 인상적으로 봤던 유물이 기다린다. 유물을 보면 큼직한 팔루스도 인상적인데 그 위에 여성이 알몸으로 올라탔다. 남근을 말처럼 타고 초원을 질주하는 여성은 풍만하고 육감적인 몸매로 바람을 가르며 내달린다. 에로틱 경주에서 우승을 거머쥔 것 같다. 손에 승리의 올리브관을 들고 있으니 말이다. 참으로 해학적인 팔루스가 아닐 수 없다.

남근 여인 조각을 어디다 쓴 걸까? 답은 시선을 남근과 여인에서 밑으로 내려보면 나온다. 종이 여러 개 매달렸다. 이 유물의 용도는 풍경(風磬)이다. 우리네 한옥이나 사찰 처마 끝에 다는 풍경. 바람이 불 때마다 이리저리 흔들려 부드럽고, 은은한 천상의 연주를 들려주는 장식품이다. 주택 내 정원에 매달고 바람 협주곡에 맞춰 에

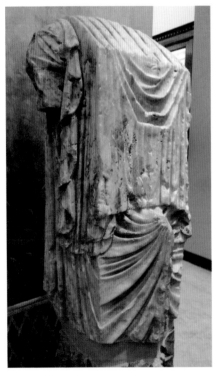

사진12. 토가 입은 프리아포스 조각. 폼페이 출토. 나폴리 국립 고고학 박물관

사진13. 프리아포스 조각. 기원전 3~기원전 1세기. 바르셀로나 고고학박물관

로틱한 코러스도 뒤섞여 들려오는 듯하다. 집안에는 남녀노소가 함께 산다. 그런 공간에 관능적인 팔루스 조각을 장식용으로 설치하고 생활한 점 자체가 카르페 디엠 (Carpe Diem)이라는 로마 문화상을 잘 말해 준다. 지중해 전역에 「남근 풍경」이 바람에 흔들려 내는 사랑의 소리가 지금도 은은하게 아니 에로틱하게 울려 퍼진다.

사진14. 남근. "하나는 너를 위해 다른 하나는 나를 위해"라는 문구가 적혀 있다. 델로스 고고학 박물관

사진15. 남근 풍경(風磬). 정원에 거는 종. 폼페이 출토. 나폴리 국립 고고학 박물관

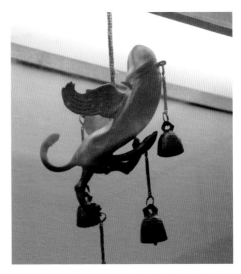

사진16. 남근 풍경. 정원에 거는 종. 폼페이 출토. 나폴리 국립 고고학 박물관

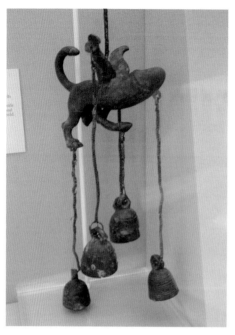

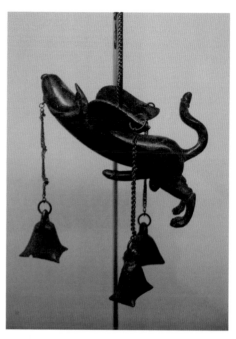

사진17. 남근 풍경. 정원에 거는 종. 대영박물관 **사진18.** 남근 풍경. 정원에 거는 종. 트리어 박물관

사진19. 남근 풍경. 정원에 거는 종. 코르도바 고고학박물관

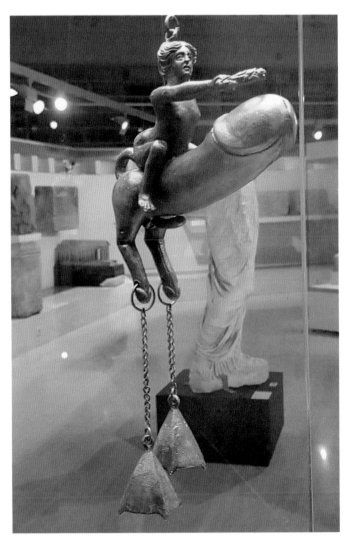

사진20. 남근 풍경 전체 모습. 정원에 거는 종. 바르셀로나 고고학박물관

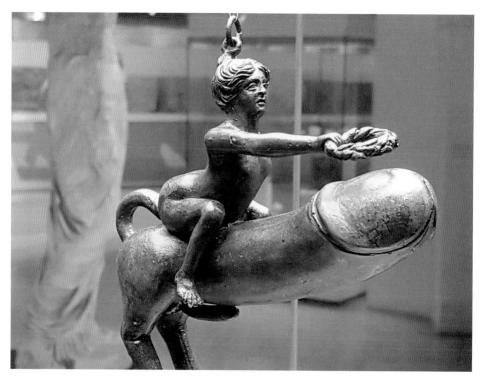

사진21. 남근 풍경 여인 누드. 정원에 거는 종. 여인이 손에 승리를 상징하는 올리브 관을 들었다. 바르셀로나 고고학박물관

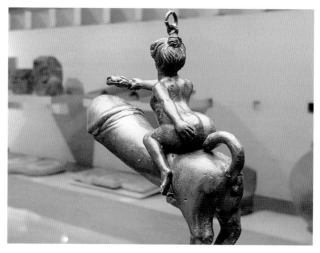

사진22. 남근 풍경 여인 누드 뒷모습. 정원에 거는 종. 바르셀로나 고고학 박물관

밤을 밝힌 에로틱 램프와
실물 크기 정사 조각

나폴리 고고학박물관 비밀의 방에 전시 중인 유물 가운데 오일 램프로 눈길을 돌려보자. 정사 장면을 부조로 새겼다. 램프는 밤에 켠다. 인기가수 인순이가 1992년 "…밤이면 밤마다 님 모습 떠올리긴 싫어…" 라고 열창하던 모습이 떠오른다. 밤이면 누구든지 집에서 램프에 올리브 기름을 넣고 불을 밝힌다. 하루라도 없으면 안 될 주요 생활필수품이 램프다. 남녀노소 가족 구성원 모두가 매일 봐야 하는 램프. 그 램프를 날개 달린 큼직한 남근이나 알몸의 마에나드로 장식한다. 이를 넘어 남녀 정사 장면을 다양한 체위로 새겨 넣는다.

램프만이 아니다. 그릇이나 장식물에도 정사를 담았다. 진흙을 구워 만든 도기 외에 석재를 사용해 장식용 정사 조각도 빚었다. 실물 크기 정사

사진1. 날개 달린 팔루스 램프. 폼페이 출토. 나폴리 국립 고고학 박물관

사진2. 알몸의 마에나드 램프. 대영박물관

조각도 이곳 비밀의 방에 전시 중이다. 심지어 정욕의 화신 판이 암염소와 정사를 벌이는 순간(獸姦) 조각도 실물 크기로 빚었으니 더 말해 무엇하랴.

저승길에서도 정사 조각이 함께 한다. 이스탄불 고고학박물관의 로마 석관 전시실로 가면 표면을 남녀의 열정적인 키스 장면으로 장식한 석관이 있다. 한옥과 비슷한 모양새의 그리스로마 가옥 형태다. 이승을 넘어 저승에서도 카르페 디엠을 꿈꾸던 문화가 잘 읽힌다.

사진3. 정사 램프1. 폼페이 출토. 나폴리 국립 고고학 박물관

사진4. 정사 램프2. 폼페이 출토. 나폴리 국립 고고학 박물관

사진5. 정사 램프3. 폼페이 출토. 나폴리 국립 고고학 박물관

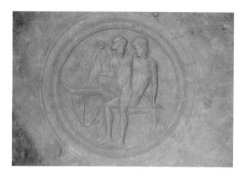

사진6. 정사 그릇. 말꼬리 달린 사티로스와 마에나드. 나폴리 국립 고고학 박물관

사진7. 정사 토기. 로마 시대. 테살로니키 고고학 박물관

사진8. 정사 장식. 로마 시대. 테살로니키 고고학 박물관

사진9. 정사 장식. 2세기. 대영박물관

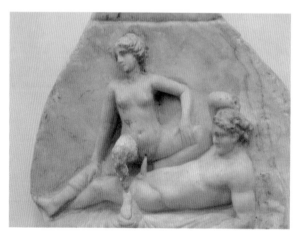

사진10. 정사 조각. 폼페이 출토. 나폴리 국립 고고학 박물관

사진11. 정사 조각. 실물 크기 사람 조각. 폼페이 출토. 나폴리 국립 고고학 박물관

사진12. 정사 조각. 폼페이 출토. 나폴리 국립 고고학 박물관

사진13. 정사 조각. 폼페이 출토. 나폴리 국립 고고학 박물관

사진14. 정사 조각. 판과 암염소 수간. 폼페이 출토. 나폴리 국립 고고학 박물관

사진15. 남녀 누드 조각. 폼페이 출토. 나폴리 국립 고고학 박물관

사진16. 로마 석관. 키스 장면 조각. 2세기. 이스탄불 고고학박물관

사진17. 정사1. 로마시대 조각. 델로스 고고학 박물관

사진18. 정사2. 로마시대 조각. 델로스 고고학 박물관

사진19. 정사3. 로마시대 조각. 델로스 고고학 박물관

남녀가 함께 즐기며
스캔들 일으키던 '로마탕'

2006년 독일 월드컵 당시 하노버에서 스위스와 한국 예선전이 펼쳐졌다. 당시 SBS 기자로 현장에 갔던 중 하노버의 목욕탕에 들렀다. 이곳 목욕탕은 남녀 혼탕이다. 물론 우리도 워터파크에 가면 남녀가 노천탕을 함께 드나든다. 한증막이나 찜질방에도 남녀가 함께 땀을 뺀다. 하지만 다 벗지 않고 수영복을 입은 채 노천탕을 즐기거나 옷을 입고 한증막에 들어간다.

일본이나 대만도 마찬가지다. 몸을 닦을 때는 남녀공간이 갈린다. 하노버 목욕탕은 달랐다. 땀을 빼는 사우나나 수영장을 알몸으로 드나든다. 수건으로 신체 특정 부위를 가리기도 하지만, 알몸을 노출하기도 한다. 이런 남녀 혼탕 목욕 문화는 어디서 온 걸까?

중세 유럽에는 목욕이라는 개념이 없었다. 1096년 시작된 십자군 전쟁 때 유

사진1. 남녀 혼탕. 독일 하노버

사진2. 카라칼라 황제 목욕탕 유적. 로마

럽에서 오리엔트로 원정을 온 뒤에야 목욕탕을 처음 본다. 셀주크 튀르키예 지배 권역의 목욕탕이다. 1453년 동로마제국을 무너트리고 지배한 나라가 오스만 튀르키예다.

　서유럽 사람들은 튀르키예에서 목욕탕을 보고 '터키탕(Turkish Bath)'이라고 불렀다. 튀르키예 지역은 고대 로마 문화권이다. 동로마 영역을 빼앗은 이슬람 세력이 로마 목욕문화를 그대로 받아 명맥을 이어갔다. 반면 서유럽을 장악한 게르만족 기독교 사회는 목욕문화를 버렸다. 중세 서유럽 사람들이 튀르키예 지역에서 본 '터키탕'은 사실 '로마탕'인 셈이다.

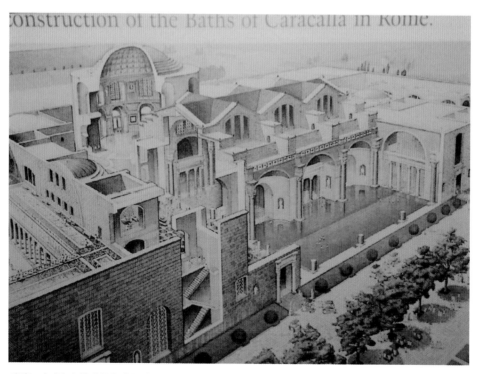
사진3. 카라칼라 황제 목욕탕 복원도. 영국 배스 박물관

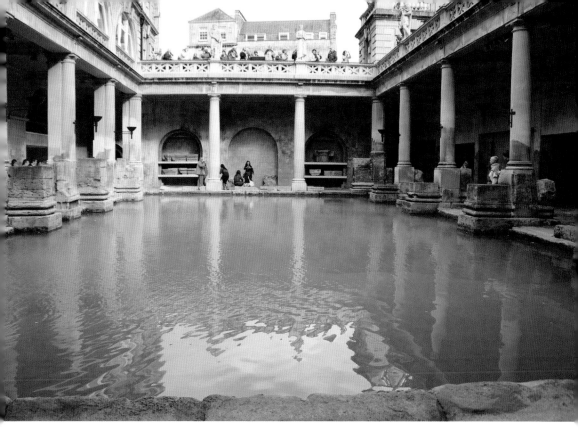

사진4. 로마 목욕탕 대욕장. 로마 목욕탕 복원. 영국 배스

이탈리아 수도 로마로 가보자. 로마 문화유산의 상징 콜로세움에서 남쪽으로 약 20분 걸으면 거대한 건물 벽과 마주한다. 카라칼라 황제의 목욕탕이다. 216년 카라칼라 황제 시절 완공된 목욕탕 잔해다. 잔해만으로도 거대한 규모가 한눈에 들어온다. 1천 6백 명이 동시에 이용할 수 있었다. 물론 80년쯤 뒤 완공된 디오클레티아누스 황제 목욕탕은 수용 규모가 카라칼라 목욕탕의 2배를 넘었다. 역대 지구촌에 등장했던 가장 큰 목욕탕이다.

목욕문화는 그리스에서 들어왔다. 공화국 시절 건실했던 로마인들은 목욕을 좋지 않게 봤다. 인간의 신체를 나약하게 만든다고 여긴 것이다. 노예의 목욕을 금지한 이유다. 몸에 힘이 빠지면 일을 제대로 하지 못한다고 생각해서다.

목욕탕 설치도 쉽지 않았다. 당시 목욕은 온천욕이었다. 기원전 2세기를 지나면서 로마인이 머리를 썼다. 뜨거운 물이 솟는 온천이 아니어도 목욕탕을 만들 방법을 찾

사진5. 탈의실 아포디테리움. 폼페이 스타비아 목욕탕

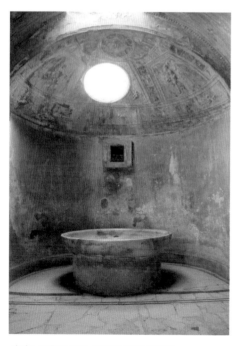

사진6. 목욕탕 대야. 폼페이 포럼 목욕탕

아낸 거다. 물을 끓여 열탕이나 온탕으로 쓰고, 이때 생긴 열을 구들과 벽을 둘러싼 관으로 보내 방을 입체적으로 덥혔다. 땀을 빼는 건식 사우나의 등장이다.

지구상에 구들을 활용한 지역은 딱 2군데다. 한국의 온돌방과 로마의 온돌 목욕탕. 로마에 주택 난방용 온돌은 없다. 새로운 방식의 로마 목욕탕을 만들면서 목욕탕이 우후죽순으로 들어섰다. 아그리파가 기원전 33년 조사한 통계에 따르면 로마에만 무려 170개에 이르렀다. 한 집 건너 하나씩 목욕탕인 셈이다. 서로마 제국이 멸망하던 5세기 말 로

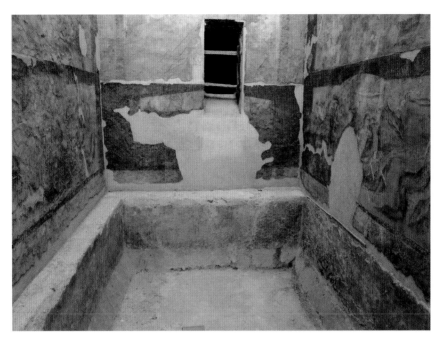

사진7. 냉탕 프리지다리움. 폼페이 교외 목욕탕

사진8. 열탕 칼다리움. 폼페이 스타비아 목욕탕

마에는 무려 8개의 초대형 무료 공중목욕탕이 사람들로 붐볐다. 저렴한 요금을 내는 830개의 중소형 사설 목욕탕도 사람들로 가득 찼다. 로마와 목욕문화의 상관관계가 잘 읽힌다.

목욕탕은 실제 어떻게 생겼을까? 카라칼라 목욕탕은 유적 잔해일 뿐이다. 지중해 전역이 그렇다. 로마 목욕탕의 진수를 볼 수 있는 곳은 영국의 배스(Bath)다. 목욕이라는 영어 단어가 나온 동네. 배스에 로마 시절 유황온천 목욕탕이 발굴 복원됐다. 물론 지금 목욕할 수 있는 것은 아니다. 물로 가득한 목욕탕을 보는 선에서 그친다.

목욕탕에서 어떤 일이 벌어졌을까? 로마 시대 목욕은 하루 특히 오후의 중요한 일과였다. 단순히 몸을 씻는 차원이 아니다. 사교의 장소다. 오전에 포럼 등에서 공적인 업무를 보고 오후에 목욕탕으로 갔다. 로마의 스토아철학자 겸 네로 황제의 철학교사였던 세네카의 말을 통해 로마인에게 목욕이 어떤 의미였는지 알 수 있다.

"목욕과 포도주와 비너스가 우리를 타락시키고 있다. 그러나, 목욕과 포도주와 비너스는 우리의 삶이다. 공중목욕탕에서 나오는 온갖 종류의 소리를 들을 수 있다. 상상해 보라. 근육질의 남자가 거친 숨을 몰아쉬며 운동한다. 손을 흔들고, 공을 잡고, 큰 숨을 몰아쉬고, 고함치고, 유쾌하지 않은 공기를 내뿜고. 한쪽에선 무기력한 남자가 오일마사지를 받는다. 안마사의 손이 어깨를 주무르고 두드릴 때마다 소리가 난

다. 도둑이 들어 한바탕 소동이 벌어진다. 수영장으로 뛰어드는 소리도 들린다. 미용사가 털을 뽑기 위해 손가락에 힘을 줄 때마다 비명이 울려 퍼진다. 음료 장수, 빵장수, 소세지 장수, 모두가 소리치며 음식을 판다. 주점 주인들은 자기집 술을 권한다."

이런걸 보면 한국의 찜질방은 로마 목욕탕의 부활이 틀림없다.

사진10. 로마 목욕탕 전경. 상상도. 영국 레스터 쥬리월 로마 목욕탕

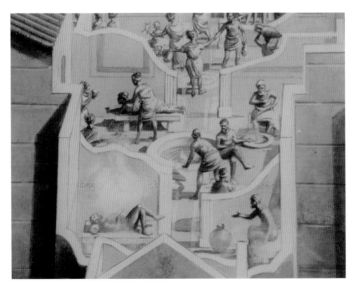

사진11. 로마 목욕탕 남녀 혼탕. 상상도. 영국 레스터 쥬리월 로마 목욕탕

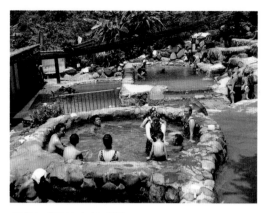

사진12. 대만의 남녀 노천탕

목욕은 남녀 모두 가능했다. 로마에서는 기원전 2세기부터 여자들도 목욕탕에 간 것으로 보인다. 처음에는 남녀공간이 엄격히 나뉘었다. 기원전 50년경 카이사르에 반대하고, 공화주의를 내세우다 옥타비아누스에게 죽은 인물인 정치인 키케로는 목욕탕 남녀공간 분리 원칙이 무너졌다고 개탄한다. 이미 당시 알몸의 남녀 목욕이 널리 퍼졌음을 말해준다.

남녀 분리 명령이 내려지지만, 시설 분리하려면 비용이 든다. 시설은 두고 시간대를 달리해 남녀가 사용하는 방법을 고안해 냈다. 남자는 오후에 여자는 오전에 가는 포고령도 나왔다. 이런 포고령은 2세기, 3세기 지속적으로 나온다. 분리 원칙이 무너져 잘 지켜지지 않았다.

로마의 목욕문화는 기독교 시대 어떻게 변했을까. 로마는 313년 기독교를 공인하고, 393년 국교로 삼았다. 도덕적이고 금욕적인 기독교 문화에서 남녀 혼욕의 목욕문화를 허용했을 리 없다. 예수 안에서 한번 목욕한 사람은 다시 목욕할 필요가 없다는 믿음도 퍼졌다. 기독교 신자가 되기 위해 세례받을 때 물에 한 번 들어가면 된다는 의미다. 하지만 초기에 전통문화를 완전히 끊어내기는 쉽지 않았을 것이다. 성자 아우구스티누스는 수녀들이 한 달에 1번씩 목욕탕에 가는 것을 허용했으니 말이다.

로마에서 목욕 문화가 사라진 주원인은 476년 서로마 제국을 무너트리고 등장한 게르만족 문화다. 게르만족은 목욕이나 위생문화에 관심을 두지 않았다. 이렇게 서유럽에서 목욕문화는 사라졌다.

로마시대 비키니와 비치 발리볼

이탈리아 시칠리아 피아자 아르메리나로 가보자. 먼지를 뒤집어쓴 하얀 집들이 있는 아담한 마을 피아자 아르메리나의 중심지에서 남동쪽으로 3㎞ 정도 가면 만고네 산이 나온다. 울창한 숲 깊숙이 보일 듯 말 듯한 곳에 위치한 카잘레 마을에 로마식 빌라가 모습을 드러낸다.

매표소를 지나 우거진 소나무 숲속 경사진 길을 남쪽으로 걷는 동안 수많은 관광 객과 마주친다. 무엇을 보러 이 깊은 산중에 인산인해를 이룰까? 현대식 유리 지붕 을 덮어쓴 피아자 아르메리나 유적으로 들어간다. 놀라움에 잠시 입을 벌리고 만다. 이곳은 지중해 전역 그리스로마 유적과 유물을 찾아 오디세이를 진행하는 계기가 된 유적이다. 4세기 초 로마 황제의 별장으로 추정되는 이 궁궐의 바닥은 화려한 모자 이크로 뒤덮였다. 모자이크는 1700년 세월이 무색하게 오롯하다. 궁궐 유적 남쪽에 이름부터 예사롭지 않은 방이 나온다. '비키니의 방'.

로마시대 남녀 공용 삼각팬티를 수블리가쿨룸(Subligaculum), 끈 없이 가슴을 받쳐주 는 브래지어를 스트로피움(Strophium)이라고 부른다. 이 둘을 합치면 현대의 비키니 다. 여름철 해변의 아슬아슬한 비키니와 똑같다. 현대의 비키니는 2차 세계대전 이

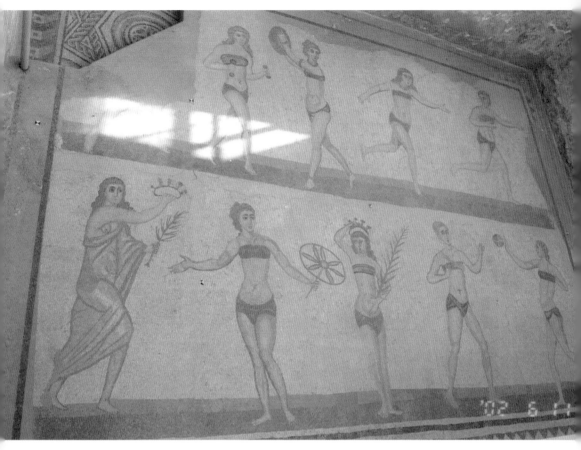

사진1. 비키니의 방 모자이크. 4세기. 시칠리아 피아자 아르메리나

후 1940년대 말 프랑스에서 처음 선보였다. 북태평양의 핵폭탄 실험 장소였던 비키니섬의 이름을 따 핵폭탄처럼 놀라운 옷이라는 의미다. 그 핵폭탄급 의상을 미국에서 여성들이 편하게 입기 시작한 것은 1960년대 말이다. 한국에서는 1970년대부터다. 그런데 로마시대에도 비키니가 있다니…

'비키니의 방' 모자이크는 두 부분으로 나뉜다. 윗줄과 아랫줄에 각각 5명씩인데 윗줄 1명은 훼손돼 보이지 않는다. 9명의 여성이 남았다. 꽃다운 여성들은 올림픽 5종 경기를 펼친다. 고대 그리스 올림픽 18회 대회 기원전 708년부터 채택된 5종 경기. 멀리뛰기, 창던지기, 단거리 달리기, 원반던지기, 레슬링의 5개 독립 종목 가운데

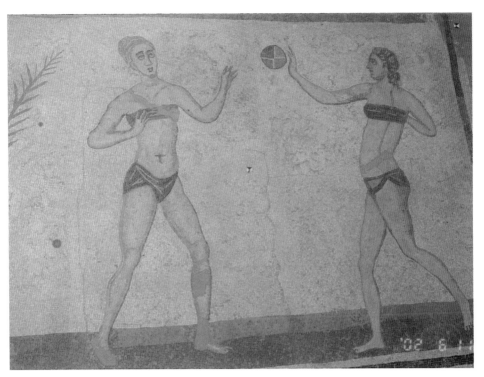

사진2. 하르파스툼. 현대 비치발리볼을 연상시킨다. 4세기. 시칠리아 피아자 아르메리나

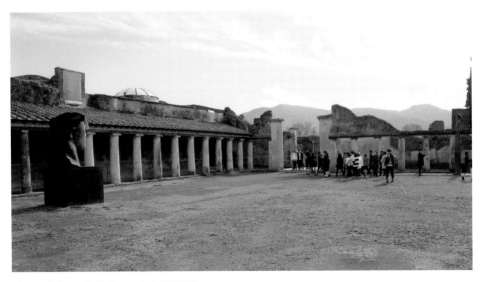

사진3. 팔레스트라. 폼페이 스타비아 목욕탕

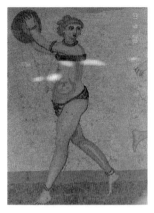

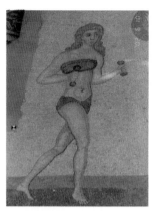

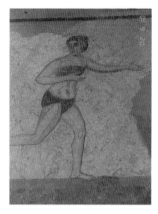

사진4. 원반던지기. 4세기. 시칠리아 피아자 아르메리나

사진5. 멀리뛰기. 4세기. 시칠리아 피아자 아르메리나

사진6. 달리기. 4세기. 시칠리아 피아자 아르메리나

여성들이 멀리뛰기, 원반던지기, 달리기 종목 기량을 펼친다. 모자이크에 묘사된 3개 종목 운동 경기는 어디서 펼쳐진 것일까? 그리스 올림피아? 아니다. 로마 목욕탕에 서다.

로마 목욕탕은 초기 열기식 사우나와 열탕이 전부였다. 그런데 1세기 중반 네로 황제부터 열탕을 온도별 탕으로 다양화하고, 체력 단련실 등 부대시설을 갖춰 나갔다. 110년 트라야누스 황제는 네로 목욕탕을 능가하는 호화 목욕탕을 만들었다. 여기엔 정원과 도서관, 산책로, 수영장이 딸렸다. 요즘으로 치면 초대형 찜질방을 능가하는 다양한 시설이 다음과 같다.

①아포디테리움(Apoditerium) - 탈의실.

②라트리나(Latrina) - 수세식 화장실.

③팔레스트라(Palestra) - 체력단련장.

④나타티오(Natatio) - 수영장.

⑤테피다리움(Tepidarium) - 미지근한 방, 미온욕실(微溫浴室).

⑥칼다리움(Caldarium) - 뜨듯한 방, 온욕실(溫浴室).

⑦라코니쿰(Laconicum) - 아주 뜨거운 열기욕실(熱氣浴室). 뜨거운 탕(湯) 설치.

⑧프레지다리움(Fregidarium) - 차가운 방의 냉탕.

⑨운찌오니움(Unzionium) - 마사지, 털다듬기, 오일바르기, 향수뿌리기 등 단장에
　이용되는 방.

⑩음식점, 주점, 정원, 일광욕장, 도서실, 강연실, 오락실, 연회실.

⑪프레푸르니움(Prefurnium) - 불을 때서 물도 끓이고 뜨거운 열기를 공급하는 아궁이.

목욕탕 시설 가운데 팔레스트라를 유심히 보자. 운동장이다. 목욕탕에서 공놀이는
대인기였다. 하르파스툼(Harpastum)이라는 이름의 공놀이를 그리스어로는 하르파스
톤(Harpaston)이라 부른다. 황제도 목욕탕에 와서 참가할 정도였다. 여성들도 공놀이
에 참가했다. 수블리가쿨룸과 스트로피움, 즉 현대식 비키니를 입은 여성들이 목욕

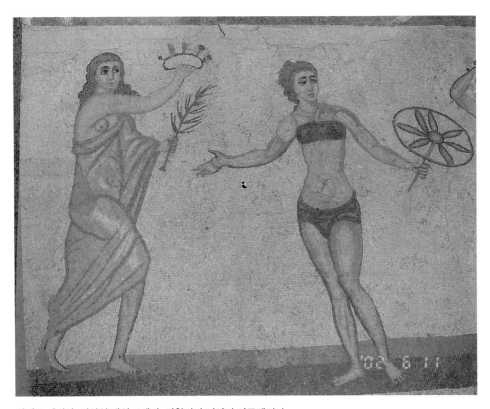

사진7. 여신관. 시상식 개최. 4세기. 시칠리아 피아자 아르메리나

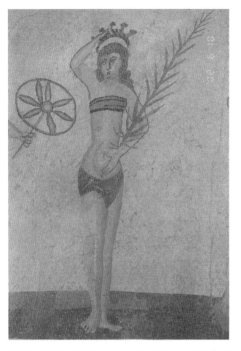

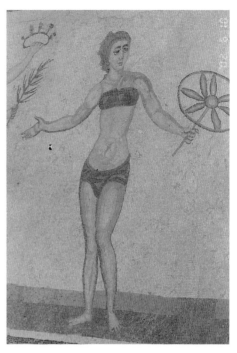

사진8. 야자수 가지를 든 우승자. 4세기. 시칠리아 피아자 아르메리나

사진9. 우승자. 4세기. 시칠리아 피아자 아르메리나

탕 팔레스트라에서 하르파스툼을 즐긴다. 현대판 비치발리볼이다. 비키니 차림의 여성이 해변을 뜨겁게 달구는 비치발리볼. 로마시대 목욕탕 팔레스트라에서 로마 여인들은 비키니 입고 하르파스툼으로 목욕탕 분위기를 달궜다. 이렇게 비키니를 입거나 혹은 아무것도 입지 않거나.

스캔들이 생겼다. 지위고하가 따로 없었다. 2세기 초 하드리아누스 황제는 이런저런 스캔들을 끊기 위해 목욕탕에 가지 않겠다고 맹세할 정도였다. 개과천선(改過遷善)한 사람일수록 규율이 엄하다. 목욕탕의 엄격한 남녀분리령을 내렸다. 물론 다시 느슨해지지만.

폼페이 목욕탕에 남은 에로틱 음화(淫畫)

폼페이 유적지 입구는 두 군데다. 국영철도를 타고 폼페이역에서 내려 걸어가는 쪽의 입구가 하나, 더 많은 사람이 이용하는 곳은 베수비아나 순환철도 폼페이 스카비역에 내려 들어가는 입구다. 개찰구를 통과한 뒤 성문 포르타 마리나(바다문)로 들어가기 직전 왼쪽을 보자. 교외 목욕탕이 고개를 내민다.

사진1. 교외 목욕탕. 폼페이

사진2. 교외 목욕탕. 폼페이

사진3. 탈의실 아포디테리움. 교외 목욕탕. 폼페이

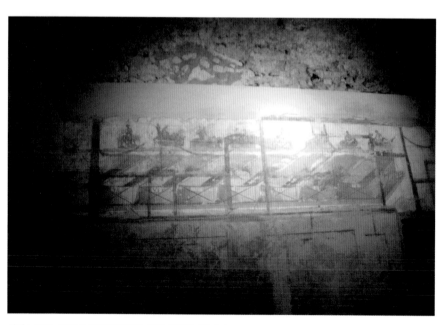

사진4. 음화. 탈의실 아포디테리움. 교외 목욕탕. 폼페이

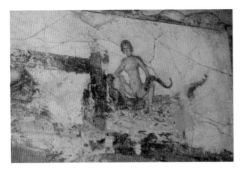

사진5. 음화1. 탈의실 아포디테리움. 교외 목욕탕. 폼페이

사진6. 음화2. 탈의실 아포디테리움. 교외 목욕탕. 폼페이

사진7. 음화3. 탈의실 아포디테리움. 교외 목욕탕. 폼페이

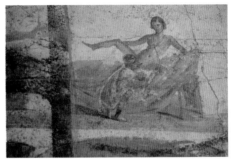

사진8. 음화4. 탈의실 아포디테리움. 교외 목욕탕. 폼페이

폼페이는 바닷가다. 지금은 해안선이 많이 뒤로 물러났지만 로마 시대에는 항구가 가까웠다. 지중해 각지에서 들어온 배에서 선원들이 내려 폼페이로 들어간다. 들어가기 직전 성문 앞 교외 목욕탕에서 몸을 씻었을 것이다. 교외 목욕탕에 지금도 팔레스트라와 냉탕, 열탕 같은 다양한 시설이 오롯하다. 바닥 모자이크와 벽면 프레스코에서도 화려했던 전설이 흘러나온다.

목욕탕의 탈의실 아포디테리움에 있는 프레스코를 보자. 눈을 의심하게 만드는 에로틱 프레스코 여덟 장면이 부끄러움도 모른 채 버젓이 속살을 드러낸다. 한 장면을 제외한 나머지 일곱 장면은 노골적인 정사를 묘사한다. 등장인물 숫자와 체위도 모두 다르다. 백문이불여일견(百聞以不如一見). 사진으로 훑어보는 게 더 실감난다. 로마

사진9. 음화5. 탈의실 아포디테리움. 교외 목욕탕. 폼페이

사진10. 음화6. 탈의실 아포디테리움. 교외 목욕탕. 폼페이

사진11. 음화7. 탈의실 아포디테리움. 교외 목욕탕. 폼페이

사진12. 음화8. 탈의실 아포디테리움. 교외 목욕탕. 폼페이

시대 폼페이 사람들이 누렸던 성문화의 실상이 실제 이랬을까?

이 놀라운 프레스코의 용도는 무엇이었을까? 두 가지로 나뉜다. 하나는 이곳 목욕탕에서 성매매가 이루어졌다는 주장이 있다. 그런데 공간, 즉 방이 없다. 그렇다면 두 번째로 목욕탕 손님들에게 자기 옷을 둔 보관함을 잊지 말고 잘 기억하라는 의미에서 에로틱한 그림을 그렸다는 거다. 각 그림 밑에 의류 보관함 번호가 새겨져있어 이런 주장에 힘을 싣는다. 교외 목욕탕에서는 몸을 깨끗이 닦고 피로를 푼다. 이어 성문을 통과해 시가지로 들어가서 원하면 본격 성매매 업소로 가면 된다는 해석이다.

폼페이 유흥업소 찾는
내비게이션은?

교외 목욕탕에서 나와 바로 앞에 있는 성문 포르타 마리나(바다 문)를 지나 폼페이로 들어간다. 포럼에서 아본단차 길을 따라 걷다 보면 길바닥에서 무엇인가 꿈틀거리는 느낌을 받는다. 속는 셈 치고 바닥으로 눈길을 내린다. 눈을 의심하지 않을 수 없다. 남녀노소 모두 지나는 최대 번화가 인도 한가운데 버젓이 남근이 새겨져 있다. 남근이 향하는 방향으로 더 걸으면 골목으로 방향을 틀어 건물 벽면에서 다시 남근을 만난다. 남근이 향하는 방향으로 가니 이층 집이 눈앞을 가로막는다. 인도 위, 벽 위 남근은 특정업소를 안내하는 일종의 안내 간판, 네비게이션이다. 골목으로 돌출되어 툭 튀어나온 2층 주택. 예사롭지 않다.

주택 입구에 서면 오른쪽에 프리아포스가 큼직한 남근을 내놓은 채 탐방객을 끌어들인다. 1, 2층에 각 5개씩 10개의 작은 방들이 오밀조밀하다. 방안에는 붙박이 돌침대가 놓였다. 영업 중에는 물론 푹신한 쿠션이 깔린다. 1층 벽 위에 여섯 장면의 에로틱 프레스코가 탐방객의 시선을 가로챈다. 여섯 가지 체위가 프레스코 위에서 열기를 뿜는다. 고객 유혹하려고 그린 것일까? 분위기를 고조시키는 것도 있지만, 음화에 등장하는 체위에 따라 가격이 다르다. 일종의 가격표다. 그림들 옆에는 고객들이 남

사진1. 폼페이 아본단자 길

사진2. 인도의 남근. 폼페이 아본단자 길

긴 후기도 적혔다. 조사 결과 이 집에 모두 120개의 고객 후기가 남았다. 라틴어를 해석하지 못하는 게 좀 아쉽다.

로마 시대의 성매매는 합법이다. 직업여성들은 국가에 등록하고 관리받았다. 칼리굴라 황제는 세금도 매겼다. 때론 멀쩡한 여성도 직업여성이라고 주장할 때가 있었다. 옥타비아누스 황제가 만든 간통죄에 걸리지 않기 위해서다. 간통죄에 걸리면 돈을 받고 한 행위라면 처벌받지 않았다. 실제 비슷한 방법으로 욕정을 채웠던 여성이 클라우디우스 황제의 부인 메살리나였다는 소문도 파다했다. 주체할 수 없는 기운이 솟구치는 날이면 스스로 거리로 나가 몇 푼에 손님을 받았다는 것이다.

폼페이에서 성매매 1회 요금은 2-16아스(as), 평균 8아스였다. 당시 저잣거리 시민

사진3. 벽에 있는 남근. 폼페이 아본단자 길

사진4. 성매매 업소. 폼페이

들이 마시던 와인 1인분이 1아스였다. 대략 이렇게 비교해 보자. 현재 대한민국 호프집 생맥주 500cc 1잔 4천원. 그럼 4천원에 8을 곱하면 3만2천원 정도. 요즘으로 치면 이정도 금액… 성매매 요금은 여성 몫이 아니라 업주가 챙겼다. 요금 차이는 여성의 나이, 체위 등에 따라 달랐다. 폼페이 전역에서 발견된 음화들을 전수조사해 보니 체위의 종류가 무려 120가지다. 폼페이에

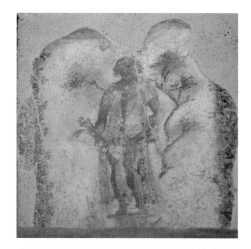

대형 업소는 여기 한곳이고, 기타 술집, 식당, 가정집 등을 포함해 25곳에서 소규모로 성매매가 이뤄졌다. 여성들은 그리스와 오리엔트 지방에서 돈을 주고 사온 일종의 노예다. 업주는 보통 600세스테르티우스(sestertius)에 사서 데리고 왔다. 2.5아스가 1세스테르티우스다. 1세스테르티우스가 1만원 정도이니 여성 한 명을 그리스나 동방에서 6백만원 정도 주고 사 온 거다.

사진5. 프리아포스. 업소 입구에 그려졌다. 성매매 업소. 폼페이

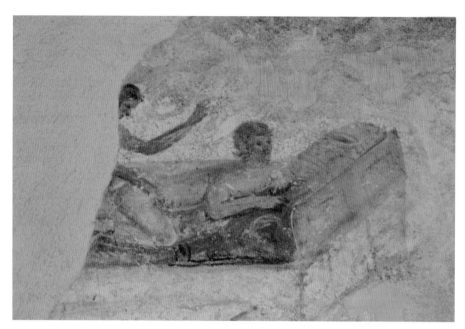

사진6. 음화1. 음화는 가격표. 성매매 업소. 폼페이

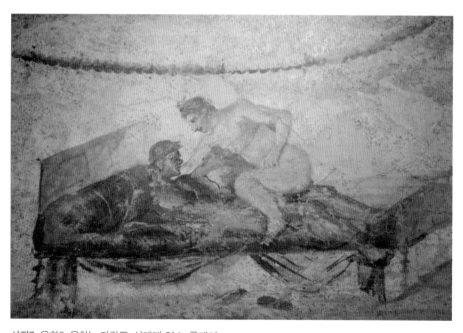

사진7. 음화2. 음화는 가격표. 성매매 업소. 폼페이

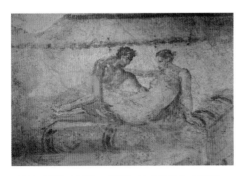

사진8. 음화3. 음화는 가격표. 성매매 업소. 폼페이

사진9. 음화4. 음화는 가격표. 성매매 업소. 폼페이

사진10. 음화5. 음화는 가격표. 성매매 업소. 폼페이

사진11. 음화6. 음화는 가격표. 성매매 업소. 폼페이

지중해 로마도시에
유행한 중심가 유흥업소

북아프리카 모로코 볼루빌리스로 가보자. 로마제국이 구현한 팍스 로마나의 지중해제국 맨 서남쪽 지역이 모로코다. 클레오파트라와 안토니우스 사이에서 태어난 딸

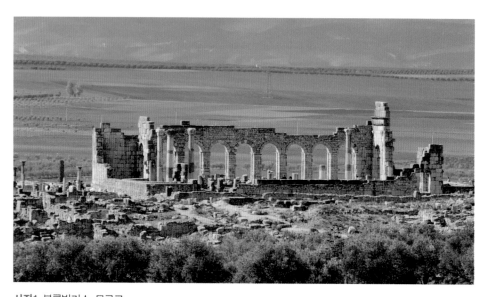

사진1. 볼루빌리스, 모로코

셀레네의 남편 유바 2세와 아들 프톨레마이오스가 왕으로 있던 마우레타니아 지역이다.

모로코에 남은 가장 큰 로마 유적지인 이곳 볼루빌리스는 1월에도 밀밭이 푸르게 펼쳐지는 곡창지대다. 포럼을 지나 개선문 옆에 선다. 개선문을 등지고 남동쪽으로 시야를 돌린다. 입구에 돌의자 하나 놓인 집이 보인다. 헛기침하고 주인장을 부르며 안으로

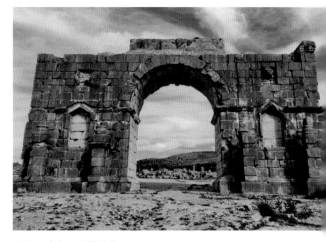

사진2. 개선문. 볼루빌리스

발길을 옮긴다. 누군가 "어서 오세요" 간지러운 목소리를 낼 거 같은 분위기다.

헛웃음 지으며 건물터 구석을 바라본다. 뭔가 예사롭지 않은 물체가 살아 움직이는 느낌. 직사각형 돌 위에 굵고 큼직한 남근. 폼페이의 아본단자 길에서 보는 남근과는 비교도 되지 않는다. 입체적 조형미를 뻐기는 듯한 남근은 이 집터가 과거 손님들 요구와 여인들 답변으로 떠들썩했을 업소임을 알려준다. 남근석 옆에는 여근석

(女根石)도 얼굴을 내민다. 여성 상징을 닮은 돌조각이다. 벽이 모두 훼손돼 폼페이에서 보던 에로틱 프레스코를 기대하기는 어렵다. 그래도 시내 중심가에 이런 시설이 있다는 점에서 로마 도시들의 공통된 문화가 잘 읽힌다.

튀르키예 에페소스로 가보자. 튀르키예는 지중해 연안에서 이탈리아만큼이나 훌륭하게 로마유적을 간직한 유적의 명소다. 그 가운데 에페소스

사진3. 성매매 업소. 개선문 옆. 볼루빌리스

사진4. 남근석. 성매매 업소. 개선문 옆. 볼루빌리스

사진5. 여근석. 성매매 업소. 개선문 옆. 볼루빌리스

사진6. 의자. 여인이 앉아 손님 받던 자리. 성매매 업소. 개선문 옆. 볼루빌리스

는 가장 큰 유적지다. 극장, 저택, 신전, 포럼 등의 대형 시설이 오롯하다. 특히 높이 솟은 켈수스 도서관 건물은 로마문화의 자랑거리다. 총독 켈수스의 무덤이자 도서관으로 사용되던 학문의 전당 바로 앞에 유흥업소가 있던 것으로 추정된다. 2층 건물에 방이 40개 정도였던 초대형 업소라고 할까…. 도시 규모나 업소 규모가 폼페이나 볼루빌리스와는 비교할 수 없을 정도로 크다.

지금은 해안선이 에페소스 유적지에서 멀리 떨어져 있지만, 고대에는 시가지 근처에 항구가 있었다. 항구에서 시가지로 들어오는 길 끝에 대형 극장이 자리한다. 이 극장에서 켈수스 도서관 방향으로 큰 도로가 시원스레 뚫렸다. 대리석 도로(Marble Road)라고 부른다. 대리석을 사용해 도로를 만들었으니 에페소스가 얼마나 부유한 도시였는지 잘 말해준다.

대리석 도로 중간쯤 에페소스 포럼 쪽 인도에 특이한 내용이 음각으로 새겨졌다. 여성의 얼굴과 남성의 발. 100여 미터 앞에 있는 업소에 들어가려면 성인이어야 했

사진7. 대리석 도로. 에페소스

다. 발 크기를 새긴 것은 발 크기가 이 정도 돼야 한다는 의미다. 당시에 주민등록증이 있는 것도 아니고, 정확한 나이를 알 수 없으니 신체 중에서 발의 크기를 보고 성인 여부를 가렸다는 해석이 흥미롭다.

사진8. 발, 여인 얼굴과 대리석 도로. 에페소스

사진9. 발과 여인 얼굴 음각. 대리석 도로. 에페소스

사진10. 업소와 켈수스 도서관. 에페소스

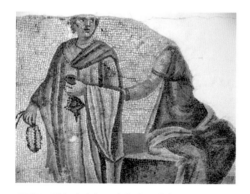

사진11. 업소여인과 고객 흥정1. 여성이 화려한 옷을 입고 앉아 남자를 잡아끈다. 남자가 돈주머니를 들고 여성과 대화를 나눈다. 로마 모자이크. 안타키아 박물관

사진12. 업소여인과 고객 흥정2. 로마 모자이크. 안타키아 박물관

나폴리 고고학 박물관 비밀의 방,
로마판 '플레이보이'

이제 나폴리 고고학박물관 비밀의 방으로 다시 가서 폼페이 출토 음화들을 마저 살펴보자. 폼페이에서는 교외 목욕탕이나 성매매 업소 외에 작은 규모의 업소와 가정집 등 다양한 장소에서 정사를 다룬 프레스코가 발견됐다. 이를 뜯어 박물관에 전시 중인데, 그림 내용을 요약하자면 로마 시대 '플레이보이' 잡지다.

이 그림을 보며 카르페디엠(Carpe Diem)을 다시 생각해 본다. 카르페(Carpe)는 영어로 'Catch, Seize, Pluck, Enjoy'라는 뜻을 갖는다. '잡다, 들러붙다, 즐기다'의 의미다. 디엠(Diem)은 날(Day)이다. 그러니 '날을 잡아라, 하루를 잡아라, 날을 즐겨라, 오늘을 최대한 보람있게 즐겁게 보내라'는 경구(警句)다. 로마 시대 최고 서정시인 호라티우스(기원전 65~기원전 8년)의 시구다. 호라티우스가 기원전 23년(4권은 기원전 13년)에 쓴 4권짜리 서정시집(ODAE, Odes) 1권 38편의 시 가운데 11번째 시의 끝 구절을 보자.

"CARPE DIEM, quam minimum credula postero(Seize the present; trust tomorrow as little as possible, 현재를 즐기고 가능한 내일을 믿지 말라)". 동방예의지국에서 어린 시절부터 배운 가르침과 정반대다. 내일을 위해 오늘을 희생하는 것인데. 내일을 믿지 말고 오늘 할 수 있는 모든 것을 다 하라는 가르침이니 말이다. 물론 노는 것만 그렇게 하라

사진1. 비밀의 방. 나폴리 국립 고고학 박물관

는 의미는 아니다. 일하는 것도 노는 것도 오늘 다 열심히 하라는 의미다. 후회 남기지 말고. 그는 1권 37번째 시를 이렇게 끝맺는다.

"Nunc est Bibendum(Now is the time to drink, 이제 한잔 들이킬 시간이다)" 내일의 어려움을 잊고 오늘 즐겁게 한잔 들자는 외침에서 "노세 노세 젊어 노세. 늙어지면 못 노나니…."를 얼씨구절씨구 읊었던 무궁화동산(槿域)의 민요가 겹쳐 들려온다.

폼페이에는 무려 5천 권의 그리스 문자와 라틴 문자 책을 갖춘 저택이 있을 만큼 학구적인 휴양도시의 성격도 있었지만, 향락도시로서 면모도 분명하다. 학자들은 요즘 생각과 달리 고대 폼페이에서 '외설'이라는 단어가 존재하지 않았다고 본다. 있었다고 해도 지금과 다르다고 해석한다. 그러지 않고서는 여염집이나 목욕탕, 윤락업

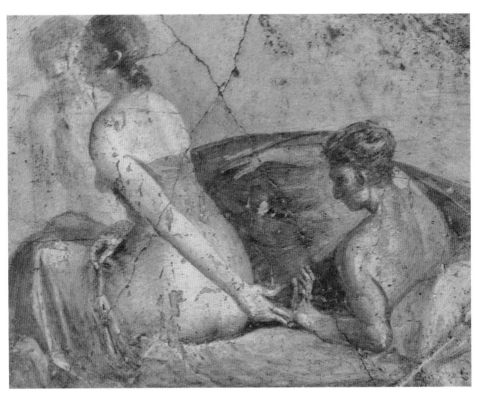

사진2. 로마 음화1. 폼페이 출토. 비밀의 방. 나폴리 국립 고고학 박물관

소, 어디서든 볼 수 있는 다양한 에로화, 남근 부적, 외설적인 낙서… 이런 부분을 설명하기 어렵다. 성을 부정적으로 바라보는 것이 아니라 미의 여신 아프로디테(비너스)가 준 축복으로 받아들인 거다. 마음껏 즐겨야 하는 것으로 인식했다는 해석이다. 폼페이 바실리카에 남아 있던 낙서 글귀가 이를 말해준다. "이 도시에서 달콤한 포옹을 원한다면, 도시의 어느 여성도 가까이할 수 있다."

사진3. 로마 음화2. 폼페이 출토. 비밀의 방. 나폴리 국립 고고학 박물관

사진4. 로마 음화3. 폼페이 출토. 비밀의 방. 나폴리 국립 고고학 박물관

사진5. 로마 음화4. 폼페이 출토. 비밀의 방. 나폴리 국립 고고학 박물관

사진6. 로마 음화5. 폼페이 출토. 비밀의 방. 나폴리 국립 고고학 박물관

사진7. 로마 음화6. 폼페이 출토. 비밀의 방. 나폴리 국립 고고학 박물관

사진8. 로마 음화7. 폼페이 출토. 비밀의 방. 나폴리 국립 고고학 박물관

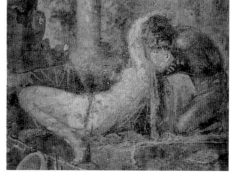

사진9. 로마 음화8. 폼페이 출토. 비밀의 방. 나폴리 국립 고고학 박물관

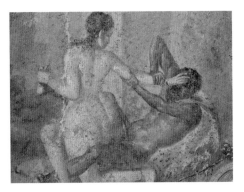

사진10. 로마 음화9. 폼페이 출토. 비밀의 방. 나폴리 국립 고고학 박물관

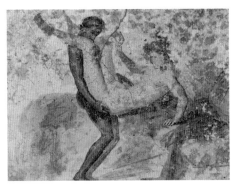

사진11. 로마 음화10. 폼페이 출토. 비밀의 방. 나폴리 국립 고고학 박물관

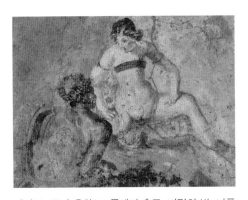

사진12. 로마 음화11. 폼페이 출토. 비밀의 방. 나폴리 국립 고고학 박물관

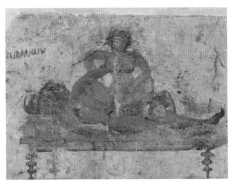

사진13. 로마 음화12. 폼페이 출토. 비밀의 방. 나폴리 국립 고고학 박물관

사진14. 로마 음화13. 폼페이 출토. 비밀의 방. 나폴리 국립 고고학 박물관

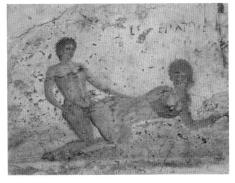

사진15. 로마 음화14. 폼페이 출토. 비밀의 방. 나폴리 국립 고고학 박물관

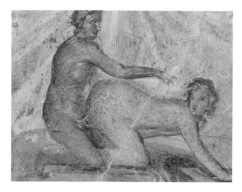

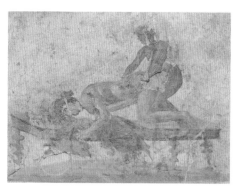

사진16. 로마 음화15. 폼페이 출토. 비밀의 방. 나폴리 국립 고고학 박물관

사진17. 로마 음화16. 폼페이 출토. 비밀의 방. 나폴리 국립 고고학 박물관

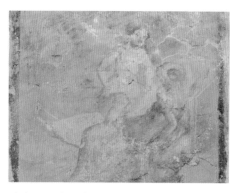

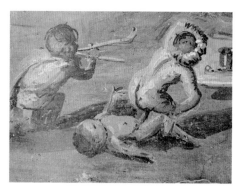

사진18. 로마 음화17. 폼페이 출토. 비밀의 방. 나폴리 국립 고고학 박물관

사진19. 로마 음화18. 폼페이 출토. 비밀의 방. 나폴리 국립 고고학 박물관

로마시대에도
미드 '스파르타쿠스'의
검투사 로맨스 가능?

　로마문화는 대부분 그리스 문화를 받아들인 결과다. 학문, 문학, 예술…. 그러나 검투 경기만큼은 그리스에서 유입된 것이 아니다. 검투는 에트루리아에 뿌리를 둔다. 에트루리아의 항아리나 그릇류에는 검투 경기 그림이 많다. 에트루리아에서는

사진1. 콜로세움

사진2. 콜로세움 내부

사진3. 보르게제 미술관

사진4. 검투 경기 모자이크 전경. 로마 시대. 320~330년. 보르게제 미술관

심지어 검투 경기를 장례행사의 하나로 치렀다. 기원전 264년 브루투스 페라의 아들
들이 아버지 장례행사로 3건의 검투 경기를 동시에 치른 게 기원이다. 노예들이 싸
워 죽으면서 흘린 피를 희생의식과 동일시 한 거다.

　에트루리아의 검투는 인접한 로마로 넘어갔다. 로마에서는 기원전 105년 처음 검
투 대회가 열린 것으로 보인다. 포럼에서 임시 경기장을 설치하고 치렀다. 이후 기원
전 53년 그리고, 기원전 46년 카이사르 때 제대로 된 원형경기장을 세웠다.

　네로의 자살 이후 경쟁자를 물리치고 황제가 된 베시파시아누스가 콜로세움 공사
에 들어갔다. 아들 티투스 황제 때 낙성식을 가졌다. 콜로세움 높이는 48m. 1, 2, 3층
의 관람석에 4층은 장식용 벽기둥이다. 경기장 둘레는 0.5㎞가 넘어 527m. 타원형으

사진5. 검투사. 근육질에 꽃미남. 로마 시대. 320~330년. 보르게제 미술관

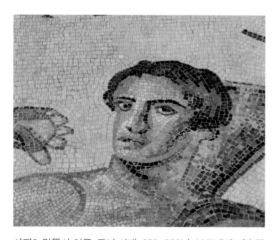

사진6. 검투사 얼굴. 로마 시대. 320~330년. 보르게제 미술관

로 긴 쪽 너비는 무려 188m, 짧은 쪽은 156m다. 관람객 수용 규모는 5만여 명. 지중해 전역의 검투 경기장 가운데 가장 크다. 상점도 가득했고, 지하에는 검투사학교로 통하는 통로가 있었다. 여름날 경기를 펼칠 때 관중석에 천막을 쳤다. 뜨거운 여름 해를 피하기 위해서다. 콜로세움에 천막을 칠 때 100명이 나설 정도였다. 이렇게 펼쳐지던 검투 경기 모습을 생생하게 사진처럼 들여다볼 곳이 혹시 없을까?

로마 시가지 북쪽에 사리한 보르게제미술관으로 가보자. 검투사는 과연 어떤 모습이었을까? 지중해 전역의 박물관이나 현장 유적 가운데 몇 군데서 검투사 이미지가 담긴 조각이나 그림을 전시 중이다. 대부분 소형 조각이나 모자이크, 프레스코나. 튀니지 수스 박물관이나 독일 쾰른 박물관은 실물 크기 검투사 모자이크를 보여준다. 그런데, 소품이든 실물 크기든 검투사의 모습을 정면에서 생생하게 표정까지 담아 보여주는 곳은 보르게제 미술관이 유일하다. 이곳의 검투

사진7. 검투사. 우람한 몸집이다. 로마 시대. 320~330년. 보르게제 미술관

모자이크를 보면 검투사에 대한 이미지가 바뀐다.

검투사가 여성들한테 왜 인기가 많았는지 한눈에 설명된다. 검투사와 여인들의 염문이 끊이지 않았다. 로마 여인들에게 근육질 검투사 애인과 밀애는 설레는 그 무엇이었다. 검투사들은 검투 실력 못지않게 연애 실력도 인기 유지의 비결 가운데 하나였다. 검투 문화 도입 초기에는 주로 포로, 죄수를 검투사로 내세웠다. 이어 노예, 나중에 자유민들도 끼어들었다. 돈을 받았기 때문이다. 검투사 양성학교를 통해 입문한 검투사는 보통 1년에 3~4차례 경기를 치렀다. 검투사 무덤 비문에는 검투 이력을 자세히 적는다. 언제 죽을지 모르지만, 죽기 일보 직전에 살아나면 정반대의 달콤함이 기다리고 있었던 거다.

폼페이에 가면 거대한 원형경기장과 검투사 숙소가 잘 남아 있다. 지중해 주변 로

마 유석 가운데 검투사 숙소가 남아 있는 곳은 여기 하나다. 숙소에서 화려한 장신구를 찬 여성 유골이 나왔다. 베수비오 분화와 폼페이 매몰 당시 검투사 숙소에 여성이 함께 최후의 시간을 보냈음을 말해준다. 최후의 순간에는 누구든지 사랑하는 이와 함께 하길 바란다. 화려하게 치장한 여성이 찾아올 만큼 매력적이었을 검투사의 모습이 어땠는지 보르게제 미술관에서 확인해 보자. 1834년 로마 교외 보르게제 가문 영지에서 출토된 검투 모자이크는 320~330년 사이 제작되었다. 콘스탄티누스 대제 시절이다.

사진8. 검투사 이아쿨라토르. 로마 시대. 320~330년. 보르게제 미술관

사진9. 검투사 리켄티오수스. 로마 시대. 320~330년. 보르게제 미술관

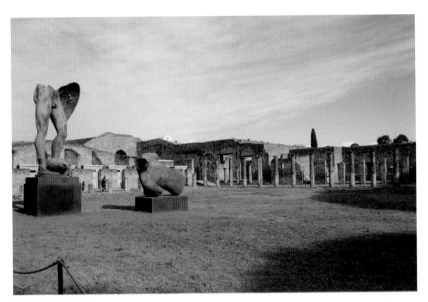

사진10. 검투사 훈련장과 숙소. 폼페이

사진11. 검투사 숙소. 폼페이

부부 금슬이 돋보이는
에트루리아의 심포지온

로마 북쪽의 에트루리아 유적 타르퀴니아로 가보자. 에트루리아 전성기 기원전 5세기 무덤들이 에트루리아의 전설을 토해낸다. 봉분 무덤이 여럿이다. 봉분 아래는 석실 무덤이고, 석실 내부 벽면이 창살 너머로 눈에 들어온다. 석실 벽면에 남은

사진1. 에트루리아 무덤. 타르퀴니아

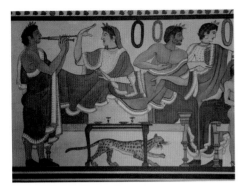

사진2. 여성 참석 연회. 에트루리아. 기원전 470년. 복제품. 뮌헨 고미술품 박물관

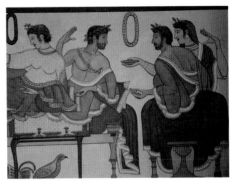

사진3. 여성 참석 연회. 에트루리아. 기원전 470년. 복제품. 뮌헨 고미술품 박물관

2500년전 화려한 색상의 프레스코에 당대 생활문화가 담겼다. 에트루리아 무덤 벽화 소재는 연회. 그리스의 심포지온이다. 그런데 특기할 것은 심포지온 의자에 여인도 앉아 즐긴다. 그리스 심포지온의 헤타이라? 아니다. 여성들도 연회에 같이 참석했다. 그러니까 부부끼리 회식. 사후세계의 무덤 벽에 부부가 함께했던 즐거운 한때를 그림으로 박제한 것이다.

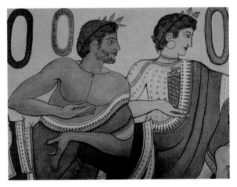

사진4. 연회 참석 에트루리아 커플. 기원전 470년. 복제품. 뮌헨 고미술품 박물관

시신이 들어가는 관에도 부부의 정겨운 모습을 조각으로 빚어 세웠다. 에트루리아 유물을 보면 유독 부부 모습이 많다. 남성 가부장 중심의 그리스와 사뭇 다른 에트루리아 문화다. 훗날 로마의 심포지움에 여인들이 동석한 것은 바로 이 에트루리아 문화의 영향으로 보인다.

에트루리아는 로마에 앞서 그리스 문화를 수용하며 발전해 나갔다. 로마의 라틴문자는 에트루리아인들이 그리스 문자를 받아들여 만든 에트루리아 문자에 뿌리를 둔다. 기원전 753년 출범한 로마 역사에서 초기 왕 7명 가운데, 5대부터 7대까지 3명

사진5. 결혼 서약 조각. 기원전 3세기. 에트루리아. 대영박물관

사진6. 부부 도자기관. 에트루리아. 루브르박물관

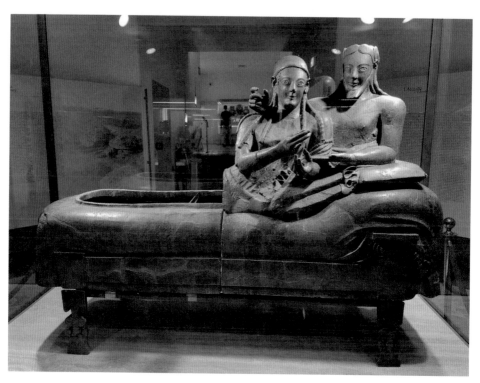

사진7. 에트루리아 부부 도자기관. 기원전 5세기. 로마 에트루리아 박물관

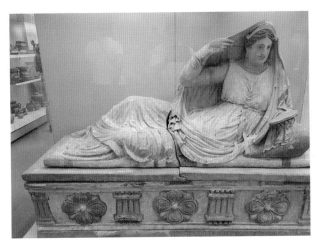

사진8. 에트루리아 여인 세이안티 하누니아 틀레스나사 석관. 기원전 150~기원전 130년. 대영박물관

사진9. 다정한 에트루리아 커플. 루브르박물관

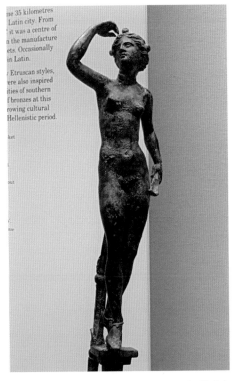

사진10. 수유 조각. 에트루리아. 기원전 450~기원전 400년. 대영박물관

사진11. 목욕하는 여인. 기원전 300년. 에르투리아. 대영박물관

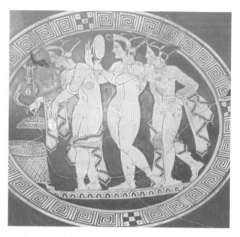

사진12. 에트루리아 여인 얼굴 조각. 기원전 2세기. 대영박물관

사진13. 화장하는 여인들. 기원전 350년. 에트루리아. 대영박물관

사진14. 심포지온 프레스코 전경. 에트루리아 무덤 기원전 470년~기원전 460년. 로마 에트루리아 박물관

사진15. 심포지온 프레스코 2. 에트루리아 무덤 기원전 470~기원전 460년. 로마 에트루리아 박물관

사진16. 심포지온 프레스코 3. 에트루리아 무덤 기원전 470~기원전 460년. 로마 에트루리아 박물관

의 왕이 에트루리아 출신이다. 그러니까 로마가 사비니족, 에트루리아족, 라틴족의 3개 민족 연합 국가로 출발한 가운데, 초대 라틴족 로물루스에 이어 사비니족 출신이 2~4대 왕위를 이어가고, 후반기 5~7대는 상업에 앞섰던 에트루리아인이 주도권을 잡았음을 보여준다. 기원전 509년 혁명으로 라틴족 로마인들은 에트루리아 출신 왕을 몰아내고 공화국을 세운다. 이후 수 백년에 걸쳐 에트루리아 영토를 야금야금 빼앗은 로마는 기원전 1세기 에트루리아를 최종적으로 정복, 병합시킨다.

이탈리아 수도 로마에 국립 에트루리아 박물관으로 가보자. 로마에 병합돼 사라진 에트루리아 문화상을 전해주는 유물로 가득하다. 쉽게 말하면 중국에 흡수된 거란족이나 여진족 문화로 생각하면 비슷하다. 다정스러운 부부 석관은 물론 그리스 문화에서 배운 도자기 접시 그림을 보면 부부간 사랑, 에로틱한 사랑이 넘쳐 흐른다. 바다의 신 포세이돈과 암피트리테 부부 묘사 도자기 그림을 보면 포세이돈의 남성 상징은 물론 아내인 바다 요정 암피트리테의 상반신을 자연스럽게 노출시킨다. 포도주의 신 디오니소스와 아내 아리아드네 도자기 그림을 보면 그리스 도자기 그림보다 한발 더 나간다. 부부가 껴안고 노골적인 장면을 연출한다. 에로틱한 부부의 모습이다.

에트투리아의 이런 문화상이 훗날 로마의 제정 시절 카르페 디엠 문화에 영향을 미친 것으로 보인다. 로마의 국립 에트루리아 박물관에 전시 중인 2점의 기원전 4세기 에트루리아 접시를 보자. 얼핏 두 도자기 그림이 비슷해 보인다. 하지만 자세히 보면 약간 다르다. 노골적인 남녀 애무 장면은 같지만 한쪽이 더 많이 훼손된 상태다. 중요한 대목은 에로틱 애무 장면 둘레에 적힌 에트루리아 문자 글귀다. 박물관 측이 영어로 해석한 내용을 보면 "오늘은 포도주, 내일은 없다(Today I will drink wine, Tomorrow I will do without)". 오늘 실컷 마시고 즐기자는 내용. 기원전 1세기 말 이후 제국이 된 로마의 가치관 카르페 디엠의 원조다. 기원전 4세기 공화국 아직 지중해 약소국의 하나이던 로마에서는 꿈도 못꾸던 선진사회 에트루리아의 사회문화상이다.

사진17. 포세이돈과 암피트리테 기원전 4세기 로마 에트루리아 박물관

사진18. 디오니소스와 아리아드네 헤라클레스1. 기원전 4세기 로마 에트루리아 박물관

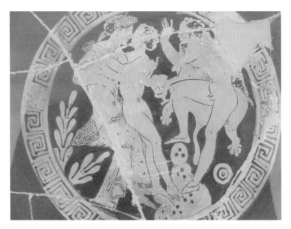

사진19. 디오니소스와 아리아드네 헤라클레스2. 기원전 4세기
로마 에트루리아 박물관

사진20. 오늘은 포도주 내일은 없다1 기원전 4세기 로마 에트루리아 박물관

사진21. 오늘은 포도주 내일은 없다2 기원전 4세기 로마 에트루리아 박물관

중국 한나라와
당나라의 3대 로맨스

중국의 역사고도 서안으로 가보자. 서안 북쪽 외곽은 기원전 11세기 주나라 수도 호경이 있던 자리다. 이후 중국 고대사는 당나라 시기까지 서안을 중심으로 펼쳐진다. 당시는 장안으로 불렸다. 10세기 송나라 때 수도를 동쪽 개봉으로 옮기고, 송나라를 멸망시킨 몽골 원나라 시기 북쪽 북경으로 옮겨져 오늘에 이른다.

즉 중국 역사는 주나라 이후 3천 년 역사 가운데 2천 년이 서안 중심이고, 이후 2백 년 개봉, 다시 8백 년은 북경 중심으로 펼쳐졌다. 한족 중심의 중국이 국력을 크게 떨치던 시기는 바로 이 서안 시절 한나라(기원전 206~220년)와 당나라(618~907년) 때다.

서안에는 기원전 3세기 말 진시황의 무덤을 비롯해 진나라 멸망 뒤 등장한 한나라 황제들의 무덤이 오롯하다. 중국은 황제릉을 발굴하지 않는다. 진시황릉은 물론 한나라 황제들의 무덤도 마찬가지다. 대신 황제릉 주변 갱이나 배장릉 정도만 발굴한다.

1970년대 우연히 서안에서 북동쪽 교외에 자리한 진시황릉 갱이 발굴됐다. 진시황의 사후세계 일부가 드러난 것이다. 이곳에서 호위부사, 흙으로 빚은 병사를 비롯해 수많은 도용(陶俑)이 나왔다. 그 도용은 100% 남성이다. 여성은 전혀 없다.

호남성 장사의 마왕퇴(馬王堆). 당나라가 무너지고 10세기 5대 10국 시대 초나라

사진1. 나무 인형. 악사, 무희. 한나라 기원전 186년. 장사 마왕퇴 출토. 장사 호남성 박물관

사진2. 도용. 진흙으로 빚은 인형. 기원전 141년. 한나라 경제 양릉 갱. 양릉 박물관

사진3. 남녀 누드 도용. 기원전 141년. 한나라 경제 양릉 갱 출토. 양릉 박물관

왕 마은(馬殷)의 무덤으로 알려졌다. 1972년 발굴 결과에 학계가 놀랐다. 기원전 2세기 초인 한나라 시대 장사에 있던 장사국 승상 이창의 기원전 186년 무덤이었다. 아내 신추 부인과 아들 이희도 함께 묻혔다. 이 가운데 신추 부인 무덤에서 신추 부인의 미라와 함께 작은 남녀 목각인형이 나왔다. 중국 역사에 등장하는 첫 여성 묘사

사진4. 한 무제 무릉

사진5. 남성도용. 기원전 87년. 무릉 박물관

사진6. 여성도용. 기원전 87년. 무릉 박물관

유물이다.

이제 서안에서 북쪽인 위수를 건너 한나라 6대 황제 경제(재위 기원전 157~기원전 141년)의 묘인 양릉(陽陵)으로 가보자. 양릉 앞 갱에서 많은 남녀 인형 소품들이 쏟아졌다. 모두 알몸이다. 중국 역사에 드디어 누드 조각이 등장한 거다. 기원전 2세기의 일이다. 에게해에서 그리스인들이 모두의 탄성을 자아내는 아름다운 실물 크기 여성 누드를 빚던 시절이다. 양릉 갱에서 나온 누드 조각 소품은 조형미나 관능적 아름다움 측면에서 거리가 멀다. 단순한 누드 조각일 뿐이다. 기원전 108년 고조선을 멸망시킨 한 무제(기원전 141~기원전 87년)의 무릉(武陵) 갱에서도 양릉 갱처럼 남녀 누드 조각들이 나왔다.

서유럽의 그리스 고전기나 이후 로마제국 시기는 중국 춘추전국시대, 진나라, 한나라, 삼국시대를 거쳐 위진남북조 시대 초기와 비슷하다. 한국의 부여, 고구려, 백제, 신라, 마한, 가야시대도 비슷하다. 동양 문화권은 신석기 농사문화나 금속 문화, 문자 발명과 학문 등에서 나름의 성과를 냈다. 하지만 시각예술 측면에서는 지중해 권역과 비교할 수 없을 정도로 빈약하다. 에로티시즘 관련 유물을 찾기는 더욱 힘들다. 기원전 5세기 이후 조성된 유교 문화 풍토에서 에로티시즘 문화는 거론되기 어려운 것으로 보인다. 한나라 무제의 무릉 갱을 끝으로 남녀 누드 조각은 더 이상 등

장하지 않는다. 한나라 초기는 중국이
중앙아시아를 통해 서구사회와 처음 만
나던 때다.

시각 예술품이 없을 뿐이지 영웅호걸
과 여인들이 펼치는 로맨스는 인간사회
인 만큼 빠지지 않는다. 흔히 중국 4대
미녀에 서시(기원전 5세기 월나라 미녀), 왕소
군(기원전 1세기 한나라), 초선(3세기 초 동탁과
여포의 여인 가공 이름), 양귀비(8세기 당나라)
를 꼽는다. 이 가운데 작더라도 유물, 유
적의 흔적이 남은 왕소군과 양귀비, 그리
고 중국 역사 최고의 여걸 측천무후의 3
대 로맨스를 들여다본다.

사진7. 호한야 선우 기마 상상도. 호화호특 내몽골 박
물원

왕소군(王昭君, 기원전 1세기). 한나라 11
대 황제 원제(재위 기원전 49~기원전 33년)의
후궁이었다. 당시 한나라는 북방 몽골
초원의 훈족(흉노)과 화친 관계였다. 훈의
호한야 선우(왕) 요청으로 한나라 여인을
왕비로 보내는데, 왕소군이 뽑혔다. 현
재 내몽골 자치구 주도인 호화호특 내몽
골 박물원은 왕소군과 호한야 선우의 상
상도를 전시 중이다. 호화호특 근교에
왕소군의 무덤도 남아 있다고 하나 진위

사진8. 왕소군 기마 상상도. 호화호특 내몽골 박물원

는 알 수 없다. 왕소군은 이민족 훈의 진영으로 가서 한나라와 훈의 평화에 나름 이
바지한다. 민족을 초월한 다문화 로맨스의 긍정적 면모다.

측천무후(則天武后, 624~705년). 사천성 광원 출신(수도 장안 출생설도 있음)으로 무사확

사진9. 당태종 초상화. 북경 국가 박물관 **사진10.** 측천무후 초상화. 사천성 광원 무후사

의 딸이다. 광원을 찾아보니 측천무후를 기리는 무후사라는 사당을 세워 기린다. 14세 이던 637년 당 태종의 궁정에 들어간다. '미(媚)'라는 이름을 하사받아 무미랑으로 불리며 사랑받았다. 12년 뒤 649년 태종이 죽자 관례대로 도교 사원에 여승으로 적을 올린다. 하지만 2년 뒤 651년 다시 궁으로 돌아온다. 태종의 9번째 아들인 3대 황제 고종이 당시 28살의 미를 궁으로 불러들인 것이다. 655년 측천무후는 황후가 돼 사실상 권력을 쥔다. 1년 만인 656년 전임 황후의 14세 아들 황태자 이충을 끌어 내린다. 이어 다섯 살짜리 자신의 소생 이홍을 황태자로 올린다.

측천무후는 660년 소정방을 보내 백제를 무너트린 뒤, 664년 병약한 남편 고종을

사진11. 건릉. 3대 황제 고종과 측천무후 무덤. 서안

사진13. 당나라 여인들. 당태종의 21번째 딸 신성장공주묘 출토. 서안 섬서성 박물관

사진12. 측천무후와 고종. 건릉 박물관

사진14. 화청지. 현종과 양귀비가 사랑을 나누던 곳. 서안

뒤로 물리고 황태자 뒤에서 수렴청정을 편다. 668년 고구려를 멸망시킨 그는 675년 고종의 병세가 더욱 악화되자 직접 섭정으로 나선다. 황태자 이홍이 죽자 둘째 아들 이현을 황태자로 세우고, 680년 셋째 아들로 황태자를 갈아 치운다. 683년 남편 고종이 죽자 셋째 아들을 4대 중종으로 즉위시킨다. 하지만 이듬해 684년 중종을 폐하고, 넷째 아들 이단을 5대 황제 예종으로 삼는다. 고종과 사이에서 낳은 아들 4명을 모두 황태자로 삼고, 그중 2명을 황제로 만든 전무후무한 기록을 세운다.

아직 성에 차지 않았는지 측천무후는 690년 67세 나이에 아들 예종을 6년 만에 내

사진15. 양귀비 동상. 화청지. 서안

리고, 직접 황제에 오른다. 나라 이름도 '당(唐)'에서 '대주(大周)'로 고친다. 민심 수습을 위해 수도를 장안에서 동쪽 낙양 으로 옮긴다. 82세가 된 705년에 측천무 후는 병으로 쓰러진다. 태상황으로 물러 나고 황태자로 강등시켰던 셋째 아들 중 종을 다시 황제 자리에 앉혀 당나라를 되살린다. 같은 해 12월 황태후 신분으 로 세상을 뜬다. 호모 사피엔스 20만 년 역사에서 가장 역동적인 삶을 살다 간 여성이다. 아버지와 아들 부자와 부부의 관계를 맺고, 아들 2명을 황제로 만들고, 자신도 황제가 되었으니 말이다.

중국 역사에서 로맨스를 떠올리면 가 장 먼저 거론되는 인물이 양귀비(楊貴妃, 719~756년)다. 중국 역사상 가장 위대한 시인으로 평가되는 이백과 백거이. 동시 대 살았던 두 시인이 양귀비를 위해 시 를 지은 탓에 더욱 로맨틱한 여인으로 기억된다.

사진16. 당나라 여인 차담. 8세기. 항주 절강성 박물관

시성 이백은 양귀비를 활짝 핀 모란에 견준다. 백거이(白居易)는 양귀비와 현종 의 로맨스를 「장한가(長恨歌)」로 읊는다.

측천무후가 사망하고 14년 뒤 태어난 양귀비는 측천무후와 정반대의 운명을 가졌다. 측천무후가 아버지 태종의 여인에서 아들 고종의 여인이 되었다면 양귀비는 아들의 여인에서 아버지의 여인이 되었기 때문이다.

양귀비는 14살 때 733년 당나라 현종
(재위 712~756년)의 18번째 아들 수왕과
백년가약을 맺는다. 하지만 737년 현종
이 사랑하던 황후의 죽음에 큰 슬픔에 빠
지면서 며느리 양귀비에 눈독을 들인다.
일단 남의 눈이 신경쓰이니 양귀비를 도
교의 여승려로 만든다. 이후 아들을 새
장가를 보내고 만다. 그리고는 도교 여
승려로 있던 양귀비를 궁으로 불러들여
귀비 칭호를 내린다. 이렇게 양귀비가
된 거다. 745년 경, 양귀비 나이 약 26세
무렵이다.

사진17. 현종의 버림을 받고 군사에 넘겨지는 양귀비
상상도. 서안 화청지

26세의 양귀비는 이후 11년간 당나라
정국을 쥐락펴락했다. 당나라는 양귀비
와 그 일가의 손아귀에 들었다 해도 과언
이 아니다. 하지만 결국 양귀비 일가의
횡포에 반기를 들어 일어난 안사의 난 때
756년 그만 현종은 양귀비를 내준다. 모
든 책임을 양귀비에 지운 군사들의 요구
로 37세의 나이에 양귀비는 스스로 목숨

사진18. 목을 매는 양귀비 상상도. 서안 화청지

을 끊는다. 왕소군이나 측천무후와 달리 비극적인 최후다.

고구려 여인과
신라 에로틱 조각

중국 집안으로 가보자. 한국인이라면 누구나 가슴 벅차하는 광개토대왕비가 우뚝 솟아있다. 이 비석에는 고구려 시조에 대한 내용이 나온다. 하늘신의 아들과 하백의 딸 사이에서 알로 태어나 알을 깨고 창업한 추모(鄒牟)에 대한 이야기다. 주몽(朱夢)이 아니다. 이도학 교수의 『새롭게 해석한 광개토대왕릉비문』(서경문화사, 2020년)에 따르면 중국 역사책 『위서(魏書)』에 처음 나오고 이어 김부식의 『삼국사기(三國史記)』가

사진1. 광개토대왕 비석. 1880년 발견. 중국 집안

사진2. 광개토대왕 비석 복제품. 1985년 세움. 독립기념관

사진3. 양산을 쓰고 가는 고구려 여인. 집안 장천1호묘 사진. 집안 고구려 고분벽화 전시실

사진4. 양산 쓴 여인. 집안 장천1호묘 사진. 집안 고구려 고분벽화 전시실

사진5. 여와씨. 집안 오회분 4호묘 사진. 집안 고구려 고분벽화 전시실

사진6. 한복 입은 고구려 여인. 집안 장천1호묘 사진. 집안 고구려 고분벽화 전시실

사진7. 큰절 하는 고구려 여인. 집안 장천1호묘 사진. 집안 고구려 고분벽화 전시실

사진8. 고구려 부엌 여인들. 안악3호분 사진. 충주 고구려 고분 전시관

사진9. 부엌에서 밥짓는 고구려 여인. 안악3호분 사진. **충주** 고구려 고분 선시관

받아적은 주몽(朱夢)은 '작은 난쟁이'라는 의미다. 중국을 괴롭히는 북방의 강력한 국가이니 비하하는 의미를 넣은 것임은 불문가지다. 광개토대왕 비문에 고구려인이 직접 추모(鄒牟)라고 밝혔으니 당연히 주몽 대신 추모라고 해야 옳다.

어쨌든 고구려는 시조 추모의 어머니를 상징화한 여신숭배 사회였다. 고구려의 여성들은 어떤 모습이었을까? 고구려가 만주와 북한에 남긴 여러 고분벽화에 고구려 여성의 모습이 생생하게 남았다. 고구려 석실 무덤은 풍부한 벽화 예술품을 후세에 남겼다. 호모 사피엔스 시각 예술사 측면에서도 귀하디귀한 문화유산이다.

집안 고구려 고분벽화 사진 전시실로 발길을 옮긴다. 중국 관할의 고구려 고분 내부를 볼 수 없는 상황에서 사진으로라도 고구려 문화의 편린을 더듬을 수 있으니 천만다행이다. 집안 장천 1호 묘의 벽화가 단연 돋보인다. 양산을 쓰고 가는 여인, 큰절

사진10. 성애 토기. 미추왕릉 출토. 국보 195호. 국립 경주박물관

올리는 여인, 한복을 입은 여인 등 다양한 일상 속 여인들의 모습이 생생하다. 화려한 색상의 옷을 입은 고구려 여인들은 어떻게 생겼을까? 깜짝 놀랄 만큼 세련된 옷차림과 단아하면서도 곱고 예쁜 얼굴에 화들짝 놀란다. 고대인 얼굴이 맞나 할 정도다. 중국의 고분에서 보는 통통한 얼굴이 아니라 갸름하게 생긴 현대 도회풍 외모다.

사진11. 성애 장면. 미추왕릉 출토. 국보 195호. 국립경주박물관

사진12. 남근. 경주 출토. 국립중앙박물관

사진13. 남근. 경주 출토. 국립 중앙 박물관

사진14. 여성 누드. 경주 출토. 국립중앙박물관

황해도 안악군의 안악 3호분 무덤에 등장하는 부엌 풍경 속 여인들 역시 장천 1호 여인들과 비슷한 생김새다. 갸름하고 긴 얼굴에 동그란 눈이 총명하고 똑 부러진 인상을 준다. 1600년 전 우리 조상의 유일한 시각 예술품을 보면서 고구려인들에게 한없는 고마움을 느낀다.

신라는 초기와 중기 무덤에 석실을 사용하지 않아 아예 벽화라는 문화유산이 없

다. 그래서 신라 여인의 모습을 유추해볼 시각예술품이 없다. 신라는 벽화를 남기지는 못했지만, 대신에 조각을 남겼다. 무덤 구조가 적석목곽분의 경우 그림을 그릴 벽이 없다. 하지만 부장품으로 넣은 조각 등은 사실상 도굴이 불가능한 무덤구조 덕에 고스란히 남았다.

신라 무덤 속 조각은 어떤 모습일까? 상상을 초월한다. 거대한 남근을 지닌 남성 조각은 로마의 프리아포스를 연상시킨다. 세련된 형태는 아니지만 로마처럼 남녀의 뜨거운 정사 장면도 토기나 조각 소품에 담겼다. 물론 정사 장면 조각들이 신라 사람들이 만든 것인지는 불분명하다. 하지만 신라 영토의 무덤에 매장됐다는 점에서 당시 경주에 살던 사람들의 성이나 에로티시즘 관련 인식을 엿볼 수 있게 해준다.

사진15. 정사1. 경주 출토. 국립중앙박물관

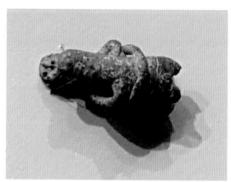

사진16. 정사2. 경주 출토. 국립중앙박물관

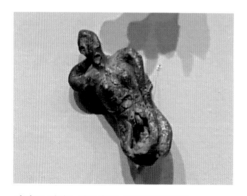

사진17. 정사3. 경주 출토. 국립중앙박물관

사진18. 출산. 경주 출토. 국립중앙박물관

6장

중세 종교 시대
에로티시즘 예술

예수 그리스도 이미지 등장과 1천년 진화

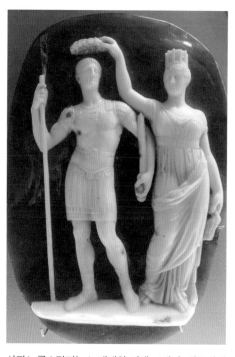

사진1. 콘스탄티누스 대제와 티케. 4세기. 상트페테르부르크 에르미타주 박물관

런던 대영박물관으로 가보자. 지금까지 알려진 가장 오래된 것으로 추정되는 예수 그리스도 모자이크가 구원의 손길을 내민다. 온후하고 자애로운 선한 목자(牧者, Good Shepherd) 이미지다. 영국 남서부 도르셋 지방 힌턴 세인트 메리에서 1963년 출토한 모자이크다. 발굴장소는 로마시대 교회나 대형 주택 바닥으로 보인다고 발굴을 담당한 도르셋 박물관 팀이 밝힌다. 토가 차림의 인물 머리 위에 키로(XP)가 있어 예수 그리스도임을 분명히 해준다. 그리스 문자 X(키, 카이)와 P(로)를 합친 모노그램으로 예수 그리스도의 그리스어 이름 크리스토스(ΧΡΙΣΤΟΣ,

사진2. 선한 목자 예수 그리스도, 335~355년 추정, 영국 힌턴 세인트 메리 출토, 대영박물관

사진3. 선한 목자 예수 그리스도, 450년, 라벤나 갈라 플라키디아 영묘.

사진4. 선한 목자 예수 그리스도. 루브르박물관

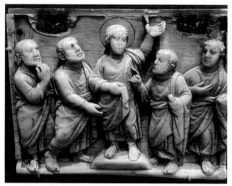

사진5. 예수 부활 상아 조각. 5세기. 대영박물관

기름을 부은 자)의 앞 두 글자다.

예수 그리스도 얼굴 양옆으로는 무화과 2개가 놓였다. 구약 성경 창세기 에덴동산의 무화과다. 모자이크는 붉은색과 노란색을 주로 사용해 만들었다. 영국에서 4세기 활용된 모자이크 제작 기법이다. 학자들은 그래서 이 모자이크를 313년 기독교가 공인된 직후 335~355년 사이 유물로 본다.

예수 그리스도 모자이크가 남아 있게 된 비결은 무엇일까? 64년 로마 대화재 때 네로 황제가 기독교도 박해를 시작한 이후 예수 그리스도를 표현할 방법은 없었다. 교회라는 공식적 예배공간이나 재산을 소유할 수 없기 때문이다. 313년 콘스탄티누스 대제가 동로마 리키니우스 황제를 만나 기독교 공인, 밀라노 칙령을 내리면서 대변화가 찾아온다. 교회 건물을 짓고, 프레스코나 모자이크로 예수 그리스도를 나타냈다.

사진6. 예수 그리스도 모자이크. 4-5세기. 샨르우르파 모자이크박물관

모자이크가 주목받는 이유는 보존상태. 벽면에 그리는 프레스코는 세월이 흐르면 무너지거나 색이 바랜다. 모자이크

사진7. 판토크라토르 예수 그리스도. 5세기. 로마 산타 푸덴지아나 교회

사진8. 판토크라토르 예수 그리스도. 493년. 라벤나 성아폴리나레 누오보 바실리카.

는 대리석이나 색유리를 사용하기 때문에 색이 바래지 않는다. 무엇보다 힌턴 세인트 메리에서 보듯 바닥에 설치해서 붕괴 위험도 없다. 다양한 색상의 대리석이나 색

사진9. 판토크라토르 예수 그리스도. 493년. 라벤나 성 안드레아 채플

사진10. 판토크라토르 예수 그리스도. 547년. 라벤나 산비탈레 성당

입힌 유리를 작게는 1㎜, 크게는 3~4㎜짜리 조각 테세라(tessera)로 만든 모자이크. 바닥에 먼지가 일지 않고, 물에 질척거리지 말라는 취지의 건축기법이자 예술장식이다. 헬레니즘 시대 그리스인들이 발달시켜 로마에도 널리 쓰인 모자이크는 기독교가 확고히 자리를 잡으면서 벽과 천장으로 올라간다.

대영박물관 예수 그리스도 모자이크는 정확한 제작연대를 알 수 없어 공식적으로 예수 그리스도의 첫 이미지로 인정하기 어렵다. 제작연대를 정확히 특정할 수 있는 예수 그리스도 모자이크를 찾아가 보자. 이탈리아 라벤나로. 393년 기독교를 국교로 삼은 테오도시우스 황제가 395년 죽으면서 서로마 제국을 작은아들 호노리우스에게 물려준다.

호노리우스 황제는 수도를 밀라노에서 402년 라벤나로 옮긴다. 테오도시우스 황

사진11. 예수 그리스도 프레스코. 757~767년. 로마 팔라티노 산타마리아 안티
쿠아

사진12. 판토크라토르 예수 그리스도. 1143년. 팔레르모 노르만 궁전 팔라티나 채플

사진13. 판토크라토르 예수 그리스도. 12세기 말 ~1270년. 팔레르모 몬레알레 대성당

사진14. 판토크라토르 예수 그리스도. 1143년. 로마 산타마리아 인 트라스베레 교회

제의 딸 갈라 플라키디아는 큰 오빠 아르카디우스의 동로마 제국이 아닌 작은 오빠 호노리우스 황제와 라벤나로 간다. 갈라 플라키디아가 450년 죽으면서 만든 무

사진15. 판토크라토르 예수 그리스도. 1261년. 이스탄불 성 소피아성당

덤이 라벤나에 있는 갈라 플라키디아 영묘다. 묘소 벽면에 예수 그리스도 모자이크가 탐방객에게 축복을 내린다. 영국 힌턴 세인트 메리 모자이크의 선한 목자(Good Shepherd) 이미지와 같다. 갈라 플라키디아 영묘의 예수 그리스도는 제국의 변방 영국의 한 교회 혹은 주택에 설치된 예수 그리스도 이미지와는 비교할 수 없을 만큼 고급재료와 정교한 기법으로 만들었다. 1600년 세월이 흘렀지만, 지금도 영롱한 빛을 발한다.

라벤나 갈라 플라키디아 영묘에서 도보로 15분여 거리에 있는 성 안드레아 채플로 발걸음을 옮긴다. 493년 건축된 교회다. 이곳 예수 그리스도 모자이크는 분위기가 사뭇 다르다. 이웃집 아저씨 같은 푸근한 이미지의 선한 목자가 아니다. 근엄하다. 전지전능한 절대자의 위엄있는 모습이다. 이를 판토크라토르(Pantocrator) 예수 그리스도라고 부른다. 판토크라토르 예수 그리스도 이미지는 5세기 말부터 라벤나에서 시작돼 현재까지 이어진다. 이제 이런 고전적인 의미의 예수 그리스도 이미지를 벗어나 정말 놀랄만한 상상 초월의 예수 그리스도 이미지를 만나러 간다.

사진16. 판토크라토르 예수 그리스도. 1310-1317년. 이스탄불 카리예 성당

그리스로마 계승한
예수 그리스도 누드

판토크라토스 예수 그리스도를 간직한 성 안드레아 채플 바로 옆 네오니안 세례당으로 가보자. 452년 건축됐으니 성 안드레아 채플보다 41년 앞선다. 갈라 플라키디아 영묘가 완성된 지 2년 뒤다. 서로마 제국 말기 건축과 모자이크 제작법을 고스란히 간직한 장소다. 예수 그리스도가 요단강에서 세례 요한에게 세례받는 모습이 생생하게 남았다. 세례당 천장에 묘사된 세례 모자이크에서 예수 그리스도는 놀랍게도 알몸, 즉 누드다. 예수 그리스도의 남성 상징이 드러난다.

이는 신을 알몸으로 표현하던 그리스로마의 전통을 그대로 계승한 예술 작법이다. 구약을 상징하는 비둘기, 올리브 가지를 물고 대홍수가 끝났음을 즉 인류에게 축복이 왔음을 알리는 비둘기를 맨 위에 묘사했다. 그 아래 예수 그리스도를 넣었다. 예수 그리스도가 하늘에서 인류에게 내려온 축복임을 암시한다.

요단강물에 반쯤 몸을 담근 상태의 예수 그리스도. 남성 상징은 물속에 들었지만, 투명한 물속으로 남성 상징이 비친다. 오른쪽에는 사티로스 복장의 세례 요한이 예수 그리스도에게 세례 의식을 베푼다. 왼쪽에는 실레노스 복장의 요단강 신이 앉아 있다. 가운데 예수 그리스도는 그리스 신화의 디오니소스에 해당한다. 디오니소스는

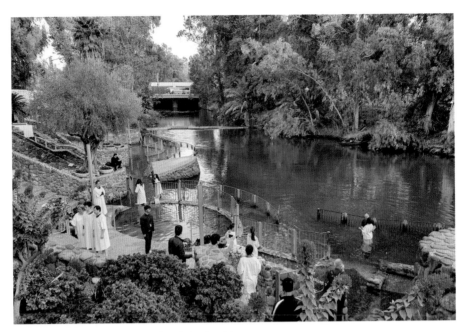

사진1. 예수 세례지. 갈릴리 호수 밑 요단강. 이스라엘

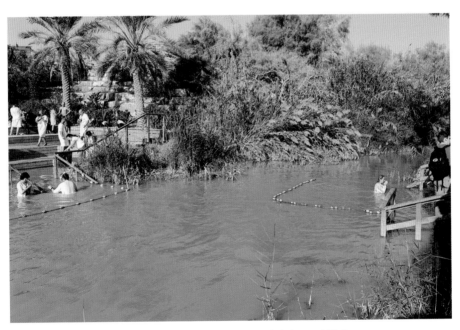

사진2. 교황청 지정 예수 세례지. 요단강 베다니 세례지. 이스라엘과 요르단 국경

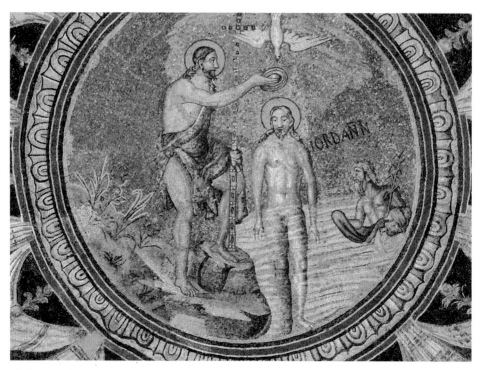

사진3. 예수 세례 모자이크. 왼쪽은 사티로스 복장의 세례 요한. 오른쪽은 실레노스 복장의 요단강 신. 452년. 라벤나 네오니안 세례당.

사진4. 예수 그리스도 누드. 예수 세례 모자이크. 452년. 라벤나 네오니안 세례당

사진5. 예수 그리스도 누드. 예수 세례 모자이크. 493년. 라벤나 아리우스파 세례당

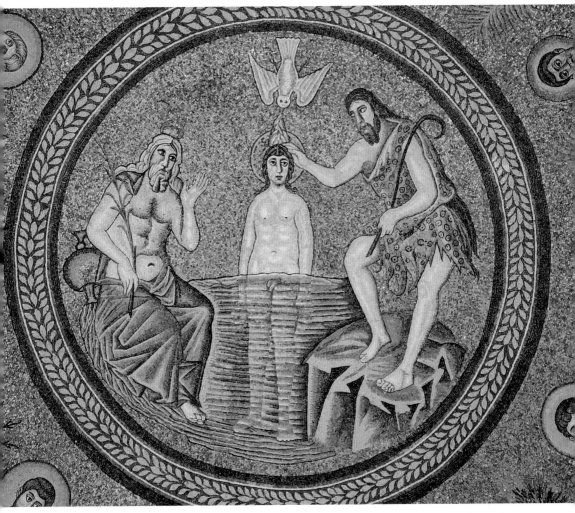

사진6. 예수 세례 모자이크. 왼쪽은 실레노스 복장의 요단강 신. 오른쪽은 사티로스 복장의 세례 요한. 493년. 라벤나 아리우스파 세례당.

단순히 포도주의 신이 아니다. 생식과 식생의 신으로 인간의 삶, 번영과 직결된다. 실레노스와 사티로스가 디오니소스를 호종하듯, 세례 요한이 예수 그리스도 옆을 지키는 구도다.

기독교 초기 시각예술 전통이 그리스로마 예술 기법을 그대로 차용한 점, 나아가 교리적으로도 일맥상통함을 보여준다. 이런 그리스로마 모자이크 제작 기법 계승은

사진7. 예수 그리스도 누드. 세례 조각. 500년경. 대영박물관

앞서 본 영국 힌턴 세인트 메리 출토 예수 그리스도 모자이크도 마찬가지다. 가로 5.1m, 세로 4.5m 사각형 엠블라마 형태로 제작된 모자이크 가운데 원형으로 예수 그리스도를 배치한 거다. 사각형의 네 귀퉁이에는 4대 복음서 저자인 마태, 마가, 누가, 요한을 넣었다. 이는 가운데 중심 소재를 묘사하고, 네 귀퉁이에 4계 즉 봄, 여름, 가을, 겨울 상징 여신을 배치하던 그리스로마 모자이크 기법 그대로다. 힌턴 세인트 메리 출토 예수 그리스도 모자이크의 경우 설치 장소도 전통 로마 모자이크처럼 건물 바닥이다. 갈라 플라키디아 영묘의 벽, 네오니안 세례당의 천장은 후대 나타난 현상이다.

장소를 네오니안 세례당에서 도보 15분여 거리의 아리우스파 세례당으로 옮겨보자. 아리우스파 세례당 건축에는 역사적인 대격변이 작용한다. 476년 게르만 용병대장 오도아케르는 서로마 제국 마지막 황제 로물루스 아우구스툴루스를 라벤나에서 나폴리 달걀성(카스텔 델 오보)으로 유폐시킨다. 하지만 곧 동로마 제국의 지원을 받은 동고트족 왕 테오도릭이 오도아케르를 물리치고 라벤나를 빼앗는다. 라벤나를 차지한 테오도릭이 493년 새로 지은 세례당이 아리우스파 세례당이다. 프랑크족을 제외한 나머지 게르만족은 아리우스파다. 따라서 동고트족은 아리우스파 기독교도다.

아리우스파 세례당은 네오니안 세례당의 452년 작법을 그대로 계승했다. 아리우

스파 세례당 천장에도 누드 예수 그리스도 모자이크가 찬란한 빛을 발한다. 1500년 세월을 넘어 지금도 그대로 남아 있는 아리우스파 세례당의 누드 예수 그리스도. 하지만, 이후 더 이상 누드 예수그리스도를 기독교 시각예술에서 찾아볼 수 없다. 르네상스 시기 미켈란젤로의 누드 예수그리스도 묘사의 반동이 있었지만, 지금도 누드 예수 그리스도는 금기다.

사진8. 아폴론과 다프네 누드. 5세기. 라벤나 고고학박물관

십자가 예수 그리스도
표현 변화에 담긴 의미

예루살렘의 이스라엘 박물관으로 무대를 옮겨보자. 놀랍게도 발뒤꿈치에 못이 박힌 1세기 뼈를 전시 중이다. 예루살렘에서 출토된 이 유물을 토대로 당시 못을 박아 죄수를 처형하는 형벌 제도가 있었음을 알 수 있다. 물론 예루살렘 이스라엘 박물관이 소장한 뼈가 누구 것인지는 알 수 없다. 예수 그리스도를 상징하는 십자가를 보면 발에 못을 박은 모습이 많

사진1. 못박힌 발뒤꿈치뼈. 1세기. 복제품. 예루살렘 이스라엘 박물관

다. 이런 십자가는 언제부터 제작된 것일까? 처음부터 십자가는 그런 모습이 아니었다. 십자가는 크게 5단계 진화과정을 거치며 모습을 바꾼다.

① 십자가 1기(5-7세기) : 예수 그리스도 없는 십자가

기독교 상징으로 십자가를 만들어 썼다. 십자가에 예수 그리스도라는 사람 형

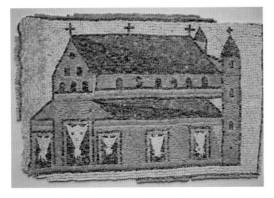

사진2. 교회 십자가. 5~6세기 모자이크. 북아프리카 출토. 루브르박물관

사진3. 교회 십자가. 5~6세기 모자이크. 북아프리카 출토. 루브르박물관

상을 넣지 않은 거다. 이 시기 십자가는 작은 소품으로 만든 장식용이었다. 저녁에 불 밝히는 올리브기름 램프에도 십자가 무늬를 새겼다. 남근이나 여성 누드, 뜨거운 정사 장면에서 십자가로 상전벽해(桑田碧海)다. 당시 교회 모습을 묘사한 모자이크를 보면 요즘처럼 교회 건물 꼭대기에 큼직한 십자가를 세웠다. 이 시기 예수 그리스도 이미지를 넣은 십자가는 남아 있지 않다. 예수 그리스도 이미지를 넣었는데 남아 있지 않은 것인지는 불분명하다.

② **십자가 2기**(8-12세기) : 못을 박지 않은 예수 그리스도

십자가에 예수 그리스도 이미지를 넣는다. 아직은 예수 그리스도에 못을 박지는 않는다. 이 시기는 동로마 제국에서 성상 파괴령 파동을 거친 뒤다. 예수 그

사진4. 십자가. 5세기. 아테네 고고학박물관

사진5. 십자가. 오른쪽 5~7세기, 왼쪽 11세기. 이스탄불 고고학박물관

사진6. 십자가. 6~8세기. 아테네 비잔틴박물관

사진7. 십자가. 금과 루비 장식. 5세기 동로마 제국. 스톡홀름 지중해 박물관

사진8. 십자가 무늬 천. 4세기-7세기 이집트. 암스테르담 고고학 박물관

사진9. 기독교 램프 4세기. 사모스 피타고레이온 고고학 박물관

사진10. 십자가 램프. 5~7세기. 아테네 비잔틴박물관

리스도 이미지 이콘(Icon)을 제작할 수 있게 된 시기다.

③ 십자가 3기(11~13세기) : 손, 나아가 발에 못박은 예수 그리스도

손에만 못을 박은 예수 그리스도 십자가 시기로 진화한다. 이후 손발 모두 못을 박은 예수 그리스도 십자가 시기로 접어든다. 이 시기는 서유럽 기독교 사회가 십자군 전쟁(1096~1291년)으로 이교도와 극도의 갈등을 빚는다. 내부적으로도

사진11. 못 박지 않은 예수 그리스도 십자가. 8~9세기 아테네 고고학박물관

사진12. 못 박지 않은 예수 그리스도 십자가. 10세기. 대영박물관

사진13. 못 박지 않은 예수 그리스도 십자가. 예수그리스도 얼굴, 성령, 마리아, 천사 얼굴. 6세기. 델로스 고고학 박물관

사진14. 못 박지 않은 예수그리스도 십자가. 7세기. 아테네 베나키 박물관

사진15. 왕관을 쓴 예수그리스도 십자가 1160년 스톡홀름 국립역사박물관

사진16. 못 안박은 십자가 처형 상아조각. 11세기 말. 이탈리아 남부. 루브르박물관

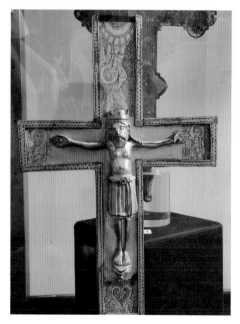

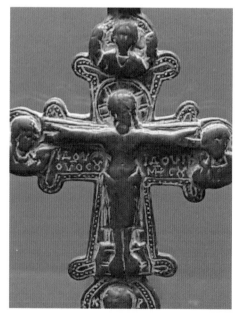

사진17. 손에만 못 박은 예수 그리스도 십자가. 12세기. 아레초 중세미술관

사진18. 손에만 못 박은 예수 그리스도 십자가. 10~12세기. 아테네 고고학박물관

남프랑스 등지에서 카타르파를 단죄하는 등 기독교 내 십자군 운동도 활발했다. 이 과정에 기독교도의 단결과 정신승리를 위해 수난받는 예수 그리스도의 이미지를 강조하는 현상이 자연스럽게 나타난 것으로 보인다. 이런 경향은 동로마 제국과 달리 서유럽 사회 기독교에서 더 적극적으로 나타난다.

암스테르담 국립미술관은 기독교 십자가 이미지 변화에 대해 이렇게 설명한다. 10세기까지 기독교 신학자들은 예수 그리스도가 십자가에서 처형당한 점에 대해 인간으로 죽

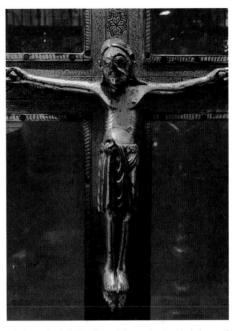

사진19. 손에만 못 박은 예수 그리스도 십자가. 13세기. 시에나 공화국 청사

은 것인지, 과연 신이 죽을 수 있는지에 대해 의문을 가졌다는 것이다. 이런 상황에서 보통의 사람처럼 피를 흘리며 죽는 나약한 인간 이미지의 예수 그리스도 십자가 이미지는 받아들이기 어려운 분위기였다. 그러다 11세기 이후 인간의 속성으로 눈을 감은 채 고통스럽게 죽은 모습이 등장하기 시작했다고 한다. 그 계기가 무엇일까에 대한 설명은 없다. 8세기 이후 지속적으로 이슬람 세력이 확장되고, 이교도와의 투쟁이 격화되면서 인간으로서의 수난 이미지가 나온 게 아닌가 추측한다.

사진20. 손발에 못박는 장면의 십자가. 1170년. 북부 독일. 루브르박물관

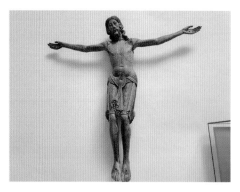

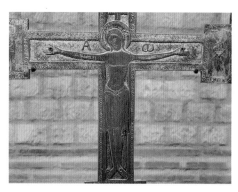

사진21. 손발 못 박은 예수 그리스도 십자가. 12세기.
파리 중세 박물관

사진22. 손발 못 박은 예수 그리스도 십자가. 12세기.
파리 중세 박물관

사진23. 손발 못 박은 예수 그리스
도 십자가. 10~11세기. 아테네 베
나키 박물관

사진24. 손발 못 박은 예수 그리스
도 십자가. 1180년경. 피사 두오
모 오페라 박물관

사진25. 손발 못 박은 예수 그리스
도 십자가. 13세기. 시에나 스칼라
박물관

사진26. 유혈 예수 그리스도 십자가. 1315~1325년.
파리 중세 박물관

사진27. 유혈 예수 그리스도 십자가. 1370년. 피렌체
아카데미아 갤러리

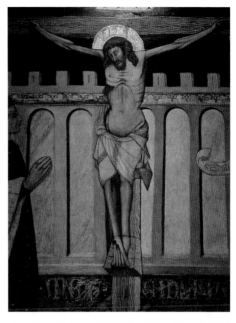

사진28. 십자가 처형. 피흘리는 고통스러운 장면.
1260년 암스테르담 국립미술관

사진29. 유혈 예수 그리스도 십자가. 1437년. 피사
두오모 오페라 팔라조

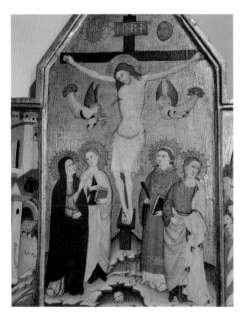

사진30. 유혈 예수 그리스도 십자가. 1335~1340년.
아레초 중세미술관

④ 십자가 4기(13~15세기) : 가슴 상처
와 유혈 예수 그리스도

가슴 상처와 유혈 예수 그리스도 십
자가 시기다. 십자가에 못 박힌 예
수 그리스도의 유혈이 낭자한 모습
이 대세를 이룬다. 스톡홀름 국립
역사박물관은 유혈이 낭자한 십자
가 이미지에 대해 다음과 같이 설명
한다. 중세 예수 그리스도는 수난을
극복하고 신의 반열에 오르는 이미
지를 왕관을 쓰거나 화려하고 엄숙
한 판토크라토르 이미지로 표현했

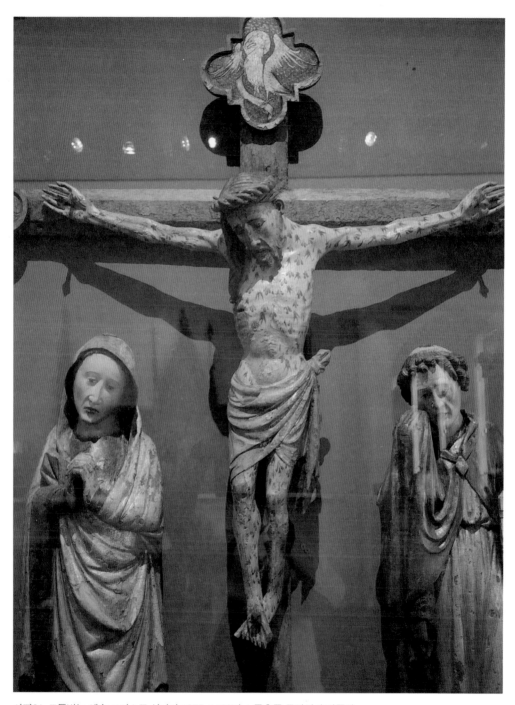

사진31. 고통받는 예수 그리스도 십자가 1375~1400년 스톡홀름 국립역사 박물관

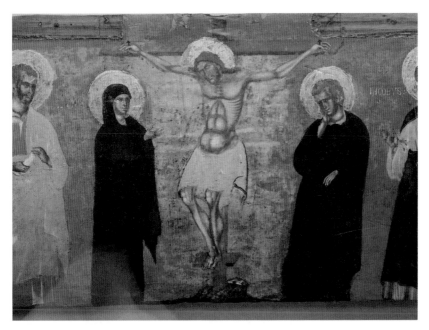

사진32. 유혈 예수 그리스도 십자가. 14세기. 라벤나 고고학 박물관

사진33. 유혈 피에타. 17세기 초. 나폴리 이탈리아 갤러리

사진34. 고난의 십자가. 지안도메니코 티에폴로 18세기. 마드리드 프라도 미술관

다는 것이다. 그러다 수난 이미지로 전환하는 계기 가운데 하나가 고딕 양식의
급속한 확산으로 추정한다.

12세기 말 시작돼 13세기 초 북유럽을 포함해 유럽 상당지역으로 전파된 고딕
양식에서 교회 건물은 더욱 커지고, 현란한 장식과 기괴한 장식물을 가미한다.
이런 가운데 십자가 속 예수 그리스도 역시 인간의 정서를 자극하는 방향으로
바뀐다. 못에 박히고, 창에 찔리며 피를 흘리는 가운데 고통스럽게 죽어가는 이
미지가 고딕양식 교회 십자가 장식에 적극 활용됐다는 것이다. 필자가 볼 때 이
시기 역시 십자군 운동 시기와 정확히 맞물린다.

⑤ 십자가 5기(개신교) : 예수 그리스도 없는 십자가

1517년 종교개혁 이후 등장한 개신교(Protestant)는 예수 그리스도의 이미지가
없는 십자가를 상징으로 삼는다. 622년 등장한 이슬람교는 유일신 알라, 선지자
무하마드를 비롯해 모든 초기 이슬람 지도자나 순교자들의 이미지를 만들지 않
는다. 개신교는 성상 제작 측면으로만 보면 이슬람교와 비슷한 맥락이다.

기독교 역사에서 큰 전환점 가운데 하나이던 성상(聖像) 금지령과 라벤나의 시각
예술사적 의의에 대해 살펴보자. 476년 라벤나 거점의 서로마 제국 멸망 뒤, 유럽의
정치 지도는 2개 세력권으로 재편된다. 게르만족이 차지한 과거 서로마 제국 지역,

그리고 콘스탄티노플 중심의 동로마 제국이다.

과거 서로마 제국 영역의 로마 교황청은 묘한 상황에 처했다. 정치적으로는 게르만족 치하인데 기독교적으로 콘스탄티노플의 동로마 황제 영향을 받았다. 이런 가운데 726년 동로마 제국 황제 레오 3세가 성상 금지령을 내린다. 야훼 하느님뿐 아니라 예수 그리스도, 성모 마리아, 성자들, 순교자들의 그림이나 조각을 만들지 말라는 거다. 더 큰 문제는 기존에 만든 것도 파괴하라는 성상 파괴령이었다. 교황을 중심으로 한 서유럽의 교회는 이에 격렬하게 반대했다. 레오 3세가 죽고, 동로마 콘스탄티누스 6세 섭정이던 황후 이레네가 787년 성상 금지령을 풀었다.

1차 성상 금지령(726~787년) 동안 기독교가 성했던 동로마 제국 관할 지역 대부분의 초기 예수 그리스도 이미지가 영원히 사라졌다. 이게 끝이 아니었다. 813년 동로마 황제 레오 5세가 2차 성상 금지령을 내린다. 이번에도 황제 레오 5세가 죽은 뒤 황후 테오도라의 843년 금지령 철회 조치가 나온다. 이후 이콘(Icon)이라는 예수 그리스도와 성모 마리아 이미지를 만들 수 있었다. 2차 성상 금지령(813~843년)이 끝나고 9세기 말부터 제작된 예수 그리스도 시각 예술품들이 지금까지 남아 있는 거다. 예수 그리스도를 넣은 십자가가 남아 있는 것도 바로 이 시기 이후다.

540년 동로마 제국 유스티니아누스 황제 때 벨리사리우스 장군을 보내 동고트족을 물리치고 라벤나를 동로마 관할 아래 둔다. 하지만, 1차 성상 파괴령 기간 중 750년 라벤나를 롬바르드족이 장악한다. 이어 프랑크 왕국이 롬바르드족을 몰아내고 라벤나를 차지해 로마 교황에게 제공한다. 롬바르드족이나 프랑크 왕국, 로마 교황이 성상 금지령을 따를 이유가 없다. 문제는 프랑크 왕국 샤를마뉴 대제가 라벤나에서 많은 로마 건축물을 해체해 그 자재와 모자이크, 조각 등을 당시 프랑크 왕국 수도 아헨으로 가져간 거다. 그게 오히려 큰 파괴였다. 그럼에도 갈라 플라키디아 영묘나 네오니안 세례당을 비롯한 몇몇 건물이 살아남아 초기 기독교 시각예술품을 인류에게 전해준다. 서로마 제국 말기 이후 정치와 경제 중심지이자 많은 기독교 건축물이 들어선 라벤나. 그 지역이 동로마 제국 관할에서 벗어날 수 있었던 게 지금의 기독교 시각예술품을 간직할 수 있게 된 배경 가운데 하나다.

가슴을 노출한
성모 마리아 수유 이미지

한국 탐방객들이 로마에서 꼭 가보고 싶은 장소로 진실의 입(La Voca della Verita)을 꼽지 않을까. 추억의 명화 「로마의 휴일」에서 그레고리 펙과 오드리 헵번이 데이트하며 들렀던 장소. 서로 사랑하면서도 헤어져야 하는 애절한 러브 스토리에 감응해 한국뿐 아니라 전 세계 팬들이 찾는다. 1953년 영화가 나온 지 70년도 넘었지만 말이다.

로마 시대 빗물 우수관 덮개로 추정되는 대양의 신 오케아노스 조각, 진실의 입이 보관된 장소는 티베레 강 동안의 산타 마리아 인 코스메딘 성당이다. 성당 앞 원형 톨로스 형태의 헤라클레스 신전을 지나 티베레 강 팔라티노 다리를 건넌다. 강을 끼고 북으로 올라가면 이탈리아 통일의 주역 가리발디 장군을 기리는 다리가 나온다. 여기서 왼쪽 큰길로 방향을 꺾어 북쪽으로 가면 산타 마리아 인 트라스테베레 교회에 이른다.

로마네스크 양식 교회 앞면의 상단 모자이크로 시선을 던져보자. 12세기 완성된 모자이크에 성모 마리아가 아기 예수에게 젖을 물리는 장면이 나온다. 성모 마리아의 젖가슴이 그대로 드러난다. 성모 마리아의 신체를 가린, 즉 옷을 다 입은 모습만 보아왔다면 젖가슴이 드러난 성모 마리아 묘사는 새롭다. 성모 마리아의 가슴 노출

사진1. 성모 수유 모자이크. 12세기. 산타 마리아 인 트라스테베레 교회. 로마

사진2. 가슴노출 수유 성모. 12세기. 산타 마리아
인 트라스테베레 교회. 로마

사진3. 아기예수 조각 15세기. 피렌체 산타 마리아 노
벨라 박물관

수유 장면은 중세를 거치며 극히 일부 남아 있을 뿐이다.

특기할 대목은 이집트 콥트교다. 로마 제국 시절 이집트에 뿌리내린 기독교를 콥트교라고 부른다. 콥트교의 이집트가 645년 이슬람 깃발 아래 놓인다. 하지만, 이슬람 사회 이집트에서 콥트교 역시 1400년 그대로 지금까지 이어진다. 이슬람교가 비이슬람 교도에 매기는 세금 지자만 잘 내면 기독교나 유대교 공통체를 탄압하지 않은 덕분이다. 카이로 구시가지 한복판에 콥트교 지구 콥트교 박물관에 가면 가슴 노출 성모 마리아 수유 그림이 탐방객을 맞아준다. 성모 마리아의 가슴 노출 수유 이미지는 르네상스 이후 화가들 손에 되살아난다.

사진4. 콥트교 가슴노출 성모수유1. 카이로 콥트박물관

사진5. 콥트교 가슴노출 성모수유2. 카이로 콥트박물관

사진6. 가슴노출 성모수유. 13세기. 아레초 중세미술관

사진7. 가슴노출 수유. 안드레아 디 키오네 1350년. 피렌체. 암스테르담 국립미술관

사진8. 가슴 노출 성모 수유. 게라르두치 1360~1365년. 피렌체 아카데미아 갤러리

사진9. 가슴노출 수유. 얀 산데르스 판 헤메센 1544년. 스톡홀름 국립박물관

사진10. 가슴노출 성모수유. 한스 멤블링 15세기. 브뤼셀 벨기에 왕립 미술관

중세에도
아담과 이브는
누드 이미지

시칠리아의 주도 팔레르모로 가보자. 괴테가 18세기 가장 아름다운 이슬람 도시로 극찬한 팔레르모. 시칠리아의 역사는 역동적이다. 로마 지배가 종식되고, 동로마 제국에 이어 아랍 이슬람이 다스렸다. 아랍 이슬람 세력을 몰아낸 세력은 저 멀리 북에서 온 바이킹. 노르만 왕조라고 부른다. 12세기 시칠리아를 장악한 노르만 왕조 역시 기독교도다. 노르만 왕조가 지은 왕궁, 교회, 수도원이 지금까지 오롯하다.

웅장한 규모의 노르만 왕궁으로 가보자. 궁궐 2층의 왕실 전용 팔라티나 예배당에 들어가면 탐방객의 눈이 번쩍 뜨인다. 1143년 중세가 절정으로 향해 달릴 무렵 완공한 예배당은 내부 전체가 화려한 모자이크로 가득하다. 로마시대 모자이크는 원래 바닥에 설치하고 벽이나 천장에는 프레스코를 그렸다. 기독교 시대 모자이크 소재가 그리스로마 신에서 예수 그리스도로 바뀌며 문제가 생겼다. 기독교도가 교회 바닥의 예수 그리스도를 밟고 다닐 수가 없는 거다. 그래서 모자이크를 프레스코가 있던 벽이나 천장으로 옮겼다. 바닥에 신들을 설치하고 밟고 다닌 그리스로마인들이 새삼스러워 보인다.

교회나 수도원 건물 실내 벽과 천장에 모자이크를 설치하는 목적은 교육용. 글을 깨우치지 못한 신도들에게 성경을 보여주는 아니, 들려주는 거다. 구약의 출발은 창

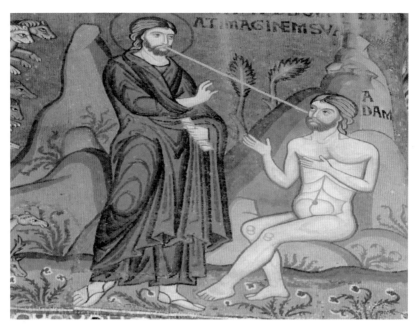

사진1. 아담의 창조. 1143년. 팔라티나 예배당. 팔레르모 노르만 궁전

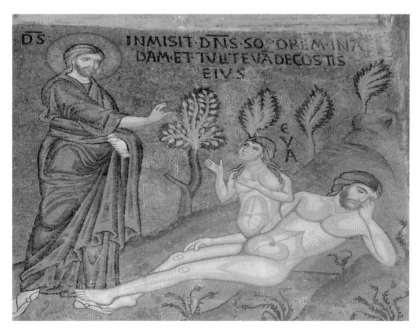

사진2. 이브의 창조. 1143년. 팔라티나 예배당. 팔레르모 노르만 궁전

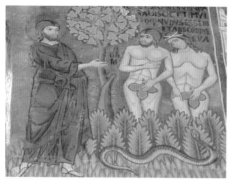

사진3. 추방되는 아담과 이브. 1143년. 팔라티나 예배당. 팔레르모 노르만 궁전

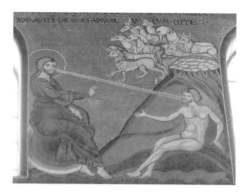

사진4. 아담 창조. 12세기 말-1270년. 몬레알레 대성당

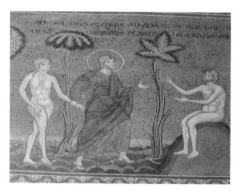

사진5. 이브 창조. 12세기 말-1270년. 몬레알레 대성당

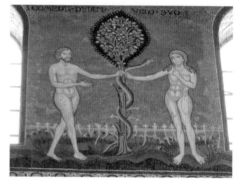

사진6. 뱀의 유혹. 12세기 말-1270년. 몬레알레 대성당

세기다. 야훼가 아담을 창조하고, 이브를 만든다. 하지만, 이브가 뱀의 유혹에 선악과를 따먹고, 노한 야훼는 아담과 이브를 낙원에서 내쫓는다. 인간 창조와 타락. 낙원에서 아담과 이브는 알몸이었지만, 낙원에서 쫓겨나며 각자의 상징을 가린다. 이런 서사구조는 시각예술로 표현하기 적합하다. 명료하게 머릿속에 들어온다. 성경의 가르침대로 사는 교훈을 전하기 안성맞춤이다. 노르만 왕궁 2층 왕실 예배당, 또 12세기 말 팔레르모 근교 몬레알레 수도원 성당의 구약 창세기 모자이크에 아담과 이브는 알몸이다. 어쩔 수 없이 허용된 누드라고 할까. 중세라는 종교 시대 시각예술에도 누드는 살아있었다. 에로티시즘 누드는 아니지만 말이다.

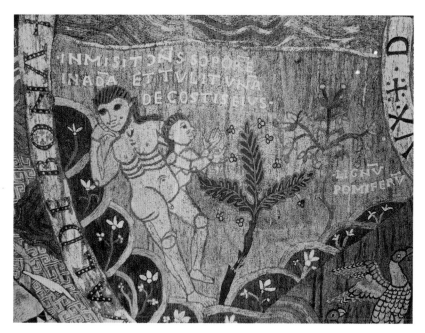

사진7. 아담과 이브. 11세기. 바르셀로나 카탈루냐 역사 박물관

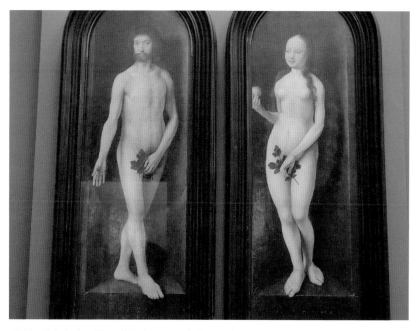

사진8. 아담과 이브. 주스 판 클레브 1507년. 루브르박물관

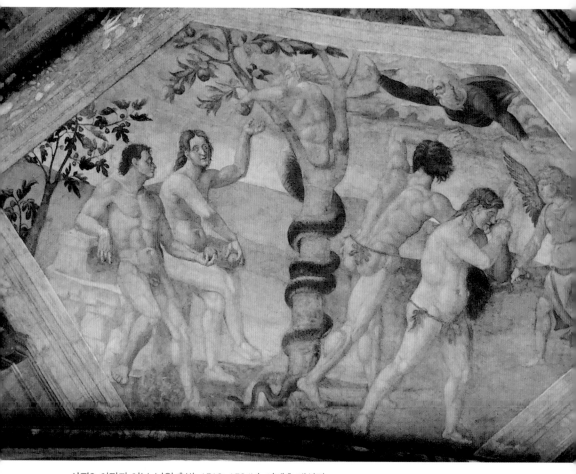

사진9. 아담과 이브, 낙원 추방. 1516~1524년. 아레초 대성당

사진10. 노동하는 아담괴 이브. 1430년대. 피렌체 산타 마리아 노벨라 박물관

사진11. 아담과 이브. 루카스 크라나흐 1537년. 비엔나 미술사 박물관

사진12. 이브. 루카스 크라나흐 16세기. 브뤼셀 벨기에 왕립 미술관

종교개혁과 호모 에로티쿠스

호모 에로티쿠스(Homo Eroticus, 성적인 인간). 가톨릭(천주교)을 대표하는 프란치스코 교황은 아르헨티나 태생이다. 아메리카, 지구촌 남반구, 예수회 출신 첫 교황이자 8세기 그레고리 3세 이후 첫 비유럽계 교황이다. 88세를 맞아 2024년 3월 19일 기자와 인터뷰 형식의 회고록『인생: 역사를 통해 본 나의 이야기(Life: My Story Through History)』를 냈다.

여기서 교황이 깜짝 놀랄, 아니 전혀 놀랍지 않은 속내를 털어놓았다. 신학생 시절 한 여인에게 푹 빠진 경험이다. 상대 여인이 너무 아름다워 머리가 핑 돌 지경이었고, 기도하기조차 어려웠다는 내용이 실렸다. "당신 아니면 죽음"이라는 중세 기사의 심정이었을까…. 호모 사피엔스라면 누구나 호모 에로티쿠스 속성을 갖는다. 비록 성직자가 되려는 사람도 말이다.

1517년 기독교 개혁의 선구자 루터 역시 그 출발은 결혼을 허락해 달라는 것이었다. 결국 주변의 반대에도 불구하고 1525년 42살 때 16살 연하 전직 수녀 카타리나 폰 보라와 백년가약을 맺는다. 스위스 종교개혁의 선구자 츠빙글리(1484~1531년) 역시 1522년 세 자녀를 둔 과부와 동거에 들어간다. 이어 아내를 둔 사제 10명과 함께

사진1. 종교개혁 시조 루터와 부인인 전직 수녀 카타리나 폰 보라. 루카스 크라나흐 1529년. 피렌체 우피치 미술관

사진2. 헨리 8세. 한스 홀바인 1541년. 로마 바르베리니 국립 고미술품 갤러리.

사진3. 아서(헨리 8세의 형)와 부인 캐서린. 형이 죽으면서 캐서린이 헨리 8세의 첫 부인이 된다. 런던 국립 초상화 박물관

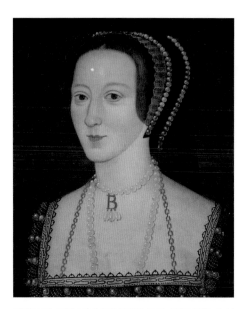

사진4. 앤 불린. 헨리 8세 2번째 부인. 런던 국립 초상화 박물관

결혼을 허락해 달라는 청혼서를 주교에 내민다. 성직자의 결혼이 성서에 어긋나지 않는다는 주장은 받아들여지지 않았다. 이후 취리히에서 종교개혁에 나선다. 루터와 츠빙글리 같은 선구자들의 용기로 지금 개신교 성직자들의 결혼이 가능해졌다.

영국 헨리 8세의 종교개혁 역시 결혼 문제와 맞물린다. 장미 전쟁을 끝내고 튜더 왕조를 연 헨리 7세의 큰아들 아서는 아라곤 왕국의 공주 캐서린과 결혼식을 올린다. 하지만, 아서가 일찍 죽으면

사진5. 메리 여왕 장례 누드 조각. 런던 웨스트민스터 사원

사진6. 메리 여왕과 엘리바베스 1세 여왕 합장묘. 런던 웨스트민스터 사원

서 홀로된 캐서린과 아서의 동생 헨리 8세가 부부의 연을 잇는다. 고구려의 형사취수. 초원 기마민족의 문화다. 이 결혼에서 메리 여왕이 태어난다. 하지만, 헨리 8세는 형수와 결혼이 무효라면서 연인 앤 불린과 결혼하겠다고 밝힌다. 로마 교황청은 이혼을 허락하지 않는다.

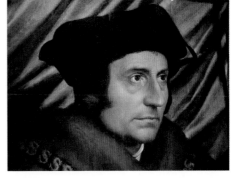

사진7. 토머스 모어. 헨리 8세와 캐더린의 이혼에 반대하는 교황청에서 벗어나 영국 왕이 영국 기독교의 수장이 되는 법안에 반대하다 처형당함. 런던 국립 초상화 박물관

헨리 8세는 1534년 캐서린과 사이에서 낳은 메리 대신 앤 불린과 사이에서 낳은 자식으로 왕위를 잇는 것은 물론 자신이 영국 기독교의 수장이라는 법안을 낸다. 이에 헨리 8세의 오랜 측근이자 인문주

의자 토머스 모어가 반기를 든다. 그러나 사랑에 깊이 빠진 헨리 8세는 토머스 모어를 형장으로 보낸다. 그렇게 결혼한 앤 불린도 간통죄를 뒤집어쓰고 1536년 형장의 이슬로 사라진다. 헨리 8세는 이후 4명의 아내를 더 들인다.

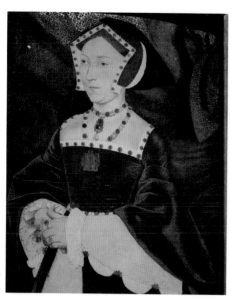

사진8. 헨리 8세의 3번째 부인 제인 세이무어. 앤 불린을 1536년 처형하고 맞은 아내. 런던 국립 초상화 박물관

사진9. 헨리 8세의 4번째 부인 안느 드 클레베스. 루브르박물관

사진10. 헨리 8세의 6번째 부인 캐서린 파. 런던 국립 초상화 박물관

이슬람 초기
에로틱 조각

사우디아라비아로 발길을 옮긴다. 북아프리카와 교류가 활발한 것은 물론 기후조건도 좋은 홍해 연안. 국제 여객 도시 제다 옆에 이슬람 성지 메카가 전 세계 이슬람 신자들을 불러들인다.

메카 시가지 북쪽 히라 동굴로 가보자. 관광 안내소에 서면 자발 알 누르(알 누르산)가 거대한 봉우리 2개를 내보인다. 쌍봉낙타 등처럼. 1시간 정도 걸어 올라가면 급격한 경사 꼭대기에 이른다. 인산인해. 이슬람 순례객들이 너무 많아 발걸음을 옮길 수 없을 정도다. 알 누르산 정상에서 메카 시가지를 내려다보며 50여m 아래 오른쪽에 히라 동굴 입구가 보인다. 무하마드가 가브리엘 천사장으로부터 알라의 계시를 받고 '꾸란(받아 적은)'한 장소다. 그 현장으로 가볼 엄두를 낼 수 없다. 순례객들로 미어터진다는 표현은 과장이 아니다.

히라 동굴에서 신의 계시를 받았다는 무하마드의 주장을 받아들인 신도는 15살 많은 아내 하디자였다. 좀처럼 지지자가 모이지 않는 가운데, 무하마드는 박해를 피해 북쪽 메디나로 거주지를 옮긴다. 선지자는 고향에서 박해받는다는 논리다. 예수 그리스도 역시 마찬가지였다는 게 무하마드의 설명이다. 지지자들과 함께 거행한 '헤

사진1. 메카 히라동굴. 무하마드가 천사를 만나 계시 받았다는 장소

사진2. 예언자(선지자) 모스크. 622년 무하마드가 메카에서 메디나로 헤지라(성스러운 도망)를 단행한 뒤 메디나에 세우고 기도한 모스크. 메디나

지라(성스러운 도망)'다. 622년, 이슬람교가 막을 올렸다.

'헤지라'의 성지 메디나로 가보자. 메카에서 고속전철로 3시간여 거리다. 무하마드가 메디나로 와서 맨 처음 만들었다는 모스크. 초기에는 허름한 목조 건물이었으나 지금은 규모를 논하기 무색할 만큼 초현대식으로 바뀌고 거대하다. '예언자 모스크(Prophet's Mosque)'. 순례객의 발길이 끊이지 않는다. 밤에는 불야성을 이룬다. 1월에 탐방했는데, 밤에도 모스크 앞 광장에서 잠을 자는 신도

사진3. 바위돔(황금돔). 건축물에 새겨진 기록으로 가장 오래된 이슬람 모스크. 예루살렘

사진4. 에로틱 난로. 8세기 우마이야 왕조 시대. 복제품. 암만 고고학 박물관

 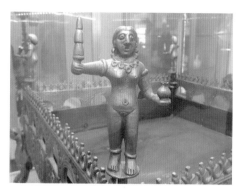

사진5. 여인 누드1. 에로틱 난로. 8세기 우마이야 왕조 시대. 복제품. 암만 고고학 박물관

사진6. 여인 누드2. 에로틱 난로. 8세기 우마이야 왕조 시대. 복제품. 암만 고고학 박물관

들로 넘쳐난다. 겨울이 없는 기후 여건. 무하마드는 메디나에서 차분하게 세력을 키워 8년만인 630년 메카를 손에 넣는다.

이후 이슬람교는 아라비아반도의 아랍 민족을 넘어 요원의 불길처럼 주변 민족, 주변 국가로 퍼져나간다. 정치 군사 공동체인 이슬람교의 확산 속도는 지구상 다른 어느 종교와도 비할 바가 아니다. 서쪽으로 이베리아반도, 북으로 중앙아시아와 중국 서부, 남으로 중앙아프리카, 동으로 인도를 지나 인도네시아까지 이슬람으로 묶인다.

이슬람은 모스크 건축과 장식 측면에서 빼어난 시각예술을 낳았다. 하지만 유일신 알라는 물론 무하마드를 비롯해 그 어느 이슬람 지도자의 이미지도 없다. 사람 형상의 시각예술을 빚던 문화와 단절된다. 그러니 에로티시즘 관련한 예술작품을 만들 여건은 너너욱 아닌 셈이다.

사우디아라비아 수도 리야드 국립박물관이나 메디나의 이슬람박물관, 나아가 루브르나 대영박물관, 베를린 페르가몬박물관 등 유수의 박물관을 가도 이슬람과 관련 인물이나 에로티시즘 유물을 아직 발견하지 못했다.

그런데 뜻밖에 요르단 수도 암만의 고고학박물관에서 놀라운 유물을 볼 수 있었다. 무하마드가 632년 신의 곁으로 떠난 뒤, 이슬람 공동체 움마를 지배한 4명의 정통 칼리프 시대(아부 바크르, 우마르, 오스만, 알리)를 거쳐 세습왕조인 이슬람 우마이야 왕

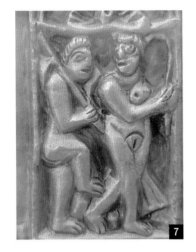
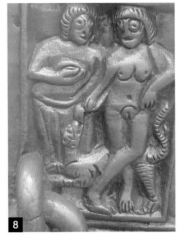

사진7. 여인 누드3. 에로틱 난로. 8세기 우마이야 왕조 시대. 복제품. 암만 고고학 박물관

사진8. 여인 누드4. 에로틱 난로. 8세기 우마이야 왕조 시대. 복제품. 암만 고고학 박물관

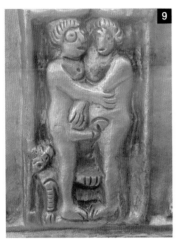

사진9. 정사1. 에로틱 난로. 8세기 우마이야 왕조 시대. 복제품. 암만 고고학 박물관

사진10. 정사2. 에로틱 난로. 8세기 우마이야 왕조 시대. 복제품. 암만 고고학 박물관

조(661~750년) 때의 유물인 청동 난로다. 누구라도 눈이 휘둥그레질 게 틀림없다. 여인들의 신체 심지어 얼굴마저 가리는 극단적인 여성 폐쇄 이슬람 사회에 어울리지 않는 누드 조각이기 때문이다.

한 가지 아쉬운 것은 이곳에 있는 유물은 복제품이며, 진품은 독일에 있다는 설명문만 붙었다. 이슬람 초기 8세기 에로틱한 분위기의 조각을 보며 종교 시대 인류사회와 에로티시즘 시각예술을 다시 생각해 본다.

알함브라 궁전과
톱카프 궁전

「알함브라 궁전의 추억(Recuerdos de la Alhambra)」. 스페인 프란시스코 타레가 작곡의 기타 연주곡. 트레몰로 기법의 이 연주 앞에 가슴 시리지 않은 강심장은 없으리라. 1899년 타레가는 후원자 고메즈 드 자코비와 알함브라 궁전을 돌아보고, 곡을 만들어 바친다. 타레가의 가슴 저미는 실연의 감정을 담아냈다고 하는 이 연주곡의 주인공 알함브라 궁전은 스페인 남부 안달루시아 지방 그라나다에 자리한다.

이슬람 우마이야 왕조는 750년 멸망하고, 압바스 왕조(750~1258년)가 등장한다. 우마이야 왕조 재건을 외치는 후기 우마이야 왕조가 이베리아반도에 들어선다. 후기 우마이야 왕조가 붕괴된 뒤, 이슬람 세력 내부의 복잡한 분화 과정을 거쳐 1232년 나스리드 왕조(1232~1492년)가 그라나다에 문을 연다. 이베리아반도 마지막 이슬람 왕조다.

나스리드 왕조 창시자 무하마드 1세는 1238년 궁전 건축에 들어간다. 이후 지속적인 건축이 이뤄진다. 특히 유수프 1세(재위 1333~1354년)와 무하마드 5세(1354~1359년) 통치 기간 주요 건축물이 모습을 드러낸다. 하지만 1492년 이사벨라 여왕과 페르난도 2세 부부의 스페인 왕국이 나스리드 왕조를 붕괴시킨다. 나스리드 왕조 마지막

사진1. 나스르 궁전1. 그라나다 알함브라

사진2. 나스르 궁전2. 그라나다 알함브라

사진3. 나스르 궁전3. 그라나다 알함브라

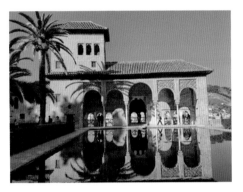

사진4. 나스르 궁전4. 그라나다 알함브라

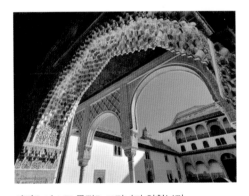

사진5. 나스르 궁전5. 그라나다 알함브라

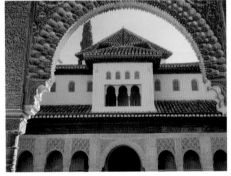

사진6. 나스르 궁전6. 그라나다 알함브라

사진7. 나스르 궁전 장식1. 그라나다 알함브라　　사진8. 나스르 궁전 장식2. 그라나다 알함브라

왕 무하마드 12세(보압딜)는 바다 건너 모로코로 떠난다. 알함브라는 기독교 세력에게 넘어간다. 스페인 왕실은 알함브라 건물을 변형시키며 새로운 건축에 나선다. 17세기 초 스페인 왕실이 떠난 후 알함브라는 폐허로 잊혀진다.

알함브라가 다시 표면에 드러난 것은 역설적이게도 나폴레옹의 침략전쟁이다. 나폴레옹 군대가 19세기 초 남은 건물 일부를 파괴한 거다. 이후 영국과 북유럽의 지식인을 중심으로 알함브라 재건 바람이 인다. 무엇보다 미국의 워싱턴 어빙이 1828년 알함브라를 찾은 뒤 1832년에 펴낸 「알함브라 이야기(Tales of the Alhambra)」가 기폭제가 된다.

이후 재건된 알함브라는 스페인 최고의 관광지로 사랑받는다. 알함브라 궁전에서 어떤 로맨스가 펼쳐졌는지에 대해 정확히 그 실상을 알기는 어렵다. 시각예술 유물이 없기 때문이다. 이슬람 문명권 최고의 궁정 건축 유적은 맞지만, 왕조가 이미 1492년 멸망했고, 수백년간 폐허로 묻힌 탓이다.

서지중해의 이슬람 문화와는 달리 튀르키예 이스탄불은 전혀 다르게 발전한다. 알함브라가 기독교 세력에 1492년 종말을 고하기 직전. 지중해 동쪽 튀르키예에서는 정반대로 이슬람 세력이 기독교 세력을 몰아낸다. 오스만 튀르키예가 1453년 동로마 제국을 멸망시킨다. 기독교 도시 콘스탄티노플은 이슬람 도시로 옷을 갈아입는다.

이슬람 세력 오스만 튀르키예의 문화를 잘 보여주는 건축물이 톱카프(Topkap) 궁전

사진9. 제국의 문. 이스탄불 톱카프

사진10. 하렘. 이스탄불 톱카프

이다. 22세의 정복왕 메흐메드 2세가 1453년 콘스탄티노플을 함락시킨 뒤 1459년 착공해 1478년 낙성식을 한다. 베아지트 광장에 있던 구 궁궐에서 술탄이 이주해 온다.

오늘날 톱카프를 찾으면 일견 초라하다. 성이라 하면 흔히 파리의 베르사유나 런던의 버킹엄, 비엔나의 쉰브룬, 뮌헨의 님펜부르그를 떠올리기 때문이다. 하지만 톱카프가 완공되던 시기 서유럽의 이들 도시에는 궁전은 고사하고 중세의 감옥처럼 칙칙한 요새만 있었다. 궁전 건물다운 건물은 꿈도 꾸지 못하던 시기다. 당시는 톱카프 궁전이 선진국의 최신 건물인 셈이다.

1853년 보스포루스 해협에 돌마바흐체 궁전이 완공되면서 톱카프 궁전은 고위 관료 거주지로 바뀐다. 이어 1924년 공화국 수립 뒤에는 박물관이 돼 오늘에 이른다. 톱카프 궁전은 쇠락하는 일 없이 1478년 이후 지속해서 운영돼왔다.

술탄의 어머니와 아내, 후궁, 자식들이 거주하는 하렘(Harem)도 마찬가지다. 하렘은 철저한 금남의 집이다. 진정한 남

사진11. 오달리스크. 하람에서 시중드는 여인. 시메온 사비디스 1899년. 아테네 내셔널 갤러리

사진12. 하렘 주 출입구 흑인 환관 경비 구역. 이스탄불 톱카프

사진13. 하렘 술탄 왕비와 후궁 거처. 이스탄불 톱카프

사진14. 하렘 대비마마 거처. 이스탄불 톱카프

사진15. 하렘 술탄 하맘. 이스탄불 톱카프

사진16. 하렘 비서국과 부인들 숙소(18세기 중반 오스만 3세 이후). 이스탄불 톱카프

사진17. 하렘 여인들 장신구. 이스탄불 튀르키예 이슬람 예술박물관

사진18. 하렘 제국의 홀. 이스탄불 톱카프

자는 술탄 1명뿐이다. 80개의 다양한 방에 술탄의 어머니, 술탄의 아내, 술탄의 후궁, 술탄의 미혼 딸들. 술탄의 친척 미혼 딸들, 시녀들이 산다.

남자는 없을까? 술탄의 아들 가운데 사춘기 이전 아들들만 거주한다. 성인 구실 능력이 생기면 밖으로 나간다. 이 안에 거주하는 성인 남자는 흑인 환관뿐이다. 거세했으니 남성 기능은 없다. 흑인 환관 대표는 보수도 많았지만, 권세도 컸다.

톱카프 궁전의 하렘을 방문하면 다소 의외다. 대제국의 궁전이라고 보기에는 그리 화려하지 않기 때문이다. 앞서 설명한 대로다. 술탄들도 그래서 18세기부터 이곳보다 보스포루스 해협에 지은 다른 궁전에 나가 살았다. 비록 소박하나마 술탄과 왕비, 후궁들의 로맨스가 펼쳐지던 공간은 생생하게 남아 하렘의 전설을 피워낸다.

하렘에 들어온 시녀들 가운데 초심자를 칼파(KALFA)라고 부른다. 이를 벗어나면 우스타(USTA)가 된다. 우리네 궁궐 여인들에게 다양한 품계가 있는 것에 비하면 단순하

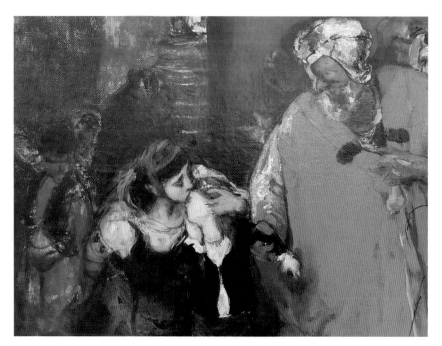

사진19. 노예시장에서 팔리는 소녀. 니콜라오스 기지스 1875년. 아테네 내셔널 갤러리

다. 우리가 하렘이라고 하면 굉장히 에로틱한 그 무엇을 떠올리지만 그렇기만 한 것은 아니다.

하렘의 여인이 술탄의 마음에 들어 인연을 쌓으면 고즈데(GOZDE)가 된다. 총애하는 여인이라는 의미다. 거기서 더 나아가 술탄의 아기를 낳으면 이크발(IKBAL)이라 불렸다. 카디네펜디(KADINEFENDI)라는 호칭도 얻었다. 그러나 술탄의 아들을 낳는 것은 축복이 아니었다.

술탄의 남자 형제는 새 술탄 즉위와 함께 모두 살해되기 때문이다. 제위 다툼의 싹을 없애기 위해서다. 끔찍한 형제 살인이 오스만 튀르키예에서 사라진 것은 아흐메드 1세(재위 1590~1617년) 때다. 이스탄불의 명소 쌍벽, 성 소피아 성당 맞은편 블루 모스크를 완공한 술탄이다. 오스만 튀르키예가 절정의 번영을 구가하던 시기다.

아버지와 어머니의 불타는 사랑의 결과가 죽음이라는 재앙으로 귀결되는 형제 살인은 메흐메드 2세가 1453년 동로마 제국을 무너트리고도 무려 150여 년 더 이어졌다.

힌두교 최고신 부부
시바와 파르바티

인도의 시각예술은 그리스로마와 닮았다. 지명이나 추상명사까지 여성으로 표현했으니 말이다. 전통적으로 여성 알몸을 시각예술로 표현하며 사회적 의미를 부여하는 측면에서 인도와 서구사회는 한 몸뚱이다. 아시아라고 하지만, 중국이나 한국과 달리 시각예술이 발달하고, 여성 노출에 대한 터부가 없다. 야크시(Yakshi, 자연)는 인도의 힌두교, 불교, 자이나교에서 공통으로 활용했던 상징이다. 여성의 몸이다. 자연의 구체적 일부인 지명, 산, 강도 여성 누드로 나타냈다. 강가(GANGA, 갠지스강)는 대표적이다. 마라(Mara, 죽음, 부활, 수면욕, 식욕, 음욕 등의 욕망)도 마찬가지다.

인도에서 언제부터 이런 여성 상징 표현기법이 사용된 걸까? 지금 유물로 보면 알렉산더의 진출 이후로 보인다. 그렇다면 헬레니즘 시대 그리스 문화의 영향일 거라는 가설을 세워 볼 만하다. 물론 인더스 문명 시기(기원전 25~기원전 20세기) 여인 누드 예술 전통이 계승되며 진화했을 가능성 또한 배제할 수 없다. 중요한 점은 적어도 기원전 4세기 말 헬레니즘기 이후에는 여성 누드를 활용해 자연이나 인간의 가치와 관련된 추상명사를 표현했다는 점이다.

인도의 종교인 힌두교는 다신교다. 인도유럽어족으로 산스크리트어를 사용하는

사진1. 야크시(Yakshi, 자연). 힌두교, 불교, 자이나교 공통. 기원전 1세기. 산치 박물관

사진2. 강가(GANGA, 갠지스강). 8세기. 뉴델리 국립 박물관

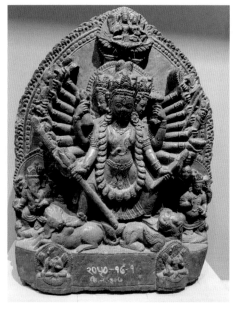

사진3. 마라(Mara, 죽음, 부활, 수면욕, 식욕, 음욕 등의 욕망). 6세기. 카트만두 국립박물관

사진4. 시바(힌두 최고신)와 파르바티(시바의 부인) 합체. 8세기. 카트만두 국립박물관

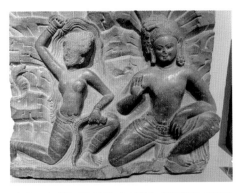

사진5. 시바와 파르바티. 6~7세기. 카트만두 국립박물관

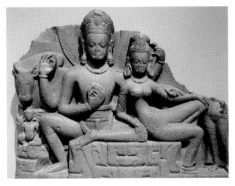

사진6. 시바와 파르바티. 8~9세기. 카트만두 국립박물관

백인 아리아 인종 그룹이 기원전 15세기 이후 북인도로 진입해 인도 사회를 다스린다. 소수의 지배자로 다수의 기존 인도인을 지배하는 과정에 신앙, 이와 결부된 사회 문화를 만든다. 브라만교에 카스트 제도를 심는다. 피지배 토착민들의 저항이나 이탈을 근본적으로 막는 정신 순화, 가스라이팅이다.

브라만이라는 최고신을 정점으로 한 신앙체계를 힌두교로 정비하면서 브라만(창조), 비슈뉴(질서유지), 시바(파괴)라는 삼위일체 최고신을 창조해 낸다. 그중 시바가 많다. 시바는 남성 상징을 드러낸다. 다신교 사회 그리스로 치면 제우스다. 남성 상징을 드러낸 제우스 역시 마음에 들지 않은 신이나 인간을 번개로 파괴해 버린다. 제우스가 아내 헤라와 등장하듯, 파괴의 신 시바 역시 아내 파르바티와 함께 등장해 에로틱한 분위기로 묘사된다.

현재 서유럽과 인도, 네팔의 주요 박물관에서 보는 힌두교 관련 신들의 시각 예술품은 대부분 6~16세기 사이이다. 지중해 문명권이 기독교와 이슬람교라는 두

사진7. 파르바티(시바의 아내). 15~16세기. 파리 기메 박물관

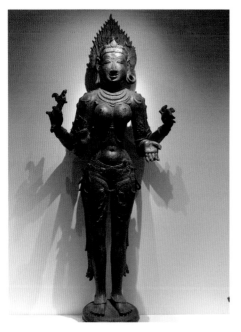

사진8. 칼리. 힌두교 여신. 12세기. 뉴델리 국립박물관

개의 종교로 나뉜 시기다. 기독교문화권에서는 극도로 엄숙한 분위기의 신, 나아가 박해와 수난 이미지의 신을 빚었다. 이슬람교는 아예 신과 관련한 시각 이미지를 만들지 않았다.

이런 때 인도에서는 신의 이미지를 적극적으로 만들어 낸 것은 물론 남신과 여신 가릴 것 없이 알몸으로 나타냈다. 나아가 남신과 여신 커플의 에로틱한 분위기 묘사도 자연스러웠다. 이런 사회문화적 상황에서 신이 아니라 인간의 누드나 성에 대한 시각예술은 어떤 양상으로 표현됐을까?

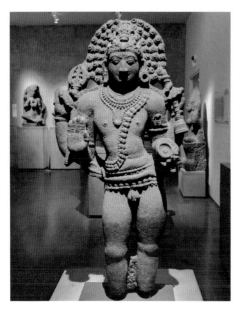

사진9. 시바. 힌두교 최고신. 남성 상징 노출. 파리 기메 박물관

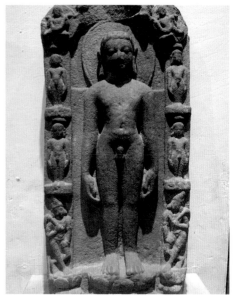

사진10. 찬드라프라프하. 자이나교 달의 신. 10세기. 카트만두 국립박물관

중세 인류 에로 예술의 진수, 카주라호

인도 북중부지방 마디아프라데시주의 카주라호 유적지로 발길을 옮긴다. 신의 누드가 인간 누드, 에로틱 누드로 진화한 중세 인류사 시각예술의 절정이 이곳에 있다. 1월에 찾은 카주라호는 미세먼지에 갇힌 수도 뉴델리와 달리 청정 자연 그 자체다. 현

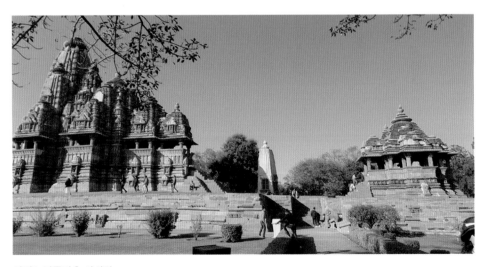

사진1. 카주라호 서신전

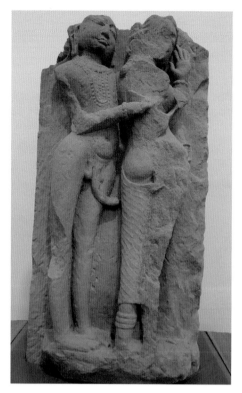

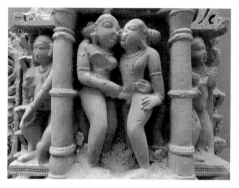

사진3. 애무. 10~12세기. 카주라호 박물관

사진2. 에로틱 커플. 10~11세기. 카주라호 박물관

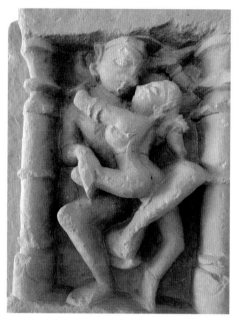

사진4. 정사. 10~12세기. 카주라호 박물관

대식 공항부터 깔끔하고, 작은 유적 도시여서 흠잡을만한 칙칙한 분위기도 찾기 어렵다. 울창한 숲과 녹음 속에 자리한 호텔 야외 수영장에서는 수영도 가능할 만큼 포근한 날씨다. 축복받은 땅이다.

카주라호 신전으로 가기 전 카주라호 박물관을 방문하는 것이 좋다. 예방 주사라고 할까. 신전에서 볼 충격적인 시각예술 세계에 접하기 전 박물관에서 정도가 약한 유물로 눈과 마음을 단련시키기 위함이다.

폼페이를 예로 들면 거대한 도시 구조와 건물을 통해 로마 문명의 하드웨어에 대한 윤곽을 그린다. 이어 거기서 출토한 유물을 나폴리 국립박물관에서 보며 카르페 디엠

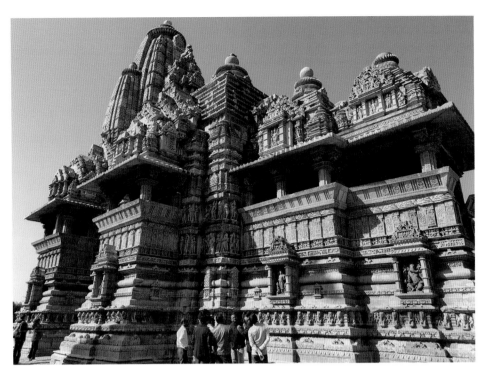

사진5. 신전 건물. 10~12세기. 카주라호 서신전군

이라는 로마문화의 소프트웨어를 속속들이 머리에 채워 넣고 뜨거운 가슴을 느낀다.

카주라호는 다르다. 카주라호 신전은 지금도 거의 완벽한 외형을 간직한 채 시각 예술품도 원래 자리에 그대로다. 중세 인도의 에로티시즘 문화라는 소프트웨어가 현장의 하드웨어에 오롯이 담겼다. 박물관에서 시신경과 감성 신경을 담금질한 뒤, 이제 신전으로 들어간다.

카주라호 신전 그룹은 힌두교와 자이나교 신전들이다. 조성 시점은 9~13세기. 인도 북동중부 지역 일부를 다스렸던 찬델라 왕조 시기다. 특히 집중적으로 신전을 건축한 시기는 9세기 말, 그러니까 우리 역사로 치면 신라 진성여왕(재위 887~897년) 때다. 진성여왕의 로맨스에 대한 이런저런 말이 많던 시기, 인도 북중부에서 에로틱 예술의 진수라고 할 작업이 이뤄진 거다.

카주라호 신전 건축은 1000년을 정점으로 잦아든다. 고려와 거란이 세 차례 국운

사진6. 현란한 조각. 10-12세기. 카주라호 서신전군

을 건 전쟁을 치르던 시기다. 그 사이 카주라호의 힌두교와 자이나교 신전은 12세기 기준으로 모두 85개였다. 도시 자체가 신전인 셈이다. 절이나 교회를 하나 지어 놓은 게 아니라 무려 85개의 신전을 한데 모아 놓은 '신전단지'다. 찬델라 왕조가 쇠락하면서 카주라호 신전들은 폐허로 변한다. 카주라호 신전이 다시 빛을 본 것은 역설적으로 식민시대다. 1838년 영국 군인 T. S. 버트가 현지를 탐방하고 보고서를 내면서다.

발굴 복원된 카주라호의 현재 신전 숫자는 25개. 동쪽과 서쪽 두 개의 신전군으로 나뉜다. 신전군의 다양한 조각이 탐방객을 불러 모은다. 카주라호 석조 예술은 일단 규모에서 다른 지역의 문화재와 비교 불가다. 정교하고 화려한 기법도 독보적이다. 751년 김대성의 중창 공사로 8세기 말 완공된 불국사의 다보탑이나 석가탑의 석공 예술에 탄복하는 한국인들에게 이보다 1~2백년 뒤 등장한 카주라호 신전은 석조

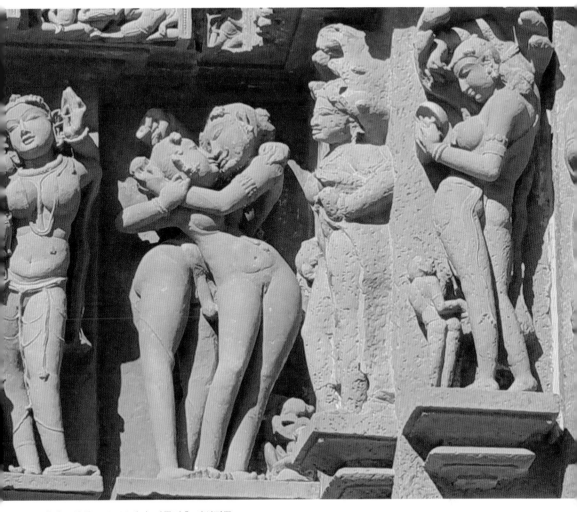

사진7. 성애1. 10~12세기. 카주라호 서신전군

예술의 전혀 다른 차원을 보여준다. 화려한 석공 예술 자체가 일단 경탄의 대상이다. 무엇보다 최고의 솜씨를 동원한 석조 예술의 핵심은 다양한 인간 군상이 펼치는 성애다. 에로틱 예술의 정점을 찍는다. 규모와 숫자, 체위, 적나라한 묘사에서 그렇다.

9~10세기 기독교 문화권의 서유럽, 이슬람 문화권의 지중해 동안과 서아시아는 극도로 폐쇄적인 종교문화 시기다. 유교 중심의 중국과 동아시아도 마찬가지다. 사람

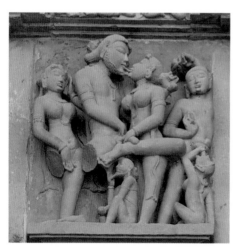

사진8. 성애2. 10~12세기. 카주라호 서신전군

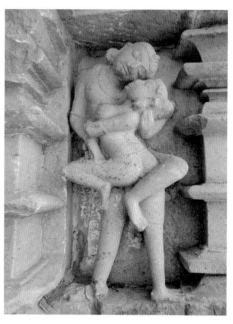

사진9. 성애3. 10~12세기. 카주라호 서신전군

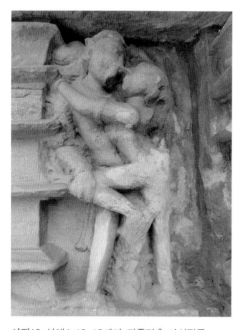

사진10. 성애4. 10~12세기. 카주라호 서신전군

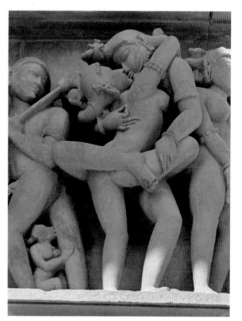

사진11. 성애5. 10~12세기. 카주라호 서신전군

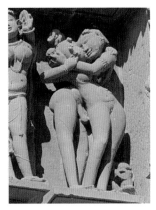

사진12. 성애6. 10~12세기. 카주라호 서신전군

사진13. 성애7. 10~12세기. 카주라호 서신전군

사진14. 성애8. 10~12세기. 카주라호 서신전군

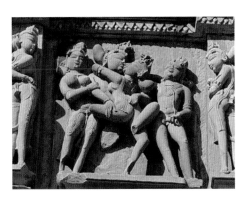
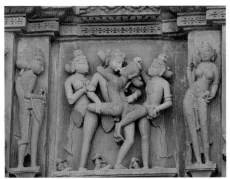

사진15. 성애9. 10~12세기. 카주라호 서신전군

사진16. 성애10. 10~12세기. 카주라호 서신전군

의 몸을 표현하는 데 있어 더욱 그랬다. 상상력을 극대화한 표현의 자유를 구가해 에로틱 예술을 절정으로 피워낸 인도인들의 가치관이 새롭다. 인도에는 3~5세기쯤 편찬된 것으로 추정되는 성애 교본이자 성애 철학서인 카마수트라(Kāmasūtra)가 있다. 카마((Kāma)는 사랑, 수트라(Sūtra)는 교본(원칙)이다.

카마(Kāma)를 인생의 중요 구성 요소로 여기던 문화에서 카마의 진정한 의미가 무엇인지, 이를 어떻게 구현하며 행복을 얻을 것인지에 대한 교본의 등장은 합리적이다. 감추거나 터부시하면서도 실제로는 본능을 억제하지 못하는 이중적 태도의 타문화권에 비해 인도문화권은 다 드러냈다. 제대로 이해하고 실천할 때 오히려 반듯

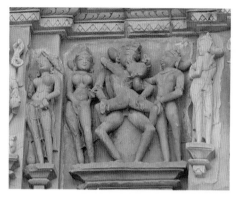

사진17. 성애11. 10~12세기. 카주라호 서신전군

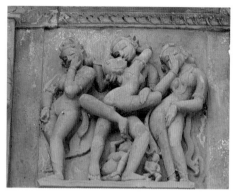

사진18. 성애12. 10~12세기. 카주라호 서신전군

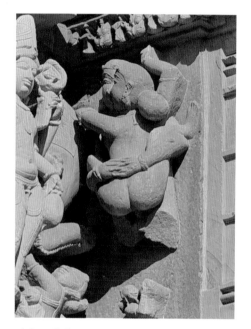

사진19. 성애13. 10~12세기. 카주라호 서신전군

설명은 뱀의 다리다.

해지고 숨기면 뒤틀리는 것이다. 그러나 이렇게 열린 사상의 인도 문화는 극단적 남성 중심주의로 변한다. 21세기의 뒤바뀐 현실은 불가사의다.

로마 폼페이와 나폴리 국립박물관에서 보는 에로티시즘 문화상은 카마수트라가 현실에서 어떻게 구현되는지 잘 보여준다. 카르페디엠과 카마수트라. 페르시아를 사이에 두고 펼쳐졌던 인류사회 거대한 두 문화권의 인생철학에 1천 년의 짧지 않은 간극이 있지만 교집합이 크다.

카마수트라 문화가 빚은 카주라호 성애 시각예술의 세계를 훑어보자. 세세한

부처님과
어머니 마야부인의 누드

 네팔의 수도 카트만두에서 한국인을 어렵지 않게 마주친다. 히말라야산맥에 가는 산악인들, 부처님 탄생지 룸비니로 가려는 순례객들로 추정된다. 카트만두 공항에서 룸비니행 비행기를 타면 1시간 10분 정도 걸린다. 프로펠러 비행기는 이착륙시에 기내등도 꺼질 정도로 열악하다. 2020년 1월에 방문한 룸비니 공항은 그 이름에 비해 너무 작은 규모다. 공항 앞에 삼성전자 광고 안내판이 제일 먼저 반갑게 맞아준다. 택시를 타고 30분여 달려 목적지인 룸비니 동산으로 향한다.

 룸비니 동산에서 한참 걷다보면 거대한 흰색 건물과 마주친다. 마야부인이 부처를 낳은 공간, 우리 식으로 하면 생가터를 보호하기 위해 지은 건물이다. 안으로 들어가면 벽돌 건물터에 약간의

사진1. 부처 탄생지 건물. 네팔 룸비니 동산

사진2. 아소카왕 석주. 기원전 3세기. 네팔 룸비니 동산

사진3. 부처 탄생지 내부. 네팔 룸비니 동산

벽과 기둥도 보인다. 건물 밖에는 아소카왕 석주가 솟았다. 아소카왕 석주는 마우리아 왕조(기원전 317~기원전 180년) 시기 전륜성왕으로 불리는 불교 수호자 아소카 왕(재위 기원전 268~기원전 232년)이 부처님 탄생지에 세운 돌기둥이다. 현장에서 볼 수 있는 것은 이게 전부다. 하지만 간다라 불상 시기 1세기 이후 조각가들은 룸비니에서 부처가 탄생하는 장면을 다양하게 묘사해 유물로 남겼다.

다시 카트만두로 돌아가 박물관으로 가보자. 2015년 네팔 대지진의 흔적이 박물관 여기저기에서 아픔을 되새긴다. 유적은 물론 유물을 보관 중인 박물관도 대자연의 재앙을 피해가기는 어렵다. 대지진의 악몽을 털고 전시된 유물 가운데 탐방객의 관심을 끄는 유물은 마야부인과 아기 부처 조각이다.

사진4. 마야부인(부처 생모) 잉태. 원안의 자궁 속 아기 부처. 2~4세기. 파키스탄 출토. 대영박물관

이 8세기 조각에는 마야부인이 누드로 묘사된다. 관능적인 포즈를 취하고 있다. 그 옆에 갓 태어난 아기 부처가 꼿꼿

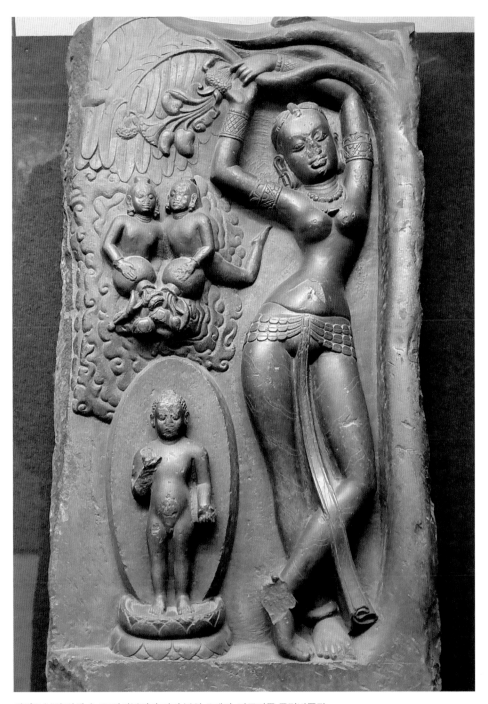

사진5. 부처 탄생. 누드 마야부인과 아기 부처. 8세기. 카트만두 국립박물관

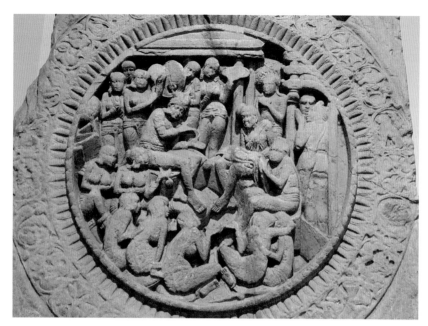

사진6. 부처 탄생 경축 조각. 1~2세기. 뉴델리 국립박물관

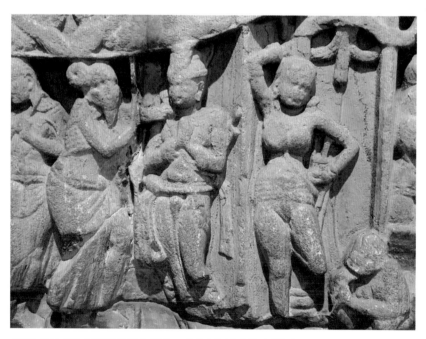

사진7. 여성 상징. 부처 탄생 경축 조각. 1~2세기. 뉴델리 국립박물관

사진8. 가야. 뒤에 보이는 탑은 부처님이 깨달음을 얻은 장소를 기념해 후대 만들었다. 탑 앞의 잎이 무성한 나무는 부처님이 깨달을 얻은 장소의 보리수다.

사진9. 보리수. 부처님이 깨달음을 얻은 장소로 추정되는 곳에 후대 심은 나무. 가야

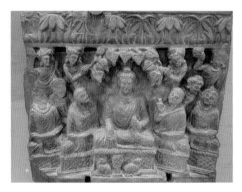

사진10. 깨달음 구하는 수행 장면. 2~4세기. 대영박물관

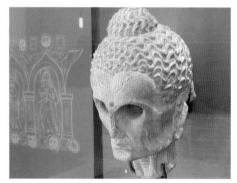

사진11. 깨달은 부처. 단식으로 완전히 마른 얼굴. 대영박물관

이 서 있다. 근엄하게 앉은 부처님 모습만 보던 한국의 불교 문화에서 누드 마야부인의 육감적인 몸매는 충격적이다. 기독교 시각예술에서도 관능적인 몸매의 성모 마리아 누드 유물은 아직 발견되지 않는다. 아마 없을 것이다. 표현의 자유, 에로티시즘 관점에서라면 불교 예술이 한 수 위 아닐까?

대영박물관으로 가면 누워 있는 마야부인이 있다. 자궁 속 부처님도 본다. 마야부인의 아기 부처 잉태를 성스럽게 묘사한 대목이다. 다시 한번 스스로 물어본다. 기독교에서 성모 마리아의 자궁 속에 예수 그리스도가 잉태된 모습을 시각예술품으로 만

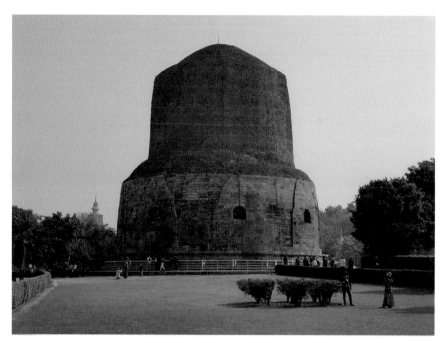

사진12. 부처 첫 설교지 탑. 바라나시 녹야원

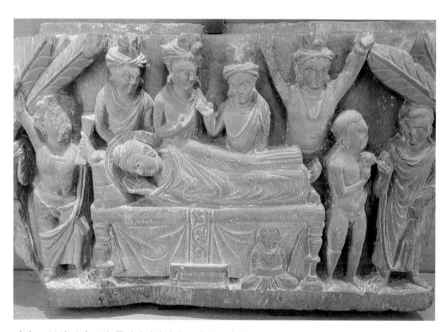

사진13. 부처 열반 조각. 쿠시나가라에서 열반하는 장면. 2-4세기. 대영박물관

들 수 있을까?

인도 수도 뉴델리 국립 박물관으로 가면 부처님이 태어난 직후 이를 축하하러 온 아시타(Asita) 조각이 맞아준다. 아시타는 부처의 아버지인 슈도다나 왕의 스승이다. 슈도다나 왕 궁정으로 찾아와 아기 부처 탄생을 경하한다. 부처는 오른쪽 아시타가 들고 있는 옷자락에 발자국으로 표현했다. 발자국은 예수 그리스도의 기독교, 훗날 무하마드의 이슬람교에서도 신이나 예언자의 제유법적 대유 표현이다. 신이나 예언자가 현장에 있다는 것을 신의 발자국으로 형상화한 거다.

아시타의 출현은 기독교의 에피퍼니(Epiphany)와 같은 맥락이다. 예수님이 탄생했을 때 세 명의 동방박사가 찾아와 구세주가 왔음을 알린 것이 에피퍼니다. 부처가 태어났음을 알리는 현자 아시타의 역할은 동방박사의 역할과 같다. 뉴델리 국립 박물관의 이 유물에는 슈도다나 왕의 궁정과 여러 명의 인물이 나온다. 여성 시종들은 누드다. 초기 불교 예술에서 누드는 특별하지 않은 셈이다.

불교의 4대 성지는 ① 룸비니 동산(탄생한 장소), ② 가야(깨달은 장소), ③ 바라나시(첫 설교한 장소), ④ 쿠시나가라(열반한 장소)다. 초기 불교 시각예술에서는 이 과정을 조각으로 기렸다. 기독교로 치면 ① 베들레헴(탄생한 장소), ② 요단강(세례받은 장소), ③ 카페르나훔(첫 설교한 산상수훈 장소), ④ 예루살렘(처형당하고 부활한 장소). 이슬람교로 치면 ① 메카(출생지이자 깨달은 장소), ② 메디나(첫 모스크 건설지)다.

공자는 중국 곡부, 소크라테스는 그리스 아테네다. 부처가 열반한 인도의 쿠시나가라 한곳을 제외하고 나머지 위에 열거한 성지들은 모두 탐방해 본 결과 특징이라면 기독교와 불교만 탄생, 깨달음, 설교, 죽음(부활, 열반)과 관련된 시각 예술품을 남겼다는 점이다. 기독교와 불교 모두 예수님이나 부처님의 누드를 묘사하는 표현의 자유를 누렸다. 그런데 어머니까지 누드로 다룬 종교는 불교가 유일하다.

부처 전생의
에로틱 조각

2001년 9월 11일. 미국 뉴욕 맨해튼 세계무역센터 건물이 비행기 테러로 무너져 내렸다. 미국은 비극적인 재난의 주범이 알카에다라고 밝혔다. 아프가니스탄 집권 세력 탈레반의 비호를 받는 집단이다. 미국이 대규모 보복을 선언하며 아프가니스탄 탈레반 정권과 알카에다를 상대로 한 전쟁이 불을 뿜었다. 전장으로 진입은 어려웠다. 대신 아프가니스탄 동부 인접국 파키스탄 이슬라마바드로 전 세계 취재진이 몰렸다. SBS 기자로 일하던 당시 그 무리에 끼었다. 종군 기자였지만, 실상 아프가니스탄으로 진입할 수는 없었다. 이슬라마바드를 거점으로 아프가니스탄 국경도시 페샤와르 등지를 취재하는 선에 그쳤다.

이슬라마바드 북쪽 교외 탁실라는 불교건축과 예술이 꽃핀 간다라의 핵심도시다. 이슬라마바드, 탁실라, 페샤와르 근처에 남아 있는 스투파(탑)들을 당시 탐방해 볼 수 있었다. 간다라에서 출토된 간다라 불상 등의 조각 예술품을 소장한 파키스탄과 인도 국경지대 대도시 라호르도 다녀왔다.

라호르 국립박물관으로 가보자. 「단식하는 부처(Fasting Buddha)」를 비롯해 불상을 다수 접한다. 「단식하는 부처」는 부처가 깨달음을 얻기 위해 가야의 보리수 아래서

사진1. 단식하는 부처 간다라 불상. 1-3세기. 라호르 국립박물관

사진2. 보살. 전생의 부처. 1-3세기. 라호르 국립박물관

굶으며 수행하는 과정을 묘사한 조각이다. 기원전 5세기 그리스 고전기 조각 기법인 균형과 조화미, 기원전 3세기 헬레니즘기 사실주의 묘사기법이 그대로 전수된 간다라 불상의 핵심 유물이다.

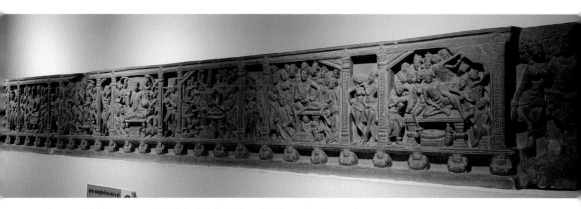

사진3. 자타카(Jataka, 부처님 전생 이야기) 전경. 3세기. 뉴델리 국립박물관

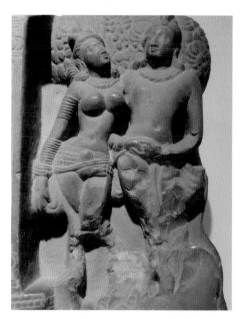

사진4. 자타카(Jataka, 부처님 전생 이야기)1. 보살 커플. 3세기. 뉴델리 국립박물관

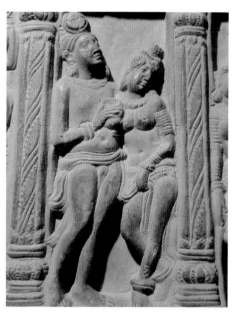

사진5. 자타카(Jataka, 부처님 전생 이야기)2. 보살 커플. 3세기. 뉴델리 국립박물관

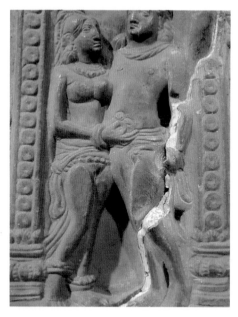

사진6. 자타카(Jataka, 부처님 전생 이야기)3. 보살 커플. 3세기. 뉴델리 국립박물관

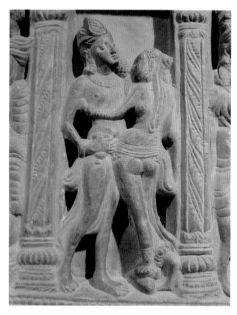

사진7. 자타카(Jataka, 부처님 전생 이야기)4. 보살 애무. 3세기. 뉴델리 국립박물관

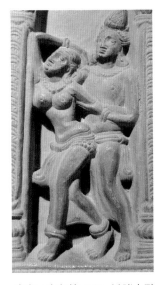

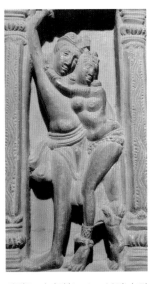

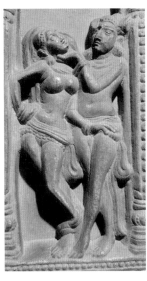

사진8. 자타카(Jataka, 부처님 전생 이야기)5. 보살 애무. 3세기. 뉴델리 국립박물관

사진9. 자타카(Jataka, 부처님 전생 이야기)6. 보살 애무. 3세기. 뉴델리 국립박물관

사진10. 자타카(Jataka, 부처님 전생 이야기)7. 보살 애무. 3세기. 뉴델리 국립박물관

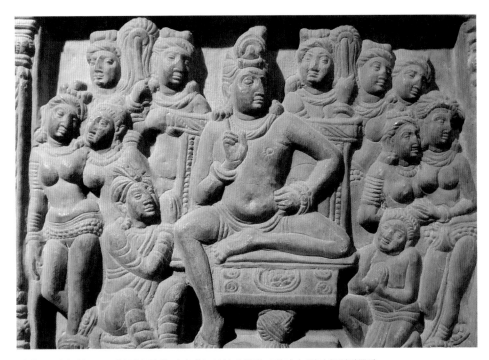

사진11. 자타카(Jataka, 부처님 전생 이야기)8. 보살과 하렘. 3세기. 뉴델리 국립박물관

간다라는 기원전 4세기 알렉산더의 원정 이후 그리스인의 지배를 받는다. 1세기 중국 서부 신장 지역에서 이 지역으로 진출한 월지족은 그리스인의 나라 박트리아를 무너트리고 쿠샨 제국을 세운다. 쿠샨 제국은 그리스 문자를 사용하는 등 그리스 문화를 그대로 받아들인다. 신을 인간의 모습으로 빚는 조각은 대표적이다. 그리스 아폴론 신이 부처 조각으로 다시 태어나니, 이를 쿠샨 제국 시절 간다라 불상이라고 부른다.

깨달음을 얻기 전, 혹은 전생 모습인 보티사트바(Bodhisattva) 조각도 다수 제작됐다. 산스크리트어 보디사트바를 한자로 옮겨 '菩提薩埵'로 쓰는데, 우리말로 옮기면 '보제살타'다. 하지만 발음이 여성의 상징을 떠올린다고 해서 '보리살타'로 적는다. 줄여서 이를 보살(菩薩)이라 한다. 보살은 전생에서 부처의 다양한 모습, 지금은 깨달음을 얻기 위해 정진하는 중생을 나타낸다. 특히 한국에서 여성 구도자를 의미하는 말로 쓰인다. 보살이라는 이름의 변화과정에 에로티시즘을 멀리 물리친 한국 문화가 읽힌다.

라호르 국립박물관에는 간다라 불상은 물론 간다라 보살상도 다수 전시돼 탐방객을 맞는다. 화려한 의상에 장신구를 단 모습의 세속적 면모가 두드러진다. 파리 기메 박물관이나 기타 서유럽 주요 박물관들에도 간다라 불상이나 보살 조각을 전시해 불교 초기 시각예술을 살펴보기 좋다. 그렇다면 전생의 부처, 즉 보살은 어떤 삶을 살았을까?

고타마 싯다르타의 전생 이야기를 자타카(Jataka)라고 부른다. 자타카를 묘사한 탁월한 돌조각 유물을 인도 수도 뉴델리에 있는 뉴델리 국립 박물관에서 만난다. 3세기 제작된 이 돌 조각은 지금까지 출토된 자타카 관련 조각 가운데 부처의 전생을 가장 생생하게 묘사한 유물로 평가받는다. 보살과 짐승으로 살던 부처의 전생 모습이 흥미진진하다.

자타카 묘사에서 핵심은 애욕(愛慾)이다. 성을 갈구하는 욕망이다. 전생의 보살 단계 부처는 여인과 만나 에로틱한 분위기를 자아낸다. 보살 차림의 싯다르타와 여성은 남녀 상징을 적나라하게 드러낸다. 서로의 몸을 만지며 애무를 즐긴다. 또 다른 특징

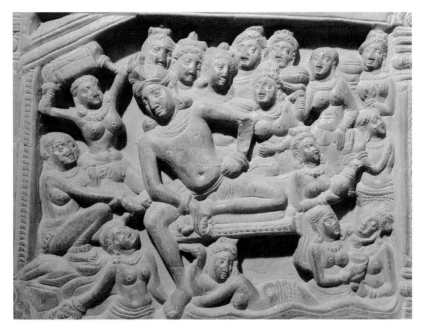

사진12. 자타카(Jataka, 부처님 전생 이야기)9. 보살과 하렘. 3세기. 뉴델리 국립박물관

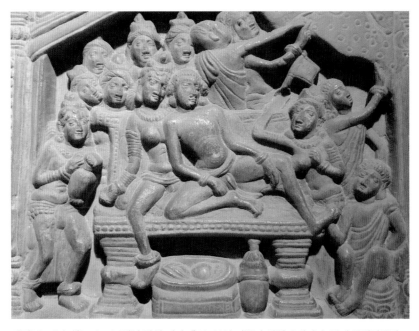

사진13. 자타카(Jataka, 부처님 전생 이야기)10. 보살 커플과 하렘. 3세기. 뉴델리 국립박물관

은 주변 인물 묘사다. 혼자 혹은 연인과 함께 있는 보살 주변을 미인들이 둘러싼다. 시중드는 여인들은 한결같이 관능적인 몸매다. 여성 상징도 적나라하게 보여준다.

대영박물관에도 비록 작지만 비석처럼 생긴 자타카 돌조각이 흥미를 자아낸다. 연회가 펼쳐지는 이 곳에서 현악기를 켜거나 관악기를 부는 여러 여성이 등장한다.

슈도다나 왕과 마야부인 사이에서 왕자로 태어나 왕이 된 싯다르타. 그는 부귀와 여인들과의 애욕을 끊고 깨달음의 길로 간다. 불교의 출발이다. 인간 고타마 싯다르타가 실제 경험했던 애욕 어린 삶을 전생으로 묘사해 자타카로 표현한

사진14. 자타카(Jataka, 부처님 전생 이야기)1. 연회. 3세기. 대영박물관

것이다. 불교 예술이 기독교 예술보다 에로티시즘 관점에서 한결 개방되고 열린 표현의 자유를 누린 것만은 분명하다.

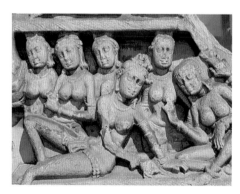

사진15. 자타카(Jataka, 부처님 전생 이야기)2. 하렘 여인. 3세기. 대영박물관

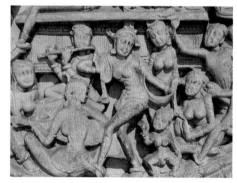

사진16. 자타카(Jataka, 부처님 전생 이야기)3. 하렘 여인. 3세기. 대영박물관

탑에 새긴 에로틱 불교 조각과
매혹적인 타라 불상

이슬라마바드 북서쪽에 붙은 탁실라 곳곳에 불교 문화유산이 산재해 있다. 그중 야외 유적으로 가장 눈에 띄는 것이 스투파(Stupa)다. 탑(塔). 한국에서 가장 오래된 탑은 전라북도 익산 미륵사지 탑이다. 639년 완공된 것으로 보인다. 7세기 초중반 백제나 신라에 세워진 스투파의 모습은 일단 규모가 작다. 후대로 가면 커다란 석재를 잘라 3층이나 5층 석탑을 쌓는데, 그러다 보니 3개나 5개의 돌덩이로 만든다.

간다라 탑은 이와 다르다. 규모도 클뿐더러 석재를 작게 잘라 쌓았다. 진흙으로 벽돌을 만들어 쌓기도 했다. 물론 사람 키만한 작은 탑도 있다. 인도에서 맨 처음 탑이 등장한 것은 언제일까?

인도 중부지방 보팔로 가보자. 보팔 가스누출 참사. 1984년 미국 유니언 카바이드사 살충제 공장에서 유독가스가 유출돼 대략 3만여 명이 목숨을 잃었다. 훨씬 더 많은 15만여 명이 불구가 됐고, 그보다 많은 50만 명이 피해를 입은 인류사 대재앙이었다.

사건 이후 36년 지나 2020년 찾았을 때 보팔은 평온한 일상을 누리고 있었다. 이곳에서 북동쪽 50여㎞ 지점. 택시를 타고 1시간여 거리의 작은 마을 산치에 기원전 3세기 마우리아 왕조 아소카왕 때 만든 탑이 높이 솟았다. 구릉 위. 그러니까 야트막

사진1. 거대한 스투파. 탁실라

사진2. 소규모 스투파. 탁실라

한 야산 꼭대기에 지은 탑은 일단 우리네 탑의 개념을 뒤집는다. 거대한 구조물이다. 높이는 16.5m인데, 원형으로 생긴 지름이 36.6m다. 밥사발인 발우(鉢盂)를 엎어 놓은 같이 생긴 복발(伏鉢) 형태다. 돌을 잘라 쌓았다.

대탑을 둘러싸는 석조 울타리가 있고 동서남북 4곳에 일주문과 같은 형태의 석조 문을 세웠다. 석조 문에는 다양한 조각들을 새겼다. 그 가운데 나신의 여인들 모습이 빠지지 않는다. 그러니까, 불교 시각예술은 불상을 빚기 전 탑을 건축하는 과정에서 이미 여인의 관능적인 누드를 활용한 사실을 확인할 수 있다.

사진3. 산치 대탑. 기원전 3세기

사진4. 산치대탑 4개 석조문. 기원전 3세기

이런 기법은 훗날 타라(Tara) 조각으로 이어진다. 스리랑카는 기원전 3세기 불교가 전파된 이후 지금까지 변함없이 불교를 숭배하는 나라다. 스리랑카에서 7~8세기 「타라」 조각이 첫선을 보인다. 런던 대영박물관에 전시 중인 관능적인 몸매의 「타라」 조각 주인공은 보살 아발로키테쉬바라(Avalokiteshvara)의 아내다.

대영박물관에 소장된 스리랑카 출토 「타라」 조각 이후 인도와 동남아시아 불교권으로 타라 조각 문화가 퍼져나간다. 7~8세기 최대규모의 불교 대학이 있던 인도 날란다를 비롯해 캄보디아 등지에서 출토된 타라는 특정 보살의 아내라는 개념을 벗어나 그 자체로서 숭배의 반열에 오른다. 불교 미술이 엄숙하면서도 자애로운 미소의 남성 불상에 한정된 우리 문화와 사뭇 비교되는 면모다.

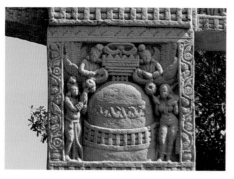
사진5. 석조문에 새긴 스투파 조각. 기원전 3세기. 산치 대탑

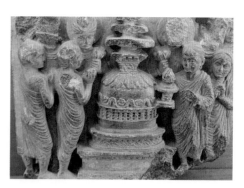
사진6. 스투파 조각. 대영박물관

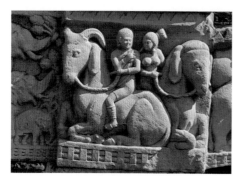
사진7. 상상 속 동물을 탄 여인. 기원전 3세기. 산치 대탑

사진8. 코끼리와 여인 조각. 상징을 그대로 드러냈다. 기원전 3세기. 산치 대탑

사진9. 가슴이 강조된 여인 조각. 상징을 그대로 드러냈다. 기원전 3세기. 산치 대탑

사진10. 여인 조각. 상징을 그대로 드러냈다. 기원전 3세기. 산치 대탑

사진11. 다양한 장식을 한 여인 조각. 기원전 3세기. 산치 대탑

사진12. 불교 여성 누드 조각. 2-3세기. 아프가니스탄 베그람 출토. 파리 기메박물관

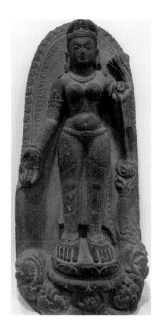

사진13. 타라. 8세기. 인도 비하르 출토. 뉴델리 국립박물관

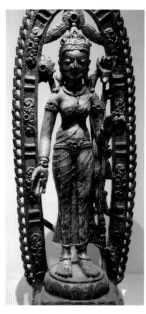

사진14. 타라. 9세기. 인도 날란다 출토. 뉴델리 국립박물관

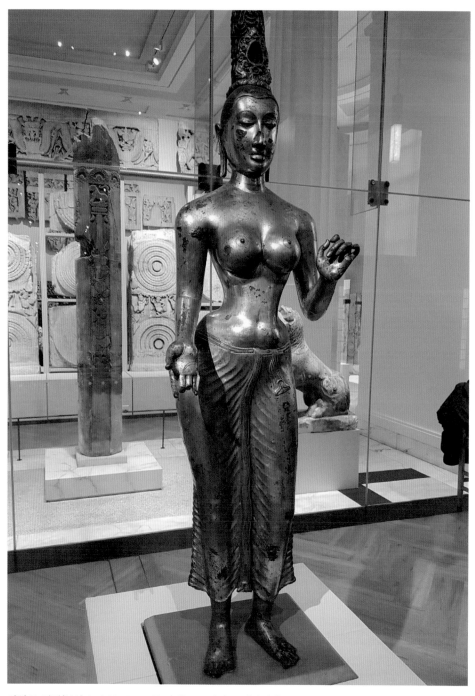

사진15. 타라(보살 Avalokiteshvara의 아내). 7~8세기. 스리랑카 출토. 대영박물관

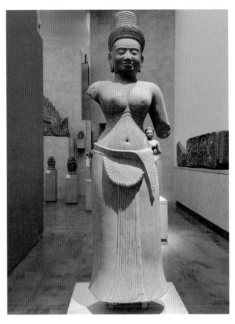

사진16. 타라. 9세기. 캄보디아 출토. 파리 기메 박물관

사진17. 타라. 11~12세기. 인도 바라나시 출토. 바라나시 박물관

사진18. 타라. 12세기. 캄보디아 출토. 브뤼셀 예술역사 박물관

사진19. 타라. 17~18세기 몽골 출토. 복드한 궁전 박물관

7장

중세를 넘어 르네상스
에로티시즘 예술 부활

중세의 자유부인
알리에노르

프랑스 남서부 푸아티에로 가보자. 기차역에서 내려 언덕 위 시내 중심가로 30분여 걸으면 드넓은 무기광장(Place d'armes)에 이른다. 웅장한 외관의 시청 건물이 솟았다. 시청 2층으로 올라가면 광장을 향해 난 창에 화려한 스테인드글라스가 햇빛을 받아 반짝인다. 가까이 다가서 보면 푸른 드레스에 보석관을 쓴 여인이 위엄있는 모습으로 좌중을 휘어잡는다. 흰 피부에 아름다운 용모의 여인은 프랑스어로 아키텐의 알리에노르(Aliénor d'Aquitaine, 1122~1204년). 중세 최고의 권력을 가졌던 여인이자 중세 문학과 새로운 문화를 낳은 후원자로 인류 문명사에 기억되는 여인이다.

1066년 영국을 정복한 프랑스 노르망디 공작 기욤(정복왕 윌리엄)의 아들이자 영국 노르만 왕조 2대왕 헨리 1세는 딸 마틸다에게 영국 왕위를 물려줄 계산이었다. 하지만, 여왕에 대한 우려가 커 곡절 끝에 마틸다의 아들에게 영국 왕위를 넘긴다. 마틸다는 프랑스 앙주 백작 조프루아와 결혼했고, 둘 사이 아들 헨리 2세가 영국 왕이 된 거다. 헨리 2세의 왕비이자 마틸다의 며느리가 푸아티에 시청 스테인드글라스의 주인공, 중세를 풍미했던 여인으로 영국에서는 엘리노어(Eleanor)라 부른다.

알리에노르의 아버지는 바이킹의 후손인 프랑스 아키텐 공작 기욤 10세다. 아버지

사진1. 푸아티에 시청과 무기광장

는 딸이 15살 때 아키텐 공작령과 푸아
티에 백작령을 물려준다. 아키텐은 보르
도를 중심으로 한 포도주 주산지다. 아
키텐 동쪽 푸아티에 역시 농장과 목축지
가 많다. 아키텐 공작의 수입은 영국 왕
보다 많았다.

알리에노르는 프랑스 카페왕조 루이 7
세와 가약을 맺는다. 기욤 10세는 딸이

사진2. 시청 건물 2층 스테인드글라스

영지를 빼앗기지 않도록 안전장치를 건다. 둘 사이에 태어난 아들에게 영지를 상속
한다는 조건이다. 알리에노르는 루이 7세와 딸 2명을 낳은 채 갈라선다. 이후 영국의
헨리 2세와 재혼해 영국의 왕비가 된다. 사자왕 리처드 1세와 대헌장으로 널리 알려
진 존왕을 비롯해 5남 3녀를 낳는다.

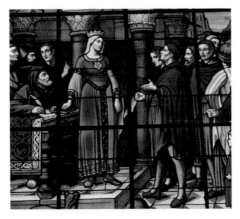

사진3. 알리에노르 스테인드글라스. 푸아티에 시청

사진4. 보르도 대성당. 알리에노르와 루이 7세의 결혼 장소

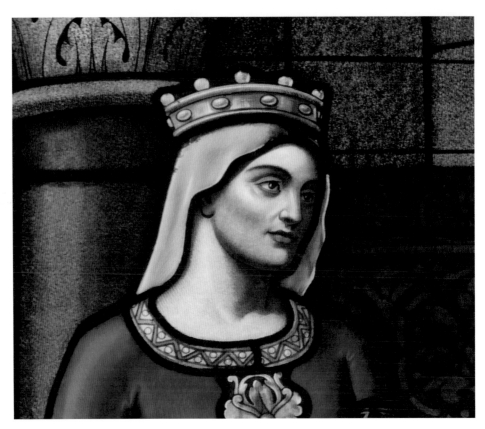

사진5. 알리에노르. 푸아티에 시청

사진6. 푸아티에 궁전. 알리에노르가 거주하며 궁정 문화를 낳은 산실

비록 왕은 아니지만, 아키텐 공작, 푸아티에 백작, 프랑스 왕비, 영국 왕비, 나아가 아들 영국왕 리처드 1세의 섭정으로 왕 이상의 권세를 누렸다. 프랑스 왕비 시절 남편 루이 7세와 2차 십자군 (1147~1148년)을 조직해 예루살렘으로 십자군 원정도 다녀왔다. 하지만 그녀가 인류 문화에 남긴 진정한 업적은 따로 있다. 기독교 찬가 일색의 중세, 기사문학을 낳으며 르네상스의 씨앗을 뿌린다.

사진7. 알리에노르 무덤. 복제품. 보르도 아키텐 박물관

"당신 아니면 죽음"을 노래한 궁정 사랑

푸아티에 궁전으로 가보자. 2023년 여름 찾았을 때 보수 공사 중이어서 내부는 텅 빈 상태였다. 영국 왕비지만, 알리에노르는 런던이 아닌 겨울에도 상대적으로 따뜻하고 기후가 좋은 고향 푸아티에 궁정에서 지낸다. 시인 트루바두르(Troubadour)들을 식객으로 둔다. 드넓은 궁전 내부 홀에서 알리에노르는 딸과 함께 12세기 말(1170~80년대) 각종 모임을 개최한다. 많은 사람이 모여 떠들썩한 분위기를 자아냈을 것이다. 특히 이 모임에서 활약한 인사들이 있으니 바로 궁정 음유시인 트루바두르다. 현악기를 연주하며 시를 읊는 시인 가수. 트루바두르의 전통은 고대 그리스로 거슬러 올라간다. 키타로데스(Kitharodes). 키타라 시인이라고 할까. 현악기 키타라를 켜면서 시를 읊는 키타로데스들의 모습은 기원전 5세기 그리스 도자기에 그림으로 남아 전한다.

트루바두르가 읊는 시는 중세 기사들의 영웅적인 무용담에 그치지 않았다. 성주인 알리에노르를 비롯해 귀부인에 바치는 헌신적인 사랑을 부드러운 선율에 실어 읊었다. 그런 가운데 하나의 문화가 생겼다. 궁정 사랑(Courtly Love). 알리에노르의 궁정에는 여러 귀부인, 숙녀들이 얼굴을 내밀었다. 사랑 노래는 트루바두르가 읊지만, 실

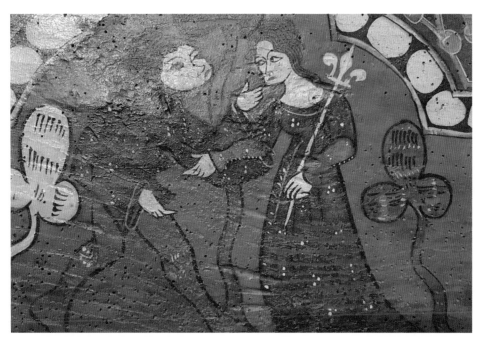

사진1. 궁정 사랑. 14~15세기. 마드리드 고고학박물관

사진2. 트루바두르. 14~15세기. 마드리드 고고학박
물관

사진3. 귀부인. 14~15세기. 마드리드 고고학박물관

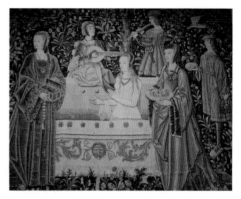

사진4. 푸아티에 궁전 내부. 알리에노르와 그 딸이 12 세기 말 궁정문화를 일으킨 산실이다.

사진5. 귀부인 목욕. 중세 타피스리. 파리 중세박물관

제 사랑은 귀족이나 기사들이 귀부인, 숙녀에게 바쳤다. 이런 분위기 속에 피어난 연애가 궁정 사랑이다.

궁정 사랑의 특징은 숙녀에 대한 무조건적 헌신이다. 기사들은 전쟁터에 나가 주군을 위해 목숨 내놓고 무조건적 충성을 바친다. 그런 자세로 숙녀에게 건네는 존중과 사랑은 무한하고 헌신적이다. 숙녀는 변덕스럽고, 까탈스럽다. 남성의 가슴은 쓰리고 타들어 간다. 하지만, 남자는 아랑곳하지 않고, 오직 숙녀를 향해 존경과 사랑의 일편단심을 꺾지 않는다. 궁정 사랑은 주군, 교회 성직자, 약자 보호까지 포괄하는 더 큰 의미의 기사도(Chivalry)에서도 영향받는다. 기사들의 무한 충성과 존경 대상이 귀부인, 숙녀에게로 확대된 거다. 12세기 말 중세의 여걸 알리에노르가 쏘아 올린 트루바두르 문화, 궁정 사랑은 하나의 트렌드, 문화를 형성하며 다른 지역으로 퍼진다. 13세기 말 이탈리아 피렌체 공화국에서 인류사 문예사조의 한 획을 긋는 문학 르네상스로 거듭난다.

사진6. 키타로데스(Kitharodes). 키타라 시인. 기원전 480~기원전 470년. 대영박물관

트루바두르나 기사도, 궁정 사랑을 다루는 시각 예술품은 그리 많지 않다. 엄

사진7. 궁정 사랑. 함께 말을 타고, 무릎을 꿇은 채 장미를 바친다. 1300~1325년. 파리 제작. 대영박물관

혹한 기독교 문화 속에 애정을 다루는 시각예술 장르가 활짝 꽃피기에는 아직 이르다. 꽃샘추위가 매섭다. 그런 의미에서 마드리드 고고학박물관의 14~15세기 드루바두르 연주와 숙녀 그림은 독보적이다. 대영박물관에 있는 1180년 경 프랑스 리모쥬 제작 목판 그림도 마찬가지다. 여기에는 트루바두르와 귀부인, 기사가 한 장면에 등장해 궁정사랑의 전형을 보여준다. 1180년이라면 푸아티에 궁정에서 알리에노르가 트루바두르를 후원하며 기사문학과 궁정 사랑을 피워내던 시기다. 그림이 그려진 리모쥬 역시 푸아티에에서 가깝다. 1300~1325년 사이 파리에서

사진8. 트루바두르와 귀부인, 기사. 1180년. 프랑스 리모쥬 제작. 대영박물관

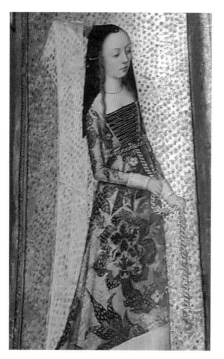

사진9. 귀부인. 1475~1500년. 프랑스 부르고뉴
제작. 대영박물관

사진10. 기사. 1475~1500년. 프랑스 부르고뉴
제작. 대영박물관

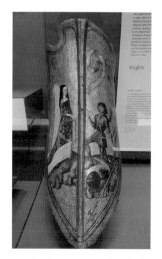

사진11. 궁정사랑 방패.
1475~1500년. 프랑스 부르고뉴
제작. 대영박물관

사진12. 완전무장 기사. 오스트리아 프리드리히 3세 장비. 1477년. 비엔
나 무기 박물관

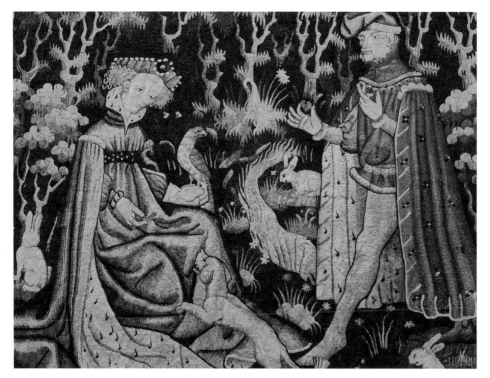

사진13. 심장 헌정 전경. 1400~1410년. 북프랑스 아라스. 루브르박물관

제작된 조각은 말을 타며 사랑의 감정을 나누는 커플, 무릎을 꿇고 장미 바치는 남자를 다룬다. 지금까지도 이어지는 연애 풍경이다.

기사도와 궁정 사랑을 묘사한 최고 걸작은 1475~1500년 사이 프랑스 부르고뉴에서 제작된 방패 그림이다. 방패에는 아름다운 숙녀가 왼쪽에 자리하고, 그 앞 오른쪽에 잘생긴 기사가 무릎을 꿇는다. 절절한 심정으로 사랑을 고백하며 헌신을 다짐하는 중이다. 기사의 심정은 그 밑에 적은 글귀에 잘 묻어난다. "Vous ou la mort(당신 아니면 죽음)". 궁정 사랑에서 피어난 기사도에서 기사들의 절절한 연심이 어느 정도였는지 잘 보여준다. 사랑을 위해 죽음도 불사하겠다는 일편단심. 파리 루브르박물관에는 남성이 여성에게 자신의 심장을 손으로 바치는 모습이 수놓인 태피스트리(1400~1410년)가 심금을 울린다. 물론 이런 기사도 궁정 사랑은 상당수 플라토닉 러브로 그친다. 이루어질 수 없는 사랑을 위해 모든 정신을 바친 중세의 순정남들이여!

단테와 페트라르카가
걸작을 만들어 낸 계기

중세 유럽의 보배. 르네상스의 중심지, 나아가 중세 공화국의 모범국가 피렌체로 가보자. 공화국 청사가 자리한 시뇨리아 광장 근처에 단테 교회(CHIESA DI DANTE)가 맞아준다. 단테(1265~1321년)의 인생에 가장 큰 영향을 미친 여인, 단테의 오매불망, 단테 가슴 속에 영원히 살아 숨쉬던 '당신 아니면 죽음'의 여인, 베아트리체를 처음 만난 곳이다. 아울러 단테가 베아트리체가 아닌 다른 여인과 결혼한 장소로 여겨진다. 인생에서 함께한 두 여인과의 인연이 얽히고 서린 장소다. 무엇보다 이 교회는 베아트리체 집안의 묘지이자 베아트리체 역시 이곳에 묻힌 것으로 추정된다. 단테의 인생은 베아

사진1. 단테. 1449년 작. 우피치 미술관

트리체를 빼고는 성립할 수 없다.

단테는 폴코 포르티나리의 딸, 베아트리체를 9살이던 1274년 처음 만난 것으로 알려져 있다. 베아트리체는 여덟 살. 요즘으로 치면 초등학생 저학년 나이다. 단테는 베아트리체를 만난 9년 뒤 1283년 베키오 다리 근처에서 우연히 두 번째 만난 것으로 보인다. 지극한 행복을 느

사진2. 단테 데드 마스크. 피렌체 공화국 청사

낀 단테는 이후 베아트리체를 평생 가슴에 품는다. 단테는 당시 풍습대로 12세에 피렌체 도나티가(家)의 딸 젬마와 약혼한 상태였지만, 아랑곳하지 않는다. 베아트리체는 1288년 이전 시모네디 발디의 아내가 되고, 1290년 경 젊음과 아름다움의 절정기에 요절한다. 20대에 세상을 떠난 베아트리체를 위해 단테는 대작을 결심하고, 1308년부터 죽을 때까지 『신곡(La Divina Commedia, 神曲)』을 쓴다.

단테는 르네상스의 막을 연 『신곡』에 베아트리체를 등장시킨다. 그녀에 대한 사랑을 영원의 시간에 올려놓는다. 『신곡』은 「지옥(地獄)Inferno」, 「연옥(煉獄)Purgatorio」, 「천국(天國)Paradiso」의 3편으로 나뉜다. 로마 최대 서사시인 베르길리우스가 지옥과 연옥을 인도하고, 마지막 천국을 베아트리체가 인도하는 스토리텔링이다. 단테가 베아트리체에 바친 헌신적 사랑은 『신곡』과 함께 호모 사피엔스의 역사에 길이 남을 것이다. 단테는

사진3. 단테 교회

사진4. 사랑의 편지. 단테 교회

『신곡』에서 역사 인물들을 지옥이나 연옥, 천당에 보내는데. 이슬람교를 창시한 무하마드와 금융업자들을 지옥으로 보낸다. 금융업자는 베아트리체 남편의 직업이다. 사심이 엿보인다.

단테의 베아트리체에 대한 무한 사랑, 손 한번 잡아 본 적 없이도 영혼까지 탈탈 털어 바치는 플라토닉 러브, 무한 사랑의 뿌리는 기사들이 귀부인에 바치는 궁정 사랑 스타일이다. 알리에노르가 12세기 말 남프랑스 푸아티에 궁정에서 쏘아 올린 궁정 사랑이 13세기 유럽 전역으로 퍼지면서 단테(1265~1321년)에 까지 이른 거다. 중세 문학은 오직 신에 대한 찬미다. 인간에 대한 찬미를 담아낸 것은 중세 탈피다. 아울러 중세 언어 라틴어에서 벗어나 피렌체의 토스카나 세속어로『신곡』을 쓴 점도 르네상스의 개막을 알리는 대목이다.

단테 교회에서 아르노강 쪽으로 50여 미터쯤 가면 단테의 집(단테 박물관으로 개조)이 위치한다. 물론 단테가 태어나고 살았던 집은 아니다. 그 자리로 추정되는 곳에 다시

사진5. 베키오 다리. 단테와 베아트리체가 재회했다고 알려진 다리. 피렌체

사진6. 베키오 다리 위 상점가. 사랑의 맹세를 보증하는 보석이나 시계점들이 많다. 피렌체

사진7. 단테 무덤. 라벤나

지은 건물이다. 단테를 마음에 품은 사람이라면 단테의 집, 단테 교회(키에사 교회), 베키오 다리, 그리고 라벤나에 있는 단테의 무덤을 찾아보면 좋다.

궁정 사랑은 단테만이 아니다. 단테와 함께 르네상스 문학의 비조로 꼽히는 페트라르카(1304~1374년) 역시 궁정 사랑 문화의 울타리 안에 놓였다. 페트라르카는 교황청이 프랑스 아비뇽으로 옮겨진 아비뇽 유수(幽囚, Avignonese Captivity, 1309~1377년) 시기 아비뇽에서 일한다. 피렌체 남쪽 아레초 출생이지만, 일터는 아비뇽 교황청이었다. 페트라르카는 1327년 아비뇽 성키아라 교회에서 라우라를 만난다. 아니 만났다는 표현은 적절하지 않다. 그냥 마주친 거다. 페트라르카는 우연히 그녀를 스쳐지나갔으나 평생 그녀 모습을 노래한다. 1348년 라우라가 숨진 뒤에도 이런 감정과 사랑은 식지 않는다. 식을 이유가 없다. 어차피 육체적 사랑이 아니었으니 말이다. 이게 가능할까?

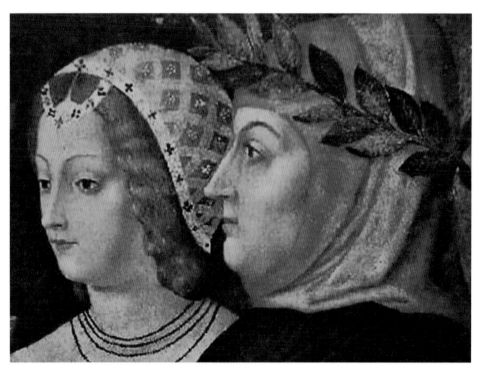

사진8. 페트라르카와 라우라. 페트라르카의 집. 아레초

사진9. 페트라르카. 페트라르카
의 집. 아레초

사진10. 라우라. 페트라르카의
집. 아레초

사진11. 페트라르카의 집. 아레초

　단테와 페트라르카의 사랑은 플라토닉 러브다. 에로틱한 그 어떤 육체 접촉도 없
이 이미 결혼한 여인을 가슴 속에 품으며 지고지순한 연모의 정을 바친다. 궁정 사랑
이 현대 문학사는 물론 현대 문화의 새로운 사조를 낳은 거다. 페트라르카는 서사시
나 종교시가 아닌 인간의 감정을 읊는 서정시를 쓴다. 요즘 같으면 너무나 당연한 일

사진12. 페트라르카의 시집. 1547년 출간. 페트라르카의 집. 아레초

사진13. 「페트라르카의 삶」. 1804년 파리 출판. 페트라르카의 집. 아레초

이라 주목받을 일이 아니다. 중세는 그게 아니었다. 영원한 것은 신 하나뿐이므로 영원을 찬미해야지 유한한 인간, 그것도 여인을 찬미하는 것은 허용될 수 없다. 이를 깬 페트라르카의 연시로 칸초네가 태어난다.

문득 고등학교 때 즐겨듣던 노래가 생각난다. 해오

사진14. 페트라르카와 라우라. 페트라르카의 집. 아레초

라기의 1982년 곡 「사랑은 받는 것이 아니라면서」. "언젠가 당신이 말했었지. 혼자 남았다고 느껴질 때 추억을 생각하라 그랬지. 단 한번 스쳐 간 얼굴이지만, 내마음 흔들리는 갈대처럼, 순간을 영원으로 생각했다면 정녕 난 잊지 않으리, 순간에서 영원까지, 언제나 간직하리라 아름다운 그대 모습."

그랬다. 단테나 페트라르카는 순간의 만남을 영원으로 승화시켰다. 아레초에 있는 페트라르카 생가로 가서 후대인들이 맺어준 페트라르카와 라우라의 허구 속 사랑 이야기를 살펴보자.

미켈란젤로의
르네상스 철학이 되살려낸
예수 그리스도 누드

이탈리아 수도 로마의 카피톨리니 언덕으로 가보자. 로마 시대 제우스(유피테르), 헤라(유노), 아테나(미네르바) 3신을 모시는 카피톨리움 신전 터다. 이 자리에 박물관이 들어섰다. 로마 시대 소중한 유물들이 다수 소장된 가운데, 미켈란젤로(1475~1564년) 조각이 검은빛을 발한다. 미켈란젤로의 고집스러운 장인 정신, 고뇌에 찬 철학자적 면모가 깊게 파인 이마 주름에서 스며 나온다. 89살. 당

사진1. 미켈란젤로 조각. 미켈란젤로가 죽은 다음해 1565년 제작. 로마 카피톨리니 박물관

시로서는 기록적으로 장수했던 총각 미켈란젤로. 평생 독신으로 산 그 역시 훗날 한 귀부인에 대한 무한 사랑을 시로 옮겼다. 미켈란젤로가 시인이 아닌 미술가이지만, 궁정 사랑 범주를 벗어날 수 없는 시대적 분위기를 잘 보여준다. 미켈란젤로는 단순

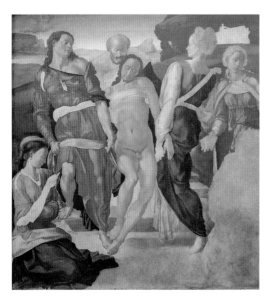
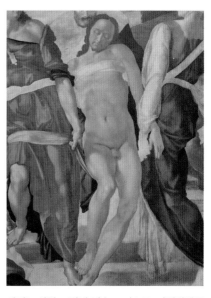

사진2. 예수 그리스도 장례. 미켈란젤로 1500~1501년. 런던 내셔널갤러리

사진3. 상징 드러낸 예수 그리스도. 미켈란젤로 1500~1501년. 런던 내셔널갤러리

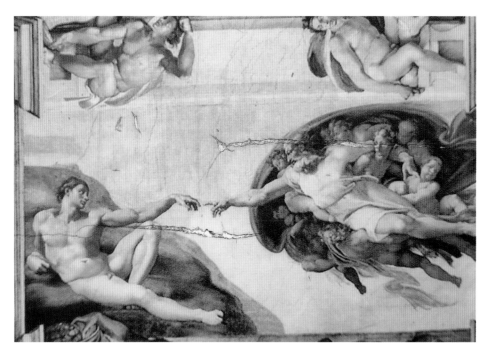

사진4. 아담의 창조. 미켈란젤로 1512년. 바티칸 시스티나 예배당

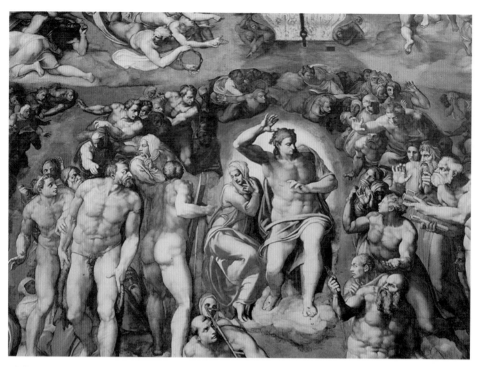

사진5. 최후의 심판. 미켈란젤로 1541년. 바티칸 시스티나 예배당. 바티칸 정원 전시 사진

사진6. 디오니소스 누드 조각. 미켈란젤로. 1497년. 피렌체 바르젤로 박물관

히 그림 잘 그리는 화가일까? 그의 작품으로 평가해 보자.

일단 런던 내셔널갤러리로 간다. 9번 전시실 (Room 9)에 레오나르도 다빈치와 미켈란젤로의 작품을 모아놨다. 여기서 1500~1501년 사이 미켈란젤로가 그린 그림 한 점이 눈길을 빼앗는다. 십자가에서 처형된 예수 그리스도를 내려 매장하는 순간을 담았다. 왼쪽에 막달라 마리아가 앉아 있고, 오른쪽에 성모 마리아가 서 있는데 칠이 덜 된 상태다. 그래서 박물관 측은 미완성 작품이라고 풀어준다.

중요한 것은 예수 그리스도 모습이다. 가운데의

사진7. 피렌체 공화국 청사

남자 상징을 살짝 가렸다. 그런데 고환의 일부는 보인다. 중세 기독교 정서에서 예수 그리스도의 남성 상징을 드러낸다는 것은 상상할 수 없는 일이다. 그런 분위기 속에 미켈란젤로는 피렌체 메디치 가문의 도서실에서 고대 그리스로마 관련 도서를 읽으며 그리스로마 문화로의 복귀를 가슴에 담는다. 그 결과는 신을 나체로 표현할 수 있어야 한다는 고민으로 이어진 것이 아닐까?

바티칸 시티로 가보자. 가톨릭의 총본산 교황청이 자리한다. 이곳 시스티나 예배당은 미켈란젤로가 그린 2점의 대작으로 이름 높다. 1512년 완성한 천장화 「천지창조」와 1541년 완성한 벽화 「최후의 심판」이다. 르네상스 미술을 벗어나 바로크 양식의 문을 연 미켈란젤로의 시스티나 예배당 「천지창조」는 크기가 가로 41.2m, 세로 13.2m로 대작이다.

1508년 교황 율리우스 2세의 부탁으로 미켈란젤로가 작업에 들어갔다. 천재 화가 미켈란젤로는 천장 바로 밑에 높이 세운 작업대에 앉아 고개와 허리를 뒤로 젖힌 채 고된 작업을 이어갔다. 이 때문에 목과 눈에 병까지 생겼다. 직업병이다. 「천지창조」는 구약 창세기를 9장면으로 나눠 그렸다. 일본의 후원으로 1982~1991년 새 단장된 그림은 500년 세월이 무색하게 선명한 색채로 새물내 물씬 풍긴다. 그림 한가운데 아담의 창조를 보면 야훼 하느님 모습이 생생하다. 흰 수염의 근엄해 보이는 노인이다. 당연히 옷을 입었다. 물론 아담은 남성 상징을 드러낸다. 중세에도 아담은 누드였다. 여기까지는 모든 게 중세의 모습

사진8. 다비드. 미켈란젤로 1504년. 피렌체 아카데미아 갤러리

이다. 신은 옷을 입고, 신이 흙으로 막 빚은 아담은 알몸이고.

「최후의 심판」으로 시선을 돌린다. 미켈란젤로는 피렌체 공화국이 1532년 메디치 가문의 세습 전제 군주체제로 바뀐 2년 뒤, 1534년 피렌체와 영원히 결별하고 로마로 이주한다. 그리고, 그해 교황 클레멘스 7세에게 시스티나 예배당 벽화를 의뢰받는다. 1535년 새 교황 바오로 3세도 요청하자 미켈란젤로는 1535년 혼자 작업에 들어간다. 60살의 고령이다. 6년 후인 1541년 66살에 완공한 그림이 바로 시스티나 예배당 제단 위 벽화, 세로 13.7m, 가로 12.2m의 「최후의 심판」이다. 바로크 양식을 띠는 거대한 벽화. 천국에 오르는 자와 지옥으로 떨어지는 자가 크게 회전하는 형태의 이 군상에 모두 391명이 등장한다. 이런 구도와 동적 표현은 르네상스에서 벗어났음을 말해준다. 르네상스의 균형 잡힌 고전기 그리스 화풍에서 탈피해 장엄하고 격정적인

바로크 양식으로 진입한 거다. 이는 미학적 관점이고. 에로티시즘 관점에서 더 중요하게 보는 것은 등장인물이 100% 나체라는 점이다. 한가운데 예수 그리스도와 성모 마리아를 보면 옷으로 몸을 가린 상태인데 이게 무슨 말인가?

원작은 다르다. 미켈란젤로는 예수도 마리아도 나체로 그렸다. 예수 그리스도의 남성 상징이 당연히 드러났다. 궁금하다. 미켈란젤로는 예수 그리스도의 상징을 어떻게 묘사했을까? 성모 마리아도 나체다. 단 성모 마리아는 팔과 다리로 상하체의 상징을 가리는 포즈다. 공개 당시 큰 종교적 논란을 불러일으켰다. 하지만 미켈란젤로 생전에는 손을 못 댔다.

1564년 미켈란젤로가 89세로 죽던 해

사진9. 아폴론과 다프네. 베르니니 1625년. 로마 보르게제 미술관

트리엔트 공의회가 열린다. 결론은 개작 명령. 나체 예수님과 마리아에 옷을 입히라는 거다. 오늘날 탐방객들이 보는 작품은 바로 이 개작이다. 미켈란젤로는 중세로부터 정신혁명을 추구하는 위대한 사상가였다. 미켈란젤로는 이미 1497년부터 누드 디오니소스를 조각했고, 1504년에는 피렌체 공화국 청사 앞에 그 유명한 다비드 누드 조각을 세운다. 100여년 뒤 17세기 초 이탈리아 조각 예술의 최고봉 베르니니의 그리스로마 신 조각에서도 나체 표현은 어려웠다. 미켈란젤로가 얼마나 시대를 앞섰는지 잘 보여준다.

보티첼리가 부활시킨
고대 그리스 여신 누드

피렌체가 좋은 이유를 꼽아본다면 걸어서 핵심 유적과 주요 박물관을 다 다닐 수 있어서 아닐까? 숙소와 맛집, 유적, 박물관을 발품 팔아서 볼 수 있는 도시가 참 좋다. 유서 깊은 역사 도시들은 당대 사람들이 걸어서 고만고만한 거리를 움직였을 테니. 로마나 파리, 런던 모두 로마시대 도시지만, 지금은 너무 커져 탐방하기 불편하다.

미켈란젤로가 절대자 예수 그리스도를 누드로 표현하는 거대한 도전에 나설 무렵, 그리스로마 여신 누드를 시도한 선구자가 있었다. 그 역시 피렌체 사람이다. 산드로 보티첼리(1445년 추정-1510년). 미켈란젤로보다 한 세대 앞선다.

르네상스 문예(文藝)란 무엇일까? 대략 정리해 보면 ① 신앙심 표현에서 개인감정 표현으로, ② 기독교 의미(숭배, 신심)에서 세속 의미(부, 과시)로, ③ 기독교 소재에서 그리스 신화 소재로, ④ 엄숙한 표현에서 분방한 표현으로 정리해 볼 수 있다. 피렌체에서 문학(文學) 장르로 치면 14세기 초 단테가 문을 열고, 페트라르카와 보카치오가 뒤를 이었다. 미술에서는 15세기 말 보티첼리와 미켈란젤로가 막을 올렸다.

문자와 달리 그림, 조각, 건축이라는 미술은 시각 이미지를 갖는다. 따라서 앞서 정의한 ④ 표현의 엄숙함에서 분방함으로의 이동은 무엇을 의미할까? 보티첼리와 미

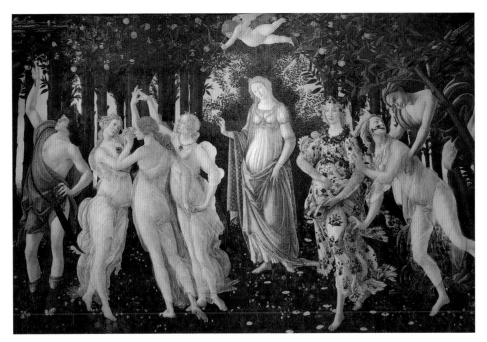

사진1. 봄의 여신 전경. 보티첼리 1480년. 피렌체 우피치 미술관

켈란젤로는 피렌체 메디치 가문에 모여든 사람들과 그리스로마를 공부하고 사상적, 예술적 영감을 얻는다. 문자로 된 문학이나 철학에 영감을 얻은 예술가들이 그 영감을 발현하는 방법은 누드, 그리스로마의 누드다.

피렌체에서 문예 르네상스가 가능했던 이유는 2가지다. 하나는 표현의 자유, 둘째는 돈이다. 이탈리아는 서로마 제국 멸망 이후 분단국가였다. 하나의 통일국가도 아니었고, 더군다나 왕국이 아닌 공화국도 여럿이었다. 697년 베네치아 공화국(697~1797년)을 시작으로 아말피 공화국(958~1137년), 피사 공

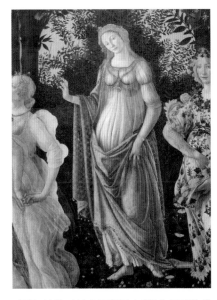

사진2. 봄의 여신. 보티첼리 1480년. 피렌체 우피치 미술관

사진3. 비너스와 카리테스(3미신). 보티첼리 1483~1485년. 루브르박물관

사진4. 비너스. 비너스와 카리테스(3미신). 보티첼리 1483~1485년. 루브르박물관

화국(1000~1406년), 제노바 공화국(11세기-1797년)의 4대 공화국이 들어선다. 모두 항구도시로 무역을 통해 큰 부를 축적하고 공화 체제를 지켰다. 이후 항구도시가 아닌 내륙에도 공화국이 추가로 등장한다. 피렌체 공화국(1115~1532년), 시에나 공화국(1125~1555년), 루카 공화국(1160~1805년)이다.

아말피는 피사에, 피사는 피렌체에 의해 멸망한다. 그래서 15세기 다섯 공화국이 이탈리아반도에 뿌리내렸다. 특히 1406년 항구를 낀 피사 공화국을 병합한 피렌체 공화국이 비약적으로 발전한다. 국가란

개인을 강제로 억압할 수 있는 사회적 약속 장치다. 그런데 국가를 왕이라는 세습 통치자가 가지면, 개인의 자유와 표현의 자유가 억눌린다. 대신 국가를 국민의 의사대로 통치하는 공화국에서는 표현의 자유를 누린다. 사상 혁신이 가능해진다. 피렌체에서 르네상스가 탄생한 결정적 이유다.

사진5. 비너스와 7명의 의인화 인문학. 보티첼리 1483~1485년. 루브르박물관

표현의 자유와 함께 돈은 쌍두마차다. 그 중심에 메디치 가문이 있었다. 1532년 메디치 가문의 독재화로 피렌체는 공화국 문패를 내리지만, 초기 메디치 가문은 르네상스에 결정적으로 기여한다. 상업자본을 바탕으로 공공 도서관을 세계 최초로 만들고, 문예인들을 후원했기 때문이다. 후원은 다른 게 아니다. 돈으로 작품 사주는 거다. 피렌체 우피치 미술관에서 보는 「봄의 여신」이나 「비너스의 탄생」이 그렇다. 미켈란젤로의 작품도 마찬가지다. 교황이라는 당대 최고 부자가 돈을 주고 작품을 요청한 덕분 아닌가.

보티첼리는 비너스라는 그리스로마 여신, 미와 에로티시즘의 화신을 화폭으로 옮겼다. 예수 그리스도나 성서 인물이 차지하던 자리에 그리스로마 시대 봄의 여신, 나아가 미의 여신 비너스를 앉혔다. 「비너스의 탄생」은 기원전 4세기 고전기 후반 프락시텔레스가 창조해낸 「크니도스 비너스(비너스 푸디카)」 스타일을 그대로 되살렸다. 무엇보다 앞서 로마 편에서 소개한 튀르키예 가지안테프 제우그마 모자이크 박물관의 헬레니즘 풍 「비너스의 탄생」 모자이크와 소재는 물론 구도와 배치가 겹친다. 그리스로마 예술의 완벽한 부활이다.

루브르박물관에서는 보티첼리의 비너스 누드에 반세기 정도 앞선 15세기 전반기

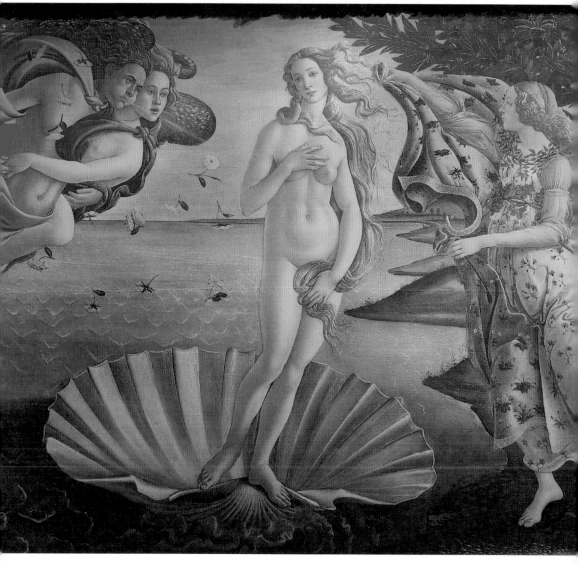

사진6. 비너스의 탄생 전경. 보티첼리 1485년. 우피치 미술관

사진7. 아프로디테(비너스)의 탄생. 로마시대 모자이크. 가지안테프 제우그마 모자이크 박물관

사진8. 비너스의 승리 비너스. 르네상스 이후 최초 여신 누드 추정. 15세기 전반기. 피렌체. 루브르박물관

비너스 누드가 눈길을 끈다. 보티첼리나 미켈란젤로가 활약한 르네상스 발원지 피렌체 그림이라고 루브르는 소개한다. 하지만, 누가 그렸는지는 밝히지 않는다. 15세기 전반기라고만 설명한다. 알몸의 비너스가 탄생하는 과정을 6명의 인류 역사 속 전설적인 남정네들이 지켜보는 모습이다. 남성 관음주의. 아킬레스, 파리스, 트로일로스, 삼손, 트리스탄, 랜슬롯. 루브르의 표현대로 15세기 전반기 그림이 맞다면 인류 역사 르네상스 시기 최초의 누드 그림으로 평가받을 만 하다.

사진9. 비너스의 승리 전경. 르네상스 이후 최초 여신 누드 추정. 6명의 남자가 바라봄. 아킬레스, 파리스, 트로
일로스, 삼손, 트리스탄, 란슬롯. 15세기 전반기. 피렌체. 루브르박물관

8장

현대 에로티시즘
예술의 진화

미술사조의 구분과
에로티시즘 관점의
누드 사조

이제 물꼬가 트였다. 르네상스에서 시작된 그리스로마 신화와 역사 소재, 여성 누드의 전성시대가 열린다. 미학적으로는 균형 잡힌 아름다움을 그린다.

르네상스 이후 여성 누드를 그릴 때 교회의 극심한 반대 분위기가 컸다. 종교개혁 이후 신교권에서도 누드에 극도의 거부감을 표하기는 마찬가지였다. 화가들은 교회의 눈치를 봐가며 누드 예술을 부활시키는 방법은 고대 그리스 시대 호메로스의 트로이 전쟁 이야기나 서정시 등의 고진, 오비디우스의 신화에 근거를 두는 거였다. 고건, 고대 신화에서 누드 예술의 정당성을 확보했다는 것이다. 스웨덴 스복홀틈 국립 박물관 측은 이 과정에 나타난 누드 예술의 특징은 남성주의라고 짚는다. 여성을 수동적 관능주의 대상으로 묘사했고, 남성은 이를 바라보거나 탐하는 영웅으로 묘사하면서 여성 누드 예술에 남성주의가 깃들었다고 본다. 16세기부터 19세기 중반까지 350여 년 이어지는 일관된 현상이다. 르네상스 미술의 거장들 레오나르도 다빈치나 라파엘로를 비롯해 루벤스, 고야 등의 누드 예술부터 살펴본다.

이에 앞서, 미술사조를 나누는 기준은 여럿 있겠지만, 흔히 상식적으로 정리해 보

면 아래 표와 같다.

	미술사조	시대
1	르네상스	15~16세기
2	바로크	16세기 중반~17세기
3	로코코 장식 미술	17세~18세기
4	고전주의	17~19세기 초
	신고전기	18세기 말~19세기 초
5	낭만주의	19세기 초중반
6	사실주의(자연주의 포함)	19세기 중반
7	인상주의(후기 인상주의 포함)	19세기 말
8	야주주의	20세기 초
9	입체주의 추상미술	20세기 초
10	초현실주의 추상미술	20세기 초중반

이를 에로티시즘 관점으로 필자가 재정리 해봤다.

① 구상 누드(具象, Figurative Nude): 르네상스 이후 고전주의, 즉 15세기 말-19세기 까지 조화롭고 균형 잡힌 아름다움을 추구하는 사실적 구상 누드

② 추상 누드(抽象, Abstract Nude): 20세기 초 이후 주관적 시각으로 인체를 입체적 으로 해석해 인체 구성요소를 재배치하는 비현실적 추상 누드

인간의 눈으로 관찰한 현실 세계에서 인체의 아름다움을 파악해 특징을 강조하며 빚어내는 누드의 세계가 하나 있다. 다른 하나는 인체를 입체적으로 해석해 재배치 하기 때문에 인간의 눈으로 현실 세계에서 볼 수 없는 초현실적 상상의 추상 누드다. 이 추상 누드는 기존의 균형 잡힌 조화미 관점에서 보면 기괴할 따름이다. 하지만 미 술을 창조의 관점에서 바라보면 인간이 상상할 수 있는 아름다움의 지평을 넓혔다는 해석이 가능하다. 이를 세분화해 다음 6가지로 나눠 살펴본다.

① 신화역사 속 균형적 구상 누드

② 일상현실 속 균형적 구상 누드

③ 사실주의 균형적 구상 누드

④ 도시향락 구상 누드

⑤ 탈균형적 구상 누드

⑥ 초현실적 추상 누드

사진1. 사냥의 여신 아르테미스(다이애나). 아니발 카라치 16세기, 브뤼셀 벨기에 왕립 미술관

신화역사 속
균형적 구상 누드

조화미라는 관점에서 ①번 신화역사 속 균형적 구상 누드의 주요 작품을 시대 흐름 순으로 감상해 본다. 미학적 관점에서 작품 해설은 이 책의 주제가 아니므로 다루지 않는다. 구상 누드와 관련해 한마디 덧붙인다. 19세기 중반 사진술의 등장은 구상 누드에 결정적인 변신의 계기다. 이제 어느 화가도 더 이상 있는 그대로를 묘사하는데 사진을 따라갈 수 없다. 그림은 사진에게 현실 세계의 사실적 묘사의 제왕 자리를 넘겨준다.

그림이 할 수 있는 일은? 변화다. 빛에 따른 대상물의 변화, 인상주의가 그렇다. 이는 소극적이다. 대상물에 가해지는 빛의 양만을 나눠 볼 뿐, 화가는 변하지 않으니 말이다. 이제 야수파나 입체파로 넘어가면 화가의 창조 철학 자체가 바뀐다. 대상물에 가해지는 외부 조건이 아닌 대상물을 바라보는 화가의 철학을 바꾸는 단계니 말이다.

사진1. 레다 복제품. 레오나르도 다빈치 1519년 이전, 진품은 보르게제 미술관 소장. 로마 바르베리니 국립 고미술품 갤러리

사진2. 성스럽고 세속적인 사랑. 티치아노 베셀리오 1515~1516년. 로마 바르베리니 국립 고미술품 갤러리

사진3. 레다와 백조. 프란체스코 멜치 1507년. 피렌체 우피치 박물관

사진4. 라 포르나리나. 라파엘로 1520년. 로마 바르베리니 국립 고미술품 갤러리

사진5. 비너스. 루카스 크라나흐 1520~1525년. 스톡홀름 국립박물관

사진6. 비너스. 안드레아 피치넬리 1520~1525년. 보르게제 미술관 소장, 로마 바르베리니 국립 고미술품 갤러리

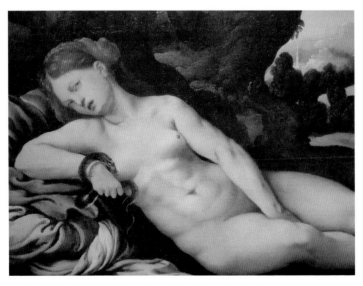

사진7. 클레오파트라의 죽음. 얀 판 스코렐 1520~1524년. 암스테르담 국립미술관

사진8. 마케도니아 피에루스왕 딸 9명. 지오반니 바티스타 디 자코포 1523~1527년. 루브르박물관

사진9. 비너스. 안토니오 알레그리 1524~1527년. 루브르박물관

사진10. 비너스. 루카스 크라나흐 1529년. 루브르박물관

사진11. 삼미신. 루카스 크라나흐 1531년. 루브르박
물관

사진12. 헤라, 아테나, 비너스. 피에테르 코케 판 아엘
스트 1530~1535년. 루브르박물관

사진13. 파리스 심판 도자기 그림. 생활 자기에도 누드가 사용되기 시작. 이탈리아.
1535~1550년. 루브르박물관

사진14. 롯과 딸들. 알브레히트 알트도르페르 1537
년. 비엔나 미술사 박물관

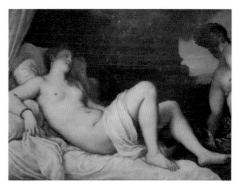

사진15. 다나에. 티치아노 베셀리오 1544~1545년.
루브르박물관

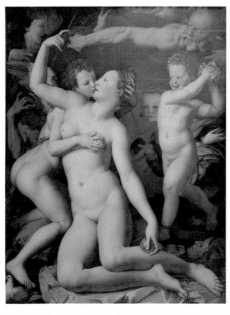

사진16. 비너스. 브론지노(아뇰로 디 코시모) 1545
년. 런던 내셔널갤러리

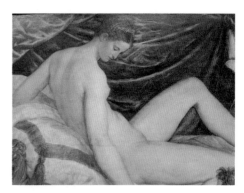

사진17. 비너스. 람베르트 수스트리스 1548~1552
년. 루브르박물관

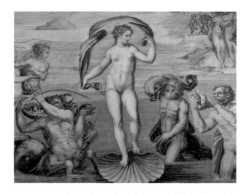

사진18. 비너스 탄생. 피렌체 공화국 청사 메디치가
코지모 1세 공사. 1551~1555년

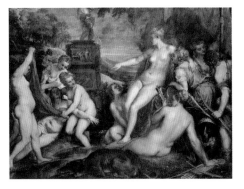

사진19. 다이아나와 칼리스토. 티치아노 베셀리오 1551~1562년. 런던 내셔널갤러리

사진20. 수산나의 목욕. 자코포 틴토레토 1555년. 비엔나 미술사 박물관

사진21. 판도라. 니콜로 델 아바테 1555년. 루브르박물관

사진22. 비너스. 얀 마시스 1561년. 스톡홀름 국립박물관

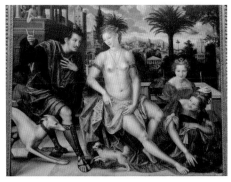

사진23. 다윗과 밧세바. 얀 마시스 1562년. 루브르박물관

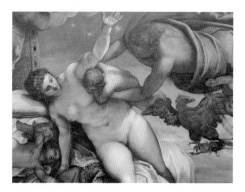

사진24. 헤라. 자코포 틴토레토 1575년. 런던 내셔널
갤러리

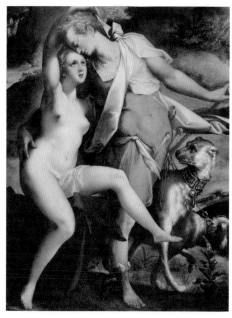

사진25. 비너스와 아도니스. 바르톨로메우스 스프랑
거 1585~1590년. 암스테르담 국립미술관

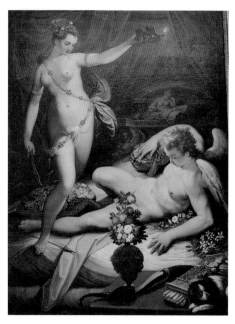

사진26. 프시케와 에로스. 자코포 주치 1589년. 로마
보르게제 미술관

사진27. 아마존과 스키타이. 오토 판 벤 1597~1599
년. 비엔나 미술사 박물관

사진28. 파리스 심판. 루벤스 1599년. 런던 내셔널갤러리

사진29. 수산나. 루벤스 1606~1607년. 보르게제 미술관 소장, 로마 바르베리니 국립 고미술품 갤러리 전시

사진30. 제우스와 헤라. 안토니오 카라치 1612년. 로마 보르게제 미술관

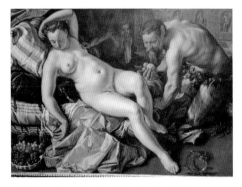

사진31. 제우스와 안티오페. 헨드릭 골치우스 1612년. 런던 내셔널갤러리

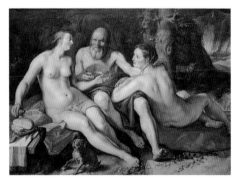

사진32. 롯과 딸들. 헨드릭 골치우스 1616년. 암스테르담 국립미술관

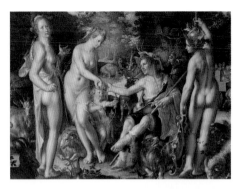

사진33. 파리스 심판. 요아킴 브테바엘 1615년. 런던
내셔널갤러리

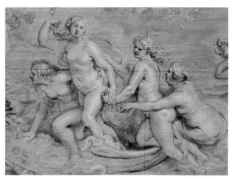

사진34. 비너스의 탄생. 루벤스 1623년. 런던 내셔널
갤러리

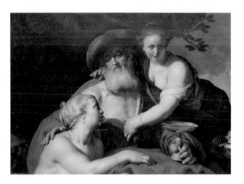

사진35. 롯과 딸들. 아브라함 블뢰마에르트 1624년.
런던 내셔널갤러리

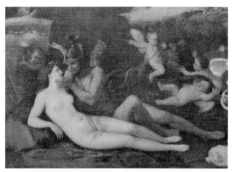

사진36. 비너스와 마르스. 니콜라 푸셰 1625년. 루브
르박물관

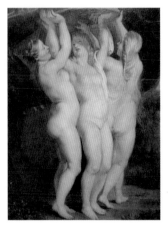

사진37. 삼미신. 루벤스 1620~1625
년. 스톡홀름 국립박물관

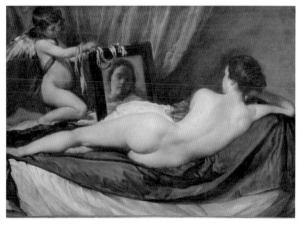

사진38. 비너스. 벨라스케스 1651년. 런던 내셔널갤러리

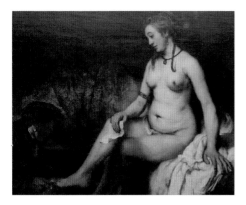

사진39. 밧세바. 렘브란트 1654년. 루브르박물관

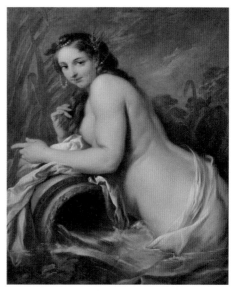

사진40. 강의 여신. 카를 방루 1740년. 스톡홀름 국립박물관

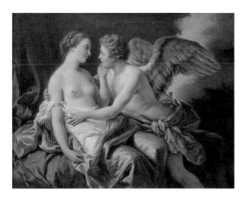

사진41. 프시케와 에로스. 루이 장 프랑수아 라그르네 1767년. 스톡홀름 국립박물관

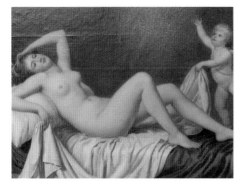

사진42. 다나에와 황금비. 아돌프 울릭 베르트뮐러 1787년. 스톡홀름 국립박물관

사진43. 삼미신. 쟝 밥티스트 레뇨 1793~1794년. 루브르박물관

사진45. 피그말리온과 갈라테이아. 안 루이 지로데 1819년. 루브르박물관

사진44. 진실, 시간, 역사. 고야 1804~1808년. 스톡홀름 국립박물관

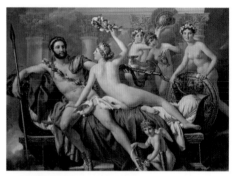

사진47. 마르스와 비너스. 다비드 1824년. 브뤼셀 벨기에 왕립 미술관

사진48. 비너스의 탄생(아나디오메네). 테오도르 샤세리오 1838년. 루브르박물관

사진46. 샘(spring) 의인화. 엥그르 1820~1856년. 오르세 미술관

사진49. 다프네와 아폴론. 테오도르 샤세리오 1838년. 루브르박물관

사진50. 목욕하는 수산나. 프란체스코 하예즈 1850년. 런던 내셔널 갤러리

사진51. 진실. 르페브르 1870년. 오르세 미술관

사진52. 비너스의 탄생. 부게로 1879년. 오르세 미술관

일상 현실 속
균형적 구상 누드

사진1. 원시인. 루카스 크라나흐 1530년. 런던 내셔널갤러리

16세기가 열리면서 누드 대상이 신화역사 속 여신이나 여주인공에서 일반인으로 확대된다. 이탈리아의 르네상스 화가들은 물론 독일 등 다른 국가로 퍼져 나간 르네상스 화가들이 여인 누드에 발을 담근다.

런던 내셔널갤러리로 가보자. 원시림 속에서 알몸의 남녀 어린이가 나온다. 그리스로마 신화도, 그리스로마 역사 인물도, 구약 성경 속 밧세바나 수산나 같은 인물도 아니다. 불특정 다수의 일반인 누드가 나타난 거다. 독일 르네상스 화가 루카스 카르나흐의 1530년 작품 누드에서 이

사진2. 아메리카 정복. 현지인 누드. 얀 얀스 모스타에르트 1535년. 암스테르담 국립미술관

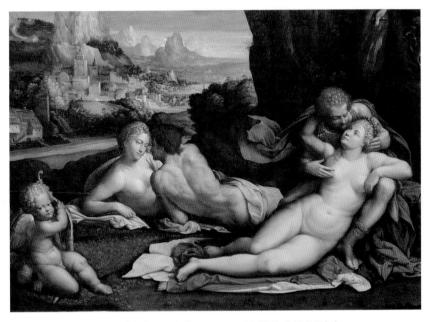

사진3. 연인 두쌍. 가로팔로(벤베누토 티시) 1535~1545년. 런던 내셔널갤러리

사진4. 가브리엘 데스트레 자매. 퐁텐느블르 화파 1594년. 루브르박물관

사진5. 화장. 투생 뒤브레이유 1594~1602년. 루브르 박물관

제 누드의 일반화 단계가 읽힌다.

　이탈리아 르네상스 화가 가로팔로(벤베누토 티시)의 1535~1545년 작품에는 두 쌍의 연인이 모습을 드러낸다. 왼쪽 아래 사랑의 신 큐피드(에로스)가 황금 화살을 들어, 사

사진6. 누드 여인. 바르톨로메우스 반데르 헬스트 1658년. 루브르박물관

사진7. 젊은 여인. 피에르 나르시스 게렝 1800년. 루브르박물관

랑이 무르익고 있음을 암시한다. 카르나흐의 작품과 달리 에로틱한 분위기가 물씬 풍긴다. 단순한 누드에서 에로틱한 분위기를 지닌 정사 누드로의 진화다.

루브르박물관의 가브리엘 데스트레 자매 누드는 좀 특이하다. 여동생이 오른쪽 언니의 젖꼭지를 만진다. 언니 가브리엘 데스트레가 막 아들을 낳아 어머니가 됐음을 알려준다. 가브리엘 데스트레는 프랑스 앙리 4세의 총애를 받던 여인이다. 앙리 4세는 왕비 대신 모든 행사에 애첩 가브리엘 데스트레를 데리고 다녔다. 아이도 3명이나 낳았다. 왕비와 이혼을 교황에게 요청하고, 가브리엘 데스트레와 재혼하려는 중 그만 가브리엘 데스트레가 요절하고 만다. 앙리 4세는 결국 피렌체 메디치 가문 여인을 왕비로 들인다.

일반인을 상대로 한 누드는 17세기, 18세기를 거쳐 19세기로 가면서 목욕, 화장 등 여인의 일상으로 소재를 넓힌다. 이런 가운데 19세기 말 프랑스 화단에서 중대한 변화가 일어난다.

사진8. 머리 다듬는 여인. 루드비히 아우구스트 스미트 1839년. 스톡홀름 국립박물관

사진9. 모델. 크리스토퍼 빌헬름 에케르스베르그 1841년. 스톡홀름 국립박물관

사진10. 목욕하는 여인. 엥그르 1808년. 루브르박물관 **사진11.** 누드. 에케르스베르그 1833년. 코펜하겐 글립토테크 박물관

사진12. 여인 누드. 콘스탄틴 한센 1839년. 코펜하겐 글립토테크 박물관

사진13. 누드. 폴리크로니스 렘베시스 1877년. 아테네 내셔널 갤러리

사진14. 누드. 니케포로스 리트라스 1870년. 아테네 내셔널 갤러리

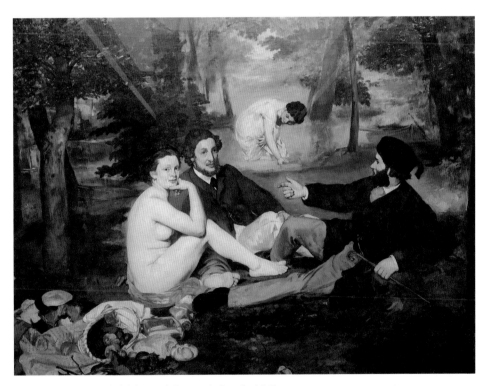

사진15. 풀밭 위의 점심식사 누드. 마네 1863년. 오르세 미술관

사실주의 균형
누드의 절정

파리 센강 옆에 위치한 오르세미술관(Musée d'Orsay)으로 가보자. 에펠탑이 1889년 국제박람회를 상징한다면 오르세미술관은 1900년 국제박람회의 상징물이다. 1900년 다시 열린 파리 국제박람회 기차역 겸 호텔로 사용된 건물로 이후 수도권 전철 RER 노선 C를 건설하면서 철거 위기에 놓인다. 하지만 프랑스가 누구인가. 없는 예술도 만들어내는 나라다. 퐁피두 대통령과 지스카르 데스텡 대통령의 결단으로 이 건물은 1986년 미술관으로 다시 태어난다. 19세기 중반 이후 그러니까 사실주의, 자연주의, 인상주의, 후기 인상주의 작품들을 소장하는 미술관으로 특화시킨다. 루브르 다음으로 많은 미술 애호가들이 찾는 미술관으로 거듭난다. 이곳에 누드 예술과 관련해 기념비적인 작품이 탐방객을 맞는다.

누드는 르네상스 시기 그리스로마 신화 속 여신이나 여주인공을 소재로 시작해 일반 여성으로 확장돼왔다. 15세기 말 부활한 여성 누드의 특징은 구상 누드, 즉 눈으로 관찰해 확인한 있는 그대로의 아름다움을 전하는 것이다. 균형 잡히고 조화로운 아름다움의 인체미를 빚어낸 것이다.

있는 그대로의 구상 누드에서는 여성의 상징도 가감 없이 묘사됐다. 여성의 상징

사진1. 오르세 미술관 전경

사진2. 오르세 미술관 내부

사진3. 개와 함께 있는 누드. 쿠르베 1862년. 오르세 미술관

사진4. 세상의 기원. 쿠르베 1866년. 오르세 미술관 전시 사진. 오르세 미술관

은 두 가지 측면에서 인류사적 의미가 있다. 첫째, 생명 탄생의 원초적 중심이다. 이보다 더 신비롭고 소중한 의미를 부여할 다른 가치는 없다. 호모 사피엔스 종의 영속을 위해 이보다 더 중요한 사물이나 구상체는 존재하지 않는다. 그래서 4만년 전 구석기 시각예술이 탄생할 당시부터 여성의 상징을 빚었다.

둘째, 여성 상징은 인간 쾌락의 정점이다. 누가 뭐래도 여성 상징은 에로티시즘의 최중심에 선다. 이렇듯 여성 상징은 성(聖)과 속(俗), 생명(生命)과 쾌락(快樂)을 동시에 갖는 양면성을 띤다.

사실주의를 대변하는 화가 쿠르베는 이점을 간파해 구상 누드 예술의 화룡점정을 1866년 찍는다. 「세상의 기원(L'Origine du monde)」. 인류 시각예술사에서 쿠르베의 이 작품보다 더 사실적으로 구상예술을, 에로티시즘의 핵심을 묘사한 작품은 찾기 어렵다. 더 이상의 설명이 필요 없이 성(聖)과 속(俗), 생명(生命)과 쾌락(快樂)이라는 두 가지 관점에서 그냥 감상하면 된다. 작품 이름에는 성스러움을 강조했지만, 감상할수록 무게중심은 세속의 욕망과 쾌락으로 옮겨간다. 호모 사피엔스의 숙명적 본능 아닐까.

도시 향락
구상 누드

몽마르트르(Montmartre)로 가보자. 파리 북쪽 언덕지대다. 외곽이어서 방값이 싸다. 19세기 가난한 화가들이 몰려든 이유다. 프랑스 지방은 물론 프랑스 주변 국가 화가들도 이곳으로 왔다. 고흐, 피카소... 19세기 말부터 20세기 초. 프랑스에서 벨 에포크(Belle Epoque, 아름다운 시대)라고 부른다. 1889년 에펠탑이 완공되고 파리 국제박람회가 열려 전 세계에서 많은 사람들이 파리를 찾았다. 프랑스의 철강 산업 발전을 상징하는 에펠탑이 이때 들어선다. 조선도 역사상 처음으로 1889년 파리 국제박람회에 참가했을 정도다.

경제도 좋고 세기말의 향락 분위기도

사진1. 몽마르트르 언덕의 상징 사크레 쾨르 성당

사진2. 사크레 쾨르 성당에서 내려다 본 몽마르트르와 파리 시가지

사진3. 물랑 루즈 주변 몽마르트르

사진4. 물랑 루즈

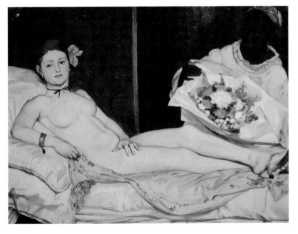

사진5. 올렝피아. 마네 1863년. 오르세 미술관

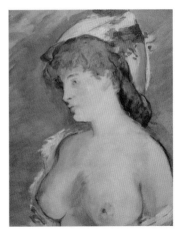

사진6. 샴페인. 프랑스 포도주 샴페인과 그 지방 상징. 마네 1878년. 오르세 미술관

넘쳐 흘렀다. 몽마르트르에 국제박람회 개최에 맞춰 카바레 '물랑 루즈(Moulin Rouge)'가 문을 연다. 캉캉 춤을 추는 무희들의 아름답고 선정적인 율동은 많은 남성의 가슴을 설레게 만든다. 화가들도 마찬가지. 툴루즈 로트렉이 대표적이다. 로트렉은 춤추는 무희들에 빠져든다. 이제 누드의 소재는 일반 여인에서 유흥업소 여인들, 춤추는

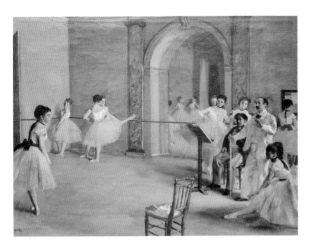

사진7. 펠르티에가 오페라 극장 무용 연습실. 드가 1872년. 오르세 미술관

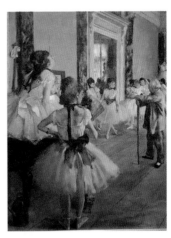

사진8. 무용 강습. 드가 1873~1876년. 오르세 미술관

무희로 옮겨간다. 산업화와 도시화, 그 속에서 성업중인 향락산업 여성들이 누드 예술의 중심으로 들어온다. 도시 향락업소 누드. 로마와 폼페이가 떠오른다.

도시 향락업소 여인들이 화폭 안으로 들어온 것은 물랑 루즈가 등장하기 이전이다. 마네는 1863년 「올렝피아」로 세간의 비난을 받았다. 주인공 올렝피아는 창녀다.

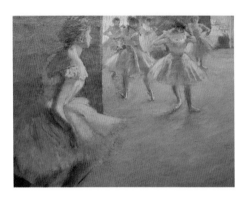

사진9. 무희들. 드가 1886~1888년. 오르세 미술관

창녀를 다뤄서 비난을 받았다기보다 창녀를 전통의 여신이나 일반 여인 누드처럼 우아하고 아름다우며 꽃을 선물받는 등의 대접을 해준 데서 쏟아진 비난이다. 드가는 1870년대 파리 오페라 극장의 춤추는 무희들의 세계를 화폭에 옮겼다. 로트렉은 1889년 이후 물랑 루즈의 무희들을 주로 다뤘다. 그러니까 전통적

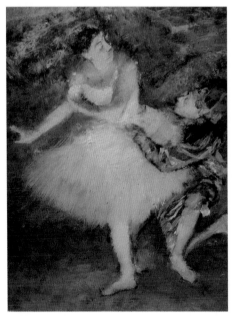

사진10. 광대와 콜롱빈. 드가 1886~1890년. 오르세 미술관

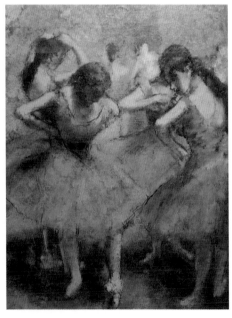

사진11. 푸른 무희들. 드가 1893년. 오르세 미술관

으로 낮은 계층, 즉 오페라 무희나 카바레 무희, 창녀가 신화속 여신이나 일반여인을 대신해 누드의 주요 소재로 등장한 거다. 피카소는 이런 분위기 속에 파리로 와 이들에게서 큰 영향을 받는다.

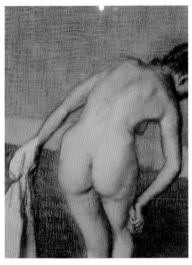

사진12. 목욕하는 여인. 드가 1887년. 암스테르담 반고흐 미술관

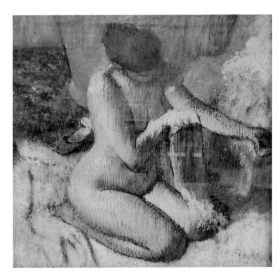

사진13. 목욕 마친 여인. 드가 1895년. 오르세 미술관

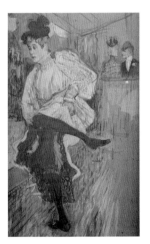

사진14. 춤추는 쟌 아브릴. 로트렉 1892년. 오르세 미술관

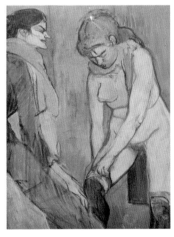

사진15. 스타킹을 벗는 여인. 창녀. 로트렉 1894년. 오르세 미술관

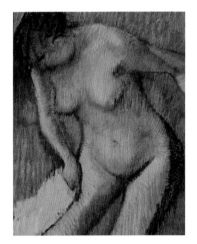

사진16. 목욕하는 여인. 드가 1886년. 로마 국립현대 미술관

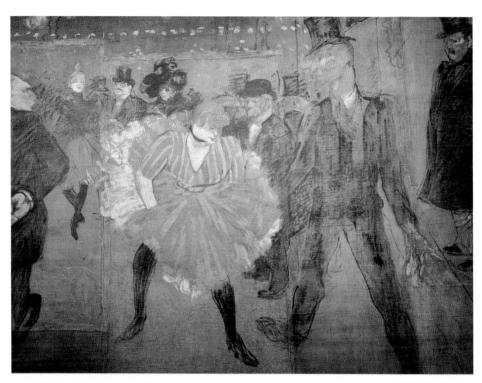

사진17. 물랑 루즈 무희들. 로트렉 1895년. 오르세 미술관

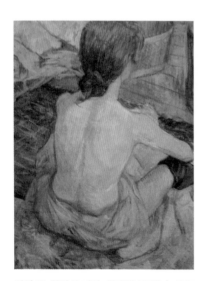

사진18. 화장실 여인. 로트렉 1896년. 오르세 미술관

사진19. 로트렉이 누드 그림 그리는 장면 재현. 암스테르담 섹스 박물관

탈구상
탈균형 누드

18세기 유럽은 고고학의 시기다. 1748년부터 폼페이 발굴을 시작하면서 주옥같은 그리스로마 예술품들이 쏟아진다. 그리스로마 건축물이 화산재를 털고 깨어난 것이다. 유럽인들은 그리스로마에 환호한다.

19세기 대부분의 건축물은 신고전주의(Neo-Classic) 양식이다. 그리스 신전의 전면(Fasade)을 모방한 거다. 고고학 열풍 시대를 맞아 관심은 그리스로마에 머물지 않고 이집트와 메소포타미아로 퍼진다. 당시 메소포타미아와 이집트는 이슬람 문화권이다. 맹주 튀르키예 술탄의 궁전 하렘은 관심을 증폭시키기 충분하다. 사내 구실 하는 남자는 오직 술탄 1명에 많은 여인들이 옆에 있다니… 하렘에서 술탄의 일거수일투족을 시중드는 여인들을 오달릭(Odalik)이라고 부른다. 19세기 세계 미술사를 이끌던 프랑스에서 오달리스크(Odalisque)로 부르며 여기에 관심을 모은다.

금남의 집에서 일하는 여성 오달리스크에 대해 사람들은 온갖 상상의 나래에 빠져든다. 대중의 호기심을 자극할 수 있다면 당연히 예술가들의 미적 취향에도 영향을 미친다. 가본 적도 없는 동방의 먼 나라, 기독교와 전혀 다른 이슬람 문화, 여기에 유럽의 왕정이나 공화정에서 사라진 궁중 여성들, 그러면서도 유구한 역사 유적과 유

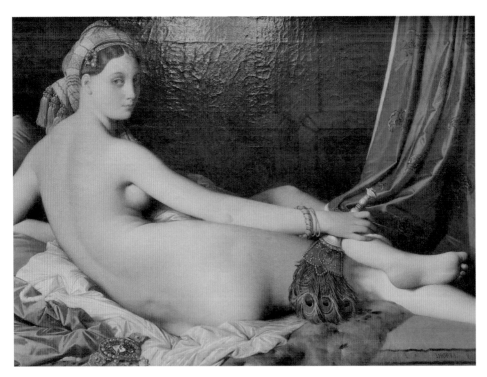

사진1. 그랑드 오달리스크. 엥그르 1814년. 루브르박물관

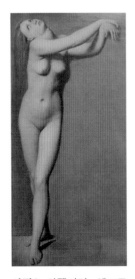

사진2. 안젤리카. 엥그르
1819년. 루브르박물관

사진3. 안젤리카 상반신. 엥그르 1819년. 루브르박물관

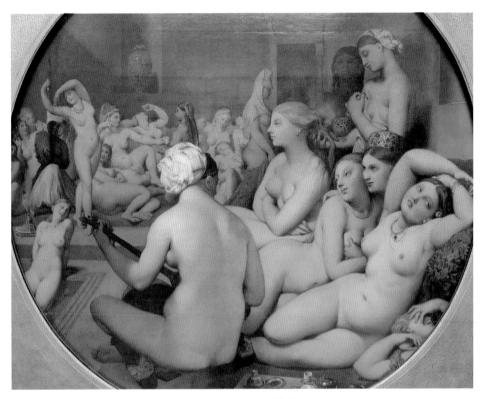

사진4. 터키 목욕탕 누드 전경. 엥그르 1852~1859년. 루브르박물관

사진5. 터키 목욕탕 누드 허리와 둔부1. 엥그르 1852 ~ 1859년. 루브르박물관

사진6. 터키 목욕탕 누드 허리와 둔부2. 엥그르 1852~1859년. 루브르박물관

사진7. 파포스의 비너스. 엥그르 1852년. 상반신 누드인데 왼쪽 젖가슴 뒷부분이 비정상적으로 부풀어 오른 모습. 오르세 미술관

사진8. 서 있는 모델. 쇠라 1886년. 오르세 미술관

사진9. 쇠라의 모델들1. 쇠라 1887년. 오르세 미술관

물이 지천인 동방(오리엔트)에 대한 환상이 자리 잡는다. 지적 탐구심에 세속적 궁금증, 마초적 호기심, 에로틱한 관음증까지 한데 어우러진 상황에 신고전주의 쟝 오귀스트 도미니크 엥그르가 총대를 멘다.

루브르박물관으로 가보자. 엥그르가 1814년 선보인 「그랑드 오달리스크(Grande Odalisque)」가 고혹적인 눈길을 보낸다. 엥그르가 이보다 6년 앞서 선보인 「목욕하는 여인(Grande Baigneuse)」과 분명히 다르다. 「목욕하는 여인」은 고전주의에 충실한 작품이다. 균형 잡힌 조화미를 잘 보여준다. 「그랑드 오달리스크」는 전혀 다른 화법을 보여준다. 술탄의 여인이라는 오달리스크의 얼굴을 보자. 고전주의 화법을 충실하게 이었다. 반듯한 이목구비가 조화롭게 배치돼 균형 잡힌 아름다움을 선보인다. 그런데 허리로 가면 시선이 혼란스러워진다. 비정상적으로 길다. 풍만한 엉덩이를 지나 허벅지로 가면 역시 비정상적으로 넓고 두툼

하다. 해부학적인 실제 인체 구조 비례를 벗어난다. 화단에서 비평가들도 호된 비판을 날렸다. 그럼에도 훗날 루브르는 비싼 돈에 이 작품을 사들인다. 누드 예술사에 새로운 관점을 부여했다는 긍정적인 평가를 한 것이리라. 작가의 눈으로 인체를 재해석해 강조하고 싶은 지점에 액센트를 주면서 전통의 조화와 균형미에서 벗어난 탈조화미, 탈 균형미를 구현한다.

엥그르가 5년 뒤 1819년 선보인 작품 「안젤리카를 구하는 로저(Roger delivrant Angelique)」. 바위에 쇠사슬로 묶인 아름다운 여인 안젤리카를 구하는 기사 로저 이야기를 다룬 16세기 서사시에서 영감을 얻어 그렸다. 고대 그리스로마 신화에서 페르세우스가 안드로메다를 구하는 서사와 같다. 루브르에 이 작품을 위

사진10. 쇠라의 모델들2. 쇠라 1887년. 오르세 미술관

사진11. 누드, 허리와 둔부. 모딜리아니(1884~1920년) 20세기 초. 피렌체 리카르디 궁전

사진12. 붉은 황소와 목욕하는 여인들. 베르나르 1889년. 오르세 미술관

사진13. 환상, 상징적 자화상. 베르나르 1891년. 오르세 미술관

해 준비한 습작 「안젤리카(Angelique)」를 전시중이다. 여기에는 안젤리카의 손이 쇠사
슬로 묶여 있지 않다. 그리고 로저나 괴물은 등장하지 않는다. 오직 안젤리카만 나온
다. 쇠사슬을 빼면 안젤리카의 인체는 똑같은 형태다. 안젤리카의 얼굴은 고전주의
기법 그대로다. 자로 잰 듯 반듯한 이목구비의 조화, 균형미가 돋보인다.

인체 비례도 「그랑드 오달리스크」와 달리 사실적이며 아름답다. 그런데 목을 보자.
목이 비정상적으로 두툼하다. 미술사가 테오필레 실베스트르는 갑상선이 부어오르

사진14. 두 번다시는... 고갱 1897년. 런던 코톨드 갤러리

사진15. 모델. 앙리 마티스 1901년. 파리 오랑
주리 미술관

사진16. 그리고 그들 몸의 금. 고갱 1901년. 오르세 미술관

사진17. 소녀. 조루쥬 루오 1906년. 파리 오랑주리 미술관

는 병에 걸린 것 같다고 혹평했다. 가슴이 3개라는 비평도 나왔다. 탈 균형미, 탈 조화미의 누드 세계를 또 한 번 선보인 거다.

이런 현상은 만년에 선보인 「터키탕(Le Bain Turc, 1859년)」에도 일부 엿보인다. 많은 오달리스크가 집단으로 목욕탕에서 휴식을 취하는 모습을 상상으로 그린 이 작품에 등장인물들의 허리가 길고, 허벅지와 둔부가 비정상적으로 확대된 특징이 일부 나타난다. 고전주의 화풍을 계승해 얼굴 등은 조화와 균형미를 견지하면서도 인체 비례에서 새로운 창조의 길을 모색했던 엥그르의 누드는 이제 있는 그대로를 묘사하는 구상 누드의 세계에 종말을 고할 시기가 다가왔음을 알리는 복선(伏線)인지도 모른다.

후기 인상주의 화가들 고갱, 베르나르의 그림은 물론 점묘법의 쇠라 등의 그림은 이미 구상누드는 물론 균형누드의 아름다움을 벗어나고 있다. 20세기 들어 야수파 루오, 마티스, 드렝이 그린 누드 역시 기존 고전주의 연장선에서 구상 누드의 아름다움과는 질적으로 완전히 다른 탈 균형미, 탈 조화미의 누드 세계를 빚어낸다. 화가가 인체를 재해석해 현실적으로 존재할 수 없는 인체 구조를 선보이는 추상 누드의 싹은 이렇게 트였다.

사진18. 목욕하는 여인들. 앙드레 드렝 1908년. 파리 오랑주리 미술관

입체파의
초현실 누드

스페인 바르셀로나로 가보자. 바르셀로나는 항구도시다. 항구 앞에 콜럼버스의 동상이 높게 솟았다. 콜럼버스가 이곳에서 출항한 것은 아니라 좀 생뚱맞기는 하다. 그럼에도 오늘날 세계 질서를 만든 첫출발이 콜럼버스의 아메리카 발견이기 때문에 자못 상징적이다. 부둣가에 서서 시내를 바라보면 콜럼버스 동상 너머 뒤쪽으로 람블라 거리(La Lambla)가 펼쳐진다. 고목이 우거진 1.2㎞의 이 거리에 다양한 노점과 행위 예술가들이 진을 친다. 양쪽으로 호텔과 음식점, 역사 명소가 즐비하다. 탐방객들이 몰려드는 바르셀로나의 핵심 문화거리다. 람블라 거리 오른쪽으로 아비뇽(Avignon) 골목이다. 좁은 골목의 이 거리가 인류 미술사의 역사를 바꾸는 하나의 모티프로 작동했다.

스페인 남부 안달루시아 말라가에서 출생한 파블로 피카소는 북쪽 바르셀로나로 올라와 자란다. 성인이 돼서는 파리로 가서 몽마르트르에 머물며 그림 수업을 이어간다. 벨 에포크 시대 도시풍 향락 업소 무희나 여인들을 대상으로 누드를 그리던 드가와 로트렉으로부터 많은 영감을 얻는다.

1889년 몽마르트르 물랑루즈 등장으로 향락업소가 몽마르트르 문화의 한 축으로

사진1. 바르셀로나 항에서 본 아비뇽 거리 방향

자리 잡은 결과다. 또 하나, 쿠르베가 구상 누드의 정점을 찍은 뒤, 새로 나타나는 흐름, 균형미를 타파한 탈 균형, 탈 조화, 구상을 벗어난 추상 세계의 누드라는 영감. 몽마르트르에서 이 두 가지를 흡수한 피카소가 1907년 세기의 걸작을 파리에서 선보인다.

「아비뇽의 여인들(Les Demoiselles d'Avignon)」.

아비뇽은 앞서 피카소가 살던 바르셀로나 람블라 거리 뒤편의 골목길이다. 이 골목에는 바르셀로나 항에 들어온 선원들을 상대하던 성매매 업소가 있었다. 그리스로

마 시대도 그랬다. 항구 앞에는 유흥업소
가 성업했다. 폼페이가 그렇다. 피카소
는 비록 선원은 아니지만, 아버지 인도로
바르셀로나 아비뇽 거리의 업소 문화를
체험했다. 이를 머리 속에 떠올리며 그곳
여인들을 누드 소재로 삼는다. 많은 영감
을 준 로트렉이 극장식 카바레 물랑 루즈
에서 일하는 여성들을 누드 소재로 삼던
것에서 더욱 확장된 개념이다. 본격 매춘
부들을 소재로 한 누드 작품이다. 로마
시대 폼페이 성매매 업소 프레스코 그림
에 등장하던 여성들이 2천 년 뒤 부활한
거다.

되살아난 여성 그림은 전혀 다른 면모

사진2. 바르셀로나 항 콜럼버스 동상

사진3. 아비뇽 거리

사진4. 수영하는 여인들. 1918년. 국립 파리 피카소 미술관

사진5. 정원 속 누드. 1934년. 국립 파리 피카소 미술관

를 부인다. 그리스로마 시대 이후 드가와 로트렉의 화폭에 등장한 여인은 구상 미술의 범주였다. 그런데 피카소는 이를 넘어섰다. 여인의 몸을 얼굴, 가슴, 엉덩이, 다리까지 신체 부위별로 즉 입체적으로 나눈다. 나름의 시선을 갖고 강조점을 두고 싶은 방향으로 재배치한다. 입체파 미술(Cubism)의 탄생이다. 그리스로마 이래 존중돼온 균형, 조화미와 궤가 완전히 달라진다.

엥그르가 시도했던 탈 균형, 탈 조화 누드, 루오나 마티스에서 보던 야수파 누드에서 한 발 더 나간다. 현실 세계에서 볼 수 있는 사실적인 묘사 즉 구상미술이 아니다. 현실에서 볼 수 없는 세계의 묘사다. 화가가 인체를 분해해 머릿속에서 강조하고 싶은 방향대로 재해석해 배치한다. 이미 베르나르에서 선보였지만, 존재하지 않는 세계를 뽑아내 묘사하는 추상미술(抽象美術)의 장이 열린다.

현실을 뛰어넘는 초현실(超現實) 미술의 시대다. 초현실 누드다. 초현실 사조는 미술뿐 아니라 문학등 다양한 문예 분야에서 붐을 이룬다. 제1, 2차 세계대전이라는 인류사 대재앙을 겪은 뒤, 이성(理性)에 대한 회의가 사회 전반에 퍼지며 이성 너머의 세계에 대한 탐구가 붐을 이룬 결과다.

이성으로 설명하기 어려운 초현실 미술이 현대미술의 확고한 장르로 자리 잡는다.

　피카소가 이룬 미술사적 의미는 이 정도로 마친다. 그의 작품을 미학적 관점이 아닌 단지 시간적 흐름에 따른 분류로 살펴본다. 바르셀로나 피카소 미술관, 국립 파리 피카소 미술관, 오랑주리 미술관, 뉴욕 시립 현대 미술관에 흩어진 작품을 「아비뇽의 여인들」을 기준으로 3시기로 나눈다. 어떤 설명을 곁들이지 않고, 시대순으로 작품을 훑어보는 것만으로도 피카소 미술의 소재와 진화가 어느새 내 곁으로 다가옴을 느낀다. 에로티시즘 관점으로 말이다.

사진6. 안락의자 속 여인. 1936년. 국립 파리 피카소 미술관

사진7. 두손을 꼬고 앉은 자클린. 1954년. 국립 파리 피카소 미술관

「아비뇽의 여인들」
이전의 피카소 누드

바르셀로나 아비뇽 거리에서 그리 멀지 않은 거리에 피카소 미술관이 자리한다. 걸어서 20-30여분 거리다. 「아비뇽의 여인들」 이전 초기 작품들이 다수 기다린다. 아직은 구상 누드의 세계가 담겼다. 특기할 것은 기존 에로티시즘 미술과 달리 등장인물이 늘었다. 여성 1명의 누드가 아니다. 남성도 나온다. 남녀가 각자의 관능적인 아름다움을 뽐내는 게 아니다. 남녀가 포옹하거나 정사를 벌인다. 로마 폼페이 시절, 1세기 춘화로 돌아간 느낌이다. 20세기의 문을 열며 등장한 피카소의 에로틱 정사 그림. 「두 사람과 고양이(1902~1903년)」, 「비르고(1902~1903년)」가 그렇다. 항구도시 폼페이와 항구도시 바르셀로나에서 2천년의 세월을 넘어 공통으로 나타나는 사회문화다. 남녀 사랑 행위, 유흥업소 행위를 시각예술로 옮기는 표현의 자유 시대다.

사진1. 바르셀로나 피카소 미술관

사진2. 남자. 1897년. 바르셀로나 피카소 미술관

사진3. 녹색 스타킹 여인. 1902년. 바르셀로나 피카소 미술관

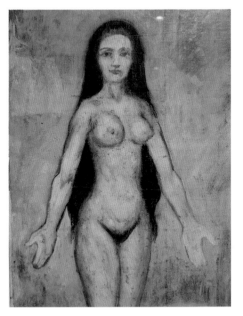

사진4. 누드. 1903년. 바르셀로나 피카소 미술관

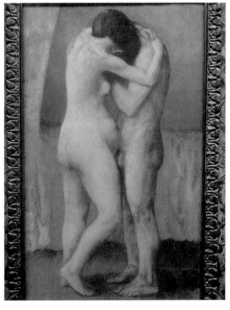

사진5. 포옹. 1903년. 파리 오랑주리 미술관

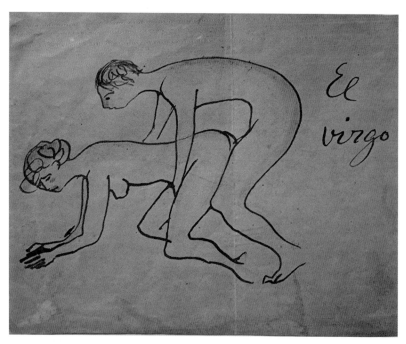

사진6. 비르고. 1902~1903년. 바르셀로나 피카소 미술관

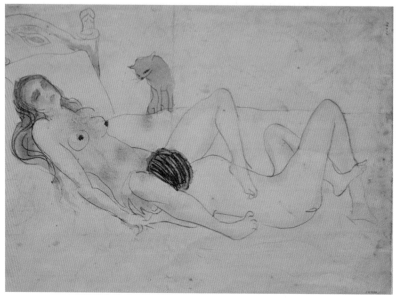

사진7. 두 사람과 고양이. 1902~1903년. 바르셀로나 피카소 미술관

「아비뇽의 여인들」

1차 세계대전 이후 유럽 각국의 힘이 빠져 있을 때 미국은 막강한 국력과 막대한 부를 바탕으로 지중해 유역 역사 유적 탐사와 발굴, 유물 구입에 적극 나선다. 헤리슨 포드 주연의 영화 「인디애나 존스」 시리즈는 이를 배경으로 한다. 1930-1940년대 미국의 파워를 배경으로 한 영화다. 워싱턴이나 뉴욕, 시카고의 주요 박물관들은 그 결과물을 전시한다. 미국은 1994년 그랜드 캐넌에 잠시 다녀온 것 외에 탐방한 적이 없다. 유라시아 대륙의 숱한 박물관을 탐방한 결과로 이 책을 쓰면서 딱히 어려움은 없었는데, 주제 전개상 딱 한가지 아쉬웠던 대목이 걸림돌이다. 딱 한 장의 사진이 모자랐다. 「아비뇽의 여인들」.

직접 탐방해 눈으로 확인한 것만 취재해 다루는 입장에서 아쉬웠다. 4만년 호모 사피엔스 에로티시즘 예술사에서 큰 변곡점. 구상 누드에서 추상 누드로의 전환이라는 중차대한 역할을 「아비뇽의 여인들」이 맡는다. 그런데, 이 작품을 직접 보지 못했으니... 뉴욕에서 언론활동을 하는 친구 김근철의 도움을 받았다. 다시 한번 고마운 마음 표한다.

직접 보고 취재한 것만 쓰는 원칙을 깨야 할 만큼 에로티시즘 예술사에 획을 그은 작품. 사고 능력과 자유로운 상상력을 가진 호모 사피엔스에게 미의 기준, 에로티시

사진1. 아비뇽 거리 안내판　　　　　**사진2.** 아비뇽 거리

사진3. 아비뇽 거리 벽화

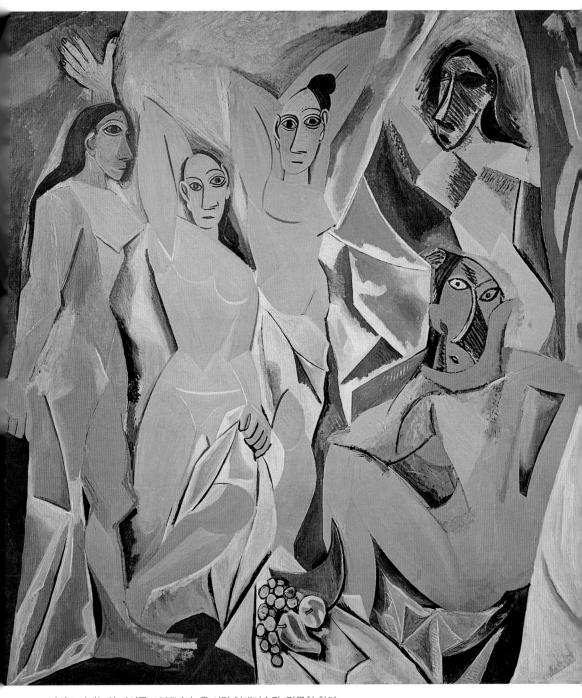

사진4. 아비뇽의 여인들. 1907년. 뉴욕 시립 현대미술관. 김근철 촬영

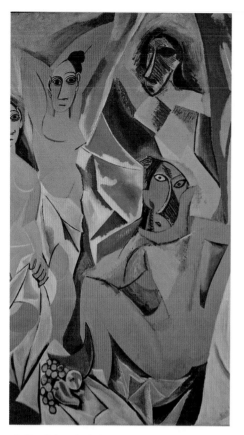

사진5. 아비뇽의 여인들. 1907년. 뉴욕 시립 현대미술관. 김근철 촬영

즘의 기준은 그때그때 달라질 수밖에 없다. 추상 누드에서 전혀 에로틱한 아름다움을 느끼지 못할 수도 있다. 마찬가지로 4만년 동안 다듬어온 구상 미술의 세계에서 균형 잡히고 조화로운 구도의 여인 누드보다 입체적으로 인체를 분할해 재해석한 추상 누드에서 예술의 진정한 향취를 맛보는 것도 가능하다. 개개인의 호불호나 취향을 떠나 호모 사피엔스에게 예술이란 무엇인가? 때로는 공감을 뛰어넘는 창조 작품이 거센 비판 속에서도 새로운 가치를 평가받는다. 헤겔의 용어를 빌리자면 예술 영역에서도 정반합(正反合)의 변증법적 진화가 적용되는 것 아닐까. 호모 사피엔스가 살아남는 그날까지 미와 에로티시즘의 기준이 말이다.

「아비뇽의 여인들」
이후의 피카소 누드

국립 파리 피카소 미술관은 17세기 건물 자체가 예술이다. 이곳에서 「아비뇽의 여인들」이후 작품들을 보자. 입체주의 연장선에서 초현실적 상황 설정과 화면 전개가 두드러진다. 무엇보다 관심을 끄는 작품은 「한국에서 학살(Massacre en Corée)」이다. 1950년 대한민국 역사상 가장 잔혹했던 동족상잔의 비극, 미국과 중국이라는 강대국의 개입으로 국제전이 된 한국전쟁. 피카소가 이 그림을 그릴 당시 나이는 70세, 고희(古稀)다. 에로티시즘과 관련은 없지만 누드가 역시 중심 모티프다.

누드는 에로틱한 측면 외에 원초적 생명을 상징한다. 순수함 그 자체다. 옳음이고, 정의고, 평화다. 겁에 질린 표정을 지으며 알몸 상태로 벌벌 떠는 여인들 앞은 다양한 철제 무기들이다. 문명이다. 문명은 다양한 욕망의 집합

사진1. 탬버린을 든 여인. 피카소 1925년. 오랑주리 미술관

사진2. 키스. 1925년. 바르셀로나 피카소 미술관

사진3. 태양 아래 여인. 1932년. 바르셀로나 피카소 미술관

사진4. 마리 테레즈 초상화. 1937년. 국립 파리 피카소 미술관

사진5. 안락의자 위 여인. 1940년. 국립 파리 피카소 미술관

사진6. 한국에서 학살. 1951년. 2021년 예술의 전당 특별전 촬영. 국립 파리 피카소 미술관

체다. 그 욕망이 때로는 긍정적이지만, 때로는 부정적이다. 강제, 파괴, 살상. 순수한
생명과 불순한 욕망의 파괴를 극적으로 대비한 이 작품에서 전하는 메시지는 명확
하다. 전쟁과 살상을 배격하며 평화와 인간 본연의 순수함으로 회귀를 강조하는 것.
즉, 평화다. 아담과 이브의 누드 낙원에 전쟁이나 갈등이 있었겠는가?

　피카소가 이 작품에서 던진 주제의식은 분명해보인다. 침략자와 파괴자를 비판하
고, 인간의 순수함으로 돌아가 평화를 되찾자는 것. 그렇다면 원초적인 책임은 침략
자에게 물을 수밖에 없다. 피카소가 1937년 스페인 내전 학살을 고발한 「게르니카」
에서도 마찬가지다. 학살 책임은 전쟁을 먼저 일으킨 세력이다. 한국전쟁에서는 북
한의 공산당이다. 한때 공산주의에 경도됐으면서 이런 비판의식을 가진 피카소에게
경의를 보내지 않을 수 없다. 내부자 고발이니 말이다. 비록 피카소가 그린 수많은
에로티시즘 관련 그림들, 정사 장면이나 추상 누드의 세계에 공감하지 않더라도 그
의 누드 예술이 지향했던 가치가 인간 순수함의 원형, 평화라는 점이 분명하다.

사진7. 화가와 모델. 1963년. 바르셀로나 피카소 미술관

피카소의 에로티시즘 그림 가운데 가장 최후 작품은 1967년 작이다. 86세에 그린 입체주의 기법의 「누운 여인 누드(Nu Couché)」다. 여인을 반으로 나눠, 한쪽은 서 있는 모습, 나머지 반쪽은 누워 있는 포즈다. 또 한쪽은 정면이고, 다른 쪽은 옆모습이다. 현실 세계에서 있을 수 없다. 인체를 입체적으로 나눠 재조합한 전형적인 입체주의 추상 누드다. 그런 가운데 여성의 상징은 사실적으로 나타냈다.

1907년 26세 때 「아비뇽의 여인들」로 입체주의, 추상 누드의 문을 연 피카소의 말년인 86세 때 작품도 결국은 입체주의, 추상 누드다. 피카소가 호모 사피엔스 에로티시즘 예술사에 남긴 궤적이다.

사진8. 광고모델. 1967년. 바르셀로나 피카소 미술관

사진9. 누운 여인 누드. 1967년. 국립 파리 피카소 미술관

20~21세기
누드 예술

피카소 이후 현대 에로티시즘 미술을 내용 측면에서 4가지로 분류해 본다. 첫째, 전통의 고전주의적 균형미 계승, 둘째, 균형 파괴, 셋째, 입체주의 계승, 넷째, 상상의 초현실주의다. 파리 오르세의 피에르 보나르 작 「화장(1917)」, 런던 테이트 모던에 전시중인 도드 프록터의 「아침(1927)」, 피렌체 노베센토 미술관에 전시중인 레나도 비롤리의 「검은 빌로드 위의 누드(1941)」, 아테네 내셔널 갤러리의 야니스 모랄리스 작 「누드(1951)」가 고전주의의 균형미를 계승한 에로티시즘 미술 범주에 든다. 로마 국립현대미술관에 있는 모딜리아니 「누드(1919)」는

사진1. 화장. 피에르 보나르 1917년. 파리 오르세 미술관

불균형 에로티시즘 미술 작풍이다. 브뤼셀 마그리트 미술관의 마그리트 작 「여인들

사진2. 아침. 도드 프록터 1927년. 런던 테이트 모던

사진3. 검은 빌로드 위의 누드. 레나토 비롤리 1941 년. 피렌체 노베센토 미술관

사진4. 인물. 야니스 모랄리스 1951년. 아테네 내셔널 갤러리

사진5. 누드. 모딜리아니 1918-1919년. 로마 국립현대 미술관

(1922)」은 입체주의 성향을 보인다. 런던 코톨드 갤러리의 헨리 무어 작 「의자에 앉은 여인(1948)」은 초현실주의 계열이다.

이런 흐름에서 새로운 주제의식이 분명하게 드러나는 작품들을 살펴본다. 먼저 마 그리트의 「검은 마술」 연작시리즈를 만나보자. 1934년, 1943년, 1945년에 그린 마그 리트의 연작이다. '검은' 이라는 의미와 '마술'이라는 의미가 분명하게 읽힌다. 19세기 쿠르베가 묘사한 「세상의 기원」에 등장하는 누드에서 검은색과 마그리트의 누드에서 검은색은 동질적이다. 나아가 쿠르베가 세상 삼라만상의 '기원'이라고 규정한 개념 을 마그리트는 삼라만상의 모든 것을 낳는 '마술'이라고 정의한다. '기원'에서 '마술'로

사진6. 의자에 앉은 여인. 헨리 무어 1948년. 런던 코톨드 갤러리

이름을 달리하시만, 의미는 일맥상통한다. 같은 맥락이다. 여성 누드의 핵심인 여성상징이 세상의 기원이자 마술이라는 해석이다. 1934년과 1943년 작품에서는 비둘기가 등장하는데 1945년 작품에서는 비둘기가 사라진다. 비둘기는 평화다. 성경으로 봐도 태초 신의 계시다. 세상 만물의 기원이자 만물을 낳는 창조 마술이 평화와 신의 계시라는 긍정적 메시지에서 벗어났음을 상징하는 것일까... 2차 세계대전의 광기를 겪으며 인류사회의 이성이나 합리성, 신앙에 대한 회의를 반영한 것인지 모르겠다.

20세기 누드 미술에서 또 다른 관심 대목은 고전적 의미에서 누드 찬미를 벗어나 누드의 흑역사를 사실적으로 추출해낸 점이다. 아테네 내셔널 갤러리의 테오도로스 랄리스 작 「전리품(1906)」은 충격적이다. 일견 아름다운 여인 누드다. 그런데 표정을 찬찬히 뜯어보자. 겁을 먹고 공포에 질린 표정이 적나라하다. 눈물을 흘리는 여인은 자연스러운 누드가 아니다. 풍만하게 드러난 젖가슴 아래로 옷이 갈기갈기 찢겼다. 상반신을 결박한 밧줄 아래로 선홍색 피가 보인다. 끔찍한 일을 겪고 묶인 여인의 절규가 들려온다. 여인 발치 부근에는 다양한 물품이 널부러졌다. 전리품으로 빼앗은 귀중품들이다. 여인도 전리품처럼 취했음을 말해준다. 힘, 권력, 남성이라는 물리적 폭력이 여성에게 가해진 현실을 묘사하는 누드 작품이다. 더욱 놀라운 작가의 문제의식은 배경 그림이다. 건물 내부 벽화들이 희미하게 보인다. 벽화 소재는 성모마리아와 아기 예수. 기독교 성화들이다. 종교가 전쟁의 무자비한 폭력으로부터 여성의 평화를 지켜주지 못했음을 암시하는 것으로 보인다.

여기서 한발 더 나간 작품이 눈길을 끈다. 무도한 독재세력의 전쟁으로 파괴된 공

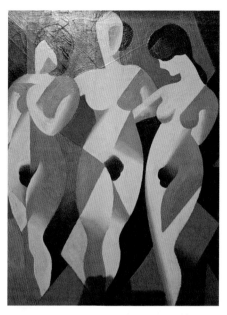

사진7. 여인들. 마그리트 1922년. 브뤼셀 마그리트 미술관

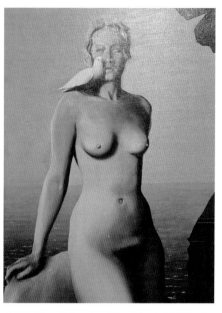

사진8. 검은 마술. 마그리트 1934년. 브뤼셀 마그리트 미술관

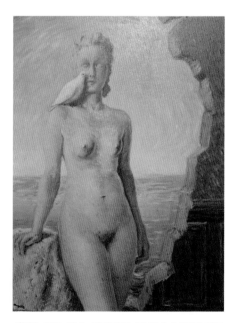

사진9. 검은 마술. 마그리트 1943년. 브뤼셀 마그리트 미술관

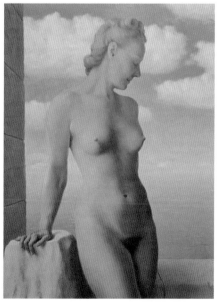

사진10. 검은 마술. 마그리트 1945년. 브뤼셀 마그리트 미술관

사진11. 전리품. 전경. 테오도로스 랄리스 1906년. 아테네 내셔널 갤러리

하 시스템과 국기를 겁
탈당한 여인의 누드로
은유한 작품이다. 런던
테이트 모던에 소장된
앙드레 푸지롱의 「순교
당한 스페인(1937)」이다.
민주적인 선거로 집권
한 정부를 뒤엎고 쿠데
타를 감행한 프랑코 체
제에 희생된 스페인 공
화국을 강간당한 여인

사진12. 전리품. 여인 누드. 테오도로스 랄리스 1906
년. 아테네 내셔널 갤러리

의 모습에 빗댔다. 물론 고대 그리스로
마 신화부터 성경에 이르기까지 서양 미
술사에서 수난당하는 여인의 누드는 있
어 왔다. 태양신 아폴론의 겁탈을 피해
도망치다 월계수로 변한 요정 다프네의
슬픈 전설, 목욕 도중 호색한들에게 겁탈
당할 위기에 몰린 구약성경 속 수산나의
수난이 그렇다. 신화와 성경 속 개인 차
원의 여성 희생 누드가 전쟁이나 독재로
찢긴 사회를 고발하는 누드로 진화한 형
태다. 현대 에로티시즘 예술에서 여성 누

드를 죽음과 연계시키는 시도는 아테네 내셔널 갤러리의 야니스 모랄리스 작 「장례식
(1963)」 연작에 잘 나타난다. 이미 19세기 말 전통 신화 속 인물이나 여신의 누드를 죽
음과 접목시키는 시도는 있었다.

여성 누드 예술의 또 다른 특징은 남성 관음주의에서 벗어난 작품의 등장이다. 인

류 역사를 아로새긴 에로티시즘 예술에
서 여성 누드를 빚어낸 예술가는 남성이
었다. 남성우월주의, 남성 관음주의 시
각을 기본 자락으로 편다. 기오르고스
로리스의 「자화상(2003)」은 그런 오랜 인
류 누드예술사가 21세기에도 이어짐을
보여준다. 쿠르베의 「세상의 기원」을 연

사진13. 순교당한 스페인. 앙드레 푸지롱 1937년. 런
던 테이트 모던

사진14. 아폴론과 다프네. 카를로 마라타 17세기. 브뤼셀 벨기에 왕립 미술관

상시키는 여인의 포즈. 이를 바라보는 시선은 2개다. 하나는 그림을 그리는 화가의 시선. 다른 하나는 그림 속 거울에 비친 화가의 시선. 2개의 따가운 관음주의 시선이 여인의 알몸으로 향한다. 19세기 사실주의의 태두 쿠르베의 「세상의 기원」, 20세기 초현실주의 거장 마그리트의 「검은 마술」이 21세기에도 관음주의라는 이름으로 이어진다. 호모 사피엔스의 에로티시즘 예술은 그렇게 끝없는 오디세이를 향유한다.

사진15. 수산나와 호색한들. 빌렘 판 미에리스 17세기. 브뤼셀 벨기에 왕립 미술관

사진16. 장례식. 야니스 모랄리스 1963년. 아테네 내셔널 갤러리

사진17. 메두사. 머리털이 뱀인 절세가인 메두사를 보고 죽은 사람들. 지울리오 아리스티데 사르토리오 1899년. 로마 국립현대 미술관

사진18. 아르테미스. 사냥의 여신에 희생된 사슴과 인간. 지울리오 아리스티데 사르토리오 1899년. 로마 국립현대 미술관

사진19. 자화상. 기오르고스 로리스 2003년. 아테네 내셔널 갤러리

참고문헌

김문환, 『비키니 입은 그리스 로마』, 지성사, 2009.
김문환, 『로맨스에 빠진 그리스 로마』, 지성사, 2011.
김문환, 『페니키아에서 핀 그리스 로마』, 지성사, 2014.
김문환, 『유물로 읽는 이집트 문명』, 지성사, 2016.
김문환, 『유물로 읽는 동서양 생활문화』, 홀리데이북스, 2018.
김문환, 『박물관에서 읽는 세계사』, 홀리데이북스, 2019.
김형오, 『다시 쓰는 술탄과 황제』, 21세기북스, 2016
유희수, 『낯선 중세』, 문학과 지성사, 2020
도병훈, 『한권으로 보는 서양 미술사』, 프리즘 하우스, 2006
박아림, 『고구려 고분벽화 유라시아를 품다』, 학연문화사, 2015
박일우, 『시각 기호학』, 북코리아, 2019
이도학. 『새롭게 해석한 광개토왕릉비문』. 서경문화사. 2020
이동후. 『월터 옹』. 커뮤니케이션북스. 2004은
정수일, 『이슬람문명』, 창비, 2007
최영길, 『이슬람문화사』, 송산출판사, 1990
홍사석, 『그리스의 신과 영웅들』, 혜안, 2002

(E. H.) 곰브리치, 백승길, 이종승 옮김, 『서양 미술사』, 예경, 2009
낸시 샌다즈, 이현주 옮김, 『길가메시 서사시』, 범우사, 2002
단테 알리기에리, 허인 옮김, 『신곡』, 동서문화사, 2021
데이비드 크라울리, 폴 헤이어, 김지운 옮김, 『인간 커뮤니케이션의 역사』, 커뮤니케이션북스,
 2012
도널드 R. 더들리, 김덕수 옮김, 『로마 문명사』, 현대지성사, 1997
랑천영, 전창범 옮김, 『중국 조각사』, 학연문화사, 2005
레이 로렌스. 최기철 옮김, 『로마제국 쾌락의 역사』, 미래의 창. 2011.

로제 카이유와, 권은미 옮김, 『인간과 聖』, 문학동네, 1996

롤란드 베인튼, 이길상 옮김, 『기독교의 역사』, 크리스챤 다이제스트, 1997

마르쿠스 아우렐리우스, 김정근 옮김, 『명상록』, 금문당 출판사, 1983

마리 클로드 쇼도느레 외, 이영목 옮김, 『공화국과 시민』, 창해, 1998

마이클 설리번, 이송란 정무정 이용진 옮김, 『동서미술 교섭사』, 미진, 2013

만프레드 클라우스, 임미오 옮김, 『알렉산드리아』, 생각의 나무. 2003

미셸 카플란, 노대명 옮김, 『비잔틴 제국』, 시공사, 2005

베르길리우스, 김명복 옮김, 『아이네이드』, 문학과 의식, 1998

브라이언 타이어니, 시드니 페인터, 잉녀규 옮김, 『서양 중세사』, 집문당, 2019

블레즈 파스칼, 안응렬 옮김, 『팡세』, 동서문화사, 2016

수잔 우드포드, 김민아 옮김, 『트로이』, 루비박스, 2002

시오노 나나미, 김석회 옮김, 『르네상스의 여인들』, 한길사, 1996

시오노 나나미, 김석회 옮김, 『로마인 이야기 1권~15권』, 한길사, 2007

아리스토텔레스, 천병희 옮김, 『시학』, 문예출판사, 2013

아리스토파네스. 천병희 옮김, 『아리스토파네스 희곡전집』, 숲. 2017

에드워드 기번, 한은미 옮김, 『로마제국 쇠망사』, 북프렌즈, 2005

오비디우스, 천병희 옮김, 『변신 이야기』, 숲, 2019

오비디우스, 천병희 옮김, 『로마의 축제일』, 한길사, 2005

인드로 몬티렐리, 박광순 옮김, 『벌거벗은 로마사』, 풀빛, 1996

장-뢱 엔니그, 임현 옮김, 『엉덩이의 역사』, 동심원, 1996

장 베르쿠테, 송숙자 옮김, 『잊혀진 이집트를 찾아서』, 시공사, 1995

제롬 카르코피노, 류재화 옮김, 『고대 로마의 일상생활』, 우물이 있는 집, 2003

조르주 뒤비 외, 주명철, 전수연 옮김, 『사생활의 역사』. 새물결, 2002.

카를로 마리아 치폴라, 김위선 옮김, 『중세 유럽의 상인들』, 도서출판 길, 2013

키릴 알드레드, 신복순 옮김, 『이집트 문명과 예술』, 대원사, 1996

타임 라이프북스, 신현승 옮김, 『그리스인 이야기』, 가람기획, 2004

타키투스, 박광순 옮김, 『타키투스의 연대기』, 범우, 2005

토마스 R. 마틴, 『고대 그리스의 역사』, 가람기획, 2003

파울 프리샤우어, 이윤기 옮김, 『세계 풍속사 상,하』, 까치, 1994

프리츠 하이켈하임, 김덕수 옮김, 『로마사』, 현대지성사, 1999

플라톤. 천병희 옮김, 『플라톤 전집1 향연(Symposion)』. 도서출파 숲. 2019

플리니우스, 서경주 옮김, 『박물지』, 노마드, 2021

피에르 그리말, 최애리 옮김, 『그리스로마 신화사전』, 열린책들, 2003

필립 마티작, 박기영 옮김, 『로마 공화정』, 갑인공방, 2004

필립 아리에스, 조르주 뒤비, 주명철, 신수연 옮김, 『사생활의 역사』, 새물결, 2003

한스 크리스티안 후프 외, 박종대 옮김, 『임페리움』, 말글빛냄, 2007

해럴드 애덤스 이니스, 이호규 옮김, 『커뮤니케이션편향』, 커뮤니케이션북스. 2018

헤로도토스, 천병희 옮김, 『역사』, 숲. 2017

헤시오도스, 김원익 옮김, 『신통기』, 민음사. 2003

호메로스, 김병철 옮김, 『오딧세이아』, 혜원출판사, 2002

호메로스, 김병철 옮김, 『일리아드』, 혜원출판사, 2003

Abdelmajid Ennabli, 『Carthage, The Archaeological Site』, Ceres Editions, 1994

Abdur Rauf, 『History of Islam』, Ferozsons Ltd., 1997

Adolf Erman, 『Life in Ancient Egypt』, Dover Publications Inc., 1971.

Adriano Spano, 『The Villa of Mysteries in Pompeii』, Edizioni Spano, 2001

Ahmad Hasan Dani, 『The Historic City of Taxila』, Sanh-E-Meel Publications, 1999

Aicha Ben Abed Ben Khader, 『Life in Ancient Egypt』, Ceres Editions, 1993

Alain Rebourg, 『Musee de Sousse』, Ceres Editions, 1995

Alan K. Bowman, 『Egypt after the Pharaohs』, British Museum Press, 1996

Albert Hourani, 『A History of the Arab Peoples』, Warner Books, 1991

Alpay Pasinli, 『Istanbul Archaeological Museum』, A Turizm Yainlari, 1999

Andonis Vasilakis, 『Minoan Crete』, Adam Editions, 1999

Andrea Augenti, 『Rome Art and Archaeology』, SCALA, 2000

Annie Caubet, etc., 『Les Collections du Louvre』, Reunion des Musees Nationaux, 1999

Annie Caubet & Marthe Bernus-Taylor, 『Le Louvre, Les antiquites orientales et islamiques』,
 Scala Publications Ltd., 1991

Annie Caubet & Patrick Pouyssegur, 『L'Orient Ancien』, TERRAIL, 1997

Antonio Varone, 『Eroticism in Pompeii』, L'Erma di Bretschneider, 2000

Arthur Cotterell, 『Encyclopedie de la Mythologie』, CELIV, 1997

Barry Cunliffe, 『Rome et Son Empire』, Inter-Livres, 1994

Brigitte Hintzen-Bohlen, 『Andalusia Art and Architecture』, Konemann, 2000

C.E. Hadjistephanou, 『Byzantine Museum』, Archbishop MacariosⅢ Foundation, 1988

Christos Doumas, 『Santorini』, Ekdotike Athenon S. A., 1999

Claude Moatti, 『The Search for Ancient Rome』, Thames and Hudson, 1993

Cyril Mango, 『The Art of the Byzantine Empire』, Toronto University Press, 2000

Denis Kilian, 『Your Visit to Orsay』, art lys, 1999

Dimitri Meeks & Christine Favard-Meeks, 『Daily Life of the Egyptian Gods』, PIMLICO, 1993.

D.J. Smith, 『Roman Mosaics at Hull』, Hull Museums and Art Gallery, 1987

Dmitri Oblensky, 『The Byzantine Commonwealth』, PHONIX PRESS, 2000

Edith Flamarion, 『Cleopatra』, Harry N. AbramsnInc., 1997.

E.A. Wallis Budge, 『Legends of the Egyptian Gods』, DOVER PUBLICATIONS, 1994.

Erich Lessing, Antonio Varone, 『Pompeii』, TERRAIL, 1996

Ernesto de Carlos, 『Gods and Heroes in Pompeii』, L'Erma di Bretschneider, 2001

Fatih Cimok, 『Antioch Mosaic』, A Turizm Yainlari, 2000

Federica Borrelli & Maria Cristina Targia, 『The Etruscans Art, Architecture, and History』, British Museum Press, 2004

Francesco Tiradritti, 『The Treasures of the Egyptian Museum』, The American University in Cairo Press

Francisco Pope, 『Life: My Story Through History』, HarperOne, 2024

Georges Duby, 『Art and Society in the Middle Ages』, Polity Press, 2000

Giuseppe Di Giovanni, 『Piazza Armerina The Roman Villa of Casale』, StudioMedia Agrigento, 2000

Giuseppe Schiro, 『Monreale The Cathedral and the Cloister』, Casa Editrice Mistretta, 2000

Gloria Fossi, 『The Uffizi』, GIUNTI, 1999

Graeme Barker & Tom Rasmussen, 『The Etruscans』, BLACKWELL, 1997

G.S. Eliades, 『The House of Dionysos』, Kailas Ltd., 1981

Hedi Slim, 『El Jem, Ancient Thysdrus』, ALIF, 1996

Hilary Wilson, 『People of the Pharaohs』, Brockhampton Press, 1997

Ian Shaw, 『The Oxford History of Ancient Egypt』, Oxford University Press, 2000

Ihsan H. Nadiem, 『Lahore A Glorious Heritage』, Sang-E-Meel Publications, 1996

Ihsan H. Nadiem, 『Mohenjodaro Heritage Site of Mankind』, Sang-E-Meel Publications, 1996

James B. Pritchard, 『The Ancient Near East』, Princeton University Press, 1973

Jeremy Black & Anthony Green, 『Gods, Demons and Symbols of Ancient Mesopotamia』, British Museum Press, 1998

Joan Oates, 『Babylon』, Thames & Hudson, 2000

John Boardman, 『Early Greek Vase Painting』, Thames and Hudson. 1998

John Boardman, 『Athenian Red Figure Vases The Classical Period』, Thames and Hudson. 2001

John & Elisabeth Romer, 『The Seven Wonders of the World』, Seven Dials, 2000

Jonathan Mark Kenoyer, 『Ancient Cities of the Indus Valley Civilization』, Oxford University Press, 1999

Judith Swaddling, 『The Ancient Olympic Games』, British Museum Press, 1999

Julian Reade, 『Mesopotamia』, British Museum Press, 2000

Katerina Servi, 『Greek Mythology』, Ekdotike Athenon S.A., 2000

Kemal Ozdemir, 『The Hagia Sophia, Kariye Museum』, Rehber Basim Yayin Dagitim, 2000

Luciano Pennino, 『Paestum and Velia』, Edition Matonti Salerno, 1996

Marilyn French, 『From Eve to Dawn, A History of Women in the World, Volume I: Origins: From Prehistory to the First Millennium』, The Feminist Press at CUNY, 2008

Marjorie Caygill, 『The British Museum A-Z Companion』, British Museum Press, 1999

Mary Baenett, 『Gods and Myths of the Romans』, Brockhampton Press, 1996

Massimo Winwpeare, 『The Medici』, sillabe, 2000

M'bamed Hassine Fantar, 『Carthage, La Cite Punique』, ALIF, 1995

Mehmct Onal, 『Mosaics of Zeugma』, A Turizm Yayinlari, 2005

Michael Roaf, 『Mesopotamia and the Ancient Near East』, An Andromeda Book, 2000

Mohamed Yacoub, 『Splendeurs des Mosaique de Tunisie』, Editions de l'Agence Nationale du Patrimoine, 1995

Nanno Marinatos, 『Art and Religion in Thera』, D & I. Mathioulakis, 1984

Nathaniel Harris, 『History of Ancient Rome』, hamlyn, 2000

Nathaniel Harris, 『History of Ancient Greece』, hamlyn, 2000

Nezih basgelen & Rifat Ergec, 『A Last Look at History』, Archaeology and Art Publications,

2000

O. Selcuk Gur, 『Daily Life in Ancient Times』, Kuyucu Matbaacilik, 2000

Patrizia Fabbri, 『Art and History Palermo and Monreale』, BONECHI, 2001

Paul Cartledge, 『Ancient Greece』, Cambridge University Press, 1998

Peter A. Clayton, 『Chronicle of the Pharaohs』, Thames & Hudson, 1994.

Peter Johnson, 『Romano-British Mosaics』, Shire Archaeology, 2002

Rafi U. Samad, 『Ancient Indus Civilization』, Royal Book Company, 2000

Raymond O. Faulkner, 『The Ancient Egyptian Book of the Dead』, British Museum Press, 1996.

Renzo Matino, 『Pompeii, Herculaneum, Vesuvius』, KINA ITALIA, 2000

Richard H. Wilkinson, 『The Complete Temples of Ancient Egypt』, Thames & Hudson, 2000

Robert Etienne, 『Pompeii The Day a City Died』, Thames & Hudson, 1998

Rodney Castleden, 『Minoans Life in Bronze Age Crete』, Routledge, 1993

Roland and Francoise Etienne, 『The Search for Ancient Greece』, Thames & Hudson, 2000

R. Ross Holloway, 『The Archaeology of Ancient Sicily』, Routledge, 2000

Rosalind Bayley, 『Mesopotamia』, Librairie du Liban, 1991

Rose-Marie & Rainer Hagen, 『Egypt-People, Gods, Pharaohs』, TASCHEN, 1999

Roger Ling, 『Ancient Mosaics』, British Museum Press, 1998

Salvatore Settis, 『The Land of the Etruscans』, SCALA, 1985

Selahattin Erdemgil, 『Ephesus』, Net Turistik Yayinlar, 1986

Sema Nilgun Erdogan, 『Sexual Life in Ottoman Society』, Donence, 1996

Sofia A. Souli, 『Greek Mythology』, Editions Michalis Toubis S.A., 1995

Sofia A. Souli, 『Love Life of the Ancient Greece』, Editions Michalis Toubis S.A., 1997

Stefano De Caro, 『The Secret Cabinet In the National Archaeological Museum in Naples』,
 Electa Napoli, 2001

Therese Bittar, 『Soliman, L'empire magnifique』, Gallimard, 1994

Timothy Potts, 『Civilization』, Australian National Gallery, 1990

Turhan Can, 『Topkapi Palace』, Orient Publishing Co., 1990

Washington Irving, 『Tales of the Alhambra』, Edicione Gallegos Granada

Wladimiro Bendazzi, Riccardo Ricci, 『Ravenna Mosaics and Art History Archaeology
 Monuments Museums』, Edizioni Sirri Ravenna, 1993

Zuhal Karahan Kara, 『Sanliurfa』, Sanliurfa Governorship Cultural Publications, 2000

탐방 박물관, 미술관, 전시관 214군데 명단

1. 가지안테프 제우그마 모자이크 박물관
2. 건평 우하량 유지 박물관
3. 광원 무후사
4. 괴베클리테페 전시관
5. 경주 국립 경주 박물관
6. 나라 국립박물관
7. 나블 박물관
8. 나폴리 국립 고고학박물관
9. 나폴리 산세베로 교회 박물관
10. 나폴리 이탈리아 갤러리
11. 나폴리 피그나텔리 코르테스 박물관
12. 낙소스 고고학 박물관
13. 낙양 박물관
14. 뉴델리 국립박물관
15. 님 예술 박물관
16. 델로스 고고학 박물관
17. 델포이 고고학 박물관
18. 도쿄 국립박물관
19. 라바트 고고학 박물관
20. 라벤나 갈라 플라키디아 영묘
21. 라벤나 고고학 박물관
22. 라벤나 네오니안 세례당
23. 라벤나 산비탈레 성당
24. 라벤나 성아폴리나레 누오보 바실리카
25. 라벤나 성 안드레아 채플
26. 라벤나 아리우스파 세례당
27. 라스코4
28. 라호르 국립박물관
29. 런던 국립 초상화 박물관
30. 런던 내셔널 갤러리
31. 런던 대영박물관
32. 런던 박물관(Museum of London)
33. 런던 브리티시 라이브러리
34. 런던 웨스트민스터 수도원
35. 런던 코톨드 갤러리
36. 런던 테이트 모던
37. 레스보스 미틸리네 고고학 박물관
38. 로도스 고고학 박물관
39. 로마 국립 현대 미술관
40. 로마 바르베리니 국립 고미술품 갤러리
41. 로마 보르게제 미술관
42. 로마 산타마리아 인 트라스베레 교회
43. 로마 산타 푸덴지아나 교회
44. 로마 에트루리아 박물관
45. 로마 카피톨리니 박물관
46. 로마 팔라조 마시모 박물관
47. 로마 팔라조 알템프스 박물관
48. 로마 팔라티노 박물관
49. 로마 팔라티노 산타 마리아 안티쿠아
50. 룩소르 라메세움
51. 룩소르 데르 엘 메디나 센누텀 무덤
52. 룩소르 박물관
53. 룩소르 투탕카멘 무덤
54. 리스본 고고학박물관
55. 리야드 국립박물관
56. 리용 갈로-로망 박물관
57. 리즈 박물관
58. 마드리드 고고학 박물관
59. 마드리드 고고학 박물관 알타미라 복제관
60. 마드리드 프라도 미술관
61. 메리다 고고학 박물관
62. 모스크바 역사 박물관
63. 뮌헨 고미술품 박물관
64. 뮌헨 글립토테크 박물관
65. 뮌헨 이집트 박물관
66. 미케네 박물관
67. 미코노스 고고학 박물관
68. 바라나시 박물관
69. 바르나 고고학 박물관
70. 바르셀로나 고고학 박물관

71. 바르셀로나 이집트 박물관
72. 바르셀로나 카탈루냐 역사박물관
73. 바르셀로나 피카소 미술관
74. 바티칸 박물관
75. 배스 박물관
76. 베를린 노이에스 박물관
77. 베를린 알테스 박물관
78. 베를린 페르가몬 박물관
79. 베이루트 국립박물관
80. 보르도 아키텐 박물관
81. 부다페스트 미술관
82. 부다페스트 아킨쿰 박물관
83. 부다페스트 헝가리 국립박물관
84. 북경 국가 박물관
85. 불라레지아 암피트리테의 집
86. 브뤼셀 마그리트 미술관
87. 브뤼셀 예술 역사박물관
88. 브뤼셀 왕립 벨기에 미술관
89. 비엔나 무기 박물관
90. 비엔나 미술사 박물관
91. 비엔나 에페소스 박물관
92. 비엔나 자연사 박물관
93. 비엔느 박물관
94. 사모스 피타고레이온 고고학 박물관
95. 사카라 메레루카 마스타바
96. 사카라 입호텝 박물관
97. 산토리니 선사 박물관
98. 상트페테르부르크 에르미타주 박물관
99. 샨르우르파 고고학 박물관
100. 샨르우르파 모자이크 박물관
101. 생 제르맹 앙 레 박물관
102. 서안 건릉 박물관
103. 서안 무릉 박물관
104. 서안 섬서성 박물관
105. 서안 양릉 박물관
106. 서울 국립 중앙박물관
107. 셀죽 박물관

108. 소피아 고고학 박물관
109. 수스 박물관
110. 스톡홀름 국립박물관
111. 스톡홀름 국립 역사박물관
112. 스톡홀름 지중해 박물관
113. 스파르타 고고학 박물관
114. 시에나 스칼라 박물관
115. 아디스아바바 국립박물관
116. 아레초 대성당
117. 아레초 중세 미술관
118. 아레초 페트라르카의 집
119. 아스완 누비아 박물관
120. 아테네 고고학 박물관
121. 아테네 내셔널 갤러리
122. 아테네 베나키 박물관
123. 아테네 비문 박물관
124. 아테네 비잔틴 박물관
125. 아테네 아고라 박물관
126. 아테네 아크로폴리스 박물관
127. 아테네 키클라데스 박물관
128. 안타키아 박물관
129. 안탈리아 박물관
130. 알렉산드리아 국립박물관
131. 암만 고고학 박물관
132. 암스테르담 고고학 박물관
133. 암스테르담 국립 미술관
134. 암스테르담 반 고흐 박물관
135. 암스테르담 섹스박물관
136. 앙카라 아나톨리아 문명 박물관
137. 에르콜라노 포세이돈과 암피트리테의 집
138. 엘젬 박물관
139. 키렌케스터(사이렌세스터) 박물관
140. 예루살렘 이스라엘 박물관
141. 올림피아 박물관
142. 이스탄불 고고학 박물관
143. 이스탄불 모자이크 박물관
144. 이스탄불 성 소피아 성당